中国南北朝隋唐陶俑の研究

小林 仁 著

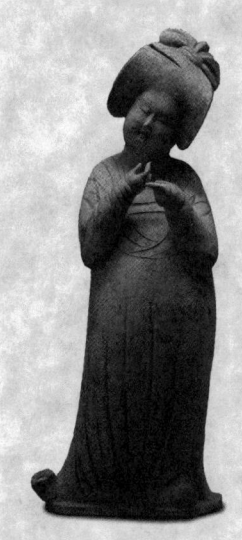

思文閣出版

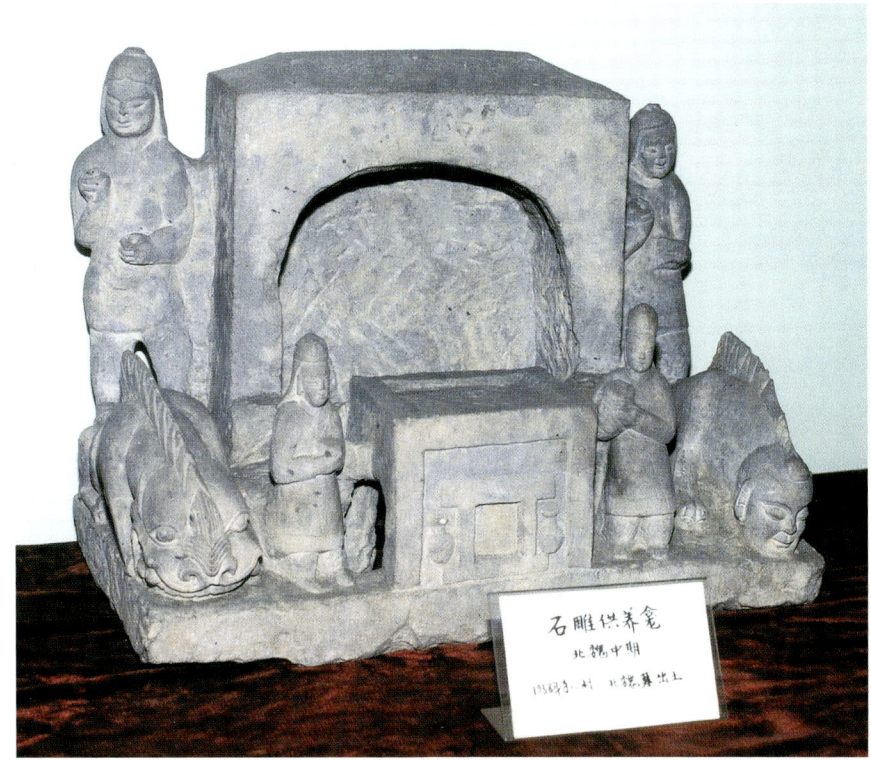

(第2章)

口絵1　石彫供養龕　大同市城東寺児村北魏墓出土　高33.5cm

北魏平城時期に人面と獣面の鎮墓獣が一対で副葬されるようになったと考えられる。この珍しい石彫供養龕は当時の墓葬の様子を知ることができる貴重な作例といえる。

 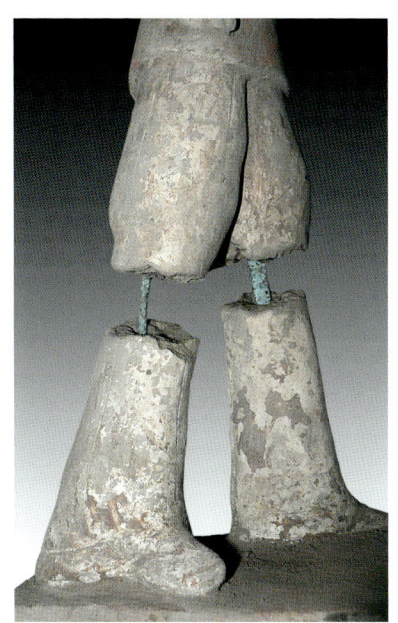

(第3章)

口絵2　陶俑残片
漢中市崔家営墓出土

漢水流域の南北朝時代の陶俑には他地域ではあまり見られない独自の要素が多数見られる。なかでも漢中市崔家営墓出土の陶俑は、木芯や鉄芯を用いた塑像的制作技法により成形されたことがこうした残片から確認できる。

（第6章）

口絵3　曹村窯址

北斉の都・鄴城内で新たに発見された曹村窯址では、北朝後期の各種鉛釉器が出土しており、范粋墓など鄴地区の北斉墓出土の鉛釉器の有力な産地と考えられる。

（第6章）

口絵4　黄釉器片
曹村窯址採集

（第6章）

口絵5　范粋墓出土品と曹村窯址出土陶片の比較

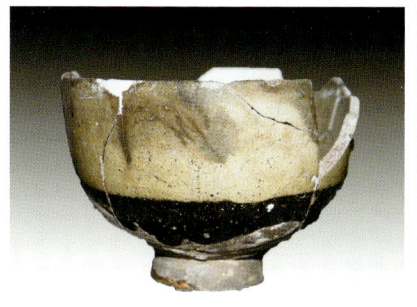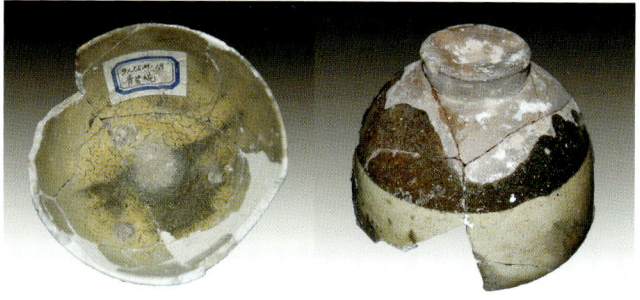

(第6・8章)

口絵6　釉陶碗　北魏宣武帝景陵(515年)出土
高7.8cm、口径11.2cm、底径4.5cm

鉛釉に白化粧装飾が用いられた最初期の例。皇帝陵出土であることから、当時の鉛釉器を代表するものといえ、白いやきものへの萌芽がうかがえる。

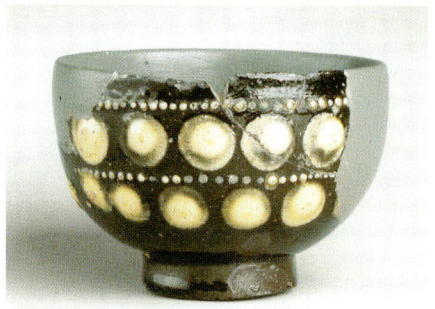

(第6・8章)

口絵7　黄釉白彩連珠文碗
北魏洛陽城大市遺跡出土　口径8.2cm

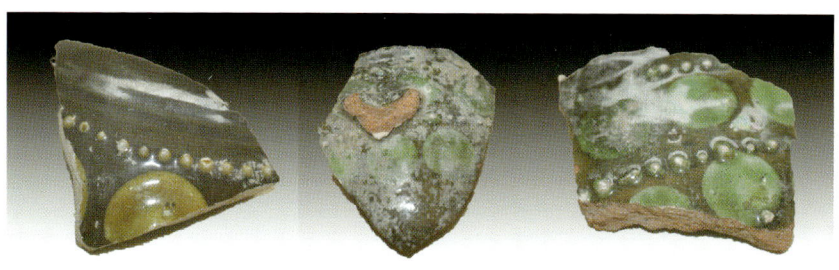

(第6・8章)

口絵8　黄釉・緑釉白彩連珠文碗片
北魏洛陽城大市遺跡出土

鉛釉器の白化粧装飾を応用したもので、黄釉や緑釉などにより白化粧部分に彩りが添えられる。連珠文装飾など西方のガラス器を意識したものと考えられている。

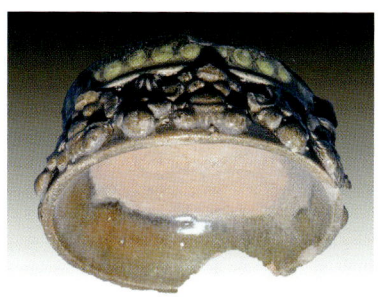

(第6・8章)

口絵9　緑釉白彩貼花文硯
太原隋斛律徹墓(597年)出土　高3.5cm

(第7・8・9章)

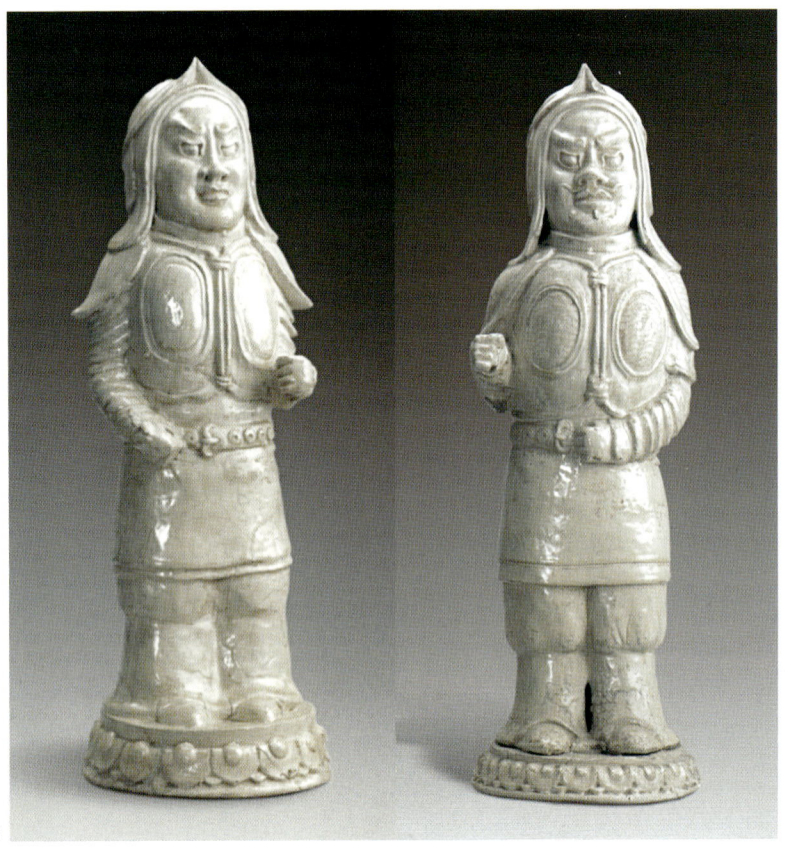

口絵10　白瓷加彩鎮墓武人俑
隋張盛墓(595年)出土
(左)高64.0cm、(右)高73.0cm

高火度焼成の白瓷の最初期例の一つであり、白瓷俑としても隋時代を代表するもの。面部や鎧などには白瓷釉上に赤や緑の加彩の痕跡が見られる。

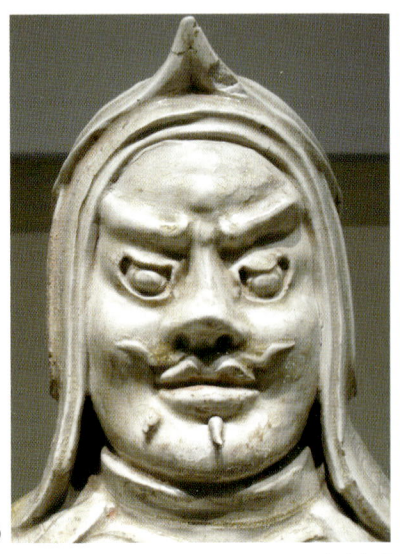 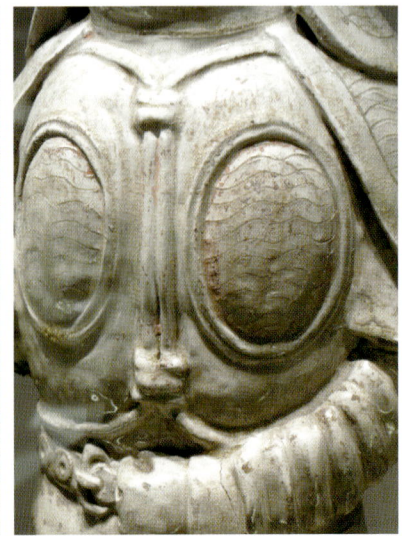

(第7・8・9章)

口絵11　白瓷加彩鎮墓武人俑(部分)
隋張盛墓(595年)出土

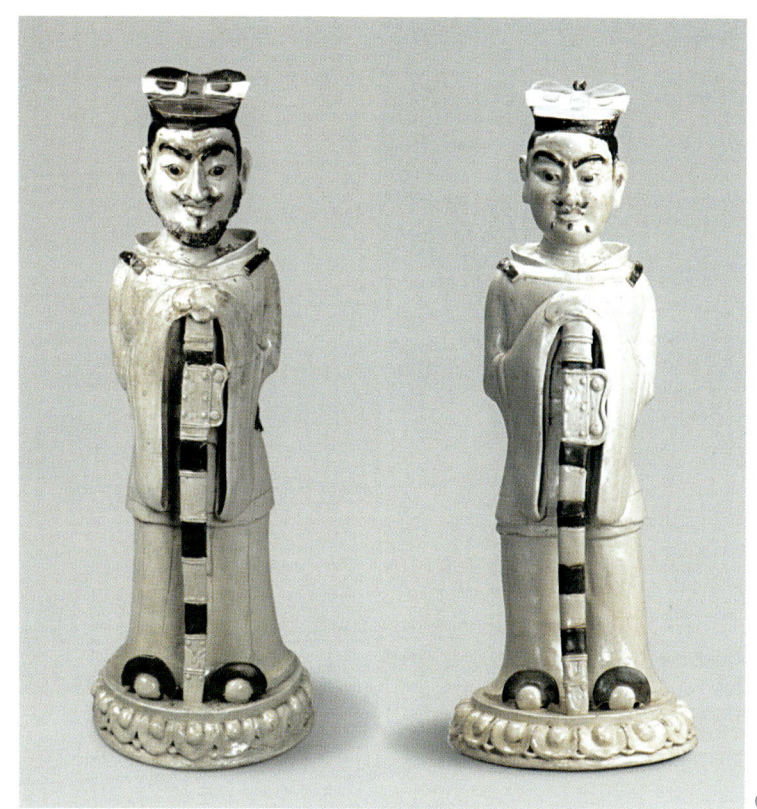

(第7・8章)

口絵12　白瓷黒彩鎮墓侍吏俑
隋張盛墓(595年)出土
(左右とも)高72.0cm

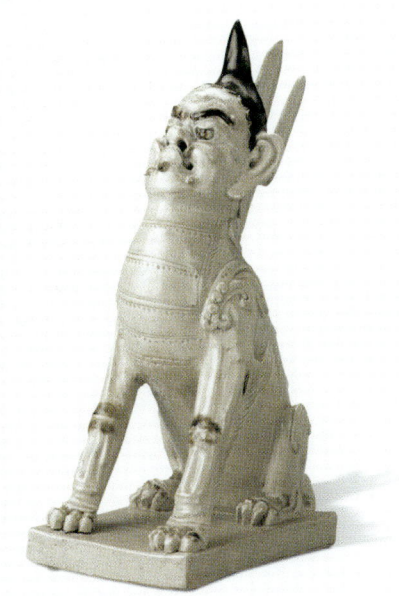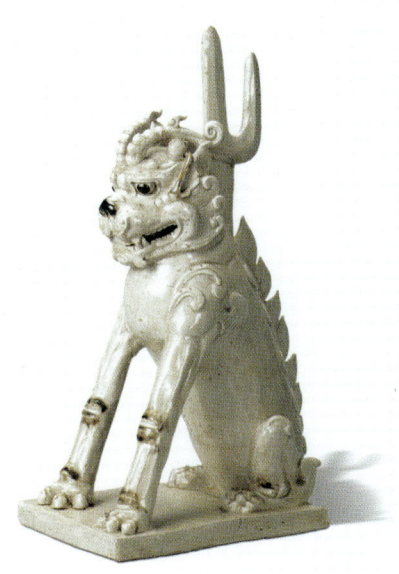

(第7・8章)

口絵13　白瓷黒彩鎮墓獣
隋張盛墓(595年)出土
(左)高49.0cm、(右)高50.0cm

(第8章)

口絵14　各種青瓷
北魏宣武帝景陵(515年)出土
北魏の皇帝陵出土の一群の青瓷。かつては南方産との見方もあったが、胎土や釉薬、造形などから北魏洛陽時期を代表する青瓷と考えられる。

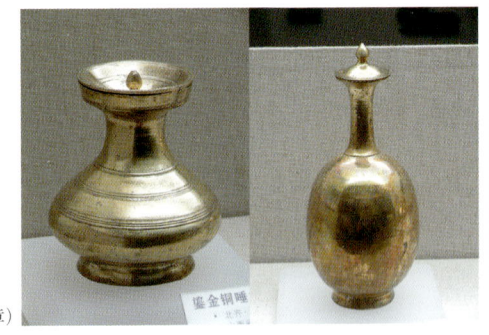
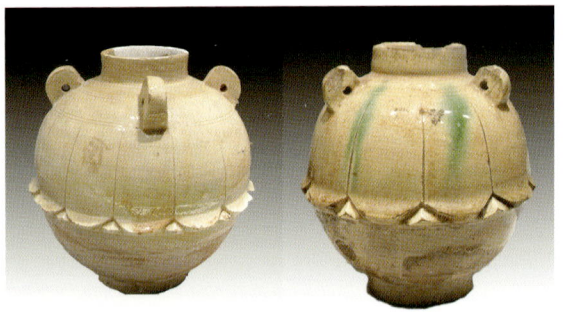

(第8章)

口絵15　鎏金銅唾壺・瓶
北斉庫狄廻洛墓(562年)出土

口絵16　黄釉四耳壺(左)・黄釉緑彩三耳壺
北斉范粋墓(575年)出土

(第6・8章)

口絵17　青瓷碗(左)・白瓷碗(右)
鞏義白河窯址出土

口絵18　青瓷碗と白瓷碗の重ね焼き
鞏義白河窯址出土

白瓷は青瓷とともに生産され、青瓷の胎土をより白く緻密に、そして釉薬をより透明にしたものである。貴重な白瓷は内面に目跡が残らないように、積み重ねた青瓷の一番上に置かれて重ね焼きされたことが分かる。

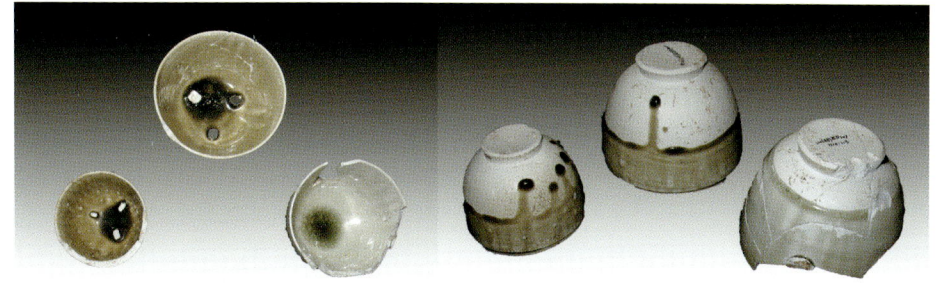

(第8章)

口絵19　青磁碗(左・中)・白磁碗(右)の内面と外面
鞏義白河窯址出土
白瓷の内面には重ね焼きによる目跡が見られない。

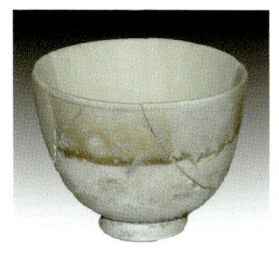 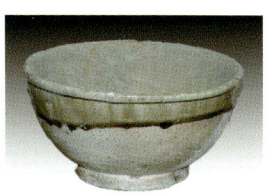 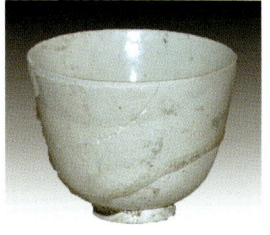 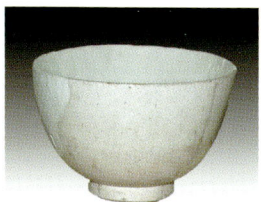

(第8章)

口絵20　青瓷碗(左)・白瓷碗(右)
北魏洛陽城大市遺跡出土

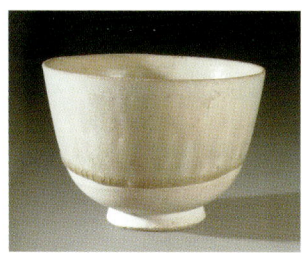

(第8章)

口絵21　青瓷碗
偃師商城博物館工地隋墓出土

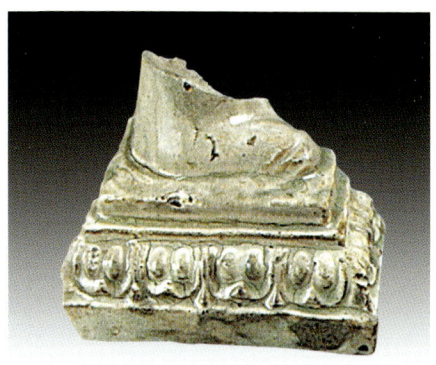

(第8章)

口絵22　青瓷蓮弁文台座片
邢窯址出土
邢窯で新たに見つかった「青瓷」とされる俑の足と台座の残片。
安陽隋張盛墓の白瓷俑の産地を考える上で重要な資料といえる。

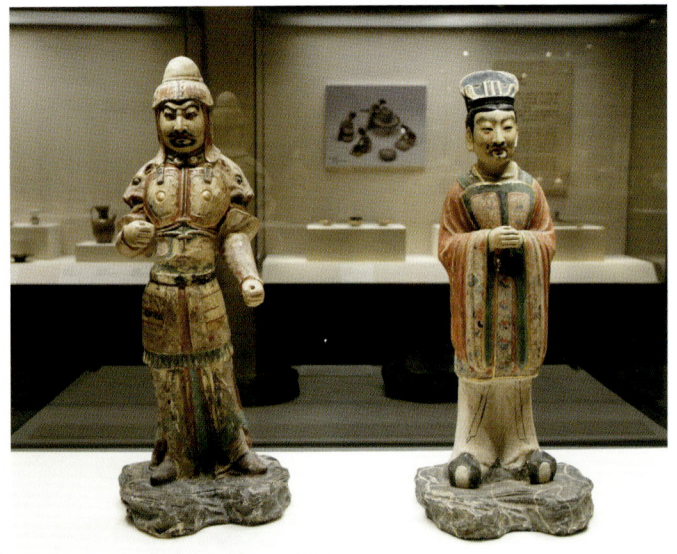

(第6・9章) 口絵23 黄釉加彩武人俑・文官俑
鄭仁泰墓(664年)出土
初唐の黄釉加彩俑の代表的作例の一つ。黄釉上に華やかな加彩が施され、さらに貼金も見られる。

(第10章) 口絵24 瓷質加彩武人俑
襄垣唐墓(2003M1)(653年)出土
山西省東南部の襄垣の唐墓から出土した「瓷質」俑。邢窯産と考えられる。

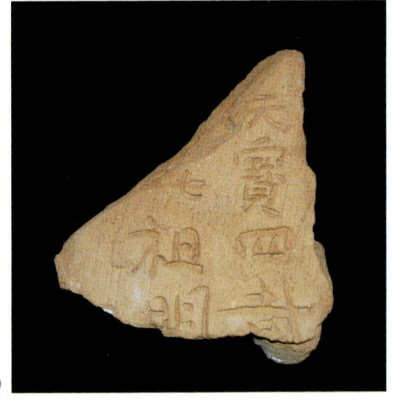
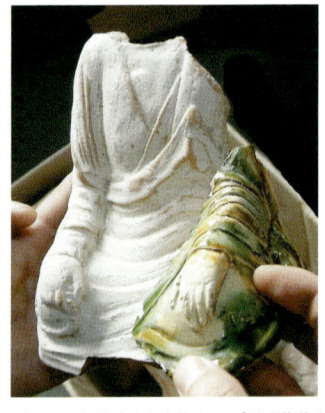
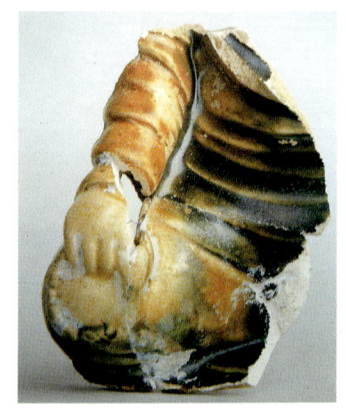

(第11・12章) 口絵25 「天寶四載…祖明」銘陶范片
醴泉坊窯址採集

口絵26 素焼き羅漢像と三彩羅漢像片
醴泉坊窯址出土

口絵27 三彩羅漢像片
青龍寺遺址出土

「天寶四載(745年)」銘陶范片は醴泉坊窯址で見つかった唯一の紀年銘資料。また、醴泉坊窯址では青龍寺など長安城内の寺院用に三彩羅漢像などがつくられており、唐三彩の明器以外の用途がうかがえる。

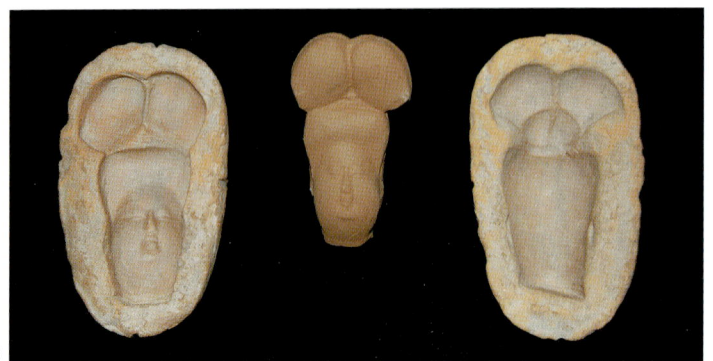

(第12章) 口絵28 醴泉坊窯址出土女俑頭部両面陶范と素焼きした成形実験品
陶范高14.5cm、幅8.5cm、厚9.0cm
醴泉坊窯址では俑の陶范が多数発見されたが、これは唯一前後両面がそろったもの。

口絵図版リストおよび出典

1 石彫供養龕　大同市城東寺児村北魏墓出土　高33.5cm(大同市博物館)
2 陶俑残片　漢中市崔家営墓出土(漢中市博物館)
3 曹村窯址(王建保・張志忠・李融武・李国霞「河北臨漳県曹村窯址考察報告」『華夏考古』2014年第1期、彩版三)
4 黄釉器片　曹村窯址採集(王建保氏提供)
5 范粋墓出土品と曹村窯址出土陶片の比較(王建保・張志忠・李融武・李国霞「河北臨漳県曹村窯址考察報告」『華夏考古』2014年第1期、彩版六-4、6)
6 釉陶碗　北魏宣武帝景陵(515年)出土　高7.8cm、口径11.2cm、底径4.5cm(洛陽古墓博物館)
7 黄釉白彩連珠文碗　北魏洛陽城大市遺跡出土　口径8.2cm(大広編『中国☆美の十字路展』大広、2005年、図版130)
8 黄釉・緑釉白彩連珠文碗片　北魏洛陽城大市遺跡出土(中国社会科学院考古研究所洛陽工作站)
9 緑釉白彩貼花文硯　太原隋斛律徹墓(597年)出土　高3.5cm(弓場紀知氏撮影)
10 白瓷加彩鎮墓武人俑　隋張盛墓(595年)出土　(左)高64.0cm、(右)高73.0cm(張柏主編『中国出土瓷器全集 12 河南』科学出版社、2008年、図版36、37)
11 白瓷加彩鎮墓武人俑(部分)　隋張盛墓(595年)出土(河南博物院)
12 白瓷黒彩鎮墓侍吏俑　隋張盛墓(595年)出土　(左右とも)高72.0cm(張柏主編『中国出土瓷器全集 12 河南』科学出版社、2008年、図版38、39)
13 白瓷黒彩鎮墓獣　隋張盛墓(595年)出土　(左)高49.0cm、(右)高50.0cm(張柏主編『中国出土瓷器全集 12 河南』科学出版社、2008年、図版40、41)
14 各種青瓷　北魏宣武帝景陵(515年)出土(洛陽博物館)
15 鎏金銅唾壺・瓶　北斉庫狄廻洛墓(562年)出土(山西博物院)
16 黄釉四耳壺(左)・黄釉緑彩三耳壺　北斉范粋墓(575年)出土(河南博物院)
17 青瓷碗(左)・白磁碗(右)　鞏義白河窯址出土(河南省文物考古研究所)
18 青瓷碗と白磁椀の重ね焼き　鞏義白河窯址出土(河南省文物考古研究所)
19 青磁碗(左・中)・白磁碗(右)の内面と外面　鞏義白河窯址出土(河南省文物考古研究所)
20 青瓷碗(上)・白瓷碗(下)　北魏洛陽城大市遺跡出土(中国社会科学院考古研究所洛陽工作站)
21 青瓷碗　偃師商城博物館工地隋墓出土(左：周剣曙・郭宏涛主編『偃師文物清粋』北京図書館出版社、2007年、図版228、右：偃師商城博物館)
22 青瓷蓮弁文台座片　邢窯址出土(趙慶鋼等主編『千年邢窯』文物出版社、2007年、248頁)
23 黄釉加彩武人俑・文官俑　鄭仁泰墓(664年)出土(中国国家博物館)
24 瓷質加彩武人俑　襄垣唐墓(2003M1)(653年)出土(襄垣県文物博物館)
25 「天寶四載…祖明」銘陶范片　醴泉坊窯址採集　残長12.0cm、残幅10.8cm(張国柱氏蔵)
26 素焼き羅漢像と三彩羅漢像片　醴泉坊窯址出土(陝西省考古研究院)
27 三彩羅漢像片　青龍寺遺址出土(西安市人民政府外事辦公室・西安市青龍寺遺址保管所『青龍寺』香港大道文化有限公司、1992年、60頁)
28 醴泉坊窯址出土女俑頭部両面陶范と素焼きした成形実験品　陶范高14.5cm、幅8.5cm、厚9.0cm(張国柱氏蔵)

※出典、撮影記載のないものはすべて筆者撮影。

目　次

序　章 …………………………………………………………………………… 3
 1　はじめに ……………………………………………………………… 3
 2　俑について …………………………………………………………… 4
 3　陶俑研究史序説 ……………………………………………………… 5
 4　本書の目的——南北朝隋唐陶俑研究への新たな視点—— ……… 9

第Ⅰ部　南北朝時代の陶俑の様式変遷と地域性

第1章　洛陽北魏陶俑の成立とその展開 ……………………………………… 15
 1　はじめに ……………………………………………………………… 15
 2　洛陽遷都以前の北魏陶俑 …………………………………………… 15
 3　洛陽北魏陶俑に関する先行研究 …………………………………… 17
 4　洛陽北魏陶俑の特徴——紀年墓出土例を中心に—— …………… 19
 5　洛陽北魏陶俑に関する諸問題 ……………………………………… 29
 6　おわりに ……………………………………………………………… 33
 表　洛陽遷都後の北魏陶俑一覧 ……………………………………… 35
 図版 ……………………………………………………………………… 39

第2章　北朝鎮墓獣の誕生と展開——胡漢融合文化の一側面—— ………… 63
 1　はじめに ……………………………………………………………… 63
 2　北朝鎮墓獣の草創期——北魏平城時期—— ……………………… 64
 3　北朝鎮墓獣の展開——二つの系譜—— …………………………… 68
 4　おわりに——南朝への影響と隋唐への展開—— ………………… 72
 図版 ……………………………………………………………………… 74

第3章　南北朝時代における南北境界地域の陶俑について ………………… 91
 ——「漢水流域様式」試論——
 1　はじめに ……………………………………………………………… 91
 2　対象墓葬分布と歴史背景 …………………………………………… 92
 3　各墓葬の概要 ………………………………………………………… 94
 4　陶俑に関する考察 …………………………………………………… 96

i

5　各墓葬の年代をめぐって ……………………………………… 105
　　6　おわりに──「漢水流域様式」とその意義── ……………… 109
　　表　漢水流域南北朝墓葬出土陶俑一覧 ………………………… 112
　　図版 ………………………………………………………………… 113

第4章　南朝陶俑の諸相──湖北地区を中心として── ……………… 145
　　1　はじめに ………………………………………………………… 145
　　2　襄陽賈家冲南朝画像塼墓出土の陶俑について ……………… 146
　　3　武漢地区出土の南朝陶俑 ……………………………………… 149
　　4　おわりに ………………………………………………………… 151
　　図版 ………………………………………………………………… 153

第5章　北斉時代の俑に見る二大様式の成立とその意義──鄴と晋陽── 161
　　1　はじめに ………………………………………………………… 161
　　2　北斉俑の出土分布 ……………………………………………… 162
　　3　鄴と晋陽の俑の比較──鎮墓俑を中心に── ………………… 164
　　4　北斉俑の制作技法 ……………………………………………… 172
　　5　二大様式成立の背景とその意義──官営工房と生産体制── 174
　　6　おわりに ………………………………………………………… 177
　　表　北斉陶俑出土墓葬一覧 ……………………………………… 178
　　図版 ………………………………………………………………… 181

第6章　北斉鄴地区の明器生産とその系譜──陶俑と低火度鉛釉器を中心に── 196
　　1　はじめに ………………………………………………………… 196
　　2　北斉鄴地区の陶俑とその系譜 ………………………………… 197
　　3　北斉鄴地区の低火度鉛釉器とその系譜 ……………………… 199
　　4　おわりに ………………………………………………………… 209
　　図版 ………………………………………………………………… 211

第Ⅱ部　隋唐時代の陶俑への新たな視座

第7章　隋俑考──北斉俑の遺風と新たな展開── ……………………… 221
　　1　はじめに ………………………………………………………… 221
　　2　隋俑に見られる北斉の俑の影響 ……………………………… 221
　　3　隋俑の新たな展開──安陽張盛墓を中心に── ……………… 227
　　4　おわりに ………………………………………………………… 234

　　　　表　隋俑出土墓葬一覧 ………………………………………………… 235
　　　　図版 …………………………………………………………………… 241

第8章　白瓷の誕生 ……………………………………………………… 254
　　　　──北朝の瓷器生産の諸問題と安陽隋張盛墓出土白瓷俑──
　　　1　はじめに ……………………………………………………………… 254
　　　2　白瓷誕生に関する諸問題 …………………………………………… 254
　　　3　安陽隋張盛墓出土の白瓷俑について ……………………………… 262
　　　4　おわりに ……………………………………………………………… 264
　　　　図版 …………………………………………………………………… 266

第9章　初唐黄釉加彩俑の特質と意義 ………………………………… 272
　　　1　はじめに ……………………………………………………………… 272
　　　2　黄釉加彩俑の出土例 ………………………………………………… 272
　　　3　黄釉加彩俑の位置づけ ……………………………………………… 282
　　　4　おわりに ……………………………………………………………… 288
　　　　図版 …………………………………………………………………… 289

第10章　唐代邢窯における俑の生産とその流通に関する諸問題 …… 313
　　　1　はじめに ……………………………………………………………… 313
　　　2　邢窯遺址出土の俑 …………………………………………………… 313
　　　3　河北唐墓出土の俑 …………………………………………………… 315
　　　4　邢窯初唐俑の流通 …………………………………………………… 318
　　　5　おわりに ……………………………………………………………… 320
　　　　表　河北地区出土唐俑一覧 …………………………………………… 322
　　　　図版 …………………………………………………………………… 324

第11章　西安・唐代醴泉坊窯址の発掘成果とその意義 ……………… 339
　　　　──俑を中心とした考察──
　　　1　はじめに ……………………………………………………………… 339
　　　2　醴泉坊窯址について ………………………………………………… 340
　　　3　出土遺物について …………………………………………………… 342
　　　4　出土した俑についての考察 ………………………………………… 343
　　　5　俑の年代について …………………………………………………… 351
　　　6　俑の制作技法について ……………………………………………… 352

7　おわりに——醴泉坊窯址の位置づけをめぐって—— ……………………… 353
　　　図版 …………………………………………………………………………… 358

第12章　唐時代の俑の制作技法について——陶范成形を中心に—— …………… 385
　　　1　はじめに ……………………………………………………………… 385
　　　2　唐時代の陶俑陶范の出土 …………………………………………… 385
　　　3　陶范成形実験の概要とその成果 …………………………………… 388
　　　4　おわりに ……………………………………………………………… 390
　　　図版 …………………………………………………………………………… 392

結　語 ……………………………………………………………………………… 403

あとがき
初出一覧
索　引

iv

中国南北朝隋唐陶俑の研究

序　章

1　はじめに

　俑とは死者とともに墓に埋葬される副葬明器の一種であり、中国美術史研究において重要なジャンルの一つとなっている。いわゆる「兵馬俑」の副葬で知られる秦始皇帝陵や前漢景定陽陵などに代表される秦漢時代とならび、本書が対象とする南北朝から隋唐時代にかけては質量ともに俑生産の一つの黄金期であるということができる。実際、これまでの考古発掘により、この時期の各地の墓葬からは俑の出土例が続々と報告されており、その中には紀年墓資料も多く、時代ごと、あるいは地域ごとの造形的特質や様式変遷を解明する上で重要な資料となっている。

　こうした豊富な出土資料の発見と蓄積を背景に、中国ではこの時期の俑の考古学的研究が早くから行われており、俑の種類や組み合わせ、特徴など類型学的考察を基礎とした考古学的方法論による詳細な研究が年々増えてきている。一方、南北朝隋唐時代の美術史研究において、陶俑に関する研究はそうした考古学的研究に比べ、極めて少ないのが現状である。こうした傾向は中国のみならず日本においても同様である。というのも、主として俑が笵（型）による成形であることから仏教造像を中心とした彫塑（彫刻）史研究の中では重要視されにくいことや、また素焼き焼成されているという点から、とくに日本では伝統的に陶磁史の一ジャンルとして扱われやすいという点などがその一因と考えられる。

　筆者は当初、同時代の仏教美術との関連を中心とした美術史的な視点からこの時代の陶俑に関心を持ち、さらにのちに陶磁史を研究することになってからは、陶磁史的視点からの俑研究も意識するようになった。そうした背景から、考古学的研究とは一線を画する、俑の造形特質や様式変遷、地域性などについて、実物調査を基礎とした美術史的、陶磁史的視点からの陶俑研究の確立が筆者の一つの目標となっている。美術史的に見て、これほど広範な地域で豊富な量が出土し、なおかつ紀年墓資料も少なくない俑は極めて格好の研究対象であるといえ、しかも皇帝陵や王侯貴族の墓葬出土品に代表されるように、「官営工房」とも呼び

（1）『隋書』巻27・志第22・百官中には「光禄寺、掌諸膳食、張幕器物、宮殿門戸等事。（中略）又領東園局丞員。掌諸凶具」とあり、北斉の中央官衙の一つ光禄寺所管の東園局が「凶具」、すなわち墓に関するさまざまな器具を掌っていたことが分かる。『魏書』巻21上・献文六王列伝第9上・趙郡王には「正光四年薨、給東園秘器、朝服一具、衣一襲、贈帛五百匹」と記されており、北魏時代にも「東園秘器」が皇室や功臣に下賜されたことがあったことが指摘されている（蘇哲『魏晋南北朝壁画墓の世界』白帝社、2007年、134頁）。また、『大唐六典』巻23の甄官署の説明に「凡喪葬則供其明器之属、別勅葬者供、余並私備」とあり、唐代の俑をはじめとした明器が将作

うる宮廷に関連した工房の製品も多いと考えられ、時代性や地域性を代表する一つの貴重な美術作品であるということができよう。そこで本書では豊富な出土資料を有する南北朝から隋唐時代の陶俑について、その造形特質に見る地域性や様式変遷などの問題を明らかにすることによって、美術史や陶磁史の研究に新たな視点を提供しようと試みる。

本論に入る前に、南北朝隋唐時代を中心とした陶俑に関する研究史を概観するとともに、本書の目的について述べたい。

2 俑について

文献上に「俑」という語を探すと、春秋戦国時代頃まで遡ることができる。例えば、『孟子』梁惠王章句上には、「仲尼曰、始作俑者、其無後乎、爲其象人而用之也」とあり、趙岐による註には「俑、偶人也、用之送死」と記されている。また『礼記』檀弓下には、「塗車芻靈自古有之、明器之道也。孔子謂為芻靈者善、謂為俑者不仁、不殆於用人乎哉」とあり、鄭氏は「俑偶人也。有面目機發、有似於生人」と註釈している。

これら文献の記述から、俑は人を象った「偶人」であることが分かり、しかも当時のその形象はあたかも生きた人間のようであり、殉葬を想起させるということから道義上好ましくないものとされていたことが分かる。また、俑は死者とともに埋葬された副葬品、すなわち明器の一つであり、「用之送死」とあることから、死後の世界において死者の世話や面倒を見るといった役割があったこともうかがえる。

考古学上の遺例に見られる俑の初現については、河南省安陽殷墟の出土品中の人物像がしばしば紹介されている。これに対して美術史家の宮川寅雄氏（1908-84）は、「人によっては、商代末期の安陽出土の黒陶人物像を、俑の最初の起源と考える向きがある。しかしこれは、明瞭に葬礼の副葬品である証拠がないから、ひとまず除外すべきであろう。もちろん、葬礼に無関係の呪術的小像や非宗教的偶像の存在は、古代世界にその事例を多く見ることができ、中国においても、例外ではない。そして、それらの偶像と明器・俑との間に関連がまったくないとは断言できないが、ひとまず、用途と性格を異にするものとして、遺物的には戦国期

監の管轄の甄官署で制作されていたことをうかがわせる。本書ではこうした中央官衙が管轄した俑をはじめとした明器を制作した工房を便宜的に「官営工房」と呼ぶことにする。なお、こうした官営の工房以外に、民間でも俑をはじめとした明器などの「凶具」を扱う凶肆が存在したことが知られており（楊衒之『洛陽伽藍記』巻4・城西（法雲寺）「市北有慈孝、奉終二里、里内之人、以賣棺椁為業、賃車而車為事」。白行簡『李娃伝』など）、これらについては「民間工房」あるいは「民営工房」と呼ぶことにする。

(2) 日本における俑研究の草分け的存在といえる考古学者の濱田耕作（青陵）氏（1881-1938）は、中国の俑について次のように述べている。「支那の泥象は希臘（ギリシア）のタナグラの泥象と同じく、当代の大芸術と社会的生活とを反映せる小芸術なり、小社会なり。此の謙譲にして可憐なる形像は、之を美術的作品として愛玩するに足る可く、歴史の参考として貴重するに余あり」（濱田耕作編『支那古明器泥象図説』桑名文星堂、1925年、46頁）。

(3) 王仁波「中国歴代の陶俑について」朝日新聞社編『中国陶俑の美』朝日新聞社、1984年、1頁。

の出土明器をもって、記述をはじめるべきであろう」と述べており、まことに正鵠を得たものといえる。春秋戦国時代になり奴隷制社会から封建制社会へと移行したのにともなって、それまでの殉葬にとって代わった俑を陪葬するという俑の副葬が発展したというのが一般的な考えであり、その意味で先に孔子が俑を「不仁」としたのは、代替品の副葬自体をいっているわけではなく、殉葬を思わせるほど迫真的な「俑」の表現を問題にしていたと思われる。実際、春秋戦国期の墓からは本物の頭髪や絹織物の服などを着せた極めてリアルな木俑が出土している。

　さて、俑とは元来人間を象った形象、「ひとがた」であったということが文献上から分かったが、現在中国や我が国では「馬俑」や「牛俑」といったように明器中に見られる動物の模型をも俑のなかに包括して捉える傾向がかなり一般化している。たとえば「兵馬俑」の語などはすでに人口に膾炙しており、時代による言葉の意味の変化として理解することもできよう。しかしながら、本書で用いる「俑」という語の定義については、元来の意味を尊重し、基本的に「ひとがた」に限定する。

3　陶俑研究史序説

　近代における俑の「再発見」は20世紀初頭、ヨーロッパ列強による汴洛鉄道の敷設工事にともない、洛陽近辺の古墓が掘り起こされ北魏から隋唐の大量の俑をはじめとした副葬品が出土したことによる。今日「唐三彩」として知られている唐の多色鉛釉が施された俑や模型、器物もこの時に知られるようになったものである。

　英国の中国美術の大コレクターとして知られるジョージ・ユーモルフォプロス氏（George Eumorfopoulos、1863-1939）は早くも1906年に、新たに出土した唐三彩などの明器について知ったといわれている。1907年には児童文学者の高橋太華氏（1863-1947）が洛陽で美人俑と駱駝模型の2体の「土偶」を購入したと言い、また同年、清末民国の学者・羅振玉氏（1866-1940）も北京の琉璃廠（リュウリーチャン）で洛陽古墓出土の陶俑2体を購入している。

（4）　宮川寅雄『図説中国の歴史12　中国美術の流れ』講談社、1977年、107頁。なお、陝西省韓城梁帯村の西周晩期の墓葬（M502）の墓室四隅から大きいものでは1m近い木俑が出土しており、最古の木俑とされているが（張天恩・呂智栄「陝西韓城梁帯村墓地2007年考古発掘」国家文物局主編『2007中国重要考古発現』文物出版社、2008年、46頁）、これも同様に厳密に「俑」と呼ぶのが適当かどうかは疑問である。

（5）　なお、日本ではこれまで俑以外にも「泥像」「泥象」「土偶」などの用語が用いられたこともあった（長広敏雄「南北朝の明器泥像」『世界陶磁全集　第8巻　中国上代編』河出書房、1955年、262頁）。

（6）　俑の研究史については下記に詳しい。前掲注（4）宮川寅雄『図説中国の歴史12　中国美術の流れ』。冨田昇「大正期を中心とする先駆的中国鑑賞陶磁器コレクションの形成と特質——近代中国鑑賞美術成立の視座から——」『陶説』第555～562号、1999～2000年。呉衛国「中国古俑源流の研究」『国学院大学考古学資料館紀要』第10号、1994年。于保田「俑史研究への回顧」『神奈川大学国際経営論集』第12号、1997年。富田哲雄『陶俑』平凡社、1998年。

とりわけ、羅振玉氏は店主にさらなる明器の蒐集を依頼していることから新たに出土した俑に興味を抱いたことがうかがえ、その後1909年に『俑盧日札』（『國学叢刊』己酉第13号）、そして1916年には『古明器図録』（上海広倉学窘刊）を出版し、近代俑研究の先駆けとなった。また、『俑盧日札』が刊行されたのと同じ1909年には、金石学や甲骨学研究で知られる王襄氏（1876-1965）はみずから蒐集した漢から唐時代の俑などの明器類64点を集成した『簠室古俑』を出版しており、古明器図録の嚆矢となっている。

日本では、1910年に考古学者の濱田耕作（青陵）氏（1881-1938）が、地質・地理学者の小川琢治氏（1870-1941）とともに洛陽で唐時代の俑などの明器を京都帝国大学文学部考古学陳列室の標本として蒐集している。とくに濱田氏はその後俑に関する論考を数多く著し、また『支那古明器泥象図説』（桑名文星堂、1925年。再版は刀江書院、1927年）や『支那古明器泥像図鑑』（大塚巧芸社、1932年。再版は1938年）といった古代の俑をはじめとした明器に関する図録類を編著、出版し、日本における俑研究の草分けとなった。濱田氏の論考には六朝の俑と仏像や土偶、さらにはガンダーラ彫刻やギリシャのタナグラなどとの比較など、世界史的な幅広い視点が随所に見られる。[7]

大学用の研究標本としての蒐集ということでいえば、1911年より正木直彦氏（1862-1940）校長時代の東京美術学校（現東京芸術大学）も唐時代の俑の蒐集を始めている。また、早稲田大学の會津八一氏（1881-1956）も1916年頃より、大学の美術史の教材標本として俑などの明器の蒐集を始め、現在それらの資料は早稲田大学會津八一記念博物館に所蔵されている。

一方、古美術商の繭山松太郎氏（1882-1935）の『骨董仕入簿』明治42年（1909）の条に「唐朝土人形」の記載が見られることに象徴されるように、俑は古美術品として古美術商によって早くから日本に将来されていた。[8]当時、日本に将来された俑は、学者や古美術コレクターはもちろんのこと、画家を中心とした芸術家らによりその美的価値が早くから注目されていたようで、梅原龍三郎氏（1888-1986）、安田靫彦氏（1884-1978）、小林古径氏（1883-1957）らは好んで俑の絵やスケッチを描いた。同じように中国でも有名な作家の魯迅氏（1881-1936）が俑に関心を持ったことが知られており、1913年2月2日、3日付の日記には、北京琉璃廠で洛陽北邙出土の独角人面獣身物など明器5点（2日）、女子立象など明器2点（3日）を購入したことが自身によるスケッチとともに見られる。[9]

日本では、1926年に推古会による「俑と明器」展が開催され、俑などの明器約350点が展観された（『推古会図録 第2輯 俑と明器』東京・杉本榮三郎）。この展観は、「大正期中国古陶磁鑑賞成立の一大決算としての位置と意味を有している」と評価されており、[10]いわゆる

(7) 濱田耕作「支那六朝の仏像と土偶」『国華』第406号、1923年。なお、濱田の俑に関する著作の一部は濱田耕作先生著作集刊行委員会編『濱田耕作著作集 第3巻』（同朋舎出版、1989年）、同『濱田耕作著作集 第4巻』（同朋舎出版、1990年）に収録されている。

(8) 川島公之「中国観賞陶器の成立と変遷（4）」『陶説』第531号、64頁。

(9) 馮宝琳「記魯迅先生手絵的両幅土偶図」『文物』1961年第10期。

「鑑賞陶（磁）器」の成立において俑が重要な位置を占めていたことが分かる。さらに、1928年には東洋陶磁研究所主催の「唐三彩陶展観」が華族会館で開催された（東洋陶磁研究所『唐三彩図譜』岩波書店）。これら二つの展観は、日本における俑をはじめとした明器の初めての大規模な展示として画期的なものであった[11]。

当時日本に将来された俑には現在も博物館や美術館などに所蔵されているものがあり、とくに唐代の三彩や加彩の俑や馬をはじめ優れたものも数多い。しかしながら、正式な考古発掘によるものではないため、当然のことながら真贋の問題が常につきまとうのも事実である。また、地域や時代に偏りが生じるのも仕方のないことである。20世紀前半における俑の学術研究はまさにそうした問題をはらんでいたといえるが、とくに羅振玉氏、濱田耕作氏、會津八一氏らがそうした制約のある中においてアカデミックな立場から俑に注目し、その学術的意義や芸術的意義を見出した点は大いに評価できよう。こうした流れは鄭德坤・沈維鈞『中国明器』（『燕京学報』専号之1、哈佛燕京社出版、1935年）、常任俠『中国古典芸術』（上海出版公司、1954年）、鄭振鐸『中国古明器陶俑図録』（上海出版公司、1955年）などへもつながっていき、俑をはじめとした明器の通史や体系化の基礎が20世紀中ごろまでに形成されることになった。

一方、欧米でも早くから俑に注目した研究が見られ、1914年のドイツ生まれの人類学者・ベルトルト・ラウファー氏（Berthold Laufer、1874-1934）による *Chinese Clay Figures. Part I : Prolegomena on the history of defensive armor*（Field Museum of Natural History, Chicago）や1928年のベルギー人の中国学者・カール・ヘンツェ氏（Carl Hentze、1883-1975）による *Chinese tomb figures: A Study in the Beliefs and Folklore of Ancient China*（London: Edward Goldston）はその代表といえ、後者は民俗学的視点からの考察が特筆される。

日本でも美術史家の小林太市郎氏（1901-63）による『漢唐古俗と明器土偶』（一條書房、1947年）は、民俗学的な明器・俑研究の名著として名高く、関連の文献史料も網羅されている。また、考古学者の原田淑人氏（1885-1974）は服飾史の視点から俑に注目し、『漢六朝の服飾』（東洋文庫、1937年）と『唐代の服飾』（東洋文庫、1970年）を著し、東洋服飾史研究に大きな影響を与えた。

日本では1954年に、大阪市立美術館において『中国明器泥象』展が開催され、当時日本に所蔵されていた漢から唐にかけての俑と明器に焦点を当てた美術館での展覧会としては最初期のものとして特筆される（大阪市立美術館編『中国明器泥象』大阪市立美術館）。その後、

(10) 前掲注（6）冨田昇「大正期を中心とする先駆的中国鑑賞陶磁器コレクションの形成と特質（四）」『陶説』第559号、79頁。

(11) これらに先立つ1910年には、法学博士の岡田朝太郎氏（1868-1939）が唐代の俑などを多数将来しており（古谷清「清国発掘の土偶に就きて」『考古学雑誌』第1巻第3号、1990年、197頁）、貿易商の黒田太久馬氏主宰の「古物評定所」で展示されたことが知られている（川島公之「わが国における中国鑑賞陶磁の受容とその変遷」『東洋陶磁』第42号、2013年、43頁）。

1984年に東京国立博物館で開催された『中国陶俑の美』展は、中国での発掘出土品による日本で初めての歴代の俑の大型展覧会として画期的なものであった。

一方、1950年代から80年代にかけて、日本では美術全集や陶磁全集の刊行が続いたが、1955年の『世界陶磁全集 第8巻 中国上代編』（河出書房）と1956年の『世界陶磁全集 第9巻 隋唐編』（河出書房）では、水野清一氏（1905-71）と長広敏雄氏（1905-90）という仏教美術史研究の二大家がそれぞれ「泥像原始」と「隋俑」（水野）、そして「南北朝の明器泥像」と「唐の明器土偶」（長広）を執筆している点が注目される。のちに小学館から新たに刊行された『世界陶磁全集』シリーズでは、1976年の第11巻（隋・唐）において陶磁史研究者の佐藤雅彦氏（1925-88）が「隋・唐の加彩・単色釉・三彩釉の土偶」を執筆しており、1982年の第10巻（中国古代）では「中国古代の土偶」を陶磁史研究者の弓場紀知氏らが執筆している。とりわけ佐藤雅彦氏は1965年に『中国の土偶』（美術出版社）を皮切りに、その後1968年に『漢・六朝の土偶』（陶器全集第9巻、平凡社）、1972年に『中国の土偶』（陶磁大系第34巻、平凡社）と俑に関する専著を刊行しており、日本において俑が陶磁史の一ジャンルとして認識される基礎を確立したといえる。

ただし実際には、俑のもつ陶磁史的意義については、1957年に中国の近代的陶磁研究の先駆者である陳万里氏（1892-1969）が『陶俑』（中国古典芸術出版社）を出版したことに端を発しているといえよう。『陶俑』で陳万里氏が著した前言では俑の歴史と各時代の特色が当時徐々に増え始めた出土例を用いながら簡潔にまとめられており、20世前半の俑研究の一つの集大成であるとともに、俑研究の新しい時代の幕開けともいうことができる。

その陳万里『陶俑』出版の翌年、1958年には、王志敏・朱江・李蔚然『南京六朝陶俑』（中国古典芸術出版社）、陝西省文物管理委員会『陝西出土唐俑選集』（文物出版社）、山西省博物館『太原壙坡北斉張粛墓文物図録』（中国古典芸術出版社）が立て続けに刊行された。いずれも出土地の明らかな考古発掘出土資料を集成した図録であり、20世紀後半の考古発掘資料を中心とした俑研究の先駆をなすものといえ、今なおその学術的、資料的価値は高い。

1950年代から中国で雑誌『文物』や『考古』などの考古雑誌が刊行され、各地の墓葬の発掘簡報などの報告が掲載されるようになると、俑関連の資料も格段に増加するようになる。なかでも、1974年の秦始皇帝陵の兵馬俑坑の発見は、中国の、そして世界の考古学史上の一大発見であり、俑というものの存在を広く知らしめるものとなった。さらに、1966年の社会科学院考古研究所『西安郊区隋唐墓』（科学出版社）や1980年の中国社会科学院考古研究所『唐長安城郊隋唐墓』（科学出版社）など水準の高い発掘報告書も刊行されるようになった。

俑研究において基礎資料となる発掘報告は極めて重要な情報源であり、従来『文物』や『考古』といった中国の主要考古学雑誌等での概略的な報告が中心で個別作品に対する十分な説明や図版資料がない点などが陶俑研究の障害となる場合も多かった。その意味で、2003年に刊行された中国社会科学院考古研究所・河北省文物研究所による『磁県湾漳北朝壁画墓』（科学出版社）は、出土した大量の陶俑について詳細なデータの掲載とそれらの分析が加えられ

序　章

ている点、これまでにない画期的なものとして高く評価でき、さらに発掘された唯一の北斉皇帝陵という点からも、北朝俑研究に必要不可欠な基礎資料といえる。

　同様に、陝西省考古研究所（現陝西省考古研究院）による田野考古報告シリーズの唐墓の発掘報告書、陝西省考古研究所・陝西歴史博物館・礼泉県昭陵博物館『唐新城長公主墓発掘報告』（科学出版社、2004年）、陝西省考古研究所・富平県文物管理委員会『唐節愍太子墓発掘報告』（科学出版社、2004年）、陝西省考古研究所『唐恵庄太子李撝墓発掘報告』（科学出版社、2004年）、陝西省考古研究所『唐李憲墓発掘報告』（科学出版社、2005年）も、カラー写真も含んだ豊富な写真をはじめ、俑の詳細な考察や科学分析なども含んだ内容で、まさに21世紀の新たな発掘報告書の典型例といえる。

　最後に触れておかなければならない点は、中国の経済発展にともない、近年各地で大規模な博物館が建設、リニューアルされ、展示環境が格段に向上したということも、直接的間接的に俑研究に資するものである。いわゆる「遺跡博物館」である秦兵馬俑坑博物館をはじめ、さらに俑の出土の比較的多い陝西省や河南省などの省級の博物館では専門の展示コーナーも設けられるなど、従来なかなか目にすることができなかった資料が数多く展示されるようになった。それにともない、中国国内での巡回企画展も数多く開催されるようになり、俑をテーマとした展覧会も数多く開催されるようになってきた。

　2005年に出版された河南博物院『河南古代陶塑芸術』（大象出版社）は河南地域に限定したものではあるが、俑の起源から明清時代までの詳しい俑の通史となっており、これは近年の河南博物院の展示や展覧会とも連動したものと考えられる。また、2008年8月に北京オリンピックの開催を記念して陝西省の乾陵博物館で開催された『絲路胡人外来風——唐代胡俑展——』は、唐時代の胡俑（胡人俑）をテーマとした注目すべき内容であり、図録として同時に出版された乾陵博物館編『絲路胡人外来風——唐代胡俑展——』（文物出版社、2008年）も充実した内容となっている。考古学的研究のみならず、活発化する中国の博物館での展覧会活動を背景にしたこうした概説的、普及的な研究や各種出版物の刊行も、俑研究の進展にとって重要な役割を担っている。

4　本書の目的——南北朝隋唐陶俑研究への新たな視点——

　1980年代以降、中国における考古学的発掘の増加により南北朝から隋唐時代の陶俑についてもさらに多くの出土例が知られるようになり、それにともない発掘報告の一環としての考察や出土資料にもとづいた実証的な研究も盛んになり始めた。しかし、往々にして発掘された墓葬ごと、あるいは特定の地域ごとの研究が多く、地域相互の関連を踏まえた総合的な視点が欠如しがちであった。また、考古学的な型式分類や変遷が中心で、美術史学的な視点からの研究についても十分とはいえなかった。

　そうした中、とくに北朝陶俑研究の一つの新機軸となったのが、楊泓氏の「北朝陶俑的源流、演変及其影響」（『中国考古学研究——夏鼐先生考古五十年紀年論文集——』文物出版社、

1986年）である。豊富な出土資料を駆使しながら、北朝陶俑の分類とその源流を考察し、さらに地域性にも触れながら北朝陶俑の特質とその変遷を的確かつ簡潔にまとめた点は、その後の研究の大きな基礎となった。また、蘇哲氏の「東魏北斉壁画墓の等級差別と地域性」（『博古研究』第4号、1992年）や『魏晋南北朝壁画墓の世界』（白帝社、2007年）は、とくに東魏・北斉の壁画墓について、被葬者の階級ごとの特徴や地域性について、陶俑の考察も踏まえて具体的に論じたものであり、北朝陶俑研究において重要な視点を提供した。地域性という視点は、南北朝隋唐時代の美術史研究においても近年重要な視点となっている。それとともに従来から漠然とではあるが指摘されていた仏教造像との関連をも視野に入れた八木春生氏の「南北朝時代における陶俑」（曽布川寛・岡田健編『世界美術大全集 東洋編 第3巻 三国・南北朝』小学館、2000年）は、概論とはいえ仏教美術史の立場から陶俑を論じたものとして、今後の北朝陶俑研究に新たな方向性を示した画期的なものといえる。

また、陳万里氏や佐藤雅彦氏以来の陶磁史的な視点からの研究としては、矢部良明氏の「北朝陶磁の研究」（『東京国立博物館紀要』第16号、1980年）や謝明良氏の「唐三彩の諸問題」（『美学美術史論集』第5巻第2部、1985年）や「山西唐墓出土陶磁をめぐる諸問題」[12]（『上原和博士古稀記念美術史論集』上原和博士古稀記念美術史論集刊行会、1995年）など、注目すべき研究は少なくない。

一方、近年中国では豊富な資料を駆使した幅広い視点による南北朝から隋唐時代の俑についての考古学的な研究も増えつつあり、倪潤安「北周墓葬俑群研究」（『考古学報』2005年第1期）や韋正『六朝墓葬的考古学研究』（北京大学出版社、2011年）などはその代表といえる。それにより、俑の組み合わせや、分類、分期などの研究が大幅に進展したということができる。しかしながら、墓葬の副葬品の一つとしての考古学的な研究が中心であり、俑単独での美術史的な研究はまだ少ないのが現状である。[13]

筆者はこれまで俑の美術史的な研究にとり組んできたが、なかでも地域性や様式変遷の問題にこだわってきた。さらに、近年は陶磁史的な視点を踏まえた多角的な研究を進めている。調査においては、できる限り現地での実物調査を行い、さらに俑の造形特徴や制作技法などのさらなる理解のために、出土した俑の破片類についても積極的に調査を行った。また、関連の仏教美術や陶磁器、窯址などについても出来る限り調査を行ってきた。本書は、筆者のそうした長年にわたる現地調査による俑の研究成果をまとめたものである。

南北朝から隋唐にかけては、近年、美術史や陶磁史においてもとくに注目されている時代であり、分裂の時代から隋唐の統一国家へというダイナミックな政治の流れとともに、大規

[12] 同論文の中国語増補改訂版となる「山西唐墓出土陶瓷初探」は、謝明良『中国陶瓷史論集』（美術考古叢刊7、允晨文化実業股份有限公司、2007年）に所収されている。

[13] 李星明「両晋南北朝俑概述」（中国陵墓雕塑全集編輯委員会編『中国陵墓雕塑全集 第4巻 両晋南北朝』陝西人民出版社、2007年、31-75頁）は、概説ではあるが、彫塑史の視点から俑の展開を簡潔にまとめたものとして評価できる。

序　章

模な石窟造営や絵画、書法の成熟など文化史的、美術史的にも一つの黄金期の様相を呈している。こうした南北朝から隋唐への美術史的、陶磁史的な展開の解明が本書の大きなテーマである。それとともに、都を中心とした単一的な視点だけではなく、地方の様相や地域性の解明ということも、本書のもう一つの重要な目的である。南北朝から隋唐にかけての俑の様式は決して単一ではなく、都を中心にしながらも、各地域においてはそれぞれ異なった様相を見せており、また地域間の影響関係も複雑にからみあっている。時間的展開という縦軸とともにそうした地域性という横軸の解明も、俑の様式変遷を考える重要な視点といえる。さらに、俑は窯で素焼き焼成されることが多く、さまざまな施釉装飾が施される場合もあるなど、同時代の窯業技術とも密接に関連していることから、陶磁史的なアプローチも必要不可欠といえる。制作技術の問題やさまざまな装飾技術の問題は直接的あるいは間接的に俑の様式変遷や地域性の問題とも密接に関連しており、また俑の生産工房を考える上で、同時代の窯業地との関連は欠かすことができない。こうした美術史、陶磁史双方の視点での俑の様式的展開や地域性の解明が本書の第三の目的である。

　2部構成の全12章からなる本書では、以上の点を踏まえ、さまざまな角度から南北朝から隋唐にかけての俑について考察を行う。

　第Ⅰ部「南北朝時代の陶俑の様式変遷と地域性」においては、まず第1章「北魏洛陽陶俑の成立とその展開」において、南北朝時代の陶俑の生産活動が活発化する北魏洛陽遷都後の陶俑について、紀年墓資料を中心にその変遷を明らかにする。次に、第2章「北朝鎮墓獣の誕生と展開――胡漢融合文化の一側面――」では、南北朝時代から隋唐時代の墓葬明器の中でも特別な役割を担ったいわゆる鎮墓俑の一つ、鎮墓獣の誕生とその展開について論じる。そして、第3章「南北朝時代における南北境界地域の陶俑について――「漢水流域様式」試論――」では、これまでほとんどとりあげられることのなかった陝西省南部の漢中・安康、湖北省北部の襄陽、河南省南部の鄧州など、南北境界地域である漢水流域で発見された南北朝時代の陶俑に注目し、その特質を明らかにする。また、第4章「南朝陶俑の諸相――湖北地区を中心として――」では、漢水上・中流域の南朝画像塼墓の中でも武漢地区と地理的に最も近い湖北省襄陽賈家冲画像塼墓出土の陶俑を中心に、南朝陶俑の地域性という視点から湖北地区出土の陶俑について考察する。そして、第5章「北斉時代の俑に見る二大様式の成立とその意義――鄴と晋陽――」では、北斉時代の都・鄴と副都・晋陽の二つの地域で出土した俑について、紀年墓を中心に、両地域の俑に見られる造形的相違とその背景について論じる。さらに、第6章「北斉鄴地区の明器生産とその系譜――陶俑と低火度鉛釉器を中心に――」では、近年いくつか注目すべき発見があった北斉鄴地区の明器生産とその系譜について、陶俑と低火度鉛釉器という二つの側面から考察を試みる。

　第Ⅱ部「隋唐時代の陶俑への新たな視座」では、第7章「隋俑考――北斉俑の遺風と新たな展開――」において、隋俑における北斉俑の影響という問題を通して、隋俑の形成とその後の展開について論じる。第8章「白瓷の誕生――北朝の瓷器生産の諸問題と安陽隋張盛墓

11

出土白瓷俑――」では、近年新たな発見が続く北朝の瓷器生産に関する問題を考察しながら、安陽隋張盛墓出土の白瓷俑の位置づけとその生産地に関して再検討を試みる。そして、第9章「初唐黄釉加彩俑の特質と意義」では、初唐の黄釉加彩俑の各地の出土例を比較検討しながら、黄釉加彩俑の特質とその陶磁史的な意義について明らかにする。第10章「唐代邢窯における俑の生産とその流通に関する諸問題」では、隋唐時代における白瓷の著名な産地として知られている邢窯でも俑が生産されていたことに注目し、その生産状況と流通の問題を検討する。また、第11章「西安・唐代醴泉坊窯址の発掘成果とその意義――俑を中心とした考察――」では、西安市内で発見された醴泉坊窯址の発掘成果について、俑を中心に紹介するとともに、俑の生産工房でもある窯址の意義について考察する。そして、第12章「唐時代の俑の制作技法について――陶范成形を中心に――」では、その醴泉坊窯址およびその後に発見された唐代平康坊窯址から出土した唐時代の陶俑の陶范に注目し、実際に出土した陶范を用いて行った陶范成形実験の記録とその成果を紹介しながら、唐時代の俑の陶范成形による制作技法の問題について検討する。

　南北朝から隋唐にかけての俑の出土例は極めて多く、また各時代、各地域にわたっており、本書では南朝の南京地区をはじめ詳しくとりあげられなかった地域や時期が少なからずあるのも事実である。しかし、実際に出来る限り実物にあたったこれまでの調査成果を踏まえながら、地域性と様式変遷の観点から、南北朝から隋唐の陶俑についての新たなアプローチを試みる。

第Ⅰ部

南北朝時代の陶俑の様式変遷と地域性

第1章
洛陽北魏陶俑の成立とその展開

1　はじめに

　北魏時代は中国彫塑史において新たな局面を迎えた重要な時期であったといえる。とりわけ、雲岡や龍門など中国を代表する石窟寺院の造営が開始されたことに象徴されるように、仏教造像が活況を呈した時代であった。一方、古来より連綿とつづいてきた中国独自の彫塑芸術であり副葬品である俑の歴史においても、北魏時代は西晋時代以降、停滞気味であった俑の制作がにわかに活発となり、それにともない後の隋・唐時代にまでつづく新たな規範の基礎が形成、確立された重要な時期であったといえる。

　仏教彫塑と俑、両者はそれぞれまったく異なる目的の下につくられたが、同時代の造形芸術という点で共通する要素も少なくない。したがって、北魏時代の彫塑芸術を考える上で、仏教彫塑とともに俑は重要な意義をもっているということができる。しかしながら、これまで北魏時代の俑に関する研究は同時代の仏教彫塑に関する研究に比べ極端に少ないのが現状である。[1]

　本章では、北魏でもとくに陶俑の生産活動が活発化し始め、またのちの北朝陶俑の展開へも大きく影響する洛陽遷都後の陶俑を中心に、その成立と展開について考えていきたい。

2　洛陽遷都以前の北魏陶俑

　洛陽北魏陶俑の成立を考える前に、まず洛陽遷都以前、すなわち一般には北魏前期と区分される時期の陶俑の実体を把握しておく必要があろう。周知のとおり北魏孝文帝が太和18年（494）洛陽に遷都するまで、北魏の都は平城、すなわち現在の山西省大同にあった。この北魏平城時期（398-493）の文化は有名な雲岡石窟の仏教芸術に象徴されるが、陶俑では延興4年（474）から太和8年（484）の司馬金龍夫妻合葬墓（以下、司馬金龍墓とする）出土の計367体に及ぶ一群がこの時期の代表としてよく知られている。[2]司馬金龍墓出土の陶俑は基本的には前後2枚の合わせ范（型）による制作、すなわち「合模制」[3]により、また頭部と

[1]　かつて美術史家の安藤更正氏（1900-70）は、「非仏教彫刻と仏教彫刻を関係づけずに組織された古い彫刻史観は払拭されなければならない」と述べ、仏教彫刻とともに俑をはじめとした非仏教彫刻の位置や両者を関連づけた視点の重要性を説いた（安藤更生『中国美術雑稿』二玄社、1969年、57-58頁）。

体軀は一体の笵でつくられている〔図1、2〕。さらに、司馬金龍墓出土の俑のほとんどには低火度鉛釉の緑釉や褐釉が施されているという点、陶磁史的にも早くから大変注目されている資料である。ほとんどの俑が胡服を着ていることや、豊満な童子を彷彿とさせる人物表現など鮮卑文化が濃厚に反映されており、さらに雲岡石窟（第13窟など）の世俗供養者像と共通の造形感覚を見せている点も興味深い。

近年、大同では太和元年（477）の宋紹祖墓が発見され、115体の陶俑と獣面形鎮墓獣1体が出土した。その出土数は司馬金龍墓には及ばないものの、少なくとも100体以上の大量の陶俑を副葬することがこの時期にすでに一般化していた可能性を物語る。施釉は見られないものの司馬金龍墓の陶俑と明らかに同一の造形様式を見せていることから〔図3、4〕、宋紹祖墓出土の陶俑には北魏平城時期、とくに孝文帝の太和年間（477-499）頃における俑の共通様式ともいうべきものがうかがえる。

近年、大同からは新たな北魏俑の出土例が続々と報告されており、平城時期の俑の様相が明らかにされつつある。そして、いみじくも平城時期の陶俑とのちに述べる洛陽遷都以後の

（2） 山西省大同市博物館・山西省文物工作委員会「山西大同石家寨北魏司馬金龍墓」『文物』1972年第3期。報告書によれば、司馬金龍墓からは人面獣身形の鎮墓獣1体と、さらに胡人の形象の木俑1体も発見されたというが保存状態が極端に悪く、残念ながらその造形は不明である。なお、「俑」には動物模型も含む場合もあるが、ここでは純粋に人物像のみに限定して用いることにする。

（3） 中国では前後2枚の陶笵による方法を「合模制」（あるいは「双模制」）と呼び、また1枚の陶笵によるものを「単模制」（あるいは「半模制」）ということが多い。本書では以下便宜的にこれらの言葉を用いることにした。

（4） 佐藤雅彦「陶磁・土偶」大阪市立美術館編『六朝の美術』平凡社、1976年、178頁。司馬金龍墓の俑は一部の女俑（「女俑Ⅱ式」の15体）を除きほとんどが緑釉や褐釉が施されており、さらに釉上には白、黒、紅などの加彩が施されたいわゆる加彩釉陶となっている。なお、面部についてはのちの唐三彩俑と同じく表情をより際立たせるため施釉せずに直接加彩されているものが多い。なお、五胡十六国時期の墓から出土した俑や鎮墓獣などにも鉛釉を施したものが見られ（咸陽市文物考古研究所『咸陽十六国墓』文物出版社、2006年、彩版107-109。陝西省考古研究所「西安北郊北朝墓清理簡報」『考古與文物』2005年第1期など）、司馬金龍墓出土の加彩釉陶俑の前身と見なすことができよう。

（5） 山西省考古研究所・大同市考古研究所「大同市北魏宋紹祖墓発掘簡報」『文物』2001年第7期。大同市考古研究所 劉俊喜主編『大同雁北師院北魏墓群』文物出版社、2008年。

（6） 大同市考古研究所「山西大同下深井北魏墓発掘簡報」『文物』2004年第6期。大同市考古研究所「山西大同七里村北魏墓群発掘簡報」『文物』2006年第10期。大同市考古研究所「山西大同迎賓大道北魏墓群」『文物』2006年第10期。古順芳「一組有濃厚生活気息的庖厨模型」『文物世界』2005年第5期。なかでも迎賓大道北魏墓（M76）からは黒味を帯びた褐釉が施された風帽俑の頭部が出土しており、また大同二電廠北魏墓（M36）からも褐釉の施された俑や模型明器が出土しており、司馬金龍墓以外での低火度鉛釉俑の出土例として注目される（前掲大同市考古研究所「山西大同迎賓大道北魏墓群」図19。古順芳「一組有濃厚生活気息的庖厨模型」図一一一五）。なお、五胡十六国時期の俑についても近年資料が増加しており、北魏時期の俑の成立を考える上で重要なものとして注目されている（市元塁「出土陶俑からみた五胡十六国と北魏政権」『古代文化』第63巻第2号、2011年、35頁）。

陶俑の様式的な相違はこれによって決定的になったということができよう。もちろん両者には牛車を中心とした出行儀仗や鎮墓俑の存在など、俑の構成や種類というあば喪葬制度の点においては基本的な一致も見られることから、影響関係がまったくなかったわけではない。しかし、少なくとも洛陽遷都後の陶俑が平城時期の北魏俑から造形表現の点おいて直接的な影響を受けなかったことは明らかである。したがって、洛陽陽北魏陶俑がどのような造形的背景をもって成立したのかということが一つの大きな問題といえる。

そこで次に洛陽北魏俑に関する先行研究を概括しながら、具体的な問題点を整理したい。

3　洛陽北魏陶俑に関する先行研究

20世紀初頭、清末民国の考証学者・羅振玉氏（1866-1940）によって俑をはじめとした明器が考古資料および美術品としてはじめてその価値を認められたことはつとに知られている。当時、汴洛鉄道（開封と洛陽を結ぶ中国最初の鉄道）の敷設工事にともない洛陽一帯の古墓から唐三彩をはじめ多くの文物が出土した。その中には北魏時代の陶俑も含まれていたようで、その後の盗掘によるものも含めそれらの一部が欧米や日本へも流出したようである。

日本では京都大学の濱田耕作氏（1881-1931）が俑研究の嚆矢的存在として知られているが、俑の編年観のほとんど確立していない状況で、しかも年代や出土地が不確かな将来資料によっていわゆる「六朝俑」（実際にはほとんどが北朝のものと考えられる）の特質を考察し、その中から仏教造像との類似性など重要な指摘を早くにしているという点は特筆される[7]。また、当時日本で蒐集された俑の中には、洛陽北魏陶俑に比定され得るものも含まれている[8]。ただし、当時の資料については、一般的に出自の不明なものがほとんどで、正式な考古学的発掘による出土資料と詳細に比較しながら、真贋の問題も含め今後慎重に検討する必要がある。

中華人民共和国成立（1949年）以後、中国では学術的な考古発掘が飛躍的に増え、それにともない出自の確実な出土資料を用いた俑研究が可能となり始めた。日本では戦後、陶磁史研究者の佐藤雅彦氏（1925-88）の一連の陶俑（氏は「土偶」の表現を用いる）研究が良く知られており[9]、陶磁史研究の一ジャンルとしての俑の位置を確立した点で大いに評価される。この段階では、洛陽北魏陶俑の出土例がまだ十分とはいえなかったが、佐藤氏の論考には現在でも示唆に富む点が多い。

1980年から90年代になると洛陽北魏俑の出土例が増した。それにともない、北朝の俑全体

(7) 濱田耕作「支那六朝の仏像と土偶」『国華』第406号、1924年。
(8) なかでも大正5年（1916）頃から、早稲田大学の會津八一氏（1881-1956）が蒐集した俑を中心とした明器コレクションは有名であり、現在も早稲田大学會津八一記念博物館に収蔵されている（『早稲田大学會津博士記念 東洋美術陳列室図録 第一輯』早稲田大学會津博士記念 東洋美術陳列室、1978年。『會津八一コレクション 中国・漢唐美術展』毎日新聞社、1974年）。
(9) 佐藤雅彦『中国の土偶』美術出版社、1965年。佐藤雅彦『陶磁体系 第34巻 中国の土偶』平凡社、1972年。佐藤雅彦「陶磁・土偶」大阪市立美術館編『六朝の美術』平凡社、1976年など。

をはじめて体系的に論じ、洛陽北魏陶俑の位置づけを明確にしたという点で中国社会科学院考古研究所の楊泓氏の功績は高く評価されるべきものといえる。楊泓氏は北朝時期の俑を①鎮墓俑、②出行儀仗、③侍僕舞楽、④庖厨操作の４種に分類しており、さらに北魏俑を「西晋の陶俑の基礎を継承し、さらに大量の北方の状況を反映した新たな内容を加え、それらを融合発展させ、新たな俑の規範をつくりあげた」と指摘している。そして、孝文帝の漢化政策による喪葬制度を反映した洛陽北魏陶俑の新たな規範を代表するものとして元邵墓（528年）出土の陶俑が位置づけられた。洛陽北魏俑の中でも比較的早い時期に発見、発掘された元邵墓出土の陶俑群は、洛陽北魏俑の代表としてこれまでもしばしば紹介されており、ほぼ同時期である染華墓（526年）などほぼ同一様式の陶俑の発見もあり、これらが北魏洛陽時期を代表する陶俑のスタイルであるという認識が主流となっている。

しかしながら、北魏も終わりに近い最末期の元邵墓や染華墓をもって洛陽北魏陶俑全体を語るにはやや問題があると思われる。とくに洛陽北魏陶俑の成立という問題を考える場合、元邵墓以前、すなわち北魏洛陽遷都後の前半期の陶俑についても注目する必要がある。

一方、すでに従来から指摘されていた仏教彫塑と陶俑との関連についても、より具体的な比較研究が必要と思われ、その意味で八木春生氏の論考は、仏教美術史研究の立場から南北朝時代の陶俑研究の重要性を改めて指摘したものとして注目される。また、近年、市元塁氏は北魏俑についての考古学的、歴史的な編年や分期を試みており注目される。

以下、こうした問題を踏まえながら、主として造形的な点に主眼をおいて考察を進めていく。そこでまず紀年墓の出土例を中心に、洛陽北魏陶俑の変遷とその特徴を具体的に見ていきたい。

(10) 楊泓「北朝陶俑的源流、演変及其影響」《中国考古学研究》編委会編『中国考古学研究──夏鼐先生考古五十年紀年論文集──』文物出版社、1986年、268-276頁。楊泓『美術考古半世紀──中国美術考古発現史──』文物出版社、1997年、331-342頁。

(11) 前掲註(10)楊泓「北朝陶俑的源流、演変及其影響」、268-271頁。富田哲雄氏の著作でも北朝俑の分類についてはこの楊泓氏の説がほぼ踏襲されている（富田哲雄『中国の陶磁 第２巻 陶俑』平凡社、1998年、122頁）。

(12) 洛陽博物館「洛陽北魏元邵墓」『考古』1973年第４期。

(13) 洛陽市文物工作隊「洛陽孟津北陳村北魏壁画墓」『文物』1995年第８期。

(14) 林樹中「魏晋南北朝的雕塑」中国美術全集編輯委員会編『中国美術全集 雕塑編3 魏晋南北朝雕塑』人民美術出版社、1988年、29頁。呼琳貴・劉恒武『替代殉葬的随葬品──中国古代陶俑芸術──』四川教育出版社、1998年、157頁。王軍花「試論北魏陶俑的時代特点」洛陽市文物局・洛陽博物館『洛陽文物與考古──洛陽博物館建館四十周年紀年文集（1958-1998）──』科学出版社、1999年、138頁。

(15) 八木春生「南北朝時代における陶俑」曽布川寛・岡田健編『世界美術大全集 東洋編 第３巻 三国・南北朝』小学館、2000年、67-76頁。

(16) 市元塁「北魏俑の発生と画期をめぐって」『古代文化』第59巻第１号、2007年。

4 洛陽北魏陶俑の特徴——紀年墓出土例を中心に——

　北魏洛陽遷都後の陶俑は、紀年墓の出土例が報告されるようになってきて、その変遷がある程度たどれるようになった。陶俑出土の紀年墓は、孝明帝の熙平年間（516-518）、正光年間（520-525）、孝昌年間（525-527）が最も多く、他に孝荘帝の建義年間（528）、孝武帝の太昌年間（532）のものなど計17基が報告されている。そのうち、洛陽一帯の墓は計10基あり、それ以外は河北や山東など近隣地域のものが中心である〔表〕。

　洛陽遷都後、とくに宣武帝の在位期間（499-515）を中心とする最初の約15年間に制作された陶俑は現在まで発見されていない。[17]北魏洛陽城の建設が遷都後から景明2年（501）までつづいたということもあり、陶俑をはじめとした明器の制作機構もこの間はまだ十分に整備されていなかったとも考えられよう。いずれにせよ、現在この期間は洛陽北魏陶俑の空白時期となっている。

　これまで発見された最も早い時期の洛陽北魏陶俑は、宣武帝延昌3年（514）に亡くなり、孝明帝熙平元年（516）に遷葬された元睿墓出土のものである。[18]元睿墓を筆頭に孝明帝の在位期間（515-528）は、洛陽のみならず北魏陶俑の発見例が最も多い時期ということから、この時期に陶俑の制作機構がようやく確立し、本格的に機能し出したということができよう。

（1）　元睿墓（洛陽市偃師市杏園村）　熙平元年（516）遷葬

(No. 1、以下 No. は章末の表による)

　出土した陶俑は14体であり、平城時期に比べると陶俑の出土数が極端に少ないことが分かる。墓誌によれば元睿は皇族の出身であることから、陶俑の副葬数の少なさは先に少し述べたように洛陽遷都後における陶俑制作機構の初期段階ということと関係しているのかもしれない。

　出土した陶俑の制作技法についても元睿墓は平城時期のものとは基本的に異なる。平城時期の陶俑は一部大型のものを除いてほとんどが頭部と体軀を一体とする合模制であったが、元睿墓出土のものは、頭部と体軀を別々に制作してから、頭部を体軀に挿入する形をとっている。この頭部と体軀を別に制作する方法、「頭体別制」は元睿墓のみならず洛陽遷都後の陶俑の一つの特徴といえる。

　さらに注目すべきは、元睿墓出土の女侍俑〔図5、6〕や文吏俑〔図7〕などは体軀の側

(17)　宣武帝の景陵は1991年に発掘が行われたが（中国社会科学院考古研究所洛陽漢魏城隊・洛陽古墓博物館「北魏宣武帝景陵発掘報告」『考古』1994年第9期）、残念ながら俑は出土しておらず、盗掘によるためかあるいは本来副葬されていなかったのかどうか不明である。なお、墓道からは、地面に突き立てた剣を両手で支え持つ姿の頭部の欠損した石刻武人像（高さ2.89m）1体が発見された（前掲中国社会科学院考古研究所洛陽漢魏城隊・洛陽古墓博物館「北魏宣武帝景陵発掘報告」、図四）。

(18)　中国社会科学院考古研究所河南二隊「河南偃師県杏園村的四座北魏墓」『考古』1991年第9期。

面観がかなり薄く、背面がほとんど扁平となっていることから、基本的には前面一枚の笵(型)による制作、「単模制」(あるいは半模制)で、内部は無垢であると考えられる。北京大学賽克勒（サックラー）考古與藝術博物館には、1931年に洛陽金村で出土したと伝えられる男侍俑1点が所蔵されているが〔図8〕、この男侍俑の体軀部分は元睿墓出土の女侍俑〔図9〕と同一の笵を用いたかと思われるほど類似しており、全体の高さもほぼ一致する。その男侍俑も同様に単模制による無垢のつくりで、平らな背面には衣文が線刻によって表現されていることから、ほぼ同時期の作風をうかがうことができる。

　元睿墓の俑の中でも裲襠鎧を身にまとった扶剣武人俑は、その下半身が極端に短いアンバランスなプロポーションに成形されている点は造形的に注目される〔図10〕。頭部残長が10.5cmということから、全体の高さは40cm余りと推測される。冠帽や剣がないという違いはあるものの、裲襠鎧の造形表現などは洛陽市偃師芬庄出土の武人俑とも比較的近いが〔図11〕、元睿墓のものは股の部分を逆三角形に切り取り両足を無理やり表現したような不自然さが見られる。

　両足の表現の不自然さあるいは稚拙さという点では先の文吏俑も同様である。小冠を戴いた文吏俑の体軀は膝の辺りまでしかつくられておらず、膝から先の部分は別につくったものを付け足す形であり、しかもそのつくりは体軀に比してかなり簡略かつ稚拙であり、手づくねによるものと思われる。文吏俑でも頭髪を巾で束ねるタイプのものは膝から先が欠けた状態で出土しており、同様に足先は別制にしていたと考えられる〔図12〕。女侍俑など他のものは足先まで体軀とともに一体で表現しているにもかかわらず、なぜ文吏俑だけが膝から先の部分をあえて別につくったのか不明だが、長裙で両足が覆われている女侍俑に対して、男性である文吏俑はあえて両足を一部表現し区別を図ったのか、あるいは膝の部分を紐で縛るいわゆる「縛袴」を表わしたものではないかと推測される。同様のことは前述の扶剣武人俑の下半身でも見られる。

　いずれにせよ、そうした表現方法は極めて簡略かつ稚拙なものであり、かえって手間のかかる方法ともいえ、出土した俑の少なさなどからも明らかなように、元睿墓の陶俑は陶笵成形を基本としながらもこの段階ではまだ大量生産がほとんど意識されていなかったことがうかがえる。

　ところで、女侍俑では角が2本生えたようないわゆる「双丫髻」の髪式のものが見られるが、これは当時の未成年女子の一般的な髪型であったと指摘されている。[19] また、両袖口が三角にやや突き出る点や、ゆるやかに湾曲しながら垂れる帯の表現など、女侍俑には特徴的な服装表現が見られる。衣文線や両手の細部表現などは型抜きした後に1体1体施されたようであり、陶笵成形ではあるが、細部の表現は思いのほか手間を掛けて制作されている点は注

[19] 曹者祉・孫秉根主編『中国古代俑』上海文化出版社、1996年、207頁（徐殿魁氏による解説）。同様の髪型は北魏洛陽永寧寺塔基出土の塑像や北魏画像石棺上の線刻人物にも見出せる。

意を要する。

　女侍俑と文吏俑の服装はいわゆる褒衣博帯の漢民族式服制であり、孝文帝に始まる一連の漢化政策の一つでもある服制改革[20]、すなわち胡服の着用の禁止による漢民族式の服装への転換が、洛陽遷都後の最初期の陶俑に大きく反映されていることを元睿墓の出土の女侍俑からはっきりとうかがうことができる。

　なお、報告によれば文官俑や鎮墓獣も出土したが、破損がひどく復元不可能であったという。さらに、鎮墓武人俑に該当するものは見当たらず、鎮墓俑の状況については残念ながら不明である。

　現在までの出土例から見ると、元睿墓の俑は洛陽北魏陶俑の最初期の作例と考えられる。基本的には単模制であり、造形のアンバランスさや稚拙さなども一部に見られることから、まだ完全には規格化されていない試行錯誤の初期段階にあったのではないかと考えられる。

（２）　郭定興墓（洛陽市紗廠西路）　正光３年（522）卒（No. 3）

　陶俑14体と鎮墓獣１体が出土している。注目すべきは文吏俑（あるいは儀仗俑）〔図13〕、武人俑〔図14〕、女侍俑〔図15〕など一部稚拙なつくりの女仆俑（じょふ）を除いたほとんどの俑が元睿墓でも見られたような単模制による背面が扁平で、無垢のつくりである点である。いずれも側面を見るとかなり薄づくりであることが見てとれ、いわゆる「正面観照性」の強い造形となっている。ただ、文吏俑では背面にわずかに衣文を表わす刻線が施されており、多少ではあるが背面も意識していたことが分かる。扁平で薄いつくりであり、底部の接地面積も小さいことから安定も悪かったと推測される。文吏俑と武人俑には後頭部に一箇所円孔が見られるが、焼成時の割れやひびを防ぐための空気孔と思われる。

　文吏俑と武人俑がいずれも40cmを超え、他の俑が20cm未満であるのに比べ極めて大型である点も注目される。とりわけ武人俑は２体出土しており、墓室入口左右に置かれていたことから、鎮墓獣とともに墓を守る役割を担ったいわゆる鎮墓武人俑と考えられる。一方、環首刀を両手で支え持つ姿の文吏俑（儀仗俑）も鎮墓武人俑同様かなり大型で、１体のみの出土であり、墓室の中央西側に置かれていたようである。鎮墓俑の一種と見られる大型の文吏俑は北斉文宣帝高洋の武寧陵（560年）に比定される河北省邯鄲市の磁県湾漳村墓から出土しているのが比較的早い例だが[21]、この郭定興墓の大型の文吏俑もそうした鎮墓俑の一種である可能性が高い。

　ところで、これら単模制の扁平で薄づくりの俑とは別に、郭定興墓からは稚拙なつくりの女仆俑が３体出土している〔図16〕。いずれも坐形で、うち１体は陶碓（とうたい）とセットで碓（うす）を踏む姿となっている。頭部は皆欠損しているものの、胸のふくらみが表現されていることから女

(20)　『魏書』巻７下・高祖紀第７下：「［太和18年（494）12月］壬寅、革衣服之制」。
(21)　中国社会科学院考古研究所・河北省文物研究所『磁県湾漳北朝壁画墓』科学出版社、2003年、彩版11。

性であることが分かる。また、脚部のやや不自然で稚拙な造形は前述の元睿墓出土の文吏俑にも通じるものがあり、全体の造形から手づくねによる成形と考えられ、他の単模制の俑とは大きく異なるタイプのものといえる。なお、このタイプの俑については個人蔵の一群のものが知られており〔図17〕、さまざまな姿態のものが見られるとともに、立姿の2体は元睿墓の女侍俑と男侍俑を想起させる造形である点は注目される。

郭定興墓では胡人俑が1体出土しているのも目を引く〔図18〕。伴出の陶製の駱駝とセットでいわゆる牽駝状を呈しており、方形の台座上に立つ点も珍しい。彫りの深い顔立ちはいわゆる「深目高鼻」の西アジア系の人種を思わせ、口の周りには髭をたくわえている。こうした胡人俑はこれ以後の北魏墓でもしばしば見られるものである。

鎮墓獣は獣面形のものが1体出土しただけであり〔図19〕、通常この時期セットをなす人面形のものが本来あったかどうかは不明である。[22]台座上に蹲踞する形で、背中に3本の角状の突起（毛角）が見られるなど北魏鎮墓獣の基本的特徴が見られ、現時点では洛陽遷都後の北魏鎮墓獣の最初期例である。

（3） 侯掌墓（洛陽市孟津県） 正光5年（524）卒葬（No. 4）

陶俑は計12体と鎮墓獣2体が出土しており、元睿墓や郭定興墓と大差のない数であり、盗掘などの影響もあるかもしれないが、この時期の陶俑副葬数の状況がうかがえる。2体の武人俑は高さ35.0cmで、他の俑がいずれも20cm以下であるのと比べてかなり大きくつくられていることから、鎮墓武人俑と考えられる〔図20〕。兜をかぶり、裲襠鎧をつけており、左手を腰のあたりで前に伸ばす格好だが手の先までは表現されていない。これはおそらく本来盾を持っていたのであろう。

やや小さめの類例が洛陽偃師前杜楼北魏石棺墓（2005LYDM1／No. 19）[23]から出土しており〔図21〕、また脚部の欠損している類例が偃師南蔡庄連体磚廠北魏墓（89YNLTM4／No. 20）[24]〔図22〕から、そして頭部の欠損している類例が偃師杏園村北魏墓（YDIIM1101／No. 23）[25]〔図23〕から、それぞれ出土している。偃師前杜楼北魏石棺墓や偃師南蔡庄連体磚廠北魏墓の類例から明らかなように、このタイプの鎮墓武人俑も単模制による背面が扁平で薄づくりの無

(22) 人面と獣面で一対をなす鎮墓獣はすでに北魏平城時期に出現していたが、洛陽遷都以後に造形的に定型化して展開していくことがうかがえる（小林仁「北朝的鎮墓獣——胡漢文化融合的一个側面——」山西省北朝文化研究中心編『4〜6世紀的北中国與欧亜世界』科学出版社、2006年、140-154頁。本書第2章）。

(23) 洛陽市第二文物工作隊「偃師前杜楼北魏石棺墓発掘簡報」『文物』2006年第12期、図八。

(24) 偃師商城博物館「河南偃師南蔡庄北魏墓」『考古』1991年第9期、図三-1。この墓では武人俑以外はほとんどが合模制であり、しかも東魏以降に増加する肩脱ぎする格好の男侍俑が見られることなどから、墓葬年代は北魏洛陽遷都後でも比較的下るものと思われ、比較的早い時期の武人俑が残存したか、その陶范が使いまわされた可能性が考えられる。

(25) 中国社会科学院考古研究所河南二隊「河南偃師県杏園村的四座北魏墓」『考古』1991年第9期、図三-2。

垢なものであり、前者は背面にも鎧の小札などの表現が施されている。また頭部後方に小さな円孔が見られるのは先の郭定興墓の文吏俑や武人俑と似たような状況といえ、円孔の位置がやや左寄りで大きさもやや小さめである。侯掌墓のこの鎮墓武人俑は口を大きく開け、目を見開いた威嚇の形相を呈しており、1体が顔をやや左に向けているのに対して、残りの1体は反対にやや右の方を向いている。2体の鎮墓武人俑は墓室の入り口左右に置かれていたことから、それぞれが入口の方向を向いてちょうど外から墓室に敵（侵入者や悪鬼か）が入らないように守護していたものと考えられる。

　一方、鎮墓武人俑とともに墓室入口を守護する鎮墓俑の一つである鎮墓獣は、人面形と獣面形の一対をなしており、郭定興墓同様、いずれも前肢を突っ張り蹲坐する蹲踞の姿勢をとり、背中には角状の突起が3本見られる〔図24〕。大型の武人俑2体と人面形と獣面形一対の鎮墓獣という鎮墓俑の組み合わせは北魏平城時期にすでにその萌芽が見られるが、郭定興墓や侯掌墓の鎮墓俑の基本的な造形は細部形式にそれぞれ変化はあるものの、その後の洛陽北魏陶俑、さらには東魏、北斉時代の陶俑へも受け継がれていく[26]。

　出土した陶俑はいずれも前面の范による単模制で、背面が平らであることから本来墓室の壁に貼り付くように立てられていた可能性が指摘されている[27]。さらに、いずれも頭部が比較的小さく、均整のとれたプロポーションを見せており、裾拡がりの下裳表現もそうしたプロポーションの良さを一層引き立てており、元睿墓のものに比べて造形的に洗練さが増しているように感じられる。

　武人俑や男俑〔図25〕、女俑〔図26〕などは、体を「く」の字（あるいは逆「く」の字）状にややくねらせ、それに併せて裳裾も片方にややたなびくという、一種の動き、躍動感が意識されている点が大きな特徴といえる。姿態や衣文表現に見られるこうした躍動感は、神亀2年（519）から正光元年（520）の制作とされる北魏洛陽永寧寺塔基出土の塑像群や、龍門石窟や麦積山石窟などの北魏後期窟の供養者像とも合い通じるものがあり、侯掌墓出土の陶俑の造形的源泉が同時期の仏教塑像にあることをうかがわせる点は興味深い。胡人俑でも腹部のふくらみや両足など衣服を通してではあるが肉体表現や、髭の表現やその顔貌など極めて写実的な表現も見られ〔図27〕、人物造形への高度な技術をうかがわせ、陶范成形を基本にしながらも、さらに細部に手を加えて丁寧に仕上げられていることが分かる。後述する元邵墓のように100体を越える程の量産はまだこの段階では見られないことから、陶范成形とはいえこのようなより一品制作に近い形の精緻な造形の陶俑が可能になったともいえよう。

　ところで、河北省保定市曲陽県の高氏墓（北魏「持節征虜将軍営州刺史長岑侯」韓賄の夫人／No. 5）[28]も侯掌墓と同じ正光5年（524）の紀年墓である。高氏墓出土の武人俑〔図28〕、女俑や胡人俑〔図29〕、そして鎮墓獣〔図30〕は、いずれも単模制のつくりなど侯掌墓

(26)　北朝鎮墓獣の変遷については本書第2章参照。
(27)　洛陽市文物工作隊「洛陽孟津晋墓、北魏墓発掘簡報」『文物』1991年第8期、57-61頁。
(28)　河北省博物館・文物管理処「河北曲陽発現北魏墓」『考古』1972年第5期。

出土の俑とかなり類似した特徴を有しており、同じく都洛陽の専門工房で制作されたものがもたらされたと推測できよう。

また、孝昌２年（526）の山東省淄博市臨淄の「使持節鎮東将軍督青州諸軍事度支尚書青州刺史」崔鴻墓（M1／No. 9）〔図31〕や、同じく孝昌元年（525）の山東省寿光県の「散騎常侍尚書右僕謝使持節鎮東将軍青州使君」賈思伯墓（No. 8）〔図32〕、そして河北省滄州市呉橋の北魏後期に比定されている墓葬（WLM1／No.18）〔図33〕などからも郭定興墓や侯掌墓などの武人俑などと類似した造形の陶俑が出土している。いずれも単模制による扁平で薄づくりを特徴としているのがこの時期の主要な特徴の一つといえる。

とくに侯掌墓出土の俑は頭部の比率が体躯に比べて小さないわゆる八頭身に近い体型であり、柔らかで流麗な服装表現などいわゆる「秀骨清像」を思わせる完成度の高い造形表現が認められる。さらに、裳裾をゆったり広げる格好にしている点は頭部の小ささとあいまって造形的な安定感を生み出している。こうしたことから、侯掌墓出土の陶俑が洛陽北魏陶俑でも比較的早い時期、すなわち520年代前半における一つの規格化された様式を代表するものということができ、さらにそれが近隣の諸地域へも一定の影響を与えたということがうかがえる。したがって、このことを別の観点から見ると北魏洛陽時期の陶俑の制作機構の体制がこの段階で、すなわち520年代中頃にはほぼ確立したと理解することができよう。

（４）　元懌墓（洛陽市）　正光６年（525）改葬（No. 7）

元懌は孝文帝の第四子で正光元年（520）に殺害され、胡太后の復権にともない正光６年に大礼をもって改葬された。1992年の調査で元懌墓から加彩男俑頭部１点が出土したのが確認されている〔図34〕。本来その身分や大礼の改葬ということから考えて、さらに多くの俑が副葬されていたと推測できる。出土したのは頭部のみで、残念ながら体躯はなく単模制か合模制かは不明である。頭部まで含んだ頭部の残高が9.8cmと比較的大きく、それから推測すると全体の高さは少なくとも40cm前後になると思われ、これまで出土した洛陽北魏陶俑の中では比較的大型のものとなり、小冠の型式などから郭定興墓の高さ42.3cmの文吏俑〔図13〕などが比較的近い作例ではないかと考えられる。

なお、元懌墓の甬道からは壁画も見つかっており〔図35〕、壁画に描かれた人物は顎鬚をたくわえ、頭上には小冠を戴き、身には裲襠衫をまとって両手で剣を地面に立てて持っており、甬道両側という位置から考えて門吏であると考えられる。元懌墓出土の俑も同様の小冠をかぶり、わずかだが顎鬚の表現も残っており、壁画の門吏像と類似していることが分かる。

(29)　山東省文物考古研究所「臨淄北朝崔氏墓」『考古学報』1984年第２期。
(30)　寿光県博物館「山東寿光北魏賈思伯墓」『文物』1992年第８期。
(31)　河北省滄州地区文化館「河北呉橋四座北朝墓葬」『文物』1984年第９期。なお、崔鴻、賈思伯はいずれも洛陽で亡くなっていることから、故郷への帰葬に際して都洛陽の官営工房の俑が下賜された可能性が高い。

第1章　洛陽北魏陶俑の成立とその展開

門吏は墓室の門番ともいえる重要な役割を担っており、前述のとおり遅くとも北斉時代以降に武人俑とともに鎮墓俑の一つとして他の通常の俑に比べ大型につくられるようになる。郭定興墓で鎮墓武人俑と同様に大型のサイズにつくられた文吏俑はこうしたことから考えて門吏の役割をになった鎮墓俑の一つと考えられうるもので、元懌墓出土の頭部もそうした門吏俑であった可能性が高いといえよう。

（5）　元乂墓（洛陽市朝陽）　孝昌2年（526）卒葬（No. 10）

　民国30年（1941）に刊行された『洛陽出土石刻時地記』の記載によると、洛陽前海資村（現朝陽）西南の大墳丘内から1925年に元乂墓の墓誌と陶器数百点が出土し、そのうち文武陶俑と陶馬が最大であったと言い、1935年にはさらに60体の陶俑と墓誌の蓋を掘り出したという[32]。したがって、元乂墓にはかなり大量の陶俑が随葬されたと考えられ、この出土数の多さという点でこれ以前の洛陽北魏陶俑と明らかな違いを見せている点は注意される。さらに出土した文武陶俑と陶馬が最大という点、どの程度大きかったのかは不明だが、あるいは後述する高さ72cmにも及ぶ伝洛陽出土の大型陶俑のようなものを指すのかもしれない。いずれにせよ、元乂墓はこれまで発見された北魏墓の中で最大規模との指摘もあることから[33]、当然そこに副葬された陶俑も当時の最高水準といえ、その時期を代表する指標となるものであったと想像されるが、残念なことにその実体はまったく不明である。しかし、同じ孝昌2年（526）ということで、次に見る染華墓の陶俑は、元乂墓の陶俑を類推する一つの手がかりになるかもしれないものである。

（6）　染華墓（洛陽市偃師市杏元村90YCXM7）　孝昌2年（526）葬（No. 13）

　染華墓からは陶俑31体と人面鎮墓獣1体が出土しているが、早くに盗掘の被害を受けていたことから、本来はさらに多かったものと考えられる。侯掌墓に比べると陶俑の出土数がやや多くなっている点は見逃せない。染華墓の陶俑も范によってつくられているが、前述の侯掌墓以前の陶俑で見られたような単模制のもの〔図36〕に加え、一部ではあるが合模制もの〔図37、38〕も新たに見られる点が特筆される。この制作方法の違いにより、必然的に俑の体軀に薄いもの（単模制）と厚いもの（合模制）の2種類が見られることになり、単模制で

(32)　郭培育・郭培智主編『洛陽出土石刻時地記』大象出版社、2005年、30頁（同書の原著は、郭玉堂・王廣慶『洛陽出土石刻時地記』大華書報社（排印本）、1941年である）。なお、同書は近年日本でも復刻版が出版されている（郭玉堂原著、氣賀澤保規編著『復刻　洛陽出土石刻時地記』汲古書院、2002年）。

(33)　林聖智「中国北朝期の天文図試論──元乂墓を例にして──」『研究紀要』第20号、京都大学文学部美学美術史研究室、1999年、177頁。なお、趙万里『漢魏南北朝墓志集釈』（科学出版社、1956年）の元乂墓誌の条には、「皇太后親臨哭吊、哀動百僚、自薨及葬、贈有加、遺中使監護喪事、賜朝服一襲、……銭四十万、祠以大牢、給東園轀車（ひつぎぐるま）、挽歌十部、賜以明器」とあり、胡太后から直接に下賜されたという元乂墓の明器の豪華さがうかがわれる。

25

は基本的には平らであった背面が、合模制では造形的に明確に意識されてつくられるようになった。合模制の俑はすでに北魏平城時期にも見られたが、洛陽遷都後では頭部を別制にして後から体軀に挿入する方法をとる点が前者とは大きく異なり、より手の込んだつくりとなっている。

　染華墓出土の合模制の陶俑はこれまでほとんど見られなかったタイプのものである点も注目される。一つは、地面に立てた剣を両手で持ち、外衣（マント）をはおって袖の端を結んで垂らした格好の武人俑である〔図37、38〕。また、坐形で楽器を演奏する楽俑やさまざまな雑事をこなす侍女俑も染華墓で新しく登場したタイプのものである〔図39〕。雑事をこなす侍女俑は郭定興墓でも類似のものが見られたが、前述のようにそれらは主として手づくねであったのに対して、染華墓のものは合模制である点が大きく異なる。重要な点は、染華墓出土のこれら合模制の陶俑とほぼ同一形式の陶俑が後述する元邵墓や王温墓などにおいても見いだせることから、染華墓で登場した合模制の陶俑がそれ以後の陶俑の一つの基準となった状況がうかがえることである。

　一方、従来から見られた単模制による陶俑においても、染華墓では新たな趣向が見られる。その一つが後ろ向きに表現された双髻の女性と胡服をつけ胡人の顔貌の二種類の「舞俑」とされる俑である〔図40、41〕。いずれも躍動的な姿を表現するための一つの手段としてあえて背中を向ける格好で表現したと考えられ、前述の侯掌墓などの陶俑に見られた動きの表現の延長線上に位置づけられるものかもしれない。また、洛陽永寧寺塔基出土の塑像にも同様の背を正面に向けた塑像が見られ〔図42、43〕、礼仏図のような行列群像の一つであったと考えられる。

　なお、時代はやや下るが、北斉河清2年（563）銘の造像碑上には染華墓出土の胡服を着た「舞俑（Ⅲ式）」とほぼ同じ姿態の胡人像一対が見られる〔図44〕[34]。造像碑全体の構成から見て舞踊像とは考えにくく、したがって染華墓の「舞俑」の比定についても牽馬俑などの可能性も含め今後さらなる検討が必要であろう。

　以上のことから、染華墓出土の陶俑は、従来の単模制の陶俑に加え、合模制による新しい種類の陶俑が登場したという点と、俑全体の副葬数が増えたという点で洛陽北魏陶俑の展開において一つの重要な転換点であったということができる。そして、染華墓の陶俑のこうした新たな展開は、同じ年であるという点や陶俑の副葬数の多さ、さらには官位の高さを背景にした墓葬規模の大きさなどから考えて、先の元乂墓出土の陶俑にもさらに顕著に反映されていたであろうことは想像に難くない。侯掌墓の正光5年（524）から元乂墓や染華墓の孝昌2年（526）まではわずか2年間ではあるが、この間は洛陽北魏俑の展開において重要な画期であったということができよう。

(34) 韓自強「安徽亳県咸平寺発現北斉石刻造像碑」『文物』1980年第9期。

（7）　元邵墓（洛陽市）　建義元年（528）葬（No.14）

　元邵墓もかつて盗掘の被害に遭っているが、出土した陶俑は合計115体と洛陽北魏陶俑の中では現時点で最多であり、俑の種類や構成を考える上でもこの時期の一つの基準となるものである。元邵墓出土の陶俑はほとんどが染華墓でも一部に見られた合模制によるもので〔図45〕、わずかに1体出土した「半浮彫侍俑」〔図46〕のみが単模制によるものである。単模制と合模制の割合は染華墓とは一転して合模制が大半を占めており、合模制が単模制にほぼ取って代わった状況が理解できる。すでに染華墓でもその萌芽が見られた単模制による正面観の重視から合模制による立体的人物表現への志向という造形意識の転換がここにおいて確固たるものとなったといえ、これは別の面から見ると新たな造形的規範にもとづいた陶俑の生産体制の確立と捉えることができよう。⁽³⁵⁾

　元邵墓では陶俑の出土数の多さにともない、造形的な変化や新たな種類の俑も登場した。たとえば、鎮墓武人俑では従来主流であった裲襠鎧から明光鎧(めいこうがい)へと甲冑の型式が変化し、さらに左手で長盾を支え持つ格好になっており〔図47〕、これは続く東魏、北斉にも基本的に継承されていく。また、種々の騎馬俑が数多く出土していることや、染華墓ですでに登場した胡服を着た武人など、平城時期に中心的であった鮮卑族を中心とした北族文化の要素も次第に目立つようになってきた。単模制から合模制へと制作技法が変化したことにともなう、肉感的な人物表現への志向も、一面では孝文帝による一連の漢化政策にともなう「秀骨清像」式から、再び鮮卑族をはじめとした北方民族特有の豊満で堂々とした体格への志向という、いわば人物表現の理想像の変化と捉えることも可能であろう。それはいうなれば従来の漢化政策の反動ともいえる鮮卑文化の復権というべきものである。こうした鮮卑文化への志向はのちの北斉時代、とくに晋陽一帯の陶俑においてより顕著に見られることになる。⁽³⁶⁾

　元邵墓ではまた、染華墓でも見られた坐形の侍女俑に加え、坐形の伎楽俑も登場した〔図48、49〕。さらに、胡人俑の表現は秀逸で、なかでも膝を抱えて眠る様の「童俑」は、すでに指摘があるようにこの時期の陶俑がすでに心理描写に巧みであったということの好例の一つといえる〔図50〕。「胡人」といっても広い意味を有しているが、一連の洛陽北魏陶俑に見られる胡俑（胡人俑）は、北魏王室の鮮卑拓跋族ではなく、むしろ西方（西域）の人々を表現したものといえる。実際、この時期ソグド人の商人はじめが西アジアからの来朝も多く、洛陽には多くの西域胡人が住んでいたという。そして、「長衣俑」〔図51〕に見られる胡人が

(35)　Annette L. Juliano 氏はこのあたりの変化を"two dimensional（二次元的）"から"three dimensional（三次元的）"と述べている（Annette L. Juliano, *Art of the Six Dynasties*, New York: China House Gallery/China Institute in America, 1975, 17頁）。

(36)　1997年7月12日に五島美術館で行われた東洋陶磁学会研究会での筆者の研究発表「北斉時代の俑について――その地域性と隋代への影響――」（『東洋陶磁学会報』第34号に要約掲載）。小林仁「中国北斉時代の俑に見る二大様式の成立とその意義――鄴と晋陽――」『佛教藝術』297号、2008年、64頁。本書第5章。

(37)　前掲注(15)八木春生「南北朝時代における陶俑」、69頁。

左手を袖の中にしまい胸前に置く所作は、ペルシャ系民族の恭順の所作とも考えられ、いわゆる「褒衣博帯」の漢民族式服装の侍俑に同様の所作をとるものが多いというのもあるいはそうした西方文化の影響なのかもしれない。元邵墓出土の陶俑には民族的な多様性が見られるという点がすでに指摘されているが、この背景にはまさに当時の洛陽の国際色溢れる文化を指摘できよう。

元邵墓出土の大量の俑については、墓主人の出行にともなう儀衛、部曲、奴婢、伎楽など壁画などにおける出行図とも対応するとの指摘があり、俑の副葬数と種類の増加の背景として、墓葬内の壁画と対応する形での「出行図の立体化」ともいうべき墓葬空間の構築があった可能性が高い。

以上、元邵墓出土の陶俑からは、染華墓でその萌芽が見られた陶俑の新たな規範――すなわち単模制から合模制への制作技法の変化と俑の副葬数と種類の増加――がさらに確固たるものとなったことを十分にうかがうことが可能である。

（8）　王温墓（洛陽市孟津県 C10M68）　太昌元年(532)葬（No. 16）

合計62体の加彩陶俑が出土した。以前に盗掘に遭っていることから、元邵墓同様、本来さらに大量の陶俑が副葬されていたと思われる。陶俑は元邵墓同様、合模制によるものがほとんどである。しかし、とくに鎮墓武人俑など元邵墓のものと比べると頭部の比較的大きなプロポーションへと変化していることに気づく〔図52〕。頭部が小さくすらりとした長身痩軀の体型から徐々に頭部がやや大きめのがっしりとした体型へという変化の兆しは、のちに東魏、北斉へとなるにしたがってさらに顕著になっていく。したがって、王温墓の陶俑は、まさに洛陽北魏陶俑の最末期の様相を示しているといって間違いない。

染華墓、元邵墓でも見られた坐形の女侍俑が王温墓からも出土しており、しかも披帛を胸前で結ぶという格好のものなど同笵かと思われるものも見られる。また、「思惟俑」とされ

(38)　「長衣俑」は、カール状の髪と髭をたくわえたいわゆる「深目高鼻」（眼の彫りが深く、鼻が高いこと）の顔貌から、明らかに西方（イラン）系の人物であることが分かる。さらに、パルティアやササン朝の作例中に、同様な左手袖手の所作を見出すことができる。田辺勝美氏によれば、「左手を袖の中に隠すのは、イラン系民族において身分の低い人間が身分の高い人物に接する場合にとるべき慣習であった」ということであり、さらにその理由について氏は「何故、左手を袖の中に隠したかという理由については断言はしかねるが、筆者の憶測によれば、イラン系民族は大便をした時、左手で直接拭くため、それで左手を不浄と見做したことに原因があるのではないかと思う」と述べている（田辺勝美「ナルセー王叙任式浮彫に関する一考察――アナーヒター女神か王妃か――」田辺勝美・堀晄編『深井晋司博士追悼　シルクロード美術論集』吉川弘文館、1987年、101-136頁）。

(39)　出土した115体の陶俑をその文化形態で分類した結果、北胡系99体（86％）、中原伝統文化系13点（11％）、西域文化系3体（3％）の割合になるという（張乃翥・韓玉玲「北魏元邵墓出土文物的民族学研究」『北朝研究』1992年第3期、43頁）。

(40)　洛陽博物館「洛陽北魏元邵墓」『考古』1973年第4期、243頁。

(41)　偃師商城博物館「河南偃師両座北魏墓発掘簡報」『考古』1993年第5期。

る胡人俑〔図53〕は、立て膝に右手を頬にあてて眠っている若い胡人の姿を巧みに表現しており、前述の元邵墓の「童俑」と、共通の造形感覚と趣向を感じさせる。なお、鎮墓武人俑の造形をはじめとして偃師連体磚廠2号墓（90YNLTM2／No. 21）出土の陶俑は王温墓の陶俑と造形的に数多くの共通点があり、同笵の可能性も考えられる〔図54〕。

なお、洛陽から西南へ30kmほどにある宜陽県で見つかった永熙2年（533）の「使持節都督華州諸軍事安西将軍華州刺史」の楊機墓（No. 17）は、正式な考古学的発掘によるものではなく、盗掘による墓誌も含めた一括資料であり、現在洛陽博物館に所蔵、展示されている〔図55〕。鎮墓武人俑はじめ出土した陶俑は元邵墓出土のものと基本的に共通するものが多く、この時期の典型的な陶俑のスタイルを踏襲している紀年墓ではあるが、正式な発掘ではないこともあり、ここでは詳しくとりあげない。

5　洛陽北魏陶俑に関する諸問題

前節では紀年墓出土の洛陽北魏陶俑を考察しながら、その特徴と変遷をたどってきた。その結果を踏まえ、洛陽北魏陶俑の変遷を簡単にまとめると以下のようになる。

①第1段階：単模制の登場と流行（516-524年頃）
②第2段階：単模制から合模制への制作方法の変化と量産体制の確立（525年頃以降）

従来、洛陽遷都後の陶俑は、一括して「北魏後期」の陶俑として扱われてきたが、今回制作技法とそれにともなう造形的な特徴から見て、単模制が主流となる比較的早い時期（516-524年頃）と合模制が主流となる時期（525-532年頃）の大きく二つの時期に分けられることが明らかになった。

単模制の段階では北魏前期の平城時期と比較して俑の出土数が比較的少なく、合模制が主流となると俑が比較的大量に出土するようになっているが、技術的に合模制が単模制より量産に適しているとは必ずしもいえない。たとえば、西安一帯の西魏、北周の陶俑は単模制による量産を行っており、それらのつくりの粗さは単模制を量産の手段としたことを如実に示している。洛陽北魏陶俑の場合、単模制が量産の手段として採用されたのではないことはすでに見た陶俑の出土数の少なさなどから明らかである。加えて、平城時期の北魏俑はほとんどが合模制（北魏後期の合模制とは頭部と体軀を一体にしている点で大きく異なる）を採用しており、俑の出土数も100体前後と比較的多いということを考慮すると、初期の洛陽北魏陶俑がなぜ単模制を採用し、しかも俑の出土数も比較的少ないのかという点がまず問題である。そして単模制から合模制へと変化し、それにともない量産化へと向かう背景と原因も大きな問題である。ここではまずその2点の問題について考察し、さらにこれまであまり注目されることのなかった大型の洛陽北魏陶俑の問題について最後に触れたい。

(42)　洛陽博物館「洛陽北魏楊機墓出土文物」『文物』2007年第11期。

(1) なぜ単模制か――単模制陶俑誕生の背景――

　初期の洛陽北魏陶俑が、平城時期には見られなかった単模制という新しい制作方法を採用したということは、すでに述べたように平城時期の北魏俑と少なくとも技術的には直接的な影響関係がなかったことを改めて裏づけるものといえる。さらにいえば、平城時期の北魏俑とは異なる工人たちが初期の洛陽北魏陶俑の制作に携わったであろうことも想像に難くない。では、なぜ単模制という方法が当初採用されたのであろうか。初期の洛陽北魏陶俑の単模制は大量生産を主要な目的としたものでないことはすでに指摘したとおりであり、単模制は別の理由から採用されたと考えられる。そこで、単模制によって得られる造形的特徴に目を転じて見たい。単模制による洛陽北魏陶俑は背面が平らで、一部簡単な衣文が施されることはあっても、造形的に背面はあまり意識されていないといえよう。こうした背面をほとんど意識せずに正面観を重視する点から、いわゆる「正面観照性」という特徴を指摘することができる。同様の特徴は後述する洛陽地区の北魏墓の石人にも見られることから、この時期の一つの造形的嗜好である可能性も高い。

　陶俑に見られるこの「正面観照性」の問題は、一方で墓室内での配置の問題とも関連する。単模制の俑は、背面が平らであることから本来は墓室の壁面に貼り付け（あるいは立てかけ）られていたのではないかという指摘のあることはすでに見たとおりである。なるほど単模制の俑は墓室に単独で立て置くにはあまり安定が良くないというということができる。しかし、より重要と思われる点は、その見え方である。壁に貼り付けられているにせよ、単に立てかけられているにせよ、壁を背にするその姿は、浅浮彫りや影塑（塑像による群像表現）と同様の効果を見るものに与える。元来は塔内部の壁面に貼り付けられていたという洛陽永寧寺塔基出土の小型の仏教塑像群〔図56〕については洛陽北魏陶俑との類似性がすでに指摘されているが、両者の類似は単に表現形式の点だけではなく、そうした設置方法という点でも一脈通じるところがあるといえよう。また、洛陽北魏陶俑はほとんどが頭部を体軀とは別に制作していることはすでに指摘したが、このような「頭体別制」は永寧寺や麦積山石窟など北魏塑像の基本であったとの指摘も陶俑と塑像との密接な関連を示唆している。実際、永寧寺の塑像群は、神亀2年（519）8月から正光元年（520）7月というその制作年代から、初期の洛陽北魏陶俑の成立を考える上でも重要な比較資料といえる。

　以上のことから、初期の洛陽北魏陶俑が単模制を採用した背景には、永寧寺をはじめとした寺院などの塑像に代表される同時期の仏教塑像の影響を指摘することが可能であろう。

　さらに壁面に貼りつける（あるいは立てかける）ことを前提に陶俑が制作されたとなると、当然墓室の壁面は限りがありその数も制約される。初期の洛陽北魏陶俑の場合、その出土数が少ないというのはそうした単模制にともなう配置の問題とも関連していると理解すること

(43) 中国社会科学院考古研究所洛陽工作隊「北魏永寧寺塔基発掘簡報」『考古』1981年第3期。
(44) 山崎隆之「永寧寺塔内塑像の製作技法について」『北魏洛陽永寧寺』（奈良国立文化財研究所史料第47冊）奈良国立文化財研究所、1998年。

ができよう。

　なお、単模制の陶俑は、同時期の長安地区の北魏俑にも見られることから洛陽地区からの影響をうかがわせるとともに、長安地区では西魏、北周においても単模制の俑が引き続き制作され、やや稚拙で簡素な造形とともに一つの地域性を見せている[45]。

（2）　量産化の背景——単模制から合模制へ——

　正光5年（524）の侯掌墓までは洛陽北魏陶俑では単模制が主流であったが、わずか2年後の孝昌2年（526）の染華墓では単模制に加え合模制が登場し両者が並存する状況となり、さらに建義元年（528）の元邵墓になると、合模制が主流となった。この制作方法の変化の背景として、彫塑としての正面観照性から立体的な造形へという人物表現に対する意識の転換を指摘できよう。そして、このことはさらに孝文帝による一連の漢化政策にともなう「秀骨清像」式の人物から、豊満で恰幅の良い「鮮卑式人物」へと、理想とする人物像が徐々に変化し始めた兆しとして捉えることも可能であろう。

　こうした制作方法の変化にともない陶俑の量産が本格化し始めたという事実は、単模制から合模制への転換を考える上で一つの大きな鍵となる。先に単模制による俑の配置の問題と副葬数の少なさの関連について述べたが、合模制の場合、染華墓や王温墓のように墓室内に一群として比較的整然と配置されている。こうした大量の俑の副葬という点では当然一種の厚葬化という捉え方もできる。実際、北魏分裂後の東西魏、北周、北斉では大量の陶俑の副葬がさらに活発化していることから、副葬する陶俑の大量化という厚葬の傾向が確かに認められる。

　一方、合模制による量産は一つの墓における大量の俑の副葬というだけでなく、多くの墓への俑の供給ということも想定される。すでに指摘したように同笵に近い例もいくつか存在し、また八木春生氏が述べているように笵の使いまわしと作り置きという状況も当然考えられよう[46]。孝昌2年（526）の染華墓では合模制と単模制がまだ並存しており、建義元年（528）の元邵墓で合模制がほぼ主流となる状況を考えると、この間に合模制を中心とする生産体制がほぼ完全に出来上がっていたということができよう。

　北魏末の武泰元年（528）に起こったいわゆる「河陰の変」で諸王貴族等が大量に殺戮されたことは有名である。元邵もまさにその中の一人であり、元邵墓における大量の陶俑の副葬は、そうした合模制を中心とした新たな陶俑の量産体制の確立を背景に可能となったということができる。言い換えれば、「河陰の変」の結果として大量の墓の造営が行われたにもかかわらず、かえって陶俑が量産されているという状況は、安定した陶俑の供給体制がすで

(45)　倪潤安「北周墓葬俑群研究」『考古学報』2005年第1期、38-42頁。ただ、西魏、北周の単模制の俑は底部をやや裾広がりに広くつくり、自立しやすくしている。

(46)　八木春生「作品解説31 雑役俑」および「作品解説33 鎧甲武人俑」前掲注(15)曽布川寛・岡田健編『世界美術大全集 東洋編 第3巻 三国・南北朝』、379頁・380頁。

に出来上がっていたということを物語っており、「河陰の変」という一大事件は陶俑の量産化を阻害する要素とはならず、むしろかえってそれを促進したとさえいえるのかもしれない。

なお、市元塁氏は528年頃から見られる騎馬俑や武人俑の登場に着目し、この時期に孝文帝による文治路線への反動と北族軍士の社会的台頭を背景とした平城時期への復古運動的な社会状況が俑にも反映された可能性を指摘しており、出行儀仗俑の隊列を墓室に再現しようとしたことが安定感のある合模制や量産化につながったとする興味深い見解を示している。(47)

(3) 大型俑をめぐる問題──石人との関連──

秦廷棫編『中国古代陶塑芸術』（中国古典芸術出版社、1957年）には洛陽出土とされる興味深い北魏陶俑が数点掲載されている。なかでも目を引くのが「按剣侍臣」俑〔図57〕であり、高さ72.0cmという洛陽北魏陶俑としては極めて大型のものである。なおかつ、その造形水準の高さは洛陽北魏陶俑の中でも群を抜いているといっても過言ではない。洛陽北魏俑でこれほど大型の作例は近年の出土品では見当たらないが、洛陽北魏俑に比定される比較的大型の一群はすでに早くから我が国でも知られている。(48)そのうちの一体と考えられるものは、先の例と異なり剣は持っていないが、やはり籠冠(ろうかん)を被り、右手を垂らし、左手を袖手する格好をとり、なおかつ体軀背面が扁平でわずかに衣文を線刻しただけの単模制であることが分かる〔図58〕。これらに類した北魏の大型俑は日本のみならず、欧米の美術館などにも少なからず所蔵されているが、正式な考古発掘にもとづいた確実な類品の出土例がない現段階では、これら一群の俑についてはさらに詳細な検討が必要であろう。ただ、少なくとも高さ70cm以上の大型の俑が、つづく東魏や北斉でもわずかだが知られている事(49)から、洛陽遷都後の北魏でもつくられていた可能性は十分にある。

鎮墓俑が他の俑よりも大きくつくられていることからも明らかなように、大きな俑は特殊な役割を担っていたと考えられる。先の按剣侍臣俑の姿態から想起されるのが、洛陽市郊外邙山公社上碧村の孝荘帝（在位528-530）の静陵（532年）に比定される古墳の近くで出土した石人である(50)〔図59〕。高さが3.14mもある巨大なもので、報告者は陵墓の前の神道両側に置かれる「翁仲」であろうとしている。同様の大型の石人は宣武帝（在位500-515）の景陵（515年）からも出土しており(51)〔図60〕、帯の表現は見られるが背面がほぼ平らである点は、

(47) 前掲注(16)市元塁「北魏俑の発生と画期をめぐって」、120頁。
(48) 川島公之氏によると、大型の「北魏俑」は昭和10年代に10体余り日本に将来されたという（川島公之「俑の魅惑 大地から目覚めた美」『目の眼』306号、2002年、19頁）。
(49) 北斉文宣帝武寧陵に比定される河北省邯鄲市磁県湾漳村北斉墓からは、高さ142.5cmにも及ぶ大文吏俑が2体出土している（中国社会科学院考古研究所・河北省文物研究所・鄴城考古工作隊「河北磁県湾漳村北朝墓」『考古』1990年第7期）。
(50) 洛陽博物館 黄明蘭「洛陽北魏景陵位置的確定和静陵位置的推測」『文物』1978年第7期。
(51) 中国社会科学院考古研究所洛陽漢魏城隊・洛陽古墓博物館「北魏宣武帝景陵発掘報告」『考古』1994年第9期。なお、頭部は後補である。

先の洛陽北魏陶俑でも単模制のものを想起させる。

　石人は陵墓の神道上に置かれ墓を守護するものであるが、北魏の石人の出土例は極めて少なく、またそれが設置されるのも帝陵に限られるようである[52]。先述の洛陽出土の大型北魏陶俑は、こうした石人と対応してか、あるいは石人に代わるものとして、墓内で墓を守護する目的でつくられたということも考えられよう。その意味からいえば、鎮墓武人俑や鎮墓獣といった鎮墓俑の一種とも考えられる。事実、大型俑の系譜はのちの隋、唐時代まで続くが、隋以降は鎮墓俑の一つとして鎮墓武人俑、鎮墓獣とともに明らかにセットを形成するようになる[53]。

　最後に洛陽の大型北魏陶俑の年代であるが、単模制であるという点と一品制作を思わせるその完成度の高さから、元邵墓などの大量生産化以前の時期と考えられ、帝陵あるいはそれに準じるクラスの墓に副葬されたものである可能性が高い。その意味で、正式な発掘品ではなく、真贋の問題も当然ながら考慮する必要があるが、こうした大型北魏陶俑は未だ謎の多い北魏帝陵の俑を考える上で一つの手がかりとなりうるものといえよう。

6　おわりに

　洛陽遷都後しばらく俑の生産は停滞していたようで、510年代に最初に現れた俑は、平城時期に見られた合模制ではなく単模制による側面が扁平で瀟洒なスタイルのものであった。その背景に永寧寺をはじめとした仏教塑像の影響と当時の造形嗜好を見たが、大同で生産されたものとはまったく異なる新たなスタイルの俑をつくり出した工人たちは、かつての平城時期と同様に同時期の仏教造像を造形的な一つの指標としたといえる。とりわけ、同じ洛陽ということで、永寧寺塑像と洛陽北魏陶俑の類似性は注目される。永寧寺塔基出土の塑像の多くは塔内の壁面を飾るものであったというが、単に同じ世俗人物の表現という以上に、両者の造形感覚には相通じるものがある。永寧寺塑像の神亀2年（519）8月から正光元年（520）7月という制作年代とその完成度の高さを考えると、洛陽北魏陶俑成立の背景には永寧寺塑像に代表される当時の仏教塑像の影響が考えられる。当時の陶俑制作の工房組織を解明する上でも、両者の具体的な比較研究が今後さらに必要と思われる。

　従来、元邵墓の陶俑を洛陽北魏陶俑の代表とする認識が中心的であったが、実際は、侯掌墓をはじめ元邵墓以前に単模制による陶俑群が存在しており、それらが洛陽北魏陶俑の初期の様相を反映したものであることが明らかになった。そしてあえて単模制という制作方法をとったのも明らかに量産のためではなく同時期の仏教塑像の表現形式を意図したものであったと考えられる。

　一方、孝昌2年（526）頃を境に単模制から合模制に制作方法が変化し、同時に量産化が

(52) 曽布川寛「作品解説26 石人」前掲註(15)曽布川寛・岡田健編『世界美術大全集 東洋編 第3巻 三国・南北朝』、377頁。
(53) 本書第7章参照。

進むという状況が判明した。有名な元邵墓出土の陶俑はまさにその時期の代表であることが分かった。北魏末期の武泰元年（528）に起こったいわゆる「河陰の変」では多数の王侯貴族が殺され、それにともない多くの墓の造営が必要になったと考えられるが、その犠牲者の一人でもある元邵の墓に見られた大量の陶俑は、すでにこの段階には陶俑の量産体制が確立していたことを物語っている。

　単模制から合模制への制作技法の変化は単なる技術的な変化というよりも、理想とする人物像の変化、すなわち漢民族式の瀟洒なスタイルから鮮卑族式の豊満でがっしりとした体格への志向の転換と見るべきであろう。事実、俑の量産にともない騎馬俑や胡服の俑など北方文化の要素を示す種類が増加しており、さらに鮮卑文化への指向は、続く東魏、北斉において一層顕著になっていく。鄴を都とした東魏の俑と洛陽北魏陶俑には、もちろん異なる点もあるが、一方で東魏の俑は洛陽北魏陶俑の伝統を継承しているとの指摘もあることから、両者の間には埋葬制度上のみならず造形的に断絶があるというわけではない。[54] 今回、いみじくも北魏末期に近い洛陽北魏陶俑に、東魏、北斉の陶俑の萌芽が見られたことは新たな発見であったといえよう。いずれにせよ、北魏滅亡後の東西魏の分裂にともなう、陶俑の変遷についても今後詳しく見ていく必要がある。

　洛陽北魏陶俑については、最初期の様相や中国国外に現在所蔵されている資料の位置づけなど、現時点での考古学的発掘による出土資料だけでは解明できない問題もなお多く残されている。最後に触れた大型俑の問題もその一つであったが、今後のさらなる出土資料の増加が期待される。また今回指摘した洛陽北魏陶俑と仏教塑像との関連については、永寧寺の塑像の発見によるところが大きい。今後は北魏塑像の研究も視野に入れながら、多角的に洛陽北魏陶俑にアプローチしていく必要がある。

(54)　蘇哲氏は「俑の顔と服飾が公式化しているので、すべて鄴城にある光禄寺東園局丞に属する工房で造られたものと思われる。その工人集団が534年遷都する際に洛陽から移って来たのであるから、北魏の造形遺風を受け継いだ」と述べている（蘇哲「東魏北斉壁画墓の等級差別と地域性」『博古研究』第4号、1992年、19頁）。

第1章　洛陽北魏陶俑の成立とその展開

表　洛陽遷都後の北魏陶俑一覧

No.	被葬者 （墓号） （出身）	年代（西暦）	所在地	被葬者官職等	出土した俑・鎮墓獣	報告書等
1	元睿 （YDIIM1914） （洛陽人） 妻穆氏 妻李氏	延昌3年(514)3月卒 於洛陽 熙平元年(516)3月遷葬	河南省洛陽市偃師市杏園村	平遠将軍洛州刺史	〈陶俑14〉文吏俑6、扶剣武人俑1、執盾武人俑2、男侍俑1、女侍俑4 〈鎮墓獣〉(復元不能)	中国社会科学院考古研究所河南二隊「河南偃師杏園村的四座北魏墓」『考古』1991年第9期
2	邵真 （M229） （相州魏郡阿陽人）	正光元年(520)11月卒	陝西省西安市西郊任家口村	阿陽令仮節仮安定太守	〈陶俑8〉武人俑2、拱手男俑3、拱手女俑3 〈鎮墓獣2〉獣面形2	陝西省文物管理委員会「西安任家口M229号北魏墓清理簡報」『文物参考資料』1955年第12期
3	郭定興 （HM555） （太原晋陽人）	正光3年(522)4月卒	河南省洛陽市紗厰西路	河澗太守	〈陶俑14〉文吏俑2、武人俑1、双髻俑4、女侍俑2、女仆俑3、胡俑1、俑頭1 〈鎮墓獣1〉獣面	洛陽市第二文物工作隊「洛陽紗厰西路北魏HM555発掘簡報」『文物』2002年第9期；洛陽市文物管理局編『洛陽陶俑』北京図書館出版社、2005年
4	侯掌 （M22） （上谷郡居庸県）	正光5年(524)3月卒 於洛陽、4月葬	河南省洛陽市孟津県邙山号二十里鋪村	本国中正奉朝請靖燕州治中従事史	〈陶俑12〉武人俑2、男胡俑4、男俑5、女俑1 〈鎮墓獣2〉人面形1、獣面形1	洛陽市文物工作隊「洛陽孟津晋墓、北魏墓発掘簡報」『文物』1991年第8期
5	高氏 （渤海条人）	正光4年(523)卒 正光5年(524)葬	河北省保定市曲陽県党城公社嘉峪村	持節征虜将軍、栄州刺史長岑伊侯韓賄妻	〈陶俑6〉武人俑2、胡俑2、女俑2 〈鎮墓獣2〉人面形1、獣面形1	河北省博物館・文物管理処「河北曲陽発現北魏墓」『考古』1972年第5期
6	甄凱 （渤海条人）	正始4年(523)2月卒 正光6年(525)正月葬	河北省石家荘市無極県北蘇郷史村	処士	〈陶俑1〉	孟昭林「無極甄氏諸墓的発現及其有関問題」『文物』1959年第1期

35

7	元懌 (洛陽人)	神亀2年(519)卒、孝昌元年(525)改葬	河南省洛陽市	使持節侍中仮黄鉞太師丞相大将軍都督中外軍事錄尚書事大尉公清河文獻王	〈陶俑1〉頭部1	徐嬋菲「洛陽北魏元懌墓壁画」『文物』2002年第2期
8	賈思伯 (斉郡益都県釣台里人) 妻劉氏(長広人(現山東平度))	孝昌元年(525)7月薨於洛陽、11月帰葬於清州 妻劉氏東魏興和3年(541)薨武定2年(544)合葬	山東省濰坊市寿光市城関鎮李二村	散騎常侍、尚書右僕射、使持節東将軍、青州使君	〈陶俑4〉男俑2、女俑2 〈鎮墓獸1〉人面形1	寿光県博物館「山東寿光北魏賈思伯墓」『文物』1992年第8期
9	崔鴻 (M) (斉州清河人) 妻張玉隣怜 (斉国西安人)	孝昌元年(525)10月卒、孝昌2年葬 妻東魏天平3年(536)正月卒、天平4年2月合葬	山東省淄博市臨淄区大武公社窩托村	使持節鎮東将軍督、青州諸軍事度支司尚書、青州刺史	〈陶俑15〉女仆俑5、武人俑2 〈鎮墓獸1〉	山東省文物考古研究所「臨淄北朝崔氏墓」『考古学報』1984年第2期
10	元乂 ※道武帝の玄孫	孝昌2年(526)3月卒、7月葬	河南省洛陽市朝陽(前海資村)	使持節侍中驃騎大将軍儀同三司尚書令冀州刺史江陽王	〈陶俑〉文武陶俑 〈陶俑〉60以上	洛陽博物館「河南洛陽北魏元乂墓調査」『文物』1974年第12期。『洛陽出土石刻時地記』
11	韋彧 妻柳氏	北魏孝昌元年(525)8月卒、孝昌2年(526)12月合葬 妻柳氏西魏大統16年(550)葬	陝西省西安市長安区韋曲鎮	使持節散騎常侍太常卿尚書都督雍州諸軍事撫軍将軍豫雍二州刺史文烈公	〈北魏〉武人俑、儀仗俑、文吏俑、騎馬武人俑など 〈西魏〉男侍俑、女侍俑など	『中国文物報』第756号、1999年11月14日
12	元暐 (洛陽人)	孝昌3年(527)10月卒、武泰元年(528)3月葬	河南省洛陽市城北金家溝村	使持節散騎常侍大将軍、尚書左僕射、都督雍州幽三州諸軍事、雍州刺史南平王	〈陶俑〉不明	『中国文物報』総第756号、1999年11月14日。黄明蘭『晉裴祇和北魏元暐両墓拾零』『文物』1982年第1期

第1章　洛陽北魏陶俑の成立とその展開

13	染華(90YCXM7)(魏郡內黃人)	正光5年(524)10月卒於京都　孝昌2年(526)11月葬	河南省洛陽市偃師市杏元村	鎮遠将軍射声校尉	〈陶俑31〉武人俑2、侍吏俑4、儀仗俑5、男侍俑4、女侍俑2、楽俑7、舞俑3、執箕俑1、執盆俑1、抱瓶俑1、焼火俑1〈鎮墓獣1〉人面形1	偃師商城博物館「河南偃師兩座北魏墓発掘簡報」『考古』1993年第5期
14	元邵(No.7元懌の子)	武泰元年(528)4月薨於河陰　建義元年(528)7月葬	河南省洛陽市盤龍塚村	侍中司徒公、驃騎大将軍、定州刺史、常山文恭王	〈陶俑107〉文吏9、扶盾武人俑1、武人俑2、持盾武人俑16、鎧甲武人俑8、騎馬鼓吹俑4、騎従俑2、撃鼓侍吏俑1、籠冠侍吏俑1、侍俑42、半浮雕侍俑4、牽馬俑1、伎楽俑6、舞俑1、小俑4、長衣俑2、童俑1〈鎮墓獣2〉人面1、獣面1	洛陽博物館「洛陽北魏元邵墓」『考古』1973年第4期
15	崔楷	孝昌3年(527)卒　永熙(532-534)改葬	河北省保定市曲陽県下河郷下河村	儀同三司	〈陶〉侍女俑、儀仗俑、武人俑頭、女俑頭、文吏俑頭、籠冠	田清品「曲陽北魏崔楷墓」『文物春秋』2009年第6期
16	王温(C10M68)(燕国楽浪楽郡人)	普泰2年(532)2月卒於京師　大昌元年(532)11月葬	河南省洛陽市孟津県北陳村	安東将軍、使持節撫軍将軍、瀛州刺史	〈陶俑62〉鎮墓武人俑2、武人俑7、騎馬俑4、男侍俑36、女侍俑8、伎楽俑5、披装俑4、跪坐俑2、思惟俑1〈鎮墓獣2〉人面1、獣面1	洛陽市文物工作隊「洛陽孟津北陳村北魏楊機墓」『文物』1995年第8期
17	楊機(秦州天水冀人)妻梁氏	永熙2年(533)8月卒於洛陽、葬於宜陽県　東魏天平2年(535)合葬	河南省洛陽市宜陽県豊李鎮馬窯村	使持節都督華州諸軍事安西将軍華州刺史	〈陶俑93〉鎮墓武人俑2、按盾武人俑1、武人俑22、風衣俑6、小冠男侍俑10、文吏俑8、双䯻女俑16、楽俑8、撃鼓俑1、吹奏俑1、弾琵琶俑1、奏楽女俑5、持箕女俑1、抱盆女俑1、抱嬰女俑1、双人牽手女俑1、女舞俑2、女立俑1、老婦俑1、甲騎具装俑4〈鎮墓獣〉2（人面、獣面）	『中国文物報』総第1353号、2005年9月16日。劉航宇「秀骨清像—北魏楊機墓出土文物賞介—」『収蔵』2006年第11期。洛陽博物館『洛陽北魏楊機墓出土文物』『文物』2007年第11期
18	無名氏(WLM1)	北魏洛陽遷都後	河北省滄州市呉橋		〈陶俑22〉武官俑12、武人俑2、女俑6、俑頭2（男俑1、女俑1）〈鎮墓獣2〉人面1、獣面1	河北省滄州地区文化館「河北省呉橋四座北朝墓葬」『文物』1984年第9期

37

19	無名氏 (2005LYDM1)	北魏洛陽遷都後	河南省洛陽市偃師前杜樓	〈陶俑45〉武人俑1、文吏俑7、儀仗俑11、男侍俑3、女侍俑16、擊鼓俑2、吹奏俑1、抱瓶俑1、執瓶俑1、乳母俑1、女騎俑1 〈鎮墓獸2〉人面1、獸面1	洛陽市第二文物工作隊「偃師前杜樓北魏石棺墓発掘簡報」『文物』2006年第12期
20	無名氏 (89YNLTM4)	北魏洛陽遷都後	河南省洛陽市偃師蔡庄連体磚廠	〈陶俑16〉武人俑1、文吏俑1、侍俑1、女侍俑10、跪坐俑2、女騎俑1 〈鎮墓獸1〉人面	偃師商城博物館「河南偃師南蔡庄北魏墓」『考古』1991年第9期
21	無名氏 (90YNLTM2)	北魏洛陽遷都後	河南省洛陽市偃師連体磚廠	〈陶俑80〉武人俑6、持盾武人俑4、武人俑8、鎧甲武人俑3、儀仗俑27、鳳帽俑5、擊鼓俑4、螺髻俑1、披装俑1、籠冠侍吏俑7、騎馬俑2、騎馬俑9 〈鎮墓獸2〉人面1、獸面1	偃師商城博物館「河南偃師兩座北魏墓発掘簡報」『考古』1993年第5期
22	渤海封氏墓 (WLM3)	北魏洛陽遷都後	河北省滄州地區呉橋倶羅屯	各種俑類157	盧瑞芳・劉漢芹「河北呉橋北魏封龍墓及其相関問題」『文物春秋』2005年第3期
23	無名氏 (YDIIM1101)	北魏洛陽遷都後	河南省洛陽市偃師南蔡庄連体磚廠	〈陶俑1〉武人俑1	中国社会科学院考古研究所河南二隊「河南偃師縣杏園村的四座北魏墓」『考古』1991年第9期
24	崔氏 (M10)	北魏洛陽遷都後(525年以前？)		〈陶俑6〉武人俑2、侍俑1、男俑頭部1 〈十二生肖俑〉6	山東省文物考古研究所「臨淄北朝崔氏墓」『考古学報』1984年第2期
25	無名氏墓 (HM621)	北魏洛陽遷都後	河南省洛陽市衡山路	〈陶俑18〉文吏俑8、老婦俑1、女侍俑2、女舞俑1、女坐俑1、執盆俑1、執箕女俑1、胡人俑2、女俑頭部1	洛陽市第二文物工作隊「洛陽衡山路北魏墓発掘簡報」『文物』2009年第3期

凡例：『洛陽出土石刻時地記』：郭玉堂・王廣慶『洛陽出土石刻時地記』大華書報社, 1941年（復刻版は郭培智・郭培育主編『洛陽出土石刻時地記』大象出版社, 2005年）

第1章　洛陽北魏陶俑の成立とその展開

図1　緑釉加彩武人俑
司馬金龍墓(484年)出土　高23.0cm

図2　鶏冠帽軽騎兵俑
司馬金龍墓(484年)出土　高28.0cm

図3　儀仗俑
宋紹祖墓(477年)出土　高28.8cm

図4　鶏冠帽軽騎兵俑
宋紹祖墓(477年)出土　高32.1cm

図5　女侍俑　元睿墓(516年)出土　高21.0cm

図6　女侍俑　元睿墓(516年)出土　高20.8cm

第1章　洛陽北魏陶俑の成立とその展開

図7　文吏俑　元睿墓(516年)出土　高21.7cm

図8　男侍俑
1931年洛陽金村出土　高19.5cm

図9　女侍俑
元睿墓(516年)出土　高21.2cm

41

図10　扶剣武人俑
元睿墓(516年)出土　頭部残長10.5cm

図11　武人俑
洛陽市偃師芬庄出土　高41.5cm

図12　文吏俑　元睿墓(516年)出土　高17.5cm

図13　文吏俑(儀仗俑)　郭定興墓(522年)出土　高42.3cm

図14　武人俑　郭定興墓(522年)出土　高40.2cm

図15　双髻女侍俑　郭定興墓(522年)出土　高19.5cm

図16　女仆俑　郭定興墓(522年)出土　高9.2cm

図17　各種侍俑
高13.7-17.3cm

図18　胡人俑と駱駝
郭定興墓(522年)出土
(俑)高18.0cm、(駱駝)高18.9cm

図19　鎮墓獣
郭定興墓(522年)出土
残高18.0cm

図20　鎮墓武人俑
侯掌墓(524年)出土
高35.0cm

図21　鎮墓武人俑
偃師前杜楼北魏石棺墓出土
高29.5cm

第1章　洛陽北魏陶俑の成立とその展開

図22　鎮墓武人俑
偃師南蔡庄連体磚廠北魏墓出土
残高26.0cm

図23　鎮墓武人俑
偃師杏園村北魏墓出土
残高30.3cm

図24　鎮墓獣(一対)
侯掌墓出土
(人面)高24.0cm、(獣面)高18.0cm

図25　男俑　　　　　　　図26　女俑　　　　　　　図27　胡人俑
侯掌墓(524年)出土　高18.9cm　　侯掌墓(524年)出土　　　　侯掌墓(524年)出土　高17.0cm

図28　鎮墓武人俑　　　　　　図29　女俑と胡人俑
高氏墓(524年)出土　　　　　　高氏墓(524年)出土
残高27.5cm　　　　　　　(左)残高16.0cm、(右)高20.0cm

第1章　洛陽北魏陶俑の成立とその展開

図30　鎮墓獣(一対)
高氏墓(524年)出土
(人面)高27.5cm、(獣面)高28.0cm

図31　鎮墓武人俑、文吏俑、侍衛俑
崔鴻墓(525年)出土
(左)高36.0cm、(中)高25.3cm、(右)高18.2cm

図32　男侍俑
賈思伯墓(525年)出土
高19.2cm

図33　鎮墓武人俑と武官俑
呉橋北魏墓出土
(左)残高26.0cm、(右)高38.0-41.0cm

図34　男俑頭部
元嚌墓(525年)出土　残高9.8cm

図35　甬道壁画(部分)
元嚌墓(525年)

第1章　洛陽北魏陶俑の成立とその展開

図36　侍吏俑（2体）
染華墓（526年）出土
高24.9cm

図37　武人俑実測図
染華墓（526年）出土
高29.0cm

図38　武人俑
染華墓（526年）出土

図39　楽俑と侍女俑
染華墓(526年)出土　高9.7-11.9cm

図40　双髻女俑
染華墓(526年)出土　高18.9cm

図41　胡人俑
染華墓(526年)出土　高15.9cm

第1章　洛陽北魏陶俑の成立とその展開

図42　影塑像
永寧寺塔基出土　高22.7cm

図43　影塑像
永寧寺塔基出土　高15.0cm

図44　上官僧度等造像碑およびその部分(胡人像)
北斉河清2年(563)
1965年安徽省亳県咸平寺旧址出土
高99.0cm、幅54.5cm

図45　各種陶俑　元邵墓(528年)出土

図46　半浮彫侍俑　元邵墓(528年)出土　高19.2cm

第1章　洛陽北魏陶俑の成立とその展開

図47　鎮墓武人俑
元邵墓(528年)出土　高30.5cm

図48　撫琴女俑
元邵墓(528年)出土　高12.4cm

図49　吹排笙女俑
元邵墓(528年)出土　高12.3cm

図50 童俑
元邵墓(528年)出土　高9.6cm

図51 長衣俑
元邵墓(528年)出土　高15.3cm

図52 鎮墓武人俑
王温墓(532年)出土　高30.0cm

図53 思惟俑
王温墓(532年)出土

第1章　洛陽北魏陶俑の成立とその展開

図54　鎮墓武人俑
偃師連体磚廠2号墓出土
高29.0cm

図55　楊機墓(533年)出土文物

図56　各種影塑像　永寧寺塔基出土

図57　按剣侍臣俑
洛陽出土　高72.0cm

図58　灰陶加彩官人俑
高61.1cm

第1章　洛陽北魏陶俑の成立とその展開

図59　石人
洛陽市邙山静陵(532年)出土
高310.0cm

図60　石人　洛陽市邙山景陵(515年)出土　残高289.0cm

図版リストおよび出典

1　緑釉加彩武人俑　司馬金龍墓(484年)出土　高23.0cm(山西博物院)
2　鶏冠帽軽騎兵俑　司馬金龍墓(484年)出土　高28.0cm(山西博物院)
3　儀仗俑　宋紹祖墓(477年)出土　高28.8cm(大同市考古研究所)
4　鶏冠帽軽騎兵俑　宋紹祖墓(477年)出土　高32.1cm(山西博物院)
5　女侍俑　元睿墓(516年)出土　高21.0cm(中国社会科学院考古研究所河南二隊「河南偃師県杏園村的四座北魏墓」『考古』1991年第9期、図版捌-1、図二-1)
6　女侍俑　元睿墓(516年)出土　高20.8cm(中国社会科学院考古研究所河南二隊「河南偃師県杏園村的四座北魏墓」『考古』1991年第9期、図版捌-2、図二-2)
7　文吏俑　元睿墓(516年)出土　高21.7cm(中国社会科学院考古研究所河南二隊「河南偃師県杏園村的四座北魏墓」『考古』1991年第9期、図版捌-3、図二-5)
8　男侍俑　1931年洛陽金村出土　高19.5cm(北京大学賽克勒考古興藝術博物館)
9　女侍俑　元睿墓(516年)出土　高21.2cm(曹者祉・孫秉根主編『中国古代俑』上海文化出版社、1996年、彩版)
10　扶剣武人俑　元睿墓(516年)出土　頭部残長10.5cm(中国社会科学院考古研究所河南二隊「河南偃師県杏園村的四座北魏墓」『考古』1991年第9期、図二-6)
11　武人俑　洛陽市偃師芬庄出土　高41.5cm(洛陽市文物管理局編『洛陽陶俑』北京図書館出版社、2005年、87頁)
12　文吏俑　元睿墓(516年)出土　高17.5cm(中国社会科学院考古研究所河南二隊「河南偃師県杏園村的四座北魏墓」『考古』1991年第9期、図三-1、図二-3)
13　文吏俑(儀仗俑)　郭定興墓(522年)出土　高42.3cm(洛陽市文物管理局編『洛陽陶俑』北京図書館出版社、2005年、85頁)
14　武人俑　郭定興墓(522年)出土　高40.2cm(洛陽市文物管理局編『洛陽陶俑』北京図書館出版社、2005年、86頁)
15　双髻女侍俑　郭定興墓(522年)出土　高19.5cm(洛陽市文物管理局編『洛陽陶俑』北京図書館出版社、2005年、80頁；洛陽市第二文物工作隊「洛陽紗廠西路北魏HM555発掘簡報」『文物』2002年第9期、図一四-3)
16　女仆俑　郭定興墓(522年)出土　高9.2cm(洛陽市文物管理局編『洛陽陶俑』北京図書館出版社、2005年、82-83頁)
17　各種侍俑　高13.7-17.3cm(愛知県陶磁資料館・町田市立美術館編『中国古代の暮らしと夢——建築・人・動物——』愛知県陶磁資料館・財団法人大倉集古館・岡山市立オリエント美術館・財団法人細見美術館・町田市立博物館・山口県立萩美術館・浦上記念館、2005年、図版93)
18　胡人俑と駱駝　郭定興墓(522年)出土　(俑)高18.0cm、(駱駝)18.9cm(洛陽市文物管理局編『洛陽陶俑』北京図書館出版社、2005年、84頁)
19　鎮墓獣　郭定興墓(522年)出土　残高18.0cm(洛陽市第二文物工作隊「洛陽紗廠西路北魏HM555発掘簡報」『文物』2002年第9期、図十六)
20　鎮墓武人俑　侯掌墓出土　高35.0cm(洛陽市文物工作隊「洛陽孟津晋墓、北魏墓発掘簡報」『文物』1991年第8期、図二九)
21　鎮墓武人俑　偃師前杜楼北魏石棺墓出土　高29.5cm(洛陽市第二文物工作隊「偃師前杜楼北魏石棺墓発掘簡報」『文物』2006年第12期、図八、図二三-3)
22　鎮墓武人俑　偃師南蔡庄連体磚厰北魏墓出土　残高26.0cm(偃師商城博物館)
23　鎮墓武人俑　偃師杏園村北魏墓出土　残高30.3cm(中国社会科学院考古研究所河南二隊「河南偃師県杏園村的四座北魏墓」『考古』1991年第9期、図三-2、図一二-6)
24　鎮墓獣(一対)　侯掌墓出土　(人面)高24.0cm(洛陽市文物工作隊「洛陽孟津晋墓、北魏墓発掘簡報」『文物』1991年第8期、図三三)、(獣面)高18.0cm(洛陽博物館)

第 1 章　洛陽北魏陶俑の成立とその展開

25　男俑　侯掌墓(524年)出土　高18.9cm(洛陽市文物工作隊「洛陽孟津晋墓、北魏墓発掘簡報」『文物』1991年第 8 期、図三-一)
26　女俑　侯掌墓(524年)出土(洛陽市文物工作隊「洛陽孟津晋墓、北魏墓発掘簡報」『文物』1991年第 8 期、図三-二)
27　胡人俑　侯掌墓(524年)出土　高17.0cm(河南省博物院『河南古代陶塑芸術』大象出版社、2005年、図版91)
28　鎮墓武人俑　高氏墓(524年)出土　残高27.5cm(河北省博物館・文物管理処「河北曲陽発現北魏墓」『考古』1972年第 5 期、図版拾- 1)
29　女俑と胡人俑　高氏墓(524年)出土　(左)残高16.0cm、(右)高20.0cm(河北省博物館・文物管理処「河北曲陽発現北魏墓」『考古』1972年第 5 期、図版拾- 2)
30　鎮墓獣(一対)　高氏墓(524年)出土　(人面)高27.5cm、(獣面)高28.0cm(河北省博物館、文物管理処「河北曲陽発現北魏墓」『考古』1972年第 5 期、図版拾壹- 2)
31　鎮墓武人俑、文吏俑、侍衛俑　崔鴻墓(526年)出土　(左)高36.0cm、(中)高25.3cm、(右)高18.2cm(山東省文物考古研究所「臨淄北朝崔氏墓」『考古学報』1984年第 2 期、図版拾玖- 4 ～ 6)
32　男侍俑　賈思伯墓(525年)出土　高19.2cm(寿光県博物館「山東寿光北魏賈思伯墓」『文物』1992年第 8 期、図版貳- 3)
33　鎮墓武人俑と武官俑　呉橋北魏墓出土　(左)残高26.0cm、(右)高38.0-41.0cm(滄州市文物局編『滄州文物古跡』科学出版社、2007年、74頁／河北省滄州地区文化館「河北省呉橋四座北朝墓葬」『文物』1984年第 9 期、図二九)
34　男俑頭部　元㣿墓(525年)出土　残高9.8cm(洛陽古墓博物館)
35　甬道壁画(部分)　元㣿墓(525年)(徐嬋菲「洛陽北魏元㣿墓壁画」『文物』2002年第 2 期、封二- 1 、 2)
36　侍吏俑(2 体)　染華墓(526年)出土　高24.9cm(偃師商城博物館)
37　武人俑実測図　染華墓(526年)出土　高29.0cm(偃師商城博物館「河南偃師両座北魏墓発掘簡報」『考古』1993年第 5 期、図四- 2)
38　武人俑　染華墓(526年)出土(偃師商城博物館)
39　楽俑と侍女俑　染華墓(526年)出土　高9.7-11.9cm(洛陽博物館)
40　双髻女俑　染華墓(526年)出土　高18.9cm(洛陽博物館)
41　胡人俑　染華墓(526年)出土　高15.9cm(洛陽博物館)
42　影塑像　永寧寺塔基出土　高22.7cm(中国社会科学院考古研究所『北魏洛陽永寧寺』中国大百科全書出版社、1996年、彩版二七- 1)
43　影塑像　永寧寺塔基出土　高15.0cm(中国社会科学院考古研究所『北魏洛陽永寧寺』中国大百科全書出版社、1996年、彩版三〇- 2)
44　上官僧度等造像碑およびその部分(胡人像)　北斉河清 2 年(563)　1965年安徽省亳県咸平寺旧址出土　高99.0cm、幅54.5cm　安徽省博物館(中国美術全集編輯委員会編『中国美術全集　雕塑編 3 魏晋南北朝雕塑』人民美術出版社、1988年、図版一二二)
45　各種陶俑　元邵墓(528年)出土(洛陽博物館)
46　半浮彫侍俑　元邵墓(528年)出土　高19.2cm(洛陽博物館「洛陽北魏元邵墓」『考古』1973年第 4 期、図五- 1 、 2)
47　鎮墓武人俑　元邵墓(528年)出土　高30.5cm(中国国家博物館)
48　撫琴女俑　元邵墓(528年)出土　高12.4cm(中国陵墓雕塑全集編輯委員会編『中国陵墓雕塑全集　第 4 巻　両晋南北朝』陝西人民出版社、2007年、図版一八三)
49　吹排笙女俑　元邵墓(528年)出土　高12.3cm(中国陵墓雕塑全集編輯委員会編『中国陵墓雕塑全集　第 4 巻　両晋南北朝』陝西人民出版社、2007年、図版一八四)
50　童俑　元邵墓(528年)出土　高9.6cm(洛陽博物館)
51　長衣俑　元邵墓(528年)出土　高15.3cm(洛陽博物館)
52　鎮墓武人俑　王温墓(532年)出土　高30.0cm(洛陽博物館)

53　思惟俑　王温墓(532年)出土(洛陽博物館)
54　鎮墓武人俑　偃師連体磚廠2号墓出土　高29.0cm(中国陵墓雕塑全集編輯委員会編『中国陵墓雕塑全集　第4巻　両晋南北朝』陝西人民出版社、2007年、図版一九二)
55　楊機墓(533年)出土文物(洛陽博物館)
56　各種影塑像　永寧寺塔基出土(中国社会科学院考古研究所洛陽漢魏城隊)
57　按剣侍臣俑　洛陽出土　高72.0cm(秦廷棫編『中国古代陶塑芸術』中国古典芸術出版社、1957年、図版13)
58　灰陶加彩官人俑　高61.1cm(山口県立美術館編『中国陶磁2000年の流れ』山口県立美術館、1985年、図版28)
59　石人　洛陽市邙山静陵(532年)出土　高310.0cm(曽布川寛・岡田健編『世界美術大全集 東洋編　第3巻　三国・南北朝』小学館、2000年、図版26)
60　石人　洛陽市邙山景陵(515年)出土　残高289.0cm(洛陽古墓博物館)

※出典記載のないものはすべて筆者撮影。

第2章
北朝鎮墓獣の誕生と展開
―― 胡漢融合文化の一側面 ――

1　はじめに

　北朝の墓葬にしばしば見られる「鎮墓獣」と称される一対の獣形明器は、墓室の入口両側に置かれていることが多く、また被葬者を守る墓室の門番のように侵入者を威嚇するかのような姿からその名が付けられている。この鎮墓獣という概念には、春秋戦国時代の楚墓のそれや漢代の一角獣や辟邪など広範な内容を含む場合が多く、あくまで便宜的な名称であり、その対象同士は必ずしも同列に論じられるものではない[1]。北朝の墓葬ではこの鎮墓獣とともにしばしばセットで「鎮墓武士俑」と呼ばれる一対の大型武人俑が見られ、現在、中国の考古学界ではこの鎮墓獣と鎮墓武人俑をあわせて「鎮墓俑」として分類するのが通例となっている[2]。

　鎮墓獣についての研究は、これまで春秋時代の楚墓出土の木製で漆が施された、いわゆる「楚式鎮墓獣」に関する論考が主流であったが[3]、魏晋南北朝以降の鎮墓獣についての研究も徐々に見られるようになってきた。米国では Mary H. Fong 氏が早くに北朝鎮墓獣についてまとめており[4]、また日本でも室山留美子氏による一連の論考は北朝隋唐墓出土の鎮墓獣資料を網羅し、分類しようとした意欲的なものであり[5]、吉村苣子氏も楚式鎮墓獣から北朝までの鎮墓獣についての系統的な論考を発表している[6]。一方、中国では、鄭州市文物考古研究所による鎮墓獣を集成した初めての書籍『中国古代鎮墓神物』（文物出版社、2004年）が出版

（1）　北朝の鎮墓獣の本来の名称については不明だが、唐代の鎮墓獣については『大唐六典』や『唐会要』などに記載のある「祖明」と「地軸」に比定する説があり（王去非「四神、巾子、高髻」『考古通訊』1956年第5期）、実際に洛陽鞏義市康店鎮磚廠唐墓から出土した獣面鎮墓獣の背に「祖明」の墨書が見られ（張文霞・廖永民「隋唐時期的鎮墓神物」『中原文物』2003年第6期）、また近年西安市の唐代醴泉坊窯址で発見された鎮墓獣と思われる陶范にも「天寶四載」の紀年銘とともに「祖明」の刻字がある（張国柱・李力「西安発現唐三彩窯址」『文博』1999年第3期。本書第11章図3、口絵25）ことなどからも実証されている。

（2）　楊泓「北朝陶俑的源流、演変及其影響」『中国考古学研究――夏鼐先生考古五十年記念論文集――』文物出版社、1986年、268頁。なお本書では中国でいう「武士俑」について、「武人俑」の名称を便宜上用いることにしたい。

（3）　黄瑩「楚式鎮墓獣研究」『中原文物』2011年第4期。

（4）　Mary H. Fong, "Tomb-Guardian Figurines: Their Evolution and Iconography", *Ancient Mortuary Traditions of China*, Far Eastern Art Council, Los Angeles County Museum of Art, 1987。

され、ここでは「鎮墓神物」という名称が用いられている[7]。

　一般に北朝の鎮墓俑は墓葬に副葬される俑の中でも特別な役割をもったものとしてひときわ目立つ重要な存在であり、なおかつ時代や地域による特徴が比較的顕著に現れやすいという点から、陶俑はじめ墓葬文化研究における重要な指標の一つといえる。鎮墓獣を含めた北朝陶俑は、西晋の伝統を基礎にさらに北方の状況を反映した新たな規範が北魏に生まれたとの重要な指摘がある[8]。北朝墓に見られる種類としての鎮墓武人俑と鎮墓獣は確かに西晋にその源流を求めることができるが、西晋の鎮墓武人俑と鎮墓獣は北魏のものが基本的に一対をなすのに対して、1体を基本としている点が異なり〔図1〕、さらに造形的にも大きな相違が見られる。

　北魏以降の北朝の鎮墓獣において最も特徴的といえるのが人面鎮墓獣の登場である。人面獣身の神獣といえば、エジプト文明のスフィンクスやアッシリア文明の有翼人面獣などを出すまでもなく、中国でも『山海経』や『神異経』などにさまざまな人面獣の伝説が見られ、北朝の人面鎮墓獣の一つの起源をそうした古代中国の人面獣思想に求める考えもある[9]。北朝の人面鎮墓獣がどのような文化的背景により生まれたのかについてはなお不明な点が多いが、鮮卑族をはじめ北方の非漢民族による支配がつづいた北朝期に生まれた人面と獣面の鎮墓獣の組み合わせとその基本形式は、隋唐の統一王朝により中国全土に普遍化するにいたるまで、造形的に多少の変化、変容を見せながらも長期間にわたり墓葬制度における重要な要素であった。なおかつ造形芸術としても、北朝の鎮墓獣は中国美術史において独自の位置を占めているという点で、世界的に見ても特異な存在として注目される。

　本章では北朝鎮墓獣の誕生とその展開について概観しながら、その位置づけや意義について考えてみたい。

2　北朝鎮墓獣の草創期——北魏平城時期——

　北魏平城時期の鎮墓獣の最大の特色は人面鎮墓獣の登場である。代表的な例が司馬金龍墓（484年）[10]と宋紹祖墓（477年）、およびこれらと同一墓葬群でほぼ同時期とされる雁北師院墓（M2）[11]出土の人面鎮墓獣である〔図2、3〕。いずれも盗掘のためか獣面鎮墓獣は出土してい

（5）　室山留美子「北朝隋唐の鎮墓獣に関する一考察」『大阪市立大学東洋史論叢』第10号、1993年。室山留美子「北朝隋唐墓の人頭・獣頭獣身像の考察——歴史的・地域的分析——」『大阪市立大学東洋史論叢』第13号、2003年。
（6）　吉村苣子「楚墓鎮墓像の成立と展開」『MUSEUM』第512号、1993年。吉村苣子「中国墓葬における独角系鎮墓獣の系譜」『MUSEUM』第583号、2003年。吉村苣子「中国墓葬における人面・獣面鎮墓獣と鎮墓武士俑の成立」『MUSEUM』第638号、2012年。
（7）　「鎮墓神」の語は陳万里氏により早くに用いられている（陳万里『陶俑』中国古典芸術出版社、1957年、2頁）。
（8）　前掲注（2）楊泓「北朝陶俑的源流、演変及其影響」、271頁。
（9）　James C. Y. Watt etc., *CHINA: Dawn of a Golden Age, 200-750 AD*, The Metropolitan Museum of Art, New York, 2004年, 146頁。

第 2 章　北朝鎮墓獣の誕生と展開

ないが、逆に宋紹祖墓（477年）では犬のような獣面鎮墓獣が 1 体出土していることから〔図 4〕、本来は人面と獣面の鎮墓獣が一対で副葬されていた可能性が高い。事実、この時期に人面と獣面の鎮墓獣が一対で副葬されていたことを示すいくつかの資料が報告されている。

　一つは1958年に大同市城東寺児村の北魏墓で出土した「石彫供養龕」（以下「石彫龕」とする）である[12]〔口絵 1〕。砂岩の固まりから彫り出されたもので、アーチ型にくり貫かれた洞窟のような大きな龕を中心に、前面に机と 2 つの瓶が浮彫された小さな台（供養台か）があり、両側には両手で鉢をささげ持つ鮮卑式の帽子と服装をまとった侍者（供養者）が立つ〔図 5〕。さらに龕の両側には向かって右に人面獣身獣〔図 6〕、左に獣面獣身獣〔図 7〕、そしてそれぞれの獣の背に大きめの武人が何か武器を手に持つ格好で立っている。墓葬の副葬品であることは間違いないことから、これまで類例のない特殊な形式ではあるものの、石彫龕の両脇の獣と武人は、その造形などから見てそれぞれ鎮墓獣と鎮墓武人俑に相当するものといえる。

　武人や侍者の造形は司馬金龍墓や宋紹祖墓出土の俑、雲岡石窟第 2 期諸窟の供養者像などとも共通する特徴を見せることから、太和年間（477-499）頃のものと見て問題なかろう。また、その卓越した石彫技術や特殊な形式などから、被葬者はある程度高位の人物であったものと推測できる。現時点ではその具体的な用途を知る手がかりはないが、北朝鎮墓俑の初期の作例としてきわめて重要な資料といえる。

　もう一つは内蒙古自治区の烏審旗翁滾梁北魏墓（94WWM6）[13]で発見された彩絵浮彫石版である〔図 8〕。この墓の年代については異説もあるが[14]、墓室の墓門左右に彩色のある浮彫で武人一対が高さ1.2mの大きさで表現されており、その造形が呼和浩特北魏墓や司馬金龍墓、宋紹祖墓出土の鎮墓武人俑の造形と類似していることから[15]、北魏平城時期のものと見てまず間違いなかろう。墓室の右側の石板には人面と獣面（報告書では「虎面」）の蹲坐型の鎮墓獣が向かい合う形で横長の大きな石板上に表現されている。俑ではなく、加彩浮彫という特殊な形式ではあるが、この作例も鎮墓武人像とともに、人面と獣面の鎮墓獣が一対で表

(10)　山西省大同市博物館・山西省文物工作委員会「山西大同石家寨北魏司馬金龍墓」『文物』1972年第 3 期。

(11)　山西省考古研究所・大同市考古研究所「大同市北魏宋紹祖墓発掘簡報」『文物』2001年第 7 期。劉俊喜「山西大同北魏墓葬考古新発現」『北朝史研究──中国魏晋南北朝史国際学術研討会論文集──』商務印書館、2004年。「山西大同雁北師院北魏墓群」国家文物局主編『2000中国重要考古発現』文物出版社、2001年、87-94頁。

(12)　王銀田・曹臣民「北魏石雕三品」『文物』2004年第 6 期。筆者は1994年 8 月に大同市博物館を参観した際、この資料を実見しており、北朝鎮墓獣の誕生を考える上で重要な資料として注目していた（小林仁「隋俑考」清水眞澄編『美術史論叢　造形と文化』雄山閣、2000年、注 3 ）。

(13)　内蒙古自治区博物館・鄂爾多斯博物館「烏審旗翁滾梁北朝墓葬発掘簡報」『内蒙古文物考古文集　第二輯』中国大百科全書出版社、1997年。

(14)　大夏時期（407-431）との説もある（張景明「烏審旗翁滾梁墓葬年代問題」『内蒙古文物考古』2001年第 1 期）。

(15)　内蒙古博物館　郭素新「内蒙古呼和浩特北魏墓」『文物』1977年第 5 期。

現されている点、北朝鎮墓俑の初期の様相を知る上で重要な資料といえる。[16]

　以上の作例から、北魏平城時期には人面鎮墓獣という従来見られなかった新たなタイプの鎮墓獣が登場し、獣面鎮墓獣とともに一対で墓室を守る鎮墓獣を構成し、さらに比較的大型の武人俑一対がセットとなるという北朝鎮墓俑の基本構成が出来上がったことが分かる。人面鎮墓獣の登場と獣面鎮墓獣との組み合わせという新たな鎮墓獣の規範は北魏平城時期に誕生したのである。

　人面鎮墓獣はいずれも目が深くくぼみ鼻が高い、いわゆる「深目高鼻」の胡人の顔貌で、ややすました穏やかな表情で下を向く姿が共通した特徴といえ、鮮卑拓跋族というよりも西域系胡人のそれを彷彿させる。[17]ただ、獣身の造形と姿態については必ずしも一様ではない。雁北師院墓（M2）の例は馬のような姿で四肢直立しているが、司馬金龍墓の例では犬か獅子のようで蹲坐型である。石彫龕の例はどちらかというと獅子のようであり、顎を地面に付けていることなどから一見地面に伏せた姿のようでもあるが、上半身をわずかに起こし前肢をやや伸ばしている点は蹲坐型に近い。また、司馬金龍墓と雁北師院墓（M2）の鎮墓獣の足は馬蹄状を呈し、石彫龕の例では獣足となる。さらに司馬金龍墓と雁北師院墓（M2）の人面鎮墓獣には全身に鱗片が見られる点は興味深い。[18]後漢時代の甘粛地方の墓葬から出土する一角獣形鎮墓獣にも同様の鱗状の表現が見られることなどから〔図9〕、後漢の一角獣の伝統を指摘する意見もあるが、[19]人面の例は見られない。ただ、先の雁北師院墓（M2）や司馬金龍墓の人面鎮墓獣で見られたような下を向く姿勢は単にうつむいているというより、確かに後漢の一角獣やその系譜にあると思われる西晋の鎮墓獣〔図1〕のように頭上の角を前に突き出す姿を想起させ、頭上には本来角のようなもののあった痕跡も見られることから、前代の伝統とも何らかの関係があった可能性はある。

　いずれにせよ、人面と獣身を組み合わせた独自の造形を生み出し、墓葬において鎮墓の役割を持たせたという点は、それまでにない大きな革新であったといえる。人面鎮墓獣の形態がまだ多様であることは、逆にいえばそのイメージがまだ十分に定着していなかったという

(16)　石彫龕と彩絵浮彫石板のいずれの場合も、正面向かって右側に人面鎮墓獣、左側に獣面鎮墓獣が配置されており、その配置に何らかの規則性があった可能性が考えられる。

(17)　これら人面鎮墓獣の顔貌は、司馬金龍墓や宋紹祖墓で「胡俑」として報告されている俑や雁北師院墓（M2）出土の雑技俑のそれに近い。いずれも中央アジア式胡服で一部には連珠文のような装飾も見られ、とくに後者の雑技俑は西域の一団ではないかとの意見もあることから（大広編『中国☆美の十字路展』大広、2005年、87頁）、鮮卑拓跋族の形象であると考えられている他の大多数の陶俑とは異なる西域系民族を表現したものである可能性が高い。

(18)　大同方山の文明皇后馮氏永固陵（484年）で出土した鎮墓獣と推測されている「石彫獣残腿」にも鱗文が彫られていたという（大同市博物館・山西省文物工作委員会「大同方山北魏永固陵」『文物』1978年第7期）が、この資料の実物については写真などもまだ公表されておらず、詳細は不明である。

(19)　前掲注(17)大広編『中国☆美の十字路展』、図版055、86頁。なお、後漢の一角獣については前掲注(6)吉村苣子「中国墓葬における独角系鎮墓獣の系譜」に詳しい。

第 2 章　北朝鎮墓獣の誕生と展開

草創期の試行錯誤の状況を物語っているように思われる。

　そもそも墓室を守る鎮墓獣をはじめ俑を墓葬に副葬すること自体、鮮卑族をはじめ北方民族では行われていなかった習慣であり、漢民族の伝統的な墓葬制度を採用したということは漢民族化の一つの象徴と見ることができる[20]。とりわけ新たな人面鎮墓獣の出現は、それが漢民族ではなく胡人を思わせる顔貌であるという点において、まさにそうした胡漢融合文化の一つの側面として位置づけることができよう[21]。

　なお、2005年7月に北朝鎮墓獣に関する新たな注目すべき発見があった。大同市沙嶺村で発掘された北魏太延元年（435）の破多羅太夫人壁画墓（M7）[22]は、これまでに発見された北魏紀年墓中最古のもので、なおかつ鮮卑人である墓主夫妻像を中心とした当時の生活風俗を示す豊富な内容の壁画や紀年を有する彩絵漆片は、北魏平城時期の文化を研究する上で第一級の資料といえる。

　この破多羅太夫人壁画墓の甬道両壁には、盾と剣を持つ武人と人面獣身像がそれぞれ1体ずつ描かれていた〔図10、11〕。筆者は2006年9月、幸いにもこの壁画墓を実見する機会に恵まれた。この墓から陶俑は出土していないが、甬道両壁で侵入者を威嚇するように表現されたこの武人と人面獣身像壁画は明らかにのちの鎮墓俑と同じ役割を有するものといえる。興味深いのは、鎮墓獣に相当すると考えられる人面獣身像壁画はいずれも顎鬚を生やした武人のような人面を呈しており、また獣身部分が後脚部を上方に持ち上げ逆立ちする形の龍の表現類型の一つに類するなど、一般的な北朝鎮墓獣とは大きく異なる点である。しかし、それと同時に、頭上や背中の毛角や鱗の表現など、のちの鎮墓獣にも見られる要素もすでに有している。同じ甬道の天井には伏羲・女媧像が表現されており、漢晋以来の伝統的な神仙世界観もうかがえることから、当時支配者であった鮮卑人が漢民族の伝統的死生観の影響をすでに少なからず受けていたものと考えられる。とくに盾を構え、刀を握りしめ、口を大きく開けて敵を威嚇するかのような姿の武人像の背後に位置する人面獣身像は、武人とセットで墓を守る防御力、言いかえれば辟邪の効能をより高めているかのようである。

　このように、北魏破多羅太夫人壁画墓に見られる人面獣身壁画は、統治者であった鮮卑族が漢民族の文化を受容する過程で北魏の鎮墓獣が誕生したことを示唆するとともに、なお不明な点の多い北朝鎮墓獣の成立過程を解明する上で大きな意義を持つものといえる。

(20)　前掲注（2）楊泓「北朝陶俑的源流、演変及其影響」参照。また、逆に漢民族文化が北方民族の要素を取り入れ変容させたという側面もあったかもしれない。

(21)　北魏の鎮墓獣の起源が胡漢融合という条件の中にあった可能性は早くに指摘されている（前掲注（5）室山留美子「北朝隋唐の鎮墓獣に関する一考察」、注10）。

(22)　劉俊喜「山西大道沙嶺北魏壁画墓」国家文物局編『2005重要考古発現』文物出版社、2006年、115-122頁。大同市考古研究所「山西大同沙嶺北魏壁画墓発掘簡報」『文物』2006年第6期。

3　北朝鎮墓獣の展開——二つの系譜——

(1)　北魏(洛陽地区)から東魏、北斉の系譜

　洛陽遷都後の洛陽地区を中心とした鎮墓獣は、前述の平城時期に生まれた人面と獣面の鎮墓獣の組み合わせを基本的に踏襲している。しかしながら、同時に造形面でいくつか新たな変化が見られる。平城時期の鎮墓獣、とくに人面タイプはいずれもややうつむきかげんに顔を下方に向けていたが、洛陽遷都後では上方を仰ぎ見るか、あるいは正面を見据えるものが主流となる〔図12、13〕。それにともない、平城時期では獣身部の形態的相違とともに四肢直立や蹲坐型など多様な姿勢が見られたが、洛陽遷都後は平城時期の司馬金龍墓などで見られたような犬や獅子のような蹲坐型に定型化した。また、平城時期の鎮墓獣に見られた獣身の鱗文は見られなくなり、ほとんどが獅子のような長いたてがみや前肢付け根の翼毛状表現など体毛表現が目立つようになる。平城時期の鎮墓獣の背中に見られた数本の角状突起は、洛陽遷都後は基本的に３本となり、それは体毛がまとまって形づくられたような表現となっている。洛陽遷都後の鎮墓獣は概して獅子を彷彿させるイメージとなっている。[23]

　人面鎮墓獣の顔貌は平城時期同様、やはり漢民族というより胡人のイメージであり、平城時期には比較的穏やかな表情が多かったが、洛陽遷都後の人面鎮墓獣は大きく口を開け咆哮するかのようなものや、口を硬く結んでいかめしい顔つきを見せるものなど、威嚇の要素が強くなっている〔図14〕。平城時期に見られた鎮墓獣の多種多様なイメージが初期的様相を示しているとすれば、洛陽遷都後の鎮墓獣はイメージの定型化がより進んだものと理解することが可能であろう。

　北魏分裂後、鄴(現在の河北省邯鄲市臨漳県)に都を置いた東魏と北斉は、基本的には北魏遷都後の洛陽地区の鎮墓獣の型式を踏襲している。この背景として、北魏滅亡による洛陽の荒廃にともない各種工匠を含む多くの人々が鄴に移住させられたことにより、北魏洛陽の文化的な伝統が東魏と北斉の鄴の文化にも大きく影響を与えたのではないかということがすでに指摘されている。[24]

　東魏鄴の鎮墓獣は洛陽遷都後同様、蹲坐型でやはり獅子を彷彿させ、獣身には体毛表現が見られる〔図15〕。ただし、北魏洛陽地区ではたてがみ(あるいは鬣髪)のようなものが長く垂れ下がっていたが、東魏ではだいぶ短くおさまり先端がカールしている。また、人面タイプはおなじく胡人の顔貌を思わせるが、北魏洛陽地区で見られたような口を開けて咆哮する姿は見られなくなり、さらに表情が実際の人物のようによりリアルな表現となる。それは

[23]　北魏の洛陽遷都は孝文帝が推し進めた漢民族化政策の一大事業であり、こうした鎮墓獣の変化の背景にも漢民族化政策を背景とした南朝文化の積極的採用(たとえば仏教美術における獅子像や陵墓彫刻である石獅子像などからの影響)も考えられるが、この点についてはさらに慎重に検討する必要がある。

[24]　蘇哲「東魏北斉壁画墓の等級差別と地域性」『博古研究』第４号、1992年、19頁。

まるで北族系武人の顔をとってつけたような感がある〔図16〕。そこには、勇猛果敢な北族系武人の力を死後の世界においても鎮墓として期待したいという思いが反映されていたのかもしれない。なお、鄴以外の地域の鎮墓獣も多少の地域差はあるがほぼ同様の状況といえる〔図17〕。

　東魏鄴の鎮墓獣の基本的造形は引き続き北斉鄴にも継承されるが、東魏に比べより造形的に洗練するとともに大型化する傾向にある。北斉の文宣帝高洋の武寧陵（560年）に比定されている磁県湾漳村墓出土の鎮墓獣は北斉前半期を代表するものといえるが、全体のバランスが良く、なおかつ力強い造形を見せている〔図18〕。背中の3本の角状突起も東魏のものより大型化するとともに扁平になる。人面鎮墓獣の顔貌はやはり北方系胡人のそれを思わせ、いっそう写実性が増した表現となっている。

　鄴地区では天統年間（565-569）以降になると、背中の角状突起とは別に、さらに頭上に大型の戟状の突起が付くのが一般化するが〔図19〕、これは北斉にはじまる新たな要素といえる。戟は当然ながら重要な武器としてその威力を象徴的に採り入れたと考えられ、武器としての機能（敵を殺す）が辟邪（悪鬼を払う）と結び付いたであろうことは想像に難くない。いずれにせよ、戟状の突起をつけることにより、鎮墓の力をさらに強力化したものといえる。さらに、前述した鎮墓獣自体の大型化傾向や角状突起の大型化という点も、鎮墓獣としての威力や存在を一層強調しようとしたことの現れと見ることができる。

　なお、北斉の副都（別都）として鄴にならぶ要衝であった晋陽（現在の太原）の鎮墓獣は、人面と獣面の組み合わせや蹲坐という基本型式では鄴と共通するが、鄴や他地域では見られない独自の造形的要素も見られる点は興味深い。この背景として晋陽にも官営の工房があった可能性が指摘されている。とくに獣面鎮墓獣では相対的に犬のイメージが強く、また人面鎮墓獣では一部に馬蹄足も見られる〔図20、21〕。これらの要素は北魏平城地区の鎮墓獣でも見られたが、北斉晋陽の鎮墓獣の独自性の背景の一つに、朔北地域の伝統を指摘することも可能かもしれない。

(25)　中国社会科学院考古研究所・河北省文物研究所『磁県湾漳北朝壁画墓』科学出版社、2003年。
(26)　前述の烏審旗翁滚梁北魏墓の彩絵浮彫鎮墓獣にも戟状の突起のようなものが見られたが、鎮墓獣の装飾として戟状装飾が盛行するのは北斉に入ってからといえる。なお、北斉では太原地区の張肅墓（559年）で戟状突起の萌芽がすでに見られるが、その後婁叡墓（570年）などを除き戟状突起はほとんど定着していない。また、背中の角状突起については婁叡墓の墓室上方に壁画に描かれた「神獣」の背に同様の表現が見られることから、神獣の一つの特徴と認識されていた可能性もある。
(27)　前掲注（4）Mary H. Fong, "Tomb-Guardian Figurines"、92頁。なお、のちの隋唐の戟架制度に見られるように、高位の象徴という意味合いも込められていたかもしれない。
(28)　前掲注(24)蘇哲「東魏北斉壁画墓の等級差別と地域性」、21頁。北斉時代の鄴と晋陽の俑に見られる相違に関しては本書第5章参照。

（2） 北魏（長安地区）から西魏、北周への系譜

　北魏洛陽遷都以後の洛陽から東魏、北斉へとつながる前述の鎮墓獣の系譜とは別の系譜が、北魏の長安地区から、長安を都とした西魏、北周にかけて見られる。西魏、北周の俑が北魏洛陽地区の直接の影響を受けず主に関中（関隴）地区の北魏の伝統を受けついでいることはすでに指摘されているとおりであり[29]、西魏、北周の鎮墓獣の系譜は、時代様式であるとともに長安を中心とした関中地区の地域様式という側面も強い。

　こうした関中地区の北朝鎮墓獣の先駆的な作例が、西安頂益製面廠北朝墓（XDYM217）[30]と西安長安区韋曲鎮7171廠工地北魏墓で出土している[31]〔図22、23〕。いずれも獣面形で、うつむき気味に頭を垂らし、ほぼ四肢直立している。また、低火度鉛釉の褐釉が施されていた痕跡が確認でき、とくに西安長安区韋曲鎮7171廠工地北魏墓出土のものは全身に鱗の表現が見られる点、司馬金龍墓など北魏平城地区との関連を示す要素が見出せる[32]。ただし、西安頂益製面廠北朝墓では同型式の獣面鎮墓獣が一対で出土しており、人面鎮墓獣が見られない点、平城地区とは大きく様相が異なる。これらの墓の年代については、出土した陶俑の造形が西安草廠坡1号墓[33]や咸陽平陵十六国墓（M1）[34]、咸陽師専墓（M5）[35]の出土例に近いことなどから、五胡十六国時期にまで遡る可能性が高い[36]。関中地区の北朝鎮墓獣の起源や平城地区の鎮墓獣との関連を考える上でこれらの作例は注目すべきものといえる。

　一方、西安任家口邵真墓（520年）[37]からは、ほぼ同一型式の伏せ型の獣面鎮墓獣が一対出土している〔図24〕。これとはやや異なる造形を見せるものの、やはり伏せ型の獣面鎮墓獣

(29) 前掲注（2）楊泓「北朝陶俑的源流、演変及其影響」、274頁。
(30) 陝西省考古研究所「西安北郊北朝墓清理簡報」『考古與文物』2005年第1期。報告では「西安未央区董家村後秦墓」とされている。
(31) 長安博物館『長安瑰宝 第一輯』世界図書出版西安公司、2002年、51頁。なお、長安区の北魏太安5年（459）韋氏墓から蹲坐型鎮墓獣が出土しているというが詳細は不明である（倪潤安「北周墓葬俑群研究」『考古学報』2005年第1期、40頁）。
(32) 北魏が平城に都を築くにあたり、山東六州、関中長安、河西涼州など各地から各種工匠を含む大量の人民が平城およびその周辺に強制的に移住させられたことが知られているが（宿白「平城実力的集聚和"雲岡模式"的形成與発展」『中国石窟 雲岡石窟一』文物出版社、平凡社、1991年、178頁）、そうしたことを背景に関隴や河西地区の五胡十六国時期の伝統が司馬金龍墓など北魏平城地区の墓葬習俗に大きな影響を与えたのではないかとの指摘もある（宋馨「司馬金龍墓葬的重新評估」『北朝史研究——中国魏晋南北朝史国際学術研討会論文集——』商務印書館、2004年、576頁）。
(33) 陝西省文物管理委員会「西安草廠坡北朝墓的発掘」『考古』1959年第6期。
(34) 咸陽市文物考古研究所「咸陽平陵十六国墓清理簡報」『文物』2004年第8期。
(35) 咸陽市文物考古研究所「咸陽師専西晋北朝墓清理簡報」『文博』1998年第6期。
(36) 西安草廠坡北朝墓については、報告書では当初北朝早期とされたが、これまで前秦・後秦説（張小舟「北方地区魏晋十六国墓葬的分区与分期」『考古学報』1987年第1期）や後趙説（蘇哲「西安草廠場1号墓の年代と鹵簿俑の配列について」『中国考古学』第2号、2002年）などが提起されており、近年は五胡十六国時期とする考えが主流となっている（市元塁「出土陶俑からみた五胡十六国と北魏政権」『古代文化』第63巻第2号、2011年9月、24-25頁）。
(37) 陝西省文物管理委員会「西安任家口M229号北魏墓清理簡報」『文物参考資料』1955年第12期。

が西安長安区韋曲鎮北塬北魏韋彧墓（526年）などからも出土している〔図25〕。邵真墓、韋彧墓とも洛陽遷都後の時期に相当するが、当時洛陽地区ではすでに定型化していた人面鎮墓獣や蹲坐型といった基本形式の影響をほとんど受けなかったことが分かる。いずれも造形的にあまり出来の良いものとはいえないが、質の問題はともかく、関中地区の北魏の鎮墓獣は、獣面鎮墓獣一対の副葬という五胡十六国時期以来の伝統を踏襲しながら、洛陽遷都以後には伏せ型という独自のスタイルを確立していったことがこれらの例からうかがえる。そして、こうした要素がその後、地域的な伝統として西魏、北周にも基本的に踏襲されていくことになる。

　西魏の咸陽侯義墓（544年）ではそうした関中地区の北朝鎮墓獣の地域伝統といえる伏せ型が踏襲されている〔図26〕。しかし、侯義墓では伏せ型ではあるが、獣面鎮墓獣一対ではなく、獣面と人面の鎮墓獣が対をなしている点、北魏分裂にともない、北魏洛陽地区の鎮墓獣の影響が関中地区にも部分的ながらも及んだことを示す例として興味深い。しかし、人面鎮墓獣はその後北周では定着しなかったといえ、現在までに北周ではっきり人面と認められる鎮墓獣はわずかしか知られておらず、基本的には獣面のペアが再び主流となってとなっていることから、やはり地域性の強さをうかがわせる。

　ただし、北周の獣面鎮墓獣には大きく分けて二つのタイプのものが見られるようになる点は従来にはない新たな要素といえる。一つは角を生やして鋭い牙を見せるタイプのもので〔図27左、28〕、もう一つは猪を思わせるタイプのもの〔図27右、29〕、とくに前者は目や鼻、耳など一見人間のようでもある。基本的にはこの二つのタイプのものをセットで副葬する場合が多い。いずれにせよ、北周の鎮墓獣は獣面のペアで伏せ型であるという点、関中地区の北朝鎮墓獣の伝統を基本的に踏襲したものといえる。

(38) 田小利等「長安発現北朝韋彧夫妻合葬墓」『中国文物報』総756号、1999年11月14日。韋彧墓の鎮墓獣とほぼ同じ造形の鎮墓獣が、韋彧墓と同じ長安区北塬の北魏墓出土として紹介されている（『三秦瑰宝――陝西新発現文物精華――』陝西人民出版社、2001年、84頁）。その後の中国陵墓雕塑全集編輯委員会編『中国陵墓雕塑全集 第4巻 両晋南北朝』（陝西人民出版社、2007年、図版一六九、一七〇）では韋彧墓出土として紹介されていることから、ここでは二体とも韋彧墓出土品として扱った。

(39) 西安三橋何家東北魏墓出土とされる鎮墓獣一対には人面のものが見られることから（鄭州市文物考古研究所『中国古代鎮墓神物』文物出版社、2004年、図版45、79頁）、北魏の長安地区にも洛陽系人面鎮墓獣の影響がすでにあった可能性もある。しかし、この墓葬に関しては正式な報告がなく、北魏墓と断定する根拠が不明であることから現時点では指摘するだけに留める。

(40) 咸陽市文管会・咸陽博物館「咸陽市胡家溝西魏侯義墓清理簡報」『文物』1987年第12期。

(41) 正式な報告はまだないものの、明らかに人面の鎮墓獣が咸陽北原の北周皇家墓葬区で出土しており（邢福来・李明「咸陽発現北周最高等級墓葬――再次証明咸陽北原為北周皇家墓葬区――」『中国文物報』総906号、2001年5月2日）、西魏侯義墓の人面鎮墓獣を継承したものとの指摘がある（前掲注(31)倪潤安「北周墓葬俑群研究」、注16）。

(42) 北周鎮墓獣についての詳しい型式分類や分期については前掲注(31)倪潤安「北周墓葬俑群研究」に詳しい。

こうした関中地区の北魏から西魏、北周に見られる鎮墓獣の系譜は、北魏洛陽地区から東魏、北斉に見られる鎮墓獣の系譜とは造形的に明らかに一線を画しており、両者のイメージするものはまったく異なっているということができる。関中地区の北朝鎮墓獣に見られるこうした独自の特徴は、繰り返し述べたように地域性の強さ、あるいは保守性の一面とも理解できる。北周叱羅協墓（575年）の鎮墓獣に見られる鱗の表現など[44]〔図29〕、五胡十六国時期や北魏平城時期などの草創期の北朝鎮墓獣にも見られた要素が見られるということもその一端を物語っている。

4　おわりに——南朝への影響と隋唐への展開——

　北朝鎮墓獣が南朝の領域内にも一部影響を与えたことを示す例が、当時の南北境界領域であった漢中、安康、襄陽、鄧県など漢水流域の主として南朝墓から出土している[45]〔図30、31〕。南朝の鎮墓獣は、一般的に出土例は極めて少ないが、南京地区で「犀牛」や「窮奇」に比定される場合があるものがそれに相当するものと考えられる〔図32、33〕。いずれも獣面形で、四肢直立しており、通常1体のみの副葬という点、西晋以降の鎮墓獣の伝統を基本的には踏襲したものといえる。

　こうした南朝の典型的な鎮墓獣と比較すると漢水流域の鎮墓獣は1体のみの副葬という点は同じだが、造形上の違いに加えて南京地区では見られない人面形で、しかも蹲坐の姿勢を見せている点が大きな違いである。これら漢水流域の鎮墓獣には、明らかに北魏平城時期に

(43)　李賢墓（569年）では大きさは異なるが後者のタイプの鎮墓獣2体が出土している（寧夏回族自治区博物館・寧夏固原博物館「寧夏固原北周李賢夫婦墓発掘簡報」『文物』1985年第11期）。夫婦合葬墓では鎮墓獣はじめ鎮墓俑を2セット副葬する例が北斉でいくつか見られるが、この場合もそうしたことと関連があるのかもしれない。

(44)　報告書では全身に体毛の表現が見られるというが（負安志編著『北周珍貴文物』陝西人民美術出版社、1993年、18-19頁）、図版を見る限り明らかに鱗の表現と考えられる。

(45)　漢中市博物館「漢中市崔家営西魏墓清理記」『考古與文物』1981年第2期。李啓良・徐信印「陝西安康長嶺南朝墓清理簡報」『考古與文物』1986年第3期。襄樊市文物管理処「襄陽賈家冲画像磚墓」『江漢考古』1986年第1期。河南省文化局文物工作隊『鄧県彩色画像磚墓』文物出版社、1958年。そのうち漢中崔家営墓については、西魏とする具体的な根拠は乏しく、陶俑の造形などとくに安康地区の南朝墓との共通性が数多く見出せることから、南朝墓である可能性も視野に入れ、その年代について再検討の余地がある（小林仁「「漢中崔家営墓」出土の陶俑について」『中国南北朝時代における小文化センターの研究』筑波大学芸術学系八木春生研究室、1998年。本書第3章）。また、梁天監5年（506）の安康張家坎墓からも蹲坐型の人面鎮墓獣1体が出土しており（安康歴史博物館「陝西安康市張家坎南朝墓葬発掘紀要」『華夏考古』2008年第3期、図版一五-6）、同地区にかなり早い段階で北朝系鎮墓獣の影響があったことをうかがわせる。なお、安康や襄陽などの墓葬については南朝ではなく北朝の影響下につくられたものである可能性も指摘されている（前掲注(5)室山留美子「北朝隋唐の鎮墓獣に関する一考察」、52頁）。

(46)　犀牛形を鎮墓獣とした背景として、犀牛に「鎮水」の役割があるとする伝説との関連が指摘されている（曹者祉・孫秉根主編『中国古代俑』上海文化出版社、1996年、157頁）。なお、鎮墓獣に限らず南京地区の南朝墓では一般に陶俑の副葬は北朝に比べそれほど盛んではなく、一つの墓葬における陶俑の出土数も極めて少ない。

第2章　北朝鎮墓獣の誕生と展開

誕生し、北魏洛陽から、東魏、北斉に継承された人面鎮墓獣の影響を見て取ることができる。南北境界地域という特殊な地理環境がその背景にあったものと考えられるが、北朝系人面鎮墓獣の影響力の大きさの一端がうかがわれる。さらに、この北朝系人面形鎮墓獣の影響力の大きさということでいえば、のちの隋唐時代への影響という点に最も端的に表れているといえよう。

　北周は北斉を滅ぼして北中国を統一し、北周から禅譲を受けた隋が南朝の陳を滅ぼし南北全土がようやく統一され、さらにそれを引き継いだ唐が黄金時代を迎えることになる。北周から隋、唐といずれも長安を都としており、北朝の関中地区の鎮墓獣に見られた地域性、保守性の強さを考えれば隋唐においても北周系鎮墓獣が一定の影響力を持っていたと考えるのが自然であろう。しかしながら、実際は北周に滅ぼされた北斉系の鎮墓獣、すなわち蹲坐型の人面と獣面のセットが隋唐時期の鎮墓獣の主流として北中国のみならず中国全土に普及した点はきわめて興味深い現象である[47]〔図34〜37〕。北魏平城時期に誕生した人面形鎮墓獣の系譜はその後、時代や地域により造形的な変化や変容を遂げながらも、基本的には隋唐にまで継承され、長期間にわたり中国の墓葬文化の大きな特色となるまでにいたったのである。

　胡人の面貌を呈した北朝の人面鎮墓獣は、支配者層であった北方民族が漢民族の文化・制度を採り入れていく過程で新たに生まれたいわば胡漢融合文化の一つの象徴的存在といえる。こうした人面鎮墓獣に代表される北朝鎮墓獣の系譜は、外来の文化との交流、融合、衝突の中から新たな文化が生まれ定着していくという魏晋南北朝から隋唐時期のグローバルな文化的特質の一面を物語る重要な要素の一つなのである。北朝人面鎮墓獣の出現の背景やその展開の諸相についてはまだ不明な点が多いが、北方文化や西域文化との関連や地域性の問題も視野に入れながら、今後さらに研究を進めていく必要がある。

(47)　北斉陶俑の隋代への影響とその背景については、本書第7章、蘇哲「安陽隋墓所見北斉鄴都文物制度的影響」(『遠望集——陝西省考古学研究所華誕四十周年記念文集——』陝西人民美術出版社、1998年)、前掲注(31)倪潤安「北周墓葬俑群研究」、46-47頁などを参照されたい。なお、北周系の伏せ型鎮墓獣の伝統はその後完全になくなったわけではなく、呂武墓(592年)など隋時代にも一部残存する。

図1　鎮墓武人俑と鎮墓獣
河南省洛陽市偃師杏園村34号西晋墓出土
(左)高59.0cm、(右)高23.7cm

図2　褐釉加彩人面鎮墓獣
山西省大同市北魏司馬金龍墓(484年)出土
高34.0cm

図3　加彩人面鎮墓獣
山西省大同市雁北師院北魏墓(M2)出土
高33.9cm

第2章　北朝鎮墓獣の誕生と展開

図4　加彩獣面鎮墓獣
山西省大同市北魏宋紹祖墓(477年)出土　高33.0cm

図5　石彫供養龕(口絵1部分)

図6　石彫供養龕側面実測図

図7　石彫供養龕（口絵1部分）

図8　加彩浮彫石板画像実測図
　　内蒙古自治区烏審旗翁滾梁北魏墓出土

第２章　北朝鎮墓獣の誕生と展開

図9　青銅独角獣
甘粛省酒泉市下河清18号後漢墓出土
高40.2cm

図10　墓葬断面実測図
山西省大同市北魏破多羅太夫人壁画墓(435年)

図11　武人・人面獣身像壁画(甬道北壁・南壁)
山西省大同市北魏破多羅太夫人壁画墓(435年)

図12　加彩鎮墓獣
河北省保定市曲陽北魏高氏墓(524年)出土
(左)27.5cm、(右)28.0cm

第2章　北朝鎮墓獣の誕生と展開

図13　加彩鎮墓獣
河南省洛陽市孟津侯掌墓(524年)出土
(左)高18.0cm、(右)高24.0cm

図14　加彩鎮墓獣
河南省洛陽市北魏元邵墓(528年)出土
(左)高25.5cm、(右)高25.0cm

図15　加彩鎮墓獣
河北省邯鄲市磁県東魏茹茹公主墓(550年)出土
(左)高27.5cm、(右)高28.0cm

図16　加彩鎮墓獣(部分)と加彩鎮墓武人俑(部分)
河北省邯鄲市磁県東魏茹茹公主墓(550年)出土

第2章　北朝鎮墓獣の誕生と展開

図17　加彩鎮墓獣
河北省滄州市河澗市東魏邢晏墓(541年)出土
(左)高25.7cm、(右)高27.3cm

図18　貼金加彩鎮墓獣
河北省邯鄲市磁県湾漳村北斉武寧陵(560年)出土
(左)高49.0cm、(右)高45.0cm

図19　加彩鎮墓獣
河北省邯鄲市磁県北斉堯峻墓(567年)出土
(左)高46.0cm、(右)高40.0cm

図20　加彩獣面鎮墓獣
山西省太原市北斉張粛墓(559年)出土
高29.7cm

図21　加彩人面鎮墓獣
山西省太原市北斉婁叡墓(570年)出土
高50.2cm

第 2 章　北朝鎮墓獣の誕生と展開

図22　褐釉獣面鎮墓獣
陝西省西安市頂益製面廠北朝墓出土
高24.8cm、長44.4cm

図23　褐釉獣面鎮墓獣
陝西省西安市長安区韋曲鎮7171廠工地北魏墓出土
高18.0cm

図24　獣面鎮墓獣
陝西省西安市任家口北魏邵真墓(520年)出土
高15.0cm

図25　加彩鎮墓獣
陝西省西安市長安区北魏韋彧墓(526年)出土
(左)高15.0cm、長22.0cm、(右)高18.0cm、長30.5cm

図26　鎮墓獣
陝西省咸陽市西魏侯義墓(544年)出土
(左)高10.2cm、(右)高10.0cm

第2章　北朝鎮墓獣の誕生と展開

図27　鎮墓獣
陝西省咸陽市北周王徳衡墓(576年)出土
(左右とも)高8.5cm

図28　加彩鎮墓獣
陝西省咸陽市北周叱羅協(575年)出土
(上下とも)高8.0cm

図29　加彩鎮墓獣
陝西省咸陽市北周叱羅協(575年)出土
(上)高8.0cm、(下)高7.5cm

図30　加彩人面鎮墓獣
陝西省漢中市崔家営墓出土
高37.0cm

図31　人面鎮墓獣
陝西省安康市長嶺郷南朝墓出土
高27.0cm

図32　鎮墓獣
江蘇省南京市砂石山南朝墓出土
高21.0cm、長31.0cm

図33　石鎮墓獣
江蘇省南京市霊山南朝墓出土
高22.8cm、長38.6cm

第2章　北朝鎮墓獣の誕生と展開

図34　鎮墓獣
陝西省西安市隋豊寧公主墓(634年)出土
(左右とも)高29.0cm

図35　黄釉加彩鎮墓獣
陝西省咸陽市礼泉県唐鄭仁泰墓(664年)出土
(左)高64.0cm、(右)高62.0cm

図36　三彩鎮墓獣
河南省洛陽市唐安菩夫妻墓(709年)出土
(左)高101.0cm、(右)高105.3cm

図37　加彩鎮墓獣
陝西省西安市唐金郷県主墓(724年)出土
(左)高63.0cm、(右)高58.5cm

第 2 章　北朝鎮墓獣の誕生と展開

図版リストおよび出典

1　鎮墓武人俑と鎮墓獣　河南省洛陽市偃師杏園村34号西晋墓出土　（左）高59.0cm、（右）高23.7cm、長34.5cm　（中国社会科学院考古研究所蔵、北京大学賽克勒考古興藝術博物館展示）
2　褐釉加彩人面鎮墓獣　山西省大同市北魏司馬金龍墓（484年）出土　高34.0cm（朝日新聞社編『中国陶俑の美』朝日新聞社、1984年、図版53）
3　加彩人面鎮墓獣　山西省大同市雁北師院北魏墓（M2）出土　高33.9cm（James C. Y. Watt etc., *CHINA : Dawn of a Golden Age, 200-750 AD*, The Metropolitan Museum of Art, New York, 2004年, 図版55）
4　加彩獣面鎮墓獣　山西省大同市北魏宋紹祖墓（477年）出土　高33.0cm（James C. Y. Watt etc., *CHINA : Dawn of a Golden Age, 200-750 AD*, The Metropolitan Museum of Art, New York, 2004年, 図版54）
5　石彫供養龕（口絵1部分）　（大同市博物館）
6　石彫供養龕側面実測図（王銀田・曹臣民「北魏石雕三品」『文物』2004年第6期、図三）
7　石彫供養龕（口絵1部分）　（大同市博物館）
8　加彩浮彫石板画像実測図　内蒙古自治区烏審旗翁滾梁北魏墓出土（内蒙古自治区博物館・鄂爾多斯博物館「烏審旗翁滾梁北朝墓葬発掘簡報」『内蒙古文物考古文集 第2輯』中国大百科全書出版社、1997年、図四）
9　青銅独角獣　甘粛省酒泉市下河清18号後漢墓出土　高40.2cm（大広編『中国☆美の十字路展』大広、2005年、図版004）
10　墓葬断面実測図　山西省大同市北魏破多羅太夫人壁画墓（435年）（大同市考古研究所「山西大同沙嶺北魏壁画墓発掘簡報」『文物』2006年第6期、図三）
11　武人・人面獣身像壁画（甬道北壁・南壁）　山西省大同市北魏破多羅太夫人壁画墓（435年）（大同市考古研究所「山西大同沙嶺北魏壁画墓発掘簡報」『文物』2006年第6期、図四七、四八）
12　加彩鎮墓獣　河北省保定市曲陽北魏高氏墓（524年）出土　（左）27.5cm、（右）28.0cm（河北省博物館・文物管理処「河北曲陽発現北魏墓」『考古』1972年第5期、図版拾壹-1、2）
13　加彩鎮墓獣　河南省洛陽市孟津北魏侯掌墓（524年）出土　（左）高18.0cm、（右）高24.0cm（洛陽市文物工作隊「洛陽孟津晋墓、北魏墓発掘簡報」『文物』1991年第8期、図三三）
14　加彩鎮墓獣　河南省洛陽市北魏元邵墓（528年）出土　（左）高25.5cm、（右）高25.0cm（曽布川寛・岡田健編『世界美術大全集 東洋編 第3巻 三国・南北朝』小学館、2000年、挿図28。羅宗真主編『魏晋南北朝文化』学林出版社・上海科技教育出版社、2000年、図ⅠⅩ）
15　加彩鎮墓獣　河北省邯鄲市磁県東魏茹茹公主墓（550年）出土　（左）高27.5cm、（右）高28.0cm（邯鄲市博物館）
16　加彩鎮墓獣（部分）と加彩鎮墓武人俑（部分）　河北省邯鄲市磁県東魏茹茹公主墓（550年）出土（邯鄲市博物館）
17　加彩鎮墓獣　河北省滄州市河潤市東魏邢晏墓（541年）出土　（左）高25.7cm、（右）高27.3cm（滄州市文物局編『滄州文物古跡』科学出版社、2007年、80-81頁）
18　貼金加彩鎮墓獣　河北省邯鄲市磁県湾漳村北斉武寧陵（560年）出土　（左）高49.0cm、（右）高45.0cm（中国社会科学院考古研究所・河北省文物研究所『磁県湾漳北朝壁画墓』科学出版社、2003年、彩版28-1、2）
19　加彩鎮墓獣　河北省邯鄲市磁県北斉堯峻墓（567年）出土　（左）高46.0cm、（右）高40.0cm（趙学鋒主編『北朝墓皇陵陶俑』重慶出版社、2004年、7頁）
20　加彩獣面鎮墓獣　山西省太原市北斉張粛墓（559年）出土　高29.7cm（山西省博物館『太原壙坡北斉張粛墓文物図録』中国古典芸術出版社、1958年、5頁）
21　加彩人面鎮墓獣　山西省太原市北斉婁叡墓（570年）出土　高50.2cm（太原市文物考古研究所編『北斉婁叡墓』文物出版社、2004年、図版50）

22　褐釉獣面鎮墓獣　陝西省西安市頂益製面廠北朝墓出土　高24.8cm、長44.4cm(陝西歴史博物館)
23　褐釉獣面鎮墓獣　陝西省西安市長安区韋曲鎮7171廠工地北魏墓出土　高18.0cm(長安博物館『長安瑰宝　第1輯』世界図書出版西安公司、2002年、図版50)
24　獣面鎮墓獣　陝西省西安市任家口北魏邵真墓(520年)出土　高15.0cm
　　(米澤嘉圃編『世界美術大系　第8巻　中国美術(Ⅰ)』講談社、1963年、図版118)
25　加彩鎮墓獣　陝西省西安市長安区北魏韋彧墓(526年)出土　(左)高15.0cm、長22.0cm、(右)高18.0cm、長30.5cm(中国陵墓雕塑全集編輯委員会編『中国陵墓雕塑全集　第4巻　両晋南北朝』陝西人民出版社、2007年、図版一六九、一七〇)
26　鎮墓獣　陝西省咸陽市西魏侯義墓(544年)出土　(左)高10.2cm、(右)10.0cm(咸陽市文管会・咸陽博物館「咸陽市胡家溝西魏侯義墓清理簡報」『文物』1987年第12期、図三-四)
27　鎮墓獣　陝西省咸陽市北周王徳衡墓(576年)出土　(左右とも)高8.5cm(負安志編著『北周珍貴文物』西安・陝西人民美術出版社、1993年、図版八七-八八)
28　加彩鎮墓獣　陝西省咸陽市北周叱羅協(575年)出土　(上下とも)高8.0cm(負安志編著『北周珍貴文物』西安・陝西人民美術出版社、1993年、図版二三、二四)
29　加彩鎮墓獣　陝西省咸陽市北周叱羅協(575年)出土　(上)高8.0cm、(下)高7.5cm(鄭州市文物考古研究所『中国古代鎮墓神物』文物出版社、2004年、図版56、57)
30　加彩人面鎮墓獣　陝西省漢中市崔家営墓出土　高37.0cm(朝日新聞社編『中国陶俑の美』朝日新聞社、1984年、図版58)
31　人面鎮墓獣　陝西省安康市長嶺郷南朝墓出土　高27.0cm(陝西歴史博物館)
32　鎮墓獣　江蘇省南京市砂石山南朝墓出土　高21.0cm、長31.0cm(江蘇省美術館編『六朝芸術』江蘇美術出版社、1996年、208頁)
33　石鎮墓獣　江蘇省南京市霊山南朝墓出土　高22.8cm、長38.6cm(南京市博物館)
34　鎮墓獣　陝西省西安市隋豊寧公主墓(634年)出土　(左右とも)高29.0cm(戴応新「隋豊寧公主與韋円照合葬墓」『故宮文物月刊』第186号、1998年、図四、五)
35　黄釉加彩鎮墓獣　陝西省礼泉県唐鄭仁泰墓(664年)出土　(左)高64.0cm、(右)高62.0cm(セゾン美術館・日本経済新聞社編『「シルクロードの都　長安の秘宝」展』セゾン美術館・日本経済新聞社、1992年、図版42-1、2)
36　三彩鎮墓獣　河南省洛陽市唐安菩夫妻墓(709年)出土　(左)高101.0cm、(右)高105.3cm(洛陽博物館)
37　加彩鎮墓獣　陝西省西安市唐金郷県主墓(724年)出土　(左)高63.0cm、(右)高58.5cm(西安市文物保護考古所『唐金郷県主墓』文物出版社、2002年、図版3、5)

※出典記載のないものはすべて筆者撮影。

第3章
南北朝時代における南北境界地域の陶俑について
——「漢水流域様式」試論——

1　はじめに

　南北朝時代は南北両王朝がそれぞれ独自の文化を展開させたが、南朝と北朝の間には相互の文化交流や文化伝播もさまざまなレベルで行われていたことが考古発掘や研究などにより明らかにされつつある。近年注目されているソグド文化の影響など東西交流の問題も含め、南北朝時代の地域間文化交流の実体は極めて多様であり、かつ複雑に交錯している。

　筆者は、南北各地域で出土例のあるこの時代の陶俑について、地域性の問題を中心にこれまで調査研究を進めてきた。なかでも当時の南北境界地域である漢水流域の陶俑に見られる様式的、形式的な独自性には早くから注目してきた。近年、中国でも南北境界地域の墓葬文化が注目されはじめ、その重要性がようやく認識されるようになりつつある。

　漢水流域の墓葬は画像塼墓という墓葬型式や一部の副葬品に南朝系要素が見られるのに対して、陶俑の種類や造形などには明らかに北朝系要素が見出せる。こうした特異な文化特性は、南北境界地域という南北文化の接点に位置するという特殊な地域性を背景にしたものといえ、南北さまざまな文化的要素を取り込みながら独自の墓葬文化が形成されたものと考えられる。したがって、漢水流域は従来の北朝、南朝というような単純な二元論的文化区分だけでは必ずしもとらえきれない、南北朝時代の地域文化の多様性、重層性を解明する上で重要な地域の一つといえる。

　本章ではこれまでの調査成果を踏まえ、漢水流域の南北朝時代の陶俑に見られる特徴や独自性、さらに相互の関連や共通性など中心に、南北境界地域という特殊な地域性を背景に生まれた漢水流域の陶俑の実体と、その年代や意義について考えてみたい。

（1）　小林仁「「漢中市崔家営墓」出土の陶俑について」、「陶俑の観察」八木春生編『中国南北朝時代における小文化センターの研究——漢中・安康地区調査報告——』筑波大学芸術学系八木研究室、1998年。
（2）　李梅田「論南北朝交接地区的墓葬——以陝南、豫南鄂北、山東地区為中心——」『東南文化』2004年第1期。韋正「漢水流域四座南北朝期墓葬的時代與帰属」『文物』2006年第2期。

地図　漢水流域南北朝墓葬出土陶俑分布図

2　対象墓葬分布と歴史背景

（1）　対象墓葬分布

　今回対象とする墓葬は、発見された順に、河南省鄧県（現在の鄧州市）画像塼墓（以下、鄧県墓とする）(3)、陝西省漢中崔家営墓（以下、漢中墓とする）(4)、陝西省安康市長嶺墓（以下、安康長嶺墓とする）(5)、湖北省襄陽賈家冲画像塼墓（以下、襄陽墓とする）(6)、それに近年正式に報告された南朝梁天監5年（506）銘紀年塼の出土した陝西省安康市張家坎南朝墓（以下、安康張家坎墓とする）(7)である。いずれも漢水流域に分布し、当時の南北境界地域にあたる〔地図〕。

（3）　河南省文化局文物工作隊『鄧県彩色画像塼墓』文物出版社、1958年。
（4）　漢中市博物館「漢中市崔家営西魏墓清理記」『考古與文物』1981年第2期。
（5）　李啓良・徐信印「陝西安康長嶺南朝墓清理簡報」『考古與文物』1986年第3期。徐信印「安康長嶺出土的南朝演奏歌舞俑」『文博』1986年第5期。
（6）　襄樊市文物管理処「襄陽賈家冲画像塼墓」『江漢考古』1986年第1期。
（7）　安康歴史博物館「陝西安康市張家坎南朝墓葬発掘紀要」『華夏考古』2008年第3期。

第3章　南北朝時代における南北境界地域の陶俑について

（2）　歴史背景

　これらの地域は、その地理的特性からいずれも軍事的要衝として南北の激しい争奪によりしばしばその帰属する王朝が変化した。この帰属王朝の実体は境界地域という地理的特殊性から必ずしも文献資料からだけでは把握できない部分もあるが、各地域の歴史変遷の概略は下記のとおりである。

①鄧県地区（南陽、鄧州）

　鄧県地区は南朝の宋、斉を通じ南朝の支配領域にあったが、南斉永泰元年（498）に北魏の支配下となった[8]。北魏が滅んだ後、東魏、西魏の東西両王朝がこの地をめぐってしばしば争い、最終的に梁大同3年（537）には実質的に西魏の支配下となり、その後、北周もこの地を支配した[9]。

②襄陽地区（雍州、襄州）

　南朝の宋、斉、梁を通じて襄陽地区は南朝の支配領域であり、南朝時期の襄陽は軍事的要衝であると同時に北朝との通商貿易も盛んに行われた重要な商業都市であったことが指摘されている[10]。南斉永元2年（500）に漢中や安康などを含む梁州、南・北秦州を軍事的に掌握していた雍州刺史の蕭衍（のちの梁武帝）がこの地で挙兵したことは周知のとおりである。梁承聖3年（554）、西魏の傀儡政権として江陵（荊州）に後梁王朝が誕生すると襄陽一帯も西魏の支配下になり、続く北周も引き続きこの地を支配した。

③安康地区（梁州、魏興郡）

　安康地区は南朝宋、斉を通じて南朝に帰属していた。しかし、梁天監2年（503）から北魏の領域になり、また梁大同元年（535）には再び梁に帰属することになり、梁大宝元年（550）に西魏に帰属すると、つづく北周もこの地を支配した[11]。

④漢中地区（南鄭、梁州）

　漢中地区は宋、斉と南朝に属していたが、梁に入ってまもない天監4年（505）に北魏の支配下に入った[12]。しかし、梁大同元年（535）に再び梁の支配下となる[13]。この間、北魏と梁は漢中地区の支配権をめぐり激しい争奪戦を繰り返し、これは「梁魏30年戦争」ともいわれ

（8）　『資治通鑑』巻141・斉紀7・明帝永泰元年（498）：「三月、壬午朔、崔慧景、蕭衍大敗於鄧城。時慧景至襄陽、五郡已陥没」（[宋] 司馬光編著『資治通鑑』（第10冊）中華書局、1956年、4420頁）。

（9）　鄧県一帯の歴史変遷については前掲注（2）韋正「漢水流域四座南北朝期墓葬的時代與帰属」、表2（36-27頁）を参照されたい。

（10）　稲葉弘高「南朝に於ける雍州の地位」『集刊東洋学』第34号、1975年、6-11頁。

（11）　『讀史方輿紀要』巻56・陝西5・漢陰縣：「……晋改縣曰安康縣屬魏興郡、宋末置安康郡於此、蕭齊因之、梁天監二年入於後魏置東梁州治焉、後復入梁、大寳末沒於西魏置直州、又改安康爲寧都縣……」（[清] 顧祖禹撰『讀史方輿紀要』（第四冊　河南　陝西）中文出版社、1981年、2483頁）。

（12）　『資治通鑑』巻146・梁紀2・武帝天監4年（505）：「魏邢巒至漢中、撃諸城戍、所向摧破」、「梁州十四郡地、東西七百里、南北千里、皆入于魏」（[宋] 司馬光編著『資治通鑑』（第10冊）中華書局、1956年、4548-4549頁）。

ている。551年に西魏の宇文泰が南鄭を攻め、梁からこの地を奪い取り、続く北周もこの地を支配した。

3　各墓葬の概要

（1）鄧県墓

　鄧県墓は1957年に鄧県城（鄧州市）の西北30kmの湍河西岸に位置する学庄村で発見された〔図1〕。55体の陶俑（うち20体はほぼ完形）が出土したが、その出土位置については不明である。陶俑以外では骨製簪と棺釘、数点の陶製獣腿や陶片、五銖銭などが出土した。なかでも彩色画像塼は南朝絵画芸術の一端をうかがい知ることができる重要な遺例として早くから注目されてきた。鄧県墓の年代については、南朝系の墓葬で上限が東晋、下限が梁との説が早くに提起されており、現在は南朝の斉から梁の間の時期に置く説が主流となっている。

（2）襄陽墓

　襄陽墓は1984年に襄樊市襄陽城西虎頭山東北麓の賈家冲で発見された〔図2〕。南朝系の画像塼を用いた墓葬であり、鄧県墓と類似した内容、表現形式の画像塼が各種確認されている。陶俑44体（うち23体はほぼ完形）、鎮墓獣1体などが出土した。出土位置については、一部の陶俑が甬道の塼柱間にあったが大部分は墓室入口付近と墓室奥に散乱しており、鎮墓獣は甬道中央にあったという。陶製の牛と車の破片が出土していることから、牛車出行が構成されていた可能性が高い。また、南朝系の滑石猪、青瓷鉢、陶果盒、憑几なども出土した。襄陽墓の年代について報告書では上限を鄧県墓、下限が隋初とされている。

（3）安康長嶺墓

　安康長嶺墓は1982年に安康市長嶺郷で発見された。この墓も南朝系の画像塼を用いた墓葬である〔図3〕。65体の陶俑と鎮墓獣1体が出土し、これらはすべて陝西歴史博物館に収蔵されている。陶俑の出土位置は多少の散乱はあるものの大部分が壁面沿いに置かれ、さらに報告書でいう「耳室」には「胡俑」一対と鎮墓獣が墓室の外側を向く形で置かれていた。また、牛車と鞍馬（飾馬）も出土していることから、陶俑による出行儀仗隊が構成されていた

(13)　『資治通鑑』巻157・梁紀13・武帝大同元年（535）:「北梁州刺史蘭欽引兵攻南鄭、魏梁州刺史元羅挙州降」（［宋］司馬光編著『資治通鑑』（第10冊）中華書局、1956年、4868頁）。

(14)　李文才『南北朝時期益梁政区研究』商務印書館、2002年、335-402頁。

(15)　『資治通鑑』巻164・梁紀20・簡文帝大宝2年（551）:「魏太師泰遣大将軍達奚武将兵三萬取漢中」（［宋］司馬光編著『資治通鑑』（第10冊）中華書局、1956年、5074頁）

(16)　柳涵「鄧県画像磚墓的時代和研究」『考古』1959年第5期、261頁。近年では曽布川寛氏が5世紀後半の南斉頃との見解を示している（曽布川寛「南北朝時代の絵画」曽布川寛・岡田健編『世界美術大全集 東洋編 第3巻 三国・南北朝』小学館、2000年、109頁）。

(17)　前掲注（6）襄樊市文物管理処「襄陽賈家冲画像磚墓」、32頁。

(18)　陝西歴史博物館での展示では漢中墓と安康長嶺墓の出土表記に一部混同があり注意を要する。

ものと考えられる。安康長嶺墓の年代について報告書では南朝晩期（梁）と推測されている。[20]

（4）　安康張家坎墓

　安康張家坎墓（88AZM1）は、1988年に安康市張家坎で付近の新康廠レンガ工場の土取りの過程で偶然発見された〔図4〕。発掘を担当した安康歴史博物館の李啓良館長（当時）によれば墓室前半部はすでに倒壊していたと言い、筆者は1995年8月に現地調査を行う機会を得たが、周囲には画像塼が散乱している状態であった〔図5、6〕。「梁天監五年（506）太歳丙戌十月十二日」銘の紀年塼〔図7〕も同じ場所から発見されたことから、墓葬の年代を考える重要な資料となっている。[21]墓室東北角にあった陶俑4体はほぼ完形であったが、それ以外は破損がひどく修復ができない状態であった。出土した頭部や手足などの破片から推測すると、当初少なくとも15体以上あったものと思われ、種類でいえば、儀仗俑、伎楽俑、武人俑、侍俑、胡人俑、騎馬俑などが見られ、人面獣身の鎮墓獣1体も出土した。その他、金釵、銀簪、滑石猪、銀薫球、琥珀珠、銅鏡なども出土していることから、被葬者は女性である可能性もあるという。[22]

（5）　漢中墓

　漢中墓は1977年に漢中市武郷公社崔家営で発見された。陶俑80体（完形20数体、ほぼ完形50数体）と鎮墓獣1体が出土した。前後双室墓という墓葬型式〔図8〕は他の墓と異なるが、南朝系の蓮花文塼が出土していることからやはり南朝系の画像塼墓ということができる。俑の出土位置は、一部が前室甬道にあったが大半は前室に集中していた。前室東側には横6列各列11人編成で総勢66体の俑が墓門の方向を向いて整然と置かれていた。近くには大型の陶牛一頭が同様の向きで置かれ、牛車を中心とする出行儀仗の隊列であったと考えられる。また前室西側には、北壁、西壁沿いに計9体の陶俑が壁を背に立ち、さらにその南側には鎮墓獣と双人牽馬俑がそれぞれ壁を背に隣り合う形で置かれていた。双人牽馬俑は出行用の飾馬（鞍馬）と考えられる。漢中墓の年代については当初西魏墓に比定されたが、筆者は早くにその比定に疑義を唱えたことがあり、[23]近年は中国においても南朝墓とする意見が見られる。[24]

(19)　発掘時、すでに倒壊や盗掘が激しく封門塼と墓道が確認されなかったため墓室入口は不明とされるが、陶俑の配置や塼築の下水道溝の位置から報告書の「耳室」が甬道にあたる可能性がある。
(20)　前掲注（5）李啓良・徐信印「陝西安康長嶺南朝墓清理簡報」、21頁。
(21)　この紀年塼については、安康地区博物館「安康地区漢魏南北朝時期的墓磚」（『文博』1991年第2期、図六-9）において早くに紹介されていたものである。
(22)　安康歴史博物館の李啓良館長（当時）のご教示による。
(23)　前掲注（1）小林仁「「漢中市崔家営墓」出土の陶俑について」、34頁。
(24)　たとえば李梅田氏は西魏墓ではなく、南朝晩期の墓葬との見解を示している（前掲注（2）李梅田「論南北朝交接地区的墓葬」、28頁）。

4　陶俑に関する考察

(1)　陶俑の出土数について

　各墓葬の陶俑の出土数については、盗掘などもあり必ずしも本来の副葬数であるとはいえないものの、大半が40～80体程で、発掘時点で墓葬が大きく破壊されていた安康張家坎墓でも15体以上が確認でき、その種類も比較的多い。通常、南京地区などの南朝墓では皇帝陵でも陶俑の出土数は、石俑を含めても10体にも満たない。一方北朝では、北魏墓ですでに100体以上の陶俑の出土例もあり、さらに東魏墓や北斉墓では1,000体以上の墓葬も知られる。また、西魏墓や北周墓でも60～200体程度のものが多い。陶俑の副葬数は被葬者の身分の差の問題もあるが、こうした南北における陶俑の出土数の圧倒的な違いは、俑と墓葬に対する南北の意識の違いを如実に反映したものといえる。[25]こうしたことから、単純な陶俑の出土数という点では漢水流域の墓葬は、北朝の墓葬習俗との関連を想定することができよう。

(2)　陶俑の種類について

　出土した陶俑の本来の職能は特定しにくい場合が多く、発掘報告書などに見られる南北朝時代の陶俑の分類や名称は必ずしも統一されたものではない。こうした分類や名称などの問題は現在の陶俑研究に常に存在するが、今回は報告書の名称をある程度は考慮しながらも、各墓葬の陶俑の共通性を踏まえ便宜的に分類した〔章末表〕。漢中墓の出行隊伍を形成したと思われる配列や鄧県墓など画像塼にあらわされた出行図との比較から、鎮墓俑など一部の特殊な役割の陶俑を除くと、ほとんどがいわゆる出行儀仗の一員である可能性が高い。以下、主要な陶俑を中心に見ていきたい。

①鎮墓俑類——鎮墓武人俑と鎮墓獣——

　南京地区を中心とした南朝墓では、武人俑がほとんど見られず、武人俑が必需品である北朝の墓葬とはかなり様相を異にしている。その意味で、漢水流域の墓葬から武人俑が出土しているのは陶俑の出土数の多さとともに、北朝墓葬との関連をうかがわせる。とくに襄陽墓や漢中墓で出土している武人俑は他の俑よりも大型につくられており、北朝墓葬にしばしば見られるいわゆる「鎮墓武人俑」に相当するものと考えられる。さらに、安康長嶺墓、安康張家坎墓、漢中墓に見られる鎮墓獣は、南朝の鎮墓獣とはまったく異なる造形を示し、北朝鎮墓獣の型式を基本的に踏襲している。[26]こうした鎮墓武人俑と鎮墓獣による「鎮墓俑」の存在は明らかに北朝墓葬の影響と見ることができる。

(25)　南朝では薄葬観念が強いことから副葬品が簡略化、簡素化されていることが指摘されており（坪ノ内徹「南朝塼室墓に見る薄葬」『郵政考古紀要』通号33号、2003年）、俑の出土数の少なさもそうした薄葬が背景にある可能性も考えられる。逆に北朝では、東魏の茹茹公主墓（550年）出土の墓誌に「送終之禮、宜優常数」とあることに象徴されるように、南朝とは対照的な厚葬化傾向が陶俑の出土数の多さにも反映されたものといえよう。

(26)　北朝鎮墓獣の特徴や変遷については本書第2章参照。

第3章　南北朝時代における南北境界地域の陶俑について

鎮墓武人俑　安康長嶺墓の「胡俑」とされる武人俑〔図9〕は他の俑と大きさの点ではほとんど差はないが、その出土位置から墓室を守る鎮墓の役割を担っていたと考えられる。耳護のついた冑（あるいは帽子）と丈の高い円領の胡服を身にまとっており、安康市内で発見された画像塼上の武人像〔図10〕との比較から、本来は一方の手に矛を持ち、他方の手に盾を支え持っていた可能性が高い。この安康長嶺墓の武人俑と同型式の武人俑が襄陽墓から3体出土している〔図11〕。出土位置は不明だが、高さ49cmというその大きさは、襄陽墓出土の他の陶俑に比べ格段に大きいことから、やはり鎮墓武人俑と考えられる。さらに、襄樊市博物館には2006年襄樊麒麟店出土とされる同様の武人俑2体が展示されていた[27]〔図12〕。

　この他、安康張家坎墓からは高さ12cmの「胡人俑」頭部が出土している〔図13〕。これも前述の安康長嶺墓、襄陽および襄樊麒麟店出土の武人俑と基本的に同じ造形であり〔図14、15〕、頭部の大きさからおそらく襄陽墓並みの高さになるものと推測できる。したがって、張家坎墓出土の胡人俑頭部もそれらと同じく鎮墓武人俑である可能性が高い。さらに、漢中墓でも前室中央部から高さ1m近い極めて大型の武人俑残片（「将軍俑」）1体が発見されたと言い[28]、その大きさから鎮墓武人俑であった可能性が高いが、残念ながらその詳細は不明である。

鎮墓獣　鄧県墓を除くすべての墓葬から北朝鎮墓獣の影響を示す蹲踞型の人面鎮墓獣が1点ずつ出土している〔図16～19〕。北朝の鎮墓獣については、北魏平城時期に蹲踞型の人面と獣面の鎮墓獣が一対で副葬されるという基本形が出来上がり、これが北魏洛陽遷都後にさらに定型化し、東魏、北斉、そして隋唐へと展開することが知られている[29]。ただし、長安地区では五胡十六国時期から北魏、西魏、北周にかけて人面鎮墓獣はほとんど見られず、通常獣面で伏せ型のものが対をなすという独特の地域性を見せている。したがって、漢水流域の鎮墓獣は、北朝でも北魏から東魏、北斉系の蹲踞型人面鎮墓獣の影響を受けたものといえる。ただし、細部の造形などは北朝鎮墓獣との相違も見られ、受容の過程でかなり変容しており、直接的な祖形が特定しにくいことからその年代比定も難しい。

　北朝では前述のように人面と獣面が対になるが、漢水流域では人面鎮墓獣が1体しか出土しておらず、安康長嶺墓の出土位置から明らかなように漢水流域では本来鎮墓獣が1体しか副葬されていなかった可能性が高い[30]。ところで、南京地区の南朝墓でも鎮墓獣の出土例が知られている。西晋からの系譜ともいえる犀牛のような形で、北朝とは大きく様相を異にする

(27)　この資料については未報告のようである。筆者は2010年3月に襄樊市博物館での調査に際して「2007麒麟M1」出土の陶俑の一部を調査することができたが、展示の人面鎮墓獣がこの麒麟M1出土かどうかは不明である。
(28)　前掲注（4）漢中市博物館「漢中市崔家営西魏墓清理記」、22頁。
(29)　本書第2章参照。
(30)　襄陽墓の鎮墓獣は甬道中央から出土しており、安康張家坎墓の鎮墓獣も甬道と思われる部分で発見されたという。

が、南京地区の南朝鎮墓獣は西晋の伝統を継承してか基本的に墓葬に１体しか見られない。したがって、漢水流域の鎮墓獣は造形的には北魏から東魏、北斉系人面鎮墓獣の影響を受けながらも、一つの墓葬に１体という副葬方式は西晋からの伝統を受け継いだ南朝のそれを踏襲した可能性が高い。

なお、漢中地区では漢中墓以外にもう一体ほぼ同時期と考えられる蹲踞型人面鎮墓獣が出土している[31]〔図20〕。漢中墓のものよりやや小ぶりで、背に孔が４つ程確認できる。大きな目、鼻、口など漢中墓の特徴と共通点も見られるが、牙のような表現や面貌はむしろ安康張家坎墓の鎮墓獣に近く、漢中と安康地域の関連をうかがわせる。また、襄樊市博物館にも南北朝時期の人面鎮墓獣１体が展示されており〔図21〕、これは顔貌や顎髭の形状、人間の手を思わせる四肢など安康長嶺墓と極めて類似しており、背中に２つ見られる方形あるいは長方形の孔は本来安康長嶺墓のような鋸歯状の毛角装飾を取り付けるためだったのであろう。このように、漢水流域の鎮墓獣は、人面と獣面の一対ではないものの人面鎮墓獣という当時北朝で流行したタイプのものが１体副葬されるという共通点があり、さらに漢中墓、安康長嶺墓、安康張家坎墓、襄陽墓などそれぞれの地域での造形的な関連もうかがうことができた。

②武人俑類

鎮墓武人俑以外の武人俑が安康地区の２基の墓葬から出土している。安康長嶺墓の武人俑は２種類あるが、いずれも両耳から頬まで覆った帽子とぽってりとした円領の戎服に胸当てを着用した独特の服装を見せる〔図22〕。とりわけ上衣の裾には乳釘状の突起物が３つ付いており、安康張家坎墓からも同様の武人俑の破片が出土しており〔図23〕、安康地区に特有の武人の服装形式として興味深い。

一方、武人俑でも門衛としての役割を担うと考えられる例が、襄陽墓と漢中墓で出土している。襄陽墓から出土した２体の男侍衛俑は、寛袖の長袍の上に裲襠を着け、胸前で組んだ両手の中央に孔があり、またそのちょうど真下となる両足の上に溝があることから、本来は儀刀を支え持っていたと考えられる〔図24〕。また、やや斜めを向いた姿勢や服装形式、とくに袖口を波状に表現する点などから、鄧県墓の墓門壁画に見られる門衛武人像を想起させる〔図25〕。後述するが合模制の前面范のみを用いた特殊な制作技法から、報告書でも指摘されたように本来は墓門の左右壁に貼り付けられていた可能性が高く、墓室を守る門衛武人俑であったと考えられる。

さらに、漢中墓では甬道部分に壁を背に３体ずつがそれぞれ向かうように計６体配置されていた俑の中に武官俑が見られ[32]〔図26〕、その服装や剣を支え持つ点などからやはり襄陽墓

(31) 筆者が1995年に漢中市博物館の展示室で確認したもので（未報告資料）、キャプションでは北魏と表示されていたが、その根拠は不明である。

(32) このうちの１体は2004年にMIHO MUSEUM等で開催された『長安陶俑の精華』展に出品されたが、安康長嶺墓の出土品として紹介されている（MIHO MUSEUM編『長安陶俑の精華展』MIHO MUSEUM、2004年、図版18）。

の男侍衛俑同様、門衛武人の一種と思われる。こうした門衛武人は鄧県墓の墓門壁画以外にも北朝墓の壁画や陶俑、また南京地区の南朝皇帝陵などの塼画などにも見出せるが、陶俑化している点ではやはり北朝の影響と考えられる。

③儀仗俑類

　各種男俑は、服装や姿勢などから大半が出行儀仗を構成する広い意味での儀仗俑である可能性が高い。たとえば先の漢中墓の隊列をなす配置や、また鄧県墓、襄陽墓などの画像塼にあらわされた出行儀仗図との類似などから〔図27、28〕、南北朝時代にしばしば見られる牛車および飾馬をともなう出行儀仗が陶俑で再現されたものといえる。後述するが漢水流域の陶俑の特徴の一つともいえる歩行状の姿勢も、こうした出行の様子を、臨場感をもって忠実に表現しようとした一つの工夫といえる。出行儀仗は北朝墓においては一般に壁画や陶俑において表され、また南京地区の南朝墓においては画像塼で表される例が知られる。漢水流域、なかでも鄧県墓や襄陽墓では、陶俑が画像塼と密接に対応しながら墓葬内で出行儀仗の場面が表現されている点が、この地域の大きな特色といえる。

④楽人俑類

　出行儀仗にともなう楽隊で「横吹」[33]隊と考えられる長角俑や腰鼓俑などの楽人俑が鄧県墓、安康長嶺墓、安康張家坎墓で確認されている。とくに長角（胡角）を吹奏する姿の陶俑は、西安や寧夏地区などの北朝墓の陶俑では長角を上に向けて持ち上げて吹奏しているタイプが主だが、安康張家坎墓では長角の先端を下に向けて吹奏するタイプのものが出土しており〔図29〕、鄧県墓の画像塼にも同様のものが見られる〔図30〕。こうした長角俑や腰鼓俑などの楽人俑も出行儀仗隊の一部であり、やはり同種同型の楽人が鄧県墓の画像塼にも見られることから〔図31〕、ここにも陶俑と画像塼上の人物との密接な対応関係をうかがえ、漢水流域の陶俑の特徴の一つとなっている。

⑤女俑類

　女俑類はすべての墓葬で確認されており、すでに見た楽人俑以外はほとんどが侍女や雑用を行う類のものといえる。髪型などにより3型式に分類されるが、なかでも「偏髻」の女俑〔図32、33〕は、北魏洛陽永寧寺塔基出土の塑像〔図34〕に一部確認できるほかは、他地域の陶俑ではほとんど見られない漢水流域一帯の特徴の一つといえる。また、女俑の中でも襄陽墓出土の「Ⅰ式女侍俑」〔図35〕は高さ48cmと、先の鎮墓武人俑にも匹敵するほど大型で、他に類例はないもののやはり鎮墓など特別な役割を担っていた可能性があり興味深い。また、襄陽墓では片膝を立てて坐る形の女俑が見られ〔図36〕、ほぼ同じ姿の女俑が安康長嶺墓からも出土していることから〔図37〕、両地区の密接な関連が指摘されている[34]。これら

(33)　「横吹」については易水「漢魏六朝的軍楽――"鼓吹"和"横吹"――」（『文物』1981年第7期）に詳しい。

(34)　八木春生『雲岡石窟文様論』法藏館、2000年、266頁。これらの女坐俑はその姿勢や頬をふくらませている点などから、竈で炊事をしている侍女を表した可能性が高い。

の女坐俑と同じく偏髻で、頬をふくらませ口から息を噴き出す様の女俑頭部は鄧県墓からも出土しており〔図38〕、同様の姿態であった可能性が高い。

その他、漢中墓にだけ確認できる籠冠（ろうかん）をかぶるタイプの女俑〔図39〕は、北朝墓にしばしば見られる種類だが、麦積山石窟第142窟の北魏時期の影塑の女性供養者像と同一の所作を見せており〔図40〕、先の永寧寺塑像との関連なども含めこうした仏教関連の世俗人物像との類似は興味深い。

（3） 陶俑の表現形式
①歩行状表現

漢水流域の各墓葬から出土した陶俑の大きな特徴として、先にも少し触れたが片足を前に出しあたかも歩き出すかのような「歩行状」の表現をとる陶俑が数多く見られるという点があげられる〔図41～44〕。こうした歩行状表現をとる陶俑は前述のように鄧県墓や襄陽墓の出行画像塼との類似などから〔図27、28、31〕、基本的には出行儀仗の場面を表したものと考えられる。一部には単に歩行を表したというよりも片足を一歩前に踏み出して立つ姿勢、いわば立姿に近いものもあるが、動きが強く意識されている点は同じで、副葬位置や職能の違いによるのかもしれない。いずれにせよ、一般に足の動きに乏しい南北朝時代の陶俑の中でも、出行儀仗という場面にふさわしい歩行状という動的な表現を強く意識した点が漢水流域の陶俑に共通した独自の造形志向といえる。

②服装表現と着こなし

首筋から胸元の表現　漢中墓出土の陶俑は、ほとんどが頭部と体の接合の跡をまったく残さず、とくに首筋から胸元を美しく表現しようとする配慮が目立つ点が注目される〔図45〕。それは、男女あるいは文武の別にかかわらず、首から胸にかけての肌を強調するような一種なまめかしさも感じられるほどである。同様の造形感覚は襄陽墓や安康長嶺墓の陶俑にも見られ〔図46～48〕、それはのちに詳しく述べる頭部から胸元までを一体する独特な制作技法とも関係している。こうした首筋から胸元を美しく強調しようとする意識は、北魏洛陽の石室石棺線刻線画などに表現された首や胸元をややはだけたような男女共通の着こなしにも通じるものがあり〔図49、50〕、これらは当時の人々の一種の美意識を反映した風俗といえよう。北魏洛陽の石室石棺線刻線画の人物表現はいわゆる「秀骨清像」式で、南朝文化の影響も考えられることから、こうした着こなしが本来南朝で流行したもので北朝にも伝播した可能性も考えられよう。

稜（りょう）のある内衣表現　鄧県墓、襄陽墓、そして安康長嶺墓の陶俑の一部には、胸元にのぞく内衣の中央に稜のある表現をしばしば見出すことができる〔図51～53〕。同様の表現は鄧県墓出土の画像塼〔図54〕や北魏洛陽永寧寺塑像〔図55〕、さらには麦積山石窟の北魏、西魏の塑像〔図56〕などにも見出すことができるが、同時代の陶俑にはほとんど見られない漢水流域の陶俑に特有の服装表現形式といえる。

下裳表現　漢中墓の陶俑の下裳には裾広がりの喇叭状を呈する形状のものも見られ、箆などで最終的に成形されており、安定感のある下裳表現となっている〔図57、58〕。同様の下裳は安康張家坎墓でも一部に見られる。また、漢中墓の陶俑は袴の膝上を紐で縛るいわゆる「縛袴」において、縛る位置を比較的上方に置くことにより、脚の長さが一層強調される場合が多い〔図44〕。なお、安康張家坎墓出土の武人俑には下裳を膝までたくし上げ、外側にくくって結んでいる例が見られるが〔図59〕、同様の表現は北魏洛陽の石棺石刻線画上の人物や麦積山石窟の西魏の菩薩像などにも見出せ、北朝系の風俗といえるのかもしれない。

翻領(ほんりょう)の胡服　安康張家坎墓出土の武人俑や男俑はほとんどが円領の胡服を身に着けており、襟を折り曲げるいわゆる「翻領（折襟）」が見られる〔図60〕。こうした円領胡服の翻領表現は北魏洛陽地区の陶俑にすでに見られ〔図61〕、その後東魏、北斉の陶俑で流行するものであり、北方風俗や北朝陶俑との関連をうかがわせるものとして興味深い。

③表情

　漢水流域の陶俑はほとんどがそれぞれ独特の優しい笑みをたたえており、なかでも漢中墓、安康張家坎墓、襄陽墓の陶俑には笑窪の表現も確認できる〔図62〜64〕。とくに襄陽墓では両頬の他、顎の中央にも窪みを見せているものも見られた。こうした笑窪の表現はこれまでの類似例としてとりあげた麦積山石窟の北魏から西魏の塑像でも一部見られることから〔図65、66〕、麦積山石窟の塑像との類似は単なる偶然とは考えにくく、漢水流域の陶俑と何らかの関連があった可能性が考えられる。なお、鄧県墓出土の陶俑の笑みを浮かべた表情が四川成都万仏寺の南朝仏教造像のそれと類似するという興味深い指摘もある(36)。

④帽子、髪髻

　鄧県墓と安康長嶺墓出土の楽人俑のうち撃鼓俑は、つばが前に長く張り出した独特の帽子をかぶっており〔図67、68〕、安康張家坎墓でも似たような帽子をかぶった俑の頭部片が出土している。こうした帽子をかぶった撃鼓の楽人は鄧県墓の画像塼上にも確認できることから〔図69〕、ここでも画像塼と陶俑との関連性がうかがえるとともに、漢水流域独特の楽人の服装形式であることが分かる。また、漢中墓では蜀人の風俗である「難髻（椎髻(ついけい)）」ではないかといわれている髪髻が見られ〔図57〕、四川地域の文化との関連もうかがわせる。

（4）　制作技法について

①頭体接合方法

　各墓葬の陶俑は基本的に頭と体を別々につくってからそれぞれを接合する方法をとる。こ

(35)　前掲注（1）小林仁「陶俑の観察」、4頁。前掲注（34）八木春生『雲岡石窟文様論』、266頁。
(36)　前掲注（16）柳涵「鄧県画像塼墓的時代和研究」、261頁。
(37)　長安地区の北朝墓は主として頭体を一体とする単模制により、また太原地区や鄴地区の北斉陶俑の一部は合模制だがやはり頭体を一体とする方法をとる。

の方式は、一部の地域を除き南北朝時期の陶俑に一般的に見られる方法である[37]。ただし、鄧県墓、襄陽墓、安康長嶺墓では頭部を体に挿入するだけでとくに固定はしないが、安康張家坎墓と漢中墓ではのちに述べる制作技法の違いもあり、頭部と体を鉄芯などで固定している点が大きく異なる。

　漢水流域における独自の制作技法の一つとして注目されるのが、襄陽墓と安康長嶺墓で見られる頭体接合方法である。すなわち、頭部が首から胸部までを含む胸像のような形を呈し、胸の部分は凸状のＶ字形となり、それを受ける襟の部分がちょうど凹状のＶ字形となる、いわば「Ｖ字形接合」ともいうべきものである〔図70、71〕。前述のように首筋から胸元を強調するとともに、その部分をより美しく見せようとする意識がこの技法にもはっきりとうかがえ、当時の着こなしなどの美意識を反映した漢水流域独自の技法ということができる。一方、Ｖ字形の襟元部分に内衣を表現している関係で、接合部がＶ字形にはならないヴァリエーションも鄧県墓はじめ襄陽墓、安康長嶺墓で一部に見られる〔図51～53〕。なお、このＶ字形接合は安康長嶺墓で最も多く見られ、襄陽墓ではごくわずかしか確認されないことから、安康地区で流行したもので、同地区で生まれた可能性も考えられよう。

②成形方法

陶范成形――合模制と単模制　　鄧県墓、襄陽墓、安康長嶺墓の陶俑は、手づくねと思われる両足や手などの細かな部分以外は基本的に前後両面の陶范（型）を用いて成形されたものと考えられる。こうした前後両面の范による成形、いわゆる「合模制」は北魏や東魏、北斉の陶俑でしばしば用いられ、また南京地区などの南朝陶俑でも見られることから、南北朝時代に一般的な陶俑の成形方法であったといえる。

　ただし、襄陽墓から出土した男侍衛俑２体〔図72、73〕は例外的に前面の范のみでつくられる、「単模制（半模制）」的な珍しい技法が用いられている。背面を見ると内部の粘土が刳り抜かれ、頭部が体に挿入されている様子が露出する格好になっている。北朝陶俑に見られる単模制は通常単独の前面范を用い、そこに土を充填し無垢とする方法をとる。したがって、この男侍衛俑は単模制というより合模制の前面范のみを使ったという方がより適当といえよう。実際、襄陽墓出土の陶俑の大半は合模制によるものである。こうした合模制の前面范のみを用いる特殊な制作技法は、長江中流域の武漢地区の南朝陶俑にも類例があり[38]、湖北地区の地域的特徴であった可能性も考えられる。しかし、すらりとした体躯表現や、やや斜めを向く姿勢、さらには壁に貼り付けるという独特な配置方法など、襄陽墓の男侍衛俑はむしろ北魏洛陽遷都後の洛陽地区の単模制陶俑と類似点が多い[39]。

(38)　1953年から58年にかけて武漢市の文物機関が武昌地区において発掘した100基余りの南朝墓葬のうち72基分の出土資料については、北京大学歴史系考古専業58級の学生が行った実習報告の成果をまとめた張岱海氏の北京大学卒業論文「武昌地区南朝陶俑的分期」（1964年）で紹介されている。それによると、第３期（劉宋元嘉～南斉）とされるM101、M206、M207、M526、M430において同種の前面范によるやや稚拙な造形の陶俑が確認できる。そのうちM101は劉宋元嘉27年（450）、M206とM207は劉宋孝建２年（455）の紀年墓であるという。

第3章　南北朝時代における南北境界地域の陶俑について

塑像的成形——鉄芯と木芯などの使用　漢中墓と安康張家坎墓の陶俑は、鄧県墓、襄陽墓、安康長嶺墓とは異なり、主として塑像的な制作技法をとる。すなわち、鉄芯、木芯、草木束などを骨格とし、それに粘土を貼り付けて成形していく方法で、基本的には無垢となる。漢中墓の陶俑残片から確認できるその成形過程は次のとおりである。

①胴部は基本的に２段階の成形過程があり、１）まず木芯（草木を紐などで束ねたもの）を骨格に粘土を貼り付け大まかな形をつくり、２）さらに粘土を加え最終的な形に仕上げる。第２段階の成形では笵が使われていた可能性もあるが、随処に残る箆跡から仕上げに箆などを用いて調整していたことが分かる。

②別々に制作された頭部と体は細い鉄芯で接合される。

③両足にもそれぞれ鉄芯（あるいは木芯）を入れる。

④髪髻など細部には細い鉄芯を入れ補強材とする。

⑤焼成後、白化粧の後に彩色を施し完成となる。

陶俑の胴内部に網目状の痕跡や木片の残存などが確認できたが〔口絵２、図74、75〕、これにより薄く細長い草木片を束ねて、それに麻か藁などでできた細い紐を巻き付けてつくった木芯が骨格としてあったことが分かる。さらに２段階の成形過程は胴部断面の胎土が２層に分かれていることから理解できる〔図76〕。両足に用いられる鉄芯は現存例からほぼ方形の鉄心（一辺が約５-７mm程）や平べったいものあるいは丸いものなどさまざまな形状のものが用いられ〔口絵２、図77〕、木芯も見られるなど〔図78〕、必ずしも統一されていなかったことが分かる。頭部と体軀の接合や髪髻などの細部にはより細い鉄芯が用いられていたことも確認できた〔図79〕。出土した胴部の残片にはこうした頭部との鉄芯による接合痕と胴部の木芯痕がはっきりと確認できる状態のものも見られた〔図80〕。また、両脚を通った鉄芯は台座にも達しており、俑と台座を固定する役目も果たしている〔図81〕。

一方、安康張家坎墓の陶俑についても筆者は調査を行い、鉄芯や木芯の使用を確認することができた。鉄芯は太さ２mm程の比較的細いものや長方形で扁平のものなどさまざまで、頭部〔図82〕・胴部〔図83〕・両足〔図84〕・長角などの部分に確認できた。両足に１本ずつ鉄芯が用いられている点は漢中墓と同じであるが、両足と台座は鉄芯で固定されていない点は異なる。

漢中墓と安康張家坎墓で見られるこうした塑像的制作技法は、北朝期の麦積山石窟などの仏教石窟の塑像に見られるものである。しかし、比較的手間のかかるこの技法が、通常この時代の陶俑で見られることはほとんどない。北魏洛陽永寧寺出土の塑像や麦積山石窟の北魏や西魏時期の塑像などにも鉄芯や木芯が用いられていることがすでに指摘されていることから、現在のところ、陶俑における鉄芯の使用は仏教塑像における鉄芯の使用と同じく南北朝

(39) 本書第４章ならびに小林仁「中国南朝陶俑の諸相——湖北地区を中心として——」（『鹿島美術研究（年報第20号別冊）』財団法人鹿島美術財団、2001年、317頁）参照。

103

時代に始まり、仏教塑像からの技術的な影響があった可能性が高い。とくに、漢中墓の陶俑に見られる彫塑としての完成度の高さは、在地あるいは周辺地域の仏教塑像を制作していた工人の関与を十分に推測させるものといえる。

③方形台座

漢水流域では漢中墓と安康張家坎墓の陶俑にのみ、ほぼ方形の台座が付き〔図43、44〕、両者の密接な関連がうかがえる。ただし、前述のように漢中墓では陶俑と台座が鉄芯で固定されているのに対し、安康張家坎墓では陶俑と台座は固定されていない。さらに、安康張家坎墓出土の陶俑の台座は、かなり厚く、良く見ると側面に幾何学状の文様が型押しされているものも見られることから〔図85〕、墓塼をつくる過程で、その一部を用いてつくられたことが分かる。

(5) 俑に見られる文字類

鄧県墓の陶俑には、後頭部や背中、あるいは足裏などにさまざまな文字や記号、数字などが線刻されている[43]〔図86〕。同様に、襄陽墓出土のいくつかの陶俑にも、"五"、"十"、"馬三"〔図87〕、"馬"などの線刻による文字や数字などが確認できた[44]。これらの線刻の文字類は、主に俑の職能や配置などを表わすものと考えられる。また、後頭部と背中に同一の文字や数字、記号が表される例が多く、これは別々に制作される頭部と体を接合する際の一種の目印であったと考えられる[45]。

(40) 例外的に山東地区の北朝陶俑の一部に陶范成形と併用での使用が報告されている。たとえば、北魏賈思伯墓（525年）では、「俑、動物模型は二枚の合わせ型を用いて作られており、首・脚・臀部は円形の鉄芯と葦の茎で接合を補強している」（寿光県博物館「山東寿光北魏賈思伯墓」『文物』1992年第8期、15頁）とある。また、淄博東魏崔混墓（538年）では、「陶俑はすべて二枚の合わせ型を用いて作られており、腹部は中空で筒状を成している。制作時、俑の頭部、体および身につけた器物にはすべて細い鉄芯が用いられた。現存の痕跡から見ると、次のように推測できる。まず型を使う前に、俑の形状に応じて鉄芯に細い麻縄を巻き付けて骨組みとし、そこに粘土をもって型押しする。その後、底部から草束を挿入することによって、粘土と型の貼り合わせを緊密にし、焼成後は俑の体内が中空状となる。一般的に、俑の体は一本の比較的長い鉄芯を骨組みとする」としており、同じ崔氏墓群中の4号墓（東魏）出土の陶俑も同様の方法を採るとしている（山東省文物考古研究所「臨淄北朝崔氏墓」『考古学報』1984年第2期、229頁・241頁）。ただし、補強材としての鉄芯の部分的使用は北魏から東魏、北斉の陶俑や動物模型などにしばしば見られる。

(41) 中国社会科学院考古研究所『北魏洛陽永寧寺1979～1994年考古発掘報告』中国大百科全書出版社、1996年、144-148頁。

(42) 金維諾氏は「第144・20号窟の塑像は、構造上細かな部分や屈曲した部分、たとえば手指や天衣のなかに、いずれにも2-4cm角ほどの鉄芯を入れてある。これは、塑像制作に鉄線を用いて強固なものとした最初の例である」と指摘している（金維諾「麦積山石窟の創建とその芸術上の成果」『中国石窟 麦積山石窟』平凡社、1987年、191頁）。また、筆者も麦積山石窟の北魏・西魏時期の小型影塑像に木芯が用いられているのを確認することができた。

(43) 前掲注（3）河南省文化局文物工作隊『鄧県彩色画像磚墓』、37-47頁。

(44) 本書第4章参照。

陶俑に見られるこうした文字類からは、基本的な種類や構成を示す仕様書のようなものにそって制作を進め、最終的に墓葬の所定の位置に埋葬するという生産体制の一端がうかがえる。同種の文字類は南北朝時代の他地域の陶俑ではあまり例がなく、地理的にも近い鄧県と襄陽、両地域の工房（あるいは工人）の密接な関連を示唆している。

（6） 小結

以上の考察から、漢水流域の陶俑は境界地域というその地理的特性を背景に、北朝系要素と南朝系要素の双方を併せ持つとともに、他地域では基本的にはほとんど見られない独自の要素もあることが明らかになった。それぞれの要素の主なものは次のとおりである。

①北朝系要素
・出土数（副葬数）の相対的な多さ
・鎮墓俑の存在―鎮墓武人俑と鎮墓獣（北魏・東魏・北斉系蹲踞型人面鎮墓獣）
・服装表現―胡服、稜のある内衣表現など

②南朝系要素
・鎮墓獣1体のみの配置
・南朝系画像塼上の人物表現との類似・対応関係

③独自要素
・「歩行状」表現
・Ｖ字形頭体接合（安康長嶺墓、襄陽墓）
・塑像的成形（漢中墓、安康張家坎墓）

こうした南北の影響を含む多様な要素は、陶俑以外の他の副葬品などにおいても確認できることから、漢水流域の墓葬における一つの特性ということができる。

5　各墓葬の年代をめぐって

各墓葬の年代については、紀年資料がほとんど出土しておらず、また当初の年代比定の妥当性に対する疑義や曖昧さなどの問題もあり不明な点が多い。また、各墓葬に見られる南北複合要素は各地域の歴史変遷や帰属王朝の交替が必ずしもダイレクトに墓葬に反映していないということを示し、北朝支配期か南朝支配期かの判断を含めた年代の特定を一層困難なものとしている。境界地域である漢水流域では支配王朝や帰属地の変化が短期間では墓葬習俗に影響を与えにくいとの指摘があるが、このことは漢水流域の墓葬における「南朝墓」、「北

(45)　前掲注(16)柳涵「鄧県画像塼墓的時代和研究」、258-259頁。
(46)　北斉文宣帝の武寧陵（560年）に比定される磁県湾漳村墓出土の俑のうち騎馬俑3点に「紀」、「武」、「武衛」などやはり職能を表わしたと考えられる墨書が見られる（中国社会科学院考古研究所、河北省文物研究所『磁県湾漳北朝壁画墓』科学出版社、2003年、95頁・194頁）。
(47)　前掲注（2）韋正「漢水流域四座南北朝期墓葬的時代與帰属」、34-35頁。
(48)　前掲注（2）韋正「漢水流域四座南北朝期墓葬的時代與帰属」、38頁。

朝墓」という定義そのものの有効性をめぐる問題もはらんでいる。こうした点を踏まえながら、ここでは陶俑や他の要素の考察から漢水流域の墓葬の年代について考えてみたい。

(1) 陶俑の考察から――北朝系要素を中心に――

　漢水流域の陶俑に見られた北朝系要素の中でも鎮墓俑の存在はその代表といえる。とりわけ人面鎮墓獣は北朝系要素を顕著に示すもので、北朝でも北魏（長安地区）から長安地区を都とした西魏・北周系の鎮墓獣ではなく、北魏（平城・洛陽地区）から東魏、北斉系の人面鎮墓獣の系譜にあることが分かった。漢水流域でも距離的にも最も長安地区に近い上流の漢中墓でも、長安地区の鎮墓獣ではなく、いわゆる「関東」地域の人面鎮墓獣の型式を基本的に踏襲しているとことから明らかなように、漢水流域の北朝系要素は北朝文化でも洛陽以東のそれの影響を受けていることを示している。

　ただし、北朝系人面鎮墓獣といっても漢水流域のものは受容の過程で細部型式に変容が見られ、北朝でもどの段階の人面鎮墓獣の影響によるものかは判断が難しい。ただ、その北朝からの伝播ルートを考えた場合、起点として洛陽地区が最も有力であり、すでに指摘があるように洛陽が大きな文化的影響力を持つ北魏の洛陽遷都（494年）以降の時期と考えるのが妥当であろう[49]。洛陽と鄧県は極めて近い位置にあることから、各墓葬の年代の順序はともかく、漢水流域の北朝系要素が北魏洛陽を起点に鄧県地区を経由して、襄陽から漢水流域沿いに展開していった可能性が考えられる。

　こうした北魏洛陽文化との関連は襄陽墓の男侍衛俑などの制作技法や造形にもすでに確認できたが、さらにそのことを如実に示す興味深い作例が1950年代に出版された図録に掲載されている[50]〔図88〕。それは洛陽出土の北魏時代とされる陶俑で、漢水流域の陶俑の大きな特色である歩行状の姿勢をとっている。また、両手を胸前で前に突き出し馬を牽くような姿勢や服装型式など、鄧県墓出土の俑と共通した造形感覚を見せている〔図89〕。細部の表現などを見ると、篦による調整が全体に施されており、頭部は別にしても体軀は手づくねによる成形であった可能性が高く、洛陽の北魏陶俑としては極めて珍しい作例といえる。北魏洛陽遷都後の陶俑で手づくねの作例は郭定興墓（522年）[51]などごく一部に確認できるが、少なくとも520年代後半以降には現時点では見当たらない。したがって、このタイプの陶俑は洛陽遷都後でも陶俑の定型化が進む520年代後半以降というよりはそれ以前に位置づけられる作例といえ、出土例の少ない初期の北魏洛陽陶俑を知る一つの手がかりであると同時に、鄧県墓はじめ漢水流域の陶俑との関連やその年代を考える上で重要な資料といえる。

　こうしたことから、北魏洛陽遷都後、洛陽地区の陶俑の造形が定型化する以前の初期的要素が鄧県墓に伝播し、洛陽では定着せずに逆に漢水流域において定型化し、漢水流域の陶俑

(49) 前掲注（2）韋正「漢水流域四座南北朝期墓葬的時代與帰属」、38頁。
(50) 秦廷棫編『中国古代陶塑芸術』中国古典芸術出版社、1957年。
(51) 洛陽市第二文物工作隊「洛陽紗廠西路北魏HM555発掘簡報」『文物』2002年第9期。

第3章　南北朝時代における南北境界地域の陶俑について

の独自要素にまでなったことが推測できよう。この他、人面鎮墓獣の存在はじめ、服装表現や制作技法などに見られた永寧寺塑像や洛陽地区の石室石棺石刻線画等との関連などもやはり北魏洛陽文化からの影響を示唆するものといえる。したがって、北朝系要素から見た場合、各地域の墓葬が北朝あるいは南朝いずれの支配時期であるかは別にして、漢水流域の陶俑は洛陽遷都後から洛陽が文化的影響力を完全に失う北魏の東西分裂（534年）までの北魏洛陽時期が、その年代として最も妥当と考えられる。

　なお、鄧県墓の年代を考える手がかりの一つとなりうるものとして楽舞画像塼上に表された楽隊を率いる老人像があげられる〔図90〕。ほぼ同型の陶俑が東魏茹茹公主墓（550年）(52)、北斉文宣帝の武寧陵（560年）に比定される磁県湾漳村墓(53)、北斉庫狄廻洛墓（562年）(54)から出土しており〔図91〜93〕、なかでも東魏茹茹公主墓のものとは帽子の形から片手に鋸歯状の長い棒のようなものを持つ点や踊るような姿態まで酷似している(55)。このことから、この老人像をもって北朝系要素とする見方もある(56)。

　しかし、この老人像が果たして純粋に北朝の要素といえるかどうかは疑問である。なぜなら、鄧県墓の陶俑が画像塼上の人物と共通点が多く、いわば画像塼の人物を造形化したような感があることはすでに指摘したが、そもそも鄧県墓の画像塼自体が南朝系のもので、塼画の表現形式も南朝的色彩の強いものであることから、そこに描かれた老人像も本来南朝系（舞楽の一種か）の要素である可能性も高い。したがって、先の東魏、北斉に見られた同一形象の陶俑はそうした南朝系要素が北方で採用されたものであるということが考えられ、そうなれば鄧県墓の年代を東魏、北斉に相当する時期と見なす根拠ともなりえないということにもなる。

（2）　陶俑以外の要素の考察――南朝系要素を中心に――

　漢水流域の墓葬型式はいずれも南朝系の画像塼墓である。とくに鄧県墓については、出土した「戦馬画像塼」の側面に墨書された文字に墓主の家が呉郡（現在の蘇州）にあるという記載や、また画像塼墓という墓葬型式および多塼柱型式という点などから南朝系の墓葬であることは明らかである(57)。また、襄陽墓も鄧県墓同様、多塼柱型式という墓葬型式をとり、また画像塼に描かれた内容も鄧県墓のそれと密接な関連が見られ、表現形式に多少の違いは見

(52)　磁県文化館「河北磁県東魏茹茹公主墓発掘簡報」『文物』1984年第4期。
(53)　中国社会科学院考古研究所・河北省文物研究所『磁県湾漳北朝壁画墓』科学出版社、2003年。
(54)　王克林「北斉庫狄廻洛墓」『考古学報』1979年第3期。
(55)　この鋸歯状の棒のようなもの（法器）を持ち、特徴的な帽子（渾脱帽）をかぶり踊る老人を『旧唐書』など唐代の文献に見られる「渾脱の舞」を表わしたものではないかとする指摘がある（森貞次郎・乙益重隆「渾脱の舞――清戸迫横穴第七十七号墓出土の鋸歯状木器を中心として――」岡崎敬先生退官記念事業会編『東アジアの考古と歴史 下 岡崎敬先生退官記念論集』同朋舎出版、1987年、300頁）。
(56)　前掲注（2）韋正「漢水流域四座南北朝期墓葬的時代與帰属」、34-35頁。

107

られるものの、陶俑の共通性などから見ても、両者の年代差はほとんどないものと考えられる。

一方、南朝系要素の中でも安康張家坎墓で出土したとされる「梁天監五年太歳丙戌十月十二日」銘の紀年塼〔図7〕は墓葬の年代を考える上で貴重な資料である。発掘経緯の問題などもあり、この紀年塼をもって安康張家坎墓の年代を完全に決定づけるものではないということは留意すべきだが[58]、少なくとも同墓が南朝墓あるいは南朝系の墓葬であり、年代の上限が天監5年（506）であることはまず間違いない。安康地区ではこれまで南朝紀年塼が数多く出土しているが、とくに天監5年銘塼などの存在は梁天監2年（503）以降に北魏の支配下に入ったという文献の記載と符合せず、このことから安康地区での北魏の統治支配が実際はほとんど及んでいなかった可能性や、あるいは北魏支配下にもかかわらず南朝の年号を依然として用いつづけたという南朝梁への帰属意識が強くあった可能性などが指摘されており[59]、境界地域の複雑な様相の一端を示している。

いずれにせよ、安康地区では他にも南朝、とくに梁の紀年塼が数多く出土している状況から、この時期が安康地区における南朝画像塼墓造営の最盛期であったと考えられる。また、南朝式の画像塼墓という点や伴出する青磁も基本的に南方青磁の系統であることが指摘されており[60]、南朝文化が安康地区の墓葬文化に大きな影響力を持っていたことを示している。

安康地区の二つの墓葬の年代差の問題については、制作技法も含めた造形的な洗練の度合いから見ると、安康長嶺墓を安康張家坎墓より後に置くべきかもしれないが、陶俑の種類や造形に一部共通点も見られたことから、制作技法の相違はあるものの年代的にそれほど大きな差があるとは考えにくく、いずれも梁天監5年あるいはそれよりもやや下る梁の時期のも

(57) 前掲注(16)柳涵「鄧県画像磚墓的時代和研究」、255頁。江介也氏によるとこの多塼柱型式の墓葬は南朝中後期に見られる時期的属性であり、鄧県墓を北限に江蘇、湖北、福建など南方に限定されて見られるという（江介也「魏晋南北朝墓の分類と地域性・文化圏——東アジアにおける墓制諸要素の動態把握のための基礎作業として——」『東亜考古論叢　創刊号』（財）忠清文化財研究院、2005年、44頁）。なお、498年以降に鄧県一帯が北魏の領域になり、その後南朝の支配領域にはなっていないという点から鄧県墓は南朝墓葬ではありえないとの説も近年提起されている（前掲注(2)韋正「漢水流域四座南北朝期墓葬的時代與帰属」、38頁）。しかし、鄧県一帯は北魏の支配下でも梁軍との攻防が激しく、一時的に梁軍が優勢になった時期もあり、こうした境界地域では実際の帰属が文献上の記載と完全に符号するかどうかは疑問であり、墓葬の属性判断の根拠としては不十分といえよう。

(58) 墓葬の半分がすでに倒壊した状況での緊急発掘という点や付近にも南朝墓が複数あった可能性があることから、この紀年塼が安康張家坎墓のものではない可能性も完全には排除しきれない。また、紀年塼が必ずしも単独では墓葬の構築年代を決定する確実な証拠にはなりえないということも指摘されている（谷豊信「中国古代の紀年塼——唐末までの銘文と出土地の考察——」『東京国立博物館紀要』第34号、1999年）。

(59) 張沛編『安康碑石』三秦出版社、1991年、9頁。前掲注(34)八木春生『雲岡石窟文様論』、260頁。なお、韋正氏は安康長嶺墓が北魏墓である可能性も完全には排除できないとしている（前掲注(2)韋正「漢水流域四座南北朝期墓葬的時代與帰属」、38頁）。

(60) 李輝柄「対陝西安康出土青瓷的一点看法」『考古與文物』1989年第3期、100-101頁。

のと見てまず間違いないといえる。安康張家坎墓と陶俑の制作技法などで密接な関連の見られた漢中墓の陶俑もやはり安康張家坎墓とほぼ同時期のものと見なすことができる。同様に、V字式頭体接合方式という特殊な制作技法や同型式の鎮墓武人俑や女俑の存在など安康長嶺墓と密接な関連が見られた襄陽墓の年代もほぼ同時期のものと考えてよいだろう。

（3）小結
　以上、①陶俑の北朝系要素と②陶俑以外の南朝系要素の二つの方面からの考察により、漢水流域の墓葬の年代についての結論をまとめると次のとおりである。
　①洛陽遷都後の北魏洛陽時期（494-534年）に相当する時期
　②梁天監5年（506）を上限とする南朝梁時代（502-557年）に相当する時期
　二つの結論から、それぞれの重なり合う部分である506年を上限とする北魏洛陽時期に相当する時期が最も妥当な時期と考えられる。さらに、安康張家坎墓の天監5年銘塼や520年代前半以前に位置づけられうる洛陽北魏陶俑との類似を重視すれば、そのなかでも506年から520年代前半までの期間を有力視することができる。なお、各墓葬間で基本的に大きな年代差はないと考えられるが、年代の前後関係については現時点では確かなことはいえない。また、境界地域という特性から、実際の各地域の王朝帰属（歴史変遷）が歴史文献通りではない可能性もあり、また文献通りとしても帰属意識や統治支配力の問題など実際の状況は極めて複雑であったと思われ、各墓葬を厳密に北朝支配期、南朝支配期と特定することはかなり難しいといわざるを得ない。

6　おわりに――「漢水流域様式」とその意義――

　漢水流域に分布する南北朝時代とされる5基の墓葬の陶俑には、造形や制作技法など南北双方の要素や他地域の陶俑にはほとんど見られない独自性、地域性が認められ、相互の関連や共通要素が確認できた。こうした漢水流域の陶俑に見られる共通性は陶俑における一つの地域様式ということができ、「漢水流域様式」とも名づけられるべきものである。
　この「漢水流域様式」は特殊な地域性を背景にした複合的な要素の産物と考えられる。各墓葬は基本的に画像塼墓という南朝系の墓葬型式を採用し、出土品にも南朝系の要素が数多く見られることから、漢水流域の陶俑に見られる共通性はこうした南朝系文化、あるいは南朝文化圏という共通の基礎の上に成立したものと考えられる。ただし、漢水流域の場合、同じ南朝文化圏でも南朝文化の中心である南京地区とは様相を異にした独自の地域性があったと考えられる。少なくとも陶俑の比較では、南京地区の直接的な影響は、南京周辺とともに武漢地区の一部に及んでいるだけで[61]、漢水流域では南京地区との直接的な影響関係はほとんど見出すことができなかった。一部の陶俑に武漢地区との関連が見られたことから、漢水流

(61)　本書第4章参照。

域の南朝系文化は、長江中流の武漢地区などを経由する一つの伝播の過程で南京地区のそれから少なくとも部分的に大きく変容した可能性が高い。

　一方、漢水流域の陶俑には明らかに北朝の影響と思われる要素も見られたが、たとえばその代表といえる人面鎮墓獣を例にとると、造形面など必ずしもその祖型となる北朝の作例が具体的に特定できないというように北朝系要素の受容過程でも一定の変容が行われていたことをうかがわせる。したがって、漢水流域の陶俑に見られる北朝系要素は、北魏など北朝の支配という政治的要因が背景にあると考えられるが、北朝からの直接的な影響（実際のものや工人を介した）によるものというより、むしろ南朝系の工人が北朝のイメージをもとにつくったというような間接的な影響によって生まれたものといえるのではないだろうか。

　要するに、陶俑に見られる「漢水流域様式」は、南朝系文化に基づいた独自の地域性が育まれていた漢水流域に、北朝支配による北朝系文化の影響が加わり、おそらくある一定の時期において各地域で北朝系文化を部分的に受容しながら生まれたものと考えられる。さらに、そうした北朝文化の南方への影響ということでいえば、人面鎮墓獣などに象徴されるように、平城から洛陽へ都が遷る北魏の洛陽遷都が大きな要因となった可能性が高いことが指摘されており[62]、漢水流域への伝播ルートを考えると、北魏洛陽文化との関連が最も注目されるべきものといえる。したがって、「漢水流域様式」は基本的にはそれまでの南朝北辺の漢水流域に分布する地域性の強い南朝文化圏が北魏の洛陽遷都にともなう洛陽文化の興隆の影響や北魏による南方支配などによる間接的な影響を受けて成立したものともいうことができよう。

　ところで、同じ漢水流域でも中流の南陽地域から上流の陝南地域まで広範囲にわたるため、「漢水流域様式」といっても各墓葬の陶俑の実体は完全に同一とはいえない。このことは各墓葬の陶俑がそれぞれ在地の工房で生産された可能性が高いことを示唆している。さらにいえば、北方ルートでは洛陽地区、また南方ルートでは武漢地区や長江上流の四川地区など、漢水流域周辺の主要な文化圏との関連の度合いなどにより、漢水流域内にもそれぞれ一定程度の独自の地域性が育まれていたと考えられる。ただし、現時点では「漢水流域様式」の形成と展開において南陽地域と陝南地域のいずれかがその中心であったかは一概には決め難いといわざるを得ない。

　なお、今回はほとんど触れることができなかったが、漢水流域の画像塼については陶俑ではほとんど見られなかった南京地区との直接的な影響関係が一部に見られ、陶俑と画像塼の制作工人の相違や画像塼の流通性の高さなどがその背景として指摘されている[63]。武漢地区から漢水流域にかけて点在する画像塼や紀年塼は南朝系画像塼墓の伝播過程やその具体的様相を理解する上で陶俑とともに注目すべきものといえる。この他、筆者は安康歴史博物館（現安康博物館）において南朝時期まで遡りうると思われる仏教造像が出土していたことを確認したが、漢水流域の陶俑と在地の仏教造像の関連を考える上で興味深い資料といえる[64]。こう

(62)　前掲注（2）韋正「漢水流域四座南北朝期墓葬的時代與帰属」、35頁。
(63)　前掲注(34)八木春生『雲岡石窟文様論』、267頁。

した周辺地域の仏教造像との関連については、成都万仏寺の南朝造像や北魏洛陽永寧寺塑像、麦積山石窟の塑像などとの関連を指摘したが、漢水流域の陶俑を考える上でこうした仏教塑像との関連も重要な視点といえる。

　陶俑に見られるこうした「漢水流域様式」は、南北さまざまな文化伝播ルートが交錯していた漢水流域の文化特性の一端を示すとともに、南北朝時代の文化的多様性や重層性、また南北間の文化伝播や地域文化の様相を理解する上で重要な意義をもつものといえる。

(64)　1991年に安康市老城大北街で出土したもので、かつて安康歴史博物館にその一部が展示されており、表示では唐時代となっていたが一部のものは南朝のものである可能性もあり、今後さらなる検討が必要であろう。

表　漢水流域南北朝墓葬出土陶俑一覧

墓葬名	陶俑出土数	制作技法 内部	制作技法 頭体接合	制作技法 台座	鎮墓俑 鎮墓獣	鎮墓俑 鎮墓武人俑	門衛武人俑	武人俑	武官俑	文吏俑	侍衛俑	男侍俑	楽人俑(儀仗) 胡角	楽人俑(儀仗) 腰鼓	楽人俑(儀仗) その他	女侍俑 双髻	女侍俑 偏髻	女侍俑 籠冠	持物俑	儀仗俑	騎馬俑	その他	牛車	飾馬
鄧県墓	55	中空(部分実心?)	未固定	×				△(盾)					○		○		○			○				
襄陽墓	44	中空(部分実心?)	未固定(V字形有)	×	○	○(3)	○(2)		○(10)	○(3)	○(10)	○(13)	?				○(8)	○(6)						
安康長嶺墓	65	中空(部分実心?)	未固定(V字形有)	×	○(人面1)	○(2)胡俑		○(8)		○(1)			○(5)	○(2)	○(1)?	○(2)	○(3)		○(6)					○
安康張家坎墓	15以上	無垢(鉄芯)	固定	○(未固定)	○(人面1)			○			○		?	○		○(7)	○(11)○(5)				○		○	○
漢中墓	80	無垢(鉄芯・木芯)	固定	○(固定)	○(人面1)	○(1)将軍	○(2)	○(25)儀仗俑	○(11)	○(34)						○(2)?	○(2)	○(2)	○(3)	○(27)徒附俑		(1)無名俑	○	○

注：本図表は各墓葬の報告書および調査などにもとづき筆者が便宜的に分類、作成したものである。なお、()内の数字は確認可能な数量である。

112

第3章　南北朝時代における南北境界地域の陶俑について

図1　墓葬平面図・断面図
　　　鄧県墓

図2　墓葬平面図・断面図
　　　襄陽墓

図3　墓葬平面図
安康長嶺墓

図4　墓葬平面図
安康張家坎墓

第3章　南北朝時代における南北境界地域の陶俑について

図5　安康張家坎墓一帯の様子

図6　安康張家坎墓一帯出土の画像塼

図7　「梁天監五年太歳丙戌十月十二日」銘紀年塼
　　　安康張家坎墓出土
　　　残長29.0cm、幅4.5cm

115

図8　墓葬平面図
　　　漢中墓

図9　武人俑
　　　安康長嶺墓出土　高31.0cm

図10　武人画像塼
　　　 安康市出土

第3章　南北朝時代における南北境界地域の陶俑について

図11　武人俑実測図
襄陽墓出土　高49cm

図12　武人俑
襄樊麒麟店出土

図13　胡人俑頭部
安康張家坎墓出土　高12.0cm

図14　武人俑（部分）
安康長嶺郷墓出土

図15　武人俑（部分）
襄樊麒麟店出土

図16　人面鎮墓獣
漢中墓出土　高37.0cm

図17　人面鎮墓獣実測図
襄陽墓出土　高35.0cm

図18　人面鎮墓獣
安康長嶺墓出土　高27.0cm

図19　人面鎮墓獣
安康張家坎墓出土　高24.0cm、長28.0cm

第3章　南北朝時代における南北境界地域の陶俑について

図20　人面鎮墓獣
漢中市出土

図21　人面鎮墓獣
襄樊地区出土

図22 武人俑
安康長嶺墓出土　高28.0cm

図23 武人俑残片
安康張家坎墓出土　残高10.9cm

図24 男侍衛俑
襄陽墓出土　高32.2cm

図25 門衛武人壁画（模写）
鄧県墓出土

図26 武官俑
漢中墓出土　高41.0cm

第3章　南北朝時代における南北境界地域の陶俑について

図27　出行儀仗彩色画像塼
鄧県墓出土

図28　出行儀仗画像塼
襄陽墓出土

図29　横吹俑
安康張家坎墓出土　高25.0cm

図30　横吹画像塼（部分）
鄧県墓出土

図31　楽人画像塼
鄧県墓出土

第3章　南北朝時代における南北境界地域の陶俑について

図32　偏髻女俑（部分）
安康長嶺墓出土

図34　偏髻女性塑像
北魏洛陽永寧寺塔基出土　残高5.7cm

図33　偏髻女俑（部分）
襄陽墓出土

図35　Ⅰ式女侍俑実測図
襄陽墓出土　高48.0cm

図36　女坐俑
襄陽墓出土　高12.3cm

図37　女坐俑
安康長嶺墓出土　高11.8cm

図38　女俑頭部
鄧県墓出土

図39　籠冠女俑
漢中墓出土　高39.0cm

図40　女性供養者像（影塑）
麦積山石窟第142号窟（北魏）　高39.0cm

第 3 章　南北朝時代における南北境界地域の陶俑について

図41　儀仗俑
鄧県墓出土
高30.5cm

図42　儀仗俑
安康長嶺墓出土
高29.0cm

図43　儀仗俑
安康張家坎墓出土
高25.0cm

図44　儀仗俑
漢中墓出土
高40.0cm

図45　各種陶俑（部分）
漢中墓出土

図46 武官俑(部分)
襄陽墓出土

図47 女侍俑(部分)
安康長嶺墓出土

図48 儀仗俑(部分)
安康張家坎墓出土

図49 人物図(拓本)(部分)
洛陽北魏寧懋石室

第3章　南北朝時代における南北境界地域の陶俑について

図50　出行図（拓本）（部分）

図51　儀仗俑（部分）
鄧県墓出土

図52　儀仗俑（部分）
安康長嶺墓出土

図53　儀仗俑体軀（部分）
襄陽墓出土

図54 「郭巨埋嬰児」画像塼(部分)
鄧県墓出土

図55 供養者像片
北魏洛陽永寧寺塔基出土

図56 脇侍菩薩像
麦積山石窟第60号窟左壁(西魏)
高100.0cm

第３章　南北朝時代における南北境界地域の陶俑について

図57　文吏俑
漢中墓出土　高38.0cm

図58　女侍俑
漢中墓出土　高32.0cm

図59　武人俑
安康張家坎墓出土

図60　儀仗俑
安康張家坎墓出土

図61　加彩武人俑
河南偃師連体磚廠2号北魏墓出土

図62　武官俑頭部
漢中墓出土

図63　侍俑頭部
安康張家坎墓出土

図64　女侍俑頭部
襄陽墓出土

第3章　南北朝時代における南北境界地域の陶俑について

図65　脇侍菩薩（部分）
麦積山石窟第142号窟（北魏）

図66　脇侍菩薩（部分）
麦積山石窟第123号窟（西魏）

図67　男撃鼓俑
安康長嶺墓出土
高32.0cm

図68　撃鼓俑
鄧県墓出土
高30.0cm

図69　楽人画像塼（部分）
鄧県墓出土

図70 女侍俑
襄陽墓出土

図71 各種陶俑(部分)
安康長嶺墓出土

第 3 章　南北朝時代における南北境界地域の陶俑について

図72　男侍衛俑
襄陽墓出土　高32.2cm

図73　男侍衛俑
襄陽墓出土

図74　陶俑胴部残片
漢中墓出土

図75　陶俑胴部残片
　　　漢中墓出土

図76　陶俑胴部残片
　　　漢中墓出土

第3章　南北朝時代における南北境界地域の陶俑について

図77　陶俑脚部残片
漢中墓出土

図78　陶俑大腿部残片
漢中墓出土

図79　陶俑頭部残片
　　　漢中墓出土

図80　陶俑胴部残片
　　　漢中墓出土

第 3 章　南北朝時代における南北境界地域の陶俑について

図81　陶俑脚部・台座残片
漢中墓出土

図82　陶俑頭部残片
安康張家坎墓出土

図83　陶俑胴部残片
安康張家坎墓出土

図84　陶俑残片
安康張家坎墓出土

第3章 南北朝時代における南北境界地域の陶俑について

図85 陶俑台座(部分)
安康張家坎墓出土

図86 陶俑と線刻記号・文字
鄧県墓出土 高23.6cm

頭部
右足
左足
「捉車」

図87　陶俑と線刻記号(「馬三」)
襄陽墓出土

図88　男侍俑
北魏　洛陽出土
高20.0cm

図89　儀仗俑
鄧県墓出土
高28.7cm

第3章 南北朝時代における南北境界地域の陶俑について

図90 楽舞画像塼
鄧県墓出土

図91 楽舞俑
東魏茹茹公主墓(550年)出土
高29.8cm

図92 楽舞俑
磁県湾漳村北斉墓(560年)出土
高28.5cm

図93 楽舞俑
北斉庫狄廻洛墓(562年)出土
高25.3cm

図版リストおよび出典

1　墓葬平面図・断面図　鄧県墓(河南省文化局文物工作隊『鄧県彩色画像磚墓』文物出版社、1958年、2頁)
2　墓葬平面図・断面図　襄陽墓(襄樊市文物管理処「襄陽賈家冲画像磚墓」『江漢考古』1986年第1期、図一)
3　墓葬平面図　安康長嶺墓(李啓良・徐信印「陝西安康長嶺南朝墓清理簡報」『考古輿文物』1986年第3期、図一)
4　墓葬平面図　安康張家坎墓(安康歴史博物館「陝西安康市張家坎南朝墓葬発掘紀要」『華夏考古』2008年第3期、図二)
5　安康張家坎墓一帯の様子
6　安康張家坎墓一帯出土の画像磚
7　「梁天監五年太歳丙戌十月十二日」銘紀年塼　安康張家坎墓出土　残長29.0cm、幅4.5cm(安康博物館)
8　墓葬平面図　漢中墓(漢中市博物館「漢中市崔家営西魏墓清理記」『考古輿文物』1981年第2期、図一)
9　武人俑　安康長嶺墓出土　高31.0cm(陝西歴史博物館)
10　武人像画像塼　安康市出土(安康博物館)
11　武人俑実測図　襄陽墓出土　高49cm
12　武人俑　襄樊麒麟店出土(襄樊市博物館)
13　胡人俑頭部　安康張家坎墓出土　高12.0cm(安康博物館)
14　武人俑(部分)　安康長嶺墓出土(陝西歴史博物館)
15　武人俑(部分)　襄樊麒麟店出土(襄樊市博物館)
16　人面鎮墓獣　漢中墓出土　高37.0cm(朝日新聞社『中国陶俑の美』朝日新聞社、1984年、図版58)
17　人面鎮墓獣実測図　襄陽墓出土　高35.0cm(襄樊市文物管理処「襄陽賈家冲画像磚墓」『江漢考古』1986年第1期、図二十-1)
18　人面鎮墓獣　安康長嶺墓出土　高27.0cm(陝西歴史博物館)
19　人面鎮墓獣　安康張家坎墓出土　高24.0cm、長28.0cm(安康博物館)
20　人面鎮墓獣　漢中市出土(漢中市博物館)
21　人面鎮墓獣　襄樊地区出土(襄樊市博物館)
22　武人俑　安康長嶺墓出土　高28.0cm(左：陝西歴史博物館、右：李啓良・徐信印「陝西安康長嶺南朝墓清理簡報」『考古輿文物』1986年第3期、封三-3)
23　武人俑残片　安康張家坎墓出土　残高10.9cm(安康博物館)
24　男侍衛俑　襄陽墓出土　高32.2cm(襄樊市博物館)
25　門衛武人壁画(模写)　鄧県墓出土(羅宗真主編『魏晋南北朝文化』学林出版社、2000年、図版Ⅳ-一四)
26　武官俑　漢中墓出土　高41.0cm(MIHO MUSEUM編『長安陶俑の精華展』MIHO MUSEUM、2004年、図版18)
27　出行儀仗彩色画像塼　鄧県墓出土(河南博物院)
28　出行儀仗画像塼　襄陽墓出土(襄樊市博物館)
29　横吹俑　安康張家坎墓出土　高25.0cm(安康博物館)
30　横吹画像塼(部分)　鄧県墓出土(中国国家博物館)
31　楽人画像塼　鄧県墓出土(中国国家博物館)
32　偏髻女俑(部分)　安康長嶺墓出土(MIHO MUSEUM編『長安陶俑の精華展』MIHO MUSEUM、2004年、図版21)
33　偏髻女俑(部分)　襄陽墓出土(襄樊市博物館)

第3章　南北朝時代における南北境界地域の陶俑について

34　偏髻女性塑像　北魏洛陽永寧寺塔基出土　残高5.7cm(中国社会科学院考古研究所『北魏洛陽永寧寺1979～1994年考古発掘報告』中国大百科全書出版社、1996年、彩版一三-1)

35　Ⅰ式女侍俑実測図　襄陽墓出土　高48.0cm(襄樊市文物管理処「襄陽賈家冲画像磚墓」『江漢考古』1986年第1期、図一九-6)

36　女坐俑　襄陽墓出土　高12.3cm(襄樊市博物館)

37　女坐俑　安康長嶺出土　高11.8cm(MIHO MUSEUM編『長安陶俑の精華展』MIHO MUSEUM、2004年、図版20)

38　女俑頭部　鄧県墓出土(河南省文化局文物工作隊『鄧県彩色画像磚墓』文物出版社、1958年、図六四)

39　籠冠女俑　漢中墓出土　高39.0cm(漢中市博物館「漢中市崔家営西魏墓清理記」『考古與文物』1981年第2期、図版壱貳-5)

40　女性供養者像(影塑)　麦積山石窟第142号窟(北魏)　高23.0cm(中国美術全集編輯委員会編『中国美術全集雕塑編　8　麦積山石窟雕塑』人民美術出版社、1998年、図版四七)

41　儀仗俑　鄧県墓出土　高30.5cm(河南博物院)

42　儀仗俑　安康長嶺墓出土　高29.0cm(李啓良・徐信印「陝西安康長嶺南朝墓清理簡報」『考古與文物』1986年第3期、図三-4)

43　儀仗俑　安康張家坎墓出土　高25.0cm(安康博物館)

44　儀仗俑　漢中墓出土　高40.0cm(中国国家博物館)

45　各種陶俑(部分)　漢中墓出土(中国国家博物館)

46　武官俑(部分)　襄陽墓出土(襄樊市博物館)

47　女侍俑(部分)　安康長嶺墓出土(陝西歴史博物館)

48　儀仗俑(部分)　安康張家坎墓出土(安康博物館)

49　人物図(拓本)(部分)　洛陽北魏寧懋石室(中国美術全集編輯委員会編『中国美術全集　絵画編 19　石刻線画』上海人民美術出版社、1988年、図版八)

50　出行図(拓本)(部分)　北魏(中国美術全集編輯委員会編『中国美術全集　絵画編 19　石刻線画』上海人民美術出版社、1988年、図版一一)

51　儀仗俑(部分)　鄧県墓出土(河南博物院)

52　儀仗俑(部分)　安康長嶺墓出土(陝西歴史博物館)

53　儀仗俑体軀(部分)　襄陽墓出土(襄樊市博物館)

54　「郭巨埋嬰児」画像磚(部分)　鄧県墓出土(河南博物院)

55　供養者像片　北魏洛陽永寧寺塔基出土(中国社会科学院考古研究所『北魏洛陽永寧寺1979～1994年考古発掘報告』中国大百科全書出版社、1996年、図版七四-1、図版八四-1)

56　脇侍菩薩像　麦積山石窟第60号窟左壁(西魏)　高100.0cm(中国美術全集編輯委員会編『中国美術全集雕塑編　8　麦積山石窟雕塑』人民美術出版社、1998年、図版一一四)

57　文吏俑　漢中墓出土　高38.0cm(中国国家博物館)

58　女侍俑　漢中墓出土　高32.0cm(中国国家博物館)

59　武人俑　安康張家坎墓出土(李啓良氏提供)

60　儀仗俑　安康張家坎墓出土(安康博物館)

61　加彩武人俑　河南偃師連体磚廠2号北魏墓出土(大広編『中国』美の十字路展』大広、2005年、図版064-h)

62　武官俑頭部　漢中墓出土(中国国家博物館)

63　侍俑頭部　安康張家坎墓出土(安康博物館)

64　女侍俑頭部　襄陽墓出土(襄樊市博物館)

65　脇侍菩薩(部分)　麦積山石窟第142号窟(北魏)(中国美術全集編輯委員会編『中国美術全集雕塑編　8　麦積山石窟雕塑』人民美術出版社、1998年、図版四二)

66　脇侍菩薩(部分)　麦積山石窟第123号窟(中国美術全集編輯委員会編『中国美術全集雕塑編　8　麦積山石窟雕塑』人民美術出版社、1998年、図版一二四)

67　男撃鼓俑　安康長嶺墓出土　高32.0cm(徐信印「安康長嶺出土的南朝演奏歌舞俑」『文博』1986年第5期、封二-1)
68　撃鼓俑　鄧県墓出土　高30.0cm(河南省文化局文物工作隊『鄧県彩色画像磚墓』文物出版社、1958年、図五一)
69　楽人画像磚(部分)　鄧県墓出土(河南博物院)
70　女侍俑　襄陽墓出土(襄陽市博物館)
71　各種陶俑(部分)　安康長嶺墓出土(陝西歴史博物館)
72　男侍衛俑　襄陽墓出土　高32.2cm(襄陽市博物館)
73　男侍衛俑　襄陽墓出土(襄陽市博物館)
74　陶俑胴部残片　漢中墓出土(漢中市博物館)
75　陶俑胴部残片　漢中墓出土(漢中市博物館)
76　陶俑胴部残片　漢中墓出土(漢中市博物館)
77　陶俑脚部残片　漢中墓出土(漢中市博物館)
78　陶俑大腿部残片　漢中墓出土(漢中市博物館)
79　陶俑頭部残片　漢中墓出土(漢中市博物館)
80　陶俑胴部残片　漢中墓出土(漢中市博物館)
81　陶俑脚部・台座残片　漢中墓出土(漢中市博物館)
82　陶俑頭部残片　安康張家坎墓出土(安康博物館)
83　陶俑胴部残片　安康張家坎墓出土(安康博物館)
84　陶俑残片　安康張家坎墓出土(安康博物館)
85　陶俑台座(部分)　安康張家坎墓出土(安康博物館)
86　陶俑と線刻記号・文字　鄧県墓出土　高23.6cm(河南省文化局文物工作隊『鄧県彩色画像磚墓』文物出版社、1958年、図六〇)
87　陶俑と線刻記号(「馬三」)　襄陽墓出土(襄陽市博物館)
88　男侍俑　北魏　洛陽出土　高20.0cm(秦廷棫編『中国古代陶塑芸術』中国古典芸術出版社、1957年、図版15)
89　儀仗俑　鄧県墓出土　高28.7cm(河南省文化局文物工作隊『鄧県彩色画像磚墓』文物出版社、1958年、図六〇)
90　楽舞画像磚　鄧県墓出土(中国国家博物館)
91　楽舞俑　東魏茹茹公主墓(550年)出土　高29.8cm(邯鄲市博物館)
92　楽舞俑　磁県湾漳村北斉墓(560年)出土　高28.5cm(中国社会科学院考古研究所・河北省文物研究所『磁県湾漳北朝壁画墓』科学出版社、2003年、図版41-2)
93　楽舞俑　北斉庫狄廻洛墓(562年)出土　高25.3cm(山西博物院)

※出典記載のないものはすべて筆者撮影。

第4章
南朝陶俑の諸相
── 湖北地区を中心として ──

1　はじめに

　中国南北朝時代の美術史研究において、南北間の影響関係が従来大きな問題の一つとして議論されてきたが、南朝美術の遺例が北朝に比べ少ないという点は大きな障害となっていた。

　そこで筆者は、北朝はもちろん南朝の領域からも出土している俑に注目した。とくに南朝文化の地域的な多様性をテーマとして研究を進めており、これまで安康・漢中地区や徐州地区など当時の南北境界地域の俑に見られる独自性、特殊性に着目してきた。その中で、河南省鄧県（現在の鄧州市）画像塼墓（以下、鄧県墓とする）[1]、かつて西魏時代に比定された陝西省漢中崔家営墓（以下、漢中墓とする）[2]、陝西省安康市長嶺墓（以下、安康長嶺墓とする）[3]、湖北省襄陽賈家冲画像塼墓（以下、襄陽墓とする）[4]、それに南朝梁天監5年（506）銘紀年塼の出土した陝西省安康市張家坎南朝墓（以下、安康張家坎墓とする）[5]からは、南朝と北朝の境界地域という特殊な地域性を背景に、「漢水流域様式」ともいうべき独自の特徴を有した陶俑が出土していることを明らかにした。そして、これら漢水上・中流域一帯には南朝文化の中心である南京（当時の都・建康）とは異なり、北朝の影響を受けた独自の文化圏が存在した可能性を指摘した（本書第3章）。そこで次に問題となってくるのが、湖北地区における南朝俑の実体である。[6]

　湖北地区は漢水の中・下流域に位置し、とくに武漢地区は南京とは長江でつながり（92頁地図）、政治・経済・文化などあらゆる方面で南朝において重要な地域の一つであった。今

(1)　小林仁「「漢中市崔家営墓」出土の陶俑について」『中国南北朝時代における小文化センターの研究──漢中・安康地区調査報告──』筑波大学芸術学系八木研究室、1998年。八木春生・小澤正人・小林仁「中国南北朝時代の"小文化センター"の研究──徐州地区を中心として──」『鹿島美術研究』（年報第15号別冊）財団法人鹿島美術財団、1998年。「中国南北朝時代における南北境界地域の陶俑について──「漢水流域様式」試論──」『中国考古学』第6号、日本中国考古学会、2006年。
(2)　河南省文化局文物工作隊『鄧県彩色画像塼墓』文物出版社、1958年。
(3)　漢中市博物館「漢中市崔家営西魏墓清理記」『考古與文物』1981年第2期。
(4)　李啓良・徐信印「陝西安康長嶺南朝墓清理簡報」『考古與文物』1986年第3期。徐信印「安康長嶺出土的南朝演奏歌舞俑」『文博』1986年第5期。
(5)　襄樊市文物管理処「襄陽賈家冲画像塼墓」『江漢考古』1986年第1期。
(6)　安康歴史博物館「陝西安康市張家坎南朝墓葬発掘紀要」『華夏考古』2008年第3期。

回、漢水上・中流域の南朝画像塼墓の中でも武漢地区と地理的に最も近い襄陽墓の俑を中心に、漢水流域の南朝陶俑の様相を改めて考えるとともに、武漢地区の南朝俑が漢水上・中流域や南京の南朝俑との関係においてどのように位置づけられるかを明らかにしたい。なお、ここでいう湖北地区とは現在の行政区分である湖北省を指すもので、あくまで便宜的に用いることにした。

2 襄陽賈家冲南朝画像塼墓出土の陶俑について

(1) 俑の出土数とその構成

　襄陽墓からは44体の陶俑が出土しており、南京一帯の南朝画像塼墓では一般的に俑が10体以上出土した例がほとんどないという状況を考えた場合、その数の多さは注目される。南北境界という地理的な特殊性を背景に、襄陽墓には多くの陶俑の副葬を特徴とする北朝墓葬の影響があったことが理解できる。

　また、俑の構成という点でも、武人俑や鎮墓獣の存在など、襄陽墓には北朝墓葬の影響をはっきりとうかがうことができる。では次に、一部前章の考察と重複するが、いくつか特徴的な俑を選んで具体的に見ていくことにする。

①武人俑

　武人俑（「武士俑」）は計3体出土したと報告されており、高さ49cmというその大きさは、後述する「Ⅰ式女侍俑」を除く他の俑に比べ格段に大きい。従来図版がなくその造形は不明であったが、調査の結果、安康長嶺墓出土の「胡俑」とほぼ同一の造形であることが分かった〔図1、2〕。耳護のついた冑（あるいは帽子か）と丈の高い円領の胡服が特徴的である。胸前に置いた左手には孔が穿たれ本来は何かの武器を持っていたと考えられる。安康墓の胡俑はその出土位置などから「鎮墓」の役割を担うものと考えられ、襄陽墓の武人俑もいわゆる鎮墓武人俑の一種である可能性が高い。

②鎮墓獣

　襄陽墓からは人面形鎮墓獣1体が甬道中央から出土した〔図3〕。北朝墓の特徴の一つである鎮墓獣は、通常、人面形と獣面形一対で出土する場合が多い。[7]安康長嶺墓、漢中墓など周辺の漢水流域の南朝画像塼墓でも人面形鎮墓獣1体しか出土していないことや、中央に置かれていたというその出土位置から考えて、人面形鎮墓獣1体のみの副葬がこれらの地域の特徴であったと考えられる。安康長嶺墓の鎮墓獣は背中に鋸歯状の鬣と板状の顎鬚を有する点で他のものと異なるが〔図4〕、北朝墓の鎮墓獣に一般に見られる獣毛表現がなく人間の

(7)　南京の南朝墓でも北朝の鎮墓獣に相当するものは存在するが（「陶犀牛」「窮奇」など）、それらはむしろ直接的な祖形を西晋時代の独角獣に求めることができ、北方鮮卑文化の習俗と深い関連があると考えられる北朝の鎮墓武人俑・鎮墓獣とは系統を異にしたものと思われる（小林仁「北朝的鎮墓獣──胡漢文化融合的一个側面──」山西省北朝文化研究中心編『4～6世紀的北中国與欧亜世界』科学出版社、2006年、163-164頁。本書第2章参照）。

第4章　南朝陶俑の諸相

裸体を彷彿させる体軀表現などやはり基本的な造形感覚には共通のものがある。
③男侍衛俑
　襄陽墓出土の陶俑の大半は前後両面の范を用いてつくられたものであるが、その中で「男侍衛俑」2体だけが前面の范のみでつくられていることが調査の結果分かった。背面を意図的につくらず、後ろから見ると頭部が体に挿入されている内部が露出する形になっている〔図5、6〕。さらに、注目すべきはその姿勢で、上半身を片側に向けるとともに、両脚も同じ方向を向いている。報告書でも指摘されているように、この2体は対をなし、墓室の外を向くように墓門両側の壁に貼り付けられていたものと考えられる。また、当初は見過ごされていたことだが、拱手した手の部分とそのほぼ真下にあたる足の上には孔が確認でき、本来は儀刀（儀剣）の類を支え持っていたことが分かる。その姿から想起されるのは、鄧県墓墓門部分の彩色壁画上の門吏像〔図7〕や襄陽墓の画像塼上の人物像〔図8〕で、この2点の「男侍衛俑」も門吏（門衛）の役割を担うものと考えてよいだろう。そして、この俑に見られる正面観照性、全体にすらりと長身な体軀表現などの特徴は、洛陽北魏俑の造形感覚にも通じるものがある。
④女侍俑
　「Ⅰ式女侍俑」は高さ48cmと先の武人俑同様、ひときわ大型である点が注目される〔図9、10〕。いかなる理由で女俑がこれほど大型につくられたのか他に類例がなく不明だが、やはり鎮墓というような何か特殊の役割を担っていた可能性がある。また、つま先が反り上がったいわゆる「笏頭履」を履くことから比較的身分は高いと思われ、墓主の近侍であったのかもしれない。「偏髻」は安康長嶺墓の女俑にも見られ、さらにⅤ字形をなす頭部（胸部まで一体）と体の独特な接合方式も安康長嶺墓出土の陶俑の大きな特徴であり〔図11〕、これらのことから襄陽墓と安康墓には密接な関連があったことが分かる。

（2）　俑に見られる線刻文字
　報告書では見過ごされていたが、襄陽墓出土のいくつかの陶俑には、"五"、"十"、"馬三"、"馬"などの文字や数字、記号が線刻されていることが調査によって確認できた。たとえば、「Ⅰ式侍衛俑」の背には「馬三」とあり〔図12〕、この俑が牽馬の類であることが分かる。また、数字については墓内での配置に関わるものかと推測される。こうした俑の職能や配置を表わす文字や数字の他に、後頭部と背中に同一の記号があるものもあり、これは頭と体を接合する際の目印だと考えられよう。
　同種の文字や数字、記号は鄧県墓出土の陶俑にも見られ、襄陽墓同様、後頭部、背中、そして足裏に線刻されている[8]〔図13〕。南北朝時代の俑の中でも極めて異例なこうした線刻文

(8)　鄧県墓出土の陶俑に見られる線刻文字や記号としては、1）後頭部および背中："｜"、"‖"、"五"、"六"、"七"、"九"、"大七"、"呂"、"不"、"之"など、2）足裏："刀"、"儀刀"、"捉大"、"車"などが確認できる。

147

字の類が襄陽墓と鄧県墓の俑に見られることは、地理的にも近い両者の密接な影響関係を示している。

(3) 襄陽の歴史的背景

　南北朝時代において、漢水は北朝から南朝へ、また南朝から北朝へ向かう軍事上極めて重要な経路であった。その漢水中流に位置する襄陽（当時の雍州）は、南朝にとって「北朝にたいする侵略と防衛の第一線におかれた軍事都市」であったという[9]。さらに襄陽は北朝との通商貿易も盛んに行われた商業都市で、南斉時代にはすでに南朝の貨幣流通圏に入り、南斉から梁時代に重要視された都市の一つであったことも指摘されている[10]。このように襄陽は、軍事上の要衝として、また南北の商業交流の場として、南朝と北朝双方の文化と常に接触を持ち得る状況にあったといえ、襄陽墓出土の南朝俑に北朝的要素が見られたのもまさにそうした南北境界という地理的特性に起因するものといえる。

　永元2年（500）、雍州刺史であった蕭衍（のちの梁武帝）は襄陽で挙兵したが、彼は漢中や安康を含む梁州、南・北秦州をも軍事的に掌握していたと言い、その領域がまさに漢水上・中流域の南朝画像塼墓の分布範囲と重なるのは単なる偶然ではないかもしれない。

(4) 年代について

　報告書では襄陽墓の年代について、上限を鄧県墓、下限を隋初としている。しかし、鄧県墓の年代については、梁普通4年（523）から陳天嘉3年（562）とする説や、東晋から梁とする説など未だ不確定である[11]。ここでは関連のある漢水流域一帯の南朝画像塼墓全体を視野に入れて襄陽墓の年代を推測してみたい。

　安康地区では前述の梁天監5年（506）画像塼を伴出した安康張家坎墓の発見があり、出土した陶俑が漢中墓の俑と近い特徴を有していることは、漢中墓の年代を考える上で一つの指標となる。一方、安康長嶺墓の陶俑は梁天監5年墓のものとは異なる特徴を示しており、両者の間にある程度の年代的な差があると見るべきかもしれない。ただ、安康地区から出土した紀年塼を見ると圧倒的に梁時代前半（とくに天監年間）のものが多く、その頃が安康地区における南朝画像塼墓造営の最盛期であった可能性が高い。

(9) 吉川忠夫『侯景の乱始末記』中央公論社（中公新書357）、1974年、151頁。

(10) 南朝時代の襄陽については、稲葉弘高氏の論考に詳しい（「南朝に於ける雍州の地位」『集刊東洋学』第34号、1975年。「梁代通貨に関する覚書」『集刊東洋学』第31号、1974年）。また、襄陽の商業面での発達に関連して、5世紀前半に西域胡商の康氏三千余家の移住がきっかけとなり商業活動が活発化したのではないかとの指摘もある（川勝義雄「侯景の乱と南朝の貨幣経済」『東方学報』京都第32冊、1962年、103頁）。襄陽のみならず、漢水流域にはこうした胡人や少数民族（非漢民族）も当時多く居住しており、この地域の文化を考える上で見逃せない要素の一つといえる。

(11) 柳涵「鄧県画像磚墓的時代和研究」『考古』1959年第5期。Annette L. Juliano, *TENG-HSIEN: An Important Six Dynasties Tomb*, Artibus Asiae Publishers, 1980。

第 4 章　南朝陶俑の諸相

　また、襄陽墓の陶俑と洛陽北魏俑との関連を先に少し触れたが、襄陽墓やさらに鄧県墓における「北朝の影響」を考える時、地理的に見て洛陽とのつながりがまず想定される。実際、漢水流域の南朝俑の特色である歩行状の姿勢をとった洛陽出土の北魏俑が存在するなど〔図14、15〕、洛陽北魏俑はとくに襄陽墓や鄧県墓など漢水中流域の陶俑の成立を考える上でキーポイントの一つといえる。その洛陽北魏俑について、520年代以降の様相はこれまでの出土例によってほぼ明らかになったが、洛陽遷都直後の500年代から510年代頃の陶俑は今なおその実体が不明である。先にあげた天監5年（506）の安康張家坎墓出土の陶俑は、まさにその洛陽北魏俑の空白の時期と重なるという点でも興味深い。いずれにせよ、とくにつながりの強い安康地区の状況や洛陽北魏俑との関連などから考えて、襄陽墓の年代を北魏平行の6世紀前半の梁時代に設定するのが現段階では妥当なように思われる。

3　武漢地区出土の南朝陶俑

　湖北地区では武漢地区を中心に南朝画像塼墓がこれまで数多く発見されており、出土した南朝俑の分布を見ても圧倒的に武漢地区に集中していることから、南朝俑の一大中心地であったことが分かる。

　武漢地区の南朝画像塼墓出土の南朝俑について、今回新たに行った現地調査の成果も踏まえつつ、ここでは1）北朝陶俑との関連、2）南京南朝俑との関連、3）武漢独自の要素、という3つの視点から、代表的は作例をいくつか選んで見ていくことにする。

（1）　北朝陶俑との関連

　出土した貨幣から梁普通4年（523）を上限とする武昌呉家湾画像塼墓出土の陶俑は、従来から北朝俑との類似が指摘されていた〔図16〕。

　確かに俑の出土数22体は、同時期の南京一帯のものに比べると多く、また南京では見られない「胡俑」や「鎮墓獣」も出土しており、俑の構成など北朝俑との直接的あるいは間接的影響があるのも事実である。しかし、卵形で厚みや量感が感じられる寛袖（かんしゅう）の表現などは、南京の堯化門梁蕭偉墓（532年）や同じく梁時代と思われる張家庫南朝墓出土の女俑を彷彿させ〔図17〕、またほとんどの俑が拱手をしているが、これも漢民族の伝統の強い南京南朝俑の特徴の一つである。したがって、呉家湾画像塼墓出土の陶俑は俑の出土数や種類という点では確かに北朝の影響が認められるが、造形的にはむしろ南京南朝俑との関連が考えられる。

(12)　秦廷棫編『中国古代陶塑芸術』中国古典芸術出版社、1957年、図版15。その姿勢からおそらく馬か何かを牽いているようである。同様の俑が現在まで洛陽では出土していないなど問題も残るが、鄧県墓や襄陽墓が洛陽の北魏俑と関連があった可能性を示すものとして興味深い。

(13)　武漢市革委会文化局文物工作組「武昌呉家湾発掘一座古墓」『文物』1975年第6期。この墓の陶俑について、佐藤雅彦氏は「北魏スタイル」と評し（佐藤雅彦「陶磁・土偶」大阪市立美術館編『六朝の美術』平凡社、1976年、177頁）、また秋山進午氏も北朝陶俑との類似を指摘している（秋山進午「墓葬と出土品」前掲大阪市立美術館編『六朝の美術』、159頁）。

一方、かつて『考古』誌上に掲載された武漢出土の3体の南朝俑〔図18〕は、図版の不鮮明さも手伝ってこれまであまり注目されてこなかった。しかし、1)片方の手を袖手し、一方を胸前に置く所作をとる点、2)寛袖の袖口が波状に表現されている点、3)籠冠俑の存在など、部分的に鄧県墓〔図19、20〕や襄陽墓〔図21〕、さらには北朝俑との類似も見出せる点で興味深い資料といえる。

　以上のことから、襄陽墓など漢水中流域の南朝俑を介しての可能性もあるが、武漢地区の陶俑には北朝俑の要素が確かに存在する。しかし、全体的に見て武漢地区における北朝俑の影響はやはりごく一部であるといわざるを得ず、襄陽墓はじめ漢水上・中流域の南朝俑ほどその影響は色濃くない。

(2) 南京南朝俑との関連

　南京の南朝俑については、これまでの出土例から、1)俑の出土数および種類の少なさ、2)拱手中心の所作、3)造形的な簡略化傾向、4)帝陵クラスにおける石俑の埋葬、などいくつかの特徴を指摘できるが、全体的に見て北朝に比べると俑に対する意識はかなり低いといわざるを得ない。漢水流域の南朝俑が南京の俑と様相を大きく異にしていることはすでに述べたが、これは逆にいえば南京南朝俑の影響力がこの地域についてはほとんどなかったことを示している。しかしながら、武漢地区の場合はやや状況が異なり、むしろ南京南朝俑の影響が重要な要素の一つとなっている。

　その代表的な例として、梁普通元年（520）の武昌東湖三官殿画像塼墓出土の陶俑があげられる。この墓からは女俑と男俑各2体ずつ計4体の陶俑が出土しており〔図22〕、南京の梁蕭秀墓（518年）や同じく梁時代と見られる童家山墓出土、あるいは南京市博物館所蔵の板橋南朝墓や四板村南朝墓出土の侍俑と非常に近い造形を示している〔図23〕。さらに同様の俑は武昌M481やM483（いずれも未報告）からも出土しており、とくに前者からは南京南朝墓でしばしば見られる扇形の髻を結う女俑が出土している〔図23右〕。また、この2基の墓および武昌M203（未報告）から出土した両手を胸前で構える男俑とほぼ同一のものが南京でも出土している。これらは南京でつくられたものが直接もたらされたか、あるいはその同笵である可能性が高い。南京南朝俑の直接的な影響が武漢地区ほどはっきりと見られる南朝の領域の他の地域では他にほとんどなく、武漢が南京と密接な関係にあったことがうかがえる。

(3) 武漢独自の要素

　武漢M203から南京南朝俑に見られるのとほぼ同一の俑が出土していることはすでに指摘

(14) 湖北省文物管理処「湖北地区古墓葬的主要特点」『考古』1959年第11期。
(15) 武漢市博物館「武昌東湖三官殿墓梁墓清理簡報」『江漢考古』1991年第2期。

したが、この墓からはさらに手づくね成形のやや稚拙な造形の陶俑も出土している。同様の手づくねの陶俑は、はっきりとした年代は不明だが武漢地区の他の南朝墓でもいくつか見つかっており、南京でも、漢水流域でも見られないこれら一群の陶俑は、武漢地区の地域的な独自性を示すものと考えられる。残念ながら、ほとんどが未公表でありここで詳しく言及することはできないが、こうした武漢地区の南朝俑に見られた独自性を考える上で、三国・両晋時代における武漢地区の俑生産の伝統がその背景の一つとして考えられよう。

4　おわりに

南朝画像塼墓は南京を起点に北は鄧県や襄陽、そして西は陝西省南部の漢中や安康へと大きな拡がりを見せている。しかしながら、俑を中心に考察した結果、南京から遠く離れるにしたがって、南朝俑の様相は南京のものと大きく異なることが今回明らかになった。とくに南北境界に位置した漢水流域を中心として分布する南朝画像塼墓出土の陶俑は、南京南朝俑とは大きく異なる独自の特徴を有し、そこには南北境界地域という地理的特殊性に起因する北朝陶俑の影響が大きく関わっていることが理解できた。

今回最初に考察した襄陽墓について、漢水流域の南朝画像塼墓の中でもとりわけ鄧県墓と安康長嶺墓との結びつきが強いことを指摘したが、言い換えれば、襄陽墓の陶俑は鄧県墓と安康墓双方の要素を併せ持つということである。互いに隣接するという地理的要因が大きいが、南朝画像塼墓の地域的な拡がりと北朝陶俑の南朝への影響という対向する2つの流れを考えると、襄陽墓は南北境界地域の南朝墓における一つの交差点的な位置づけにあると考えられるのではないだろうか。襄陽墓からその北の鄧県墓を結ぶルートの先には洛陽が、そして襄陽墓から漢水を辿るルートの先には西安がそれぞれ北朝の大都市として存在するが、今回はとくに洛陽との関連に着目した。南北朝時代、洛陽が都として文化的に大きな影響力を有していたのが北魏洛陽遷都の494年から東魏・西魏への分裂にともない荒廃した535年までの約40年の期間であり、さらに梁天監5年の安康張家坎墓出土の陶俑の存在など近隣の安康地区の状況などから、襄陽墓の年代は6世紀前半の梁時代とするのが最も妥当であると考えられる。

一方、武漢地区出土の陶俑にも一部だが北朝陶俑の影響が確認できた。ただ、当初予想していた程その影響は大きくはなかったのも事実である。また、造形的に襄陽墓はじめ漢水上・中流域の南朝俑との積極的な関連も一部の例を除くとほとんど認められなかった。その反面、

(16)　八木春生氏は、この漢水流域の文化圏は「互いにゆるやかなつながりを持った中及び小文化センター」によって形成されており、その中心が中文化センターとしての南陽盆地（漢水中流域）地区であったのではないかと推測している（八木春生「南朝の小文化センターについて──漢中および安康地区を中心に──」『雲岡石窟文様論』法藏館、2000年、268頁）。

(17)　また、襄陽を起点に淅川・武関を経て、関中に向かうという桓温の第一次北伐のルートも知られる。淅川で隋の画像塼墓が発見されたことは、その意味で注目される（南陽市文物研究所、淅川県博物館「河南省淅川県西嶺隋画像塼墓」『中原文物』1996年第3期）。

武漢地区の南朝俑には南京南朝陶俑の直接的な影響が確認できた。とくに南京南朝俑あるいはその同笵製品の流入という他地域ではほとんど見られない状況が武漢地区で見られたことは、武漢地区が南京との強いつながりを持った地域であったことを裏付けている。

さらに、武漢地区では造形的に稚拙ではあるが地域的な独自性を示す一群の陶俑が一方では存在するというように、多彩な要素が混在するという状況が見られた。南北境界にあたる漢水上・中流域の南朝俑が、北朝俑の影響下に独自の展開と発展を遂げたのに比べると、武漢地区の南朝俑については、様式的に大きな展開は見られず、やや混沌とした状況にあったといえる。

こうした状況に大きな変化が見られるのはむしろつづく隋時代になってからであり、武漢地区では隋俑全体の中でも造形的に極めて完成度の高い陶俑が生み出された〔図24〕。武漢隋俑には漢水上・中流域の南朝俑との類似点も一部に見られることから、隋王朝による南北統一を契機として、漢水流域の独特な文化をも取り込みながら、武漢地区の俑生産に新たな局面が切り開かれた可能性も考えられる。今後は隋俑への展開も視野に入れながら、南朝陶俑の地域性の問題について考えていく必要があろう。

第4章　南朝陶俑の諸相

図1　武人俑実測図
襄陽墓出土　高49.0cm

図2　武人俑
安康長嶺墓出土　高31.0cm

図3　人面鎮墓獣実測図
襄陽墓出土　高35.0cm

図4　人面鎮墓獣
安康長嶺墓出土　高27.0cm

図5　男侍衛俑
襄陽墓出土
高32.2cm

図6　男侍衛俑
襄陽墓出土

図7　門衛武人壁画(模写)
鄧県墓出土

図8　人物図画像塼(拓本)
襄陽墓出土

第4章　南朝陶俑の諸相

図9　Ⅰ式女侍俑実測図
　　　襄陽墓出土
　　　　高48.0cm

図10　Ⅰ式女侍俑
　　　襄陽墓出土

図11　女侍俑
安康長嶺墓出土

155

図12　Ⅰ式侍衛俑と線刻記号(「馬三」)
　　　襄陽墓出土

図13　陶俑と線刻記号・文字(拓本)
　　　鄧県墓出土
　　　高23.6cm

第4章　南朝陶俑の諸相

図14　男侍俑
北魏　洛陽出土
高20.0cm

図15　儀仗俑
鄧県墓出土
高28.7cm

図16　各種陶俑
武昌呉家湾画像塼墓出土

図17　女侍俑
南京張家庫南朝墓出土
高31.2cm

図18　各種陶俑
湖北南朝墓出土

図19　女侍俑
鄧県墓出土
高19.4cm

図20　陶俑体軀
鄧県墓出土

図21　文官俑と女侍俑
襄陽墓出土

第4章　南朝陶俑の諸相

図22　男女侍俑
武昌東湖三官殿梁墓出土

図23　男女侍俑
（左）板橋南朝墓出土、（右）四板村南朝墓出土

図24　文官俑
武漢周家大湾隋墓出土

図版リストおよび出典

1　武人俑実測図　襄陽墓出土　高49.0cm
2　武人俑　安康長嶺墓出土　高31.0cm（陝西歴史博物館）
3　人面鎮墓獣（実測図）　襄陽墓出土　高35.0cm（襄樊市文物管理処「襄陽賈家冲画像磚墓」『江漢考古』1986年第１期、図二十-１）
4　人面鎮墓獣　安康長嶺墓出土　高27.0cm（陝西歴史博物館）
5　男侍衛俑　襄陽墓出土　高32.2cm（襄陽市博物館）
6　男侍衛俑　襄陽墓出土（襄陽市博物館）
7　門衛武人壁画（模写）　鄧県墓出土（中国国家博物館）
8　人物図画像磚（拓本）　襄陽墓出土（襄樊市文物管理処「襄陽賈家冲画像磚墓」『江漢考古』1986年第１期、図十三-２）
9　Ⅰ式女侍俑実測図　襄陽墓出土　高48.0cm（襄樊市文物管理処「襄陽賈家冲画像磚墓」『江漢考古』1986年第１期、図十九-６）
10　Ⅰ式女侍俑　襄陽墓出土（襄陽市博物館）
11　女侍俑　安康長嶺墓出土（陝西歴史博物館）
12　Ⅰ式侍衛俑と線刻記号（「馬三」）　襄陽墓出土（襄陽市博物館）
13　陶俑と線刻記号・文字（拓本）　鄧県墓出土　高23.6cm（河南省文化局文物工作隊『鄧県彩色画像磚墓』文物出版社、1958年、図六〇）
14　男侍俑　北魏　洛陽出土　高20.0cm（秦廷棫編『中国古代陶塑芸術』中国古典芸術出版社、1957年、図版15）
15　儀仗俑　鄧県墓出土　高28.7cm（河南省文化局文物工作隊『鄧県彩色画像磚墓』文物出版社、1958年、図五九（右））
16　各種陶俑　武昌呉家湾画像塼墓出土（武漢市革委会文化局文物工作組「武昌呉家湾発掘一座古墓」『文物』1975年第６期、図一）
17　女侍俑　南京張家庫南朝墓出土　高31.2cm（米沢嘉圃編『世界美術体系　第８巻　中国美術（Ⅰ）』講談社、図版89）
18　各種陶俑　湖北南朝墓出土（湖北省文物管理処「湖北地区古墓葬的主要特点」『考古』1959年第11期、図版伍-１～３）
19　女侍俑　鄧県墓出土　高19.4cm（河南省文化局文物工作隊『鄧県彩色画像磚墓』文物出版社、1958年、図六一）
20　陶俑体軀　鄧県墓出土（河南省文化局文物工作隊『鄧県彩色画像磚墓』文物出版社、1958年、図六五）
21　文官俑と女侍俑　襄陽墓出土（襄樊市博物館）
22　男女侍俑　武昌東湖三官殿梁墓出土（（左右）武漢市博物館「武昌東湖三官殿墓梁墓清理簡報」『江漢考古』1991年第２期、図版参-７、９。（中）武漢市博物館）
23　男女侍俑（左）板橋南朝墓出土、（右）四板村南朝墓出土（南京市博物館）
24　文官俑　武漢周家大湾隋墓出土（中国国家博物館）

※出典記載のないものはすべて筆者撮影。

第5章
北斉時代の俑に見る二大様式の成立とその意義
―― 鄴と晋陽 ――

1　はじめに

　俑は死者とともに墓に副葬される明器の一種であり、中国美術史における重要な研究対象の一つである。なかでも南北朝時代の俑は、これまで広範な地域から数多くの出土例が報告されており、しかもその中には紀年墓資料も少なくないことから、時代や地域ごとの造形特質や様式変遷を解明する重要な資料を提供している。しかし、この南北朝時代の俑に関しては、墓葬の副葬品という性格から、中国を中心に考古学的研究が主流で、美術史的研究は日本を含めまだそれほど多くないのが現状である。とくに、日本では、素焼き焼成という点などから、俑は陶磁史の一ジャンルとして位置づけられる場合が多く、主として笵（型）により成形されるということもあり、仏教造像を中心とした彫塑史研究の中での十分な研究と位置づけがなされてきたとはいえない。

　筆者は南北朝時代の俑の様式変遷について、地域性の問題を中心に研究を進めてきたが、なかでも北斉時代の俑に見られる地域的な特色、とくに北斉の二大都市・鄴（河北省邯鄲市臨漳県）と晋陽（山西省太原市）の俑の様式的な相違に早くから着目してきた。北斉の都・鄴と副都・晋陽、この両地域の俑に見られる造形的な特色は北斉俑の「二大様式」ということができ、北斉俑の造形的特質を理解する上で重要なものといえる。同時に、のちの隋唐時代に先立つ二都制を背景にした北斉時代の俑に見られるこの「二大様式」の成立とその背景、具体的様相を明らかにすることは、近年とくに注目されている北斉文化、北斉美術の地域的な多様性を理解する上でも大きな手がかりを提供できるものといえる。北斉時代の彫塑芸術については、従来石窟などを中心とした仏教造像に関する研究が主流を占めていた感があるが、鄴と晋陽の俑に見られる造形特質と地域性の相違の解明は、仏教造像中心の従来の北斉時代の彫塑史観にとっても新たな示唆を与えうるものと期待される。

　北斉時代の鄴と晋陽の俑に関しては、楊泓氏や蘇哲氏らにより、北魏洛陽遷都後の洛陽地区の俑の造形遺風や技術を受け継いだ鄴の俑と、豊満さが強調された地方的な色彩の強い晋陽の俑という、両者の造形特性と相違に関する基本的な見解が示されている[1]。しかしながら、この両地域の俑の相違の問題について出土例にもとづいた検証が十分になされてきたとはいえない。もし鄴の様式が北魏洛陽のそれを受け継いだものとすると、どの点が北魏洛陽の継承であり、どの点が北斉オリジナルのものかという点や、北魏と北斉の間にある東魏の俑と

の関わり、さらに地方的な色彩を持つという晋陽の様式が生まれた背景など、北斉俑に関わる問題は多い。本章ではこうした点を踏まえ、両地域の俑について紀年墓を中心とした出土例により具体的な比較考察を行い、それらの造形的相違とその背景について考察する。

2　北斉俑の出土分布

　本論に入る前に、北斉時代の俑の出土分布について概観する。北斉時代の俑は、北斉の領域の広範囲にわたって出土しているが、その分布は大きく次の5つの地区に分けられる(2)〔地図〕。
①鄴地区［河北省邯鄲市磁県、河南省安陽市など］
②晋陽（并州）地区［山西省太原市、晋中市（祁県、寿陽県）］
③青州、斉州地区［山東省済南市、青州市、淄博市など］
④幽州、瀛州、定州、冀州地区［河北省中北部］
⑤徐州地区［江蘇省徐州市］

地図　北斉俑出土分布図

（1）　楊泓「北朝陶俑的源流、演変及其影響」『中国考古学研究――夏鼐先生考古五十年紀年論文集――』文物出版社、1986年。蘇哲「東魏北斉壁画墓の等級差別と地域性」『博古研究』第4号、1992年。また、李梅田氏は墓葬文化から見た鄴と晋陽の比較分析を行っている（李梅田「北斉墓葬文化因素分析――以鄴城、晋陽為中心――」『中原文物』2004年第4期）。さらに、最近では劉瑋琦氏がこの問題を論じている（劉瑋琦「試論東魏北斉時期官方様式――鄴城與晋陽随葬俑的特徴研究――」『故宮学術季刊』第31巻第1期、2013年）。
（2）　東魏・北斉墓の地域設定と類型学的研究は楊効俊「東魏、北斉墓葬的考古学研究」（『考古與文物』2000年第5期）に詳しい。

第5章　北斉時代の俑に見る二大様式の成立とその意義

①の鄴地区は、東魏・北斉の都が置かれた場所であり、皇帝陵や王侯貴族墓などが集中しており、とりわけ重要な地域であることはいうまでもない。この鄴には北魏が滅亡し東西に分裂した際、40万戸にも及ぶ大量の人民が洛陽から移り住んだということから、東魏・北斉の鄴都の文化形成における北魏洛陽文化の影響が指摘されている。また、②の晋陽（幷州）地区については、東魏の実権者、高歓が「大丞相府」を建て、北斉皇室の高氏一族の権力基盤となった政治・軍事の一大拠点であり、当時副都（別都）として別宮も置かれ、その重要性は鄴をしのぐほどであったという。北斉初代皇帝の文宣帝高洋は天保元年（550）に禅譲を受けてから、天保10年（559）に崩御するまでの10年間に、26回にわたり両宮を往来し、とくに晋陽には長期間滞在したという。北斉の他の皇帝についても同様で、いずれも晋陽宮で即位しているという事実などからも、北斉皇室にとって晋陽がいかに重要な場所であったかがうかがえる。

さて、都のあった鄴一帯の北斉俑はこれまで17基の墓葬からの出土例が知られている〔章末表（1）〕。なかでも文宣帝高洋の武寧陵（560年）に比定される磁県の湾漳村墓（No.2、以下Noは章末の表による）が正式に発掘された唯一の皇帝陵であることから、鄴のみならず北斉の俑を代表するものといえる。実際、出土した俑は質量とも際立っており、とくに等身大に近い大型文吏俑一対は皇帝陵ならではの高度な造形技術を示しており、北斉俑のモニュメンタルな作例といえる。

一方、副都晋陽からは近年新たな発見も相次ぎ、これまでに計14基の墓葬からの北斉俑の出土例が報告されている〔表（2）〕。なかでも婁叡墓（570年／No.27）は北斉皇室の外戚である大臣の墓であり、皇室以外では最も高いクラスに属することから、婁叡墓の俑は晋陽の俑を代表するものといえる。晋陽で発見された墓葬はその被葬者の多くがこの婁叡をはじめ本来は鮮卑族など北方遊牧民族の出身であり、胡姓を用いるが、これはこの地域の文化的背景

（3）　前掲注（1）蘇哲「東魏北斉壁画墓の等級差別と地域性」、19頁。
（4）　当時の晋陽については、王波『魏晋北朝幷州地区研究』（人民出版社、2001年）や渠川福「我国古代陪都史上的特殊現象――東魏北斉別都晋陽略論――」『中国古都研究（第四輯）』（浙江人民出版社、1989年）に詳しい。
（5）　馬忠理氏、蘇哲氏ら文宣帝高洋の武寧陵（560）に比定する説に対して（馬忠理「磁県北朝墓群――東魏北斉陵墓兆域考――」『文物』1994年第11期、60頁）、孝昭帝高演の文静陵（560年）や武成帝高湛の永平陵（564年）の可能性も否定できず、現段階では武寧陵と断定するだけの証拠に欠けるとの見解も示されている（江達煌「磁県湾漳北朝大型壁画墓墓主試析」河北省文物研究所『河北省考古文集』東方出版社、1998年、453頁）。いずれにしても、湾漳村墓が北斉前期の皇帝陵であることはほぼ確実であることから、本章では便宜上、武寧陵説をとることにする。
（6）　現在、未報告の北斉紀年墓も何基か存在し、その中には俑や鎮墓獣の出土例も4基確認できるが（常一民・彭娟英「太原地区発現的北斉墓葬」『山西省考古学会論文集（4）』山西人民出版社、2006年）、正式な報告がない現時点ではこれらはここでは含めないことにする。
（7）　漠北草原地区や六鎮地区の鮮卑族もしくは疏勒草原の遊牧民族の出身者が多く、晋陽地区での長期間の定住を通し漢民族化され、子孫の代にはほとんどが晋陽を籍としていたという（山西省考古研究所・太原市文物考古研究所『北斉東安王婁叡墓』文物出版社、2006年、188頁）。

を考える上で注目すべき点である。なお、同じ鮮卑系民族の墓葬であるが晋陽からやや離れた祁県の韓裔墓（567年／№25）や寿陽の庫狄廻洛（562年／№22）からも部分的な例外はあるが晋陽の俑と基本的に共通した造形感覚を見せる俑が出土していることから、これらも晋陽地区の一群に含めることにする。

ちなみに、鄴と晋陽以外の地域については、崔氏、高氏、封氏など各地の名門士族門閥勢力の根拠地として、北斉俑の地域的な様相を知る上でそれぞれ重要ではあるものの、今回は鄴・晋陽両地区との関わりの中でのみ触れることにしたい。なお、南朝支配下の期間も長く、北斉の領域最南端の南北境界地域に位置する⑤の徐州地区については、鄴の俑の直接的な影響が見られると同時に、南朝（南京地区）からの影響も受けていたと考えられる独自の造形の俑が存在するなど特殊な様相を見せる興味深い地域である。[8]

3　鄴と晋陽の俑の比較——鎮墓俑を中心に——

出土した俑すべてについて見ることは紙数に限りもあり難しいため、ここでは北斉をはじめ北朝時代の俑の中でも重要な存在で、とくに時代的、地域的な特徴が反映されやすいと考えられる「鎮墓俑」（鎮墓武人俑と鎮墓獣）を中心に比較考察を試みたい。さらに、鎮墓俑以外でも、鄴と晋陽の多くの墓葬に共通して見られる型式の文吏俑や籠冠俑など代表的なものをいくつかとりあげることにより、両地域の俑の表現形式の相違とともにそれぞれの地域の造形的特質を明らかにしたい。

（1）　鎮墓俑

北朝の墓葬においてしばしば見られる、墓門近くに置かれる一対の武人俑と神獣（人面獣身形と獣面獣身形の2種）を、現在中国考古学界においてはそれぞれ「鎮墓武人（武士）俑」と「鎮墓獣」と呼び、これらを墓の守護あるいは墓を鎮めるための特別な俑として「鎮墓俑」に分類するのが通例となっている。[9] 一般的に他の俑よりも大きくつくられていることからその重要性と特別な役割がうかがわれる。北朝鎮墓俑の系譜はさらにのちの隋唐時代にも引き継がれており、南北朝から隋唐までの各時期、各地域の俑の変遷を知る上で重要な指標といえる。

(8)　八木春生・小澤正人・小林仁「中国南北朝時代の〈小文化センター〉の研究——徐州地区を中心として——」『鹿島美術研究（年報第15号別冊）』財団法人鹿島美術財団、1998年。

(9)　楊泓氏は北朝陶俑を、①鎮墓俑、②出行儀仗、③侍僕舞楽、④庖厨用具模型・動物模型、の四種に分類している（前掲注（1）楊泓「北朝陶俑的源流、演変及其影響」、268-271頁）。現在用いられている俑の名称は必ずしも統一されているわけではなく、本書で用いている名称も便宜的なものである。なお、北斉俑の実際の職能を比定するのは容易ではないが、儀仗隊（儀衛鹵簿）類の俑群について禁衛軍組織などに対応するとの興味深い指摘がある（蘇哲『魏晋南北朝壁画墓の世界』白帝社、2007年、149-152頁）。

第5章　北斉時代の俑に見る二大様式の成立とその意義

①鎮墓武人俑

鄴　　鄴の鎮墓武人俑は元良墓（553年／No. 1）、湾漳村墓（560年）、和紹隆墓（568年／No. 4）、范粋墓（575年／No.11）などで見られる〔図1～3〕。いずれも高さ40cm以上で、他の種類の俑が通常20-30cm程度であることを考えるとそれらよりもひときわ大きくつくられていることが分かる。基本形式は鎧甲を身にまとい、左手には大きな盾を支え持ち、右手は垂下して何かを握りしめる形をとっており、本来は矛など何か武器を持っていたものと考えられる。[10]

　　鄴の鎮墓武人俑には中央に獣面（獅子面）を貼り付けた盾や岩座状の台座上に立つ点など共通した特徴が指摘できる。岩座状の台座については、東魏鄴の趙胡仁墓（547年）出土の鎮墓武人俑が現在のところ俑での最初期の作例であり、仏教美術における岩座が鎮墓武人俑の特殊な役割と結びついたものと考えられる。[11] 鎧甲の形式も基本的には大きな差はないが、元良墓などでは「花結（かけつ）」（頷下中央より縦束された甲絆で、胸以下で結ばれ、その後左右に横束され背後にいたる）が付け加えられている点や、さらに盾に獣面の上下左右に4人の人物像が見られるのも他の作例とは異なる点である。[12]

　　興味深いことに元良墓とほぼ同じタイプの鎮墓武人俑が、河北省の平山崔昂墓（566年）[13] や滄州呉橋北斉墓（M3）[14]、それに江蘇省徐州北斉墓（M1）[15] にも見られる〔図4～6〕。とくに徐州のものとは表情から細部形式にいたるまで酷似し、同笵の可能性も考えられるが、少なくとも同一工房の作として間違いない。このことから北斉の早い段階ですでに鄴の俑が他の地域（現在の河北省中北部や江蘇省北部）においても一つの規範となり、場合によっては鄴の工房でつくられた俑が皇帝からの下賜などにより直接もたらされた可能性も考えられる。[16]

　　鄴の鎮墓武人俑では、個々の細部形式の違いは多少あるにせよ、その造形においては年代による大きな変化は見られない。ただ、通常一対2体で副葬されるのが基本であるが、皇帝陵である湾漳村墓の場合、鎮墓武人俑は二対4体が出土している。盗掘を受けてはいるものの湾漳村墓からの俑の出土数が1,805体と現在発掘された北朝墓中、最も大量の俑が副葬さ

(10)　北朝の鎮墓武人俑の甲冑については、市元塁「北朝鎮墓俑の甲冑について」（『古代武器研究』第2号、2001年）に詳しい。
(11)　磁県文化館「河北磁県東陳村東魏墓」『考古』1977年第6期。
(12)　小林仁「隋俑考」清水眞澄編『美術史論叢 造形と文化』雄山閣、2000年、注13。本書第7章、225頁。
(13)　河北省博物館・文物管理処「河北平山北斉崔昂墓調査報告」『文物』1973年第11期。
(14)　河北省滄州地区文化館「河北呉橋四座北朝墓葬」『文物』1984年第9期。
(15)　徐州博物館「江蘇徐州市北斉墓清理簡報」『考古学集刊第13集』中国大百科全書出版社、2000年。
(16)　蘇哲氏は、東魏・北斉では五品以上の官僚の葬儀に際して、中央官衙の光禄寺に所属の東園局丞が葬具・明器・墓誌などを提供、被葬者の身分に合わせ鴻臚寺系統の官僚が礼制を管轄していた可能性を指摘している（前掲注（9）蘇哲『魏晋南北朝壁画墓の世界』、158頁）。

れていることから考えて、身分の高さに応じて大量の俑が副葬された可能性が高い。したがって、湾漳村墓において鎮墓武人俑が二対副葬されたのもそうした一種の厚葬化の表れと考えられる。より多くの俑を副葬することが身分の高さ（権力の大きさ）の象徴であったと理解できる(17)。こうした俑副葬の大量化傾向は東魏末から顕著となり、東魏の茹茹隣和公主閭叱地連墓（以下、茹茹公主墓とする）(550年)では出土した墓誌に「送終之禮、宜優常数」とあり(18)、実際に皇帝陵である湾漳村墓に迫る1,064体もの大量の俑が出土している。また、「常数」という表現から、のちの唐時代のように被葬者の身分階級により俑など副葬する明器の数量に規定のようなものがあったことがうかがえる。

　北斉の鎮墓武人俑とほぼ同型式のものは東魏末の武定年間（543-550年）の鄴地区の趙胡仁墓（547年）や茹茹公主墓（550年）にすでに見出せ〔図7、8〕、このことから北斉鄴の鎮墓武人俑は造形的に東魏鄴のそれを直接的に継承したものであることが分かる(19)。実際、東魏武定年間から北斉の建国までは10年足らずと短く、しかも、両者の俑は様式的に極めて近い関係が見出せ、東魏鄴の工房組織が北斉鄴のそれにほぼそのままの形で引き継がれた可能性が高い。

晋陽　晋陽地区の鎮墓武人俑は、賀抜昌墓（553年／No.18）、竇氏墓（559年／No.20）、賀婁悦墓（560年／No.21）、庫狄廻洛墓（562年／No.22）、張海翼墓（565年／No.24）、庫狄業墓（567年／No.26）、婁叡墓（570年／No.27）、徐顕秀（徐頴）墓（571年／No.28）などで出土している〔図9～12〕。

　武人の鎧甲や立てた盾を左手で支える姿（按盾）など、鄴のものと基本的な形式は共通するが、全体の造形感覚は大きく異なっている。すなわち、鄴の鎮墓武人俑では全体のバランスが良く、随所にシャープさも感じさせ、表情についても、大きな目や鼻など北方民族の特徴を見事に表現しており、相手を威嚇するのに十分な迫力を備えている。一方、晋陽の鎮墓武人俑は、全体として丸みを強調した造形で、なで肩のものが多く、また頭部が大きく、それに比して下半身が先細りでやや頼りない感じを与える。表情については、鄴のもの同様、北方民族系の武人を表現しているが、細部形式には違いもあり、総じて迫力はあるが同時にどことなく親しみを感じさせる温和さが見られる。左手で支える盾も鄴のものに比べやや細く小さく、重厚感や迫力に欠ける。全体として、丸みを強調した体型が晋陽の大きな特徴といえよう。

(17)　単に俑の数量ばかりでなく、湾漳村墓からは他の墓では見られない極めて大型で質の高い大門吏俑（文吏俑）が出土しており、量だけでなく質という点にも皇帝陵の特殊性をうかがうことができる。ただ、武寧陵は文宣帝高洋自身の遺詔により皇帝陵としては倹約な方であるとの指摘がある（前掲注（1）蘇哲「東魏北斉壁画墓の等級差別と地域性」、5頁）。

(18)　磁県文化館「河北磁県東魏茹茹公主墓発掘簡報」『文物』1984年第4期。

(19)　鄴の東魏俑と北斉俑の類似性については宿白氏や楊泓氏がすでに指摘している（宿白〈太原北斉婁叡墓参観記〉「筆談太原北斉婁叡墓」『文物』1983年第10期、27-28頁。楊泓〈従婁叡墓談北斉物質文化的幾個問題〉「筆談太原北斉婁叡墓」『文物』1983年第10期、37頁）。

第5章 北斉時代の俑に見る二大様式の成立とその意義

　さらに、鄴において一対がいずれも基本的には同じ造形であったのに対して、晋陽では鄴同様まったく同じ造形のペアがある一方で、一部に部分的に異なる造形の鎮墓武人俑を一対としていた例も見られる。たとえば、徐顕秀墓や金勝村北斉墓では、左手で盾を支えるタイプに加え、左手を胸前に置き矛か何かを握っている姿を示すものが見られる。とくに徐顕秀墓では前者が口を開けるいわゆる「阿形」であるのに対して、後者が「吽形」となり、一対でも明らかに異なる形式を意図していたことが分かる[20]〔図10〕。

　この他、鄴の鎮墓武人俑で必須要素であった岩座が晋陽では竇氏墓（559年）と庫狄廻洛墓（562年）のみでしか見られないのも逆にいえば晋陽地区の一つの特徴といえる。なお、庫狄廻洛墓の俑は、晋陽地区の俑との共通性が多く認められるのも確かではあるが、晋陽地区の俑とは異なる要素も一部に見られ、この問題については後述する。

　北斉皇室の外戚という晋陽の中で最も高い地位にあった婁叡墓（570年）の鎮墓武人俑は、北斉中ごろの作例であるが、丸みを強調しながらも武人らしいたくましさが効果的に表現されている点をはじめ、縛袴の広がりにより全体のプロポーションに安定感を生み出している点、さらに獰猛さの中にも人間味をたたえいきいきとした表情など、全体的に秀逸な造形感覚を見せている。婁叡墓の作例は晋陽の中では様式的に最も完成されたものといえる。婁叡墓の壁画は北斉絵画史上、極めて重要な位置づけにあることが指摘されているが[21]、俑においても婁叡墓はその身分等級にふさわしく造形的にも晋陽の俑の最高レベルにあるということができる。

　婁叡墓をはじめとする晋陽の俑は明らかに鄴の俑とは異なる造形志向によるものであり、両者の質的な優劣は一概には判断すべきではない。鄴の鎮墓武人俑は晋陽以外の他の地域へも大きな影響を与えたことをすでに指摘したが、晋陽の場合は近郊の寿陽や祁県を除くと他地域への影響は見られず、極めて限られた地域における共通スタイルであり、その意味では確かに一つの地方様式という見方もできる。しかし、逆にいえば、鄴の俑の影響力の強い中にあって、独自のスタイルの俑を生み出し得たという点で、晋陽地区の俑は単なる一地方様式ということを超えた、北斉俑の新たな造形的展開を示す存在として重要な意義をもつものということができる。

②鎮墓獣

　鄴の鎮墓獣は、元良墓（553年）、湾漳村墓（560年）、堯峻墓（567年／No.3）、和紹隆墓（568年）、高潤墓（576年／No.12）などで見られる〔図13〜18〕。基本的に人面獣身形と獣面獣身形で対をなし、それぞれ前肢を伸ばし、尻を地に付ける「蹲踞」の姿勢をとる点は、北魏平城時期に誕生し、北魏洛陽遷都後の洛陽において定型化した鎮墓獣の型式を基本的に

(20) 基本的に同じ按盾形式の婁叡墓の作例でも、甲冑の襟元の形など細部形式が異なる場合もある。
(21) 婁叡墓の壁画制作には北斉の宮廷画家であった楊子華あるいはその弟子たちが関与した可能性が指摘されている（河野道房「北斉婁叡墓壁画考」礪波護編『中国中世の文物』京都大学人文科学研究所、1993年、173頁）。

踏襲しているといえる。いずれも背中には霊獣としての属性を象徴すると考えられる鬣にも似た数本の角状の突起（毛角）を差し込んでおり、さらに堯峻墓（567年）以降のものには後頭部に戟状の突起が見られる。この戟状の突起は後述するように晋陽のものにも見られ、北斉以降の鎮墓獣の特徴の一つとなっている。ただ、鎮墓武人俑同様、北斉鄴の鎮墓獣も趙胡仁墓（547年）や茹茹公主墓（550年）など東魏末の武定年間の鄴地区の基本形式を踏襲しているといえる〔図19〕。

晋陽　晋陽の鎮墓獣は、張粛墓（559年／№19）、竇氏墓（559年）、賀婁悦墓（560年）、韓裔墓（567年／№25）、庫狄業墓（567年）、婁叡墓（570年）、徐顕秀墓（571年）などで確認されている〔図20～25〕。鄴のものに比べ、晋陽の場合、墓葬ごとに細部形式や姿態の相違が見られ、鄴のものほど定型化されていない感がある。

しかしながら、全体を見ると鄴とは異なる晋陽地区に共通した要素もいくつか見出せる。まず、獣面形の鎮墓獣の場合、鄴のそれが獅子形を基本としているのに対し、晋陽のものは大きめの耳や舌を出す点など多くが犬に近い特徴を示す点である。また、獣足に加え、鄴では見られなかった蹄脚が比較的多く見られるのも晋陽の鎮墓獣の一つの特徴といえる。鄴で見られた背中の角状突起は晋陽の鎮墓獣でも見られるが、比較的小さく、しかも二本一組となる場合が見られ、この点も鄴とは様相を異にしている。また、戟状の角は鄴のものに比べかなり小さい形状であり、すでに北斉前半の張粛墓（559年）に見られ、現時点では北斉後半から確認できる鄴のものに年代的には先行する形となる。張粛墓は北斉の中でも比較的早い時期のものであり、鎮墓武人俑は発見されていないが、鎮墓獣はじめ出土した各種の俑を見ると、晋陽北斉俑の典型的な造形を示し、完成度はかなり高いといえる。晋陽地区では東魏の俑が現時点では発見されておらず、鄴のような東魏の俑の造形的影響は認められないが、北斉に入って10年満たぬうちにすでに晋陽独自のスタイルを確立していた背景には、副都という特殊な地域性と独自の文化基盤があったものと想像される。

なお、鎮墓獣の配置方法について、婁叡墓の場合、人面鎮墓獣が石墓門外向かって左側に、獣面鎮墓獣が向かって右側に置かれていたことが分かっており、前者が顔をやや左に向けるのに対して、後者はやや右を向いており、置かれる場所と鎮墓獣の姿勢に関連性があったことをうかがわせる。

(22)　小林仁「北朝的鎮墓獣――胡漢文化融合的一个側面――」山西省北朝文化研究中心編『4～6世紀的北中国與欧亜世界』科学出版社、2006年、155-156頁。本書第2章。
(23)　近年発見され、北朝鎮墓獣の最初期の作例として注目される大同市沙嶺村北魏太延元年（435頃）波多羅氏壁画墓（M7）の甬道両壁に描かれた人面鎮墓獣の頭上にも戟状の突起が確認できる（大同市考古研究所「山西大同沙嶺北魏壁画墓発掘簡報」『文物』2006年第10期）。
(24)　鮮卑や烏桓など北方民族において、伝統的に犬は番犬としてのみならず死者の魂を守護するものとも考えられていたという（『後漢書』巻90・烏桓鮮卑列伝「言以属累犬、使護死者神霊帰赤山」）。晋陽の北斉鎮墓獣の造形化において、鮮卑族のそうした伝統的な犬に対するイメージが何らかの影響を与えた可能性も考えられる。

第5章　北斉時代の俑に見る二大様式の成立とその意義

次に鄴と晋陽の北斉墓に見られる同じ種類、型式の俑をいくつかとりあげて両者の比較を試みたい。

（2）　文吏俑

小冠を戴く文吏俑については、①寛袖の衫に裲襠を着けたもの、②寛袖の衫だけを着るもの、の二種類があるが、前者では鄴の湾漳村墓（560年）と晋陽の賀婁悦墓（560年）〔図26、27〕、後者では同じく湾漳村墓（560年）と晋陽の徐顕秀墓（571年）〔図28、29〕をそれぞれ比較すると鄴と晋陽の違いは明らかである。すなわち、先の鎮墓武人俑同様、鄴のものが肩のはったシャープな造形であるのに対して、晋陽のものはかなりなで肩で丸みを帯びている点が大きな違いである。そして、その所作においても鄴のものが右手を腰脇あるいは胸前で握り締め、左手は垂下して袖の中に隠しているのに対して、晋陽のものは、右手を垂下し袖の中にしまい、左手は胸前の革帯の端を握る格好をとる。また、表情についても、いずれもかすかな笑みをたたえるものの、鄴のものは半眼に使い切れ長の目であるのに対して、晋陽のものはかなりまん丸のどんぐり眼で愛らしさを感じさせる。なお、晋陽では同種の俑が多くの墓葬で出土しており、同笵と思われるものも多く、晋陽の俑の工房生産のあり方の一端をうかがわせる。

（3）　胡服侍吏俑

儀仗隊伍（鹵簿）のなかの鼓吹隊の一員を表したと思われる胡服侍吏俑は、晋陽では張粛墓（559年）、賀婁悦墓（560年）、庫狄廻洛墓（562年）、狄湛墓（564年／No.23）、韓裔墓（567年）、徐顕秀墓（571年）などで確認されている〔図30〜32〕。そのほとんどは、上端が三稜形を呈した肩までかかる長い帽子（鮮卑帽）をかぶり、円領の胡服を内外にまとい、しかも外側の胡服を右肩脱ぎにしている。また、右手を腰のまえに、左手を胸前に持ち上げる所作も共通している。いずれもふっくらとした顔立ちに満面の笑みをたたえ、なで肩で体格はまん丸と肥えて、やや太鼓腹に近い。鎮墓武人俑同様、両足先がややすぼまる形に表現されているのも、上半身の豊満さをかえって強調することになっている。

婁叡墓や徐顕秀墓などの壁画に描かれた鮮卑系人物と服装から人体的特徴までまったくと

(25)　鎮墓獣の左右配置に一定の規則性があったかどうかは不明だが、安陽県固岸村北斉墓（M2）では婁叡墓同様、墓室に向かって左側に人面鎮墓獣が置かれていた（河南省文物考古研究所「河南安陽県固岸墓地2号墓発掘簡報」『華夏考古』2007年第2期）。ただ、北魏平城時期の大同市城東寺児村北魏墓出土「石彫供養龕」では、婁叡墓の場合とは逆で、正面向かって右側に人面鎮墓獣、左側に獣面鎮墓獣が配置されている（王銀田・曹臣民「北魏石雕三品」『文物』2004年第6期）。

(26)　この右肩脱ぎの問題に関して、筆者はかつて仏教習俗における「恭敬の表現」としての「扁袒右肩」の影響を指摘したことがあるが（小林仁『中国南北朝時代における俑の研究』成城大学大学院文学研究科修士論文、1993年、22-23頁）、中国でもこの北朝の右肩脱ぎ陶俑に関する興味深い研究が見られる（宋丙玲「北朝袒右肩陶俑初探」『華夏考古』2007年第2期）。

いってよいほど同じであることから〔図33、34〕、晋陽の胡服侍吏俑は明らかに鮮卑人の特徴を表現したものであるといえる。こうした鮮卑系人物を表した俑は、円領の胡服をまとった侍俑〔図35～37〕や、鎧をつけマントをはおるタイプの武人俑（甲士俑）〔図38～40〕など晋陽地域では比較的多く見られ、それらは鎮墓武人俑同様、愛嬌のある微笑みを満面に見せている点が、晋陽北斉俑の一つ大きな特徴といえる。

一方、鄴においても同型式の胡服侍吏俑は、元良墓（553年）、范粋墓（575年）、和紹隆墓（568年）などに見出せる〔図41〕。元良墓の例で右肩脱ぎをしていない以外は、服装から所作まで晋陽のものとまったくといっていいほど同じ型式をとるが、晋陽のものほど豊満さが強調されていない点は、鄴と晋陽の造形表現の違いとして重要である。こうしたタイプの胡服侍吏俑は鄴では茹茹公主墓（550年）など東魏時代においてもすでに見られ〔図42〕、年代の早いものほど、むしろよりほっそりとした体型を示している点は北魏洛陽遷都後の洛陽地区の北魏俑からの様式変遷を考える上で興味深い。

以上のことから、胡服侍吏俑という型式自体は東魏においてすでに登場しており、それが北斉の鄴と晋陽にも引き継がれたが、晋陽ではより丸み、豊満さが強調された体型が好まれたと考えられる[27]。北斉の晋陽では東魏の伝統を継承した北斉の鄴の俑の種類・型式をある程度踏襲しながらも、独自のスタイルを確立したということができる。しかも、鮮卑人を表したと思われる俑により独自のスタイルが強く表れているという点は、晋陽地区の北斉俑の大きな特徴といえる。豊満さや丸みを特徴とする北斉晋陽の俑のスタイルにはそうした鮮卑風俗、鮮卑文化との密接な関連が考えられる[28]。

（4）籠冠俑

晋陽では、韓裔墓（567年）、婁叡墓（570年）、徐顕秀墓（571年）、金勝村北斉墓（年代不詳／No.29）などで、同一型式の籠冠俑が出土している〔図43～45〕。上述の文吏俑でも見られたようなまん丸とした眼の温和でにこやかな表情が印象的で、右手は袖の中にしまい垂下して右腿脇あたりで何かを握り締める格好で、左手は長い裳裾を束ねたものをちょうど左腿前あたりで握りしめる。鎮墓俑などでは墓葬ごとに細部形式にやや異なる点も見られたが、少なくとも籠冠俑に関していえば、婁叡墓はじめいくつかの墓葬の作例はほぼ同じ型式、大きさであり、同范の可能性も考えられる。このことから晋陽の工房では俑の種別によっては複数の墓葬で同じ范が用いられたか、あるいは同じ范とはいえないまでも一つの范（あるいは完成品の俑）をかなり忠実に写して新たな范を制作していた、あるいは同一工人が范を制

(27) 富田哲雄氏も太原周辺の北斉俑について「さらに丸みを強調したモデリング」が見られると指摘している（富田哲雄『陶俑』平凡社、1998年、127頁）。
(28) 東魏以降に見られる俑のプロポーションの変化の要因に支配者層の鮮卑族の体形との関連が指摘されており（八木春生「南北朝時代における陶俑」『世界美術大全集 東洋編 第3巻 三国・南北朝』小学館、2000年、71頁）、北斉晋陽の俑はその傾向がより顕著に表れたものと考えられる。

作したことなどが想定され、俑の工房生産の一端をうかがい知ることができる。[29]

　一方、鄴では湾漳村墓（560年）と堯峻墓（567年）で籠冠俑の出土が見られる。とくに湾漳村墓（560年）の作例を婁叡墓（570年）のそれと比較すると、褒衣博帯式のゆったりとした服装に大きな違いは見られないものの、文吏俑でも指摘したような表情、とりわけ眼の表現の違いがはっきりとうかがわれる〔図46～48〕。また、堯峻墓（567年）の籠冠俑は束ねた裳裾が晋陽のように扇状を呈していないものの、左手で裳裾をたくし上げる所作は晋陽のそれに通じるものがある。堯峻墓の籠冠俑とほぼ同じ造形のものが河北省景県の封氏墓群やさらに東魏の茹茹公主墓（550年）からも出土しており、いずれも左手の人差し指を伸ばす形でたくし上げている点が特徴的である。また、袖内にしまう右手の表現も晋陽のそれに近い。ただし、かなり高い位置で帯を締め、腹をやや突き出す姿勢をとる点などが、晋陽のものとは異なる。

　これらの例からも、鄴と晋陽では俑の種別や型式における共通性が見られる場合はあるものの、表現形式においては一定の差が認められることが分かる。種別や型式における共通性は、鄴と晋陽が少なくとも基本的には同じ喪葬制度（明器制度）によっていることを示している。そして、両者の表現形式の違いはそれぞれの工房の造形志向の差によるものと考えられる。なお、この種の籠冠俑は女俑（女官俑）に分類されることも多いが、婁叡墓や徐顕秀墓の一部の籠冠俑に髭が表現されているものを確認できることから、明らかに男性を表現した例もあることが分かる。

（5）　女侍俑

　晋陽地区では張海翼墓（565年）、韓裔墓（567年）、婁叡墓（570年）などで、「螺髻」とも呼ばれる独特の型式の髻を結った女侍俑が見られる〔図49～51〕。この螺髻には、単髻のもの（単螺髻）と双髻のもの（双螺髻）があり、前者は婁叡墓、後者は張海翼墓と韓裔墓で見られる。女侍俑はいずれも袷の衫と長裙を着けて帯をしめるが、先の籠冠俑が寛袖であったのに対して、女侍俑では長めの窄袖（筒袖）となる。また、下裳の型式や着方も独特であり、帯の上から右方の端を折り返して垂らしている。いずれも右手を袖の中にしまい胸前におくが、長めの袖の端が垂直に垂れる格好になる。興味深いのは籠冠俑でも見られたような裳裾を束ねたものを左手でたくし上げる所作がここでも見られることで、長い裳裾をさばくその所作の美しさが当時好まれたことがうかがえる。

　一方、鄴では元良墓（553年）、和紹隆墓（568年）、叔孫夫人墓（570年）、范粋墓（575年）などに同様の髻と服装の女侍俑が見られる〔図52～55〕。こちらは右手を袖の中にしまい垂下し、左手はいずれも袖の中にしまい胸前に折り曲げるようにおき、裳裾はその左腕に巻き

(29)　八木春生氏は俑の大量生産にともない、太原一帯はじめ北斉の領域各地で俑の笵（型）の移動やその使い回しが行われていた可能性を指摘している（前掲注(28)八木春生「南北朝時代における陶俑」、72頁）。

つける格好となる。裳裾をたくし上あげる晋陽と腕に巻きつける鄴では格好が異なるものの、裳裾をもちあげるという所作においては共通している。しかし、ここでも晋陽の例が全体としてなで肩、ふっくらとした顔立ちで穏やかな笑みをうかべるのに対して、鄴の例は襟元が大きく立ち上がっているためか、あたかも肩がいかって張ったようになっており、衣文線にしても晋陽のものより鋭く深いというように、表現形式には大きな違いが確認できる。

　以上、鎮墓俑をはじめいくつか具体的な作例をあげ、鄴と晋陽の北斉俑についての比較を行った結果、両者の表現形式上の相違が明らかになった。それと同時に、それぞれの地域では細部形式の差は一部にあるものの基本的な造形特質には一定の共通性が認められることも確認できた。

4　北斉俑の制作技法

　ここでは造形とも関連する制作技法など技術的な側面から鄴と晋陽の俑を比較考察する。鄴と晋陽の俑はいずれも前後両面の范（型）を用いるが、前者は頭と体を別々につくるもの（「頭体別制式」とする）が多く、後者は頭と体を一体につくるもの（「頭体一体式」とする）が多い傾向が見られる。南北朝時代の俑では、とくに北魏から東魏、北斉では頭体別制式が主流を占め、一方、長安（現在の西安）を都とした西魏、北周の俑はほとんどが頭体一体式を採用する。この点、北斉晋陽の俑は北斉の俑の中にあっては特異な例といえる。[30]

　鄴　皇帝陵とされる湾漳村墓の報告書は、俑研究の新たな可能性を感じさせる画期的な内容であり、俑の出土位置や制作技法などの詳しい記述が見られる。[31]その中で、俑の制作技法面での特徴としていくつかの点があげられている。

（ａ）頭部と身体は基本的に別制でいずれも前後両面の范による。
（ｂ）俑の内部には范に押し付けた際に付いたと思われる指圧痕が残る。
（ｃ）頭部には、①首部分の先端を錐状にして身体に挿入するもの、②鉄芯を通して頭と体を結合するものの二種類が見られる〔図56〕。
（ｄ）風帽俑（Ａ型）のみが服飾型式のためか頭と体が一体の両面范（合模制）で制作されている〔図57〕。
（ｅ）手足などの部分については身体とは別に制作して後で接合するものも見られる。
（ｆ）素焼き焼成後は、白粉で下地を整え、暗紅、朱紅、米黄、黒などで加彩され、眼や眉、髭など細い筆で描き出される。鎮墓俑などには彩色上にさらに貼金（金彩）の痕が見られる。
（ｇ）騎俑３点に墨書や彩色で「紀」、「武」、「武衛」の文字が確認できる。

(30)　西魏、北周の陶俑の造形にはかなりの簡略化、粗略化が見られ、少なくとも造形的に北斉晋陽の俑との直接的な関連は認められない。
(31)　中国社会科学院考古研究所・河北省文物研究所『磁県湾漳北朝壁画墓』科学出版社、2003年。

第5章　北斉時代の俑に見る二大様式の成立とその意義

（b）は范成形の場合によく見られる特徴であり、筆者も山西省考古研究所で北斉俑の残片を調査した際に確認できた。（c）の②の鉄芯の使用は北魏洛陽遷都後の俑をはじめ、北斉では和紹隆墓（568年）にも頭と体の接合に方形の鉄芯が使用されているという[32]。残片の詳しい調査をすることにより実際に鉄芯が使用されている例はさらに多く見出されるものと思われる。また、手と持物との接合や馬や牛など動物の四肢にも鉄芯が使われているものが多く、すでに北魏洛陽時期の出土例にも同様の鉄芯の使用が確認できる。（d）の頭体一体式の例は、晋陽に多い特徴ではあるが、量こそ多くはないものの風帽俑のみならず、鄴でも前述の鮮卑侍吏俑などに確認できる。（f）の貼金は、茹茹公主墓（550年）など東魏時代の作例にもすでに見られ、北斉では高潤墓（576年）の甲騎具装俑などにも使用例が報告されており、陶磁史的に見ると装飾としての貼金の最初期例として注目できる。（g）の文字については、南北境界地域にある河南省鄧県や湖北省襄陽の南朝画像塼墓出土の俑に線刻文字・記号の例があるが、北朝の俑では初めての報告例であり、俑の職能を考える上で重要な資料といえる[33]。

晋陽　基本的に前後両面の范で、しかも頭体一体式が多い。ただし、先に見た籠冠俑や女侍俑など頭体別制式と思われるものもあり、その差は鄴でも見られたように種類や服装形式などによる場合が多い。鄴で見られた鉄芯は動物模型に一部使用が報告されているが[34]、俑での使用例は現段階では認められない。これは頭体一体式の場合は少なくとも頭部と身体部分の鉄芯が必要ないという技術的なことと関連すると思われる。鄴同様、まず白化粧を施してから加彩を行うのが基本装飾で、さらに貼金の例もあるので、装飾工芸については鄴と大きな差は認められない[35]。加彩については、婁叡墓（570年）の俑を実際に調査したところ、赤と黒を用いた色彩的コントラストが印象的なものや、面部に綺麗な肌色を塗っているものも見られたことから、装飾的効果や写実的表現に大きな役割を担っていたことが分かる。

なお、先に少し触れたが、寿陽の庫狄廻洛墓（562年）からは舞人俑と考えられる珍しい老人姿の俑が発見されている〔図58〕。舞踊という所作によるとはいえ、特徴的な寛袖の表現は両手を身体に密着させる静的な俑が多い晋陽の中にあっては動的な姿態を見せる点で造形的に異質な感がある。同じ特徴は同墓出土の琵琶を弾く俑にも見出せ〔図59〕、少なくともこれらの舞楽関連の俑は晋陽地区の俑においては特殊な存在といえる。庫狄廻洛墓の老人俑とほぼ同形のものが東魏の茹茹公主墓（550年）からも出土しており〔図60〕、また湾漳村

(32)　河南省文物研究所・安陽県文管会「安陽北斉和紹隆夫妻合葬墓清理簡報」『中原文物』1987年第1期。なお、筆者はかつて磁県文化館保管の東魏・北斉の俑の一部にも鉄芯の使用を確認することができた。

(33)　本書第4章参照。湾漳村墓の騎俑に見られる「武衛」は、宮殿の警備にあたる武衛将軍を示すものとの指摘がある（前掲注（9）蘇哲『魏晋南北朝壁画墓の世界』、152頁）。

(34)　賀抜昌墓（553年）の馬や駱駝の脚には鉄芯が用いられているという（太原市文物研究所「太原北斉賀抜昌墓」『文物』2003年第3期、12頁）。

(35)　韓裔墓（567年）の馬に貼金の使用が報告されており（陶正剛「山西祁県白圭北斉韓裔墓」『文物』1975年第4期、67頁）、婁叡墓の武人俑などでも確認できる。

墓（560年）からも同様の姿勢の男性舞人俑が出土している〔図61〕。さらに、何かの楽器を弾いていると思われる小冠を戴いた男俑についても庫狄廻洛墓と湾漳村墓に共通例が見出せる〔図62、63〕。

これらのことから、晋陽の俑とは異なる様式を見せるこれら庫狄廻洛墓の舞楽関連の俑の一群は、鄴でつくられた可能性が高いと考えられる。もちろん庫狄廻洛墓出土の俑は前述のように晋陽地区の俑と共通するスタイルのものが多く見られるが、一部であるにせよ、晋陽の俑とは異なる鄴との関連を示す一群が並存しているという状況は興味深い。この背景には、晋陽からやや離れ、しかも鄴と晋陽を結ぶ主要ルート上に位置するという寿陽の地理的特性が一つに考えられる。北斉の歴代皇帝が晋陽と鄴の間を頻繁に往来したことからも明らかなように、当時両都は文化的にはある程度独自性を保ちながらも頻繁な交流があったと考えられ、庫狄廻洛墓の例はまさにその象徴的な存在として重要な意義を持つものといえる。

5　二大様式成立の背景とその意義——官営工房と生産体制——

鄴と晋陽という北斉俑に見られる二大様式の相違についてこれまで見てきたわけだが、次にそうした二大様式の成立の背景、言いかえれば両地域の俑に見られる地域性の背景について、官営工房の存在とその生産体制という点から考えてみたい。

（1）　官営工房とその特徴について

鄴と晋陽の俑にそれぞれ独自の様式的特徴と地域性が見出せたということは、とりもなおさずそれぞれの地域に独自の生産工房があったということに他ならない。言いかえれば、俑に見られる地域性とは独自の工房の存在とその造形志向の特質を意味するということである。今回見てきた鄴と晋陽の俑は、北斉の都と副都という特殊な位置づけと、皇帝はじめ高官などを中心とする被葬者という点から、光禄寺東園局丞や甄官署の所管の「官営工房」で生産されたものであることはまず間違いないだろう。鄴と晋陽のそれぞれの官営工房についてこれまでの俑の考察からうかがえることを中心に以下にまとめる。

鄴　皇帝陵である湾漳村墓出土の俑はいうまでもなく官営工房の製品であるが、鄴の他の墓葬出土の俑も湾漳村墓の俑と基本的には共通したスタイルを示していたということから、

(36) 同様の老人舞楽像は河南省鄧県南朝画像塼墓の彩色画像塼にも見られる（小林仁「中国南北朝時代における南北境界地域の陶俑について——「漢水流域様式」試論——」『中国考古学』第6号、2006年、146頁。本書第3章）。

(37) 庫狄廻洛は鄴で亡くなっており、鄴の工房でつくられた舞楽俑一式が下賜された可能性も考えられる。

(38) 前掲注（1）蘇哲「東魏北斉壁画墓の等級差別と地域性」。東園局丞は明器など凶具類を管轄する役所で、一方、甄官署は石製品や陶製品の制作を管理するとともに仏教石窟の造営にも関わっていた（『隋書』巻27・志22・百官中）。本書ではこうした中央官衙所属の工房を、便宜上、「官営工房」と呼ぶことにする。

これらもやはりほとんどが官営工房の製品であったと見なすことができる。さらに、北斉鄴の俑と共通した特徴の俑がすでに東魏末の墓葬に確認されたということは、北斉鄴の俑の官営工房が東魏時代のそれからつづくものであることを示唆している。

ただ、東魏鄴の作例は趙胡仁墓（547年）と茹茹公主墓（550年）の2例しか正式には報告されておらず、いずれも東魏末期の墓葬である[39]。東魏前半期の俑の実体についてはなお不明な点が多いものの、鄴都の造営という大事業を考慮すると、少なくとも東魏独自の官営工房の安定した生産体制の整備にはある程度の時間が必要であったとも考えられる。とくに茹茹公主墓では1,064体という大量の俑が発見されたことから、鄴では遅くとも武定年間には俑をはじめとした明器の官営工房が確実に存在し、独自の俑のスタイルが完成しており、さらに安定した俑の供給も可能となっていたことが分かる。

一方、北斉文宣帝高洋は天保元年（550年）に「吉凶車服制度、各為等差、具立条式」（『北史』巻7・斉本紀中第7）との詔を発布し、身分等級にもとづく明器制度が定められたことが分かる。副都である晋陽をはじめ北斉時代の各地域の俑に見られる種類や等級制度などがある程度共通する背景は、この等級ごとの吉凶車服制度が深く浸透した結果であるともいわれている[40]。

晋陽 皇室の外戚である婁叡墓（570年）をはじめ、晋陽一帯の北斉俑に共通した造形特徴を見出せたということは、別宮が置かれた晋陽にも、鄴と同様に俑を生産する官営工房が独自に設置されたと考えてよい。鄴の官営工房が東魏武定年間以来のそれを引き継いでいるのに対し、晋陽の官営工房は東魏以前のこの地区での俑の出土例が現時点では見られないことから、北斉になって新たに設置された可能性が高い。鮮卑風俗の重視という点から、北魏の大同地区の地域的な伝統の影響も考えられるものの、現時点では晋陽地区の場合、副都として本格的に機能し始めた北斉時代になって官営工房が設置され、独自のスタイルの俑が誕生したものと考えられる[41]。

晋陽で最初期の例である賀抜昌墓（553年）は、北斉建国からわずか3年後のものであり、すでにある程度完成された様式が見られることから、先の天保元年（550年）の吉凶車服制度に関する詔を受ける形で、晋陽の官営工房の生産体制が急速に整えられたと考えられる。

(39) 南水北調中線工程の着工にともない、鄴城遺址西7kmの北朝陵墓群において、東魏天平4年（537）の元祜墓（皇族、徐州刺史）が発掘され、壁画や俑などの随葬品が出土した。東魏初期の俑および官営工房の実体を考える上で貴重な資料として注目される（中国社会科学院考古研究所河北工作隊「河北磁県北朝墓群発現東魏皇族元祜墓」『考古』2007年第11期）。

(40) 前掲注（2）楊効俊「東魏、北斉墓葬的考古学研究」。楊氏は北斉墓の被葬者の地位身分を、①皇帝、②皇室貴族、③正一品から従一品の高級官僚、④二品以上の官吏、⑤三品以下の中級官僚、の五つに分けている。なお、東魏・北斉の喪葬制度の源流は北魏晩期のそれを継承しているとの指摘がある（前掲注（1）蘇哲「東魏北斉壁画墓の等級差別と地域性」、23頁）。

(41) 晋陽の北斉墓における墓葬構造や埋葬形態には、西晋や北魏以来のこの地方の墓葬体制の伝統との関連や北魏西部黄土高原地域との関連を指摘する意見もある（前掲注（1）李梅田「北斉墓葬文化因素分析」、61-62頁、前掲注（1）蘇哲「東魏北斉壁画墓の等級差別と地域性」、23頁）。

鄴、晋陽とも共通した制度によるものであることは、出土した俑の種類が一部の例外はあるが基本的にほぼ同じであることからも分かるが、とくに晋陽では丸みを強調した独自の表現形式により独特のスタイルを完成させた点はすでに見てきたとおりである。その背景には、晋陽に埋葬された被葬者が鮮卑族など北方民族出身者であり、俑の種類の上でもとくに鮮卑系人物の俑が目立つ点にもうかがえるように、鮮卑文化への強い志向が感じられる。

　北斉時代は胡姓や鮮卑語、胡服（鮮卑服）の復活などに象徴されるように、北魏洛陽遷都後以来の漢民族文化への志向に反発する動きから、鮮卑族支配者層が本来の自分たちの出自である鮮卑文化の復興への動きを強めた時期である[42]。たとえば北魏遷都後の龍門石窟や鞏県石窟などに見られる供養者像は主として漢民族式の服装を着け、ほっそりとした体型であったが、北斉の響堂山石窟、水浴寺石窟などの供養者像ではほとんどが胡服を着けており、腹がやや出た恰幅の良い体型に変化している。こうした恰幅の良さを、鮮卑族は「壮悍」（勇壮強悍）として重視する独自の審美感があり、北朝晩期の俑に見られる豊満さはこうした鮮卑の伝統文化復興の結果であるとの重要な指摘もある[43]。こうした鮮卑文化の復興は、北魏末の「六鎮の乱」などに象徴的に現れた漢化政策に対する一種の反動・反発がその源流にあり、本来六鎮と深いつながりを有していた北斉皇室の高氏一族の根拠地であり、多くの鮮卑系（北族系）の武人が居住していた晋陽がそうした鮮卑文化復興の中心地となったのは自然な流れであろう。副都晋陽に鮮卑系の名をそのまま名乗った鮮卑人が葬られたのもそのためであり、北斉の晋陽の俑に見られる新たな様式形成はこうした鮮卑文化の復興という流れの中で理解することができる。

　こうした点で副都晋陽は、北魏洛陽の文化的伝統を受け継いだとされる鄴とはかなり異なる文化的状況にあったものといえよう。したがって、晋陽の官営工房の俑を単に地域性の強いスタイルと考えるだけでは不十分で、むしろ北斉時代における鮮卑文化の復興という新たな趨勢をいち早く反映したその先進性と、鮮卑系人物の特徴に根ざした鄴とは異なる独自のスタイルを生み出したその造形性に大きな意義を認めるべきであろう。

（2）　生産体制について

　鄴、晋陽いずれも、俑の制作においては基本的に范を用いているが、今回の考察からそれぞれの地域で複数の墓葬の俑に同じ范が用いられている可能性もあることが分かった。このことから、すでに指摘があるように、同じ范を何度も使い続ける場合や、あるいは一度に大量の俑を制作しそれをストックとして工房に保管しておく場合など、俑の生産方法に関していくつかの可能性が考えられる[44]。南北朝時代の俑の窯址や工房遺址は残念ながらこれまで発

(42)　孫機氏は東魏、北斉の反漢化潮流を背景とした鮮卑服と鮮卑帽の流行を指摘している（孫機「幞頭的産生和演変」『中国古輿服論叢』文物出版社、1993年、158頁）。
(43)　熊煜「論北朝晩期陶俑"豊壮"的原因」『装飾』2006年第5期23頁。
(44)　前掲注(28)八木春生「南北朝時代における陶俑」、76頁。

見されていないので、その実体は未だ不明であるが、同笵作例の発見は笵の使用の問題を考える上で重要な意味を持つ。また、河北省北部や江蘇省など距離の離れた地域でも鄴のものと同笵の可能性も考えられる作例が確認されたということは、笵の移動もしくは同笵製品の移動があったということにほかならず、皇帝からの明器下賜の様相の一端を理解する重要な手がかりになり得る。

ただし、今回詳しくは触れなかった鄴、晋陽以外の地域について、鄴からの製品(あるいは笵)の移動が一部あったにしろ、大部分の俑はその造形的特徴からそれぞれの地域の工房で制作された可能性が高いといえる。それらの工房の性質(官営、民営など)と鄴や晋陽の官営工房との関連などの問題については、今後検討していく必要がある。

6　おわりに

北魏の分裂以後、鄴に首都を定めた東魏・北斉と長安(西安)に都を置いた西魏・北周と北朝は東西二つの王朝に分かれた。北斉は最終的に北周に滅ぼされ、さらに北周に代わり隋が華北地域を統一し、ついに南朝最後の王朝である陳も滅ぼし、ようやく中国全土が統一された。しかし、隋の統一期間は極めて短期間であり、まもなく唐王朝による長きにわたる黄金時代が築かれるのは周知のごとくである。隋唐時代の文化・制度は南北朝時代、とりわけ北朝のそれに淵源を持つものが多いことは早くから指摘がある[45]。北周に滅ぼされたとはいえ、北斉文化の命脈は隋唐時代へも引き継がれており、俑においても本来北周の俑の影響が強くあるはずの長安地域の隋俑に、北斉俑の影響が見られることはその一つの象徴といえる[46]。その意味でも、今回考察した北斉俑の地域性の問題は、のちの隋唐時代の俑を考える上でも大きな意義を持つものといえる。

今回、鄴と晋陽という北斉の二大都市の俑をとりあげ、その様式的な相違と地域性との関連を検証し、さらにその背景として官営工房の存在とその生産体制の問題についても言及したが、地域性についての関心が高まりつつある南北朝時代の美術史研究において、俑研究はますます重要な意味を持ってくるはずである。

(45)　陳寅恪『隋唐制度淵源略論考』上海古籍出版社、1982年。
(46)　前掲注(12)小林仁「隋俑考」、348-350頁。本書第7章、216-219頁。

表　北斉陶俑出土墓葬一覧

(1) 鄴地区

No	被葬者	年代	官職等	所在地	俑・鎮墓獣	報告書等
1	元良	天保4年(553)卒葬	浮陽□□君	河北省邯鄲市磁県講武城孟庄村	陶俑75 鎮墓獣1（獣面）	磁県文物保管所「河北磁県北斉元良墓」『考古』1997年第3期
2	文宣帝高洋武寧陵（推定）	天保10年(559)卒 乾明元年(560)葬	皇帝	河北省邯鄲市磁県湾漳村	陶俑1805 鎮墓獣4	中国社会科学院考古研究所・河北省文物研究所『磁県湾漳北朝壁画墓』科学出版社、2003年
3	堯峻および夫人静媚、独孤思男	天統2年(566)卒 天統3年(567)合葬 夫人565年・567年卒	贈使持節都督趙安平三州諸軍事驃騎大将軍趙州刺史開府儀同三司中書監開国侯	河北省邯鄲市磁県東陳村	陶俑33 鎮墓獣3（人面1、獣面2）	磁県文化館「河北磁県東陳村北斉堯峻墓」『文物』1984年第4期
4	和紹隆および夫人元華	天統4年(568)卒 武平4年(573)合葬	使持節都督東徐州諸軍事驃騎大将軍東徐州刺史	河南省安陽県張家村	陶俑193 鎮墓獣4（人面2、獣面2）	河南省文物研究所・安陽県文管会「安陽北斉和紹隆夫妻合葬墓清理簡報」『中原文物』1987年第1期
5	元夫人(M1)	天統5年(569)卒 武平元年(570)葬	北斉驃騎大将軍妻	河南省安陽県安豊郷稲田村	陶俑28	河南省文物局『安陽北朝墓葬（河南省考古発掘報告第12号）』科学出版社、2013年
6	叔孫夫人(M3)	武平元年(570)卒葬	北斉湖軍将軍豫州別駕薛君妻	河南省安陽県安豊郷洪河屯村	陶俑32	河南省文物局『安陽北朝墓葬（河南省考古発掘報告第12号）』科学出版社、2013年
7	賈進(M54)	武平2年(571)卒 武平3年(572)葬	車騎大将軍睢陽王郎中令	河南省安陽県安豊郷北斉庄村	陶俑53 鎮墓獣2	河南省文物局『安陽北朝墓葬（河南省考古発掘報告第12号）』科学出版社、2013年
8	元始崇	武平2年(571)卒 武平5年(574)葬	外兵参軍	河北省邯鄲市磁県講武城郷孟庄村	陶俑	馬忠理「磁県城北朝墓群−東魏北斉陵墓兆域考」『文物』1994年第11期
9	劉通(M1)	武平3年(572)卒葬	開府儀同、贈使持節安平三州諸軍事趙州刺史中書監	河南省安陽市殷墟区皇甫屯村	陶俑10（修復済）	河南省文物局『安陽北朝墓葬（河南省考古発掘報告第12号）』科学出版社、2013年
10	賈宝(M1)	武平3年(572)卒葬	車騎大将軍鄭州扶溝県令	河南省安陽市安豊郷洪河村	陶俑59 鎮墓獣2（人面、獣面）	河南省文物局『安陽北朝墓葬（河南省考古発掘報告第12号）』科学出版社、2013年

第 5 章　北斉時代の俑に見る二大様式の成立とその意義

	被葬者	年代	官職等	所在地	俑・鎮墓獣	報告書等
11	范粋	武平6年(575)卒葬	驃騎大将軍開府儀同三司涼州刺史	河南省安陽市安陽県洪河屯村	陶俑67鎮墓獣1	河南省博物館「河南安陽北斉范粋墓発掘簡報」『文物』1972年第1期
12	高潤 (CHM1)	武平6年(575)卒 武平7年(576)遷葬	待中使持節假黃鉞左丞相文昭王	河北省邯鄲市磁県東槐樹村	陶俑381鎮墓獣2(人面1、獣面1)	磁県文化館「河北磁県北斉高潤墓」『考古』1979年第3期
13	李華 (M119)	武平6年(575)卒 武平7年(576)葬	北斉鄭州刺史陸君夫人	河南省安陽市安陽県安豊郷北斉李荘村	陶俑4	河南省文物局『安陽北朝墓葬(河南考古報告第12号)』科学出版社、2013年
14	李雲およびその夫人鄭氏	武平6年(575)卒 武平7年(576)葬 夫人東魏武定7年卒、武平7年遷葬	豫州刺史	河南省濮陽市濮陽県	陶俑1	周到「河南濮陽北斉李雲出土的器和墓志」『考古』1964年第9期
15	不明 (2006AGM2)	北斉(〜隋)	不明	河南省安陽市安陽県安豊郷固岸村	陶俑26鎮墓獣2(人面、獣面)	河南省文物考古研究所「河南安陽県固岸墓地2号墓発掘簡報」『華夏考古』2007年第2期
16	高孝緒 (M39)	北斉	修城郡王	河北省邯鄲市磁県講武城鎮劉荘村	陶俑	河北省文物研究所 張暁峥・張小渣「発現北斉皇族高孝緒墓」『中国文族報』2010年1月15日
17	不明 (M99)	北斉(〜隋)	不明	河南省安陽市安陽県安豊郷木廠屯村	陶俑8鎮墓獣2(人面、獣面)	河南省文物局『安陽北朝墓葬(河南考古報告第12号)』科学出版社、2013年

(2)晋陽地区

	被葬者	年代	官職等	所在地(山西省)	俑・鎮墓獣	報告書等
18	賀抜昌	天保4年(553)卒葬	使持節驃騎大将軍台衛将軍	太原市万伯林区義井村	陶俑18	太原市文物考古研究所「太原北斉賀抜昌墓」『文物』2003年第3期
19	張粛	天保10年(559)	處士	太原市壙坡	陶俑16	山西省博物館『太原壙坡北斉張粛墓文物図録』中国古典芸術出版社、1958年
20	竇氏 (TM85)	天保10年(559)	驃騎大将軍、直省都督	山西省晋源区羅城鎮開化村	陶俑3鎮墓獣2(人面、獣面)	山西省考古研究所・太原市文物考古研究所・晋源区文物旅遊局「太原開化村北斉竇墓発掘簡報」『考古與文物』2006年第2期
21	賀婁悅	皇建元年(560)葬	衛大将軍安州刺史太僕少卿禮豊県開国子	太原市南郊区蒲井郷神堂溝村	陶俑19	常一民「太原市神堂溝北斉賀婁悅墓清理簡報」『文物季刊』1992年第3期

179

22	庫狄廻洛 おょび夫人射律氏、尉氏	太寧2年(562)卒 河清元年(562)合葬	定州刺史大尉公順陽王	晋中市寿陽県賈家庄	陶俑120余	王克林「北斉庫狄廻洛墓」『考古学報』1979年第3期
23	狄湛	河清3年(564)葬	車騎将軍涇州刺史朱陽県開国子	太原市迎沢区王家峰村	陶俑38	太原市文物考古研究所「太原北斉狄湛墓」『文物』2003年第3期
24	張海翼	天統元年(565)卒葬	司馬長安侯	太原市晋源区羅城街道辦事処冬底村	陶俑42	李愛国「太原北斉張海翼墓」『文物』2003年第10期
25	韓裔	天統3年(567)卒	使持節青州諸軍事驃騎大将軍青州刺史	晋中市祁県白圭北	陶俑119 鎮墓獣1	陶正剛「山西祁県白圭北斉韓裔墓」『文物』1975年第4期
26	庫狄業	天統3年(567)卒葬	涇州刺史儀同三司北尉少卿	太原市小店区南坪頭村	陶俑94 鎮墓獣1(人面)	太原市文物考古研究所「太原北斉庫狄業墓」『文物』2003年第3期
27	婁叡	武平元年(570)卒葬	假黄鉞右太相東安王	太原市南郊王郭村	陶俑610 鎮墓獣2	山西省考古研究所・太原市文物管理委員会「太原市北斉婁叡墓発掘簡報」『文物』1983年第10期。山西省考古研究所・太原市文物研究所『北斉東安王婁叡墓』文物出版社、2006年
28	徐顕秀(徐頴)	武平2年(571)卒葬	大尉公太保尚書令徐武安王	太原市迎沢区郝庄郷王家峰村	陶俑309 鎮墓獣2(獣面1)	山西省考古研究所・太原市文物考古研究所「太原北斉徐顕秀墓発掘簡報」『文物』2003年第10期
29	不明	北斉後期	不明	太原市南郊区金勝村	陶俑39 鎮墓獣2(人面、獣面)	山西省考古研究所・太原市文物管理委員会「太原郊区北斉壁画墓」『文物』1990年第12期
30	不明(TM62)	天保6年(555)以降	不明	太原市晋源区羅城鎮	陶俑39 鎮墓獣1(人面)	山西省考古研究所「太原西南郊北斉洞室墓」『文物』2004-6
31	不明	不明	不明	朔州市朔城区窯子頭多郷北斉梁村	陶俑多数(按盾武人俑、武人俑、持盾俑、侍衛俑、亜裙風帽俑、卷裙俑、風帽俑、鎮墓獣片	山西省考古研究所・山西博物院・朔州市文物管理局・崇福寺文物管理所「山西朔州水泉梁北斉壁画墓発掘簡報」『文物』2010年第12期

第5章　北斉時代の俑に見る二大様式の成立とその意義

図1　鎮墓武人俑
元良墓(553年)出土
高48.5cm

図2　鎮墓武人俑
湾漳村墓(560年)出土
(左)高46.5cm、(右)高46.6cm

図3　鎮墓武人俑
范粋墓(575年)出土
高53.0cm

図4　鎮墓武人俑
平山崔昂墓(565年)出土
高67.0cm

図5　鎮墓武人俑
徐州北斉墓(M1)出土
高54.6cm

図6　鎮墓武人俑
呉橋北斉墓(M3)出土
高53.0cm

図7　鎮墓武人俑
東魏趙胡仁墓(547年)出土
高47.5cm

図8　鎮墓武人俑
東魏茹茹公主墓(550年)出土
高47.0cm

図9　鎮墓武人俑
婁叡墓(570年)出土
(左)高64.4cm、(右)高63.5cm

図10　鎮墓武人俑
徐顕秀墓(571年)出土
(左)高58.0cm、(右)高59.0cm

第5章　北斉時代の俑に見る二大様式の成立とその意義

図11　鎮墓武人俑
竇氏墓（559年）出土
高43.5cm

図12　鎮墓武人俑
庫狄廻洛墓（562年）出土
高58.0cm

図13　獣面鎮墓獣
湾漳村墓（560年）出土
高45.0cm

図14　獣面鎮墓獣
堯峻墓（567年）出土
高40.0cm

図15　獣面鎮墓獣
高潤墓（576年）出土
高50.0cm

図16 人面鎮墓獣
湾漳村墓(560年)出土
高49.0cm

図17 人面鎮墓獣
堯峻墓(567年)出土
高46.0cm

図18 人面鎮墓獣
高潤墓(576年)出土
高54.0cm

図19 鎮墓獣
東魏茹茹公主墓(550年)出土
(左)高27.5cm、(右)高28.0cm

第 5 章　北斉時代の俑に見る二大様式の成立とその意義

図20　獣面鎮墓獣
張粛墓(559年)出土
高29.7cm

図21　獣面鎮墓獣
婁叡墓(570年)出土
高50.2cm

図22　獣面鎮墓獣
徐顕秀墓(571年)出土
高36.0cm

図23　人面鎮墓獣
庫狄業墓(567年)出土
高36.0cm

図24　人面鎮墓獣
賀婁悦墓(570年)出土
高30.0cm

図25　人面鎮墓獣
婁叡墓(570年)出土
高50.2cm

図26　文吏俑　　　　図27　文吏俑　　　　図28　文吏俑　　　　図29　文吏俑
湾漳村墓(560年)出土　賀婁悦墓(560年)出土　湾漳村墓(560年)出土　徐顕秀墓(571年)出土
高31.0cm　　　　　高28.1cm　　　　　高30.2cm　　　　　高27.0cm

図30　胡服侍吏俑　　　　　図31　胡服侍吏俑　　　　図32　胡服侍吏俑
張粛墓(559年)出土　　　　賀婁悦墓(560年)出土　　徐顕秀墓(571年)出土
高23.8-24.4cm　　　　　　高25.5cm　　　　　　　高25.0cm

第5章　北斉時代の俑に見る二大様式の成立とその意義

図33　門吏壁画図
　　　徐顕秀墓(571年)

図34　儀仗図壁画(部分)
　　　婁叡墓(570年)

図35　円領胡服侍俑
　　　賀抜昌墓(553年)出土
　　　高22.5cm

図36　円領胡服侍俑
　　　韓裔墓(567年)出土
　　　高27.0cm

図37　円領胡服侍俑
　　　婁叡墓(570年)出土
　　　高25.5cm

図38 武人俑
韓裔墓(567年)出土
高26.5cm

図39 武人俑
狄湛墓(564年)出土
高28.1cm

図40 武人俑
張海翼墓(565年)出土
高27.0cm

図41 鮮卑侍吏俑
范粋墓(575年)出土
高22.0–23.0cm

図42 鮮卑侍吏俑
東魏茹茹公主墓(550年)出土
高23.0cm

第 5 章　北斉時代の俑に見る二大様式の成立とその意義

図43　籠冠俑
韓裔墓(567年)出土
高26.5cm

図44　籠冠俑
婁叡墓(570年)出土
高26.8cm

図45　籠冠俑
徐顕秀墓(571年)出土
高26.5cm

図46　籠冠俑
湾漳村墓(560年)出土
高21.5cm

図47　籠冠俑
封氏墓出土
高27.3cm

図48　籠冠俑
東魏茹茹公主墓(550年)出土
高26.0cm

図49　女侍俑
張海翼墓(565年)出土
高19.6cm

図50　女侍俑
韓裔墓(567年)出土
高19.6cm

図51　女侍俑
婁叡墓(570年)出土
高19.5cm

図52　女侍俑実測図
元良墓(553年)出土
高23.5cm

図53　女侍俑
和紹隆墓(568年)出土
高23.8cm

図54　女侍俑
叔孫夫人墓(570年)出土
高23.0cm

図55　女侍俑
范粋墓(575年)出土
高18.0-20.0cm

第 5 章　北斉時代の俑に見る二大様式の成立とその意義

図56　俑頭部実測図
湾漳村墓(560年)出土

図57　風帽俑
湾漳村墓(560年)出土
高28.4cm

図58　舞人俑
庫狄廻洛墓(562年)出土
高25.3cm

図59　楽人俑
庫狄廻洛墓(562年)出土
高28.6cm

図60　舞人俑
東魏茹茹公主墓(550年)出土
高29.8cm

図61　舞人俑
湾漳村墓(560年)出土
高28.5cm

図62　楽人俑
庫狄廻洛墓(562年)出土
高28.6cm

図63　楽人俑
湾漳村墓(560年)出土
(左)高26.6cm、(右)高26.3cm

第5章　北斉時代の俑に見る二大様式の成立とその意義

図版リストおよび出典

1　鎮墓武人俑　元良墓(553年)出土　高48.5cm(趙学鋒主編『北朝墓群皇陵陶俑』重慶出版社、2004年、8頁左)
2　鎮墓武人俑　湾漳村墓(560年)出土　(左)高46.5cm、(右)高46.6cm(中国社会科学院考古研究所・河北省文物研究所『磁県湾漳北朝壁画墓』科学出版社、2003年、彩版6-1、2)
3　鎮墓武人俑　范粋墓(575年)出土　高53.0cm(河南博物院『河南古代陶塑芸術』大象出版社、2005年、図版92)
4　鎮墓武人俑　河北省平山崔昂墓(565年)出土　高67.0cm(大広編『中国☆美の十字路展』大広、2005年、図版070)
5　鎮墓武人俑　江蘇省徐州北斉墓(Ｍ１)出土　高54.6cm(徐州博物館)
6　鎮墓武人俑　河北省滄州呉橋北斉墓(M３)出土　高53.0cm(河北省滄州地区文化館「河北呉橋四座北朝墓葬」『文物』1984年第9期、図版伍-2)
7　鎮墓武人俑　東魏趙胡仁墓(547年)出土　高47.5cm(『黄河文明展』中日新聞社、1986年、図版102)
8　鎮墓武人俑　東魏茹茹公主(550年)出土　高47.0cm(邯鄲市博物館)
9　鎮墓武人俑　婁叡墓(570年)出土　(左)高64.4cm、(右)63.5cm(山西博物院)
10　鎮墓武人俑　徐顕秀墓(571年)出土　(左)高58.0cm、(右)59.0cm(山西省考古研究所・太原市文物考古研究所「太原北斉徐顕秀墓発掘簡報」『文物』2003年第10期、図三七、四〇)
11　鎮墓武人俑　竇氏墓(559年)出土　高43.5cm(太原市文物考古研究所)
12　鎮墓武人俑　庫狄廻洛墓(562年)出土　高58.0cm(山西博物院)
13　獣面鎮墓獣　湾漳村墓(560年)出土　高45.0cm(中国社会科学院考古研究所・河北省文物研究所『磁県湾漳北朝壁画墓』科学出版社、2003年、彩版28-1)
14　獣面鎮墓獣　堯峻墓(567年)出土　高40.0cm(趙学鋒主編『北朝墓群皇陵陶俑』重慶出版社、2004年、7頁)
15　獣面鎮墓獣　高潤墓(576年)出土　高50.0cm(趙学鋒主編『北朝墓群皇陵陶俑』重慶出版社、2004年、4頁)
16　人面鎮墓獣　湾漳村墓(560年)出土　高49.0cm(中国社会科学院考古研究所・河北省文物研究所『磁県湾漳北朝壁画墓』科学出版社、2003年、彩版28-2)
17　人面鎮墓獣　堯峻墓(567年)出土　高46.0cm(趙学鋒主編『北朝墓群皇陵陶俑』重慶出版社、2004年、7頁)
18　人面鎮墓獣　高潤墓(576年)出土　高54.0cm(趙学鋒主編『北朝墓群皇陵陶俑』重慶出版社、2004年、4頁)
19　鎮墓獣　東魏茹茹公主(550年)出土　(左)高27.5cm、(右)高28.0cm(邯鄲市博物館)
20　獣面鎮墓獣　張粛墓(559年)出土　高29.7cm(山西省博物館編『太原壙坡北斉張粛墓文物図録』中国古典芸術出版社、1958年、5頁)
21　獣面鎮墓獣　婁叡墓(570年)出土　高50.2cm(山西博物院)
22　獣面鎮墓獣　徐顕秀墓(571年)出土　高36.0cm(国家文物局主編『2002中国重要考古発現』文物出版社、2003年、103頁)
23　人面鎮墓獣　庫狄業墓(567年)出土　高36.0cm(太原市文物考古研究所「太原北斉庫狄業墓」『文物』2003年第3期、図一五)
24　人面鎮墓獣　賀婁悦墓(560年)出土　高30.0cm(常一民「太原市神堂溝北斉賀婁悦墓整理簡報」『文物季刊』1992年第3期、図版伍-2)
25　人面鎮墓獣　婁叡墓(570年)出土　高50.2cm(太原市文物考古研究所編『北斉婁叡墓』文物出版社、1994年、図版50)
26　文吏俑　湾漳村墓(560年)出土　高31.0cm(中国社会科学院考古研究所・河北省文物研究所『磁県湾漳北朝壁画墓』科学出版社、2003年、彩版12-1)

27　文吏俑　賀婁悦墓(560年)出土　高28.1cm(常一民「太原市神堂溝北斉賀婁悦墓整理簡報」『文物季刊』1992年第3期、図版肆-6)

28　文吏俑　湾漳村墓(560年)出土　高30.2cm(中国社会科学院考古研究所・河北省文物研究所『磁県湾漳北朝壁画墓』科学出版社、2003年、彩版12-2)

29　文吏俑　徐顕秀墓(571年)出土　高27.0cm(山西省考古研究所・太原市文物考古研究所「太原北斉徐顕秀墓発掘簡報」『文物』2003年第10期、図六三)

30　胡服侍吏俑　張粛墓(559年)出土　高23.8-24.4cm(中国歴史博物館編『華夏之路(日文版)第2冊』朝華出版社、1997年、図版319)

31　胡服侍吏俑　賀婁悦墓(560年)出土　高25.5cm(常一民「太原市神堂溝北斉賀婁悦墓整理簡報」『文物季刊』1992年第3期、図版肆-3)

32　胡服侍吏俑　徐顕秀墓(571年)出土　高25.0cm
(山西省考古研究所・太原市文物考古研究所「太原北斉徐顕秀墓発掘簡報」『文物』2003年第10期、図四九)

33　門吏図壁画　徐顕秀墓(571年)出土(山西省考古研究所・太原市文物考古研究所「太原北斉徐顕秀墓発掘簡報」『文物』2003年第10期、図二七)

34　儀仗図壁画(部分)　婁叡墓(570年)出土(太原市文物考古研究所編『北斉婁叡墓』文物出版社、1994年、図版7)

35　円領胡服侍俑　賀抜昌墓(553年)出土　高22.5cm(太原市文物考古研究所「太原北斉賀抜昌墓」『文物』2003年第3期、図一二)

36　円領胡服侍俑　韓裔墓(567年)出土　高27.0cm(山西博物院)

37　円領胡服侍俑　婁叡墓(570年)出土　高25.5cm(山西省考古研究所・太原市文物考古研究所『北斉東安王婁叡墓』文物出版社、2006年、彩版九〇-1)

38　武人俑　韓裔墓(567年)出土　高26.5cm(山西博物院)

39　武人俑　狄湛墓(564年)出土　高28.1cm(太原市文物考古研究所「太原北斉狄湛墓」『文物』2003年第3期、図三)

40　武人俑　張海翼墓(565年)出土　高27.0cm(李愛国「太原北斉張海翼墓」『文物』2003年第10期、図一一)

41　鮮卑侍吏俑　范粋墓(575年)出土　高22.0-23.0cm(河南博物院『河南古代陶塑芸術』大象出版社、2005年、図版93)

42　鮮卑侍吏俑　東魏茹茹公主墓(550年)出土　高23.0cm(趙学鋒主編『北朝墓群皇陵陶俑』重慶出版社、2004年、22頁)

43　籠冠俑　韓裔墓(567年)出土　高26.5cm(曽布川寛・岡田健編『世界美術大全集 東洋編 第3巻 三国・南北朝』小学館、2000年、図版38)

44　籠冠俑　婁叡墓(570年)出土　高26.8cm(山西博物院)

45　籠冠俑　徐顕秀墓(571年)出土　高26.5cm(山西博物院)

46　籠冠俑　湾漳村墓(560年)出土　高21.5cm(中国社会科学院考古研究所・河北省文物研究所『磁県湾漳北朝壁画墓』科学出版社、2003年、彩版26-2)

47　籠冠俑　封氏墓出土　高27.3cm(羅宗真主編『魏晋南北朝文化』学林出版社・上海科技教育出版社、2000年、図V-21)

48　籠冠俑　東魏茹茹公主墓(550年)出土　高26.0cm(趙学鋒主編『北朝墓群皇陵陶俑』重慶出版社、2004年、14頁)

49　女侍俑　張海翼墓(565年)出土　高19.6cm(『大唐王朝 女性の美』中日新聞社、2004年、図版13(a))

50　女侍俑　韓裔墓(567年)出土　高19.6cm(山西博物院)

51　女侍俑　婁叡墓(570年)出土　高19.5cm(山西省考古研究所・太原市文物考古研究所『北斉東安王婁叡墓』文物出版社、2006年、彩版一一四-1)

52　女侍俑実測図　元良墓(553年)出土　高23.5cm(磁県文物保管所「河北磁県北斉元良墓」『考古』1997年第3期、図六-4)

53 女侍俑　和紹隆墓(568年)出土　高23.8cm(河南省文物研究所・安陽県文管会「安陽北斉和紹隆夫妻合葬墓清理簡報」『中原文物』1987第1期、図版二-1)
54 女侍俑　叔孫夫人墓(570年)出土　高23.0cm(河南省文物局『安陽北朝墓葬(河南省考古発掘報告 第12号)』科学出版社、2013年、彩版二七-3)
55 女侍俑　范粋墓(575年)出土　高18.0-20.0cm(河南省博物館「河南安陽北斉范粋墓発掘簡報」『文物』1972年第1期、図二二)
56 俑頭部実測図　湾漳村墓(560年)出土(中国社会科学院考古研究所・河北省文物研究所『磁県湾漳北朝壁画墓』科学出版社、2003年、図版64-1、2)
57 風帽俑　湾漳村墓(560年)出土　高28.4cm(中国社会科学院考古研究所・河北省文物研究所『磁県湾漳北朝壁画墓』科学出版社、2003年、(左)彩版14-2、(右)図版64-3)
58 舞人俑　庫狄廻洛墓(562年)出土　高25.3cm(山西博物院)
59 楽人俑　庫狄廻洛墓(562年)出土　高28.6cm(山西博物院)
60 舞人俑　東魏茹茹公主墓(550年)出土　高29.8cm(大広編『中国☆美の十字路展』大広、2005年、図版066)
61 舞人俑　湾漳村墓(560年)出土　高28.5cm(中国社会科学院考古研究所・河北省文物研究所『磁県湾漳北朝壁画墓』科学出版社、2003年、図版41-2)
62 楽人俑　庫狄廻洛墓(562年)出土　高28.6cm(王克林「北斉庫狄廻洛墓」『考古学報』1997年第3期、図版玖-2)
63 楽人俑　湾漳村墓(560年)出土　(左)高26.6cm、(右)高26.3cm(中国社会科学院考古研究所・河北省文物研究所『磁県湾漳北朝壁画墓』科学出版社、2003年、彩版22-1)

※出典記載のないものはすべて筆者撮影。

第6章
北斉鄴地区の明器生産とその系譜
―― 陶俑と低火度鉛釉器を中心に ――

1　はじめに

　前章では北斉の陶俑について都である鄴と副都の晋陽という二つの地域の様式の相違について検討した。そして、北斉陶俑の二大様式ともいうべきこの二つの地域の陶俑は、造形的に大きく異なる様相を見せ、とりわけ晋陽の陶俑に見られる様式的な特徴には、支配者層である鮮卑族の美意識や軍事的な拠点として重要であった晋陽という特殊な地域性が背景にあることに起因していることを明らかにした。鄴は東魏にすでに都となり、北魏洛陽の文化的な伝統を継承している。両地域のそうした異なる背景とともに、都あるいは副都としてそれぞれに宮殿が造営されたことなどから、俑をはじめとした明器の生産工房もそれぞれに設置された可能性が高いことを指摘した。北斉の俑をはじめとした明器生産と窯業技術はつづく隋代にもかなりの影響を与えており、北斉を滅ぼした北周の根拠地であった西安地区の隋俑が北斉陶俑の系譜を多く受け継いでいることはその象徴ともいえる。

　一方、陶俑とも関係の深い北朝陶瓷に関しては資料の増加や新たな発見などもあり近年大きく注目されている(1)。主として墓葬からの出土品を中心にその数も格段に増加し、その中には重要な紀年墓の出土例も多く、北朝陶瓷の編年なども可能になりつつある。北朝陶瓷には、1）瓷器（主として高火度焼成の青瓷）と、2）鉛釉器（低火度焼成の鉛釉）という二つの大きな系譜がある(2)。両者は密接に関連しながら展開しており、これまで両者を混同している例もしばしば見られたが、両者の違いは明確に認識されるべきものである。とりわけ、白瓷誕生の問題を考える場合、そうした高火度釉による瓷器と低火度の鉛釉器の差は重要な鍵となるものである。従来、北斉の「白瓷」と見なされることが多かった范粋墓（575年）出土品

(1)　近年の北朝陶瓷に関する研究成果は多数あり、ここですべてを紹介することはできないが、最近日本で出版された常盤山文庫中国陶磁研究会編『常盤山文庫中国陶磁研究会会報3　北斉の陶磁』（財団法人常盤山文庫、2010年）はそうした最新の北朝陶瓷の研究成果の一つである。巻末の佐藤サアラ編「出土資料集」（64-128頁）も研究資料として極めて有益なものといえる。また、弓場紀知「北朝～初唐の陶磁――六世紀後半～七世紀の中国陶磁の一傾向――」（『出光美術館研究紀要』第2号、1996年）、森達也「南北朝時代の華北における陶磁の革新」（大広編『中国☆美の十字路展』大広、2005年）や謝明良「中国早期鉛釉陶器」（顔娟英主編『中国史新論――美術考古分冊――』中央研究院・聯経出版公司、2010年）、謝明良『中国古代鉛釉陶的世界――従戦国到唐代――』（石頭出版、2014年）は、北斉鉛釉器をはじめとした北朝陶瓷を考える上で、多方面にわたって示唆に富む内容のものである。

について実は低火度鉛釉器であることが最近明らかになったが、北朝陶瓷にはこうした白瓷の問題に象徴されるように区分や名称などについても改めて検討すべき問題が少なくない。

そこで、本章では近年いくつか注目すべき発見があった北斉鄴地区の明器生産とその系譜について、陶俑と低火度鉛釉器を中心に考えていきたい。

2 北斉鄴地区の陶俑とその系譜

(1) 北斉陶俑の出土分布

すでに第5章でも見てきたが、北斉時代の陶俑の出土分布は大きく次の5つの地区に分けられる[3]（162頁地図）。

①鄴地区［河北省邯鄲市磁県、河南省安陽市など］

②晋陽（并州）地区［山西省太原市、晋中市（祁県、寿陽）］

③青州、斉州地区［山東省済南市、青州市、淄博市など］

④幽州、瀛州、定州、冀州地区［河北省中北部］

⑤徐州地区［江蘇省徐州市］

①の東魏・北斉の都である鄴地区は、皇帝陵や王侯貴族墓などが集中しており、北斉文化の中心地であることはいうまでもない。この鄴には北魏が滅亡し東西に分裂した際、各種工人が含まれたと考えられる40万戸にも及ぶ大量の人々が洛陽から移住したということから、北魏洛陽地区の文化が東魏・北斉の鄴の文化形成にも少なからぬ影響を与えたものと考えられる[4]。一方、②の晋陽（并州）地区は、東魏の実権者、高歓が「大丞相府」を建て、北斉皇室の高氏一族の権力基盤となった政治・軍事の一大拠点であり、当時副都（別都）として別宮も置かれた。北斉歴代皇帝がいずれも晋陽宮で即位しているという事実などからも、北斉皇室にとって晋陽がいかに重要な場所であったかがうかがえる。実際に、前述のとおり晋陽地区出土の北斉俑は鮮卑風俗の要素の強い独自の特徴を有しており、各種宮殿同様、晋陽地区の王侯貴族墓への副葬専用に独自の官営工房が晋陽に設置された可能性が高い。

③、④の山東、河北地区は、崔氏、高氏、封氏など在地の名門士族門閥勢力の根拠地であり、陶俑の造形や種類においても独自の地域性が見られる一方、都である鄴地区との関連も

(2) この二つの系譜については、矢島律子氏や佐藤サアラ氏も指摘しているように、区分や釉色の名称などについて従来研究者により定義が異なる場合が多い（矢島律子「北朝の白い焼きもの」前掲注（1）『常盤山文庫中国陶磁研究会会報3 北斉の陶磁』、31頁。佐藤サアラ「北斉における地域性と白いやきもの――「出土資料集」編集後記に代えて――」前掲注（1）『常盤山文庫中国陶磁研究会会報3 北斉の陶磁』、61-62頁）。また、長谷部楽爾氏も、中国で用いられる「白瓷」には「高火度の白磁」のみならず「低火度鉛釉の白い陶器」が含まれることが多いことを指摘している（長谷部楽爾「北斉の白釉陶」『陶説』第660号、2008年、13頁）。

(3) 東魏、北斉墓の地域設定と類型学的研究は楊効俊「東魏、北斉墓葬的考古学研究」（『考古与文物』2000年第5期）に詳しい。

(4) 蘇哲「東魏北斉壁画墓の等級差別と地域性」『博古研究』第4号、1992年、19頁。

一部に見られる。北斉の領域最南端の南北境界地域に位置する⑤の徐州地区については、南朝支配下の期間も長いことから、南朝からの影響とも考えられる独自の造形の俑が存在するなど特殊な様相を見せる興味深い地域であるが、同時に鄴の俑の直接的な影響も見られる[5]。北斉の陶俑にはそれぞれの地域で独自の要素が見られる一方で、程度の差こそあれ鄴地区の俑との関連もうかがえ、こうした鄴からの影響の様相を明らかにすることによって、逆に各地の地域性というものが浮かび上がってくるものと考えられる。

（２）　鄴地区出土の陶俑

　都のあった鄴地区の北斉俑は文宣帝高洋の武寧陵（560年）に比定される磁県の湾漳村墓をはじめ、これまで17基あまりの墓葬からの出土例が報告されている[6]（第5章章末表（１）、178-179頁）。陶俑の出土数は皇帝陵ということもあり、武寧陵（560年）が最多で1,800体余りを数える。こうした俑副葬の大量化傾向は東魏末から顕著となり、東魏茹茹公主墓（550年）[7]では出土した墓誌に「送終之禮、宜優常數」とあり、皇帝陵である武寧陵に迫る1,064点もの大量の俑が出土している。そして、「常数」という表現からは、のちの唐時代のように、被葬者の身分等級により俑など明器類の副葬数や大きさなどに一定の規定をうかがわせる。なお、俑の出土数で武寧陵に次ぐのが晋陽地区の東安王婁叡墓（570年）[8]で、武寧陵の約3分の1であり、皇帝陵クラスの副葬数がいかに多いかが分かる。副葬数以外に身分等級による陶俑の違いという点では、武寧陵からは他では見られない等身大に近い極めて精緻な大型文吏俑一対が出土しているのが皇帝陵ならではのものとして注目されるが、それ以外は基本的にそれほど大きな違いは見られない。これは陶俑はじめ明器類がいずれも甄官署などが管轄する官営工房で生産されていたことによるものといえよう。

　すでに第5章で見てきたとおり、鎮墓武人俑や鎮墓獣などの考察から、鄴地区の北斉俑が造形的、様式的に同地区の東魏後期の俑を直接的に継承したものであることが明らかになった。このことから東魏鄴地区の明器生産の官営工房が北斉にほぼそのままの形で引き継がれた可能性が高いと考えられる。

（３）　北斉陶俑の系譜――隋への影響――

　隋の初代皇帝（高祖文帝）となった楊堅は、元来北周武人集団である関隴の軍閥の出身であり、581年、北周の静帝を廃し、みずから立って隋を建てた。このことから、隋は政治的

[5]　八木春生・小澤正人・小林仁「中国南北朝時代の〈小文化センター〉の研究――徐州地区を中心として――」『鹿島美術研究（年報第15号別冊）』財団法人鹿島美術財団、1998年。
[6]　近年、南水北調中線工程により安陽固岸墓地で東魏墓や北斉墓など北朝墓群が発掘されており、陶俑の出土例も確認されており、今後さらにその数は増えるものと思われる。
[7]　磁県文化館「河北磁県東魏茹茹公主墓発掘簡報」『文物』1984年第4期。
[8]　山西省考古研究所・太原市文物考古研究所『北斉東安王婁叡墓』文物出版社、2006年。

に北周を継承した王朝であるということができる。しかし、実際に出土した隋の俑には、む
しろ北周に滅ぼされた北斉の俑の影響を見てとることができ、とくに西安地区の隋墓にその
影響が色濃く見られる。とりわけ鎮墓俑の造形は象徴的であり、東魏・北斉式の鎮墓武人俑
と人面・獣面一対で蹲踞する姿の鎮墓獣が、西安の李裕墓（605年）や豊寧公主墓（610年）
などの出土例に明らかなように、北周式の獣面伏せ型のものに代わって西安地区の隋墓にお
いて採用されている〔図1～4〕。そして、細部の造形などから見ると、北斉式でも主とし
て鄴地区の影響が強いことが分かる。

　隋は北斉の衣冠礼楽を一つの手本とし、北斉の喪葬制度を積極的に採り入れようとしたこ
とが文献などからもうかがえるが、これは北斉文化の先進性、さらには北周文化に対する北
斉文化の優位性を示すものともいえる。隋俑に見られる北斉の俑の影響も、隋におけるそう
した北斉の墓葬制度の継承ということから理解することができる。

　そこで、次に同じ墓葬の副葬品としての明器という点から、陶俑とともに北斉墓葬文化を
特色づける低火度鉛釉器に注目し、その実体と系譜について考えてみたい。

3　北斉鄴地区の低火度鉛釉器とその系譜

（1）　北斉低火度鉛釉器の特色とその意義

　陶俑とともに北斉の明器を特色づけるものの一つとして低火度鉛釉器がある。とくに淡い
黄色に発色した黄釉や白釉はその代表といえる。ほとんどが墓葬からの出土品であることか
ら、基本的には明器であったと考えられる。その釉色、器型、文様などから金属器やガラス
器などを写そうとしたと考えられ、とりわけ文様や器型などには西アジアなど西方の文物の
影響が色濃く、当時の支配者層を中心とした西方文物への志向をうかがわせるものである。
黄釉や白釉上に褐釉、緑釉を装飾的に流し掛けたいわゆる二彩や「北斉三彩」ともいえる三
彩の作例も知られており、すでにかなり白い胎土も用いられていることから、唐三彩の直接
的な源流として注目されている。

　こうした低火度鉛釉明器は晋陽地区の北斉墓でも見られるが、陶俑で見られたような鄴と
晋陽の様式的な違いとも関連して、晋陽地区では西方の影響と見られる貼花文装飾が頻繁

（9）　小林仁「隋俑考」清水眞澄編『美術史論叢 造形と文化』雄山閣、2000年。本書第7章。
（10）　陝西省考古研究院「西安南郊隋李裕墓発掘簡報」『文物』2009年第7期。
（11）　戴応新「隋豊寧公主與韋円照合葬墓」『故宮文物月刊』第186号、1998年。
（12）　隋呂武墓（592年）で出土した特徴的な服装の騎馬人物俑は、類例が北斉太原の婁叡墓（570年）
　　　にも見られるなど西安地区の隋俑には晋陽地区の北斉陶俑の影響も一部だが見られる（前掲注（9）
　　　小林仁「隋俑考」、348頁）。
（13）　「其年〔仁寿2年〔602〕〕、文献皇后崩、太常旧無儀注、矩與牛弘据斉礼参定之」（『北斉書』巻
　　　67・列伝32・斐矩）、「閏月、甲申、詔楊素、蘇威與吏部尚書牛弘等修定五礼」（『資治通鑑』巻179・
　　　隋紀3・文帝仁寿2年）、「悉用東斉儀注以為準」（『隋書』巻8・志第3・礼儀3）など。
（14）　「北斉三彩」の資料については森達也氏が早くに紹介している（森達也「唐三彩の展開」朝日
　　　新聞社・大広編『唐三彩展 洛陽の夢』大広、2004年、163頁）。

に用いられている点が特色としてあげられている[15]。それとともに胎土や釉色、造形などがやや鄴のものとは異なるものもあり、これは陶俑の造形的な相違と同様、それぞれに独自の生産窯が設置されていたことを示している。

　青瓷や白瓷と異なり、低火度鉛釉器の窯については、その性格や特徴から小規模で都城内に設置することが可能であることから、窯址の発見は容易ではないとの指摘もあり[16]、実際これまで北朝の低火度鉛釉器の窯址はほとんど発見されなかった。官営工房の明器という点から都城内あるいは都城近辺に設置されたであろうことは推測できるが、残念ながらそれを実証する発見は長らく見られなかったのである。

（2）　新発見の臨漳県曹村窯址とその意義

　安陽で発見された北斉范粋墓（575年）や李雲墓（576年）出土の黄釉（白釉）緑彩の長頸瓶や三耳壺、四耳壺は北斉の低火度鉛釉器を代表するものの一つであり、のちの唐三彩の源流と考えられてきた〔図5、6〕。従来、それらを高火度の最初期の「白瓷」とする見方もあったが、筆者は森達也氏らとともに実際に何度か調査をする機会に恵まれ、北斉墓出土の白釉製品はほとんどが高火度焼成の白瓷ではなく、低火度鉛釉器ではないかと考えた[17]。

　そうした中、2009年11月に鄭州で開催された中国古陶瓷学会など主催の「中国早期白瓷、白釉彩瓷専題学術研討会」において、中国防衛科技学院の王建保氏が北斉鄴城内にあたる場所で発見された北斉の低火度陶胎鉛釉を生産したと考えられる臨漳県曹村窯址の存在と黄釉器などの採集資料を初めて紹介した[18]〔口絵3、4〕。この曹村窯址の発見は北朝鉛釉器の窯址としては初めての発見であり、中国陶瓷史上の一大発見として大きな意義を有するものといえる[19]。その後、2009年12月から翌年1月にかけて磁県文物保管所と臨漳県文物保管所は窯址の初歩的なボーリング調査と小規模な試掘を実施した[20]。報告によれば、この試掘では小型の

(15)　前掲注（1）森達也「南北朝時代の華北における陶磁の革新」、262頁。
(16)　前掲注（2）長谷部楽爾「北斉の白釉陶」、16頁。
(17)　范粋墓（575年）出土の白釉緑彩四耳壺や白釉緑彩長頸瓶などがいわゆる「低火度鉛釉陶」ではないかという考えは、日本では早くに佐藤雅彦氏が提起しており（佐藤雅彦「オリエント・中国における三彩陶の系譜」『東洋陶磁』第1号、1974年、15頁）、その後、長谷部楽爾氏や亀井明徳氏らもその可能性を指摘している（前掲注（2）長谷部楽爾「北斉の白釉陶」、13頁。亀井明徳「北朝・隋代における白釉・白瓷碗の追跡」『亜州古陶瓷研究Ⅰ』亜州古陶瓷学会、2004年、45頁）。
(18)　その際は口頭発表のみであったが、その後の論考で曹村窯址について詳しく紹介されている（王建保「磁州窯窯址考察與初歩研究」中国古陶瓷学会編『中国古陶瓷研究（第16輯）』紫禁城出版社、2010年。王建保・張志忠・李融武・李国霞「河北臨漳県曹村窯址考察報告」『華夏考古』2014年第1期）。
(19)　山東省淄博市寨里窯からは素焼き片や瓷器片とともに、「淡黄」、「深黄」、「草黄」の「陶胎鉛釉」が出土したとあるが（山東省淄博陶瓷史編写組・山東省博物館「山東省淄博市寨里窯北朝青瓷窯址調査紀要」『中国古代窯址調査発掘報告集』文物出版社、1984年）、類品資料などから鉛釉ではない可能性や時代が下る可能性も否定はできず、とりあえず北朝の鉛釉窯址であるかどうかはここでは保留したい。

いわゆる饅頭窯に似た窯体1基〔図7〕と灰坑などが発見されており、主な出土遺物としては、1）陶器（紅陶と灰陶）、2）釉陶（瓷）：主として青釉〔図8〕、醬褐釉、黒釉などの陶磁片（碗、高足盤、瓶が中心）、3）窯道具（三叉形支釘）〔図9〕などがあったという。

　曹村窯址出土の青黄釉、青釉、醬釉の三種の陶片資料については鄭州大学物理工程学院の李国霞氏らが初歩的な分析を実施しており、いずれも釉には鉛が多く含まれていることから鉛釉器であることが明らかになった。また、胎土から見ると青黄釉と青釉は比較的近く、醬釉はそれらとは違うことや、釉薬から見ると、青黄釉と青釉は異なり、さらに醬釉も前二者とは明らかに異なることが指摘されている。このことから、同じ鉛釉といっても釉色によって釉の成分や胎土が使い分けられている状況がうかがえる。また、王建保氏と李国霞氏らは2009年に曹村窯址採集の陶磁片と北斉范粋墓および磁県講武城一帯の北斉墓出土の遺物との比較〔口絵5〕といくつかの資料の科学分析を行った結果、范粋墓の出土品と磁県講武城一帯の北斉墓の出土品はいずれも曹村窯址の製品である可能性が高いことが分かった。

　とりわけ今回、従来「白瓷」と見なされてきた北斉范粋墓出土品が鉛釉であると明らかになったことは極めて重要な意味を持ち、森達也氏らと筆者が近年進めてきた調査をもとにした范粋墓はじめ北斉墓出土の「白瓷」がいずれも低火度鉛釉器ではないかという考えをいみじくも裏づける結果となった。

　さらに、2010年10月に邯鄲で開催された「2010年河北邯鄲中国古陶瓷学会年会暨磁州窯学術研討会」において、李国霞氏は分析の結果から曹村窯址の鉛釉器には低火度焼成のいわゆる「陶胎鉛釉」とともに、精選された白色に近い胎土（瓷土）を用いて比較的高火度で素焼き焼成されたものに、鉛釉を施し低火度で焼成したものの二種類があることを明らかにした。同様の分析結果は李江氏も詳しく紹介している。これは極めて重要な指摘であり、とりわけ後者の素焼き焼成を経た瓷胎の鉛釉器は、これまで「白瓷」と認識されてきた類いの製品であると考えられる。これは単に曹村窯址出土品だけの問題ではなく、墓葬出土の鉛釉器にもいえる北斉鉛釉器の注目すべき特質の一つということができよう。したがって、北斉の鉛釉

(20)　李江「河北省臨漳曹村窯址初探與試掘簡報」前掲注(18)中国古陶瓷学会編『中国古陶瓷研究（第16輯）』。

(21)　李国霞・趙学鋒・李江・張麗萍・李融武・楊大偉・張茂林・劉建立「新発現曹村窯三種釉陶瓷的初歩分析」中国古陶瓷学会編『中国古陶瓷研究（第16輯）』紫禁城出版社、2010年。

(22)　前掲注(18)王建保「磁州窯窯址考察與初歩研究」、14頁。前掲注(21)李国霞他「新発現曹村窯三種釉陶瓷的初歩分析」、525-526頁。

(23)　森達也「白釉陶與白瓷的出現年代」中国古陶瓷学会編『中国古陶瓷研究（第15輯）』紫禁城出版社、2009年。小林仁「白瓷的誕生――北朝瓷器生産的諸問題與安陽張盛墓出土白瓷俑――」同『中国古陶瓷研究（第15輯）』。

(24)　前掲注(20)李江「河北省臨漳曹村窯址初探與試掘簡報」、52頁。なお、王建保氏は青黄器と醬釉器が陶器の範疇に入るものであるのに対して、青釉器については胎土と釉の特徴から「青釉瓷器」の範疇に入るもので両者を区別する必要性を説いているのも同様の指摘といえる（前掲注(18)王建保「磁州窯窯址考察與初歩研究」、14-15頁）。

器を、従来の「陶胎鉛釉」(あるいは「釉陶」)という言葉もしくは分類だけでくくることには無理があり、素焼き焼成された瓷胎の鉛釉器についての新たな名称と区分が必要となってくる。

　そこで、ここでは両者の区別を明確にするため便宜的に、1)「陶胎鉛釉」(とうたいえんゆう)(従来の陶胎鉛釉あるいは釉陶に相当するもの)、2)「瓷胎鉛釉」(じたいえんゆう)(瓷胎を比較的高火度で素焼きし、鉛釉を掛けて低火度で焼成されたもの)という新たな名称、区分を提案することにしたい。注目すべきは後者の「瓷胎鉛釉」であり、これは精選された瓷胎を用いている上、全体的なつくりも「陶胎鉛釉」に比べより丁寧になっており、その意味では鉛釉器としてより高級なものをつくり出そうとした意図は明白である。北斉の「瓷胎鉛釉」の釉色は、黄色から黄緑色を呈するものが多いが、ときに透明釉となる場合もあり、白色に近い瓷胎とあいまってそれは白瓷に近い効果となっている。

　しかし、低火度の鉛釉がかけられている点、高火度の透明釉による厳密な意味での白瓷とは一線を画すべきものである。したがって、筆者は現時点では北斉では高火度焼成の厳密な意味での「白瓷」の存在を認めることはできないという立場をとっている。ただ、こうした「瓷胎鉛釉」の存在は高火度焼成の白瓷の誕生と何らかの関わりがあったものと考えられ、少なくとも北斉時代における白いやきもの――白瓷に対する強い希求がそうした「瓷胎鉛釉」の登場につながった大きな要因の一つであったと見ることができよう。

　ところで、李江氏は、「瓷胎鉛釉」について、釉の成分からいえばやはり「低温鉛釉」だが、その胎土は瓷質であり、理論的にいえば「北方早期青瓷」の範疇に属するもので、陶器、釉陶から青瓷へ展開していく重要な過渡的段階と位置づけている。しかし、瓷胎鉛釉と高火度焼成の青瓷(もしくは白瓷)との技術的な関連についてはなお慎重に検討すべきであろう。実はこれと関連して、曹村窯址の採集品や試掘品のなかには青瓷(高火度焼成の瓷器)と思

(25)　北斉鉛釉器のこの二種類の区別と新たな名称の提示の必要性については、上海博物館の周麗麗氏からご教示いただいた。なお、ここでいう「陶胎鉛釉」と「瓷胎鉛釉」はあくまで便宜的な名称であり、今後中国陶磁史学界において適当な名称が定着することを期待する。

(26)　この瓷胎については、都城内に設置される官営工房の可能性などを考慮すると、良質の瓷土が採取できる場所から運搬されてきたという視点も考慮すべきかもしれない。

(27)　北魏洛陽景陵や洛陽城大市遺跡から陶胎鉛釉に化粧土が施されたものがすでに出土していることから、白いやきものへの志向の萌芽をこの段階にまで求めることも可能かもしれない(前掲注(23)小林仁「白瓷的誕生」、66頁)。また、とくに鄴地区での東魏末から北斉にかけての陶俑はじめ陶磁製明器に連続的なつながりが見られることから(本書第5章)、東魏時期にすでに「瓷胎鉛釉」が出現していた可能性も否定はできない。なお、最近報告された安陽東魏趙明度墓(536年卒、537年葬)出土の「瓷碗」は、典型的な「瓷胎鉛釉」と考えられるが、墓内からは北斉の常平五銖銭も出土しており、夫人が北斉に合葬されたと見られることから(河南省文物管理局南水北調文物保護辨公室・安陽市文物考古研究所　孔徳銘・焦鵬・申明清「河南安陽県東魏趙明度墓」『考古』2010年第10期)、これらの「瓷胎鉛釉」も北斉の合葬時のものである可能性が高く、現時点では東魏の「瓷胎鉛釉」の確かな資料とは断定できない。

(28)　前掲注(20)李江「河北省臨漳曹村窯址初探與試掘簡報」、52頁。

第6章　北斉鄴地区の明器生産とその系譜

われるものも含まれている。(29)これは陶器や鉛釉器とともに青瓷も同じ窯で焼成されていたのかあるいは同一窯址群の中で焼き分けが行われていたのかなど、さらに本格的発掘により明らかにされるのを待つ必要がある。(30)

　また、高火度釉と鉛釉が同種の素焼き胎を用いたことが白瓷の誕生につながった可能性があるとの興味深い指摘もある。(31)ここでいう鉛釉は厳密にいえば、「瓷胎鉛釉」のことであり、両者は二次焼成では高火度、低火度と違いはあるものの、いずれも比較的高火度焼成の素焼き胎を共にするいわば兄弟のような存在といえる。ただし、両者が同一の窯で焼成されていたとしても、その関係が技術的な展開によるものかどうかはさらなる実証が必要と考えられ、それとともに、両者は一方から他方への展開、発展ということよりも、むしろそれぞれの役割に応じた需要にもとづいてつくり分けがなされたと考えるのが妥当であろう。

　いずれにせよ、曹村窯址は王建保氏や李江氏がすでに指摘しているように、北斉の都・鄴地区一帯の北斉墓出土の明器としての低火度鉛釉器を生産した中心的な窯の一つであり、鄴地区の北斉墓出土の鉛釉器との共通性や、鄴城内というその地理的特性から北斉鄴の官営の窯であった可能性が高い。官営工房としての鉛釉窯の設置場所が都城内、しかも付近に墓葬が数多く存在する場所であることは、鉛釉器が実用器というよりも主として墓葬に副葬する明器としての役割を有していたことなどから考えても合理的であり、しかも小規模な窯でも焼成可能という鉛釉器の特徴にもよるものといえる。同様に、北斉の副都（陪都）であった晋陽地区においても、鉛釉器や陶俑などに見られる鄴との相違などから、独自の官営の窯（工房）が設置されていたと考えられ、晋陽地区でも今後新たな窯址が発見される可能性がある。それにより、北斉時代の窯業生産の実態や様相がさらに明らかになっていくものと期待される。

（3）　北朝における低火度鉛釉器の源流と系譜

　ここで北朝における低火度鉛釉器の源流と系譜を概観しながら、北斉鄴地区の低火度鉛釉明器の位置づけを考えてみたい。
①北朝鉛釉技術の展開と鉛釉器の役割
　北斉における鉛釉器の隆盛には、1）北朝における鉛釉技術の展開、2）鉛釉器に付与され

(29)　王建保氏や李江氏が「青釉」に分類されているものの一部に見られる釉流れがある器物がそれである。
(30)　窯址のある付近一帯には北斉時代やのちの時代の墓葬が数多く見られ、そうした墓葬の副葬品が何らかの理由により採集時や試掘時に混入した可能性も考えられよう。
(31)　前掲注（2）矢島律子「北朝の白い焼きもの」、33頁、佐藤サアラ「北斉における地域性と白いやきもの」、60頁。また、関口広次氏は唐時代の邢窯や鞏義窯において同種の素焼き胎を基礎に、二次焼成で低火度焼成の鉛釉（三彩釉など）と高火度焼成の白瓷という生産分化が行われていた様相を指摘している（関口広次「白磁の発生をめぐって」『琉球・東アジアの人と文化（下巻）』高宮廣衛先生古希記念論集刊行会、2000年）。

た役割、という大きく二つの要素が密接に関与していたと思われる。後漢時代に明器を中心として華北地区を中心に大きな流行を見せた低火度陶胎鉛釉は、それ以降、華北地区で三国（曹魏）、西晋、五胡十六国と命脈を保ちながら、北魏平城時期にまでいたる。北魏大同司馬金龍墓（484年）出土の陶胎鉛釉俑はその代表として早くから知られた存在であったが、近年、司馬金龍墓以外にも大同北魏墓からは陶胎鉛釉俑や鉛釉明器の出土例が次々に報告されている[33]〔図10、11〕。

北魏大同時期の陶胎鉛釉を考える場合、西安を中心とした関中地区の五胡十六国時期とされる墓から出土している俑や動物模型などの陶胎鉛釉はその源流として注目される[34]。なかでも最近、咸陽国際飛行場の拡張工事現場で多くの五胡十六国時期の墓が発掘され、その中に鉛釉の俑や動物模型、器物などが出土しており[35]、この時期の鉛釉明器の生産がかなり活発化していたことをうかがわせる。俑の造形特徴などを見てものちの北魏大同の俑との共通性がうかがえることから、華北を統一した北魏がそうした関中地区の鉛釉製品の技術を含めた明器生産の技術を積極的に採用していたと考えられる[36]。

北魏では洛陽遷都後も鉛釉明器の生産は引き続き、鉛釉は俑や動物模型よりも器物を中心に施されるようになる。そして、北魏洛陽時期の鉛釉には注目すべき新たな変化が見られる。その代表例が、宣武帝景陵（515年）出土の白化粧装飾のある釉陶碗1点〔口絵6〕[37]と北魏洛陽城大市遺跡出土の黄釉白彩や緑釉白彩の釉陶器片〔口絵7、8〕[38]である。これらの鉛釉

(32) 山西省大同市博物館・山西省文物工作委員会「山西大同石家寨北魏司馬金龍墓」『文物』1972年第3期。

(33) 大同迎賓大道北魏墓（M76）からは黒味を帯びた褐釉が施された風帽俑の頭部が出土しており、また大同二電廠北魏墓（M36）からも褐釉の施された俑や模型明器が出土しており、司馬金龍墓以外での低火度鉛釉陶俑として注目される（大同市考古研究所「山西大同迎賓大道北魏墓群」『文物』2006年第10期、図19。古順芳「一組有濃厚生活気息的庖厨模型」『文物世界』2005年第5期、図一一五）。大同地区の北魏墓出土の鉛釉器については前掲注（1）謝明良「中国早期鉛釉陶器」に詳しい。

(34) 五胡十六国時期から北魏にかけての俑の展開については市元塁「出土陶俑からみた五胡十六国と北魏政権」（『古代文化』第63巻第2号、2011年）に詳しい。

(35) 陝西省考古研究院の劉呆運氏のご教示による。

(36) これと関連して想起されるのが、北魏が雲岡石窟の造営にあたり当初河西地区の工人らを大量に都の大同に移住させていたという点であり（宿白「平城における国力の集中と〈雲岡様式〉の形成と発展」『中国石窟・雲岡石窟』平凡社、1989年）、北魏が各地の優れた技術を持った工人の移植を積極的に推し進めたことが分かる。なお、謝明良氏は平城地区の北魏墓の陶胎鉛釉俑陪葬の習俗が関中地区の十六国後期の墓葬習俗の影響を受けている可能性があるという興味深い指摘をしている（前掲注（1）謝明良「中国早期鉛釉陶器」、94頁）。

(37) 中国社会科学院考古研究所洛陽漢魏城隊・洛陽古墓博物館「北魏宣武帝景陵発掘報告」『考古』1994年第9期

(38) 中国社会科学院考古研究所洛陽漢魏城隊「北魏洛陽城内出土的瓷器與釉陶器」『考古』1991年第12期。なお、大市遺跡出土の鉛釉器について生活用具か墓葬明器かは現時点ではまだ断言することはできないとの指摘がある（易立「白釉緑彩器的産生、発展與流向」『四川文物』2010年第4期、87頁）。

第6章　北斉鄴地区の明器生産とその系譜

器は白化粧の使用が見られるという点で重要な意味をもち、のちの白いやきもの——白瓷への志向の萌芽と考えられるとともに、とくに大市遺跡の出土例は当時の鉛釉明器が一つには西方のガラス器や金属器などへの憧憬からいわばその代替品的な価値を持つものとしてつくられた可能性を示している。(39)こうしたことから、北朝における鉛釉器の発展は直接的には十六国時代からの技術的な影響をもとに、当時珍重されていた西方の金銀器やガラス器などの一つの代替品として盛んに墓葬に明器としてつくられることになったといえよう。

　北魏分裂後、北魏洛陽の文化的基盤は東魏の都鄴へ継承されたようで、東魏でも高雅墓（537年）や堯趙氏墓（547年）など低火度鉛釉明器の出土例が少なからず見られることからもそのことはうかがえる。そして、つづく北斉は同じ鄴を都として成立したことから、東魏の文化的伝統をそのまま継承しており、先に見たような低火度鉛釉明器の隆盛を見るにいたった。たとえば、東魏堯趙氏墓（547年）と北斉崔昂墓（565年）の黒褐釉四系罐は釉色、造形、寸法までほぼ同じであり、また陶俑の造形などからも、とくに河北地区における東魏から北斉の窯業生産の連続性、継承性は明らかである。(40)逆にいえば、北斉における低火度鉛釉明器の流行の背景として、北魏、東魏期にすでにその基盤が形成されていたということである。そして、東魏末の茹茹公主墓（550年）などに見られる厚葬化が、副葬品の数や種類の増加をもたらし、ガラスや金銀器などの代替品としての役割も有する低火度鉛釉明器が流行したものと考えることができよう。これがすなわち北朝における鉛釉器の役割であり、それが需要された大きな要因の一つといえよう。さらに、小規模な窯で比較的生産も容易であり、なおかつ鮮やかな色や質感が得られる鉛釉器はまさにうってつけのものであったといえよう。

　東魏李希宗墓（544年）(41)出土の青瓷、銀、鍍金響銅、青銅による酒具9点セット〔図12〕と北斉高潤墓（576年）出土の鉛釉器（「瓷胎鉛釉」）と陶器による酒具セット〔図13〕を比べると当時の志向と北朝における陶瓷明器の役割が如実にうかがえる。李希宗墓の青瓷碗はやや黄味を帯びており、早くに発達を遂げた南方の青瓷とともにその質感は鍍金銅器や金銀器などを一つの手本としていたことが分かる。一方、高潤墓の鉛釉（黄釉）碗は青瓷以外にも鍍金銅器や金銀器の質感をかなり意図したものであることがはっきりと分かる。つまり、北朝における鉛釉器の発展は墓内の副葬品を代替品ではあるが豪華にするためのものであり、東魏末から北斉にかけて陶俑をはじめとした明器の数量が飛躍的に増加し、また墓葬壁画も墓葬の大型化により立派になるなどのいわば一種の厚葬化ともいうべき流れと密接に関連している。その意味では鉛釉器は墓葬内の一種の「荘厳」を目的とした装飾的効果の高いものであったと見ることができよう。

　そして、こうした墓葬の副葬品（とくに陶瓷器）の装飾性は、技術的な系譜とともにのち

(39)　森達也氏は早くにこの点について指摘している（前掲注（1）森達也「南北朝時代の華北における陶磁の革新」、260頁）。
(40)　前掲注（23）小林仁「白瓷的誕生」、66-67頁。本書第5章。
(41)　石家庄地区革委会文化局文物発掘組「河北贊皇東魏李希宗墓」『考古』1977年第6期。

205

の初唐の黄釉加彩や唐三彩などへとつながっていく。唐三彩と関連していえば、前述のとおり「北斉三彩」の存在がすでに指摘されており、北斉から隋唐にいたる陶瓷の密接なつながりと連続性がうかがわれる。この北斉の鉛釉器の系譜は、直接的にはつづく隋の鉛釉明器の生産へとつながっていく。従来、隋の鉛釉明器については、山西省太原の隋斛律徹墓（597年）出土の連珠文装飾のある緑釉の硯、貼花パルメット文尊、そして四耳罐（しじかん）などが出土していることが知られており[42]〔口絵9、図14〕、晋陽地区では北魏から北斉時代の陶胎鉛釉明器の生産技術が隋においても引き続き行われていたものと推測される。

　一方、隋の都長安のあった西安地区では、近年隋墓から北斉、とくに鄴地区の鉛釉明器との関連をうかがわせる鉛釉器が少なからず出土している。[43]胎土はいずれも紅陶であり、北斉に見られる「瓷胎鉛釉」ではなく、「陶胎鉛釉」の系譜に属するものではあるが、その造形や技術は北斉のものを彷彿させる。筆者は隋の西安地区の墓葬文化における北斉の影響についてすでに陶俑を中心に指摘したことがあるが、[44]隋王朝の積極的な北斉文化の採用を考えた場合、陶俑同様、鉛釉技術もまた北斉の鄴地区から移植した可能性が高い。[45]このように見ていくと、北朝、とりわけ北斉の鉛釉器がのちの隋唐時代の鉛釉器生産へ与えた影響力の大きさがうかがえる。

②鉛釉器と白瓷

　近年、白瓷の誕生をめぐり、北斉（北朝晩期）から隋にかけての華北地区の窯業生産が大きく注目されている。[46]従来、北斉范粋墓（575年）の白釉器をもって白瓷の誕生とする考え方が主流であったが、前述のように范粋墓の白釉器が実は低火度の鉛釉製品であることが明らかになり、他の北斉墓出土の従来「白瓷」とされていたものもほとんどが鉛釉器、とくに「瓷胎鉛釉」であった可能性が高くなった。

　また、白瓷の起源として近年注目されている鞏義白河窯の北魏とされる窯址や北魏洛陽大市遺跡出土品について、墓葬や遺跡からの出土品などとの比較や造形特徴などから隋時代に

(42)　山西省考古研究所・太原市文物管理委員会「太原隋斛律徹墓清理簡報」『文物』1992年第10期。報告書ではいずれも「青瓷」とされているが、弓場紀知氏とともに実物を調査したところすべて紅胎に緑釉が施された低火度陶胎鉛釉であることを確認できた。なお、斛律徹墓出土の陶俑は太原地区の北斉陶俑の造形とほぼ同一であり、北斉陶俑の同范製品の残存あるいは陶范の再利用などの可能性も考えられるが、いずれにせよ、隋初にも在地の北斉陶俑のスタイルが踏襲されたことがうかがえる。

(43)　現時点では正式に報告されているのは呂思礼墓（592年）1基だが（陝西省考古研究所「隋呂思礼夫婦合葬墓清理簡報」『考古與文物』2004年第6期）、それ以外にも数基の西安地区の隋墓から鉛釉器が少なからず出土しており、筆者も出土品を実見する機会を得た。なお、西安地区の隋墓出土の鉛釉器の存在については陝西省考古研究院の劉呆運氏よりご教示いただいた。

(44)　前掲注（9）小林仁「隋俑考」、349-350頁。本書第7章。

(45)　胎土や釉薬の特徴から、西安地区の鉛釉は旧北斉領で生産されたものを運んだというよりは、北斉の技術をある程度継承しながら西安地区で生産されたものと推測できる。

(46)　穆青「青瓷、白瓷、黄釉瓷――試論河北北朝至隋代瓷器的発展演変――」上海博物館編『中国古代白瓷学術研討会論文集』上海書画出版社、2005年。

まで下る可能性があると指摘したことがある[47]。これらのことから、白瓷の出現時期について、はっきりとした根拠がない現時点では高火度釉の白瓷が北魏や北斉に誕生していたということは適当ではなく、隋の安陽張盛墓（595年）や西安李静訓墓（608年）などの明らかな紀年墓による出土例から、遅くとも隋の初めにはすでに成熟した本格的な白瓷が誕生していたことが分かる。

その白瓷生産の中心の一つが、北斉の都鄴ともそう遠くない場所に位置する邢窯である。邢窯産の優れた白瓷製品は数多く都の長安へももたらされ、実際に前述の李静訓墓からも邢窯産と考えられる白瓷が少なからず出土している。先に西安隋墓出土の陶俑には同じ西安を都とした北周の俑よりもむしろ北斉の俑の影響が色濃く見られるということを述べたが、旧北斉領域の文化の隋への影響はこうした窯業技術全般においてもうかがうことができる。

もちろん隋に突然成熟した白瓷が誕生したというより、その何らかの萌芽が前時代の北斉あるいは北朝晩期にあったと考えるのは極めて自然な考えであろう。そこで注目されるのが、今回見た北斉の「瓷胎鉛釉」であり[48]、これを厳密な意味での高火度焼成の白瓷と見ることはできないが、少なくとも白いやきもの、白瓷への志向はすでに北斉段階に確実にあったことをこの「瓷胎鉛釉」の存在からうかがうことができる[49]。「瓷胎鉛釉」と白瓷の技術的な関連については前述のようにさらに詳細な検討が必要であり、その際、低火度鉛釉の系譜と高火度釉である青瓷・白瓷の系譜の区別はきちんと踏まえる必要がある。

なお、すでに述べたように曹村窯址で実際に鉛釉器と青瓷が同時に焼かれていたのかどうかは重要な論点である。また、近年発掘された河南省鞏義白河窯では、年代の問題はあるものの、青瓷と白瓷が同時に焼成されており、しかも白瓷は青瓷の重ね焼きの最上部に置かれ、胎土も青瓷のものよりも精錬されたものが用いられていることから、白瓷がとくに貴重視されていたことがうかがえる[50]〔口絵17、18〕。こうしたことから、技術的には白瓷は青瓷生産の展開の中から生まれたものと考えるのが妥当であるといえる。

(47) 前掲注(23)森達也「白釉陶與白瓷的出現年代」、小林仁「白瓷的誕生」。
(48) この点においては筆者も王叡氏の考えに同意するが（王叡「白瓷起源及相関問題探討」前掲注(23)中国古陶瓷学会編『中国古陶瓷研究（第15輯）』、37頁。王叡「考古発現的隋代白瓷」『考古学集刊 第18集』科学出版社、2010年、451頁）、北朝の「白瓷」の問題については現時点ではさらに慎重な議論や研究が必要であるといわざるを得ない。
(49) 北斉の黄釉や白釉の鉛釉器流行の背景には「西方渡来のガラス器や金銀器の明るい色調」と「響銅器の黄金色の色調」などが影響しているとの指摘がある（前掲注(1)森達也「南北朝時代の華北における陶磁の革新」、262頁）。さらに最近、北斉における「白い陶磁への傾倒の背景には、畏敬するものを荘厳するアイテムに崇高な「白い」材質を当てようとする、中国伝統の白玉信仰から派生した美術的価値観があった可能性」も指摘されている（前掲注(2)矢島律子「北朝の白い焼きもの」、39頁）。
(50) 河南省文物考古研究所の趙志文氏のご教示による。

（4）　初唐の黄釉加彩俑——北斉鉛釉器の系譜と唐三彩への道——

　北斉の鉛釉器が唐三彩の基礎となったということはすでに述べたが、実はこの間には初唐の俑をはじめとする黄釉明器が存在していることに注目したい。

　初唐の黄釉俑の最初期の作例としてあげられるのが、楊温墓（640年）と長楽公主墓（643年）〔図15、16〕のもので、釉上に加彩が施された黄釉加彩となるものが多い。瓷胎で、黄釉はいわば白化粧のような役割も有しており、艶やかな質感が俑の表情などにも効果的に作用している。唐三彩とは異なり、黄釉加彩俑の場合、面部にも釉薬を施す例が多い。また、長楽公主墓では鎮墓武人俑や鎮墓獣など鎮墓俑の類がこうした黄釉加彩俑で、それ以外の俑は紅陶による加彩俑であり、明器類の中でも用途や役割によってつくり分けがなされていたことが分かる。そして、俑の中でもとくに重要な鎮墓俑に黄釉が施されていることから、黄釉俑の位置づけがうかがえる。

　こうした黄釉加彩俑は、張士貴墓（657年）、鄭仁泰墓（664年）など主として昭陵陪葬の640-60年代の墓葬にほぼ集中している。なかでも、張士貴墓と鄭仁泰墓の文官俑、武人俑は黄釉加彩俑の代表作として知られており、その造形と加彩技術の見事さは黄釉俑の中でも突出しており、初唐期の俑の最高傑作の一つといえよう〔図17、18〕。そして、鄭仁泰墓のものは加彩上にさらに貼金（金彩）も加えられ、豪華さをひときわ増しており、被葬者の身分の高さとともに、黄釉加彩技術の粋を示すものとなっている〔口絵23〕。黄釉加彩俑はほとんどが陝西の西安地区で出土しており、一部新郷の張枚墓（664年）や偃師、洛陽や鞏義、三門峡などの河南地区、孝感などの湖北地区、太原などの山西地区での出土例もある。[51]

　しかし、現時点では黄釉俑の窯はまだ発見されていない。たとえば偃師杏園唐墓M911の黄釉男侍俑に類似したものが張士貴墓や鄭仁泰墓からも出土していることから〔図19〜21〕、一部黄釉俑の流通も当然考えられるが、一方で低火度鉛釉器の生産窯は比較的小規模で済む[52]ことから複数箇所に窯が設置されていた可能性も高い。北朝における官営の鉛釉明器の分布圏がそれほど広域ではないことと、これまでの初唐の黄釉俑の出土例から見ると、少なくとも都のあった西安地区に窯があった可能性は高い。

　興味深いのは黄釉加彩俑と同じ造形の加彩俑もあることで、初唐のある時期に俑の生産工房に付随する形で黄釉窯の窯が設置されたと考えられる。また、唐三彩俑の出現を考えると、鞏義地区を中心とした河南地区で同じ鉛釉である黄釉製品が生産された可能性も当然想定できる。前述の北斉三彩の系譜を考えれば、北斉黄釉の系譜も距離的にそう遠くはない洛陽な

(51)　偃師杏園唐墓M911からは黄釉俑4体（武人俑1、文官俑2、男侍俑1）、同M923からは黄釉の文官俑や男侍俑、騎馬鼓吹楽俑などの残片が出土しており（中国社会科学院考古研究所『偃師杏園唐墓』科学出版社、2001年）、また偃師南蔡庄溝口頭からも文官俑や騎馬俑などの黄釉加彩俑が出土している（周剣曙・郭洪濤主編『偃師文物精粋』北京図書出版社、2007年）。

(52)　張士貴墓や鄭仁泰墓の作例には黄釉上に華やかな加彩が見られる点が加彩のほとんど見られない偃師のものと異なる点であり、黄釉俑の生産と釉上の加彩が必ずしも同一地区で行われていない可能性も考えられる。

ど河南地区に継承されていると考えることは自然であろう。実際に隋の大業元年（605年）にその建設が始まった東都洛陽城へは、裕福な商人をはじめ、多くの工人グループが各地からこの新都に移住させられたという[53]。北斉の鄴都一帯の文化が隋の都であった西安地区などにも大きな影響を与えたことが明らかになりつつあることを考えると、距離的に近く、しかも窯業が発達していた安陽や河北南部からも洛陽へ陶工が移住した可能性は高い。

　いずれにせよ、初唐の黄釉加彩俑はごく短期間に流行した一つのジャンルであり、北斉の黄釉の系譜と加彩が組み合わされたものであり、その源流は実は北魏平城時期の司馬金龍墓などに見られる加彩のある低火度鉛釉俑に見出すことが出来る。そして、華やかな加彩技術で頂点を極めた黄釉加彩俑も、複数の低火度鉛釉の組み合わせと彩色的な釉の使用を特色とし、独特な華やかさを誇った唐三彩俑の流行の前に姿を消すことになる。興味深い点は、三彩俑の初期段階では陝西省高陵県の李晦墓（689年）[54]に見られるように三彩上にわずかだが彩色が見られる例もあり、唐三彩俑が同じ鉛釉上の加彩という点では黄釉加彩俑の基礎の上に成り立ったことがうかがえることである。また、西安の康文通墓（697年）の鎮墓武人俑や文官、武官俑の三彩俑では釉上に貼金（金彩）が施される例もあり、これも先に見た初唐の鄭仁泰墓の黄釉加彩俑上のそれに関連づけられるものといえる。

4　おわりに

　北斉鄴地区の陶俑の造形は、鎮墓俑を中心に隋の西安地区の俑にも継承されていくが、これは隋が北斉の文化を積極的に取り入れたことの反映である。北斉鄴地区の俑をはじめとした明器生産の伝統は、北斉で流行した黄釉をはじめとした低火度鉛釉明器の生産技術とともに隋へも継承され、隋の都長安にも伝わったと考えられ、西安地区の隋墓で出土した陶俑や鉛釉明器はそのことを示す重要な作例といえよう。

　陶俑では鎮墓俑の種類や組み合わせ、造形などの面で北魏洛陽時期に確立した規範を基礎に、東魏から北斉を経て隋の長安に展開する様相の一端を明らかにしたが、こうした陶俑の系譜は実は窯業技術の系譜とも重なることが明らかになった。とくに、後漢以来展開してきた鉛釉は華北を中心に命脈を保ち、北朝後期、とりわけ北斉において再び明器として発展することになった。北斉はいわばそうした鉛釉明器生産の一つの黄金期ともいうことができる。その背景には明器としての鉛釉器の受容とその役割が指摘でき、鉛釉器のもつ独特の釉の輝きや質感は当時珍重されていた西方からの金銀器やガラス器、鍍金銅器、青瓷などの代替品として、墓葬において豪華さを演出する副葬品にふさわしいものであった。そしてこれは前

(53)　「冬、十月、勅河南諸郡送一芸戸陪東都三千餘家、置十二坊於洛水南以處之」（『資治通鑑』巻181・隋紀4・煬帝大業3年〔607〕）。「煬帝即位、……始建東都、以尚書令楊素為営作大監、毎月役丁二百萬人。徙洛州郭内人及天下諸州富商大賈数萬家、以實之。」（『隋書』巻24・志第19・食貨）。

(54)　焦南峰「唐秋官尚書李晦墓三彩俑」『収蔵家』1997年第6期。

述のように、東魏後半からの陶俑の埋葬数の増加などに反映された墓葬の厚葬化の流れとも密接に関係しているといえる。北斉の鉛釉器の系譜は、その後隋唐時代にも引き継がれ、初唐黄釉加彩俑や唐三彩俑などの誕生へもつながっていく。その意味でも北斉鉛釉器は隋唐の窯業や明器の展開を考える上で極めて重要な意義をもつものといえる。

　そうした北斉鉛釉器の研究にとって鄴城内の臨漳県曹村窯址の発見は、大きな成果をもたらすものであった。すなわち、北斉の鉛釉器には従来「釉陶」と呼ばれてきた陶胎の鉛釉器以外に、比較的高火度で素焼きした瓷胎に鉛釉を施した「瓷胎鉛釉」が存在することが明らかになった。それとともに、分析の結果などから北斉范粋墓出土品など従来北斉の「白瓷」と見なされることが多かったものの実体がこの「瓷胎鉛釉」であることが分かった。この「瓷胎鉛釉」は厳密な意味での白瓷とはいえないが、少なくとも北斉における「瓷胎鉛釉」の存在は、白いやきもの――白瓷への志向の表れの一つと考えることができる。したがって、北斉の鉛釉器は北朝後期か隋代にかけての青瓷から白瓷へという流れとも密接に関連していることが分かった。このように北斉鉛釉器に象徴される北朝陶瓷は、鉛釉器の役割、白瓷誕生の問題、隋唐の陶瓷文化の源流などを考える上で極めて重要な意義をもつものといえる。

　北斉の都鄴の文化についてはまだまだ未解明の問題が多いのも確かであるが、陶俑をはじめとした明器生産や窯業技術の先進性は、つづく隋代に引き継がれ、隋唐の明器生産の一つの重要な基礎となったことは以上の点から明らかであろう。

第6章　北斉鄴地区の明器生産とその系譜

図1　鎮墓武人俑
隋李裕墓(605年)出土
高33.6cm

図2　鎮墓獣
隋李裕墓(605年)出土
(左)高22.6cm、(右)高20.4cm

図3　鎮墓武人俑
隋豊寧公主墓(610年)出土
高49.0cm

図4　鎮墓獣
隋豊寧公主墓(610年)出土
(左右とも)高29.0cm

図5　黄釉緑彩長頸瓶・三耳壺
北斉范粋墓(575年)出土
(左)高22.5cm、(右)高11.9cm

図6　黄釉緑彩四耳壺
北斉李雲墓(576年)出土
高23.5cm

第6章　北斉鄴地区の明器生産とその系譜

図7　曹村窯址1号窯と実測図

図8　青釉器片
　　　曹村窯址出土

図9　三叉形支釘
　　　曹村窯址出土

図10　黒褐釉俑頭部
　大同迎賓大道北魏墓（M76）出土
　　　残高7.8cm

図11　黒褐釉持箕女俑
　大同二電廠北魏墓（M36）出土

図12　各種酒具
東魏李希宗墓(544年)出土

図13　黄釉碗と陶托盤
北斉高潤墓(576年)出土

第6章 北斉鄴地区の明器生産とその系譜

図14 緑褐釉貼花パルメット文尊
隋斛律徹墓(597年)出土
高18.2cm

図15 黄釉加彩文官俑
唐楊温墓(640年)出土

図16 黄釉加彩人面鎮墓獣
唐長楽公主墓(643年)出土
高32.0cm

図17　黄釉加彩文官俑・武人俑
　　　唐張士貴墓(657年)出土
　　　(左)高68.5cm、(右)高72.5

図18　黄釉加彩文官俑・武人俑
　　　唐鄭仁泰墓(664年)出土
　　　(左)高69.0cm、(右)高72.5cm

図19　黄釉加彩文官俑
　　　偃師杏園唐墓(M911)
　　　高34.0cm

図20　黄釉加彩男侍俑
　　　唐張士貴墓(657年)出土
　　　高19.0cm

図21　黄釉加彩男侍俑
　　　唐鄭仁泰墓(664年)出土

第 6 章　北斉鄴地区の明器生産とその系譜

図版リストおよび出典

1　鎮墓武人俑　隋李裕墓(605年)出土　高33.6cm(陝西省考古研究院「西安南郊隋李裕墓発掘簡報」『文物』2009年第 7 期、図四)
2　鎮墓獣　隋李裕墓(605年)出土　(左)高22.6cm、(右)高20.4cm(陝西省考古研究院「西安南郊隋李裕墓発掘簡報」『文物』2009年第 7 期、図五、六)
3　鎮墓武人俑　隋豊寧公主墓(610年)出土　高49.0cm(戴応新「隋豊寧公主與韋円照合葬墓」『故宮文物月刊』第186号、1998年、図九)
4　鎮墓獣　隋豊寧公主墓(610年)出土　(左右とも)高29.0cm(戴応新「隋豊寧公主與韋円照合葬墓」『故宮文物月刊』第186号、1998年、図四、五)
5　黄釉緑彩長頸瓶・三耳壺　北斉范粋墓(575年)出土　(左)高22.5cm、(右)11.9cm(河南博物院)
6　黄釉緑青四耳壺　北斉李雲墓(576年)出土　高23.5cm(河南博物院)
7　曹村窯址 1 号窯と実測図(李江「河北省臨漳曹村窯址初探與試掘簡報」中国古陶瓷学会編『中国古陶瓷研究(第16輯)』紫禁城出版社、2010年、図六、七)
8　青釉器片　曹村窯址出土(李江「河北省臨漳曹村窯址初探與試掘簡報」中国古陶瓷学会編『中国古陶瓷研究(第16輯)』紫禁城出版社、2010年、図一一)
9　三叉形支釘　曹村窯址出土(李江「河北省臨漳曹村窯址初探與試掘簡報」中国古陶瓷学会編『中国古陶瓷研究(第16輯)』紫禁城出版社、2010年、図一五)
10　黒褐釉俑頭部　大同迎賓大道北魏墓(M76)出土　残高7.8cm(大同市考古研究所「山西大同迎賓大道北魏墓群」『文物』2006年第10期、図一九)
11　黒褐釉持箕女俑　大同二電廠北魏墓(M36)出土(古順芳「一組有濃厚生活気息的庖厨模型」『文物世界』2005年第 5 期、図三)
12　各種酒具　東魏李希宗墓(544年)出土(大広編『中国☆美の十字路展』大広、2005年、図版100)
13　黄釉碗と陶托盤　北斉高潤墓(576年)出土(中国磁州窯博物館)
14　緑褐釉貼花パルメット文尊　隋斛律徹墓(597年)出土　高18.2cm(山西省考古研究所／弓場紀知氏撮影)
15　黄釉加彩文官俑　唐楊温墓(640年)出土(昭陵博物館)
16　黄釉加彩人面鎮墓獣　唐長楽公主墓(643年)出土　高32.0cm(陝西省咸陽市文物局編『咸陽文物精華』文物出版社、2002年、115頁)
17　黄釉加彩文官俑・武人俑　唐張士貴墓(657年)出土　(左)高68.5cm、(右)高72.5cm(東京国立博物館・NHK・NHKプロモーション編『唐の女帝・則天武后とその時代展』NHK・NHKプロモーション、1998年、図版50-(1)、(2))
18　黄釉加彩文官俑・武人俑　唐鄭仁泰墓(664年)出土　(左)高69.0cm、(右)高72.5cm(中国国家博物館)
19　黄釉加彩文官俑　偃師杏園唐墓(M911)出土　高34.0cm(中国社会科学院考古研究所洛陽工作站)
20　黄釉加彩男侍俑　唐張士貴墓(657年)出土　高19.0cm(セゾン美術館・日本経済新聞社編『「シルクロードの都　長安の秘宝」展』セゾン美術館・日本経済新聞社、1992年、図版37)
21　黄釉加彩男侍俑　唐鄭仁泰墓(664年)出土(昭陵博物館)

※出典、撮影記載のないものはすべて筆者撮影。

第Ⅱ部

隋唐時代の陶俑への新たな視座

第7章
隋俑考
―― 北斉俑の遺風と新たな展開 ――

1　はじめに

　中国における俑の歴史において、隋時代の俑――隋俑はこれまであまり注目されることがなく、その位置づけも明確ではなかった。これは一つに、隋が38年（南北統一ということでいえば30年）という極めて短命な王朝であるということに加え、正式な考古学的発掘による出土資料が少ないという実際的な問題があった。さらに、早くから人々の関心を集めた唐三彩をはじめ、唐時代の華やかな俑の陰に、実体のまだ曖昧であった隋俑はどうしても隠れがちとなったからである。

　隋俑については、日本では早くに水野清一氏や佐藤雅彦氏による先駆的な研究があり、出土資料のまだ少ない時期のものであるにもかかわらず、今日でもなお傾聴すべき点が少なくない。とくに、隋から初唐にかけての俑の様式的な連続性についての指摘は現在もなお有効な視点といえよう。

　しかしながら、それ以後の中国における考古学的発掘成果は、近年、かつてその差が歴然ともいわれていた南北朝時代と隋時代の俑に関する認識に大きな変化をもたらした。すなわち、それを一言でいえば、隋俑に対する北斉俑の影響ということである。とりわけ、隋の都・長安（現在の陝西省西安市）の隋俑に北斉の俑の影響が見られるという事実は、政治的には北周系というべき隋の文化を考える上でも興味深い。

　そこで本章では、そうした隋俑における北斉俑の影響という問題を通して、隋俑の形成とその後の展開について考えていきたい。これにより、従来漠然としていた隋俑のイメージと、さらには南北朝時代から唐時代へといたる俑の流れにおける隋俑の位置づけを明らかにしようと試みるものである。

2　隋俑に見られる北斉の俑の影響

　隋の初代皇帝（高祖文帝）となった楊堅（541-604）は、元来北周の武人集団である関隴の軍閥の出であり、581年、北周の静帝（573-581）を廃し、みずから立って隋を建てた。こ

（1）　水野清一「隋俑」『世界陶磁全集 11 隋・唐』小学館、1976年。佐藤雅彦『中国の土偶』美術出版社、1956年。佐藤雅彦『陶磁体系 第34巻 中国の土偶』平凡社、1972年。

のことから、隋は政治的に北周を継承した王朝であるということができる。

しかし、実際に出土した隋俑を見ると、そこにはむしろ北周に滅ぼされた北斉の俑の影響を見てとることができる[2]。

ここではその具体的な状況について説明していくが、紙数の制約もあるため、俑の中でもとくに際立った存在として南北朝時代から隋、唐時代にかけて流行し、各時代あるいは地域ごとにその特徴が最も反映されるものと考えられる「鎮墓武人俑」と「鎮墓獣」に焦点を当てて見ていきたい[3]。

(1) 旧北斉領の隋俑に見る北斉俑の影響

①安陽（相州）

北斉の都・鄴（現在の河北省邯鄲市臨漳県）は大象2年（580）に北周により焚毀されたため、南45kmの安陽城に相州の治所が移された。それにあわせて鄴都の工人や商人なども安陽に移ったという[4]。

これまで隋俑が数多く出土した地域の一つがこの安陽一帯である。安陽出土の隋俑は、まさにそうした歴史的経緯を裏付けるかのように、その制作技法、種類および構成、そして造形特徴など、北斉鄴の俑の影響が顕著に表れている。

たとえば、安陽小屯馬家墳隋墓（M201／No. 49、以下 No. は章末の表による）出土[5]の鎮

(2) 1997年7月12日に五島美術館で行われた東洋陶磁学会研究会での筆者の研究発表「北斉時代の俑について――その地域性と隋代への影響――」（『東洋陶磁学会会報』第34号に要約掲載）および小林仁「中国北斉時代の俑に見る二大様式の成立とその意義――鄴と晋陽――」（『佛教藝術』297号、2008年。本書第5章）。同様の問題を扱ったものとしては、以下参照。楊泓「北朝陶俑的源流、演変及其影響」《中国考古学研究》編委会編『中国考古学研究――夏鼐先生考古五十年紀年論文集――』文物出版社、1986年。楊泓『美術考古半世紀――中国美術考古発現史――』文物出版社、1997年。蘇哲「安陽隋墓所見北斉鄴都文物制度的影響」『遠望集――陝西省考古学研究所華誕四十周年記念文集――』陝西人民美術出版社、1998年。

(3) 北朝から隋・唐の墓葬でしばしば見られる、比較的大型の武人俑一対および主に人面獣身形と獣面獣身形のペアの獣形を、それぞれ「鎮墓武人俑」と「鎮墓獣」と呼び、その二つを併せて「鎮墓俑」として分類するのが、中国考古学界では現在通例となっており（前掲注（2）楊泓「北朝陶俑的源流、演変及其影響」など）、本書では便宜上この名称を用いることにする。なお、この北朝以来の鎮墓武人俑と鎮墓獣の直接的な起源は、現在のところ北魏平城時期の司馬金龍墓をはじめ、大同市博物館所蔵の大同寺児村北魏墓出土の石彫供養龕（王銀田・曹臣民「北魏石雕三品」『文物』2004年第6期）や内蒙古自治区の鳥審旗翁滾梁北魏墓（94WWM6）発見の彩絵浮彫石版（内蒙古自治区博物館・鄂爾多斯博物館「鳥審旗翁滾梁北朝墓葬発掘簡報」『内蒙古文物考古文集』中国大百科全書出版社、1997年）などに見出せ、北方（鮮卑）文化との関連がうかがわれる。詳しくは本書第2章を参照されたい。

(4) 「大象二年、自故鄴城移相州於安陽城、即今州理是也。隋大業三年、改相州為魏郡」（李吉甫『元和郡県図志』巻第16・河北道1・相州）。「堅徙相州於安陽、毀鄴城及邑居」（『資治通鑑』巻174・隋紀8・宣帝太建12年〔580〕）。「初、斉亡後、衣冠士人多遷関内、唯技巧、商販及楽戸之家移実州郭」（『隋書』巻73・列伝第38・梁彦光伝）。「鄴自斉亡、衣冠士人多遷入関、唯工商楽戸移實州郭」（『資治通鑑』巻175・陳紀9・宣帝太建13年〔581〕）。

墓武人俑を、北斉文宣帝高洋の武寧陵（560年）に比定される磁県湾漳村墓や安陽范粋墓(6)（575年）の例と比較すると、前後両面の笵（型）による制作方法をはじめ、片手で長い盾を支え持つ形（按盾）をとるなど、多くの共通点を見出すことができる〔図1～3〕。ただ、安陽のものは、頭部がやや大き過ぎてバランスが悪く、造形的にも全体として緊張感にやや欠けるなど、技術レベルの低下は否めない。また、それは鎮墓獣についても同様で、基本的造形は北斉鄴のそれを継承しているが、安陽隋墓の鎮墓獣は全体のバランスが悪く、人面などはとって付けたようになっている〔図4、5〕。

こうした技術レベルの低下とも思われる形のくずれは、北斉末の混乱による俑の生産体制の一時的な崩壊ということに起因する可能性が考えられる。しかし、安陽隋墓の鎮墓武人俑と鎮墓獣に見られるような北斉鄴のそれとの共通性は、最初にあげた北斉鄴の工人の移住によって、北斉鄴の俑生産の伝統とその特徴が完全とはいえないまでも安陽地区に継承されたことを意味していると見てよい。(8)

②晋陽（并州）

晋陽（現在の山西省太原市）は、北斉時代において、「副都（別都）」として鄴とならぶ重要な都市であった。すでに指摘があるように、北斉でも晋陽の俑は鄴のものとは異なる独自の地域的な特色をもっている。(9)すなわち、晋陽の北斉俑は頭部と体を一体としてつくっており、また鮮卑風俗の影響の強い服飾や、やや肥満気味ともいえる豊満な体型などがその特色といえる。こうした北斉晋陽の地域性が隋俑にも受け継がれたことが斛律徹墓（597年／No.(10)

（5）M201は仁寿年間（601-604）から隋末頃の晩期墓に分期されている（中国社会科学院考古研究所安陽工作隊「安陽隋墓発掘報告」『考古学報』1981年第3期、395頁）。この他、隋初から仁寿年間頃の早期墓に分期されているM401（No. 51）からも北斉タイプの鎮墓武人俑と鎮墓獣などが出土しており、とりわけ鎮墓獣の造形は北斉墓とされる安陽固岸墓地2号墓出土のものとかなり近い（河南省文物考古研究所「河南安陽県固岸墓地2号墓発掘簡報」『華夏考古』2007年第2期）。

（6）中国社会科学院考古研究所・河北省文物研究所『磁県湾漳北朝壁画墓』科学出版社、2003年。

（7）河南省博物館「河南安陽北斉范粋墓発掘簡報」『文物』1972年第1期。

（8）蘇哲氏は、安陽隋墓に見られる北斉鄴の文化的伝統に関する興味深い論文を発表しており、その中で安陽隋墓の墓葬構造は関中地区や江南地区のものとは明らかな違いがあり、また安陽隋墓の俑の種類や造形などに見られる特色は北斉滅亡後、民間に流散したであろう北斉光禄寺東園局の工人やその伝統と関連があるのではないかと述べている（前掲注（2）蘇哲「安陽隋墓所見北斉鄴都文物制度的影響」、669頁）。

（9）前掲注（2）楊泓「北朝陶俑的源流、演変及其影響」、272頁。蘇哲「東魏北斉壁画墓的等級差別と地域性」『博古研究』第4号、1992年、19-21頁。この背景には北斉鄴が北魏洛陽時期の漢民族化を指向した文化的伝統を継承するのに対して、晋陽ではむしろ鮮卑文化の復権を指向した一種の民族主義的な動きが支配的となったことが影響していると考えられる（前掲注（2）小林仁「中国北斉時代の俑に見る二大様式の成立とその意義」、63-64頁。本書第5章、175-176頁）。なお、晋陽の東に位置する寿陽の北斉庫狄廻洛墓（562年）出土の陶俑は、晋陽と鄴のつながりを象徴的に示すものとして注目される（王克林「北斉庫狄廻洛墓」『考古学報』1973年第3期）。

（10）山西省考古研究所・太原市文物管理委員会「太原斛律徹墓清理簡報」『文物』1992年第10期。

19）の例からはっきりとうかがえる。斛律徹墓出土の鎮墓武人俑と北斉婁叡墓（570年）や太原金勝村北斉墓のそれとの間には形式的にも様式的にも多くの共通点が見られる〔図6～8〕。また鎮墓獣にしても馬のひづめ状を呈した偶蹄や、犬のような耳を持つなど、晋陽北斉墓特有の特徴を有しており、基本的造形は太原金勝村北斉墓出土のものと極めて近い〔図9、10〕。また、山西省晋中市昔陽県の王季族墓（583年／No. 5）出土の胡服の儀仗俑や持盾俑は、北斉徐顕秀墓（572年）など鮮卑族を表わした典型的な晋陽北斉俑のスタイルを見せている。

　隋代の晋陽（并州）が北斉の旧城をそのまま引き継いだということから、北斉時代の陶俑を制作する生産体制が、北周の一時的支配による影響をあまり受けず、隋時代にほとんどそのまま継承されたのではないかと推測できる。

　ところで、斛律徹墓から出土した騎馬武人俑には、巻き上がった帽子をかぶり、「揺葉飾片」の付いた胡服をまとうという一風変わった服装をしたものが見られる〔図11〕。これは北斉でも韓裔墓（567年）や婁叡墓（570年）など晋陽一帯に限って出土しているもので〔図12〕、本来北斉でも晋陽独自のものであったということができる。そして、同種の騎馬武人俑が、李和墓（582年／No. 1）、呂武墓（592年／No. 13）、羅達墓（596年／No. 18）など西安地区の隋墓からもしばしば出土しており、晋陽と長安のつながりを考える上で興味深い〔図13、14〕。

　なお、河北省荻鹿県（現在の石家庄市鹿泉区）で発見された北魏東梁州刺史閻静墓（No. 31）は大業6年（610）に遷葬されたものであり、出土した陶俑の特徴は主に北斉晋陽のものである。晋陽と鄴の主要交通ルート上にあり、しかも比較的晋陽寄りであるという地理的環境が影響している可能性が高い。

（2）　長安一帯の隋俑に見る北斉俑の影響

　長安（現在の陝西省西安市）はかつて西魏・北周の都でもあり、北周に取って変わった隋

(11)　山西省考古研究所・太原市文物考古研究所『北斉東安王婁叡墓』文物出版社、2006年。
(12)　山西省考古研究所・太原市文物管理委員会「太原南郊北斉壁画墓」『文物』1990年第12期。
(13)　翟盛栄・晋華「昔陽県沽尚鎮瓦窯足村発現隋寧州刺史王季族墓葬」『三晋考古・第3輯』山西人民出版社、2006年。
(14)　前掲注(10)山西省考古研究所・太原市文物管理委員会「太原斛律徹墓清理簡報」、14頁。
(15)　この衣服に見られる揺葉飾片について、孫機氏はササン朝ペルシャから伝わった風俗だとしている（孫機『中国聖火——中国古文物與東西文化交流中的若干問題——』遼寧教育出版社、1996年、98-101頁）。
(16)　陶正剛「山西祁県白圭北斉韓裔墓」『文物』1975年第4期。
(17)　なお、『資治通鑑』巻173・隋紀7・宣帝太建9年（577）には「庚申、周主如并州、徙并州軍民四万戸於関中」とあり、北周の晋陽占領にともなって、4万戸の軍民が晋陽から関中に遷されたというこの歴史的な事件と何らかの関係があるのかもしれない。
(18)　報告書でも太原北斉婁叡墓（570年）出土陶俑との類似が指摘されている（河北省正定県文物保管所「河北荻鹿発現北魏東梁州刺史閻静遷葬墓」『文物』1986年第5期、45頁）。

もここに大興城を築き（581年築造、582年遷都）、引き続き都に定めた。次にそうした隋都・長安一帯の隋俑に見られる北斉俑の影響を見ていきたい。

①鎮墓武人俑

　最初に北周と北斉の俑の違いについて簡単に述べたい。北周と北斉の俑の大きな違いの一つはその制作技法である。北周の俑が前面一枚の陶笵（型）で成形する「半模制」（単模制）で、頭と体を最初から一体としているのに対して、北斉の俑は前後両面の笵を用いて成形する「合模制」（双模制）で、基本的には頭部は別につくり後で体に挿入する方法をとる（ただし前述のように晋陽地区では頭部と体を一体とすることが多い）。その結果、北周の俑は主として「実心（無垢）」となり、背部が扁平となるのに対して、北斉のそれは「空心（中空）」で、背部にも厚みのある肉厚の造形になっている。

　とくに鎮墓武人俑についていえば、北斉では獣面（獅子面）のついた丈の長い盾を押さえ持つ、いわゆる「按盾」の形をとっているのに対して、北周では盾を持たないタイプが多く、また盾を持つタイプのものでも比較的長さの短い盾を左手で胸前に構える形をとっており、按盾形式のものは見られない[19]〔図15〕。

　以上のことを踏まえた上で長安一帯の隋墓の鎮墓武人俑を見てみると、ほとんどが北周ではなく北斉の鎮墓武人俑の形式を基本的に採用していることが分かる[20]〔図16〜19〕。これはその大きさについても同様で、北周では最大でも30cm程（宇文倹墓）であるが、長安の隋の鎮墓武人俑は、大体30cm余りから50cm程と総じて大型であり、これは北斉の鎮墓武人俑の一般的な大きさともほぼ一致する[21]。なお、長安隋墓の鎮墓武人俑には、北斉鄴でしばしば見られる岩座状の台座に立つものも多く〔図18、19〕、北斉でもとくに鄴都との関連の深さがうかがわれる[22]。

(19)　北周の鎮墓武人俑の組合せは、1）盾を持たないもの同士のペア（拓跋夫妻墓、宇文猛墓、李賢夫妻墓など）、2）盾を持つものと持たないもののペア（宇文倹墓、韋寛夫妻墓など）という2通りがあるようである。鎮墓武人俑をはじめ北周の陶俑の型式分類と分期については倪潤安「北周墓葬俑群研究」（『考古学報』2005年第1期）に詳しい。倪潤安氏は北周陶俑の分期を、①旧式流行期、②過渡期、③新式流行期の3期に設定し、①と③についてはさらにその中でも二つに分けている。

(20)　李和墓（582年）、李静訓墓（608年／No. 29）、劉世恭墓（615年／No. 35）、姫威墓（610年／No. 30）、豊寧公主墓（610年／No. 33）、宋忻夫妻墓（589年／No. 11）、李椿夫妻墓（593・610年／No. 14）等があげられる。

(21)　長安隋墓の鎮墓武人俑の高さは、李裕墓（33.6cm）、李静訓墓（34cm、33.5cm）、劉世恭墓（約44cm）、姫威墓（48.8cm）、豊寧公主墓（49cm）、宋忻夫妻墓（38.5cm）、李椿夫妻墓（50.5cm）などとなっている。なお、北斉で最大の鎮墓武人俑は太原斐叡墓（570年）出土の63.5cmである。

(22)　岩座状の台座は、東魏鄴の趙胡仁墓（547年）の鎮墓武人俑にすでに見出せ、その発生については、仏教美術における岩座との関連が考えられる。かつて佐藤雅彦氏が唐時代の俑に見られる岩座の意味について、「守護に任ずるものとしての格式を、この岩座であらわしたのであろう」と指摘したとおり、その祖型である東魏や北斉の鎮墓武人俑の岩座も同様の意味合いを持っていることは明らかである（長広敏雄編『東洋美術　第三巻　彫塑』朝日新聞社、1968年、図版解説95）。

②鎮墓獣

　北魏、西魏、そして北周を通じて長安地区の鎮墓獣はすべて「伏せ」の姿勢をとっており、獣面獣身形一対という組合せが主流であった[23]〔図20〕。これは、長安地区に限らず、北周の鎮墓獣全体についてもいえることである。

　しかし、長安地区では隋になると突然、いわゆる「蹲踞型（蹲坐型）」の鎮墓獣が出現するようになり、さらにその組合せも人面獣身形と獣面獣身形のペアへと変わった〔図21、22〕。この鎮墓獣の組合せと蹲踞型という姿勢は、細部に多少の変形はあるものの北魏以来、東魏、北斉へと継承されてきたものであり、長安地区の隋の鎮墓獣がそれまでの地域的な伝統ともいうべき北周式のものではなく、北斉の鎮墓獣の形式を採用したことがはっきりと分かる。[24]

（3）　小結

　以上、旧北斉領域および隋の都・長安の隋俑に見られる北斉俑の要素を、鎮墓武人俑と鎮墓獣を中心に指摘した。もちろん、長安の隋俑には北斉のみならず北周俑の影響も一部にあることは確かで、とくに李和墓（582年）では両者が混在するという状況も指摘されている。[25]また、安陽や晋陽など旧北斉領の隋墓で北斉俑の伝統が見られるということは、短期間の北周占領時期があったとはいえ地域的な伝統——すなわち北斉様式の継承（あるいは残存）——として捉えることも可能であろう。しかしながら北周の都であり、隋の都ともなった長安で、従来見られなかった北斉俑の影響が現れたということは、文化的影響力のいわば「逆転現象」ともいうべきものであり、[26]より重大な意味を持っている。なぜなら、すでに述べたように政

(23)　本書第2章参照。西魏侯義墓（544年）のみ人面獣身と獣面獣身のペアとなる。西魏・北周の獣面獣身形鎮墓獣には、東魏・北斉の墓葬によく見られる蹲伏型の猪（陶猪）を想起させるものと、人間のような耳をもつ眉が長く牙を剥き出すタイプの二種類が見られる。なお、西魏・北周の墓葬では現在まで陶猪模型は見つかっていない。

(24)　隋の鎮墓獣には北斉のように背中に角状の突起があるものもあれば（姫威墓、劉世恭墓、豊寧公主墓）、一方そうした角状の突起がなく、人面獣身形の頭上に角状の突起があるもの（李静訓墓、羅達墓、M586）などいくつか細部の形式に差異が見られる。なお、南北朝時代から隋唐時代にかけての鎮墓獣については室山留美子氏が詳細な型式分類や考察を行っている（室山留美子「北朝隋唐の鎮墓獣に関する一考察」『大阪市立大学東洋史論叢』第10号、1993年。室山留美子「北朝隋唐墓の人頭・獣頭獣身像の考察——歴史的・地域的分析——」『大阪市立大学東洋史論叢』第13号、2003年）。

(25)　富田哲雄氏は「形式と技術ともに系統を異にする俑が混在するという姿に隋初の性格が示されている」と指摘しており（富田哲雄『陶俑』平凡社、1998年、130頁）、楊泓氏もほぼ同様の指摘をしている（前掲注（2）楊泓『美術考古半世紀』、344頁）。なお、河南省陝県劉家渠隋開皇3年劉偉墓出土の陶俑については、北周俑の系統であるとの指摘があり、確かに鎮墓武人俑は北周の叱羅協墓（575年）や王徳衡墓（576年）のものと見分けのつかない程である（黄河水庫考古工作隊「一九五六年河南陝県劉家渠漢唐墓葬発掘簡報」『考古通訊』1957年第4期。前掲注（2）楊泓『美術考古半世紀』、343頁）。しかし、開皇3年は夫人李氏との合葬の年代で、劉偉はすでに北周保定4年（564）に亡くなっており、出土した俑はその時のものである可能性も考慮する必要があろう。

治的に北周を継承した隋に、その北周に滅ぼされた北斉の文化的影響が見られるということは、その背景として北斉文化の導入に対してかなり積極的な姿勢あったと考えられるからである。

そこでいくつかの文献史料に目を転じると、たとえば、『北斉書』には仁寿2年（602）に文帝の后である文献皇后が亡くなった際、斐矩と牛弘らが北斉の礼制にもとづいて五礼（吉、凶、軍、賓、嘉）を定めたという記事があり、また『隋書』礼儀志には隋の典礼がすべて北斉のものを規範としたということが記されている。[27]こうしたことから、隋は北斉の衣冠礼楽を一つの手本とし、北斉の喪葬制度を積極的に採り入れようとしたことがうかがえる。長安の隋俑に見られる北斉の俑の影響も、まさにこうしたコンテクストで理解され得るものといえる。これはとりもなおさず北周文化に対する北斉文化の優位性ということを一面で示唆するものである。[28]

3　隋俑の新たな展開——安陽張盛墓を中心に——

前節では隋俑の成立における北斉俑の影響を見てきた。こうした北斉俑の伝統という要素は興味深い要素ではあるが、前代の遺風といういわば一つの保守的な側面でもあるということができる。そこで、次に問題となるのは隋俑独自の新しい要素の出現ということである。ここでは河南省の安陽張盛墓（595年／No. 16）出土の俑に注目し、隋俑の新たな展開という問題について考えていきたい。

（1）　新たな素材への関心——白瓷俑の出現と白胎俑——

張盛墓（595年）が隋俑のみならず俑の歴史全体においても大きく注目された最大の理由は、白瓷俑の存在にある〔図23〕。張盛墓から出土した計85体の俑のうち、武人俑2体〔口絵10、11〕、侍吏俑2体〔口絵12〕、そして鎮墓獣2体〔口絵13〕の計6体が高火度焼成による白瓷俑で、残りはすべて加彩白胎俑であった。

(26)　こうした北斉文化の隋文化への影響は、氣賀澤保規氏の隋代画壇に関する次のような指摘にも明言されている。「周知のごとく、隋の政界を動かしたのは、西魏＝北周の流れをくむ関隴集団であった。しかしその背後にあって文化・芸術面を担ったのは、それに征服された北斉・山東系および南朝系の人士であった。そうした隋のあり方の一端が、この画壇の構成にうかがわれるのである」（氣賀澤保規「隋代絵画をめぐる一試論」日野開三郎博士頌壽記念論集刊行会編『日野開三郎博士頌寿記念論集　中国社会・制度・文化史の諸問題』中国書店、1987年、450頁）。

(27)　「其年〔仁寿2年〔602〕〕、文献皇后崩、太常旧無儀注、矩與牛弘据斉礼参定之」（『北斉書』巻67・列伝32・斐矩）。「閏月、甲申、詔楊素、蘇威與吏部尚書牛弘等修定五礼〔五礼、吉、凶、軍、賓、嘉〕」（『資治通鑑』巻179・隋紀3・文帝仁寿2年）。「悉用東斉儀注以為準」（『隋書』巻8・志第3・礼儀3）。

(28)　宮崎市定氏は、北斉文化の先進性を次のように端的に指摘している。「北周は南朝に比べては勿論、山東の北斉に比べても文化の上で遥かに遜色があった。この北周が武帝の時に北斉を滅してその領土を支配すると、山東先進地域の文化が、次第に北周の旧領内に流入しはじめた」（宮崎市定『九品官人法』同朋舎出版、1985年、59頁）。

侍吏俑と鎮墓獣には、黒彩（黒釉）が冠や頭髪、髭、眼、剣など部分的に釉上に施されており、装飾上の大きな効果を生んでいる。さらに武人俑では一部釉上に赤や緑など加彩の痕跡が見られる〔口絵11〕。俑において施釉した上に加彩するという手法は、高火度釉ではなく低火度釉という差はあるものの、早くは北魏司馬金龍墓（484年）の俑に見られるが、その後しばらく途絶えたようで、張盛墓のそれは、むしろつづく初唐の張士貴墓（658年）や鄭仁泰墓（664年）などに見られる瓷胎の黄釉加彩俑の流行とのつながりの中で位置づけられるものかと思われる。[29]

いずれにせよ、張盛墓における6体の白瓷俑は、その白瓷という目新しい材質からも、また他の通常の陶俑に比べ格段に大きくつくられていることからも、それが特別な存在として意識されていたことは明白である。その特別な存在とは、鎮墓武人俑と鎮墓獣が含まれていることから明らかなように、まさに「鎮墓俑」ということであり、逆にいえばこうした「鎮墓俑」の存在とその意義をより強調する意味で、当時新たに脚光を浴びていた白瓷を適用したものと考えられる。

張盛墓の鎮墓獣は、人面と獣面のペア、蹲踞の姿勢、背中の角状および戟状の突起などの点から、基本的に他の安陽隋墓同様、北斉の鎮墓獣の組合せや造形特徴を踏襲していることが分かる。一方、鎮墓武人俑については、北斉俑の形式を踏襲した他の安陽隋墓の鎮墓武人俑とはやや異なり、盾を持たず、片手は矛か何かを握る形で、もう一方の手は腰帯を握り締めるという格好をしている点で、従来あまり例のないタイプである。[30]また鎮墓武人俑が立つ台座も、蓮弁で装飾された、いわゆる蓮華座ともいえる仏教的色彩の濃いもので、こうした特殊な台座や伴出の僧侶俑〔図24〕の存在などから、馬世之氏が指摘したように、墓主人が仏教信者であったという可能性も考えられなくはない。[31]

ところで張盛墓出土の白瓷以外の俑は、比較的白い胎土、すなわち白胎による。こうした白胎の俑の登場の背景には、北斉墓出土品に見られる「鉛釉瓷」あるいは「瓷胎鉛釉」とも呼びうる精緻な白味の強い胎土と透明に近い黄釉、そして素焼き焼成を特徴とした一群の高品質な低火度鉛釉器などに見られる白いやきものへの志向が指摘できる。[32]その意味で白胎俑の登場は白瓷の本格的な誕生と生産とも密接に関連しているものであり、かつて佐藤雅彦氏が「隋になってようやく白瓷の基礎となった白い土が俑に適用されたもの」と指摘したよ

(29) 小林仁「初唐黄釉加彩俑的特質與意義」北京芸術博物館編『中国鞏義窯』中国華僑出版社、2011年、347-360頁。本書第9章参照。

(30) この鎮墓武人俑については「青瓷」であるとの見方もあるが、白い胎土のため還元気味になった釉の鉄分の発色が際立ったためと思われ、同じ俑の中でこれだけが意図的に「青瓷」としてつくられたとは考えにくい（中国美術全集編輯委員会編『中国美術全集　工芸美術編2　陶瓷（中）』上海人民美術出版社、1991年、図25）。

(31) 馬世之「張盛墓出土の文物」『河南省博物館』講談社、1983年、209頁。熱心な仏教徒であった隋の文帝が、北周の廃仏で打撃を受けた仏教の復興に積極的に取り組んだことは周知の如くである。

(32) 小林仁「北斉鉛釉器的定位和意義」『故宮博物院院刊』2012年第5期（総163期）、106頁。

第 7 章　隋俑考

うに、白瓷俑の出現とともに注目されるものである。

　筆者がかつて安陽で実見した小屯馬家墳隋墓（M201）の加彩陶俑は、やや赤みを帯びた胎土で、白化粧をしてから彩色しており、また安陽琪村隋墓（No. 17）の陶俑も「紅陶」との報告があることなどから、北斉鄴の様式を踏襲した陶俑の多くがこうした「紅胎塗白」であると推察できよう。したがって安陽の隋俑ではこうした紅胎、すなわち陶胎と、張盛墓出土の白瓷俑や白胎俑に見られる白い胎土、すなわち瓷胎という、異なる二種類の胎土が使い分けられていたものと考えられる。

　張盛墓出土の白瓷俑とその他の瓷器製品については、その後の発掘調査などから、張盛墓とも地理的に程近い安陽市北郊の隋代相州窯で制作されたとの考えが早くに提起された。実際、相州窯からは「青瓷」とされる「文吏俑」（造形的には胡人俑かと思われる）〔図25〕や人面鎮墓獣頭部〔図26〕の残片や、紅胎の幞頭俑頭部〔図27〕などが出土しており、相州窯で紅胎陶俑とともに、高火度焼成の瓷器による俑が生産されていることは確かである。

　当時の安陽一帯における製瓷産業の隆盛は、古窯址や墓葬からの多くの出土品によってすでに明らかであり、近年も安陽置度村8号隋墓から一群の瓷俑が出土した〔図28〕。この墓から出土した瓷俑は、たとえば各種女侍俑など張盛墓出土の白胎加彩のものと同種の造形感覚を見せており〔図29〕、全体的にかなり青味がかった釉色で、白瓷というよりは青瓷というべきものである。張盛墓の場合でも、鎮墓俑以外の器物類には白いものから青みが強く完全に青瓷のものまで、釉色は千差万別であった。

　筆者は2005年12月に張盛墓出土品の一部を実際に調査する機会があったが、はっきりと釉色から白瓷と青瓷に分けられる碗類を比べて見ると、青瓷のものは胎土がやや粗く、見込みに目跡を置くつくりであるのに対して、白瓷のものは胎土がより精錬されて緻密で、造形も丁寧であり、明らかに白瓷と青瓷をつくり分けていたことがうかがえた。もちろん、白瓷に分類できるものの中にもやや青味が強いものもあったが、総じて白瓷製品が青瓷製品よりも

(33)　佐藤雅彦「隋・唐の加彩・単色釉・三彩釉の土偶」（『世界陶磁全集 11 隋唐』215頁）。
(34)　周到「河南安陽琪村発現隋墓」『考古通訊』1956年第6期、72頁。
(35)　馬世之「隋張盛墓の出土文物」『中国の博物館 第 7 巻 河南省博物館』1983年、204頁。安陽の隋代窯址については下記を参照されたい。河南省博物館・安陽地区文化局「河南安陽隋代瓷窯址的試掘」『文物』1977年第2期。趙青雲『河南陶瓷史』紫禁城出版社、1993年。藩偉斌「安陽県霊芝村隋代製瓷作坊遺址」『中国考古学年鑑1996』文物出版社、1998年。楊愛玲「関於安陽隋張盛墓和北斉范粋墓出土白瓷産地問題的研究」、穆青「青瓷、白瓷、黄釉瓷――試論河北北朝至隋代瓷器的発展演変――」、秦大樹「早期白瓷的発展軌跡」上海博物館編『中国古代白瓷学術研討会論文集』上海書画出版社、2005年。楊愛玲「白瓷的起源與発展――従河南博物院蔵白瓷談起――」『中原文物』2002年第4期。
(36)　この他、青瓷製の駱駝片も出土している（前掲注(35)河南省博物館・安陽地区文化局「河南安陽隋代瓷窯址的試掘」、図九-4）。
(37)　安陽市文物考古研究所「河南安陽市置度村八号隋墓発掘簡報」『考古』2010年第4期。安陽隋墓出土の瓷俑については、申文喜「略論安陽隋墓出土的瓷俑」（『安陽師範学院学報』2011年第3期）にまとめられている。

上質であることが分かる。

　これは実は白瓷の誕生の問題とも関連している。河南省鞏義白河窯での発掘で明らかになったように、青瓷碗の重ね焼きの一番上により白い細かな胎土に透明釉のかかった白瓷碗が置かれていたことから、白瓷が高級品であったということとともに、青瓷生産の工夫と改善の中から白瓷が生まれたことをうかがわせる。張盛墓の画期的ともいえる白瓷俑の出現も、相州窯などでの瓷器生産が活発化していた安陽という地域的背景と密接に関連していると思われる。[38]

　また、張盛墓の白瓷俑以外にも、「瓷器」に分類される俑が若干報告されている。すなわち、安陽橋村隋墓（No. 39）出土の「瓷幞頭俑」〔図30〕と「瓷俯首俑」〔図31〕がそれで、いずれもかなり白い胎土で、まだ施釉されていないものだという。[39] これらは施釉前の素焼き製品というよりも、張盛墓出土の白胎加彩俑と同じく、瓷胎の俑と見るべきものであろう。相州窯址では青瓷俑や紅胎俑とともに、こうした白胎の瓷胎俑も生産されていたと考えられる。なお、同じ白胎の瓷胎でも、施釉して青瓷俑とするか、施釉せずに加彩を施すかの区別は俑の種類や職能などと関連しているのかもしれないが、詳細は不明である。張盛墓出土の俑を概観した時、概して白胎俑に見られる硬さのとれた、自然で写実的な造型感覚は、陶范成形に起因すると思われる硬直的で動きの少ない北斉式の俑がほとんどを占める同墓にあって、「瓷器」という点とともに注目される。

（２）　鎮墓俑としての侍吏俑の登場

　張盛墓出土の白瓷俑には、鎮墓武人俑と鎮墓獣に加え、冠や裲襠衫を着け、儀仗刀を支え持った「侍吏俑」（文官あるいは文吏か）が見られ〔口絵12〕、他の白瓷俑同様、その造形力の高さは隋俑の一つの頂点を示すものといっても過言ではない。

　この侍吏俑も鎮墓武人俑同様、蓮華座上に立つことから、すでに指摘したように鎮墓武人俑・鎮墓獣とともに「鎮墓俑」の一種であると解釈して問題ないであろう。

　さて、冠を着け、裲襠衫をまとう大型の侍吏俑ということで想起されるのが、北斉文宣帝武寧陵（560年）に比定される磁県湾漳村墓出土の一対の大型文吏俑（門吏俑）である〔図32〕。[40] これは高さ142.5cmにも及び、南北朝時代でも最大級の陶俑ということができる。范

(38)　貟安志氏は、『隋書』巻73・列伝第38・循吏・梁彦光の「初、齊亡後、衣冠士人多遷関内、唯技巧、商販及楽戸之家移実州郭」という記述から、北斉滅亡後、鄴の手工業者は相州内に移ったことを指摘し、長安の北周墓出土の瓷器で質の高いものは相州、すなわち現在の安陽一帯でつくられたものと述べており、安陽の瓷器製品の長安への流通を指摘している（貟安志編著『北周珍貴文物』陝西人民美術出版社、1993年、168頁）。ただ、産地確定についてはなお一層の検討が必要かと思われる。

(39)　安陽市文物工作隊「河南安陽市両座隋墓発掘報告」『考古』1992年第1期、39頁。居眠りをしていると思われる「俯首俑」は、洛陽北魏元邵墓（528年）出土の「童俑」（洛陽博物館「洛陽北魏元邵墓」『考古』1973年第4期）を髣髴とさせるが、彫塑としてより自然で写実的な表現となっている。

による成形を基本としながらも鋭い篦さばきによる仕上げによって彫塑作品としても極めて高い水準を示し、北斉陶俑の中でもモニュメンタルな存在となっており、隋俑を代表する張盛墓の白瓷侍吏俑とまさに好対照をなしている。磁県湾漳村墓の文吏俑は甬道前部の石門外の左右両側に置かれていたことから、「門吏」としての役割があったと考えられている。こうした門吏あるいは鎮墓の役割を担った侍吏（文官）像の祖型は、北魏の神道石刻や画像石棺、東魏および北斉の墓葬壁画、さらには南朝鄧県画像塼墓の壁画などにも見られる。したがって、張盛墓の侍吏俑も甬道の左右の耳室に配置されていたということから、同じく「門吏」であった可能性が高い。しかし注意しなければならないのは、張盛墓の侍吏俑は、白瓷という材質やその大きさ、さらに蓮華座など、伴出の鎮墓武人俑や鎮墓獣と同等の位置づけを得て、ちょうどそれらが1つのセットとして強調されている点であり、つづく唐代に一般化する武人・文官・鎮墓獣という鎮墓俑セットに先立つものとして注目される。

なお、李和墓（582年）から出土した高さ1ｍに達するという大型の侍吏俑一対〔図33〕は、蘇哲氏が指摘しているように、上述の磁県湾漳村墓の文吏俑をその祖型としており、伴出の北斉式鎮墓武人俑（高約38cm）とともに長安隋俑における北斉鄴の俑の系譜をはっきりとうかがうことができるものといえる。

（3）　南方隋俑とのつながり——女俑のスタイル——

　張盛墓の白胎俑のなかでもとくに女俑の一群には、同じ安陽地区でもすでに述べた北斉鄴様式を踏襲した隋俑には見られない、新たな造形感覚を見出すことができる。

　張盛墓出土の女俑はほとんどが袖の長い窄袖の上衣に、ハイウエストの長裙を着け、頭は「平髻」に結っており〔図34〕、これは当時流行していた服装らしく、山東の徐敏行墓（584

(40)　中国社会科学院考古研究所・河北省文物研究所・鄴城考古工作隊「河北磁県湾漳村北朝墓」『考古』1990年第7期。1体は盗掘の被害に遭い、破損が激しいため復元できない状態であるという（同書、52頁）。

(41)　同じ甬道の左右両壁には侍衛像の壁画が一部残っていたことから（前掲注(40)「河北磁県湾漳村北朝墓」、603頁）、大型俑とともに「守門」の役割を担っていたものと考えられる。

(42)　宮大中「試論洛陽関林陳列的幾件北魏陵墓石刻芸術」『文物』1982年第3期。洛陽博物館「洛陽北魏画像石棺」『考古』1980年第3期。磁県文化館「河北磁県茹茹公主墓発掘簡報」『文物』1984年第4期。済南市博物館「済南市馬家庄北斉墓」『文物』1985年第10期。前掲注(11)山西省考古研究所・太原市文物考古研究所『北斉東安王婁叡墓』。河南省文化局文物工作隊『鄧県彩色画像塼墓』文物出版社、1958年。なお、山東嘉祥英山2号隋墓出土の石門吏二対も同様の意味合いを持つものといえよう（嘉祥県文物管理所「山東嘉祥英山二号隋墓清理簡報」『文物』1987年第11期）。

(43)　富田哲雄氏は、「大型の文官（官人）俑の一対を置くことは北朝・隋にもあるが、その構想は唐代になって定着する」としており（前掲注(25)富田哲雄『陶俑』、134頁）、また蘇哲氏も磁県湾漳村墓の文吏俑について、「後の隋から唐前期に一対で出土するいわゆる「文吏俑」も、この系統に属するものに違いない」と述べている（前掲注(2)蘇哲「安陽隋墓所見北斉鄴都文物制度的影響」、672頁）。

(44)　前掲注(2)蘇哲「安陽隋墓所見北斉鄴都文物制度的影響」、672頁。

年／No. 7）壁画や李静訓墓出土の石棺線刻画像などの女性像にも見られる。いずれも細身のスタイルである点は、のちの初唐の女俑のスタイルへの連続性を感じさせるものである。⁽⁴⁵⁾

さて、さまざまな持物を捧げ持つ張盛墓の女俑は、いずれも穏やかな表情を見せ、喇叭状に裾広がりになる簡素な下半身と、長く垂れた窄袖に隠れた腕がやや誇張気味に曲がりくねった柔らかな動きを見せている点が特徴的である。

こうした女俑の造形特徴は、安徽省北部の亳県（現在の亳州市）の開皇20年（600）王幹墓（No. 21）出土の女楽舞俑にも見出せ〔図35〕、平髻の髪型も張盛墓の女俑とまったく同じである。両者に見られる、柔らかで動きのある体軀表現は、単に服装形式上の類似にとどまらない造型感覚の基本的な共通性を指摘できよう。この点は、地理的に比較的近い江蘇省徐州市銅山区の茅村隋墓（M1／No. 36）出土の女俑とも一脈通じるものがある〔図36〕。

張盛墓で見られた隋俑における新たな要素というべきこうした女俑の表現が、亳州や徐州にも見られたということは興味深い。年代的に見れば張盛墓（595年）が最も早く、王幹墓は600年とやや遅いことなどから、安陽から亳州あるいは徐州へという流れを想定できるかもしれない。周知のとおり、大業元年（605）に黄河と淮水を結ぶ通済渠も開かれ、南北交通がますます便利になったということも、安陽と徐州および亳州など淮北地域とのつながりが深められた一因と考えられよう〔地図〕。

白胎で細身のスタイルの女俑ということで興味深いのはつづく初唐の鞏義地区において同様のものが出土していることで〔図37〕、張盛墓をはじめとした隋俑の新たな女俑スタイルが初唐に継承されていく様相がうかがえる。

（4） 小結

隋俑の新たな展開を示すポイントとなる安陽張盛墓の重要性が、以上のことから明らかになった。なかでも白瓷俑は、陶磁史上の意義のみならず、その彫塑作品としての造形水準の高さにおいても、隋俑を代表するに相応しい風格を備えたモニュメンタルな作品であるとい

(45) 小林仁「豊姿綽約、打造時尚宮娥――大阪市立東洋陶磁美術館蔵初唐加彩宮女俑――」『典蔵』第248号、2013年、175-177頁。

(46) 亳県博物館「安徽亳県隋墓」『考古』1977年第1期。馬艶茹「亳州隋墓陶俑」『文物世界』2012年第3期。

(47) 徐州博物館「江蘇銅山県茅村隋墓」『考古』1983年第2期。

(48) 亳州の咸平寺址から、天保10年（559）、河清2年（563）、天統3年（567）、武平5年（574）銘の北斉石刻造像碑が出土しており（韓自強「安徽亳県咸平寺発現北斉石刻造像碑」『文物』1980年第9期）、亳州一帯が一時北斉の支配下に入ったことが分かる。また、徐州（彭城）から典型的な北斉鄴様式の陶俑が出土していることからも明らかなように、徐州もかつては北斉の支配領域であった（八木春生・小澤正人・小林仁「中国南北朝時代の"小文化センター"の研究――徐州地区を中心として――」『鹿島美術研究（年報第15号別冊）』財団法人鹿島美術財団、1998年）という点は、両地域の隋俑の類似と何らかの関連があるのかもしれない。

(49) 王国霞・楊建軍「鞏義彩絵初唐人物俑」『文物天地』2008年第5期。

地図　隋時代の南北運河図

える。白胎俑の出現も含め、こうした新たな素材への関心は、安陽という地域が、隋時代において白瓷や青瓷という磁器生産の一大拠点であったということと深く関連している。

　ただ、ここで注意すべきは、張盛墓の白瓷俑の重要性が単に白瓷という新たな素材を用いているという点だけにあるのではないということである。俑に対する白瓷の適用は隋においてむしろ少数例といえるものであり、鎮墓俑としての侍吏俑の登場など、唐時代の俑へもつながる新たな要素が見られたことがむしろ注目されよう。

　一方、白瓷生産の副産物ともいえる白い胎土と従来の俑生産の伝統との結びつきによって生まれた白胎俑は、張盛墓の女俑に象徴的に表れたように従来の硬直性から一歩進んだ、自由で動きのある独自な新しい造形をつくりあげたことが特筆される。こうした新しい造形志向は、隋の第2代皇帝・楊広（569-618）、すなわち煬帝による南北を結ぶ大運河の建設によって促進された南北文化の一層の交流を背景にして、亳県や徐州など淮水一帯の隋俑にも広

がっていることが分かった。とくに女俑に見られた特徴的な細身のスタイルや服装はつづく初唐において一層顕著になることから、隋俑の新たな展開が継承されていく様相の一端をうかがえ興味深い。

こうした新たな展開がある一方で、安陽地域の隋俑には、すでに前章で述べたように北斉鄴の俑の様式的残存が見られるというように、新旧二つの対照的な要素が混在している。そして、この安陽隋俑に見られる新旧双方の要素の背後に、北斉俑の伝統、さらには北斉鄴文化の偉大なる伝統があることを忘れてはなるまい。張盛墓に見られた隋俑の先進性はまさにこうした北斉鄴の伝統という基礎の上に展開したということができる。

4　おわりに

隋俑の形成と展開を理解する上では、北斉俑の影響が大きなポイントといえる。旧北斉領域のみならず、隋の都である長安の隋俑にも北斉の影響は象徴的に表れていた。そしてその背景にはすでに述べたように隋の北斉文化に対する積極的な採用があったわけである。

しかし、隋俑の新たな展開は、都・長安ではなく、むしろ北斉鄴文化の伝統を受け継いだ安陽一帯を中心に始まったのであり、張盛墓の白瓷俑はまさにその象徴といえる。

一方、今回はあまり触れられなかったが、亳県・合肥・徐州といった淮水一帯や、武漢・湘陰といった長江中流域一帯などの南方地域でも、地域性を反映した地方色豊かな隋俑が登場しており、造形的に見ても隋俑の中でひときわ光彩を放っている。煬帝による南北を結ぶ大運河の建設によって南北交流が大いに活性化したこともあり、安陽隋俑の新たな要素は淮水一帯の隋俑にも波及したようである。しかしながら、こうした南北文化の結びつきにより、隋俑にさらに新たな展開が見られた痕跡は今のところない。とくに長安と南方とを結ぶ上での必要から大業元年（605）に建設が始まった東都・洛陽へは、裕福な商人はじめ、多くの工人グループが各地から移住させられたということもあって、注目すべき場所だが、残念ながら洛陽隋俑の様相はほとんど知られておらずやや意外な感がある。この洛陽隋俑の問題をはじめ、南方隋俑も視野にいれた地域的なつながりや、主要都市を中心とした初唐の俑への展開などのさらなる解明が、今後の大きな課題であろう。

(50)　最近、唐武徳5年（622）に揚州に葬られたとされる煬帝のものと思われる墓が発見され、俑も130体程出土したというが詳細は不明である（南京博物院・揚州市文物考古研究所・蘇州市考古研究所「江蘇揚州市曹庄隋煬帝墓」『考古』2014年第7期）。

(51)　「江南諸州、科上戸分房入東都住、名為部京戸、六千余家」、「河北諸郡送工芸戸陪東都、三千余家、于建陽門東道□十二坊、北臨洛水、給芸戸居住」（韓国磐『隋唐五代史稿』人民出版社、1979年、61頁引用『大業雑記』）。「冬、十月、勅河南諸郡送一芸戸陪東都三千餘家、置十二坊於洛水南以處之」（『資治通鑑』巻181・隋紀4・煬帝大業3年〔607〕）。「煬帝即位、……始建東都、以尚書令楊素為営作大監、毎月役丁二百萬人。徙洛州郭内人及天下諸州富商大賈数萬家、以實之」（『隋書』巻24・志第19・食貨）。また、こうした洛陽への工人の移動について、蔡和璧氏も陶磁史はじめ工芸史上の意義を指摘している（蔡和璧「隋・唐の陶磁」百橋明穂・中野徹編『世界美術大全集 東洋編 第4巻 隋・唐』小学館、1997年、299頁）。

第7章　隋俑考

表　隋俑出土墓葬一覧

No.	墓名	年代(西暦)	所在地	被葬者官職等	出土した俑・鎮墓獣	報告書等
1	李和墓	開皇2年(582)卒葬	陝西省咸陽市三原県双盛村	隋使持節司徒公徐兗邳州沂海泗六州諸軍事徐州刺史上柱国徳廣郡開国公	侍吏俑2、儀仗俑43、騎馬男俑27、武人俑2、胡俑5	陝西省文物管理委員会「陝西省三原県双盛村隋李和墓清理簡報」『文物』1966年第1期
2	高潭・夫人合葬墓(景高M5)	大象2年(580)卒開皇2年(582)葬	河北省衡水市景県	益州安県令	撃鼓俑14、円頂風帽俑25、双手垂直俑10、陶俑26、拱手侍立俑19、細腰俑2、跪坐俑1、乗馬俑2、鎮墓武人俑2、鎮墓獣3	河北省文管処「河北景県北魏高氏墓発掘簡報」『文物』1979年第3期
3	王士良・夫人董氏合葬墓	開皇3年(583)保定5年(565)夫人	陝西省咸陽市民張堡	使持節上大将軍、本州幷州曹潼許五州刺史、行合三総管広昌粛公	騎馬儀仗俑1、女侍俑2、儀仗俑5、鎮墓獣1、跪俑1	貟安志編著『北周珍貴文物』陝西人民美術出版社、1993年
4	張静墓	開皇3年(583)遷葬	安徽省合肥市西郊	武衛将軍、湘東郡太守	武人俑1、女侍俑2、男坐俑1、侍従俑数体、女俑1、跪拝俑1	安徽省博物館「合肥隋開皇三年張静墓」『文物』1988年第1期
5	王季族墓	開皇3年(583)葬	山西省晋中市昔陽県沾尚鎮瓦黒足村	寧州刺史	陶俑12	翟盛栄・晋華「晋陽県沾尚鎮瓦足村発現隋寧州刺史王季族墓葬」『三晋考古・第3輯』山西人民出版社、2006年
6	劉偉・夫人李氏合葬墓(墓1032)	保定4年(564)開皇3年(583)夫人合葬	河南省三門峡市陝県劉家渠	隋昌州刺史	武人俑2、鎮墓獣2、騎士俑2	黄河水庫考古工作隊「1956年河南陝県劉家渠漢唐墓葬発掘簡報」『考古通訊』1957年第4期
7	徐敏行墓	開皇4年(584)卒葬	山東省済寧市嘉祥県楊楼村英山	隋駕部侍郎	武人俑2、鎮墓獣2、騎士俑2	山東省博物館「山東嘉祥英山1号隋墓清理簡報─隋代墓画的首次発現─」『文物』1981年第4期
8	韓貴和墓	開皇4年(584)卒葬	山西省長治市沁源県郭道鎮東村	荊州刺史	籠冠俑9、小冠俑16、仆俑3、勞作女俑1、跪坐俑3	郎保利・楊林中「山西沁源隋代韓貴和墓」『文物』2003年第6期

235

	墓名	年代	地点	墓主身份	出土俑	出处
9	侯子欽墓	開皇6年(586)	陝西省西安市長安区南里王村	工部、東平郡公、使持節都督、成州諸軍事，成州刺史等		負安志編著『北周珍貴文物』陝西人民美術出版社，1993年
10	無名氏墓	開皇6年(586)卒葬	安徽省合肥市郊区杏花村	伏波將軍	鎮墓獸2(人面、獸面)、人面鳥2、守門按盾武士人俑2、護衛武人俑6、文吏俑2、跪拜俑1、蹲俑1、女侍俑2、殘俑頭1	安徽省展覽、博物館「合肥西郊隋墓」『考古』1976年第2期
11	宋忻夫妻墓	開皇7年(687)卒	陝西省西安市長安区韋曲鎮	隋使持節上開府唱州刺史宜遷公	武人俑2、文官俑9、鳳帽男俑7、伎樂俑5、騎馬俑8、鎮墓獸2(人面、獸面)	陝西省考古研究所隋唐研究室「安陽宋忻夫婦合葬墓清理簡報」『考古與文物』1994年第1期
12	宋循墓	開皇9年(589)卒葬	河南省安陽市安陽県	隋驃騎將軍、遂州刺史(正四品)	武人俑3、套衣俑2、侍俑13、女俑1	安陽県文教局「河南安陽隋墓清理簡記」『考古』1973年第4期
13	呂武墓	開皇12年(592)卒葬	陝西省西安市東郊韓森寨	隋大都督左親衛車騎將軍	鎮墓獸2、武人俑2、鳳帽男俑33、鳳帽男俑10、小冠男俑22、籠冠男俑20、低髻持箕女俑4、低髻持箕女俑4	中国科学院考古研究所編著『西安郊区隋唐墓』科学出版社，1966年
14	李椿·夫人劉氏合葬墓(西慶隋M1)	開皇13年(593)卒	陝西省西安市	隋驃騎將軍開府儀同三司河東郡開國公	武人俑2、鎮墓獸2(人面)、鳳帽套衣俑10、鳳帽持盾俑6、籠冠俑5、文官小冠俑14、嚀頭侍俑9、女侍俑4、殘侍人俑2、俑頭部25、男騎馬俑5、女騎馬俑4	陝西省考古研究所 桑紹華「西安東郊隋李椿夫婦墓清理簡報」『考古與文物』1986年第3期
15	大善墓	開皇7年(587)卒 開皇15年(595)遷葬	河北省平山県西岳村	隋伯陽県開國公		『中国考古学年鑑』1999年(2001年)
16	張盛墓	開皇15年(595)合葬	河南省安陽市豫北紗廠	魏征虜將軍中散大夫(從三品)	侍吏俑2、武人俑2、鎮墓獸2、儀仗俑35、小侍俑27、胡俑2、僧俑2	考古研究所安陽發掘隊「安陽隋張盛墓發掘記」『考古』1959年第10期
17	鄭平墓	開皇16年(596)	河南省安陽市琪村	魏鎮遠將軍成武県開國伯(三品)	持盾武人俑2、文官俑4、男侍俑11、女侍俑2、鳳帽俑1	周到「河南安陽琪村發現隋墓」『考古通訊』1956年第6期
18	羅達墓	開皇16年(596)卒葬	陝西省西安市東郊郭家灘	隋使持節行軍總管齊州刺史巴渠伯	紅騎馬俑1、甲馬俑4、籠冠騎馬俑8、鳳帽套衣立俑8、籠冠拱手女立俑5、翻領短杖立人俑4、執盾武人俑2、文官俑3	李域錚·関双喜「隋羅達墓清理簡報」『考古與文物』1984年第5期

第7章　隋俑考

19	斛律徹墓	開皇15年(595)薨開皇17年(597)葬	山西省太原市西南郊沙溝村	隋右軍騎将軍(崇国公)	女侍俑12、儀仗俑71、武人騎俑2、甲馬騎俑2、儀仗騎俑5、鎮墓獸2(人面、獸面)、按盾武人俑2	山西省考古研究所・太原市文物管理委員会「大原射律徹墓清理簡報」『文物』1992年第10期
20	独孤羅墓	開皇20年(600)	陝西省咸陽市底張湾	隋使持節大将軍涼州総管涼州甘瓜三州諸軍事涼州刺史趙国公		
21	王幹墓	開皇17年(597)卒開皇20年(600)遷葬	安徽省亳州市	亳州総管府参軍	女楽俑4、舞俑3、歌俑4、女俑2、炊事俑1、磨坊俑2、儀仗俑27	亳県博物館「安徽亳県隋墓」『考古学報』1977年第1期
22	元威・夫人于氏合葬墓	開皇11年(591)卒仁寿元年(601)合葬	陝西省咸陽市渭城区底張	使持節儀同三司譙郡公	鎮墓武人俑1、鎮墓獸2(人面)、騎馬俑5、立俑14、勞作俑2	陝西省考古研究院・咸陽市文物考古研究所「隋元威夫婦発掘簡報」『文物』2012年第1期
23	卜仁墓	仁寿3年(603)卒	河南省安陽市殷都区小屯	処士		李済主編『安陽発掘報告(第2期)』国立中央研究院歴史語言研究所専刊〈第1〉、1930年
24	無名氏墓(M103)	仁寿3年(603)	河南省安陽市殷都区小屯村南地		鎮墓武人俑1、人面鎮墓獸片1、持箕俑1、陶俑頭部1	中国社会科学院考古研究所安陽工作隊「安陽隋墓発掘報告」『考古学報』1981年第3期
25	蕭韶墓(M22)	開皇17年(597)卒仁寿3年(603)祔葬	陝西省咸陽市咸陽機場	司法参軍	鎮墓武人俑2、鎮墓獸2(人面、獸面)、甲騎具装俑6、騎馬鼓吹俑10、籠冠騎馬俑4、鳳帽騎馬俑6、籠冠俑12、小冠俑18、鳳帽俑11、軍卒俑2、持箕女俑2	咸陽市文物考古研究所「咸陽隋代蕭韶墓」『文物』2006年第9期
26	李裕墓(2006 CHRM 38)	仁寿4年(604)卒大業元年(605)葬	陝西省西安市長安区郭杜社鎮	猗氏県公		陝西省考古研究院「西安南郊隋李裕墓発掘簡報」『文物』2009年第7期
27	□謙墓	北魏永熙2年(533)卒大業3年(607)遷葬	安徽省亳州市		騎俑2、甲冑武人俑4、文俑4、胡俑2、跪俑1、拝俑1、鳥身俑1	亳県博物館「安徽亳県隋墓」『考古学報』1977年第1期

	墓名	年代	出土地点	墓主身份	随葬俑	出处
28	浩浩墓	大業3年(607)葬 仁寿4年(604)卒	山西省長治市襄垣県	隋魏垣太守	小冠男侍俑20、高冠男侍俑5、女侍俑12、女労作俑2、男仆俑2	襄垣県文物博物館・山西省考古研究所「山西襄垣隋代浩浩墓」『文物』2004年第10期
29	李静訓墓	大業4年(608)卒葬	陝西省西安市蓮湖区梁家荘	周宣帝楊皇后外孫女(左光祿大夫岐州刺史李公第四女)	鎮墓獣2、按盾武人俑18、拱手女俑8、小冠拱手男俑16、籠冠拱手男俑6、鳳帽套衣俑4、翻領胡服俑6)、執蓋小女俑2	唐金裕「西安西郊隋李静訓墓発掘簡報」『考古』1959年第9期。中国社会科学院考古研究所『唐長安城郊隋唐墓』文物出版社、1980年
30	姫威墓	大業6年(610)卒葬	陝西省西安市東郊郭家灘	隋使持節金紫光禄大夫備身将軍司農卿敦煌太守汾源良公姫	男女俑約120、武人俑1、陶俑頭部10数体、騎馬俑1、鎮墓獣3(人面2、獣面1)	陝西省文物管理委員会「西安郭家灘隋姫威墓清理簡報」『文物』1959年第8期
31	閻静墓	大業6年(610)遷葬	河北省石家荘市鹿泉区获李村鎮闇同村	北魏東梁州刺史	鎮墓武人俑2、侍衛男俑6、侍従女跪俑2、仆役女俑1、騎馬武人俑2、鎮墓獣2(人面、獣面)	河北省正定県文物保管所「現地魏東梁州刺史閻静遷葬墓」『文物』1986年第5期
32	無名氏墓	大業6年(610)	湖南省岳陽市湘陰県		持物女俑2、成人俑1、男女侍俑頭部3、生肖俑2セット	熊伝新「湖南湘陰県隋大業六年墓」『文物』1981年第4期
33	豊寧公主(楊静徽)・韋圓照合葬墓(SCDM53)	大業6年(610)卒貞観8年(634)合葬	陝西省西安区韋曲鎮	隋豊寧公主與韋圓照合葬墓	鎮墓獣2(人面、獣面)、騎馬俑1、鳳帽俑2、武人俑2、文官俑2、文官俑6、男侍俑9、女侍俑10。	戴応新「豊寧公主與韋圓照合葬墓」『故宮文物月刊』第186号、1998年
34	田徳元墓(M61)	大業7年(611)	陝西省西安市東郊郭家灘	隋像章郡西曹椽	拱手俑38、武人俑2、鎮墓獣2、騎馬俑9	陝西省文物管理委員会「西安郭家灘隋墓清理簡報」『文物参考資料』1957年第8期
35	劉世恭墓(墓42)	大業11年(615)卒葬	陝西省西安市瀾橋区白鹿原	隋左備身府録事	鎮墓獣1(人面)、武人俑2	兪偉超「西安白鹿原墓葬発掘報告」『考古学報』1956年第3期
36	鄭氏墓(M1)		江蘇省徐州市銅山区茅村	右光祿大夫貝州刺史	騎馬俑24、男俑3、女舞俑5、女立俑1、人面鳥2、文吏俑2、鎮墓獣2(人面、獣面)	徐州博物館「江蘇銅山県茅村隋墓」『考古』1983年第2期

第 7 章　隋俑考

37	無名氏墓（M2）		江蘇省徐州市銅山区茅村	文吏俑1、女俑1、人面鳥、鎮墓獣2（人面、獣面）	徐州博物館「江蘇銅山県茅村隋墓」『考古』1983年第2期
38	無名氏墓		河南省安陽市梅元庄村	鎮墓獣(人面)1、武人俑1、騎馬俑3、胡俑5、持盾武人俑5、嚬頭俑10、束髪俑4、鳳帽俑10、小冠俑10、女俑6、磨粉俑1、打水俑1	安陽市文物工作隊「河南安陽市両座隋墓発掘報告」『考古』1992年第1期
39	無名氏墓		河南省安陽市稿村	瓷嚬頭俑1、瓷俯首俑1、鎮墓獣2（人面）、持盾武人俑2、胡俑1、小冠俑1、鳳帽俑1	安陽市文物工作隊「河南安陽市両座隋墓発掘報告」『考古』1992年第1期
40	無名氏墓（M241）		湖北省武漢市周家大湾	武人俑2、男士俑2、胡俑3、男侍俑4、女侍俑8、十二辰俑11	湖北省文管会「武漢市武昌大湾241号隋墓清理簡報」『考古通訊』1957年第6期
41	無名氏墓		湖北省武漢市洪山区武昌馬房山	女俑6、男俑4、生肖俑12	武漢市博物館「湖北武昌馬房山隋墓清理簡報」『考古』1994年第11期
42	無名氏墓（M29）		湖北省武漢市東湖岳家嘴	十二辰俑12、侍吏俑1、胡俑1、男侍俑3、女俑5	武漢市文物管理処「湖北武漢東湖岳家嘴隋墓発掘簡報」『考古学報』1983年第9期
43	無名氏墓（M3）		湖南省長沙市南郊赤峰山	牽駝陶俑、胡俑、人首獣身陶俑	周世栄「長沙赤峰山3、4号墓」『文物』1960年第3期
44	無名氏墓（M4）		湖南省長沙市南郊赤峰山	持杖老人陶俑、背物陶俑、牽馬陶俑、人首鳥身俑	周世栄「長沙赤峰山3、4号墓」『文物』1960年第3期
45	無名氏墓（M14）	大業年間	陝西省西安市長安区南里王村	武人俑2、鎮墓獣2、騎馬俑7、文官俑4、籠冠俑4、鳳帽俑5、縛絡儀仗俑7	貟安志編著『北周珍貴文物』陝西人民美術出版社、1993年
46	無名氏墓		陝西省渭南市潼関県高橋郷税村	鎮墓武人俑、鎮墓獣、甲騎具装俑、騎馬鼓吹俑、籠冠立俑、鳳帽立俑、小冠立俑、嚬頭立俑など	李明・劉呆運「陝西潼関税村隋代壁画墓」国家文物局主編『2005中国重要考古発現』文物出版社、2006年

239

47	無名氏墓(M105)	河南省安陽市殷都区小屯村南地		中国社会科学院考古研究所安陽工作隊「安陽隋墓発掘報告」『考古学報』1981年第3期	
48	無名氏墓(M108)	河南省安陽市殷都区小屯村南地		同上	
49	無名氏墓(M201)	河南省安陽市馬家墳		同上	
50	無名氏墓(M304)	河南省安陽市殷都区大司空村		同上	
51	無名氏墓(M401)	河南省安陽市梅園庄北地		同上	
52	無名氏墓(M406)	河南省安陽市梅園庄北地		同上	
53	無名氏墓(M407)	河南省安陽市梅園庄北地		同上	
54	無名氏墓(M408)	河南省安陽市梅園庄北地		同上	
55	無名氏墓	河南省鞏義市�津口	初唐か？	鎮墓獣2、武人俑2、文官俑1、女侍俑5、胡俑1	鞏義市博物館「河南鞏義市�津口隋墓清理簡報」『華夏考古』2005年第4期
56	無名氏墓	陝西省銅川市			『中国文物報』第865号、2000年

第7章　隋俑考

図1　鎮墓武人俑
北斉磁県湾漳村墓(560年)出土
高46.5cm

図2　鎮墓武人俑
北斉范粋墓(575年)出土
高53.0cm

図3　鎮墓武人俑
安陽小屯馬家墳隋墓(M201)出土
高42.8cm

図4　貼金加彩鎮墓獣
北斉磁県湾漳村墓(560年)出土
(左)高45.0cm、(右)高49.0cm

図5　鎮墓獣
安陽小屯馬家墳隋墓(M201)出土
(左)高36.0cm、(右)高35.0cm

図6　鎮墓武人俑
北斉斐叡墓(570年)出土
高63.5cm

図7　鎮墓武人俑
太原金勝村北斉墓出土
高52.4cm

図8　鎮墓武人俑
隋斛律徹墓(597年)出土
高49.8cm

図9　鎮墓獣
太原金勝村北斉墓出土
(左)高35.5cm、(右)高33.6cm

図10　鎮墓獣
隋斛律徹墓(597年)出土
(左)高40.9cm、(右)高39.0cm

図11　騎馬武人俑
隋斛律徹墓(597年)出土
高29.5cm

図12　騎馬武人俑
北斉婁叡墓(570年)出土
高32.0cm

図13　騎馬武人俑
隋呂武墓(592年)出土
残高21.0cm

図14　騎馬武人俑
隋羅達墓(596年)出土
高24.0cm

図15　鎮墓武人俑
北周叱羅協墓(575年)出土
(左)高24.0cm、(中)高29.5cm、(右)高26.5cm

図16　鎮墓武人俑
隋李裕墓(605年)出土
高33.6cm

図17　鎮墓武人俑
隋李静訓墓(608年)出土
(左)高34.0cm、(右)高33.5cm

図18　鎮墓武人俑
隋豊寧公主墓(610年)出土
高49.0cm

図19　騎馬武人俑
隋李椿墓(610年)出土
高50.5cm

第 7 章　隋俑考

図20　鎮墓獣
北周王徳衡墓(576年)出土
(左右とも)高8.5cm

図21　鎮墓獣
隋李裕墓(605年)出土
(左)高22.6cm、(右)高20.4cm

図22　鎮墓獣
隋豊寧公主墓(610年)出土
(左右とも)高29.0cm

図23　各種白瓷俑
隋張盛墓(595年)出土

図24　白胎加彩僧侶俑
隋張盛墓(595年)出土
(左)高22.0cm、(右)高15.0cm

第7章　隋俑考

図25　青瓷俑片実測図
　　　隋相州窯址出土
　　　残高9.5cm

図26　青瓷人面鎮墓獣頭部
　　　隋相州窯址出土

図27　紅胎幞頭俑頭部
　　　隋相州窯址出土
　　　残高6.0cm

図28　各種青瓷女侍俑
安陽置度村8号隋墓出土

図29　各種白胎加彩女侍俑
隋張盛墓(595年)出土

第 7 章　隋俑考

図30　瓷幞頭俑実測図
　　安陽橋村隋墓出土
　　高19.5cm

図31　瓷俯首俑
　　安陽橋村隋墓出土
　　高9.3cm

図32　大型文吏俑
　　北斉磁県湾漳村墓(560年)出土
　　高142.5cm

図33　大型侍吏俑
　　隋李和墓(582年)出土
　　高100.0cm

図34　各種白胎加彩女侍俑
　　　隋張盛墓(595年)出土

図35　女舞楽俑
　　　隋王幹墓(600年)出土
　　　高29.0-31.0cm

第 7 章　隋俑考

図36　各種女俑
徐州市銅山区茅村隋墓（M1）出土
（左・右）高18.0cm、（中）高18.5cm

図37　白胎加彩女侍俑
鞏義鋁廠出土

図版リストおよび出典

1　鎮墓武人俑　北斉磁県湾漳村墓(560年)出土　高46.5cm(中国社会科学院考古研究所、河北省文物研究所『磁県湾漳北朝壁画墓』科学出版社、2003年、彩版6-1)

2　鎮墓武人俑　北斉范粋墓(575年)出土　高53.0cm(河南博物院『河南古代陶塑芸術』大象出版社、2005年、図版92)

3　鎮墓武人俑　安陽小屯馬家墳隋墓(M201)出土　高42.8cm(中国社会科学院考古研究所安陽工作隊「安陽隋墓発掘報告」『考古学報』1981年第3期、図版拾捌-1)

4　貼金加彩鎮墓獣　北斉磁県湾漳村墓(560年)出土　(左)高45.0cm、(右)高49.0cm(中国社会科学院考古研究所・河北省文物研究所『磁県湾漳北朝壁画墓』科学出版社、2003年、彩版28-1、2)

5　鎮墓獣　安陽小屯馬家墳隋墓(M201)出土　(左)高36.0cm、(右)高35.0cm(中国社会科学院考古研究所安陽工作隊「安陽隋墓発掘報告」『考古学報』1981年第3期、図版拾捌-5)

6　鎮墓武人俑　北斉婁叡墓(570年)出土　高63.5cm(山西博物院)

7　鎮墓武人俑　太原金勝村北斉墓出土　高52.4cm(山西省考古研究所・太原市文物管理委員会「太原南郊北斉壁画墓」『文物』1990年第12期、図版貮-4)

8　鎮墓武人俑　隋斛律徹墓(597年)出土　高49.8cm(山西省考古研究所／弓場紀知氏撮影)

9　鎮墓獣　太原金勝村北斉墓出土　(左)高35.5cm、(右)高33.6cm(山西省考古研究所・太原市文物管理委員会「太原南郊北斉壁画墓」『文物』1990年第12期、図版貮-1、2)

10　鎮墓獣　隋斛律徹墓(597年)出土　(左)高40.9cm、(右)39.0cm((左)山西省考古研究所・太原市文物管理委員会「太原斛律徹墓清理簡報」『文物』1992年第10期、図版壹-4、(右)弓場紀知氏撮影)

11　騎馬武人俑　隋斛律徹墓(597年)出土　高29.5cm(山西省考古研究所)

12　騎馬武人俑　北斉婁叡墓(570年)出土　高32.0cm(太原市文物考古研究所)

13　騎馬武人俑　隋呂武墓(592年)出土　残高21.0cm(中国科学院考古研究所編著『西安郊区隋唐墓』科学出版社、1966年、図版拾捌(ⅩⅤⅢ)-1、2)

14　騎馬武人俑　隋羅達墓(596年)出土　高24.0cm(李城錚・関双喜「隋羅達墓清理簡報」『考古与文物』1984年第5期、図版肆-1、2)

15　鎮墓武人俑　北周叱羅協墓(575年)出土　(左)高24.0cm、(中)高29.5cm、(右)高26.5cm(中国陵墓雕塑全集編輯委員会編『中国陵墓雕塑全集　第4巻　両晋南北朝』陝西人民出版社、2007年、図版二五八、二五六、二五九)

16　鎮墓武人俑　隋李裕墓(605年)出土　高33.6cm(陝西省考古研究院「西安南郊隋李裕墓発掘簡報」『文物』2009年第7期、図四)

17　鎮墓武人俑　隋李静訓墓(608年)出土　(左)高34.0cm、(右)高33.5cm(中国歴史博物館編『華夏の道　第三冊』朝華出版社、1997年、図版5)

18　鎮墓武人俑　隋豊寧公主墓(610年)出土　高49.0cm(戴応新「隋豊寧公主與韋円照合葬墓」『故宮文物月刊』第186号、1998年、図九)

19　騎馬武人俑　隋李椿墓(610年)出土　高50.5cm(陝西省考古研究所　桑紹華「西安東郊隋李椿夫婦墓清理簡報」『考古與文物』1986年第3期、図二-1)

20　鎮墓獣　北周王徳衡墓(576年)出土　(左右とも)高8.5cm(貟安志編著『北周珍貴文物』陝西人民美術出版社、1993年、図版八七-八八)

21　鎮墓獣　隋李裕墓(605年)出土　(左)高22.6cm、(右)高20.4cm(陝西省考古研究院「西安南郊隋李裕墓発掘簡報」『文物』2009年第7期、図五、六)

22　鎮墓獣　隋豊寧公主墓(610年)出土　(左右とも)高29.0cm(戴応新「隋豊寧公主與韋円照合葬墓」『故宮文物月刊』第186号、1998年、図四、五)

23　各種白瓷俑　隋張盛墓(595年)出土(河南博物院)

24　白胎加彩僧侶俑　隋張盛墓(595年)出土　(左)高22.0cm、(右)高15.0cm(河南博物院)

25　青瓷俑片実測図　隋相州窯址出土　残高9.5cm(河南省博物館・安陽地区文化局「河南安陽隋代瓷

　　　　　　　　　　　　第7章　隋俑考

　　　窯址的試掘」『文物』1977年第2期、図一〇-1）
26　青瓷人面鎮墓獣頭部　隋相州窯址出土(楊愛玲「白瓷的起源與発展——従河南博物院蔵白瓷談起
　　　——」『中原文物』2002年第4期、封三-4）
27　紅胎幞頭俑頭部　隋相州窯址出土　残高6.0cm((左)河南博物院、(右)河南省博物館・安陽地区文化
　　　局「河南安陽隋代瓷窯址的試掘」『文物』1977年第2期、図一〇-2）
28　各種青瓷女侍俑　安陽置度村8号隋墓出土(安陽市文物考古研究所「河南安陽市置度村八号隋墓発
　　　掘簡報」『考古』2010年第4期、図版拾-3～6、図版拾壹-1～4）
29　各種白胎加彩女侍俑　安陽隋張盛墓(595年)出土　（河南博物院）
30　瓷幞頭俑実測図　安陽橋村隋墓出土　高19.5cm(安陽市文物工作隊「河南安陽市両座隋墓発掘報告」
　　　『考古』1992年第1期、図九-1）
31　瓷俯首俑　安陽橋村隋墓出土　高9.3cm(安陽市文物工作隊「河南安陽市両座隋墓発掘報告」『考古』
　　　1992年第1期、図版貳-11）
32　大型文吏俑　北斉磁県湾漳村墓(560年)出土　高142.5cm(中国社会科学院考古研究所・河北省文物
　　　研究所『磁県湾漳北朝壁画墓』科学出版社、2003年、彩版11-2）
33　大型侍吏俑　隋李和墓(582年)出土　高100.0cm(陝西省文物管理委員会「陝西省三原県双盛村隋李
　　　和墓清理簡報」『文物』1966年第1期、図一〇）
34　各種白胎加彩女侍俑　隋張盛墓(595年)出土(河南博物院)
35　女舞楽俑　隋王幹墓(600年)出土　高29.0-31.0cm(毫県博物館「安徽毫県隋墓」『考古』1977年第
　　　1期、図版拾壹-1）
36　各種女俑　徐州市銅山区茅村隋墓(M1)出土　(左・右)高18.0cm、(中)高18.5cm(徐州博物館「江
　　　蘇銅山県茅村隋墓」『考古』1983年第2期、図版柒-4～6）
37　白胎加彩女侍俑　鞏義鋁廠出土(鞏義博物館)

※出典、撮影記載のないものはすべて筆者撮影。

第8章
白瓷の誕生
―― 北朝の瓷器生産の諸問題と安陽隋張盛墓出土白瓷俑 ――

1　はじめに

　白瓷の誕生をめぐっては近年さまざまな考古発見や研究成果が公表されており、中国陶瓷史において現在注目されているテーマの一つである[1]。とりわけ北朝から隋にかけての時期の華北地域の窯業生産の実態は従来考えられていた以上に活発で、高火度焼成の本格的な白瓷の誕生する条件や環境が十分にあったことが徐々に明らかになってきている。筆者は現在、魏晋南北朝から隋唐時代にかけての俑と窯業生産に関する研究を進めており、今回これらの調査研究成果を踏まえ、白瓷誕生の問題についてアプローチを試みたい。

2　白瓷誕生に関する諸問題

　高火度焼成の白いやきもの、すなわち白瓷の誕生はすでに多くの指摘があるように青瓷の技術がその基礎にある。青瓷と白瓷の差は胎土の色合いや釉薬に含まれる微妙な鉄分の含有量の多少による釉色の相違なのである[2]。しかし、両者の境界線は実際にはそれほど明確ではなく、外見上白いかどうかという主観的な判断に頼らざるを得ない部分も大きい。とりわけ、今回問題にするいわゆる「早期白瓷」の場合、青瓷との線引きが難しい例も少なからず見られる。その場合重要になるのが、胎土の白さや釉薬の透明さはもちろんだが、意図的に白瓷を生み出そうとしたかどうかという点である。

　北斉墓出土の白釉製品には、白瓷と呼べるかどうかは別にしても、白いやきものを志向する意識の萌芽をはっきりと見ることができる。なかでも北斉范粋墓（575年）の出土品[3]はこれまで最初期の「白瓷」として注目されることが多かった。ただし、筆者がそのいくつかの

（1）　白瓷誕生に関する主な研究としては次のものがある。楊愛玲「白瓷的起源與発展――従河南博物院蔵白瓷談起――」『中原文物』2002年第4期。楊愛玲「関於安陽隋張盛墓和北斉范粋墓出土白瓷産地問題的研究」、穆青「青瓷、白瓷、黄釉瓷――試論河北北朝至隋代瓷器的発展演変――」、秦大樹「早期白瓷的発展軌跡」上海博物館編『中国古代白瓷学術研討会論文集』上海書画出版社、2005年。常盤山文庫中国陶磁研究会編『常盤山文庫中国陶磁研究会会報3　北斉の陶磁』財団法人常盤山文庫、2010年。

（2）　「青瓷と白瓷の唯一の区別は、原料中に含まれる鉄分の量の違いだけで、その他一切の生産工程には違いがない」（中国硅酸塩学会主編『中国陶瓷史』文物出版社、1982年、167頁）。

（3）　河南省博物館「河南安陽北斉范粋墓発掘簡報」『文物』1972年第1期。

第 8 章　白瓷の誕生

資料を実見した限り、高火度焼成の白瓷ではなく、低火度鉛釉器であることが分かった。実際、北朝の低火度鉛釉器については、これまで報告書などで高火度の青瓷や白瓷と混同されている場合も少なくないようで、問題をより複雑にしている点は注意を要する。低火度鉛釉器と高火度焼成の白瓷とはもちろんある程度の関連はあり、前者を含めて広義の「白瓷」ととらえることも可能であるが、両者は本来技術的には明確に区別されるべきものである。ここでは以上の点を踏まえ、白瓷誕生の過程を理解するため、まず北朝の青瓷生産と低火度鉛釉器生産に関する問題を考えていきたい。

(1)　北朝の青瓷生産

　北朝の青瓷に関してはすでに多くの論考が発表されている。なかでも議論の多いのは北朝青瓷出現の時期であり、この問題は北朝墓出土の青瓷の産地の問題とも密接に関連している。その代表的なケースが北魏洛陽時期（洛陽遷都後）の墓葬から出土している一群の青瓷であり〔口絵14〕、これらについてはかつて南方産との説が主流であったが、その産地次第では北朝青瓷の認識が大きく変わり得る点で重要な問題といえる。

　北魏洛陽時期の青瓷は宣武帝景陵（515年）をはじめ、洛陽地区の主要な北魏墓から出土しており、また山西、河北、山東地区などの北魏墓からも類似の青瓷が出土している。とりあえず洛陽地区のものに限って見ると、景陵出土の青瓷が皇帝陵ということもあり、最も代表的なものということができる。そのうちの一つ青瓷鶏首壺（天鶏壺）〔図1〕は、類例が他の北魏墓からも出土しており〔図2〕、これら北魏墓の出土例は造形的にも釉色や胎土の点などからも共通点が多い。また、南京蔡家塘南朝墓（M2）からも類例が出土しているが〔図3〕、景陵の出土例とは、釉色、胎土、造形などに一定の相違が確認できる。産地がどこかという問題はひとまずおくとして、景陵出土の青瓷は鶏首壺以外の器種でも洛陽地区の他の墓葬出土の青瓷と釉色、胎土でほぼ同じ特徴を示しており、同一産地のものである可能性が高い。

　洛陽地区には西晋時代に南方産（主に越窯）青瓷の出土例が見られ、西晋の全国統一によ

(4)　長谷部楽爾氏は、中国で用いられる「白瓷」には「高火度の白磁」のみならず「低火度鉛釉の白い陶器」が含まれることが多く、日本と中国の概念区分の違いの問題とともに、早期の白瓷として注目されている北斉范粋墓（575年）がいずれも「鉛釉の白釉陶」ではないかといった重要な問題を指摘している（長谷部楽爾「北斉の白釉陶」『陶説』第660号、2008年、13頁）。
(5)　主なものとしては以下のものがあげられる。中国硅酸塩学会主編『中国陶瓷史』文物出版社、1982年。郭学雷・張小蘭「北朝紀年墓出土瓷器研究」『文物季刊』1997年第1期。劉毅・袁勝文「北方早期青瓷初論」『中原文物』1999年第2期。張増午・傳暁東「河南北朝瓷器芻議」『中原文物』2003年第2期。申献友・曹麗芹「談河北早期青瓷」『文物春秋』2003年第4期。張増午・李向明「晋冀豫北朝青瓷的発現與研究」『中国古陶瓷研究（第12輯）』紫禁城出版社、2006年。
(6)　たとえば前掲注(5)郭学雷・張小蘭「北朝紀年墓出土瓷器研究」など。
(7)　中国社会科学院考古研究所洛陽漢魏城隊・洛陽古墓博物館「北魏宣武帝景陵発掘簡報」『考古』1994年第9期。

り青瓷生産の先進地域であった南方から青瓷がもたらされていたことが分かる。南北分裂後の南北朝時代においても人と文物の交流は比較的盛んであったようで、南朝の青瓷が洛陽にももたらされた可能性は否定できないが、現時点ではすべてを南方産とするだけの十分な根拠もない。確かに南京の南朝墓からは北魏墓出土の青瓷と類似した作風の製品が一部に見られるが、南京南朝墓の青瓷の産地についてもまだ謎が多く、また北朝で青瓷を生産する場合も当然南方青瓷を手本としてそれに近い作風のものをつくろうとしたはずであり、単に造形や作風の類似だけで南方産と判断するのはやや早計なように思われる。

北魏分裂後の東魏、北斉の墓葬からも青瓷が出土している。最近発見された東魏元祜墓(537年)をはじめ、李希宗墓(544年)、高長命墓(547年)、そして北斉では元始宗墓(574年)や高潤墓(576年)などの作例が知られ〔図4〕、主に河北地区や山東地区の窯址で類例が見つかっている。したがって、東魏、北斉墓出土の青瓷は基本的には北方産ということができよう。東魏、北斉は鄴を都としたことから、東魏以降、河北地区や近隣地区の窯業生産がとくに活発になったものと考えられる。とりわけ、北は河北省邢台から南は河南省の安陽にかけての太行山脈東麓は、自然地理環境や豊富な鉱物資源により北方製瓷産業の中心であったことが指摘されており、この地域がのちに述べるように隋代白瓷の中心となっていくのである。

興味深いのは東魏、北斉の青瓷は、たとえば東魏李希宗墓(544年)出土の青瓷碗のように、やや酸化気味のためか淡い黄味を帯びるものが多く、同時期の低火度鉛釉の黄釉製品の釉色にも通じるものがある。むしろ、黄釉製品がそうした青瓷を意識したものと考えられ、さらに両者に見られる釉色は李希宗墓出土の酒具セット〔図5〕の構成にはっきりとうかがえるように、金属器やガラス器などをより意識したものであったと考えられる。また、それら青瓷に見られる胎土の白さも淡い発色を際立たせている大きな要素であったといえる。なお、高潤墓の青瓷碗には口部に白化粧が見られるものもあるということからも、北斉では白いやきものへの傾斜が強くなり始めたことがうかがえる。

(8) 清・藍浦『景徳鎮陶録』には北魏洛陽時期に西安咸陽の「関中窯」と河南洛陽の「洛京陶」(葉麟趾『古今中外陶瓷匯編』〔文奎堂書店、1934年〕では「洛京窯」とする)があったと言い、いずれも「御物」、すなわち宮廷献上品を生産していたとの記述があるが、その真偽やどのような製品を焼いていたのかは不明である。
(9) 李梅田「中原魏晋南北朝墓葬文化的階段性」『華夏考古』2004年第1期。
(10) 中国社会科学院考古研究所河北工作隊「河北磁県北朝墓群発現東魏皇族元祜墓」『考古』2007年第11期。
(11) 石家庄地区革委会文化局文物発掘組「河北賛皇東魏李希宗墓」『考古』1977年第6期。
(12) 河北省文管処「河北景県北魏高氏墓発掘簡報」『文物』1979年第3期。
(13) 馬忠理「磁県北朝墓群――東魏北斉陵墓兆域考――」『文物』1994年第11期。
(14) 磁県文化館「河北磁県北斉高潤墓」『考古』1979年第3期。
(15) 前掲注(1)穆青「青瓷、白瓷、黄釉瓷」、129-133頁。
(16) 前掲注(1)穆青「青瓷、白瓷、黄釉瓷」、128-129頁。
(17) 前掲注(1)穆青「青瓷、白瓷、黄釉瓷」、130頁。

第8章 白瓷の誕生

　以上、少なくとも東魏、北斉では窯址での発見例もあることから、青瓷生産が行われていたことはまず間違いないだろう。こうした東魏、北斉の青瓷生産が突然始まったのか、あるいはそれ以前に北方でも青瓷生産の伝統があったのかが一つの問題といえる。北魏が東西に分裂した際、40万戸にも及ぶ大量の人民が洛陽から鄴に移り住んだということや、俑などの文物に見られる北魏洛陽と東魏の基本的な連続性を考えた場合、北魏洛陽時期にすでに青瓷が生産されていた可能性も十分考えられる。

　ここで少し時代を戻って北魏の洛陽遷都以前、すなわち北魏平城時期に目を転じてみよう。この墓葬出土の青瓷としてこれまでよく知られてきたのが大同の司馬金龍墓（484年）出土の唾壺で、従来これは南方産の青瓷と考えられてきた。筆者は残念ながらまだ実物を見る機会がなく、産地について判断はできないが、晋室末裔という司馬金龍の身分や同墓出土の漆画屛風にうかがえる南朝文化的要素など、南方産の青瓷唾壺が副葬されたとする見解には一定の道理はある。

　ところで、最近、大同北魏墓出土の新たな青瓷資料が報告された。一つは大同南郊北魏墓（M22）出土の青瓷四系罐〔図6〕である。これはいわゆる「双領罐」と呼ばれる口が二重になった器型であり、主として三国呉から西晋にかけて越窯をはじめ浙江省一帯で青瓷製のものがつくられており〔図7〕、管見のかぎり北朝領域での出土例は初めてである。年代差があるが、写真を見る限り、南方産製品がもたらされた可能性が高い。

　もう一つは大同雁北師院北魏墓（M1）出土の青瓷碗〔図8〕である。この青瓷碗については幸いにも実見する機会を得たが、胎土は黄白色で、釉は薄く、やや酸化気味で黄緑ないしは灰緑色を呈している。見込み中央部分は重ね焼きのためか不定形に釉が掛かっていない。興味深いことに同様の現象は河南偃師連体磚廠北魏墓（90YNLTM2）出土の青瓷蓮弁碗にも見られる。青瓷としては粗いつくりで、完成度は高いとはいえず、釉色や胎土は典型的な南方産のものとも異なる。したがって、北魏平城時期の北方青瓷である可能性も十分考えられる重要な資料といえよう。

　北魏平城時期に青瓷の萌芽があったとすれば、当然遷都後の洛陽時期にも引き続き青瓷が

(18) 「[10月] 丙子、東魏主發洛陽、四十萬戸狼狽就道。収百官馬、尚書丞郎已上非陪従者、盡令乗驢」（『資治通鑑』巻156・梁紀12・武帝中大通6年〔534〕）。

(19) 山西省大同市博物館・山西省文物工作委員会「山西大同石家寨北魏司馬金龍墓」『文物』1972年第3期。

(20) 前掲注（5）劉毅・袁勝文「北方早期青瓷初論」、84頁。

(21) 山西大学歴史文化学院・山西省考古研究所・大同市博物館『大同南郊北魏墓群』科学出版社、2006年。M22については、太武帝による黄河流域の統一（439年）から太和初年頃に分期されている（同書、472頁）。

(22) 大同市考古研究所『大同雁北師院北魏墓群』文物出版社、2008年。

(23) 巽淳一郎「鉛釉陶器的多彩装飾及其変遷」北京芸術博物館『中国鞏義窯』中国華僑出版社、2011年、340頁。巽淳一郎「鉛釉陶器の多彩装飾法とその変遷」奈良文化財研究所『河南省鞏義市白河窯跡の発掘調査概報』奈良文化財研究所、2013年、58-59頁。

生産されていたはずで、洛陽北魏墓出土の青瓷も北方産ということができ、北魏から北斉にいたる北朝青瓷の系譜が浮かび上がってくることになる。現時点ではまだ十分な証拠がないことも事実だが、南方青瓷の影響を受けながら、北方において早くから青瓷生産が行われていた可能性は十分に考えられよう。こうしたことから、司馬金龍墓の唾壺についても改めて産地の問題を踏まえ再検討が必要であろう。

（２）　北朝の低火度鉛釉器

　漢代の緑釉や褐釉などをはじめとする低火度鉛釉陶、いわゆる「釉陶」は魏晋時期から五胡十六国時期の華北一帯を中心にその命脈をとどめ、北魏司馬金龍墓の加彩釉陶俑や東魏・北斉の黄釉や褐釉碗など北朝期の復興、隆盛を経て、唐の三彩などへとつながっていく。低火度鉛釉という性質ゆえに実用器というよりも、むしろ墓葬に副葬するための明器となることが多い。また、制作自体が比較的容易である点や、呈色剤の使用による緑黄、褐色、黄色といった釉色のバリエーション、そして胎土の色や白化粧などによる色彩の変化により、青銅器や漆器、金属器、ガラス器などの模倣が可能な点も副葬品として好まれた理由の一つであろう。

　北魏平城時期の釉陶については最近詳しい研究が見られるようになり、とくに焼成方法については、素焼き後に施釉し再度焼成する二次焼成方法も一部に見られることや、唐三彩などの多色釉装飾誕生の基礎となる醬色釉が出現したことなどが指摘されており、北朝以降の釉陶を考える上で示唆に富む視点を提供している。また、従来司馬金龍墓の加彩釉陶俑にしか見られなかった俑の施釉装飾が北魏平城時期に少なからず見られることも分かってきており、前述したように釉陶器の出土例の増加など、この時期の釉陶生産の隆盛がうかがえる。ただし、この時期の墓葬では無釉の陶器が圧倒的に大部分を占めており、釉陶はどちらかというと特別なもの、高級品であったと思われる。

(24)　この時期の鉛釉陶の展開については以下に詳しい。李知宴『中国釉陶芸術』軽工業出版社・両木出版社、1989年。森達也「中国における鉛釉陶の展開」『中国古代の暮らしと夢——建築・人・動物——』愛知県陶磁資料館他、2005年。謝明良「魏晋十六国北朝墓出土陶瓷試探」『六朝陶瓷論集』国立台湾大学出版中心、2006年。謝明良『中国古代鉛釉陶的世界——従戦国到唐代——』石頭出版、2014年。

(25)　北魏洛陽城大市遺跡出土の連珠文のある鉛釉碗などから、低火度鉛釉陶器が一部実用品としても使われていた可能性が指摘されている（前掲注(24)森達也「中国における鉛釉陶の展開」、121頁）。

(26)　前掲注(21)山西大学歴史文化学院・山西省考古研究所・大同市博物館『大同南郊北魏墓群』、544頁。

(27)　古順芳「一組有濃厚生活気息的庖厨模型」『文物世界』2005年第5期。大同市考古研究所「山西大同迎賓大道北魏墓群」『文物』2006年第10期。なお、巽淳一郎氏は、司馬金龍墓の加彩釉陶馬などこの時期に白色瓷土を釉陶器の装飾に用いて白色を表現したと思われる工夫が見られることと、それが化粧土の発想にもつながる点を指摘している（前掲注(23)巽淳一郎「鉛釉陶器の多彩装飾法とその変遷」、59頁）。ただし、白色瓷土か白の加彩かはさらに詳細な分析、検討が必要であろう。

第 8 章　白瓷の誕生

　つづく北魏洛陽遷都後（洛陽時期）の鉛釉陶器としてまずあげられるのが宣武帝景陵（515年）出土の釉陶碗1点である〔口絵6〕。景陵から青瓷が出土していることはすでに述べたが、この釉陶碗は紅褐色の胎土にやや黄味がかった透明度の高い釉薬が掛けられている。注目されるのは碗内面と外面上半分に白化粧が施されている点で、白化粧使用の最初期の作例といえる。見込みには3つの大きめの目跡が確認できる。共伴の青瓷製品に比べるとやや粗さが目立つのは否めないが、皇帝陵からの出土品ということで釉陶が当時貴重視されていたことがうかがえる重要な資料といえる。

　一方、北魏洛陽城西外郭城内の大市遺跡に比定される場所からも釉陶器数十片が出土している。なかでも黄釉白彩連珠文碗〔口絵7〕は有名なもので、森達也氏が詳細に考察しているように、鉄分の強い胎土に白化粧が施され、褐色系の黄釉が掛けられたものである。同種の技法、文様で緑釉が施された破片も出土している〔口絵8〕。白化粧の部分には釉薬本来の色がうかがえるが、黒っぽく発色する素地のため白化粧がないとあたかも黒釉のように見える。実際、こうした黒い釉陶碗が同じ大市遺跡から出土している。白化粧（白泥）と釉陶による連珠文装飾は山西省太原の隋斛律徹墓（595年）出土の緑釉白彩貼花文硯にも見られ〔口絵9〕、こうした装飾技法が北魏から隋まで用いられたことが分かる。

　その他、北魏洛陽城大市遺跡からは黄色釉や白色釉に緑色釉を加えた二彩釉陶や釉下彩釉陶なども出土しており〔図9〕、北斉の二彩や三彩、唐三彩に先立つ釉陶の新たな装飾技法への関心を示す資料となりうるものであるが、その年代については同遺跡出土の青瓷、白瓷資料とともにさらなる検討がまず必要であろう。

　東魏では高雅墓（537年）や趙胡仁（堯趙氏）墓（547年）の出土品に見られるように醬釉系の黒色や黒褐色、茶褐色を呈した釉陶製品が目立つ。黒色の鉛釉陶製品は先に見た北魏洛陽城大市遺跡の例や、さらに北魏平城時期の墓からの出土例も多く、北魏平城時期以来の系譜がたどれる。とくに高雅墓（537年）出土の胴に二本弦文がめぐる黒褐色の釉陶碗〔図10〕は東魏から北斉にかけて釉陶や素焼きの陶器でしばしば見られる器型だが、その祖型は大同南郊北魏墓（M109）出土の弦文銀碗〔図11〕などのような当時北魏にもたらされた中央ア

(28)　中国社会科学院考古研究所洛陽漢魏城隊「北魏洛陽城内出土的瓷器與釉陶器」『考古』1991年第12期。

(29)　森達也「129作品解説」大広編『中国☆美の十字路』大広、2005年、148頁。

(30)　弓場紀知「北朝〜初唐の陶磁——六世紀後半〜七世紀の中国陶磁の一傾向——」『出光美術館研究紀要』第2号、1996年、118-119頁。前掲注(29)森達也「129作品解説」、148頁。なお、相州窯から出土した瓷高足杯には同様に白化粧で連珠文や円文が表現されている（河南省文物考古研究所『文物考古年報・2006年』河南省文物考古研究所、2006年）。

(31)　河北省文管処「河北景県北魏高氏墓発掘簡報」『文物』1979年第3期。

(32)　磁県文化館「河北磁県東陳村東魏墓」『考古』1977年第6期。

(33)　前掲注(21)山西大学歴史文化学院・山西省考古研究所・大同市博物館『大同南郊北魏墓群』。M109も前述のM22同様、太武帝による黄河流域の統一（439年）から太和年間（477-499）初め頃のものとされている（同書、472頁）。

ジアや西アジアの金属器やガラス器などにあると考えられる。さらに、東魏趙胡仁墓（547年）と北斉崔昂墓（565年）の黒褐色の釉陶四系罐は釉色、造形、寸法までほぼ同じといってよく、河北地区の東魏から北斉の釉陶生産の連続性、継承性を示している。⁽³⁴⁾

　北斉になると黄色の鉛釉器が明器として流行する。北斉の鉛釉器は現在北斉の都であった鄴や副都の太原（并州）地区の墓葬から大量に出土している。黄味の強いものから緑味の強いもの、さらに淡黄で白釉に近いものまで釉色は一様ではない。とりわけ、白瓷との関連で注目されるのは、瓷胎の鉛釉器、「瓷胎鉛釉」の存在であり、この問題についてはすでに本書第6章で詳しく論じた。⁽³⁵⁾白色に近い瓷胎と透明に近い釉薬による鉛釉器は、白いやきもの、すなわち白瓷を強く意識したものであったといえよう。鄴と太原の北斉の鉛釉器には、釉色や胎土に一定の差も認められることからそれぞれの地域でつくられた可能性が高い。⁽³⁶⁾両地域の陶俑の様式的な差についてはすでに言及したとおりであるが、⁽³⁷⁾同じ明器である鉛釉器もそれぞれの地域で生産されたと考えるのが自然であろう。

　こうした北斉黄釉器の流行は白瓷や唐三彩への萌芽である点で注目されるのはもちろんだが、そうした色合い自体に何らかの嗜好があったものと考えられる点でも興味深い。前に少し触れたが、東魏李希宗墓（544年）や北斉寿陽庫狄廻洛墓（562年）からは響銅や銀碗、鎏金銅器なども出土しており〔口絵15〕、それらと黄釉器は色合いや装飾技法など共通する点が多く、金属器やガラス器を意識したものであったと思われる。⁽³⁸⁾

　ところで、楊愛玲氏の北朝から隋の白瓷に関する一連の論考は注目すべきものだが、とくに北斉范粋墓（575年）出土の黄釉（白釉）製品に白化粧が施されているという指摘は極めて重要なものといえる。⁽³⁹⁾ただし、冒頭で少し述べたように、少なくとも現在公表されている范粋墓の黄釉（白釉）〔口絵16〕はいずれも高火度焼成の白瓷ではなく、低火度の鉛釉器と

(34) 鄴地区における東魏から北斉の陶俑の様式にも同様の連続性が見られる（小林仁「中国北斉時代の俑に見る二大様式の成立とその意義——鄴と晋陽——」『佛教藝術』297号、2008年。本書第5章）。

(35) 近年報告された安陽の東魏天平4年（537）趙明度墓からも瓷胎の鉛釉器が出土している（河南省文物管理局南水北調文物保護辦公室・安陽市文物考古研究所　孔徳銘・焦鵬・申明清「河南安陽県東魏趙明度墓」『考古』2010年第10期。河南省文物局『安陽北朝墓葬』科学出版社、2013年）。ただ、この墓には北斉時代に亡くなった夫人が合葬されており、出土した鉛釉器の年代は今後慎重に検討する必要があろう。

(36) 近年北斉鄴城内にあたる場所で鉛釉器を生産した曹村窯址が発見され話題となった（王建保「磁州窯窯址考察與初歩研究」中国古陶瓷学会編『中国古陶瓷研究（第16輯）』紫禁城出版社、2010年。李江「河北省臨漳曹村窯址初探與試掘簡報」同『中国古陶瓷研究（第16輯）』。王建保・張志忠・李融武・李国霞「河北臨漳県曹村窯址考察報告」『華夏考古』2014年第1期。本書第6章参照）。

(37) 本書第5章参照。

(38) 謝明良氏は北斉の黄釉器に見られる器体全面に貼花文装飾を施す方法と金属工芸の関連を指摘している（謝明良「関於玉壺春瓶」『陶瓷手記——陶瓷史思索和操作的軌跡——』石頭出版、2008年、41-42頁）。

(39) 前掲注（1）楊愛玲「関於安陽隋張盛墓和北斉范粋墓出土白瓷産地問題的研究」、70頁。

第 8 章　白瓷の誕生

考えるべきものである。前述したように、北魏景陵や洛陽城大市遺跡出土の鉛釉碗にすでに白化粧装飾の萌芽が見られたことから、北斉ではさらに胎土の精選や釉薬の透明度向上などとともにより白いやきものを意識した形に発展したと考えられる。

　なお、西安隋韋謀墓[40]（598年）や近年発掘された西安市長安区の隋唐墓群の隋墓からは、東魏、北斉の鄴地区の低火度鉛釉製品に類したものが出土しており、北斉鄴地区の発達した窯業生産が隋代において都・長安にも伝わり影響を与えた状況がうかがえ興味深い。

（3）　白瓷誕生に関する問題――北魏洛陽城大市遺跡出土瓷器と鞏義白河窯出土瓷器――

　高火度焼成の本格的な白瓷の出現をめぐっては青瓷と同様にさまざまな問題がある。北魏平城時期の文明皇后馮氏の大同永固陵（484-490年）[41]出土の「白釉双耳罐片」は、早期の白瓷としてこれまで言及があるものの、その写真はこれまで公開されておらず、実際の遺物も現在公開されていない。したがって、あくまで憶測でしかないが、本当に「白釉」と呼べる種類のものなのか、あるいは盗掘の際などに後世のものが混じったのではないかといった可能性も同時に考えるべきであり、少なくとも現時点ではこの作例を北魏の白釉あるいは白瓷[42]と断定することはできない。

　では、本格的な白瓷はいつ誕生したのか。早期の白瓷の代表とされていた北斉范粋墓（575年）の出土品が高火度の白瓷ではなく、低火度鉛釉器であることはすでに述べた。白瓷誕生の問題をめぐっては、近年、河南省の鞏義白河窯において発見された青瓷と白瓷、黒瓷などが北魏時代のものである可能性があるとして注目されている[43]。筆者は出土品の一部を実見する機会があったが、白瓷とされるものは確かに青瓷よりも胎土が上質で白く、釉薬はやや緑味があり碗の見込みのたまり部分は濃緑色を呈していたが透明度が高く、全体としては白瓷と呼んでも良いものであった〔口絵17〕。

　青瓷の碗にはいずれも見込みに大きな支釘痕（目跡）が3つ見られるが、白瓷には支釘痕は見られない〔口絵19〕。これは重ね焼きの際、白瓷を一番上に置くためであり、実際に両者が重なった状態で出土した例もある[44]〔口絵18〕。このことから白河窯では、1）青瓷と白瓷が同時に焼成されていた、2）白瓷は青瓷よりも稀少であった、3）白い白瓷を意図的につくろうとしていた、ということがうかがえる。

(40)　戴応新「隋韋謀墓和韋寿夫婦合葬墓的出土文物」『故宮文物月刊』第208号（第18巻第4期）、2000年。

(41)　大同市博物館・山西省文物工作委員会「大同方山北魏永固陵」『文物』1978年第7期。

(42)　永固陵は金代と清代に計3度盗掘に遭ったことが分かっている（前掲注(41)大同市博物館・山西省文物工作委員会「大同方山北魏永固陵」、31頁）。

(43)　国家文物局主編『2007中国重要考古発現』文物出版社、2008年。河南省文物考古研究所・中国文化遺産研究院・日本奈良文化財研究所『鞏義白河窯考古新発現』大象出版社、2009年。国立文化財機構奈良文化財研究所『鞏義白河窯の考古新発見』国立文化財機構奈良文化財研究所、2012年。奈良文化財研究所『河南省鞏義市白河窯跡の発掘調査概報』奈良文化財研究所、2013年。

(44)　河南省文物考古研究所の趙志文氏のご教示による。

鞏義白河窯の青瓷と白瓷が同じ年代であるのは明らかであるが、問題はその年代がいつかということである。これらが本当に北魏のものであるとすれば、青瓷はもちろん、本格的な高火度焼成の白瓷がすでに北魏洛陽時期に誕生していたことになる。現時点で鞏義白河窯の青瓷と白瓷を北魏と年代比定する大きな根拠の一つは北魏洛陽城大市遺跡出土品〔口絵20、図12〕との類似である。大市遺跡出土の青瓷や白瓷資料については近年調査する機会があったが〔図13、14〕、器形、胎土、釉色など少なくとも隋代まで降りうるものも含まれており、その年代については慎重な検討が必要と思われる[45]。
　さらに、現時点で洛陽地区の北魏墓からは鞏義白河窯タイプの青瓷や白瓷は出土していないことも鞏義白河窯の青瓷と白瓷を北魏とするには躊躇せざるえない理由の一つである。むしろ、同じ鞏義黄冶窯址Ⅱ区出土の隋の青瓷[46]〔図15〕や偃師商城博物館工地隋墓出土の青瓷[47]〔口絵21〕、さらには河北地区の墓葬や窯址などの出土資料との比較から隋頃とするのが妥当なように思われる。しかしながら、大市遺跡は地層関係がはっきりしており、その年代はまず間違いないと報告されている点も現時点ではある程度尊重する必要はあろう[48]。いずれにせよ、洛陽城大市遺跡の青瓷や白瓷も含め、今後釉や胎土の化学分析なども踏まえたさらなる研究による問題解明が期待される。
　以上のことから、白瓷の誕生が北魏にさかのぼる可能性はひとまずなくなったといえる。もちろん、北朝後期、とくに北斉以降、青瓷や瓷胎の低火度鉛釉器に見られるように白いやきものへの志向が生まれていたことは確かで、唐三彩の前身ともいえる北斉の三彩の存在が注目されたように、この時期に本格的な白瓷が出現していてもおかしくはない。しかしながら、安陽の隋張盛墓（595年）をはじめとしたいくつかの紀年墓資料から、現時点ではっきりといえるのは、高火度の本格的な白瓷が出現するのは隋代初めということになる。では次にその隋代の白瓷について、安陽隋張盛墓の白瓷俑を中心に見ていきたい。

3　安陽隋張盛墓出土の白瓷俑について

（1）　隋の白瓷

　前章で詳述したとおり、安陽隋張盛墓（595年）から出土した白瓷加彩鎮墓武人俑[49]〔口絵10、11〕、白瓷黒彩侍吏俑〔口絵12〕、白瓷黒彩鎮墓獣〔口絵13〕は、隋初に本格的な白瓷が

(45)　調査に同行した森達也氏は、北魏洛陽城大市遺跡出土陶瓷について詳細な分析を行い、北魏後期と隋代のものが混在していることを明らかにし、北魏とされた鞏義白河窯の青瓷と白瓷は大市遺跡の隋代の製品に類することから、その年代は隋代である可能性が高いことを指摘している（森達也「北魏後期陶瓷編年の再検討」『中国考古学』第11号、2011年、176頁）。

(46)　前掲注(43)河南省文物考古研究所・中国文化遺産研究院・日本奈良文化財研究所『鞏義白河窯考古新発現』、25頁。

(47)　偃師県文物管理委員会「河南省文物考古研究所偃師県隋唐墓発掘簡報」『考古』1986年第10期。

(48)　中国社会科学院考古研究所洛陽漢魏城隊「北魏洛陽城内出土的瓷器與釉陶器」『考古』1991年第12期、1094頁。

(49)　考古研究所安陽発掘隊「安陽隋張盛墓発掘記」『考古』1959年第10期。

第 8 章　白瓷の誕生

誕生していたことを示す代表的な作例の一つである。この他、山西省太原の斛律徹墓(595年)[50]、陝西省西安の李静訓墓(608年)[51]や姫威墓(611年)[52]などからも極めて質の高い白瓷が出土していることから、隋に本格的な白瓷が出現し、都を中心に流通していたことが分かる。これらはいずれも高位の被葬者の墓であり、しかも白瓷の多くは邢窯産と考えられている[53]。河北産の白瓷が隋の都であった西安地区に比較的多くもたらされている点は、前述の東魏・北斉系の低火度鉛釉が西安地区の隋墓からも出土している状況や北斉鄴の陶俑の様式が西安地区の隋の俑に大きく影響しているという状況とも重なる[54]。さらに、最近注目されている邢窯のいわゆる「透影白瓷」[55](極めてうすづくりで透光性の高い高品質の白瓷)は隋代の白瓷工芸が極めて高度に発達していたことを示しており、隋の白瓷、さらには邢窯に対する従来の認識を大きく変えるのに十分なものである。

　そうした本格的な白瓷がかなり特殊な高級品であったことは、近年の邢窯の調査研究成果や安陽相州窯などの発掘成果から粗製の白瓷や青瓷などが数量的には圧倒的に多いことからも分かる。逆にいえば、白瓷生産の裾野の広さがあったからこそそうした一部の特別な最高級の白瓷を生み出すことができたのであろう。俑は明器という特殊性はあるがその時代の窯業生産とも多かれ少なかれ関係している。明器という性格ゆえに施釉がなされた高火度焼成のものは比較的少ない。しかし、三国や西晋の越窯の青瓷俑や唐代岳州窯の青瓷俑などその地の窯業レベルを如実にうかがわせる記念碑的な例となるものが多く、張盛墓の白瓷俑もまさしく当時の白瓷生産の高度なレベルをうかがわせるものといえる。

(2)　張盛墓の白瓷俑とその産地

　張盛墓から出土した計85体の俑のうち、武人俑2体、鎮墓獣2体、そして侍吏俑2体の計6体が高火度焼成による白瓷俑で、残りはすべて白胎加彩俑であった。白瓷の武人俑や鎮墓獣には黒釉が頭髪や眼などに部分的に施されており、装飾上の大きな効果を生んでいる。さらに侍吏俑の白瓷釉上には赤や緑などの加彩の痕跡が一部に見られる〔口絵11〕。

　張盛墓出土の白瓷俑は、白瓷という目新しい材質からも、また他の陶俑に比べ格段に大きくつくられていることや、鎮墓武人俑と鎮墓獣が含まれていることなどから明らかなように、「鎮墓俑」の役割を担っていたことが分かる。逆にいえばこうした鎮墓俑の存在とその意義をより強調する意味で、当時新素材として注目されていた白瓷を適用したとも考えられる。

(50)　山西省考古研究所・太原市文物管理委員会「太原斛律徹墓清理簡報」『文物』1992年第10期。
(51)　唐金裕「西安西郊隋李静訓墓発掘簡報」『考古』1959年第9期。中国社会科学院考古研究所『唐長安城郊隋唐墓』文物出版社、1980年。
(52)　陝西省文物管理委員会「西安郭家灘隋姫威墓清理簡報」『文物』1959年第8期。
(53)　斉東方「読豊寧公主與韋圓照合葬墓札記」『故宮文物月刊』第195号、2002年、41頁
(54)　小林仁「隋俑考」清水眞澄編『美術史論叢 造形と文化』雄山閣、2000年、349頁。本書第7章、224-227頁。
(55)　張志忠・王会民「邢窯隋代透影白瓷」『文物春秋』1997年S1期 (増刊)。

さらに、白瓷俑には鎮墓武人俑と鎮墓獣に加え、冠や襠襦衫を着け、儀仗刀を支え持った「侍吏俑」（文官あるいは文吏か）が見られる。これは、鎮墓武人俑や鎮墓獣と１つのセットをなしている点で、つづく唐代に一般化する武人（武官）・文官・鎮墓獣という鎮墓俑セットに先立つものとして注目される。

　張盛墓出土の白瓷俑とその他の瓷器製品については、これまでのところ張盛墓とも地理的に程近い安陽市北郊の相州窯で制作されたとの考えが有力となっている[56]。実際、安陽相州窯からは青瓷の「文吏俑」片（胡人俑か）〔図16〕や人面鎮墓獣頭部〔図17〕、そして紅陶の男俑頭部なども出土している[57]。当時の安陽一帯における製瓷産業の隆盛は、古窯址や墓葬からの多くの出土品によってすでに明らかであり、張盛墓の画期的ともいえる白瓷俑の出現も、そうした安陽地区の窯業生産を背景にしていると思われる。

　ただし、張盛墓では俑以外の他の白瓷明器類はかなり緻密な胎土を用いた丁寧なつくりをしているものの、いずれもやや青みが強く、どちらかというと白瓷というよりも青瓷に近いものである。これは白瓷が青瓷生産の改良により創出されたことを示す一方で、張盛墓の突出した出来の白瓷俑をより際立たせている。

　そうした中、張盛墓の白瓷俑の産地を考える上で注目すべき新たな資料が邢窯窯址で見つかった[58]〔口絵22〕。脚部から台座にかけての一部分の破片で、台座の形が円形と方形で異なるものの、張盛墓の白瓷文吏俑と極めて近い造形を見せる。「青釉」とされるが、写真から判断する限り、確かに釉薬のたまった部分は青みを帯びている。隋代の白瓷技術を考えた場合、「透影白瓷」に象徴されるように邢窯が安陽相州窯を凌駕していることはいうまでもなく、張盛墓出土の白瓷俑の白瓷としての質の高さや現時点で相州窯から同種のレベルの白瓷が出土していないということからも、張盛墓の白瓷俑の産地が邢窯である可能性も高いのではないかと考えられる。少なくとも隋代の安陽相州窯と邢窯は技術的にも製品の種類という点でも一定の関係を有していたと考えられる。その意味で、邢窯をはじめとした河北南部の窯と河南北部の安陽相州窯などを同じ一大窯区に属する窯と見る穆青氏の指摘は極めて重要であり、今後重視すべき視点である[59]。

4　おわりに

　北朝から隋代にいたる製瓷産業の発達にはなお不明な点も多い。しかし、そこには青瓷から白瓷へという大きな流れが明らかに存在している。北朝青瓷は遅くとも東魏には出現して

(56)　馬世之「隋張盛墓出土の文物」『河南省博物館』講談社、1983年、204頁。前掲注（1）楊愛玲「関於安陽隋張盛墓和北斉范粋墓出土白瓷産地問題的研究」、68-69頁。

(57)　河南省博物館・安陽地区文化局「河南安陽隋代瓷窯址的試掘」『文物』1977年第２期。前掲注（1）楊愛玲「白瓷的起源與発展」。

(58)　趙慶鋼等主編『千年邢窯』文物出版社、2007年、248頁。ただし、正式な考古発掘品ではなく、採集品のようである。

(59)　前掲注（1）穆青「青瓷、白瓷、黄釉瓷」、129頁。

いたことは確かだが、その初現が北魏まで遡る可能性は十分に考えられよう。それとともに見逃せないのが北魏平城時期以降に活発化する低火度鉛釉陶の生産である。北魏洛陽遷都後の景陵や洛陽城大市遺跡から出土した釉陶製品には白化粧の使用がすでに見られ、装飾的効果のみならず、そこには白いやきものを志向する意識の萌芽がうかがえる。さらに北斉では范粋墓出土の瓷胎鉛釉器に代表されるようにかなり白い胎土に透明に近い釉薬を施すという点で低火度鉛釉ながら白いやきものに限りなく近づいている。一方、北斉の青瓷でも白化粧を用いる例があるなど、かなり白さを意識したものが見られる。こうしたことから、北朝後期に本格的な高火度の白瓷が出現する可能性は十分あったと思われる。

　しかし、現時点での出土資料で高火度焼成の本格的な白瓷が見られるのは遅くとも隋初からである。隋初の白瓷はかなりの完成度を示しており、この背景に北朝後期の窯業技術が大きな基礎としてあったことはいうまでもない。安陽張盛墓出土の白瓷俑は隋初白瓷の代表的な例の一つであり、相州窯をはじめ安陽一帯の製瓷産業の発達と密接に関係しているものといえるが、邢窯産の類例の発見はさらに新たな問題を投げかけている。近年注目されている「透影白瓷」に象徴されるように、邢窯の隋代の白瓷は従来考えていた以上に極めて高度に発達しており、都・長安の有力貴族墓出土の精美な白瓷はほとんどが邢窯産と考えられる。これらのことから、隋代白瓷における邢窯の優位性がうかがえ、張盛墓の中でも突出した白瓷俑が邢窯産である可能性も十分考えられる。

　一方、隋代の洛陽地区の窯業にはなお不明な点が多い。近年発掘された鞏義白河窯は大きな成果であるが、その年代についてはなお慎重な検討を要する。隋大業元年（605）にその建設が始まった東都・洛陽城へは、裕福な商人はじめ、多くの工人グループが各地から移住させられたという。[60] 北斉の鄴一帯の文化が隋の都であった西安地区などにも大きな影響を与えたことが発掘成果から明らかになりつつあることを考えると、距離的に近く、しかも窯業が発達していた安陽や河北南部からも陶工が移住した可能性は極めて高い。実際、洛陽地域の唐三彩の出現が北斉三彩の技術を継承しているとの重要な指摘もある。[61]

　また、北斉の黄釉器は初唐の黄釉俑の出現につながるものと考えられる。洛陽地区では近年白釉の俑や明器が随葬された鞏義の隋墓の報告もあるが、[62] 紀年墓ではなく、俑の造形などからその年代は初唐まで降る可能性もある。近年の鞏義黄冶窯での三彩窯址や唐青花などの相次ぐ大きな発掘成果や洛陽老城地区の唐代瓷器窖蔵(じきこうぞう)出土の白瓷などの考古発見は、洛陽地区の隋唐時代の陶瓷生産の隆盛を物語っている。今後、鞏義白河窯をはじめ洛陽地区の瓷器生産の初現の問題に関して、さらなる発見や研究が期待できよう。

(60)　本書第7章、234頁。
(61)　森達也「唐三彩の展開」朝日新聞社・大広編『唐三彩展　洛陽の夢』大広、2004年、164頁。
(62)　鞏義市博物館「河南鞏義市立挾津口隋墓清理簡報」『華夏考古』2005年第4期。

図1　青瓷鶏首壺
北魏宣武帝景陵(515年)出土
復元高約36.0cm

図2　青瓷鶏首壺
偃師連体磚廠2号北魏墓出土
高28.2cm

図3　青瓷鶏首壺
南京蔡家塘1号南朝墓出土
高43.5cm

図4　青瓷碗
北斉高潤墓(576年)出土

図5　各種酒具
東魏李希宗墓(544年)出土

第8章　白瓷の誕生

図6　青瓷四系罐
大同南郊北魏墓(M22)出土
高33.6cm

図7　青瓷四系罐
南京緯八路李家山1号西晋墓出土
高26.5cm

図8　青瓷碗
大同雁北師院北魏墓(M1)出土
高7.4cm、口径14.5cm、底径6.2cm

図9　白釉緑彩陶片　北魏洛陽城大市遺跡出土

図10　黒褐釉弦文碗　東魏高雅墓(537年)出土
　　　高7.0cm、口径14.5cm

図11　弦文銀碗　大同南郊北魏墓(M109)出土
　　　残高4.6cm、口径11.4cm

図12　各種陶瓷　北魏洛陽城大市遺跡出土

第 8 章　白瓷の誕生

図13　青瓷片
北魏洛陽城大市遺跡出土

図14　白瓷片
北魏洛陽城大市遺跡出土

図15　各種青瓷片
鞏義黄冶窯址Ⅱ区出土

図16　青瓷俑片実測図
　　　相州窯址出土
　　　残高9.5cm

図17　青瓷人面鎮墓獣頭部
　　　相州窯址出土

第 8 章　白瓷の誕生

図版リストおよび出典

1　青瓷鶏首壺　北魏宣武帝景陵(515年)出土　復元高約36.0cm(洛陽博物館)
2　青瓷鶏首壺　偃師連体磚廠 2 号北魏墓出土　高28.2cm(洛陽博物館)
3　青瓷鶏首壺　南京蔡家塘 1 号南朝墓出土　高43.5cm(南京市博物館)
4　青瓷碗　北斉高潤墓(576年)出土(中国磁州窯博物館)
5　各種酒具　東魏李希宗墓(544年)出土(大広編『中国☆美の十字路展』大広、2005年、図版100)
6　青瓷四系罐　大同南郊北魏墓(M22)出土　高33.6cm(山西大学歴史文化学院・山西省考古研究所・大同市博物館『大同南郊北魏墓群』科学出版社、2006年、彩版九-5)
7　青瓷四系罐　南京緯八路李家山 1 号西晋墓出土　高26.5cm(南京市博物館)
8　青瓷碗　大同雁北師院北魏墓(M 1)出土　高7.4cm、口径14.5cm、底径6.2cm(大同市考古研究所)
9　白釉緑彩陶片　北魏洛陽城大市遺跡出土(中国社会科学院考古研究所洛陽工作站)
10　黒褐釉弦文碗　東魏高雅墓(537年)出土　高7.0cm、口径14.5cm(河北省文物研究所『珍瓷賞真——河北省文物研究所蔵瓷選介——』科学出版社、2007年、図版 2)
11　弦文銀碗　大同南郊北魏墓(M109)出土　残高4.6cm、口径11.4cm(山西大学歴史文化学院・山西省考古研究所・大同市博物館『大同南郊北魏墓群』科学出版社、2006年、彩版一二-2)
12　各種陶瓷　北魏洛陽城大市遺跡出土(中国社会科学院考古研究所洛陽工作站)
13　青瓷片　北魏洛陽城大市遺跡出土(中国社会科学院考古研究所洛陽工作站)
14　白瓷片　北魏洛陽城大市遺跡出土(中国社会科学院考古研究所洛陽工作站)
15　青瓷片　鞏義黄冶窯址Ⅱ区出土(河南省文物考古研究所・中国文物研究所・日本奈良文化財研究所『黄冶窯考古新発現』大象出版社、2005年、図版 1)
16　青瓷俑片実測図　相州窯址出土　残高9.5cm(河南省博物館・安陽地区文化局「河南安陽隋代瓷窯址的試掘」『文物』1977年第 2 期、図一〇-1)
17　青瓷人面鎮墓獣頭部　相州窯址出土(楊愛玲「白瓷的起源與発展——従河南博物院蔵白瓷談起——」『中原文物』2002年第 4 期、封三-4)

※出典、撮影記載のないものはすべて筆者撮影。

第9章
初唐黄釉加彩俑の特質と意義

1　はじめに

　初唐の俑の特色の一つといえる黄釉加彩俑は、陝西省の西安地区と河南省の洛陽地区を中心に出土している。主として白い瓷土に淡い黄色の低火度鉛釉を掛け、さらに朱や青、緑、黒などの彩色を施した黄釉加彩俑は、美術史的にも陶磁史的にも重要な存在といえる。

　こうした黄釉加彩俑の一部はかつて隋時代のものとされたこともあったが、その後の紀年墓などの出土例からほとんどが唐時代、とくに初唐のものであることが明らかになった。こうしたことから、この黄釉加彩俑は美術史的な観点から俑における初唐の特質、いわゆる「初唐様式」の実態を解明する上で重要な手がかりとなるものといえる。一方、陶磁史的に見れば、後漢から北朝を経て隋唐へとつながる低火度鉛釉の明器の系譜において、この黄釉加彩俑は直接的には北斉における各種黄釉明器やのちに登場する唐三彩俑との関連などの点で極めて重要な役割を担うものと考えられる。

　そこで、本章ではそうした初唐の黄釉加彩俑（加彩の見られない黄釉俑も含む）の実態とその特質についての考察を通して、俑における「初唐様式」を再検討するとともに、その陶磁史的な意義について明らかにしたい。

2　黄釉加彩俑の出土例

　これまでの発掘報告や筆者が調査で確認できたものなどから黄釉加彩俑が出土した墓は少なくとも14基以上見られる。地域でいうと、陝西地区、河南地区、山西地区、湖北地区、遼寧地区であり、出土数が最も多いという点とほとんどが紀年墓であることから、陝西地区の

（1）　唐時代の時期区分として、初唐、盛唐、中唐、晩唐の4期区分が現在考古学や美術史、陶磁史でもしばしば用いられている。一般には、初唐（618-712あるいは709）、盛唐（712-756）、中唐（766-835）、晩唐（836-906）との分期がなされることが多い。この区分は本来唐詩の時期区分として早くは南宋時代にすでに見られる時代区分といわれる。現在、考古学や美術史、陶磁史では、墓葬形式や出土資料による分期研究が行われており、とりわけ墓葬資料の増加により現在そうした4期区分については墓葬形式や壁画、副葬品の内容、あるいは対象地域などさまざまな要素から個別的あるいは総合的に再検討する必要があるが、本書では便宜上この「初唐」という区分を用いている。

（2）　水野清一「隋俑」『世界陶磁全集　第9巻』河出書房、1956年。佐藤雅彦『中国の土偶』美術出版社、1965年。

第9章　初唐黄釉加彩俑の特質と意義

出土例から順次見ていきたい。

(1) 陝西地区

①楊温墓（640年）

　黄釉加彩俑の出土例の最初期例がこの楊温墓（640年）出土のものである。陝西地区の黄釉加彩俑はこの楊温墓をはじめほとんどが礼泉県にある唐太宗昭陵の陪葬墓のものである。楊温墓については壁画の一部などが紹介されているほかはまだ正式な報告がないが、昭陵博物館には黄釉加彩文官俑2体が展示されている〔図1〕。いずれも初唐期によく見られる型式の文官であり、黄釉上には朱などの彩色の痕跡が見られる。楊温墓からは同時に加彩陶女俑も出土している。一般的に黄釉俑の出土する初唐墓からは加彩陶俑が同時に出土している例が多く、この問題については後述する。

②長楽公主墓（643年）

　長楽公主墓からは武人俑2体、鎮墓獣2体、男立俑40体などを含む計46体の黄釉加彩俑が出土した。いずれも瓷土による白胎上に黄釉が掛けられ、さらに朱や黒の彩色が施されている。武人俑2体はいずれも高さ41.0cmと他の俑よりも大きく〔図2〕、また東魏・北斉以来の岩座上に立ち、左手に盾を支え持つタイプの鎮墓武人俑の形式をとっていることから、鎮墓武人俑と考えることができる。両者はほぼ同じ形式だが、一方は顎鬚をたくわえている点が唯一異なる。とくに顎鬚をたくわえたタイプの武人俑は、黄釉加彩ではなく加彩陶俑であるが、独孤開遠墓（642年）と王君愕墓（645年）でも見られ〔図3、4〕、640年代の鎮墓武人俑の一つの共通形式であったことが分かる。逆にいえば、長楽公主墓ではそうした加彩陶俑の形式の上に黄釉加彩という新たな装飾が施されたということである。興味深いことに、類似の鎮墓武人俑の陶范が近年、唐長安城の東市にほど近い場所にあたる平康坊窯址で発見された〔図5〕。他にも初唐期と考えられる陶俑やその陶范が発見されていることから、この平康坊窯址は初唐期に操業していた窯と考えられる。唐三彩など鉛釉陶器も一部出土していることから、長楽公主墓の黄釉加彩武人俑などもこの窯で生産された可能性が考えられよう。少なくとも初唐期の俑の生産工房が長安城内にあったという点は、加彩俑のみならず陝西地区の黄釉加彩俑の産地を考える上で一つの重要な手がかりとなるものといえる。

　長楽公主墓の鎮墓獣のうち、人面鎮墓獣は北朝以来の人面鎮墓獣によく見られるいかめし

（3）　昭陵博物館「唐昭陵長楽公主墓」『文博』1988年第3期。
（4）　こうした形式の武人俑は高宗中期以後には少なくなることが指摘されている（昭陵博物館「唐昭陵長楽公主墓」『文博』1988年第3期、28頁）。
（5）　平康坊窯址の発見については下記を参照されたい。①呼琳貴・尹夏清「長安東市新発現唐三彩的幾個問題」『文博』2004年第4期、②張国柱「碎陶片中的大発現——西安又発現唐代古長安三彩窯址——」『収蔵界』2004年第8期、③王長啓・張国柱・王蔚華「原唐長安城平康坊新発現陶窯遺址」『考古與文物』2006年第6期、④張国柱「従唐長安両処三彩窯模具看唐三彩陶坯的制作工芸」『東方収蔵』2010年第9期。

い胡人の表情ではなく、やや女性的とも思える愛らしく静謐さをたたえたものであり、極めて芸術性に富んだものである〔図6〕。その姿態は北魏以来に定型化する蹲踞する姿勢で、四肢はやや太く、短く、頭上には三角状の帽子をかぶる。黄釉の質感の効果が十分に生かされ、最小限の彩色のみが加えられた黄釉加彩俑の初期の傑作の一つといえよう。黄釉加彩ではないが貼金加彩陶の類例が司馬睿墓（649年）や長安区南里王村唐墓、王士通墓（655年）などからも出土している〔図7、8〕。これらはいずれも加彩により八の字状の口髭が描かれていることから、男性の顔であることが分かる。

一方、獣面鎮墓獣については、両耳が直立し、牙を剝き出した獅子のような造形であり〔図9〕、人面鎮墓獣同様、長安区南里王村唐墓の貼金加彩のものと共通の造形を見せる〔図10〕。ただし、司馬睿墓の獣面鎮墓獣は、獅子形を呈した基本形式は長楽公主墓や長安区南里王村唐墓のものと同様だが、左右4本ずつ背中に角状突起が見られる点と高めの岩座上に乗っているという点が異なり〔図11〕、これはむしろ段簡壁墓（651年）などそれ以降主流となる形式の萌芽といえる〔図12〕。

さらに、司馬睿墓出土の鎮墓武人俑〔図13〕の形式は、李思摩墓（647年）や竇誕墓（貞観年間〔627-49〕）、長安区南里王村唐墓などのものと同様〔図14～16〕、長楽公主墓で見られた按盾形式の伝統的なものではなく、両手を握りしめ何かを持つ格好で体の前に置く格好をとり、胸に獣面飾りの付いた鎧をまとい、同様の形式の兜鍪をかぶっている。これらのことから、640年代にはとくに鎮墓武人俑や鎮墓獣の形式において新旧二つの形式が併存していたことが分かる。

なお、長楽公主墓からは黄釉加彩俑以外に男騎馬俑11体と女騎馬俑11体の計22体の加彩紅陶俑も出土している。黄釉加彩俑と加彩陶俑が同時に副葬されている点は楊温墓で見たとおりである。長楽公主墓では武人俑と鎮墓獣のいわゆる鎮墓俑に相当するものなど俑の中でも中心的な役割のものが黄釉加彩でつくられていることは、黄釉加彩俑が単なる加彩陶俑以上に特別な価値をもったものとして認識されていた可能性を示唆している。

③張士貴墓（657年）

「輔国大将軍荊州都督虢国公」の張士貴の墓からは207体に及ぶ黄釉加彩俑が出土した。報告書では別に「彩絵瓷俑」として男騎馬楽俑22体があるとされるが、これも基本的には黄釉加彩俑に含めて良いものと考えられるので、黄釉加彩俑は計229体ということになる。これは次に見る鄭仁泰墓（664年）に次ぐ多さである。

なかでもその代表といえるのが、文官俑と武官俑（武人俑）であり、前者が高さ68.5cm、後者が高さ72.5cmと大型で、いずれも岩座上に立つことなどから、鎮墓俑の一つと考えら

(6) 張全民「西安唐墓出土的鎮墓獣」『収蔵』総第218期、2011年2月、24頁。
(7) 陝西省文管会・昭陵文管所「陝西礼泉張士貴墓」『考古』1978年第3期。この数量中に墓室で発見された武人俑、文官俑、鎮墓獣（いずれも破片）は計上されていないようであるが、のちに武人俑と文官俑は修復された。

第9章　初唐黄釉加彩俑の特質と意義

れる〔図17、18〕。したがって、これはそれまで武人俑一対と鎮墓獣一対（人面と獣面）を基本とした鎮墓俑のセットに加え、唐時代に一般化した武官と文官が対になる形式の最初期の例といえる。いずれも見事な彩色で、貼金や貼銀も加えられた華やかな装飾性を見せており、逆に黄釉の部分はほとんど確認できないほどである。長楽公主墓の人面鎮墓獣とは打って変わり、ここでは黄釉の効果はほとんど見られず、むしろ完全に彩色の下地となっている。

　一方、それ以外の種類の俑では、たとえば各種騎馬俑においては黄釉の部分は一つの色彩効果として十分に生かされている。ここには、華やかな色彩効果を求める当時の風潮を背景に、黄釉加彩技術が一つの頂点に達したことを示しているとともに、そうした傾向において装飾技法としての黄釉の一つの限界をもうかがわせている。すなわち、当初施釉という点では加彩に比べ特殊な価値が付加されたものであったが、単独では装飾効果の低い単色の黄釉が必然的に加彩技術と組み合わされて発展することになり、それが結局は黄釉加彩と単なる加彩の区別がほとんどなくなるまでにいたると、黄釉である必然性も自然となくなり、黄釉加彩が衰退したということであろう。これは同時に黄釉加彩の次の段階に唐三彩が発展してきたこととも無関係とはいえないだろう。

　張士貴墓で出土した黄釉加彩の女侍俑〔図19〕は、造形的には前述の楊温墓（640年）出土の加彩のものとほぼ同一であり〔図20〕、古格の造形といえる。ここにも黄釉加彩が加彩陶俑と共通の造形において適用されるという事例を見ることができる。後述するが、このことは加彩陶俑と黄釉加彩俑の産地の共通性を示唆するものといえよう。

　なお、張士貴墓では唐代彫塑史の中でも名作の一つに数えられる「白陶誕馬」が出土した〔図21〕。瓷土による素焼きの馬であり、ここでは加彩装飾はまったく施されていない。黄釉や加彩などの装飾を一切排除した純粋な造形のみを追求したこの誕馬が、黄釉加彩俑が技術的な頂点に達した時点で見られるというのは決して偶然とはいえず、そこには黄釉加彩俑のもう一つの重要な特色、すなわち瓷土による白胎ということがうかがえる。こうしたカオリン質の瓷胎による白胎は黄釉加彩のみならず、次の唐三彩俑においても重要な特色となるものである。

④鄭仁泰墓（664年）

　「右武衛大将軍同安郡開国公」の鄭仁泰の墓からは合計466体の黄釉加彩俑が出土しており、

（8）　貼金（あるいは金彩）装飾は、李寿墓（631年）出土の加彩武人俑など初唐期の加彩陶俑にも見られ、さらに早くは東魏の茹茹公主墓（550年）出土の鎮墓武人俑などにも確認できる。

（9）　そうした付加価値の背景としては、長谷部楽爾氏が指摘しているように「つややかな白い肌への追求」という純粋に釉薬としての美しさということが当然ながら考えられる（長谷部楽爾「唐三彩の諸問題」『MUSEUM』第337号、1979年、26頁）。

（10）　この女侍俑はMIHO MUSEUMなどで2004年に開催された『長安陶俑の精華展』で出品されており、図録では「白釉加彩」となっているが、かなり透明度の高い黄釉の一種と考えられる。なお、同図録では遼寧省朝陽の蔡須達墓（643年）出土の侍女俑との類似も指摘されている（MIHO MUSEUM編『長安陶俑の精華展』MIHO MUSEUM、2004年、127頁）。

（11）　陝西省博物館・礼泉県文教局唐墓発掘組「唐鄭仁泰墓発掘簡報」『文物』1972年第7期。

これは黄釉加彩俑の副葬数としては現在最多である。加彩陶俑も同時に出土しているがこちらはわずか17体であり、鄭仁泰墓はほぼすべてが黄釉加彩俑であるといってもよいほどである。

鄭仁泰墓の黄釉加彩俑は、その副葬数の多さのみならず、質においても張士貴墓とともに一つの頂点にあるといえる。その代表が文官俑と武官俑（武人俑）である〔口絵23、図22、23〕。黄釉上に加彩と貼金で豪華に装飾された文官俑、武官俑は前述の張士貴墓（657年）と基本的に同一形式であり〔図17、18〕、ほぼ同寸であることから、同一の陶范で制作されたか、あるいは少なくとも同一の工房のものと考えられる。張士貴も鄭仁泰も唐の名将であり、大将軍位を授けられていることからその副葬品は当然ながら皇帝から下賜されものと考えられ、黄釉加彩俑の副葬数の多さからもそれらは官営の工房で組織的に生産されたと見てよいだろう。したがって、初唐の黄釉加彩俑は当時の官営工房あるいはそれに準じる工房でつくられ、なおかつ、俑の中でも特別な存在であった可能性が高い。

出土した一対の鎮墓獣は、人面と獣面形で蹲踞する姿勢である点、北魏以来の伝統的な形式を踏襲している〔図24〕。いずれも背中に大きな戟状の突起を有するが、これは北斉鄴地区の堯峻墓（567年）や高潤墓（576年）などにその源流があるもので、馬蹄となるのは北斉晋陽の鎮墓獣に多く見られる要素であり、いずれも北斉時代の諸要素を継承した伝統的なものといえる。[12]鄭仁泰墓のものはさらに前肢付け根に翼毛のような表現が加えられている点は唐代以降の新たな要素といえ、さらに先の文官俑や武官俑と同様の岩座上に坐している。また、人面鎮墓獣の表情は立派な眉毛や顎鬚をたくわえたいわゆる「深目高鼻」の胡人の形象を見せている。

文官俑や武官俑に象徴されるように、鄭仁泰墓と張士貴墓の黄釉加彩俑の種類や造形には類似する点が少なからず見られる。たとえば、帷帽をかぶった女性の騎馬俑〔図25、26〕、籠冠をかぶった騎馬楽人俑、胡服のコートをはおった男侍俑〔図27、28〕など、この二つの墓の黄釉加彩俑には共通点が多い。

また、鄭仁泰墓出土の指笛を吹く黄釉加彩騎馬楽人俑〔図29〕とほぼ同寸同形のものが河南地区の柳凱夫妻墓（664年）から出土しており〔図30〕、年代が同じであることからも両者は同一工房の製品であると考えられよう。[13]さらに、鄭仁泰墓出土の黄釉加彩女坐俑（竈とセットと考えられる）〔図31〕と同一形式の黄釉加彩の女俑が後述する偃師南蔡庄郷溝口頭磚廠唐墓（90YNGM1）からも出土している〔図32〕。[14]こうした西安地区と河南地区の黄釉加彩俑に見られる類似はそれらが同じ工房でつくられた可能性が高いことを示しており、黄釉加彩俑の産地や流通を考える上で重要な手がかりといえる。

(12) 本書第2章、第5章参照。ただし、北斉の鎮墓獣では背中というよりは後頭部から戟状突起が出ている。

(13) 洛陽市第二文物工作隊・偃師県文物管理委員会「洛陽偃師唐柳凱墓」『文物』1992年第12期。

(14) 偃師商城博物館「偃師県溝口頭磚廠唐墓発掘簡報」『考古與文物』1999年第5期。

第9章　初唐黄釉加彩俑の特質と意義

⑤その他

　上記の墓葬以外でも筆者はいくつかの黄釉俑を確認することができた。一つは西安博物院に展示されていた1985年西安市長安区賈里村出土の黄釉騎馬架鷹俑、黄釉楽舞女俑、黄釉騎馬楽俑などで〔図33〕、もう一つは陝西歴史博物館に展示されていた銅川市出土とされる黄釉武人俑である〔図34〕。いずれも展示キャプションの年代表記は隋となっていたが、造形特徴などから初唐とするのが妥当と考えられる。ただし、これらは黄釉上に加彩の痕跡は見られず、加彩がすべて剥落したのかあるいは本来加彩のないものであったのかは不明である。

（2）　河南地区
①新郷張枚墓（664年）

　新郷にある張枚墓からは黄釉俑13体（鎮墓獣2〔図35〕、女俑2、帷帽俑4、風衣風帽俑1、扎髻男俑2、武人俑2）が出土した。さらに黄釉俑の他にも陶俑5体（女俑4、帷帽俑1）と白釉馬1、白釉駱駝1などが出土している。黄釉俑と陶俑はいずれもカオリン質の瓷胎で、かなり高い温度で焼成されているという。このことは両者が同じ工房で生産されたことを示している。なかでも鎮墓獣の造形は、大きな両翼や人面、獣面の頭部の特徴などから鞏義芝田唐墓（88HGM89）や関林唐墓（M1289）〔図36〕の出土例と近く、鞏義芝田唐墓の編年によるとこのタイプは第一期前段（650-664年）に相当する時期のもので、鞏義唐墓の鎮墓獣としては最初期のものとされている。

②偃師杏園唐墓（M911、M923）

　偃師杏園唐墓のM911からは黄釉俑4体（武人俑1、文官俑2、男侍俑1）、またM923からは文官俑や男侍俑、騎馬鼓吹楽俑、各種動物模型などの黄釉加彩片が出土している。いずれも紀年墓ではないが、洛陽地区唐墓の発掘成果などから初唐の高宗時期（在位649-683）のものであると判断されている。実際に、M911出土の胡服のコートをはおった黄釉加彩の「文官俑」〔図37〕は、サイズこそ異なるが前述の陝西地区の張士貴墓（657年）や鄭仁泰墓

(15)　これらのうち一部は日本で1992年に開催された「シルクロードの都 長安の秘宝」展（セゾン美術館・日本経済新聞社編『「シルクロードの都 長安の秘宝」展』セゾン美術館・日本経済新聞社、1992年、図版25-27）や2004年にMIHO MUSEUMなどで開催された『長安陶俑の精華展』（前掲注(10)MIHO MUSEUM編『長安陶俑の精華展』、図版32頁）などでも出品された。
(16)　この黄釉武人俑も『長安陶俑の精華展』で出品されていたものである（前掲注(10)MIHO MUSEUM編『長安陶俑の精華展』、図版30）。
(17)　新郷市博物館「新郷市唐墓簡報」『文物資料叢刊6』文物出版社、1982年。なお、黄釉上に加彩があったかどうかは不明である。
(18)　鄭州市文物考古研究所『鞏義芝田晋唐墓葬』科学出版社、2003年、彩版六-4。
(19)　洛陽市文物工作隊「洛陽関林唐墓発掘報告」『考古学報』2008年第4期、図版玖-2。
(20)　前掲注(18)鄭州市文物考古研究所『鞏義芝田晋唐墓葬』、212-215頁。
(21)　中国社会科学院考古研究所『偃師杏園唐墓』科学出版社、2001年。
(22)　前掲注(21)中国社会科学院考古研究所『偃師杏園唐墓』、6頁。

(664年) 出土の男侍俑と同一形式であることから〔図27、28〕、その年代もほぼ同時期の初唐高宗時期と考えられる。また、M923出土の風帽女俑頭部〔図38〕は、張士貴墓（657年）や鄭仁泰墓（664年）で出土している帷帽を被った騎馬女俑〔図25、26〕のそれと同一の造形であることが推測できる。これらのことは、単に両者の年代が同時期であることを示すのみならず、いずれも同じ工房で生産されたことをうかがわせる。

M911出土の黄釉加彩俑のうち武人俑〔図39〕は、類例が後述する南蔡庄溝口などからも出土している。その基本形式は張士貴墓や鄭仁泰墓のものともほぼ同じであるといえるが、張士貴墓と鄭仁泰墓の武人俑は造形ならびに加彩などの装飾がより豪華になっている。このタイプの武人俑の造形は、その祖形を隋の安陽張盛墓の白瓷武人俑に求めることができ、その後初唐では細部の造形にやや違いはあっても、黄釉加彩と加彩いずれにおいても見られる初唐武人俑の一つの基本形となっている。

なお、杏園唐墓出土の黄釉加彩俑はいずれもカオリン質の瓷胎で白色に近く、素焼きした後に施釉して低温で二次焼成していることが指摘されている[23]。これは基本的に黄釉加彩俑全般についてもいえるものであり、黄釉加彩俑が唐三彩出現にいたるまでの「より白いものへの追求」[24]の過程の一つであることをうかがわせる。

③偃師南蔡庄郷溝口頭磚廠唐墓

偃師南蔡庄の溝口頭磚廠唐墓（90YNGM1）（以下「偃師溝口頭唐墓」とする）からは、黄釉加彩の鎮墓獣と俑が計25体（鎮墓獣2、武人俑2、文官俑2、胡俑1、辮髪俑1、騎馬女侍俑4、騎馬男侍俑2、男侍俑2、女侍俑2、女風帽俑6、女坐俑1）が出土している[25]。いずれもカオリン質の瓷胎で、彩色の残りも比較的良好であり、墓葬自体の盗掘などもほとんどないようで黄釉加彩俑の出土数も河南地区では最多であることなどから、河南地区の黄釉加彩俑を考える上で一つの基準資料といえよう。

出土した武人俑〔図40〕は、前述の偃師杏園唐墓M911出土品〔図39〕のものに類するが、サイズは一回り小さく、また後者が片足（右足）をやや上げた姿態であるのに対して前者は直立である点も異なる。この偃師溝口頭唐墓の武人俑の類例は、黄釉ではなくカオリン質の瓷胎に加彩されたものではあるが、偃師の柳凱夫妻墓（664年）[26]〔図41〕や昭陵陪葬の段簡壁墓（651年）からも出土しており、これにより偃師溝口頭唐墓の年代もこれらと同時期であ

(23) 前掲注(21)中国社会科学院考古研究所『偃師杏園唐墓』、8頁。

(24) 水野清一「三彩・二彩・一彩」『世界陶磁全集 第9巻』河出書房、1956年、192-193頁。前掲注(9)長谷部楽爾「唐三彩の諸問題」、25頁。

(25) 前掲注(14)偃師商城博物館「偃師県溝口頭磚廠唐墓発掘簡報」。周剣曙・郭宏涛主編『偃師文物精粋』北京図書出版社、2007年。

(26) 出土した墓誌によると、柳凱は武徳9年（626）に、また妻裴氏は貞元23年（649）にそれぞれ亡くなっており、麟徳元年（664）に合葬されている（前掲注(13)洛陽市第二文物工作隊・偃師県文物管理委員会「河南偃師唐柳凱墓」、32-33頁）。なお、報告によると、俑や鎮墓獣、動物模型などの副葬明器は柳凱と妻それぞれ用に2セット見られ、いずれも典型的な唐の早期の特徴であることが指摘されている（同上「河南偃師唐柳凱墓」、33頁）。

第 9 章　初唐黄釉加彩俑の特質と意義

ることが分かる。

　また、武人俑よりやや大きめの大型の文官俑〔図42〕が出土しているのも興味深い。同様の造形の文官俑は、加彩では前述の昭陵楊温墓（640年）から出土しており〔図１〕、また張士貴墓（657年）や鄭仁泰墓（664年）の黄釉貼金加彩の文官俑〔図17、22〕はこれがさらに大型化し、装飾が華やかになったものといえる。これらは他の俑よりも大きめに作られており、通常墓室の入口付近に置かれることが多いことから、いわゆる「鎮墓俑」の一種ということができる。さらに、前述のとおり坐姿の女侍俑〔図32〕とほぼ同形同寸のものが鄭仁泰墓から竈模型とセットで出土しており〔図31〕、庖厨操作の類であると考えられる。鄭仁泰墓出土の黄釉加彩俑との類似はこのほか騎馬男侍俑でも見られ、両者は同じ工房の製品であると考えられる。

④偃師城関鎮前杜楼村唐墓

　１）１号墓：崔大義夫妻墓（647年）（2001YCQLM1）

　この墓からは鎮墓獣２、文官俑１、武人俑２、男侍俑10、女侍俑16、胡俑１、侏儒俑１、騎馬女侍俑２の黄釉加彩俑計35体と、黄釉加彩の動物模型や建築模型も出土しており、いずれもカオリン質の瓷胎である。そのうち、武人俑〔図43〕は前述の偃師溝口頭唐墓、柳凱夫妻墓（664年）とほぼ同形同寸である〔図40、41〕。このことから洛陽地区（偃師）におけるこのタイプの武士俑の年代幅は少なくとも647年から664年にあるということが分かる。さらに、女侍俑〔図44〕について見ると、前述の張士貴墓（657年）からも類例が出土しており〔図19〕、瓷胎の加彩俑でいえば楊温墓（640年）からも同寸同形の女侍俑が出土している〔図20〕。

　２）２号墓：崔大義墓（641年）（2001YCQQLM2）

　１号墓は夫人李氏が亡くなった後に崔大義と合葬された墓であり、２号墓は先に亡くなった崔大義が当初葬られた墓である。出土した俑はすべて黄釉加彩俑で、鎮墓獣１、武人俑１、文官俑４、男侍俑１、男胡服俑１、風帽俑１、女侍俑９、女坐俑２の計20体が確認されている。

　武人俑は頭に虎頭形帽（虎頭形兜鍪）をかぶったタイプのものであるが〔図45〕、虎頭形帽以外の基本的な造形は崔大義夫妻墓はじめ前述の洛陽地区の武人俑と基本的には同じといえる。虎頭形帽の武人俑については、安陽楊偘（侃）墓（675年）や河北南和の郭祥墓（688年）をはじめとした河北地区ならびに山西長治地区などからしばしば出土しており、また河南地区でも偃師北窯楊堂墓（672年）などの出土例があるが、いずれも崔大義墓のものとは異な

(27)　こうした鎮墓俑の一種としての文官俑（侍吏俑）の起源は北斉文宣帝高洋の武寧陵に比定される磁県湾漳村墓出土の１mを超える文吏俑に求められよう（小林仁「隋俑考」清水眞澄編『美術史論叢　造形と文化』雄山閣、2000年、352-353頁。本書第７章、230-231頁）。
(28)　趙会軍・郭宏濤「河南偃師三座唐墓発掘簡報」『中原文物』2009年第５期。
(29)　安陽市博物館「唐楊偘墓清理簡報」『文物資料叢刊６』文物出版社、1982年。
(30)　辛明偉・李振奇「河北南和唐代郭祥墓」『文物』1993年第６期。

り、造形的には昭陵陪葬の尉遅敬徳墓（659年）出土のものと近い〔図46〕。単純に年代的に見れば洛陽地区のものが早く、洛陽地区の製品が西安地区に先行する、あるいは影響を与えた可能性が高い。

１号墓である崔大義夫妻墓（647年）との類似は人面鎮墓獣〔図47、48〕、文官俑、男侍俑などにおいても見られる。また、女坐俑〔図49〕は前述の溝口頭唐墓ならびに鄭仁泰墓（664年）とほぼ同寸同形である。さらに、高43.8cmの大型の文官俑〔図50〕については、前述の溝口頭磚廠一号唐墓などからも出土している。

⑤孟津朝陽送庄唐墓

洛陽の孟津朝陽にある送庄唐墓（C10M821）からは、若干の加彩陶俑とともに、黄釉あるいは緑釉が施された俑が計25体ほど出土している。いずれもカオリン質の瓷胎であり、報告書では黄釉俑と緑釉俑の二種類が分けられているが、少なくとも写真で見る限り、たとえば緑釉とされるⅡ型男俑〔図51〕など、意図的に緑釉をねらったものというよりは、偶然緑味が強くなった黄釉の一種と見るべきものであろう。

出土した黄釉加彩武人俑〔図52〕は、前述の溝口頭唐墓、崔大義夫妻墓（647年）などのものと同一造形であるが、半分程の大きさとなっている。また、女侍俑〔図53〕、小冠男俑、幞頭俑も同一形式のものが崔大義墓（641年）や崔大義夫妻墓（647年）から出土しているが、幞頭俑以外は半分以下の大きさとなっており、同一の形式のものでも大きさの異なるものがあったことが分かる。

⑥その他

この他、正式な発掘報告はないが、鞏義市魯庄鎮からは黄釉の人面鎮墓獣１体が採集されており〔図54〕、また洛陽市宜陽県から黄釉加彩の虎頭形帽をかぶった武人俑〔図55〕、洛陽市から黄釉文官俑がそれぞれ１体出土している。とくに、前者の鎮墓獣は前述の鄭仁泰（664年）の黄釉貼金加彩の鎮墓獣と基本的には同じタイプであるが、鄭仁泰墓のものは大型化し、さらに装飾性が加わったものということができる。さらに、河南博物院の所蔵品にも出土地は不明だが唐代の黄釉俑が数点見られる。

(31) こうした武人の虎頭形帽については謝明良「希臘美術的東漸？――従河北献県唐墓出土陶武士俑談起――」（『故宮文物月刊』175期、1997年）に詳しい。
(32) 偃師商城博物館「河南偃師県四座唐墓発掘簡報」『考古』1992年第11期。
(33) 昭陵文物管理所「唐尉遅敬徳墓発掘簡報」『文物』1978年第5期。
(34) 洛陽市文物工作隊「洛陽孟津朝陽送庄唐墓簡報」『中原文物』2007年第6期。
(35) 同様の現象は北斉の黄釉器にも見られることがある。
(36) 朝日新聞社・大広編『唐三彩展 洛陽の夢』大広、2004年、36頁、図版7。
(37) 洛陽市文物管理局編『洛陽陶俑』北京図書館出版社、2005年、265-266頁。武人俑については「彩絵」となっているが、写真を見ると黄釉加彩であることが分かる。
(38) 河南博物院『河南古代陶塑芸術』大象出版社、2005年、図版119、133。

第9章　初唐黄釉加彩俑の特質と意義

（3）　その他地区
①山西地区

　正式な報告はまだないが、1987年に太原で黄釉俑が多数出土し、太原市文物考古研究所に所蔵されているという。そのうちの1体が右手に鳳首瓶を持った胡人俑〔図56〕であり、西安出土と伝えられる類例が国家博物館に所蔵されている〔図57〕。北斉から唐代の黄釉器の出土状況から、太原一帯でもこの時期に黄釉などを制作する窯があった可能性が高いことが指摘されている。黄釉の類例はこの他、洛陽からも出土しており〔図58〕、さらにカオリン質の瓷胎で加彩のみの類例が前述の偃師の柳凱夫妻墓（664年）〔図59〕や洛陽市東北郊からも出土している。これら太原や西安で出土したものが現地産である可能性は完全にないとはいえないものの、河南地区で加彩のみの作例などもあることや前述の黄釉俑の状況などを踏まえるとこれらについても河南産である可能性が高いと考えられる。

②湖北地区

　筆者は1996年に孝感市博物館において安陸王子山唐墓出土という黄釉加彩の文官俑と武人俑を実見することができた〔図60〕。安陸王子山からは呉王妃楊氏墓が1980年に発見されているが、その報告には黄釉加彩俑の出土の記載がなく、厳密にいえば現時点でこの墓の出土品であると断定はできないが、少なくとも孝感地区で黄釉加彩俑が出土していることは確かである。武人俑の造形は手の姿態が左右逆ではあるが、偃師杏園M991出土の片足をやや上げるタイプのものと同じで〔図39〕、文官俑は偃師の溝口頭唐墓、崔大義墓（641年）のものと基本的には同じであることから〔図42、50〕、河南地区の製品である可能性が高い。

③遼寧地区

　朝陽市からは貞観17年（643）に埋葬された蔡須達墓（91CGJM1）において、黄釉加彩の俑34体、鎮墓獣2体、そして馬や駱駝などの動物模型13体が出土している。とくに、武人俑〔図61〕と鎮墓獣〔図62〕の形式は河南地区の偃師の崔大義墓（641年）、崔大義夫妻墓（647年）、溝口頭磚廠一号唐墓のものとほとんど同一であり、さらに女侍俑〔図63〕はじめその

(39)　孟耀虎「唐代山西陶瓷窯場及産品」『収蔵』2007年第10期（総第178期）。孟耀虎氏のご教示によれば、胎土は灰白色で、半瓷器化しているという。
(40)　立派な口髭と顎鬚をたくわえたこのタイプの胡人は大食人（アラビア人）と考えられている（中国歴史博物館編『華夏の道　第三冊』朝華出版社、1997年、図版140。氣賀澤保規『中国の歴史6　絢爛たる世界帝国　隋唐時代』講談社、2005年、図版C8）。
(41)　前掲注(39)孟耀虎「唐代山西陶瓷窯場及産品」、117頁。孟耀虎氏はこの二つの胡人俑を同じ窯の製品と考えているが、太原産であるとは明言していない。
(42)　王綉主編『洛陽文物精粋』河南美術出版社、2001年、158-159頁。同一作品と思われるものが前掲注(37)洛陽市文物管理局編『洛陽陶俑』（140頁）にも掲載されており、1981年洛陽市郊区馬坡村出土となっているが、こちらでは年代が隋とされている。
(43)　前掲注(37)洛陽市文物管理局編『洛陽陶俑』、180頁。
(44)　孝感地区博物館・安陸県博物館「安陸王子山唐呉王楊氏墓」『文物』1985年第2期。
(45)　遼寧省文物考古研究所・朝陽市博物館「遼寧朝陽北朝及唐代墓葬」『文物』1998年第3期。

他の俑についても典型的な河南地区の造形を示すことから、蔡須達墓の黄釉加彩俑一式は河南地区の製品であると考えられる。また、最近報告された永徽3年（652）の楊和墓と永徽6年（655）の孫則墓からも黄釉俑が出土しており、俑の造形などから蔡須達墓同様、河南地区の製品である可能性が高い。

前述の陝西、山西、湖北といった河南の隣接地区のみならず、遠く離れた遼寧地区からも河南地区産と考えられる黄釉加彩俑が出土するという明器流通の背景としては、黄釉加彩俑が昭陵陪葬墓の公主はじめ高位の墓葬からも出土していることを踏まえると、明器が商品として流通したという可能性ももちろん否定はできないが、基本的には皇帝からの下賜品であった可能性が高い。

3　黄釉加彩俑の位置づけ

（1）　黄釉加彩俑の産地

黄釉加彩俑の出土例を見ると、陝西の西安地区と河南の洛陽地区（河南地区）が大きな中心であることが分かる。また、その他の地区としてあげた山西太原、湖北孝感、遼寧朝陽の出土例はすでに見てきたように、大部分が河南地区の製品である可能性が高い。一方、陝西地区の出土例においても河南地区のものとの共通性や類似が多く見られた。このことから、河南地区の製品が西安地区にもかなり流通していると思われる。

洛陽地区での黄釉加彩俑はほとんどが偃師一帯に集中しており、周知のとおり、河南における唐代の一大窯業地である鞏義窯とも地理的に近い。もちろん、現時点では黄釉俑はまだ鞏義窯では発見されておらず、断定的なことはいえないが、これら黄釉加彩俑の産地が鞏義窯（あるいは鞏義一帯）である可能性は極めて高いといえる。一方で、低火度鉛釉明器の生産窯は比較的小規模で済むことから複数箇所に設置された可能性も当然考えるべきであろう。のちの唐三彩についていえば、鞏義窯、耀州窯、邢窯などの大窯業地のみならず、都長安城内にも窯が設置されていたことが分かっており、黄釉加彩俑もその特別な性格を考えると、

(46)　黄釉加彩俑以外の例えば緑釉の蹄脚硯についても、類例が鞏義芝田、孝北食品公司唐墓（88HGZM13）から出土しており、中央にならったものか中央からの搬入品との見方がある（白井克也「東京国立博物館保管青磁獣脚硯」『MUSEUM』第568号、2000年、39頁）。

(47)　遼寧省文物考古研究所・朝陽市双塔区文物管理所「朝陽唐楊和墓出土文物簡報」遼寧省文物考古研究所・日本奈良文化財研究所『朝陽隋唐墓葬発現與研究』科学出版社、2012年、3-6頁。朝陽市博物館「朝陽唐孫則墓発掘簡報」同上『朝陽隋唐墓葬発現與研究』、7-18頁。

(48)　高橋照彦氏はこれら朝陽唐墓出土の黄釉俑は陝西省や河南省等のものが遼寧省に運ばれたものであると指摘している（高橋照彦「遼寧省唐墓出土文物的調査與朝陽出土三彩枕的研究」前掲注(47)『朝陽隋唐墓葬発現與研究』、229頁）が、前述のとおり陝西地区の黄釉加彩俑が河南産である可能性も高いので、陝西地区産とは一概には断定できないであろう。

(49)　陝西省考古研究院『唐長安醴泉坊三彩窯址』文物出版社、2008年。張国柱「砕陶片中的大発現　西安又発現唐代古長安三彩窯址」『収蔵界』2004年第8期。呼琳貴・尹夏清「長安東市新発現唐三彩的幾個問題」『文博』2004年第4期。

第9章　初唐黄釉加彩俑の特質と意義

　その窯が長安城内や洛陽城内にあったとしても不思議ではない。実際に、長楽公主墓の武人俑など西安市内で発見された唐長安城平康坊窯址の製品の可能性も考えられることはすでに見たとおりである。

　さらに、興味深いのは前述のとおり黄釉加彩俑と同じ造形の加彩俑が出土していることで、同じ窯（あるいは工房）において加彩俑と黄釉加彩俑が同時に生産された可能性が高いことが分かる。このことは、加彩俑においてもカオリン質の瓷胎を用いたものが見られるということからも裏づけられる。瓷胎を比較的高火度で素焼きした後、一方はそのまま加彩を施し、一方は黄釉を掛け低火度焼成し、さらに彩色を加えたということであろう。

　周知のとおり、洛陽鞏義窯は唐三彩の一大拠点であり、この唐三彩の前身として「北斉三彩」をはじめとした北斉の鉛釉技術が注目されている[50]。隋の大業元年（605）にその建設が始まった東都洛陽城へは、裕福な商人はじめ、多くの工人グループが各地からこの新都に移住させられたということからも[51]、北斉の鉛釉技術は北斉の都鄴城と距離的にそう遠くはない洛陽など河南地区に継承されたと考えるのが自然であろう。また、北斉の鄴一帯の文化が隋の都であった西安地区などにも大きな影響を与えたことが明らかになりつつあることを考えると、距離的に近く、しかも窯業が発達していた安陽や河北南部からも洛陽へ陶工が移住した可能性は高い。さらに、前述した黄釉加彩俑が素焼きを経ていることに関して、最近、北斉の鄴地区の鉛釉器の一部でもすでに素焼きが見られることが明らかにされており[52]、こうした技術が引き続き洛陽地区の唐三彩をはじめとした鉛釉器に受け継がれていったものと考えられる[53]。黄釉加彩については、唐三彩制作の初期的段階とする見解もあり[54]、これは以上のことを踏まえれば極めて妥当なものといえよう。

　以上のことから、現時点では黄釉加彩俑を生産した窯は発見されてはいないが、その多くは河南地区の鞏義一帯で生産されたと推測することができよう。ただし、黄釉加彩俑の生産場所を一つに限定する必要はなく、官営工房による明器としての黄釉加彩俑の性格から前述の平康坊窯址など長安城内を含めた西安地区でも生産が行われていた可能性は十分考えられよう。もちろん、その場合にしても河南鞏義一帯の窯との技術的な関連は考慮されるべきであり、いずれにしても当時の明器生産を担った官営工房制度のあり方自体の問題も含め、今後さらなる検討が必要である。

(50)　森達也「唐三彩の展開」前掲注(36)『唐三彩展　洛陽の夢』、163頁。

(51)　「冬、十月、勅河南諸郡送一芸戸陪東都三千餘家、置十二坊於洛水南以處之」（『資治通鑑』巻181・隋紀4・煬帝大業3年〔607〕）。「煬帝即位、……始建東都、以尚書令楊素為営作大監、毎月役丁二百萬人。徙洛州郭内人及天下諸州富商大賈数萬家、以實之」（『隋書』巻24・志第19・食貨）。

(52)　李江「河北省臨漳曹村窯址初探輿試掘簡報」中国古陶瓷学会編『中国古陶瓷研究（第16輯）』紫禁城出版社、2010年、52頁。

(53)　森達也氏は「河南省地域で北斉三彩の技術を引き継いで典型的な唐三彩の技術・意匠が生み出された可能性が高い」ことを指摘している（前掲注(50)森達也「唐三彩の展開」、164頁）。

(54)　前掲注(21)中国社会科学院考古研究所『偃師杏園唐墓』、8頁。

（2） 黄釉加彩俑の年代

　これまで見てきた各地の出土例のうち、とくに紀年墓のものを基準にすると黄釉加彩俑の年代は640年から664年までの時期に集中的に見られる。これは太宗、高宗の治世であり、陝西地区では太宗昭陵の陪葬墓にほぼ集中していることから、黄釉加彩俑はこの時期における明器生産の大きな特色といえる。また、鄭仁泰墓（664年）以降、黄釉加彩俑が姿を消すが、同じ低火度鉛釉である三彩俑の初現は現在のところ陝西高陵県の李晦墓（689年）[55]であり、河南地区でも屈突季札墓（691年）[56]をはじめ690年代以降に三彩俑は急激に流行する。この三彩俑をはじめとした三彩の発展の背景として、洛陽に都を置いて周王朝（690-704）を建てた則天武后の治世（690-705）と大きく関係しているという説は説得力のあるものである。[58]

　黄釉加彩俑と三彩俑は同じ低火度鉛釉を施しているという点で技術的にも関連が深いが、三彩俑が黄釉加彩俑にすぐにとって代わったわけではない点は注意を要する。黄釉加彩俑の衰退から三彩俑の出現までの間は今のところ25年ほどであり、この間の俑について、とくに時代の特徴が顕著に表れやすい鎮墓俑、なかでも鎮墓武人俑について概観すると、西安の李爽墓（668年）[59]〔図64〕や温綽夫妻墓（670年）[60]〔図65〕、羅観照墓（680年）[61]〔図66〕、昭陵陪葬の臨川公主李孟姜墓（682年）[62]などに見られるように鎮墓武人俑が1mほどに大型化し、さらに岩座上の邪鬼や牛の上に立つ、いわゆる「天王俑（神将俑）」とも呼ばれる仏教の天王像のようなタイプのものが出現、流行する時期にあたる。いずれも加彩俑であるが、張士貴墓や鄭仁泰墓で見られたような貼金も加えた豪華絢爛な加彩技術が引き続き継承されている点は注目され、造形力と加彩技術の高さは唐代加彩俑の中でも特筆すべきものといえる。

　こうした天王俑タイプの武人俑の造形はさらに三彩俑にも継承されていく。注目すべきは660年代から80年代にかけての加彩天王俑が西安地区を中心に見られるという点で、この時期、黄釉という付加価値で活況を呈した河南地区の俑に代わり、西安地区が俑の生産や造形において大きな影響力を有していたことがうかがえる。そして、少なくとも俑生産において河南地区が再び勢いを盛り返すのが三彩俑の出現後であり、黄釉加彩俑と三彩俑は鞏義窯に代表される河南地区の新たな技術を背景に生まれたものということができる。

(55) 焦南峰「唐秋官尚書李晦墓三彩俑」『収蔵家』1997年第6期。
(56) 310国道孟津考古隊「洛陽孟津西山頭唐墓発掘報告」『華夏考古』1993年第1期。
(57) 俑以外の三彩器の初現については、紀年墓では陝西長安県牛相仁墓（665年）や陝西富平県李鳳墓（675年）の作例が知られている。また、鞏義黄冶窯における三彩の出現時期については630年から650年ごろでないかとの推測もあり（前掲注(18)鄭州市文物考古研究所『鞏義芝田晋唐墓葬』、280頁）、少なくとも三彩技法はまず器物類に適用された後、俑にも応用されるようになった状況がうかがえる。
(58) 出川哲朗「河南省出土の唐三彩」前掲注(36)『唐三彩展 洛陽の夢』、159頁。前掲注(50)森達也「唐三彩の展開」、168-169頁。
(59) 陝西省文物管理委員会「西安羊頭鎮唐李爽墓的発掘」『文物』1959年第3期。
(60) 西安市文物保護考古所「西安東郊唐温綽、温思日東墓発掘簡報」『文物』2002年第12期。
(61) 呉春「西安秦川機械廠唐墓清理簡報」『考古與文物』1994年第4期。
(62) 陝西省文管会・昭陵文管所「唐臨川公主墓出土的墓志和詔書」『文物』1977年第10期。

第9章　初唐黄釉加彩俑の特質と意義

　ところで、先に黄釉加彩俑の出土している初唐墓では加彩俑も同時に出土する例があると述べたが、加彩俑は実は唐時代を通じて見られ、たとえば唐三彩が流行する中にあっても初唐の黄釉加彩俑と同様、唐三彩と同時に出土する例も多い。加彩俑はいわば、唐代の俑の基本であったといえる。逆にいえば、黄釉や唐三彩の俑はそうした陶俑の上に新たに加わるものであり、とりわけ黄釉でも鎮墓俑（鎮墓武人俑や鎮墓獣）、文官俑など俑の種類（職能）の中でもとくに重要なものに象徴的に見られる例が多い。すなわち、黄釉加彩俑だけではなく、加彩陶俑が補完的に副葬されていることが多いということである。

　たとえば長楽公主墓（643年）では黄釉加彩俑46体に対して加彩陶俑22体、張士貴墓（657年）では229体対100体、鄭仁泰墓（664年）では466体対17体となり、もちろん盗掘により当初の副葬数とはいえないかもしれないが、加彩俑は比率こそ違うものの出土している。興味深いのは黄釉加彩俑の生産された時期でも年代が下るほど黄釉加彩俑の数が相対的に増え、また加彩陶俑の比率が少なくなっているということである。張士貴墓や鄭仁泰墓は前述のとおり質量とも黄釉加彩俑の最盛期といえ、そうしたことがその背景にあったと思われる。

（3）　黄釉加彩俑の源流と系譜

　初唐のごく短期間に流行した一つのジャンルである黄釉加彩俑は、北斉の黄釉の系譜と加彩が組み合わされたものであり、その源流は実は北魏平城時期の司馬金龍墓（484年）に見られる加彩のある低火度鉛釉陶俑に見出すことができる。北斉鄴地区の俑をはじめとした明器生産の伝統は、北斉で流行した黄釉をはじめとした低火度鉛釉明器の生産技術とともに隋へも継承され、西安にも伝わったと考えられ、近年長安地区の隋墓で出土した一群の鉛釉明器はそのことを示す重要な作例といえよう。

　そして、華やかな加彩技術で頂点を極めた黄釉加彩俑も、次なる複数の低火度鉛釉の組み合わせと彩色的な釉の使用を特色とし、独特な華やかさを誇った唐三彩俑の流行の前に姿を消すことになる。興味深い点は、三彩俑の初期段階では前述の李晦墓（689年）に見られるように三彩上にわずかだが彩色が見られる例もあることで、唐三彩俑も鉛釉上の加彩という点では伝統的な基礎の上に成り立ったことがうかがえる。また、西安の康文通墓（697年）出土の鎮墓武人俑や文官、武官俑の三彩俑では釉上に貼金（金彩）が施される例もあり、こ

(63) 山西省大同市博物館・山西省文物工作委員会「山西大同石家寨北魏司馬金龍墓」『文物』1972年第3期。

(64) 現時点では正式に報告されているのは呂思礼墓（592年）1基だが（陝西省考古研究所「隋呂思礼夫婦合葬墓清理簡報」『考古與文物』2004年第6期）、それ以外にも数基の西安地区の隋墓から鉛釉器が少なからず出土している。なお、西安地区の隋墓出土の鉛釉器の存在については陝西省考古研究院の劉呆運氏よりご教示いただいた。

(65) 洛陽龍門の安菩夫妻墓（709年）（洛陽市文物工作隊「洛陽龍門安菩夫婦墓」『中原文物』1982年第3期）出土の三彩騎馬俑などにも釉上に黒彩が確認できた。

(66) 西安市文物保護考古所「唐康文通墓発掘簡報」『文物』2004年第1期。

れも先に見た初唐の鄭仁泰墓の黄釉加彩俑上の貼金にその源流が求められるものといえる。

（4） 黄釉加彩俑と高火度瓷俑

　黄釉加彩俑は大部分が瓷土による白胎であることや、また前述の張士貴墓出土の白陶誕馬〔図21〕の存在などから、白いやきものへの志向があったことは確実であり、こうした白胎の俑は早くは安陽の隋張盛墓（594年）に確認できる。この張盛墓からは完成度の高い白瓷俑が出土しており、釉下の黒彩に加え、釉上にも赤や緑など彩色の痕跡が一部に確認できる〔口絵10、11〕。俑の場合はこのように高火度釉であれ低火度釉であれ釉上に彩色を施す必要性が一般器物に比べより高いということができよう。さらに、張盛墓では瓷土による素焼きのみの白胎俑も見られる〔図67〕。

　白胎俑といえば、初唐期と考えられる例が鞏義鉊廠から出土している〔図68〕。いずれもかなり極端なまでに細身の体型である。こうした極端な痩身は隋から初唐にかけてしばしばみられる女性の形象であり、ハイウエストの長裙もこの時期の特徴といえ、李寿墓（630年）の壁画や前述の張盛墓の女侍俑にすでにその萌芽が見られる。鞏義鉊廠出土の女侍俑は朱などの加彩が施されていたようで、鞏義という地理環境から見て、地元の鞏義窯で生産されたものと考えるのが自然であろう。

　この他、近年、河南省の南水北調工程による栄陽市薛村遺址での発掘で白瓷上に朱彩が施された馬が出土した。高火度と低火度の違いはあるものの、釉上加彩という点で黄釉加彩と共通する点がある。また、1981年に鞏義窯の南10km程に位置する鞏義挾津口から隋時代とされる一群の「白釉瓷俑」が出土したが〔図69〕、その造形などから見ると、隋というよりは初唐とするのが妥当と考えられる。鞏義窯との位置関係や鞏義窯では唐代早期層（第2期：618-668年）以降、高火度焼成の白瓷が出現していることなどから考えて、挾津口出土のこれら「白釉瓷俑」も鞏義窯の製品である可能性が高い。実際、鞏義白河窯からは唐代の白瓷「馬俑」の破片が初めて出土し、注目されている〔図70〕。

　興味深いことに、偃師寨后村磚廠一号楊堂墓（672年）〔図71〕や鞏義芝田唐墓（88HGZM71、M89、M90）から出土した加彩の陶武人俑とほぼ同寸同形の白瓷の武人俑が陝西省咸陽

(67) 考古研究所安陽発掘隊「安陽張盛墓発掘記」『考古』1959年第10期。
(68) 王国霞・楊建軍「鞏義彩絵初唐人物俑」『文物天地』2008年第5期。
(69) 河南省文物局『河南省南水北調工程発掘出土文物集萃（1）』文物出版社、2009年、156頁。
(70) 鞏義市博物館「河南鞏義市挾津口隋墓清理簡報」『華夏考古』2005年第4期。
(71) 河南省文物考古研究所・中国文物研究所「河南省鞏義市黄冶窯跡の発掘調査概報」『河南省鞏義市黄冶窯跡の発掘調査概報』奈良文化財研究所、2010年、23頁。
(72) 2007年に鞏義白河窯Ⅲ区から出土したもので、残存長17.0cmと小型玩具ではなく、明らかに墓葬明器と考えられるものである（奈良文化財研究所『鞏義白河窯の考古新発見（奈良文化財研究所研究報告第8冊）』奈良文化財研究所、2012年、図版84）。
(73) 偃師商城博物館「河南偃師唐墓発掘報告」『華夏考古』1995年第1期。
(74) 前掲注(18)鄭州市文物考古研究所『鞏義芝田晋唐墓葬』、図版一七-1〜3。

第 9 章　初唐黄釉加彩俑の特質と意義

市渭城区底張鎮龍棗村から出土しており〔図72〕、以上のことを考え合わせると、この咸陽出土の白瓷俑は河南鞏義窯の製品と見るべきであり、河南鞏義窯産の黄釉加彩俑や白瓷俑が都長安一帯やその他地域へも流通していた状況の一端がうかがえる。

（5）黄釉加彩俑の意義

　鉛釉の黄釉ということで早くから知られていた初唐の黄釉俑は、従来隋とされることも多かったが、その後の紀年墓の出土例などにより、ほとんどが初唐であることが明らかになりつつある。初唐の黄釉陶はこれまで発掘された墓葬などから判断すると7世紀の40-60年代の太宗、高宗時期にほぼ集中しており、西安地区出土のほとんどが昭陵陪葬品であることから、短期間につくられ流行したものであったといえる。これまでの出土例を見る限り、黄釉加彩俑はのちの唐三彩俑ほど大量に生産されたものではないが、公主クラスの墓をはじめ昭陵陪葬墓の副葬品であることに象徴されるように、黄釉加彩俑は当時の明器の中で特別な存在のものであったと考えられる。

　黄釉加彩俑について、釉上加彩である特性ゆえに、彩色が剥落しやすくなっている。これについて、かつて佐藤雅彦氏は単色釉で覆ったためやむなく細部の表現をするために加彩を施したのではないかという指摘をしたが、筆者はむしろこうした黄釉や加彩により積極的な意味を求めたのではないかと考えた。実際にいくつかの作例を見ると、黄釉はいわば白化粧のような効果も有しており、艶やかな質感が俑の表情などにも効果的に作用している。唐三彩とは異なり、黄釉加彩俑の場合、面部にも釉薬を施す例が多い。また、前述のようにとくに長楽公主墓では鎮墓武人俑や鎮墓獣など鎮墓俑の類がこうした黄釉加彩俑で、それ以外の俑は主に紅陶による加彩俑であり、明器類の中でも用途や役割によってつくり分けがなされており、俑の中でもとくに重要な鎮墓俑に黄釉が施されていることからも、黄釉を施すということに特別な付加価値を求めたといえよう。

　また、張士貴墓と鄭仁泰墓の文官俑、武官俑は黄釉加彩俑の代表作として知られており、その造形と加彩技術の見事さは黄釉俑の中でも突出しており、さらにいえば初唐期の俑の最高傑作の一つということができる。そして、鄭仁泰墓のものは加彩上にさらに金箔が貼られたいわゆる貼金が加えられ、豪華さや装飾性をひときわ増しており、被葬者の身分の高さとともに、黄釉加彩技術の粋を示すものとなっている。なおかつ、張士貴墓と鄭仁泰墓の黄釉加彩俑の埋葬数は盗掘があったにせよ、現時点では最多であり、両者はすでに見てきたように同じ官営工房でかなり組織的につくられた可能性が高い。

(75)　陝西省咸陽市文物局編『咸陽文物精華』文物出版社、2002年、97頁。なお、咸陽地区からは他にも白瓷胡人俑の出土例があり、一部釉上に朱彩の痕跡が見られる（乾陵博物館『絲路胡人外来風——唐代胡俑展——』文物出版社、2008年、173頁）。

(76)　佐藤雅彦「隋・唐の加彩・単色釉・三彩釉の土偶」『世界陶磁全集 11 隋・唐』小学館、1976年、217頁。

その工房については前述のとおり河南地区の鞏義一帯にあったと考えるのが現時点では妥当と思われるが、この場合の官営工房が甄官署などの明器生産を管轄する官衙が直接運営した後世の「官窯」的なものであったのか、その要求に応じて民窯に発注したものであったのかといった詳細はなお不明である。河南地区の類似の黄釉加彩俑が必ずしも高位の身分の墓だけで出土しているわけでないことから、地元を中心に民間でも入手できた可能性はあるが、いずれにせよ、黄釉加彩俑が貴重視されていたものと考えられる。

4　おわりに

こうした黄釉俑流行の背景としていくつかの点があげられよう。第1が隋以降に本格化した白瓷への志向である。低火度による鉛釉とはいえ釉薬が施され表面が艶やかな黄釉の質感は、高価な白瓷に代わり得るものとして量産が必要な俑のような明器に用いるのに適当な装飾技術であったのであろう。むろん、すべての俑が黄釉であることはまれで、とくに鎮墓俑など一部の俑に黄釉が施されている例が多いことから、黄釉自体も明器の中では重要な位置づけがされていたと考えられる。

第2が北斉はじめ北朝に見られた低火度鉛釉明器の流行である。俑をはじめ隋唐の明器にはとくに北斉の影響が強いことはすでに見てきたが、北斉で流行した黄釉などの鉛釉明器が隋から初唐にかけても継承され、俑にも応用されるようになったことが考えられる。とくに、北斉の都鄴の鉛釉技術が東都洛陽城の建設にあたり移入されたことは大きく、これがのちの唐三彩へもつながっていく。

第3が厚葬化である。東魏末から北斉にかけて俑の副葬数など厚葬化が顕著になった。そして、厚葬化は俑の副葬数のみならず、その質的転換をももたらすことになり、隋における安陽張盛墓の白瓷加彩俑や白胎加彩俑、そして初唐の黄釉加彩俑、さらには唐三彩俑の誕生にもつながった。ただし、その際注意すべきは従来からの加彩装飾は白瓷や黄釉の場合にも適用されたことで、とりわけ黄釉上の加彩は黄釉俑誕生当初から顕著であった。黄釉そのものに価値を見出したが、とくに俑においては表情や細部の表現に加彩も必要不可欠であったのであろう。そして、それが張士貴墓や鄭仁泰墓に見られる貼金も加えられた絢爛豪華な黄釉加彩俑の出現にもつながったといえる。

黄釉加彩俑の衰退はむしろ、そうした加彩技術を駆使した装飾性が強まれば強まるほど下地としての黄釉の存在意義が減じるということと大きく関係していたはずである。実際、黄釉加彩俑の衰退後も加彩装飾技術はさらに強まり、西安地区を中心としたいわゆる「天王俑」の出現に見られるような新たな造形の誕生にもつながった。そして、こうした加彩技術に対するさらなる価値転換の新機軸として河南地区の鞏義窯一帯で新たに生み出されたのが唐三彩である。多色釉や白抜き技法などにより、黄釉加彩の限界をある意味克服した新たな装飾性を追求した唐三彩は、則天武后時代における墓葬習俗の象徴として一世を風靡することになったのである。

第9章　初唐黄釉加彩俑の特質と意義

図1　黄釉加彩文官俑
楊温墓(640年)出土

図2　黄釉加彩武人俑
長楽公主墓(643年)出土
高41.0cm

図3　加彩武人俑
独孤開遠墓(642年)出土
高47.5cm

図4　加彩武人俑
王君愕墓(645年)出土
高49.0cm

図5　武人俑
平康坊窯址出土
高37.0cm

図6　黄釉加彩人面鎮墓獣
長楽公主墓(643年)出土
高32.0cm

第9章　初唐黄釉加彩俑の特質と意義

図7　貼金加彩人面鎮墓獣
司馬睿墓(649年)出土
高35.0cm

図8　貼金加彩人面鎮墓獣
長安区南里王村唐墓出土
高32.0cm

図9　黄釉加彩人面鎮墓獣
長楽公主墓(643年)出土
高28.5cm

図10　貼金加彩獣面鎮墓獣
長安区南里王村唐墓出土
高32.0cm

図11 貼金加彩獣面鎮墓獣
司馬睿墓(649年)出土
高30.2cm

図12 加彩獣面鎮墓獣
段簡璧墓(651年)出土
高29.0cm

図13 貼金加彩武人俑
司馬睿墓(649年)出土
(左)高60.0cm、(右)70.3cm

図14 加彩武人俑
李思摩墓(647年)出土

第9章　初唐黄釉加彩俑の特質と意義

図15　貼金加彩武人俑
竇誕墓（627-49）出土
高63.0cm

図16　貼金加彩武人俑
長安区南里王村唐墓出土
高59.0cm

図17　黄釉加彩文官俑
張士貴墓（657年）出土
高68.5cm

図18　黄釉加彩武人俑
張士貴墓（657年）出土
高72.5cm

図19　黄釉加彩女侍俑
張士貴墓(657年)出土
高20.5cm

図20　加彩女侍俑
楊温墓(640年)出土
高20.9cm

図21　白陶誕馬
張士貴墓(657年)出土
高46.6cm、長51.7cm

第9章　初唐黄釉加彩俑の特質と意義

図22　黄釉加彩貼金文官俑
鄭仁泰墓(664年)出土
高69.0cm

図23　黄釉加彩貼金武人俑
鄭仁泰墓(664年)出土
高72.5cm

図24　黄釉加彩貼金鎮墓獣
鄭仁泰墓(664年)出土
(左)高62.0cm、(右)高64.0cm

図25　黄釉加彩騎馬女俑
　　　張士貴墓(657年)出土
　　　高38.0cm

図26　黄釉加彩騎馬女俑
　　　鄭仁泰墓(664年)出土
　　　高37.0cm

図27　黄釉加彩男侍俑
　　　張士貴墓(657年)出土
　　　高19.0cm

図28　黄釉加彩男侍俑
　　　鄭仁泰墓(664年)出土

第９章　初唐黄釉加彩俑の特質と意義

図29　黄釉加彩騎馬楽人俑
鄭仁泰墓(664年)出土
高29.5cm

図30　黄釉加彩騎馬楽人俑
柳凱夫妻墓(664年)出土
高31.0cm

図31　黄釉加彩竈と黄釉加彩女坐俑
鄭仁泰墓(664年)出土
(竈)高16.0cm　(俑)高13.0cm

図32　黄釉加彩女坐俑
偃師溝口頭唐墓(90YNGM1)出土
高13.5cm

図33 各種黄釉俑
1985年西安市長安区賈里村出土

図34 黄釉武人俑
銅川市出土

第9章　初唐黄釉加彩俑の特質と意義

図35　黄釉鎮墓獣
張枚墓(664年)出土
(左)高36.2cm、(右)高36.5cm

図36　加彩獣面鎮墓獣
洛陽関林唐墓(M1289)出土
高31.6cm

図37　黄釉加彩文官俑
偃師杏園唐墓(M911)出土
高34.0cm

図38　黄釉加彩風帽女俑頭部実測図
偃師杏園唐墓(M923)出土
残高6.4cm

図39　黄釉加彩武人俑
偃師杏園唐墓(M911)出土
高47.5cm

図40　黄釉加彩武人俑
偃師溝口頭唐墓(90YNGM1)出土
(左)高36.4cm、(右)高39.8cm

図41　黄釉加彩武人俑
柳凱夫妻墓(664年)出土
高36.0cm

図42　黄釉加彩文官俑
偃師溝口頭唐墓(90YNGM1)出土
高42.0cm

第9章　初唐黄釉加彩俑の特質と意義

図43　黄釉加彩武人俑
崔大義夫妻墓(647年)出土
高36.2cm

図44　黄釉加彩女侍俑
崔大義夫妻墓(647年)出土
高21.0cm

図45　黄釉加彩武人俑
崔大義墓(641年)出土
高24.0cm

図46　加彩武人俑
尉遅敬徳墓(659年)出土
高31.5cm

図47　黄釉加彩人面鎮墓獣
崔大義墓(641年)出土
高27.0cm

図48　黄釉加彩人面鎮墓獣
崔大義夫妻墓(647年)出土
高29.5cm

図49　黄釉加彩女坐俑
崔大義墓(641年)出土
高13.0cm

図50　黄釉加彩文官俑
崔大義墓(641年)出土
高43.8cm

第9章 初唐黄釉加彩俑の特質と意義

図51 黄釉男俑
孟津朝陽送庄唐墓出土
残高17.2cm

図52 黄釉加彩武人俑
孟津朝陽送庄唐墓出土
高18.6cm

図53 黄釉加彩女侍俑
孟津朝陽送庄唐墓出土
高8.4cm

図54 黄釉人面鎮墓獣
鞏義市魯庄鎮採集
高41.8cm

図55 黄釉加彩武人俑
洛陽市宜陽県出土
高40.0cm

図56　黄釉胡人俑
　　　太原出土

図57　黄釉胡人俑
　　　伝西安出土　高29.0cm

図58　黄釉胡人俑
　　　洛陽出土　高30.3cm

図59　加彩胡人俑
　　　柳凱夫妻墓(664年)出土
　　　高26.0cm

第9章　初唐黄釉加彩俑の特質と意義

図60　黄釉加彩文官俑と武人俑
安陸王子山唐墓出土

図61　黄釉武人俑
蔡須達墓(643年)出土
高41.9cm

図62　黄釉人面鎮墓獣
蔡須達墓(643年)出土
高28.7cm

図63　黄釉女侍俑
蔡須達墓(643年)出土
高21.4cm

図64　加彩天王俑
李爽墓(668年)出土
(左右とも)高98.5cm

図65　加彩天王俑
温綽夫妻墓(670年)出土
高101.5cm

図66　加彩天王俑
羅観照墓(680年)出土
(左右とも)高92.0cm

第９章　初唐黄釉加彩俑の特質と意義

図67　白胎加彩女侍俑
隋張盛墓(594年)出土

図68　白胎加彩女侍俑
鞏義鋁厰出土

図69　各種白釉瓷俑
鞏義夾津口墓出土

第9章　初唐黄釉加彩俑の特質と意義

図70　白瓷馬片
鞏義白河窯（Ⅲ区）出土
残長17.0cm

図71　加彩武人俑
楊堂墓(672年)出土
（左右とも）高21.6cm

図72　白釉瓷武人俑
咸陽市渭城区底張鎮龍棗村出土
（左右とも）高21.5cm

図版リストおよび出典

1 黄釉加彩文官俑　楊温墓(640年)出土(昭陵博物館)
2 黄釉加彩武人俑　長楽公主墓(643年)出土　高41.0cm(昭陵博物館)
3 加彩武人俑　独孤開遠墓(642年)出土　高47.5cm(陝西省文物管理委員会編『陝西省出土唐俑選集』文物出版社、1958年、図版1)
4 加彩武人俑　王君愕墓(645年)出土　高49.0cm(乾陵博物館『絲綢胡人外来風——唐代胡俑展——』文物出版社、2008年、145頁)
5 武人俑　平康坊窯址出土　高37.0cm(張国柱「砕陶片中的大発現 西安又発現唐代古長安三彩窯址」『収蔵界』2004年第8期)
6 黄釉加彩人面鎮墓獣　長楽公主墓(643年)出土　高32.0cm(陝西省咸陽市文物局編『咸陽文物精華』文物出版社、2002年、115頁)
7 貼金加彩人面鎮墓獣　司馬睿墓(649年)出土　高35.0cm(負安志・王学理「唐司馬睿墓清理簡報」『考古與文物』1985年第1期、図版肆-1)
8 貼金加彩人面鎮墓獣　長安区南里王村唐墓出土　高32.0cm(長安博物館『長安瑰宝 第一輯』世界図書出版西安公司、2002年、52頁)
9 黄釉加彩人面鎮墓獣　長楽公主墓(643年)出土　高28.5cm(昭陵博物館「唐昭陵長楽公主墓」『文博』1988年第3期、図版壹-7)
10 貼金加彩獣面鎮墓獣　長安区南里王村唐墓出土　高32.0cm(長安博物館『長安瑰宝 第一輯』世界図書出版西安公司、2002年、53頁)
11 貼金加彩獣面鎮墓獣　司馬睿墓(649年)出土　高30.2cm(負安志・王学理「唐司馬睿墓清理簡報」『考古與文物』1985年第1期、図二-1)
12 加彩獣面鎮墓獣　段簡璧墓(651年)出土　高29.0cm(昭陵博物館「唐昭陵段簡璧墓清理簡報」『文博』1989年第6期、図版壹-6)
13 貼金加彩武人俑　司馬睿墓(649年)出土　(左)高60.0cm、(右)70.3cm(負安志・王学理「唐司馬睿墓清理簡報」『考古與文物』1985年第1期、図版肆-3、4)
14 加彩武人俑　李思摩墓(647年)出土(昭陵博物館)
15 貼金加彩武人俑　竇誕墓(627-49年)出土　高63.0cm(香港区域市政局・陝西省対外文物展覧公司編『物華天寶——唐代貴族的物質生活——』香港区域市政局・陝西省対外文物展覧公司、1993年、図版60)
16 貼金加彩武人俑　長安区南里王村唐墓出土　高59.0cm(長安博物館『長安瑰宝 第一輯』世界図書出版西安公司、2002年、59頁)
17 黄釉加彩文官俑　張士貴墓(657年)出土　高68.5cm(東京国立博物館・NHK・NHKプロモーション編『唐の女帝・則天武后とその時代展』NHK・NHKプロモーション、1998年、図版50-(1))
18 黄釉加彩武人俑　張士貴墓(657年)出土　高72.5cm(東京国立博物館・NHK・NHKプロモーション編『唐の女帝・則天武后とその時代展』NHK・NHKプロモーション、1998年、図版50-(2))
19 黄釉加彩女侍俑　張士貴墓(657年)出土　高20.5cm(MIHO MUSEUM編『長安陶俑の精華展』MIHO MUSEUM、2004年、図版34)
20 加彩女侍俑　楊温墓(640年)出土　高20.9cm(昭陵博物館)
21 白陶誕馬　張士貴墓(657年)出土　高46.6cm、長51.7cm(京都文化博物館学芸第2課編『大唐長安展』京都文化博物館、1994年、図版25)
22 黄釉加彩貼金文官俑　鄭仁泰墓(664年)出土　高69.0cm(セゾン美術館・日本経済新聞社編『「シルクロードの都 長安の秘宝」展』セゾン美術館・日本経済新聞社、1992年、図版40)
23 黄釉加彩貼金武人俑　鄭仁泰墓(664年)出土　高72.5cm(セゾン美術館・日本経済新聞社編『「シルクロードの都 長安の秘宝」展』セゾン美術館・日本経済新聞社、1992年、図版41)
24 黄釉加彩貼金鎮墓獣　鄭仁泰墓(664年)出土　(左)高62.0cm、(右)高64.0cm(セゾン美術館・日本

第9章　初唐黄釉加彩俑の特質と意義

経済新聞社編『「シルクロードの都　長安の秘宝」展』セゾン美術館・日本経済新聞社、1992年、図版42-1、2）

25　黄釉加彩騎馬女俑　張士貴墓(657年)出土　高38.0cm(中国国家博物館)
26　黄釉加彩騎馬女俑　鄭仁泰墓(664年)出土　高37.0cm(東京国立博物館・NHK・NHKプロモーション編『唐の女帝・則天武后とその時代展』NHK・NHKプロモーション、1998年、図版51)
27　黄釉加彩男侍俑　張士貴墓(657年)出土　高19.0cm(セゾン美術館・日本経済新聞社編『「シルクロードの都　長安の秘宝」展』セゾン美術館・日本経済新聞社、1992年、図版37)
28　黄釉加彩男侍俑　鄭仁泰墓(664年)出土(昭陵博物館)
29　黄釉加彩騎馬楽人俑　鄭仁泰墓(664年)出土　高29.5cm(昭陵博物館)
30　黄釉加彩騎馬楽人俑　柳凱夫妻墓(664年)出土　高31.0cm(洛陽博物館)
31　黄釉加彩竈と黄釉加彩女坐俑　鄭仁泰墓(664年)出土　(竈)高16.0cm、(俑)高13.0cm(陝西省咸陽市文物局編『咸陽文物精華』文物出版社、2002年、90頁)
32　黄釉加彩女坐俑　偃師溝口頭唐墓(90YNGM１)出土　高13.5cm(洛陽市文物管理局編『洛陽陶俑』北京図書館出版社、2005年、275頁)
33　各種黄釉俑　1985年西安市長安区賈里村出土(西安博物院)
34　黄釉武人俑　銅川市出土(陝西歴史博物館)
35　黄釉鎮墓獣　張枚墓(664年)出土　(左)高36.2cm、(右)高36.5cm(新郷市博物館「新郷市唐墓簡報」『文物資料叢刊6』文物出版社、1982年、図一九)
36　加彩獣面鎮墓獣　洛陽関林唐(M1289)　高31.6cm(洛陽市文物工作隊「洛陽関林唐墓発掘報告」『考古学報』2008年第4期、図版玖-2)
37　黄釉加彩文官俑　偃師杏園唐墓(M911)出土　高34.0cm(中国社会科学院考古研究所洛陽工作站)
38　黄釉加彩風帽女俑頭部実測図　偃師杏園唐墓(M923)出土　残高6.4cm(中国社会科学院考古研究所『偃師杏園唐墓』科学出版社、2001年、図7-4)
39　黄釉加彩武人俑　偃師杏園唐墓(M911)出土　高47.5cm(中国社会科学院考古研究所『偃師杏園唐墓』科学出版社、2001年、彩版2-1)
40　黄釉加彩武人俑　偃師溝口頭唐墓(90YNGM1)出土　(左)高36.4cm、(右)高39.8cm(周剣曙・郭宏濤主編『偃師文物精粋』北京図書出版社、2007年、図版149、150)
41　黄釉加彩武人俑　柳凱夫妻墓(664年)出土　高36.0cm(洛陽市文物管理局編『洛陽陶俑』北京図書館出版社、2005年、215頁)
42　黄釉加彩文官俑　偃師溝口頭唐墓(90YNGM1)出土　高42.0cm(洛陽博物館)
43　黄釉加彩武人俑　崔大義夫妻墓(647年)出土　高36.2cm(洛陽博物館)
44　黄釉加彩女侍俑　崔大義夫妻墓(647年)出土　高21.0cm(洛陽博物館)
45　黄釉加彩武人俑　崔大義墓(641年)出土　高24.0cm(洛陽博物館)
46　加彩武士俑　尉遅敬徳墓(659年)出土　高31.5cm(陝西省咸陽市文物局編『咸陽文物精華』文物出版社、2002年、103頁)
47　黄釉加彩人面鎮墓獣　崔大義墓(641年)出土　高27.0cm(趙会軍・郭宏濤「河南偃師三座唐墓発掘簡報」『中原文物』2009年第5期、図十五)
48　黄釉加彩人面鎮墓獣　崔大義夫妻墓(647年)出土　高29.5cm(趙会軍・郭宏濤「河南偃師三座唐墓発掘簡報」『中原文物』2009年第5期、彩版二-1)
49　黄釉加彩女坐俑　崔大義墓(641年)出土　高13.0cm(趙会軍・郭宏濤「河南偃師三座唐墓発掘簡報」『中原文物』2009年第5期、彩版四-6)
50　黄釉加彩文官俑　崔大義墓(641年)出土　高43.8cm(趙会軍・郭宏濤「河南偃師三座唐墓発掘簡報」『中原文物』2009年第5期、彩版四-3)
51　黄釉男俑　孟津朝陽送庄唐墓出土　残高17.2cm(洛陽市文物工作隊「洛陽孟津朝陽送庄唐墓簡報」『中原文物』2007年第6期、封二-4)
52　黄釉加彩武人俑　孟津朝陽送庄唐墓出土　高18.6cm(洛陽市文物工作隊「洛陽孟津朝陽送庄唐墓簡報」『中原文物』2007年第6期、封二-1)

53　黄釉加彩女侍俑　孟津朝陽送庄唐墓出土　高8.4cm（洛陽市文物工作隊「洛陽孟津朝陽送庄唐墓簡報」『中原文物』2007年第6期、封三-4）
54　黄釉人面鎮墓獸　鞏義市魯庄鎮採集　高41.8cm（朝日新聞社・大広編『唐三彩展 洛陽の夢』大広、2004年、36頁、図版7）
55　黄釉加彩武人俑　洛陽市宜陽県出土　高40.0cm（洛陽市文物管理局編『洛陽陶俑』北京図書館出版社、2005年、266頁）
56　黄釉胡人俑　太原出土（孟耀虎「唐代山西陶瓷窯場及産品」『収蔵』2007年第10期（総第178期）、図17）
57　黄釉胡人俑　伝西安出土　高29.0cm（中国歴史博物館編『華夏の道 第三冊』朝華出版社、1997年、図版140）
58　黄釉胡人俑　洛陽出土　高30.3cm（王綉主編『洛陽文物精粹』河南美術出版社、2001年、158-159頁）
59　加彩胡人俑　柳凱夫妻墓(664年)出土　高26.0cm（洛陽市文物管理局編『洛陽陶俑』（北京図書館出版社、2005年、179頁）
60　黄釉加彩文官俑と武人俑　安陸王子山唐墓出土（孝感市博物館）
61　黄釉武人俑　蔡須達墓(643年)出土　高41.9cm（遼寧省文物考古研究所）
62　黄釉人面鎮墓獸　蔡須達墓(643年)出土　高28.7cm（遼寧省文物考古研究所）
63　黄釉女侍俑　蔡須達墓(643年)出土　高21.4cm（遼寧省文物考古研究所）
64　加彩天王俑　李爽墓(668年)出土　（左右とも）高98.5cm（陝西省文物管理委員会編『陝西省出土唐俑選集』文物出版社、1958年、図版20、21）
65　加彩天王俑　温綽夫妻墓(670年)出土　高101.5cm（西安市文物保護考古所「西安東郊唐温綽、温思日束墓発掘簡報」『文物』2002年第12期、封二）
66　加彩天王俑　羅観照墓(680年)出土　（左右とも）高92.0cm（陝西歴史博物館編『三秦瑰宝――陝西新発現文物精華――』陝西人民出版社、2001年、86頁）
67　白胎加彩女侍俑　隋張盛墓(594年)出土（河南博物院）
68　白胎加彩女侍俑　鞏義鋁廠出土（鞏義博物館）
69　各種白釉瓷俑　鞏義挾津口墓出土（鞏義博物館）
70　白瓷馬片　鞏義白河窯(Ⅲ区)出土　残長17.0cm（奈良文化財研究所『鞏義白河窯の考古新発見（奈良文化財研究所研究報告第8冊）』奈良文化財研究所、2012年、図版84）
71　加彩武人俑　楊堂墓(672年)出土　（左右とも）高21.6cm（鞏義博物館）
72　白釉瓷武人俑　咸陽市渭城区底張鎮龍棗村出土　（左右とも）高21.5cm（陝西省咸陽市文物局編『咸陽文物精華』文物出版社、2002年、97頁）

※出典、撮影記載のないものはすべて筆者撮影。

第10章
唐代邢窯における俑の生産とその流通に関する諸問題

1　はじめに

　邢窯は隋代のいわゆる「透影白瓷」(1)(極めてうすづくりで透光性の高い高品質の白瓷)の発見などで近年改めて注目されており、「類銀」や「類雪」(2)といわれる唐代の邢窯白瓷以前にすでに高品質の白瓷を生み出した初期白瓷生産の一大中心地として重要な存在であることが明らかになりつつある。筆者はこうした初期白瓷の問題とともに、隋唐時代における俑の研究を進めてきたが、その中でも隋唐の俑と邢窯の間に重要な関係が確認できた。

　一つは隋代の邢窯における白瓷俑の生産であり、有名な安陽の隋張盛墓(594年)(3)出土の白瓷鎮墓俑の産地について、従来の相州窯ではなく邢窯産である可能性も浮上した(4)。そして、もう一つが今回とりあげる邢窯産の初唐期を中心とした俑に関してである。邢窯産の俑は河北地区の唐墓からかなりの数量が出土しており、また隣接する山西東南部や遼寧朝陽地区、河南地区でも邢窯産と考えられる俑が確認でき、邢窯産の俑の流通を考える上で重要な資料を提供している。

　そこで、本章ではこれら唐代邢窯における俑の生産とその流通に関して、初歩的な考察を試みたい。

2　邢窯遺址出土の俑

　邢窯では1984年に内丘地区で実施された調査において、虎帽をかぶった大型の武人俑頭部や「観鳳鳥」とも呼ばれる人面鳥身俑、蹼頭俑など素焼きの俑が採集された(5)〔図1〕。この調査によって、邢窯で素焼きの俑が生産されていることが初めて明らかになった。

　さらに、1987年から1991年にかけて実施された邢窯遺址の系統的な調査では、臨城地区と

(1)　「透影白瓷」は現在邢窯博物館に展示されている内丘西関窯址採集品の破片などが知られており(張志忠・王会民「邢窯隋代透影白瓷」『文物春秋』1997年、S1期)、近年西安市近郊の隋大業4年(608)の蘇統帥墓から「透影白瓷」のほぼ完形の杯が出土し話題となった(陝西省考古研究院「西安南郊隋蘇統帥墓発掘簡報」『考古與文物』2010年第3期)。

(2)　有名な唐・陸羽『茶経』には、「邢瓷類銀、越瓷類玉、邢不如越、一也。若邢瓷類雪、則越瓷類冰、邢不如越、二也。瓷白而茶色丹、越瓷青而茶色緑、邢不如越、三也」と邢窯白瓷と越窯青瓷を対比した記述が見られる。

(3)　考古研究所安陽発掘隊「安陽張盛墓発掘記」『考古』1959年第10期。

(4)　小林仁「白瓷的誕生――北朝瓷器生産的諸問題與安陽張盛墓出土白瓷俑――」中国古陶瓷学会編『中国古陶瓷研究(第15輯)』紫禁城出版社、2009年、72-73頁。本書第8章、263-264頁。

(5)　内丘県文物保管所「河北省内丘県邢窯調査簡報」『文物』1987年第9期。

313

内丘地区で各種の陶俑が出土した〔図２、３〕。内丘地区出土の俑は報告では７世紀初から８世紀初と考えられている第二期に属するもので、付近の墓葬からも類品が多く出土していることから、副葬専用につくられた明器であろうと考えられている。また、内丘県交通局家属楼邢窯遺址からは「観鳳鳥」（人首鳥身俑）の頭部と思われるものなども出土している〔図４〕。

この他、筆者は近年、臨城県文物保管所で邢窯遺址出土の俑の破片一括を実見する機会を得た〔図５〕。これらの資料は未報告であるが、邢窯産の唐代の俑の実像を理解する上で貴重な資料といえる。なお、邢窯遺址からはこうした俑の他にも、同様の素焼きの仏龕〔図６〕をはじめ仏教関連の陶製品などが出土していることがすでに前述の1984年の調査報告からもうかがえる。また、内丘県城歩行街の調査でも素焼きの白陶仏龕〔図７〕を含む仏教造像が多種多量に出土したことが報告されており、その中には加彩装飾の施されたものも少量ながら見られるという。筆者も先の臨城県文物保管所で一群の素焼きの仏龕をはじめとした仏教造像片を実見する機会を得た。

このように、邢窯では著名な白瓷製品以外にも俑や仏教造像などの素焼き製品が大量に生産されており、邢窯の新たな側面が徐々に明らかになりつつある。もちろん、邢窯の全貌の解明には今後の本格的な考古学的発掘を期待する必要があるが、少なくとも唐代の邢窯において、俑をはじめとした素焼き製品が相当数生産されていたことは以上の事実から確実であることが分かる。

そこで、次に邢窯一帯を含む河北地区の唐墓出土の俑を見ながら、邢窯との関連について考えていきたい。

(6) 王会民・樊書海・張志忠「邢窯遺址調査、試掘報告」『考古学集刊（第14集）』文物出版社、2004年。
(7) 前掲注（６）王会民・樊書海・張志忠「邢窯遺址調査、試掘報告」、233頁。
(8) 李軍「内丘県交通局家族楼邢窯遺址的発掘」邢台市文物管理処・臨城県文物保管所編『邢窯遺址研究』科学出版社、2007年。
(9) 王会民・樊書海「邢窯遺址考古発掘有重要発現」『中国文物報』2003年10月29日。
(10) こうした素焼きの仏教造像類は副葬用の俑とは異なり、付近の寺院用につくられたものである可能性が高い。なお、歩行街出土の仏龕については現在隋代に比定されているが（北京芸術博物館編『中国邢窯』中国華僑出版社、2012年、202頁）、仏龕を含む邢窯出土の仏教関連の素焼き製品の年代は俑と同様に唐代（初唐）である可能性が高いと思われる。最近、河北省南宮市の后底閣遺址（北朝から唐代の城市遺跡）にある仏教寺院遺址と思われる場所から白玉製の仏教造像とともに１点の素焼きの型作りの紅陶半跏菩薩像（初唐）が出土した（河北省文物研究所・邢台市文物管理所・南宮市文物保管所「河北南宮后底閣遺址発掘簡報」『文物』2012年第１期、図二八）。素焼きで紅陶質である点や五角形の形状や作風などから邢窯遺址出土のものと類似しており、邢窯とも地理的に比較的近いことから、邢窯産である可能性が高い。この他、北朝から隋代にかけての瓷土による素焼きの仏教造像（「白陶仏」）が山東省の北部を中心に出土しており（博興県博物館・山東博物館『山東白陶仏教造像』文物出版社、2011年）、邢窯産のそれとの関連が注目される。

3　河北唐墓出土の俑

　河北地区の唐墓で俑の出土が報告されている例はすでに公表済みのもので17基ほどが確認されている〔表1〕。分布は北京市以南の河北中南部の保定地区、廊坊地区、滄州地区、石家庄地区、邢台地区、そして邯鄲地区に集中しており、とりわけ邢窯の中心地域である内丘地区や臨城一帯からも少なからず発見されている。そのうち紀年墓は貞観17年（643）埋葬の臨城県西瓷窯溝村墓（M2／No. 1、以下 No. は章末の表（1）による）[11]、咸亨元年（670）に埋葬された清河県丘家那孫建墓（M1／No. 2）[12]、咸亨3年（672）遷葬の文安県麻各庄董満墓[13]（No. 3）、垂拱4年（688）合葬の元氏県大孔村呂衆墓[14]（No. 4）、同じく垂拱4年合葬の南和県侯郭村郭祥墓（No. 5）[15]などが知られており、主として初唐期に集中していることが分かる。

　俑の種類については、主として、①大型武人俑一対（鎮墓武人俑）、②その他鎮墓俑類（鎮墓獣一対、「跪伏俑」、「墓龍」（双頭俑）、「儀魚」（人首魚身俑）、「観鳳鳥」（人首鳥身俑）、十二支俑）、③大型文吏俑（男侍俑）、④男侍俑類（胡人俑、風帽俑、牽馬俑など）、⑤女侍俑類、⑥楽人俑（女坐楽俑など）、⑦その他などがあげられる。なかでも清河県孫建墓（670年）、元氏県呂衆墓（688年）、南和県郭祥墓（688年）、南和県東賈郭村唐墓（No. 6）[16]などが俑のこうした基本構成を典型的に示している。とくに孫建墓（670年）と郭祥墓（688年）は俑をはじめ明器の出土位置がほぼ本来のままと考えられることから、当時の墓葬内における俑の配置を考える上で貴重な手がかりを提供している。たとえば、郭祥墓では大型の武人俑一対は甬道墓室よりの左右の壁龕内に置かれており、墓室東側は主に模型類、日用品、墓誌など、南側には鎮墓俑などの明器、そして棺床の前には文吏俑、男僕俑、女侍俑、女楽俑、風帽俑、胡人俑などの各種人物俑が整然と置かれていたという[17]〔図8〕。

　河北地区の唐俑の中で最も特徴的なものの一つが大型武人俑（鎮墓武人俑）である。この大型の武人俑は通常一対で、これは北朝以来のいわゆる「鎮墓武人俑」の系譜に連なるもの

(11)　樊書海・張志忠「河北臨城西瓷窯溝発現隋唐墓」『文物春秋』1994年第3期。
(12)　辛明偉・李振奇「河北清河丘家那唐墓」『文物』1990年第7期。
(13)　廊坊市文物管理所・文安県文物管理所「河北文安麻各庄唐墓」『文物』1994年第1期。
(14)　劉超英・冀艷坤「元氏県大孔村唐呂衆墓」『文物春秋』1999年第2期。
(15)　辛明偉・李振奇「河北南和唐代郭祥墓」『文物』1993年第6期。
(16)　辛明偉・李振奇「河北南和東賈郭墓葬」『文物』1993年第6期。
(17)　前掲注(15)辛明偉・李振奇「河北南和唐代郭祥墓」、20-21頁。
(18)　虎帽をかぶった武人俑は昭陵陪葬の尉遅敬徳墓（659年）や河南偃師の崔大義墓（641年）などからも出土しており（小林仁「初唐黄釉加彩俑的特質與意義」北京芸術博物館『中国鞏義窯』中国華僑出版社、2011年、353頁。本書第9章、279-280頁）、また河南地区でも芝田、孝北食品公司唐墓（92HGSM1）などから出土している（鄭州市文物考古研究所『鞏義芝田晋唐墓葬』科学出版社、2003年、彩版九-4）。なお、武人俑の虎帽については謝明良「希臘美術的東漸？――従河北献県唐墓出土陶武士俑談起――」（『故宮文物月刊』175期、1997年）に詳しい。

であり、主として墓室入口の両側に配置されている。河北唐墓のこの鎮墓武人俑にはいくつかの特徴が見てとれる。その一つが頭に虎頭形帽をかぶったものが見られるという点であり、永年県孫信墓(No. 16)、定県南関唐墓(No. 17)、元氏県呂衆墓(688年/No. 4)、安国市梨園唐墓(No. 7)、正定県火車站街唐墓(No. 10)、南和県東賈郭村唐墓(No. 6)、献県東樊屯村唐墓(No. 8)などで確認されており〔図9～14〕、前述のように邢窯遺址からもその頭部が出土している〔図15〕。さらに呂衆墓(688年)、献県東樊屯村墓などではこうした虎帽タイプのものとともに尖頂形帽をかぶるタイプの計二種類の武人俑が同時に出土しており、後者は泊頭市富鎮崔村唐墓(No. 12)、塩山県韓集鎮高窯村唐墓(No. 11)、邢台威県后郭固唐墓(No. 9)などからも出土していることから〔図16～18〕、この二つのタイプの武人俑が河北唐墓の鎮墓武人俑の二大類型ということができる。これら武人俑は地面に立てた剣を支え持つあるいは剣(もしくは棍棒のようなもの)を持つ姿勢をとっており、ほとんどが岩座上に立っている。一般に高さは54cm以上で、最も高いものは南和県東賈郭村唐墓出土のもので、頭部を除いて73cmある。

一方、大型武人俑とともに特徴的なのが、各種鎮墓俑類であり、その中には「鎮墓獣(一対)」〔図19〕、「伏聴」(跪伏俑または跪拝俑)〔図20、21〕、「墓龍」(双人首龍(蛇)身俑)〔図22、23〕、「儀魚」(人面魚身俑)〔図24、25〕、「観鳳鳥」(人首鳥身俑)〔図26、27〕、十二支俑〔図28〕などが確認できる。これらのうちとくに「伏聴」、「墓龍」、「儀魚」、「観鳳鳥」類については、すでに金元時期の『大漢原陵秘葬経』との関連に注目した検討が行われている。

さらに、謝明良氏は山西唐墓から出土したこうした鎮墓俑類の検討を通して、「山西・遼寧・河北・河南中北部には陝西省と異なる埋葬慣習が存在し、ひとつの独特な明器文化圏を形成している」可能性を指摘している。個々の器物の比定や名称の問題についてここでは詳しく論じないが、こうした副葬明器の共通性は、後述する邢窯明器の流通とも密接に関連し

(19) 邯鄲市文物研究所編『邯鄲古代雕塑精粋』文物出版社、2007年。
(20) 信立祥「定県南関唐墓発掘簡報」『文物資料叢刊6』文物出版社、1982年。
(21) 河北省文物研究所・保定市文物管理處・安国市文物管理所「河北省安国市梨園唐墓発掘簡報」『文物春秋』2001年第3期。
(22) 陳銀風・趙永平「独特的紅陶彩絵武士俑小考」『文物春秋』1995年第2期。
(23) 王敏之・高良謨・張長虹「河北献県唐墓清理簡報」『文物』1990年第5期。滄州市文物局編『滄州文物古跡』科学出版社、2007年。
(24) 前掲注(23)滄州市文物局編『滄州文物古跡』。
(25) 前掲注(23)滄州市文物局編『滄州文物古跡』。
(26) 邢台市文物管理処・威県文体局・威県文物保管所「邢台威県后郭固出土漢唐至金元文物」『河北省考古文集(3)』科学出版社、2007年。
(27) 岩座状の台座については、東魏鄴の趙胡仁墓(547年)の鎮墓武人俑にすでに見出せ、その発生については、仏教美術における岩座との関連が考えられることを筆者は指摘したことがある(小林仁「隋俑考」(清水眞澄編『美術史論叢 造形と文化』雄山閣、2000年、358頁。本書第7章、225頁)。
(28) 徐苹芳「唐宋墓葬中的"明器神煞"與"墓儀"制度」『考古』1963年第2期。

てくる。

　河北唐墓の俑の胎土については、大きく紅胎あるいは灰陶と白色の瓷胎の二種に分けられる。典型的なのは南和県郭祥墓（688年）で、鶏や猪の模型が紅陶、男僕俑が灰陶である以外、ほとんどが「白陶質」で「黄色彩絵」が施されており、焼成温度も高い。南和は内丘同様、当時邢州に属していたことからこれらの「白陶質」の俑は邢窯産であるとの見解が示されている。ここでいう「白陶質」はカオリン質の瓷胎と考えられ、邢窯白瓷の胎土と基本的には同様のものである可能性が高い。

　一方、郭祥墓（688年）とほぼ同時期と考えられている南和県東賈郭村唐墓からは鎮墓俑を含む俑類15体が出土している。いずれも「紅陶」で焼成温度は極めて高く、つくりも優れている点、そしてとくに武人俑、風帽俑、胡人俑などは内丘、臨城地区の唐墓からも類例が出土していることから、これら邢台地区出土の俑が邢窯の製品であり、邢窯が白瓷のみならず陶製明器の制作も高いレベルにあったことが指摘されている点は重要である。実際、前述の正定県火車站街唐墓からは虎頭形帽をかぶる大型武人俑が出土しており、その造形は内丘地区の邢窯遺址出土品と同類であることから邢窯の製品と考えられることがすでに指摘されている。紅陶の俑はこの他、元氏県呂衆墓（688年）からも出土している。

　このように、河北唐墓の産地は、前述の邢窯遺址の出土例や造形的な共通性などから、そのほとんどが邢窯産と考えられ、胎土は瓷胎である白胎のものから、紅陶のものまであったと考えられ、あるいは邢窯内でも生産地点が複数あった可能性も想定できる。

　なお、清河県孫建墓（670年）出土の女俑のうちの１体は頭部に「緑釉」が施されているとの報告があるが〔図29〕、モノクロ写真では状況がよく分からない。これが邢窯の製品であるのかあるいは河南産など他地域のものであるかを判断するには今後さらなる検討が必要であろう。孫建墓からはこの他、「磚彫」とされる文吏俑、「立徳」の墨書銘のある加彩陶俑が出土しており、とくに後者は「立徳」が墓主孫建の字であることから、墓主の造像ではないかと考えられているが、その造形や陶俑の墓室内での配置などを見ると他の俑と大差はなく、特別につくられたものというよりは孫建墓用という程度の目印である可能性も考慮すべきであろう。

　また、臨城県西瓷窯溝唐墓（M2）（643年）出土の一群の俑は、武人俑や侍女俑の型式が河南地区にしばしば見られるタイプと同一である〔図30〕。その家族墓で隋墓と考えられて

(29) 謝明良「山西唐墓出土陶瓷初探」謝明良『中国陶瓷史論集』（美術考古叢刊７）允晨文化実業股份有限公司、2007年、22-23頁。謝明良「山西唐墓出土陶磁をめぐる諸問題」『上原和博士古稀記念美術史論集』上原和博士古稀記念美術史論集刊行会、1995年、244頁。
(30) 前掲注(15)辛明偉・李振奇「河北南和唐代郭祥墓」、64頁。
(31) 前掲注(16)辛明偉・李振奇「河北南和東賈郭唐墓」、33頁。
(32) 前掲注(22)陳銀風・趙永平「独特的紅陶彩絵武士俑小考」、84頁。
(33) 前掲注(12)辛明偉・李振奇「河北清河丘家那唐墓」、48-49頁。
(34) 前掲注(12)辛明偉・李振奇「河北清河丘家那唐墓」、51頁、53-54頁。

いるM1出土の四耳壺も、邢窯のみならず河南省の安陽隋墓出土品との類似が指摘されていることから、河南地区の製品がもたらされたか、あるいはそのスタイルを踏襲して邢窯で生産されたものである可能性が考えられ、年代的にも早いことから、他の河北唐俑と少し区別して考える必要があるかもしれない。

4 邢窯初唐俑の流通

これまでの検討で、河北地区の唐墓出土の俑について、そのほとんどが邢窯産である可能性が高いことが分かったが、実は同種の俑が河北地区のみならず、他地域からも出土している。現在までに筆者が実見して確認したものについていえば、主に山西地区（長治、襄垣地区）、遼寧地区（朝陽地区）、そして河南地区（安陽地区）である。以下、それぞれについて概観しながら、邢窯産唐俑の流通の問題について考えてみたい。

（1） 山西地区

邢窯と距離的にそう遠く離れておらず、河北地区と隣接する山西省東南部の襄垣地区でいくつかの唐墓が発掘され、なかでも2003年に発見された永徽4年(653)埋葬の襄垣唐墓(2003M1)からは加彩の保存状態も良好な一群の俑が出土した[35]〔図31～35〕。これらの俑の報告に「瓷質」とある点に興味をもった筆者は2009年に現地を訪れ、幸いにもそれらの俑を詳しく調査する機会を得た[36]。これら「瓷質」の俑の胎土は邢窯産の「白陶質」と基本的には同じであり、瓷胎を素焼きしてやや黄味がかったものであった〔口絵24〕。こうした「瓷質」の俑は山西省では今のところ他には確認できず、山西省東南部の襄垣と河北省の邢窯との地理的な位置関係や、何より「瓷質」ということを考慮すると、これら一群の「瓷質」俑は邢窯産である可能性が高いと考えられる[37]。襄垣唐墓（2003M1）からは河北唐墓で見られた各種の鎮墓俑も出土しており〔図36～38〕、河北地区の明器との密接な関連がうかがえる。

襄垣唐墓（2003M1）以外にも唐代早期とされる長治北石槽（M3）唐墓からは、元氏県呂[38]

(35) 山西省考古研究所・襄垣県文物博物館「山西襄垣唐墓（2003M1）」『文物』2004年第10期。
(36) 調査にあたっては、襄垣県文物局の劉耀中局長はじめ関係者の皆様の多大なる協力を得ました。ここに記して深く感謝申し上げます。
(37) 筆者は2009年の東洋陶磁学会第2回研究会において襄垣唐墓の「瓷質」俑が邢窯産である可能性を指摘した（『東洋陶磁学会会報』第67号（2009年）に要約掲載）。また、筆者は襄垣唐墓（2003M1）出土品と造形的に極めて類似した邢台地区出土とされる一群の俑（個人蔵）を実見したことがある。当時、邢窯の製品は、太原経由で都長安に入るルートの他に、山西東南の長治や西南の運城を通って長安に入るルートでも一部運ばれたことが指摘されており（深圳望野博物館『来自大唐的雪——六—十世紀的中国白瓷特展——』深圳望野博物館、2013年、5頁）、このことからも襄垣で邢窯産の瓷質俑が出土しても不思議ではない。なお、山西東南部の襄垣や長治地区は在地の特色あるスタイルの陶俑が数多く出土しており、唐代の俑を考える上で極めて興味深い地域である。
(38) 山西省文物管理委員会・山西省考古研究所「山西長治北石槽唐墓」『考古』1962年第2期。

第10章　唐代邢窯における俑の生産とその流通に関する諸問題

衆墓など河北地区の唐墓で見られたような虎頭形帽タイプと尖頂帽タイプで棍棒のようなものを支え持った大型武人俑（鎮墓武人俑）が出土していることからも〔図39〕、邢窯産の俑が一部山西省の東南部、長治地区や襄垣地区にも流通していたことが分かる。なお、長治地区、襄垣地区の俑については、多様な要素を内包しながら、都の長安や洛陽とは異なる独自の様式展開や地域性が生み出された重要な地域の一つと考えられるが、別の機会に詳しく論じたい。

（2）遼寧地区

　筆者は2011年6月、遼寧省文物考古研究所と遼寧省博物館を訪れたおり、遼寧省朝陽地区の黄河路唐墓[39]や朝陽繊維廠唐墓から出土した俑〔図40、41〕が、河北地区の邢窯産と考えられる俑〔図42、43〕と極めて類似していることを確認できた。

　黄河路唐墓出土の俑については、墓葬形制や陶俑の種類、特徴が河北省南和県郭祥墓（688年）のものと共通点が多いことがすでに指摘されている[40]。遼寧省文物考古研究所と遼寧省博物館で調査した黄河路唐墓出土の陶俑を見る限り、河北地区の唐墓出土の俑と種類、造形、胎土の特徴などが基本的に同様であり、同一工房、すなわち邢窯産の可能性が極めて高いと考えられる。

　朝陽地区は唐時代の営州で唐王朝の北辺の軍事的な要衝であり、遼寧地区の唐墓はほぼこの朝陽地区に分布が集中している。朝陽地区の唐墓からは、河南省鞏義窯産と考えられる初唐の黄釉加彩俑も少なからず出土しており、中原地区の墓葬習俗や明器がダイレクトに伝わっている側面があるということが分かっている[41]。黄河路唐墓からも1体、指笛を吹く騎馬男俑の頭部と考えられる釉陶俑が出土している〔図44〕（報告書では緑釉が施されているとされるが、緑がかった黄釉加彩俑の一種と考えられる）。ほぼ完品の類例は、陝西の鄭仁泰墓（664年）や河南の柳凱夫妻墓（664年）から出土しており〔図45、46〕、これらも河南鞏義産と考えられよう。朝陽地区では比較的身分の高い墓からこうした中原地区の俑がもたらされるなど中原文化の要素が濃く見られるといわれている[42]。実際、墓葬形制や規模から見て、この黄河路唐墓の墓主の地位はかなり高く、五品以上だと考えられている[43]。そうした墓から河南産とともに邢窯産と考えられる俑が出土したことは、邢窯産の俑が少なくとも朝陽地区では一種のステータスシンボルのような存在であったことをうかがわせる。

　紡績廠唐墓では、陶俑と瓷俑二種類の俑が100点余り出土している。報告書では図版がなく、絵図だけであるが、少なくとも遼寧省博物館の展示品で確認する限り、瓷俑は基本的に

(39)　遼寧省文物考古研究所・朝陽市博物館「遼寧朝陽市黄河路唐墓的清理」『考古』2001年第8期。
(40)　前掲注(39)遼寧省文物考古研究所・朝陽市博物館「遼寧朝陽市黄河路唐墓的清理」、69頁。
(41)　前掲注(18)小林仁「初唐黄釉加彩俑的特質與意義」、355頁。本書第9章、281-282頁。
(42)　遼寧省文物保護中心の田立坤氏のご教示による。
(43)　前掲注(39)遼寧省文物考古研究所・朝陽市博物館「遼寧朝陽市黄河路唐墓的清理」、70頁。

はいわゆる黄釉加彩俑であり、これらはすでに述べたように、造形や釉薬、胎土の特徴から河南鞏義窯の製品と考えられる。一方、陶俑はその造形や種類はもちろん、やや赤みを帯びた瓷胎の特徴など、河北地区唐墓の紅胎の俑と基本的に同一であり、邢窯産であると考えられる。黄釉加彩俑は初唐の640-660年代の比較的短期間に流行した俑であることから、黄釉加彩俑と同じ墓に副葬されたこれら邢窯産と考えられる俑の年代も当然同時期と思われる。そして、初唐段階ではこの黄釉加彩俑と邢窯産の俑が少なくとも朝陽地区においては、中原からの最先端の俑として歓迎されたということがうかがえる。

（3）河南地区

安陽の楊偘（倪）墓（675年）からは、孫信墓など河北唐墓出土の大型武人俑でしばしば見られる虎頭形帽タイプの武人俑と泊頭市富鎮崔村唐墓などで見られたような長い棍棒のようなものを支え持った二つのタイプの武人俑が出土している[44]〔図47〕。出土した俑はいずれも胎土が紅陶であり、武人俑の造形のみならず、墓龍、儀魚、観鳳鳥（人面鳥身俑）、伏臥俑など鎮墓俑の組み合わせは河北唐墓のものと共通している。河北地区と隣接する安陽の地理的条件を考えると、これらも邢窯産である可能性が高く、邢窯の製品がもたらされたと考えることは自然であろう。

5 おわりに

白瓷の産地として著名な邢窯では、俑をはじめとした各種素焼きの明器も生産されていたことは早くから知られていたが、河北地区の唐墓出土の俑の大半が邢窯産であることが明らかになりつつあり、邢窯における俑生産がかなり盛行していた様子が浮かび上がってきた。隋唐時代の河北における中心的な窯業地であった邢窯において、地元を中心とした明器や仏教寺院関連の素焼き製品に相当な需要があったことは想像にかたくない。それが俑における独自の特徴を形成するまでになっていたことからも、その生産規模のある程度の大きさや組織化がうかがえる。

俑の場合、もちろん甄官署など朝廷の管理の下で都城に中心的な工房があった可能性が高いが、周辺の大規模窯業地へも生産が命じられた可能性は高い。たとえば、第9章で見た初唐期の黄釉加彩俑が河南の鞏義窯で生産された可能性が高いことも同様の状況であったと考えられる[45]。河北地区のこうした邢窯産の俑の造形的特徴を考える時に一つ注目されるのが、石像を思わせる堅固な作風を有する点であり、しばしば見られる台座もそうした石像を思わ

(44) 報告書ではとくに虎頭形帽をかぶり棍棒のようなものを持つ武人俑の造形が山西地区の出土品と同じである点が指摘されているが（安陽市博物館「唐楊偘墓清理簡報」『文物資料叢刊6』文物出版社、1982年、133頁）、武人俑の造形はこれまで見てきたように明らかに典型的な河北地区タイプであるといえる。

(45) 前掲注(18)小林仁「初唐黄釉加彩俑的特質與意義」、358頁。本書第9章、282-283頁。

せる要素である。河北地区は著名な漢白玉と呼ばれる大理石の産地であり、仏教造像をはじめ石造彫刻が盛んな伝統がある。邢窯産の俑の作風にもそうした石造彫刻の影響があったかもしれず、今後さらなる検討が必要であろう。

　邢窯の本格的かつ大規模な発掘はまだ実施されておらず、邢窯の全貌や詳細な生産体制、生産状況はなお不明であるが、初唐期を中心に俑や仏教造像などの素焼き製品が大量に生産されていたことは今後さらに注目されるべきであろう。そして、今回そうした邢窯産の俑が河北地区のみならず近隣の山西東南部の長治地区や襄垣地区、河南北部の安陽地区、さらには遼寧省の朝陽地区にまで流通していたことが明らかになった。これは当時の明器の流通の問題、さらにはその背景に、謝明良氏が指摘した「明器文化圏」の存在を考える上で、極めて貴重な手がかりといえよう。唐時代の俑を考える上で、今後河北地区の邢窯産の俑の存在意義はますます大きくなっていくであろう。

表　河北地区出土唐俑一覧

(1) 墓葬

No.	所在地(編号)	被葬者(出身)	年代	官位	出土した俑・鎮墓獣	報告書など
1	臨城県西瓷窯溝村(M2)	睦厚(趙郡高邑人)	隋開皇9年(589)卒唐貞観17年(643)葬	太子左衛府参軍事(正九品)	武人俑1,侍女俑2,男侍俑3,風帽俑6,鎮墓獣2(人面1,獅首1),	樊書海・張志忠「河北臨城西瓷窯溝発現隋唐墓」『文物春秋』1994年第3期
2	清河県丘家那(M1)	孫建	貞観8年(634)卒咸亨元年(670)葬	瀘州安固県令	武人俑2,胡人俑1,女吏俑6,文吏俑1,鎮墓獣4(鎮墓獣2(伏臥状1,蹲伏1),墓龍1,釉陶観鳳鳥1),磚彫文吏俑1	辛明偉・李振奇「河北清河丘家那唐墓」『文物』1990年第7期
3	文安県麻各庄	董満(邢州平郷人)	咸亨2年(671)卒咸亨3年(672)遷葬	恒州藁城県令	文吏俑1,胡人俑3,侍俑1,男侍俑2,仆俑2,女楽奴俑1,女執箕俑1,鎮墓俑6(儀魚1,墓龍1,虎形獣1,鎮墓獣3(人首鳥嘴,稲頭胡首,短頭胡首)	廊坊市文物管理所・文安県文物管理所「河北文安麻各庄唐墓」『文物』1994年第1期
4	元氏県大孔村	呂衆(趙州元氏人),夫人曹氏	隋大業12年(616)卒垂拱4年(688)合葬	魏州司功参軍	武人俑2,風帽俑1,胡人俑3,執勞男俑1,文吏俑2,持箕女俑1,女舞俑1,女楽奴俑1,鎮墓獣2(観鳳鳥1,墓龍1	劉超英・冀艶坤「元氏県大孔村唐呂衆墓」『文物春秋』1999年第2期
5	南和県侯郭村	郭祥(太原郡南和人)	嗣聖元年(684)卒垂拱4年(688)合葬	鮮州貢徒県令	武人俑2,風帽俑1,女楽俑4,跪伏俑1,鎮墓獣7(鎮墓獣2(観鳳鳥,儀魚1,獅子1),獅子2)	辛明偉・李振奇「河北南和唐代郭祥墓」『文物』1993年第6期
6	南和県東賈郭村	(郭祥墓(688)とほぼ同時期か)			武人俑2,男侍俑2,馬奴俑1,鳳帽俑1,跪伏俑1,胡人俑1,女俑2,鎮墓獣2(観鳳鳥1,儀魚1),鎮墓獣2(人面獣身,独角)	辛明偉・李振奇「河北南和東賈郭唐墓」『文物』1993年第6期
7	安国市鄭章郷梨園村(98LYM5)				陶俑2(武人俑2)	河北省文物研究所・保定市文物管理処・安国市文物管理所「河北安国市梨園唐墓発掘簡報」『文物春秋』2001年第3期
8	献県東樊屯村(XM1)				武人俑1,天王俑1,文吏俑2,執事俑3,胡人俑1,跪伏俑1,男仆俑1,女仆俑1,女楽俑4,女小俑3,鎮墓俑12(人首禽身俑3,双人首禽身俑1,獣首禽身俑1,虎形俑1,獨角怪獣1,猪形怪獣1)	王敏之・高良謨・張長虹「文物」1990年第5期,清河県文物保管所編「滄州文物古跡」科学出版社,2007年
9	邢台威県后郭固(墓葬群か)				武人俑3,十二生肖俑20,楽俑5,立支托巾女俑4,立武揮手文官女俑5,立武托巾女老婦俑2,立武揮手女俑1,単盤坐風帽女俑1,立武揮手女俑1,単盤坐風帽女俑1,立武揮手侍女俑2,保儒男俑3,立武操器胡俑3,立武表帯胡俑1,背嚢胡俑2,鎮墓俑2,儀魚2,墓龍2,望天吼1(鎮墓獣)1,獣首鳥俑3,観鳳鳥1,臥獅2など	邢台市文物管理処・威県文体局・威県文物保管所「邢台威県后郭固出土唐至金元文物」『河北考古文集(3)』科学出版社,2007年

第10章 唐代邢窯における俑の生産とその流通に関する諸問題

No.		所在地		出土した俑・鎮墓獣など	報告書など
10	正定県火車站街			武人俑1	陳鎖鳳・趙永平「独特的紅陶彩絵武士俑小考」『文物春秋』1995年第2期
11	塩山局韓集鎮高塞村			武人俑1	滄州市文物局編『滄州文物古跡』科学出版社、2007年
12	泊頭市富鎮崔村			武人俑2、文吏俑2、舞楽俑7など	滄州市文物局編『滄州文物古跡』科学出版社、2007年
13	臨城県東柏暢寺台地			胡人俑、墓龍、鎮墓獣	北京芸術博物館編『中国邢窯』中国華僑出版社、2012年
14	臨城県水南寺			人面魚身俑	北京芸術博物館編『中国邢窯』中国華僑出版社、2012年
15	邯鄲南呂			男女俑6(文職俑、侍女俑、跪伏俑、侍女俑頭部)、人面陶魚	邯鄲市文物管理処「河北邯鄲南呂唐代墓葬発掘簡報」『文物春秋』1998年第1期
16	永年県類山村	孫信		武人俑、文吏俑、男侍俑、胡人俑、女侍俑、女仆俑、男仆俑、人面獣身俑、双首人面蛇身俑、人面魚身俑	邯鄲市文物研究所編『邯鄲古代雕塑精粋』文物出版社、2007年
17	定県南関		唐代前期(621-704)	武人俑1、文俑2、胡俑1、馬奴俑1、女侍俑5、跪俑1、持箕女俑1、女楽妓俑4、男侍俑1、鎮墓俑4(鎮墓獣2、人頭鶏身俑1、人頭魚身俑1)	信立祥「定県南関唐墓発掘簡報」『文物資料叢刊6』文物出版社、1982年

(2) 邢窯遺址

No.	所在地	出土した俑・鎮墓獣など	報告書など
1	内丘県邢窯遺址	武人俑頭部、人面鳥身俑、鎮墓獣など	内丘県文物保管所「河北省内丘県邢窯調査簡報」『文物』1987年第9期
2	臨城県陳劉庄遺址	素胎俑1	王会民・樊書海・張志忠「邢窯遺址調査、試掘報告」『考古学集刊(第14集)』文物出版社、2004年
3	内丘県城関邢窯遺址	文官俑1、胡俑2、女俑1、坐俑1、跪坐俑1、女俑頭1	王会民・樊書海・張志忠「邢窯遺址調査、試掘報告」『考古学集刊(第14集)』文物出版社、2004年
4	内丘県交通局家族楼邢窯遺址(陶窯遺址)	十二支俑頭部1、俑1、鎮墓獣頭部1	李軍「内丘県交通局家族楼邢窯遺址的発掘」邢台市文物管理処、臨城県文物保管所編『邢窯遺址研究』科学出版社、2007年
5	内丘県歩行街邢窯遺址	(H32)素焼き仏龕、仏像、武人像、模形明器など (H108)加彩菩薩像1、加彩仏龕1	王会民・樊書海「邢窯遺址考古発掘有重要発現」『中国文物報』2003年10月29日

323

図1　各種素焼き製品
内丘県邢窯遺址出土

図2　各種俑実測図
内丘県城関邢窯遺址(西関北 T2)出土

第10章 唐代邢窯における俑の生産とその流通に関する諸問題

図3 男侍俑残片実測図
臨城県陳劉庄遺址出土

図4 人首鳥身俑頭部実測図
内丘県交通局家族楼邢窯遺址出土

図5 各種俑残片
臨城県邢窯遺址出土

図6　素焼き白陶仏龕　　　　　　　　　図7　素焼き白陶仏龕　高28.5cm、幅19.3cm
　　　邢窯遺址出土　　　　　　　　　　　　　内丘県城歩行街出土

1、2.武人俑　3、4.鎮墓獣　5、6.観風鳥　7.雄鶏　8.儀魚　9.牛車　10、11.獅子
12.牛　13.豚　14、15.罐　16.磨　17.竈　18.井戸　19.釜　20.碓　21、22.瓷碗　23.杯
24.缸　25.石墓誌　26、27.文吏俑　28.男仆俑　29.馬奴俑　30〜38.女侍俑　34、35.女楽
俑　36.風帽俑　37、38.胡人俑　39.跪伏俑（材質の記載のないものはすべて陶製）

図8　郭祥墓墓室平面図・断面図

326

第10章 唐代邢窯における俑の生産とその流通に関する諸問題

図9 武人俑
永年県孫信墓出土
高57.0cm

図10 加彩武人俑
定県南関唐墓出土
高57.5cm

図11 加彩武人俑
元氏県呂衆墓(688年)出土
(左)高65.2cm、(右)高59.7cm

図12 加彩武人俑
正定県火車站街唐墓出土
高65.5cm

図13 加彩武人俑
南和県東賈郭村唐墓出土
体高73.0cm

図14 加彩武人俑
献県東樊屯村唐墓出土
(左)高62.0cm、(右)高64.0cm

図15 武人俑頭部
内丘県邢窯遺址出土

図16 武人俑
泊頭市富鎮崔村唐墓出土
高64.0cm

図17 武人俑
塩山県韓集鎮高窯村唐墓
高54.0cm

図18 武人俑
邢台市威県后郭固唐墓出土
(左)高61.0cm、(右)高59.0cm

第10章　唐代邢窯における俑の生産とその流通に関する諸問題

図19　鎮墓獣
南和県郭祥墓(688年)出土
(左)高21.0cm、(右)高22.2cm

図20　跪伏俑
南和県郭祥墓(688年)出土
長18.0cm

図21　跪伏俑
永年県孫信墓出土
長19.5cm

図22　双人首龍身俑
献県東樊屯村唐墓出土
高12.0cm

図23　双人首龍身俑
臨城県東柏暢寺台地唐墓出土
高28.2cm

図24　人面魚身俑
永年県孫信墓出土
長21.3cm

図25　人面魚身俑
臨城県水南寺唐墓出土
長22.0cm

図26　人首鳥身俑
定県南関唐墓出土
(左)高17.5cm、(右)高24.5cm

図27　人首鳥身俑
南和県郭祥墓(688年)出土
(左)高17.5cm、(右)高17.0cm

第10章　唐代邢窯における俑の生産とその流通に関する諸問題

図28　十二支俑
邢台市威県后郭固唐墓出土

図29　女俑
清河県孫建墓(670年)出土
高22.0cm

図30　各種俑・鎮墓獣
臨城県西瓷窯溝唐墓(M2)(643年)出土

図31　瓷質加彩武人俑
襄垣唐墓(2003M1)(653年)出土
(左右とも)高27.5cm

図32　瓷質加彩文吏俑
襄垣唐墓(2003M1)(653年)出土
高26.0cm

第10章　唐代邢窯における俑の生産とその流通に関する諸問題

図33　瓷質加彩胡人俑
襄垣唐墓(2003M1)(653年)出土
(左右とも)高26.0cm

図34　瓷質女侍俑
襄垣唐墓(2003M1)(653年)出土
高25.0cm

図35　瓷質加彩武人俑と台座裏
襄垣唐墓(2003M1)(653年)出土
高27.5cm

図36　跪伏俑
襄垣唐墓(2003M1)(653年)出土
高5.0cm

図37　双人首蛇身俑
襄垣唐墓(2003M1)(653年)出土
高17.0cm

図38　人面魚身俑
襄垣唐墓(2003M1)(653年)出土
長20.0cm

図39　加彩武人俑
長治市北石槽唐墓(M3)出土
(右)高58.0cm

第10章 唐代邢窯における俑の生産とその流通に関する諸問題

図40 文吏俑
朝陽黄河路唐墓出土
高50.0cm

図41 文吏俑
朝陽繊維廠唐墓出土

図42 文吏俑
永年県孫信墓出土
高28.5cm

図43 文吏俑
元氏県呂衆墓(688年)出土
高32.8cm

図44 釉陶俑頭部
朝陽黄河路唐墓出土
残高8.0cm

図45 黄釉加彩騎馬楽人俑
鄭仁泰墓(664年)出土
高29.5cm

図46 黄釉加彩騎馬楽人俑
柳凱夫妻墓(664年)出土
高31.0cm

図47　加彩武人俑
楊倡(侃)墓(675年)出土
(左右とも)高57.5cm

第10章　唐代邢窯における俑の生産とその流通に関する諸問題

図版リストおよび出典

1　各種素焼き製品　内丘県邢窯遺址出土(内丘県文物保管所「河北省内丘県邢窯調査簡報」『文物』1987年第9期、図版壹-4)
2　各種俑実測図　内丘県城関邢窯遺址(西関北T2)出土(王会民・樊書海・張志忠「邢窯遺址調査、試掘報告」『考古学集刊(第14集)』文物出版社、2004年、図21)
3　男侍俑残片実測図　臨城県陳劉庄遺址出土(王会民・樊書海・張志忠「邢窯遺址調査、試掘報告」『考古学集刊(第14集)』文物出版社、2004年、図5-7)
4　人首鳥身俑頭部実測図　内丘県交通局家族楼邢窯遺址出土(王会民・樊書海・張志忠「邢窯遺址調査、試掘報告」『考古学集刊(第14集)』文物出版社、2004年、図九-4)
5　各種俑残片　臨城県邢窯遺址出土(臨城県文物保管所)
6　素焼き白陶仏龕　邢窯遺址出土(河北省博物館)
7　素焼き白陶仏龕　内丘県城歩行街出土　高28.5cm、幅19.3cm(河北省文物研究所)
8　郭祥墓墓室平面図・断面図(辛明偉・李振奇「河北南和唐代郭祥墓」『文物』1993年第6期、図二)
9　武人俑　永年県孫信墓出土　高57.0cm(永年県文物保管所)(邯鄲市文物研究所編『邯鄲古代雕塑精粋』文物出版社、2007年、図版129)
10　加彩武人俑　定県南関唐墓出土　高57.5cm(定州博物館)
11　加彩武人俑　元氏県呂衆墓(688年)出土　(左)高65.2cm、(右)高59.7cm(劉超英・冀艶坤「元氏県大孔村唐呂衆墓」『文物春秋』1999年第2期、封二-1、照1)
12　加彩武人俑　正定県火車站街唐墓出土　高65.5cm(陳銀風・趙永平「独特的紅陶彩絵武士俑小考」『文物春秋』1995年第2期、84頁)
13　加彩武人俑　南和県東賈郭唐村墓出土　体高73.0cm(辛明偉・李振奇「河北南和東賈郭唐墓」『文物』1993年第6期、図三)
14　加彩武人俑　献県東樊屯村唐墓出土　(左)高62.0cm、(右)高64.0cm(王敏之・高良謨・張長虹「河北献県唐墓清理報簡」『文物』1990年第5期；滄州市文物局編『滄州文物古跡』科学出版社、2007年、図版肆-1、図三)
15　武人俑頭部　内丘県邢窯遺址出土(内丘県文物保管所「河北省内丘県邢窯調査簡報」『文物』1987年第9期、図版壹-4)
16　武人俑　泊頭市富鎮崔村唐墓出土　高64.0cm(滄州市文物局編『滄州文物古跡』科学出版社、2007年、101頁)
17　武人俑　塩山県韓集鎮高窯村唐墓　高54.0cm(滄州市文物局編『滄州文物古跡』科学出版社、2007年、124頁)
18　武人俑　邢台市威県后郭固唐墓　(左)高61.0cm、(右)高59.0cm 邢台市文物管理処・威県文体局・威県文物保管所「邢台威県后郭固出土漢唐至金元文物」『河北省考古文集(3)』科学出版社、2007年、彩版二四-1、2)
19　鎮墓獣　南和県郭祥墓(688年)出土　(左)高21.0cm、(右)高22.2cm(辛明偉・李振奇「河北南和唐代郭祥墓」『文物』1993年第6期、図一七、一八)
20　跪伏俑　南和県郭祥墓(688年)出土　長18.0cm(辛明偉・李振奇「河北南和唐代郭祥墓」『文物』1993年第6期、図一六)
21　跪伏俑　永年県孫信墓出土　長19.5cm(邯鄲市文物研究所編『邯鄲古代雕塑精粋』文物出版社、2007年、図版137)
22　双人首龍身俑　献県東樊屯村唐墓出土　高12.0cm(滄州市文物局編『滄州文物古跡』科学出版社、2007年、97頁)
23　双人首龍身俑　臨城県東柏暢寺台地唐墓出土　高28.2cm(臨城県文物保管所)
24　人面魚身俑　永年県孫信墓出土　長21.3cm(邯鄲市文物研究所編『邯鄲古代雕塑精粋』文物出版社、2007年、図版139)

25　人面魚身俑　臨城県水南寺唐墓出土　長22.0cm（臨城県文物保管所）
26　人首鳥身俑　定県南関唐墓出土　（左）高17.5cm（定州博物館）、（右）高24.5cm（信立祥「定県南関唐墓発掘簡報」『文物資料叢刊6』文物出版社、1982年、図八）
27　人首鳥身俑　南和県郭祥墓（688年）出土　（左）高17.5cm、（右）高17.0cm（辛明偉・李振奇「河北南和唐代郭祥墓」『文物』1993年第6期、図一九、二〇）
28　十二支俑　邢台市威県后郭固唐墓出土（邢台市文物管理処・威県文体局・威県文物保管所「邢台威県后郭固出土漢唐至金元文物」『河北省考古文集（3）』科学出版社、2007年、彩版3-4、彩版二五-二六）
29　女俑　清河県孫建墓（670年）出土　高22.0cm（辛明偉・李振奇「河北清河丘家那唐墓」『文物』1990年第7期、図七）
30　各種俑・鎮墓獣　臨城県西瓷窯溝唐墓（M2）（643年）出土（樊書海・張志忠「河北臨城西瓷窯溝発現隋唐墓」『文物春秋』1994年第3期、図版二-3〜6、図版三-10、11）
31　瓷質加彩武人俑　襄垣唐墓（2003M1）（653年）出土　（左右とも）高27.5cm（山西省考古研究所・襄垣県文物博物館「山西襄垣唐墓（2003M1）」『文物』2004年第10期、図二、四）
32　瓷質加彩文吏俑　襄垣唐墓（2003M1）（653年）出土　高26.0cm
（山西省考古研究所・襄垣県文物博物館「山西襄垣唐墓（2003M1）」『文物』2004年第10期、図六）
33　瓷質加彩胡人俑　襄垣唐墓（2003M1）（653年）出土　（左右とも）高26.0cm（山西省考古研究所・襄垣県文物博物館「山西襄垣唐墓（2003M1）」『文物』2004年第10期、図八、一〇）
34　瓷質加彩女侍俑　襄垣唐墓（2003M1）（653年）出土　高25.0cm（山西省考古研究所・襄垣県文物博物館「山西襄垣唐墓（2003M1）」『文物』2004年第10期、一六）
35　瓷質加彩武人俑と台座裏　襄垣唐墓（2003M1）（653年）出土　高27.5cm（襄垣県文物博物館）
36　跪伏俑　襄垣唐墓（2003M1）（653年）出土　高5.0cm（山西省考古研究所・襄垣県文物博物館「山西襄垣唐墓（2003M1）」『文物』2004年第10期、二四）
37　双人首蛇身俑　襄垣唐墓（2003M1）（653年）出土　高17.0cm（山西省考古研究所・襄垣県文物博物館「山西襄垣唐墓（2003M1）」『文物』2004年第10期、三〇）
38　人面魚身俑　襄垣唐墓（2003M1）（653年）出土　長20.0cm（山西省考古研究所・襄垣県文物博物館「山西襄垣唐墓（2003M1）」『文物』2004年第10期、二八）
39　加彩武人俑　長治市北石槽唐墓（M3）出土　（左）高58.0cm（山西省文物管理委員会・山西省考古研究所「山西長治北石槽唐墓」『考古』1962年第2期、図版捌-1、2）
40　文吏俑　朝陽黄河路唐墓出土　高50.0cm（遼寧省文物考古研究所）
41　文吏俑　朝陽繊維廠唐墓出土　（遼寧省博物館）
42　文吏俑　永年県孫信墓出土　高28.5cm（永年県文物保管所）（邯鄲市文物研究所編『邯鄲古代雕塑精粋』文物出版社、2007年、図版131）
43　文吏俑　元氏県呂衆墓（688年）出土　高32.8cm（劉超英・冀艶坤「元氏県大孔村唐呂衆墓」『文物春秋』1999年第2期、封二：2）
44　釉陶俑頭部　朝陽黄河路唐墓出土　残高8.0cm（遼寧省文物考古研究所・朝陽市博物館「遼寧朝陽市黄河路唐墓的清理」『考古』2001年第8期、図一一）
45　黄釉加彩騎馬楽人俑　鄭仁泰墓（664年）出土　高29.5cm（昭陵博物館）
46　黄釉加彩騎馬楽人俑　柳凱夫妻墓（664年）出土　高31.0cm（洛陽博物館）
47　加彩武人俑　楊偘（倪）墓（675年）出土　（左右とも）高57.5cm（安陽市博物館「唐楊偘墓清理簡報」『文物資料叢刊6』文物出版社、1982年、図版伍-1、3）

※出典、撮影記載のないものはすべて筆者撮影。

第11章
西安・唐代醴泉坊窯址の発掘成果とその意義
——俑を中心とした考察——

1　はじめに

　20世紀初頭、汴洛鉄道敷設工事を契機として忽然とその存在が知られるようになった唐三彩は、唐時代の陶磁史を代表するものの一つといえる。唐三彩はその華やかでエキゾチックな特徴から、欧米や我が国でも早くから注目され、それに関する研究もこれまで枚挙にいとまがない。

　唐三彩を生産していた窯は、河南省の鞏義黄冶窯をはじめ、陝西省の銅川黄堡窯、河北省の邢窯や定窯、井陘窯、さらに山西省の渾源窯や晋城窯、四川省の邛窯など各地で確認されている。しかし、西安一帯の王侯貴族墓を中心に出土する当時の都・長安の唐三彩や俑の生産地については、西安市内あるいはその近辺であろうとの推測はあるが、従来大きな謎となっていた。そうした中、西安市内、かつての唐長安城内において唐三彩窯址が発見され、しかも多くの素焼きの俑やその陶范（型）が出土したというニュースは、西安一帯出土の俑を含

（1）　唐三彩の出土とその美術品としての鑑賞の最初期の様相や「唐三彩」の名称の誕生などについては長谷川祥子「三彩のやきもの展——唐三彩の名品を中心に——」（『陶説』第565号、2000年、11-14頁）や弓場紀知『中国の陶磁③唐三彩』（平凡社、1995年）に詳しい。

（2）　日本における近年の三彩研究の状況をまとめたものとしては、前掲注（1）弓場紀知『中国の陶磁③唐三彩』や2004年から2005年にかけて国内各地を巡回した展覧会の図録『唐三彩展　洛陽の夢』（大広、2004年）などに詳しい。

（3）　黄冶窯では新たな発掘により三彩窯址が発見され、唐時代の青花瓷器が出土するなど大きな成果が得られた（鞏義市文物保護管理所『黄冶唐三彩窯』科学出版社、2000年。奈良文化財研究所『鞏義黄冶唐三彩』奈良文化財研究所、2003年。郭木森・郝紅星・王振傑「鞏義黄冶窯発現唐代青花瓷産地找到焼制唐三彩窯炉」『中国文物報』総第1092期、2003年2月26日）。

（4）　陝西省考古研究所銅川工作站「銅川黄堡発現唐三彩作坊和窯炉」『文物』1987年第3期。内丘県文物保管所「河北省内丘県邢窯調査簡報」『文物』1987年第9期。申献友「河北古瓷窯與唐三彩」中国古陶瓷学会編『中国古陶瓷研究（第8輯）』紫禁城出版社、2002年、111-114頁。山西省考古研究所「山西渾源県界庄唐代瓷窯」『考古』2002年第4期。なお、唐三彩の焼成は技術的にそれほど複雑でなく、窯も小規模ですむことから量や質はともかく各地の窯で生産されていた可能性が高いとの指摘がある（胡小麗『唐三彩鑑定與鑑賞』江西美術出版社、2002年、60頁）。

（5）　銅川黄堡窯は西安からさほど遠くはない位置（西安の北約83km）にある。出土した唐三彩の一部を見る限り、胎土や釉色、そして造形にやや地方色が感じられ、銅川一帯の唐墓ではその製品らしきものも出土しているが、少なくとも西安一帯の盛唐時期の王侯貴族墓に類品はほとんど見出せない。

めた三彩製品の産地や工房組織の解明への第一歩として注目された。[6]

筆者は幸いにも陝西省考古研究所（現在は陝西省考古研究院、以下「考古研究所」とする）において同窯址の出土資料の調査を行う機会を得た。[7] 本章では現地調査の成果を踏まえ、醴泉坊窯址の発掘成果を紹介するとともに、同窯址の意義について出土した俑を中心に初歩的な考察を試みたい。

2　醴泉坊窯址について

発見された窯址はかつて西安西郊飛行場（1991年に閉鎖した「老飛機場」）があった西安

地図1　唐長安城醴泉坊窯址所在図
（陝西省考古研究院『唐長安城醴泉坊三彩窯址』文物出版社、2008年、3頁の図一をもとに作成）

（6）　①張国柱・李力「唐京城長安三彩窯址初顕端倪――民間収蔵者的又一重大発現――」『収蔵』総第78期、1999年。②張国柱・李力「西安発現唐三彩窯址」『文博』1999年第3期。

（7）　筆者は2001年と2002の2年間にわたり公益信託西田記念東洋陶磁史研究助成基金の助成を受けて行った日中共同研究「西安唐三彩窯址に関する研究」（日本側代表：大阪市立東洋陶磁美術館・伊藤郁太郎館長、中国側代表：陝西省考古研究所・焦南峰所長）の一員として、2001年に伊藤郁太郎館長と予備調査を、2002年には静嘉堂文庫美術館学芸員の長谷川祥子氏と調査を行った。

第11章　西安・唐代醴泉坊窯址の発掘成果とその意義

市西部の草陽小区に位置し〔地図1〕、ここは唐長安城内の醴泉坊にあたる場所であった〔地図2〕。現在は一帯にマンションが立ち並んでおり、窯址の痕跡は微塵もない〔図1〕。

窯址の発見はこのマンション群建設にともなう各種配管工事において、以前から近辺で三彩の陶片が出土しているとの情報を得ていた西安在住の民間の文物愛好家の張国柱氏が三彩や俑の破片を発見したことに端を発し、採集された資料をもとに1999年に雑誌『収蔵』にその概報が発表されるにいたったのである。考古研究所でもその報を受けて急遽現場に赴き、

地図2　唐長安城復元図と醴泉坊窯址・平康坊窯址所在図
(京都文化博物館学芸第2課『大唐長安展』京都文化博物館、1994年、344頁の地図をもとに作成)

1999年５月から７月にかけて配管工事のほとんど最終段階で緊急の発掘調査を行った。発掘を担当した考古研究所隋唐研究室研究員の姜捷氏（現在は法門寺博物館館長）によると、計４基の窯が中央に通路を挟む形でそれぞれ相対して確認されており、いずれも平面が馬蹄形に近い饅頭窯であり〔図２〕、規模は三彩を焼いた窯としてすでに知られている銅川黄堡窯のものよりもやや小さめとのことであった。[9]

　当初、「唐三彩窯址」として注目されたが、実際には出土した三彩製品は数量的には少なく、三彩を専門に生産していた窯とはいえない。したがって、「唐三彩窯址」という名称は間違いではないにしろ必ずしも適当とはいえず、本書ではその後中国側でも用いられている当時の地名（坊名）による「醴泉坊窯址」の呼称を採用することにしたい。

3　出土遺物について

　出土した遺物は、①三彩類（各種器皿、塼、羅漢、俑等）、②陶器類（緑釉、褐釉、藍釉、絞胎、灰陶等）、③白瓷類（白瓷、黒釉瓷等）、④素焼き俑類および陶范（天王、人物、羅漢、動物等）、⑤建築資材（塼、瓦等）、⑥窯道具、⑦その他（顔料、骨器残片、ガラス類加工品、開元通宝、青銅製品等）と多種多様である。また、前述の張国柱氏の採集品（以下、張氏採集品とする）には「天寶四載……祖明」と陰刻された陶范とされる素焼きの陶片がある〔口絵25、図３〕。「天寶四載」とは天宝４年（745）を指し、これは出土品の中で唯一の紀年銘資料として窯址の年代を知る貴重な手がかりとなっている。[10]唐三彩の器皿類では高足杯（豆）

(8)　張国柱氏らが窯址で採集した資料については前掲注（6）①②論文の他、盧均茂・張国柱『西安古瓷片』（陝西人民出版社、2003年）などにも紹介されている。なお、張国柱氏らが三彩片などを採集する前年の1998年、すでに付近の工事現場で俑や三彩の破片が出土していたようで、そのことは『東方収蔵家報』第９・10合刊（筆者未見）にニュースとして記事が掲載されていたが当時はそれほど注目されなかったという（前掲注（6）②張国柱・李力「西安発現唐三彩窯址」、50頁）。

(9)　唐代黄堡窯では三彩を焼成した窯３基とその他陶磁器窯５基が発見されている。三彩窯は最大幅約1.5mほどの平面が台形の窯である（陝西省考古研究所『唐代黄堡窯址』文物出版社、1992年、19-24頁）。

(10)　「祖明」とは『大唐六典』巻23の甄官令条に記載のある明器の種類「当壙、当野、祖明、地軸」のそれを指し、これらが唐時代の文献にある「四神」に該当するものであるとの指摘がある（王去非「四神、巾子、高髻」『考古通訊』1956年第５期）。なお、王去非氏は前二者を鎮墓俑（天王俑）に、後二者を鎮墓獣にそれぞれ比定しており、それによれば「祖明」は鎮墓獣の一つということになる。なお、「地軸」については、その後、広東の元墓から出土した墓塼に「地軸」の刻銘とともに唐墓でも出土例のある双人頭蛇（龍）身像が表されていたことから、鎮墓獣ではなく双人頭蛇（龍）身像であるとの指摘もある（曹騰騑・阮応祺・鄧烈昌「広東海康元墓出土的陰線刻磚」『考古学集刊　第２集』中国社会科学出版社、1982年。謝明良「山西唐墓出土陶磁をめぐる諸問題」『上原和博士古稀記念美術史論集』上原和博士古稀記念美術史論集刊行会、1995年）。さらに、「祖明」と対になるのは「地軸」ではなく「祖思」であり、「当壙」「当野」が武人俑（天王俑）一対、「祖思」「祖明」が鎮墓獣一対に相当する唐墓の「四神」で、「地軸」は「天関」とともに宋代に新しく登場した鎮墓俑の一種であろうとの指摘は傾聴に値するものである（程義「再論唐宋墓葬里的『四神』和『天関、地軸』」『中国文物報・文物考古周刊』2009年12月11日）。

や片口などの器種が圧倒的に多く、河南省の黄冶窯の製品とも共通性が見られる。その中には、いわゆる「蠟抜き」技法の素焼き段階の未完成品と思われるものが発見され注目されている〔図4〕。また、三彩の施された塼はここでの発見が初例であり〔図5〕、建築資材としての三彩の用途を考える上で重要な資料といえる。

　俑類では、三彩はじめ鉛釉の施されたものはごくわずかで、素焼きのものや陶范が大量に発見された。唐時代の俑を生産した窯として西安市内において初めて発見された本窯址は、唐長安城内に位置するという点から極めて意義が大きい。以下、出土した俑類について見ていきたい。

4　出土した俑についての考察

（1）三彩俑類

　頭部の欠損した緑釉や黄褐釉の男女立俑〔図6〕や三彩の小型の女坐俑〔図7〕など三彩俑類はごくわずかしか出土しておらず、醴泉坊窯址の三彩製品はほとんどが器皿類と塼となっている。醴泉坊窯址の三彩製品などの鉛釉製品には白胎と紅胎の二種類が確認でき、とくに三彩俑類はほとんどが白胎となっている〔図6〕。緑釉や黄褐釉の男女立俑の場合、素焼き俑の中にサイズは異なるものの類似した造形のものが見られることから〔図8、9〕、両者は年代的に大きな差はないものと考えられる。

　なお、張氏採集品には、頭部は欠損しているが鴨形の壺を抱き籐座に半跏形で坐す三彩女俑も見られ、残高約40.3cmと同窯址出土の三彩俑で最も大型のものとなっている〔図10〕。胎土は前述の三彩俑とは異なりやや赤みを帯びており、白化粧の上に施された三彩釉の釉色はやや淡く明るい色調を見せている。同じ型式の三彩俑が山西省長治市の景雲元年（710）の李度墓から出土しており〔図11〕、こちらは双環髻の少女の姿を呈しており、報告書によると白瓷胎で比較的硬く焼きしまっているという。両者は胎土の違いのみならず、サイズも醴泉坊窯址のものが一回り大きく（李度墓のものは高さ34cm）、また造形や釉色にも相違が

(11)　三彩の装飾法の一つに白抜きの技法がある。これについては蠟などを置いて白くする方法や白釉を点描する方法があることがすでに指摘されている。今回の素焼きの例は明らかに前者の方式をとるものだが、素焼き素地に点々と置かれた物質が蠟であるかどうかは森達也氏が指摘しているように現時点では不明であり（森達也「唐三彩の展開」朝日新聞社・大広編『唐三彩展　洛陽の夢』大広、2004年、171頁）、今後化学分析などにより原料の解明が期待される。

(12)　機器中性子放射化分析（INAA）により、醴泉坊窯址の白胎唐三彩は黄冶窯や黄堡窯の三彩の胎土とほぼ同じ成分であり、醴泉坊近辺では白胎の原料となる白色のカオリン土がないことから長安以外（河南省の鞏義市黄冶あるいは陝西省の銅川市黄堡）から運ばれたもので、一方、紅胎唐三彩については長安地区の唐代墓葬のそれとほぼ同じ成分であったことから長安で生産されたものであることが指摘されている（中国科学院高能所核分析室　雷勇・馮松林「用中子活化技術分析唐三彩器産地」『中国文物報』総第1198期、2004年3月12日。雷勇「唐三彩的儀器中子活化分析其在両京地区発展軌跡的研究」『故宮博物院院刊』2007年第3期、109–110頁）。

(13)　長治市博物館「長治市西郊唐代李度、宋嘉進墓」『文物』1989年第6期、45頁。

見られることから、李度墓の作例が醴泉坊窯址の製品でないことは明らかである。したがって、少なくともこの李度墓の作例は醴泉坊窯址の三彩俑の年代を決定づける資料とはいえず、醴泉坊窯址の年代の上限を710年頃まで上げることは後述するように他の陶俑の様式から考えても難しいといわざるを得ない。

この他、副葬用の俑とは異なる性格のものと考えられる三彩の羅漢像片や獅子残片も出土しているが、これらについては後述したい。

（2）素焼き俑と陶范

醴泉坊窯址からは素焼きの俑およびその陶范が数多く出土した。(14)その種類は、天王俑、文吏俑、男女の侍者俑、十二支俑、各種小型俑などであり、さらに羅漢像や裸体像など副葬用とは性格の異なる仏教寺院関連と考えられる種類の製品も見られた。素焼き俑には素焼き後に白化粧が施された状態のものが多く、胎土はほとんどが赤味を帯びた紅胎である。ただし、素焼き段階での過度焼成のためか灰黒色を呈しているものも一部に見られた。完全な形で出土したものは少なく、大型あるいは中型の俑は部分ごとにいくつかの陶范を組み合わせて成形していたことが出土した陶范からうかがえる。比較的小型のものについては全体を一つの陶范で成形しており、ほぼ完形に近いものも何点か出土した。

姜捷氏によると、素焼きの俑および陶范は窯体近辺の土坑から数多く出土し、とくに大型のものは比較的底の方から出土したという。以下、主要なものについて紹介したい。

①天王俑

天王俑とは墓を守護する役割を有する鎮墓俑の一つであり、その中でも仏教の天王や神将の形象を取り入れた武人俑を指す。通常、他の俑よりも大型につくられ、墓門近くに置かれることが多い。考古研究所では両腕や右足、さらに台座を欠くがある程度復元可能な天王俑が確認できた〔図12〕。残高36.0cmで、わずかに右方を向き、頭部は額の髪際が網状に巻き上げたようになっており、左足をあげ邪鬼を踏みつける格好を呈している。同様の天王俑頭部は張氏採集品にも見られ〔図13〕、また窯址からは天王俑に踏みつけられていたであろう猿のような顔貌の邪鬼頭部も出土している〔図14〕。

一方、窯址からは側面の「護耳(ごじ)」が上に反り返った兜鍪(とうぼう)をかぶった別のタイプの天王俑の頭部も出土している〔図15〕。これと類する作例は張氏採集品にも見られ、こちらでは岩座上で胡人の風貌の邪鬼を踏みつける格好を呈している〔図16〕。こうした仏教の天王（あるいは神将）の形をとる大型の武人俑は、総章元年（668）の李爽墓や張臣合墓など7世紀後半から登場するが、鎧甲の型式や顔つき、姿勢、あるいは邪鬼を踏みつける姿などの点から、(15)

(14) 素焼き片は黄堡窯や黄冶窯でも発見されており、素焼きの焼成温度については摂氏1,000度-1,150度の相当な高温で焼かれた可能性もあるという（関口広次「唐三彩の窯について」前掲注（2）弓場紀知『中国の陶磁③唐三彩』、135頁）。

第11章　西安・唐代醴泉坊窯址の発掘成果とその意義

紀年墓出土品の中では天宝4年（745）の雷君妻宋氏墓出土の加彩天王俑〔図17〕や紀年墓ではないが天宝初年頃とされる西安陝綿十廠唐墓（96十廠M7）〔図18〕などが醴泉坊窯址出土の前述の天王俑と造形的にも様式的にも最も近い作例の一つということができる。しかも、これら雷君妻宋氏墓と陝綿十廠唐墓から出土した一対の天王俑は、1体は頭髪が火炎状（角状）に逆立ち、額の髪の様子の前述の醴泉坊窯址の作例に近く〔図12、13〕、もう1体は側面が反り返った醴泉坊窯址で見られたもう一つのタイプのものであり〔図15、16〕、この二種類の天王俑が対をなすものであることが分かる。

　これら天王俑の兜鍪や甲冑には角状（あるいは火焔状）や宝珠形などの装飾物が見られるが、醴泉坊窯址からも天王俑や鎮墓獣のものと思われる各種装飾用のパーツが窯址から出土しており〔図19〕、こうした細々とした装飾品は本体とは別に陶范でつくられていたことが分かる。出土した陶范には天王俑の脚部、邪鬼、そして岩座の一部が一体のものも見られ〔図20〕、これはさらに岩座を付け足す形をとったものであることが張氏採集品の岩座片からうかがえる〔図21〕。なお、通常、天王俑とセットとなる鎮墓獣については背部の陶范が見つかっており〔図22〕、前述のとおり醴泉坊窯址唯一の紀年銘資料である「天寶四載……祖明」銘陶范も獣面鎮墓獣の陶范の一部と考えられる。

②大型文吏俑

　大型の文吏俑（文官俑）は天王俑や鎮墓獣とともに鎮墓俑として墓門近くに置かれ、墓を守護するという特別な役割を担ったものとされている。こうした大型文吏俑の頭部が出土品や張氏採集品の中にわずかだが確認できる〔図23〕。ややふっくらとした童子のようなあどけない顔貌と大きな冠などの特徴は、開元28年（740）の楊思勗墓や天宝3年（744）の豆盧建墓、そして天宝7年（748）の呉守忠墓など開元年間末期から天宝年間（742-756）の作例と極めて類似している〔図24〜26〕。

③男俑類

　小型のものを除き、頭と体をそれぞれ別の陶范で制作するいわゆる「頭体別制」がほとん

(15)　楊泓氏は唐時代の武人俑などに見られる甲冑を5つ型式に分類しているが、出土した天王俑は雷君妻宋氏墓のものと同様に氏の分類でいう第四型にあたり、年代としては8世紀前半のものに多く見られるという（楊泓『中国古兵與美術考古論集』文物出版社、2007年、50-52頁）。

(16)　張正嶺「西安韓森寨唐墓清理記」『考古通訊』1957年第5期。

(17)　陝西省考古研究所「西安西郊陝綿十廠唐壁画墓清理簡報」『考古與文物』2002年第1期。

(18)　出川哲朗氏は本体とは別につくられたと思われる岩座が既存の陶范によらないため、工人あるいは工房の独自性が出やすいという点に着目し、岩座の造形が時代性や地域性を考える手がかりになるのではないかという興味深い指摘をしている（出川哲朗「河南省出土の唐三彩」『陶説』第614号、2004年、32頁）。

(19)　中国社会科学院考古研究所『長安城郊隋唐墓』文物出版社、1980年。

(20)　楊思勗墓と豆盧建墓については正式な発掘報告がなく、出土した俑の一部が早くに陝西省文物管理委員会編『陝西省出土唐俑選集』（文物出版社、1958年）で紹介されている。

(21)　杭徳州他「西安高楼村唐代墓葬清理簡報」『文物参考資料』1955年第7期。

どで、ミニチュアサイズから比較的大型のものまで、大きさは多様である〔図27、28〕。頭には幞頭をかぶるものが多く、一部に籠冠のものも見られる。顔の彫りが深く、目がやや大きく突き出ている点が特徴であり、幞頭をかぶった男俑では天宝14年（755）の李玄徳墓に極めて類似した作例が見られる〔図29〕。大きな目に顎を大きく突き出した胡人俑頭部〔図30〕も特徴的なもので、類例が前述の雷君妻宋氏墓（745年）から出土している〔図31〕。ほかに数は多くはないが全身の判別できるものもあり、そのうち、右手を肩まであげ左手を腰脇に置く姿勢の俑〔図32〕とほぼ同種の作例が、中唐期に入る至徳3年（758）の清源県主墓(22)や興元元年（784）の唐安公主墓(23)でも出土している〔図33〕。

　なお、10cmにも満たない程の極めて小型の俑の一群も出土しており、同種のサイズのものは女俑にも見られる。こうした超小型の俑については、一部に玩具ではないかとの見方もあるが(24)、張去逸墓（748年）や西安韓森寨唐墓から出土しているいわゆる「遊山群俑」〔図34、35〕のそれに見られるようにやはり基本的には副葬用のミニチュア俑であったものと考えるのが妥当であろう。右手に何かを持つ形の男坐俑や女俑など本窯址の小型俑は、張去逸墓（748年）や西安韓森寨唐墓の「遊山群俑」中のものと共通した造形的、様式的特徴を示すことから、ほぼ同時期の作例と考えられる。

④女俑類

　男俑類と同様、ほとんどが頭部と体を別々に制作しており、大小さまざまなサイズのものが見られる〔図36～38〕。いずれもふくよかな顔立ちで、鼻筋が通り、切れ長の目をしており、小さな口元にはわずかに笑みをたたえている。頭部の出土が多く、体軀部分はわずかしか確認できないが、呉守忠墓（748年）など天宝年間（742-756）の女俑に多く見られる豊満型のものと共通の造形感覚が見出せる〔図39〕。

　女俑の髪型は比較的多彩であり、年代を考える上でも重要な要素といえる。この髪型による分類や編年については五味充子氏による詳細な研究が知られている(25)。出土した女俑の髪型はほとんどが、五味氏のいう「肥り型婦人像」のうち、開元年間に流行したFI型を除く以下の3つの型式に分類できる(26)。

　　1）FII型

　　　これは天宝年間を中心に流行したもので、後頭部の頭髪が肩まで垂れ下がり、つむじのあたりにさまざまな形の髻を結う。豆盧建墓（744年）や呉守忠墓（748年）などの女

(22)　陝西省文物管理委員会「西安南郊寵留村的唐墓」『文物参考資料』1958年第10期。
(23)　陳安利・馬詠鍾「西安王家墳唐代唐安公主墓」『文物』1991年第9期。
(24)　劉建洲「鞏県黄冶窯唐三彩玩具的芸術特点」『中原文物』1984年第1期。
(25)　五味充子「唐代美術に現れたる婦女の髪型について――開元・天寶年間を中心として――」『美術史』第28号、1958年。五味充子「樹下美人について」『古美術』第14号、1966年。五味充子「唐代婦人像の髪型と服飾」『民族藝術』第4巻、1988年。
(26)　五味充子氏の髪型の分類名で「F」は「肥り型」を表すものである（前掲注(25)五味充子「唐代婦人像の髪型と服飾」、68頁）。

第11章　西安・唐代醴泉坊窯址の発掘成果とその意義

俑が典型的な作例である〔図37、40、41〕。

2）FⅢ型

　これも天宝年間を中心に流行したもので、髻の位置や結い方はFⅡ型とほぼ同じだが、後頭部の頭髪を梳き上げ髱を出さない〔図42〕。これも豆盧建墓（744年）や呉守忠墓（748年）などの女俑に類例が見られる〔図43、44〕。なお、開元28年（740）の楊思勗墓にも類例が見られることから〔図45〕、この髪型の上限は開元年間末期と考えられる。

3）FⅣ型

　これは中唐期を通じて見られるもので、後頭部の頭髪を梳き上げる点はFⅢ型と同じだが、鬢が耳前で顔を覆うように横に張る〔図46〕。類例は五味氏があげている清源県主墓（758年）や崔紘墓（811年）[27]の他、張堪貢墓（780年）や朱庭玘墓（808年）[28]などでも見られる〔図47、48〕。

　以上、五味氏による髪型の編年では、本窯址の女俑は一部開元年間末期に遡りうるものはあるが、ほとんどが天宝年間（742-756）および中唐期に位置づけられることが分かる。

　なお、醴泉坊窯址からは胸像のように頭部から胸元まで上半身を一体として成形している女俑とその陶笵も出土している〔図49、50〕。同様のものはわずかだが男俑にも見られ、この種の俑については中国側の報告書などでは「半身俑（あるいは半身胸像俑）」とも呼ばれている。この半身俑は開元28年（740）の楊思勗墓〔図51〕や天宝年間（742-756）初め頃とされる西安陝綿十廠唐墓（M7）をはじめ、貞元17年（801）の李良墓[29]、貞元20年（804）の柳昱墓[30]、そして元和3年（808）の朱庭玘墓[31]など開元末から中唐期までの時期に見られるものである〔図52、53〕。とくに醴泉坊窯址出土の俑と造形的にも様式的にも非常に近い作例は楊思勗墓と陝綿十廠唐墓（M7）のもので、これらの墓から出土している俑は概して醴泉坊窯址出土の他の俑とも共通の造形感覚を見せ、また頭体別制の俑も同時に数多く出土していることから、これら半身俑も他の俑とほぼ同じ時期のものと考えられる。こうした半身俑について、本来下部は木芯とし、羅縠（ら しゅう）などの絹織物を着せていた可能性が指摘されている[32]。

(27)　桑紹華「西安南郊三爻村発現四座唐墓」『考古與文物』1983年第3期。
(28)　陝西省文物管理委員会編『陝西省出土唐俑選集』文物出版社、1958年、図120。
(29)　兪偉超「西安白鹿原墓葬発掘報告」『考古学報』1956年第3期、図版捌－1～4。
(30)　前掲注(28)陝西省文物管理委員会編『陝西省出土唐俑選集』、図114。
(31)　前掲注(28)陝西省文物管理委員会編『陝西省出土唐俑選集』、図120。
(32)　中国社会科学院考古研究所『長安城郊隋唐墓』文物出版社、1980年、80頁。兪偉超「西安白鹿原墓葬発掘報告」『考古学報』1956年第3期、70頁。謝明良氏はこうした半身俑について、『清異録』の「脱空」が当時の名称である可能性を指摘している（謝明良「〔清異録〕中的陶瓷史料」『故宮文物月刊』190期、1999年、80-81頁。謝明良『陶瓷手記』石頭出版社、2008年、326-327頁）。
　なお、甘粛省泰安県唐墓からは胸部まで一体の上半身にさらに同じ粘土でやや裾広がりの棒状に削り出した下半身をもつものが出土しており（甘粛省博物館文物隊「甘粛泰安県唐墓清理簡報」『文物』1975年第4期）、これも衣服を着せるタイプの半身俑の一つのヴァリエーションと考えられよう。

さらに、臨潼関山唐墓のように棺床上に発見された例も見られることから、被葬者の傍らに置かれた特別な種類の俑であったことをうかがわせる。

風帽女俑〔図54〕は、頭部と体軀を一体とした前後両面の陶范によりつくられており、実際にその陶范も出土している〔図55〕。まったく同じ造形で寸法もほとんど同じであることから同范の可能性も考えられる作例が天宝7年（748）の張去逸墓から出土しており〔図56〕、本窯址の年代や生産された俑の位置づけを考える上で極めて重要な比較資料といえる。また、風帽をかぶった騎馬俑も数点出土しており、その姿勢から楽俑の一種と考えられる。

この他、醴泉坊窯址からは幞頭をかぶった男装の女俑と思われる頭部も出土しており〔図57〕、造形的に近い作例が開元28年（740）の楊思勗墓やそれとほぼ同時期と思われる西安南郊養鶏場唐墓から出土している〔図58、59〕。さらに、「翻簷虚帽」と呼ばれる独特な帽子をかぶった女俑の頭部も窯址から出土しており〔図60〕、類例は開元29年（741）の楊諫臣墓から出土している〔図61〕。

⑤十二支俑

張氏採集品には獣面人身形の十二支立俑3体が見られる〔図62〕。いずれも大きく破損しているが、残存している部分から推測すると、図62左から蛇（あるいは龍）、虎（寅）、鶏（酉）にそれぞれ比定できよう。服装形式や造形など類似した作例が天宝3年（744）の史思礼墓や開元28年（740）の楊思勗墓などから出土している〔図63、64〕。

⑥各種動物明器

窯址からはさまざまな動物明器の素焼き片および陶范が出土した。その種類は、馬、駱駝、猪、鶏、羊、犬などである。大型のものは部分ごとの陶范でつくられていたようで、一方比較的小型のものは全体を一つの陶范でつくり出しており、いずれも両面の陶范（合模）による。

(33) 臨潼県博物館 趙康民「臨潼関山唐墓清理簡報」『考古與文物』1982年第3期。
(34) 王仁波・何修齢・単暐「陝西唐墓壁画之研究（下）」『文博』1984年第2期。
(35) 同墓からは加彩の男装女俑の他、三彩天王俑や加彩駱駝なども出土しており、これらは醴泉坊窯址で焼造されたものであると指摘されている（王長啓・高曼「西安出土唐三彩的特徴與鑑別」『収蔵』総第100期、2001年第4期）。その中で加彩駱駝の臀部に三彩釉が付着することから、三彩俑と加彩俑が同一の窯で焼成されていたのではないかという指摘は重要である。ただし、同墓の三彩天王俑については、醴泉坊窯址の天王俑とは姿勢や甲冑の形式など造形的に異なる点が見られることから醴泉坊窯址の製品とは認めがたい。同墓の年代については詳しい報告がなく不明だが、先の男装女俑などから開元28年（740）の楊思勗墓とほぼ同時期と考えられる。同種の三彩天王俑については西安中堡村唐墓や西安郊区の唐墓などからも出土しており（朝日新聞社編『中国陶俑の美』朝日新聞社、1984年、図版81。MIHO MUSEUM編『長安 陶俑の精華展』MIHO MUSEUM、2004年、図版53）、いずれも確かな年代は不明であるが、三彩の大型俑という点などからやはり天宝年間までは降らず、開元年間後期頃とするのが妥当であると考えられる。
(36) 関双喜・劉向群「唐楊諫臣墓出土的幾件文物」『文博』1985年第4期。
(37) 前掲注(28)陝西省文物管理委員会編『陝西省出土唐俑選集』、図71-82。

⑦その他

抱犬童子坐像　　あぐら状に座り、膝上に犬を抱く形の像である〔図65〕。頭部は欠けているが、ややふくよかな体つきや姿勢から童子と推測される。同種の作例は黄冶窯や邢窯からも出土しており、相互の造形的な影響関係はあるかもしれないが、唐時代に比較的ポピュラーなモチーフであったものとも思われる。[38]

各種小型塑像　　醴泉坊窯址出土の素焼きの俑はほとんどが陶范によるものであるが、ごく一部に手びねりによったと思われる無垢の小型塑像が見られる〔図66〕。うち2体は極めて珍しい裸体の童子と思われる像（頭部欠）であり、小型ながらも肉感的で躍動感ある造形を見せている。また、蓮の花托のような逆円錐状の台座上に跪いて合掌する童子と腰布をまいた仁王と思われる像は、いずれも明らかに仏教と関連した小型塑像であることから、上述の裸体童子もあるいは蓮花化生童子の一種とも考えられる。なお、これらより大型ではあるが、同じく無垢のつくりの体部残片1点が出土しており、報告書では「男行俑」とされているが〔図67〕、これは腹と尻を極端に突き出した姿勢とその特殊な服装から雑技俑の一種と考えられる。

羅漢像（僧侶像）　　本窯址からは羅漢像（僧侶像）と考えられる素焼き片数点とその陶范が出土しており〔図68、69〕、先の小型塑像にも見られたように、これも明らかに仏教関連の塑像であり、副葬用の俑とは基本的には一線を画すものであるといえる。

　これら羅漢像はいずれも袈裟（僧衣）をまとって足を組み坐す形で、膝上で組んだ腕を衣の中で組む、いわゆる禅定タイプのものである。素焼き片ではいずれも頭部が欠けているが、陶范から本来頭部も一体としてつくられており、しかも剃髪した比較的若い顔立ちのものであることが分かる〔図69〕。こうした羅漢像の頭部と考えられるものが別に出土しているが〔図70〕、その中にはこの陶范に見られるような頭部も確認できる。

　こうした羅漢像とは別に、もう1点同じく袈裟をまとうが、右手を右膝の上に置き、数珠を握るタイプの素焼き片も出土している〔図71〕。この像は左手部分を欠損しているが、興味深いことに別に三彩の羅漢像の一部と考えられる左半身部分が出土しており〔図72〕、姿態や衣文などから両者は同一種のものと考えられる〔口絵26〕。したがって、素焼き羅漢像の左手も衣から出し左膝に置いていたことが分かる。これらはいずれも頭部が欠損しているが、西安の青龍寺遺址からは同じく右手に数珠を握るタイプと同型式の石彫羅漢像（高60cm）が出土しており[39]〔図73〕、実際に窯址出土の羅漢頭部の中に老齢で厳格な表情をしたものが

(38)　山西省の平陸からも類例が3点出土しており（平陸県博物館　衛斯「山西平陸出土北魏至隋仏教造像」『文物季刊』1993年第4期）、報告書ではこれらを「僧俑」とし隋時代のものとしているが、童子であることは明らかで、その年代についても検討を要する。

(39)　西安市人民政府外事辦公室・西安市青龍寺遺址保管所『青龍寺』香港大道文化有限公司、1992年、52頁。なお、この羅漢像について筆者は実見したことがあるが、前掲書の羅漢像の写真は裏焼きとなっており、本書では左右を反転させて修正した図版を用いた。

見られることから〔図70〕、この数珠を握るタイプの羅漢像はこうした頭部と対応するものである可能性が高い。

ところで、この青龍寺遺址からは醴泉坊窯址で出土したのと同じ右手に数珠を握るタイプの三彩片が出土しており〔口絵27〕、従来これは「三彩仏像」と考えられていた。しかし、今回の醴泉坊窯址での三彩羅漢像の発見によって、青龍寺の例も仏像ではなく羅漢像であることが判明した。それと同時に、両者の造形や釉色などの共通性から、青龍寺の三彩羅漢像が醴泉坊窯址の製品であることはほぼ間違いないものと考えられる。したがって、本窯址で発見された素焼きの羅漢像は、三彩片の出土があったことからも分かるように、三彩の未完成品である可能性が高い。

なお、青龍寺は唐長安城新昌坊東南隅に位置し、我が国では弘法大師・空海がここで恵果より密教を伝授されたことで知られる唐代密教の一大中心地である。この青龍寺は天宝年間（742-756）後期から中唐期に最盛期を迎えたとされており、後述する他の素焼き俑の年代から考えても、三彩羅漢像の年代もほぼ同じ時期と考えるのが妥当であろう。

こうした三彩羅漢像の意味合いについては、青龍寺遺址から類例が出土していることから明らかなように、基本的には副葬用の明器というよりは、むしろ実用品というべきものであり、しかも実用品といっても仏教寺院に関連した宗教的な用途をもったものといえる。醴泉坊窯址からは三彩の獅子も出土しているが、これも同じ類のものといえる。これらの発見は、三彩製品の用途の問題を考える新たな資料を提供するものとして重要な意味をもっている。三彩羅漢は比較的小型で、しかも陶范による量産品ということから、大量生産されたものと考えられる。そうした点から、これらの三彩羅漢像を喜捨など寺院用の供器とする見方は極めて妥当なものといえよう。

(40) 発掘報告書などによると青龍寺遺址からは三彩「仏像」片が2点出土したという（中国社会科学院考古所西安唐城隊「唐長安青龍寺遺址」『考古学報』1989年第2期。中国科学院考古研究所西安唐城発掘隊「唐青龍寺遺址踏察記略」『考古』1964年第7期。中国科学院考古研究所西安工作隊「唐青龍寺遺址発掘簡報」『考古』1974年第5期。暢耀『青龍寺』三秦出版社、1986年）。

(41) 青龍寺遺址からは白釉緑彩の「象座」（枕あるいは灯台か）や小型水盂などの鉛釉製品も出土しており、これらも醴泉坊窯址の製品である可能性が高い。

(42) 青龍寺は隋開皇2年（582）に建立された「霊感寺」がその前身であり、唐景雲2年（711）に「青龍寺」と改名され、会昌5年（845）の武宗の廃仏により廃寺されるまでの間に最盛期を迎えた。空海以外にも円仁、円珍ら日本からの多くの留学僧がここで密教を学んだことは周知のとおりである。

(43) 陝西省臨潼県の慶山寺舎利塔基からは開元29年（741）頃と考えられる獅子、南瓜、三足盤などの三彩製品の出土例が知られており（臨潼県博物館「臨潼唐慶山寺舎利塔基精室清理記」『文博』1985年第5期）、これらについては宗教用品と考えられている（祁海寧「唐三彩用途考辨」『東南文化』2000年第5期、108-109頁）。ただし、墓葬からも羅漢（あるいは僧侶）や蓮花化生童子と思われるものなど仏教関連の陶製品の出土例があることから（西安市文物管理処「西安西郊熱電廠基建工地隋唐墓葬清理簡報」『考古與文物』1991年第4期）、そうした製品が明器とはいえないまでも副葬品としても用いられる場合もあったことをうかがわせる。

なお、河南省鞏義黄冶窯でも羅漢と見られる大型の人物陶范（背面部分）が出土しているほか、長沙窯でも褐釉などの例が見られることから、各地の窯址で羅漢像（あるいは仏教関連の陶製品）が生産されていたものと思われる。[45]

5　俑の年代について

醴泉坊窯址出土の俑の中でも素焼き俑については、すでに見てきたように天宝年間（742-756）の墓葬の出土品に多く類例を見出すことができ、また一部には同范とも考えられる作例も見つかったことから、その年代が天宝年間を中心としたものであることはまず間違いないものといえる。このことは本窯址で出土した唯一の紀年銘資料である「天寶四載（745）」銘陶范片からも裏づけられる。この時代の陶俑のスタイルは、ふくよかな顔立ちと豊満な体軀の女俑に象徴的に表れており、ゆるやかな曲線や丸みを強調した柔らかな造形美がその特徴といえる。[46]

こうした天宝年間に見られる俑の様式は、いわゆる安史の乱（755-763）以降の中唐期にも残存していくことが出土例から確認できる。[47]女俑の髪型などの考察からも明らかになったように中唐期に該当するものが一部に確認できたこともあり、醴泉坊窯址の俑の年代については天宝年間を中心としながらも、その下限については9世紀初頭の元和年間（806-820）頃までを一応視野に入れておく必要がありそうである。一方、天宝年間の陶俑に見られる様式はすでに開元年間（713-741）末期にもその萌芽が見られ、[48]窯址出土品の類例や女俑の髪型などからも開元年間末期に遡りうるものが一部に確認されたことから、本窯址の俑の年代

(44) 呼琳貴・尹夏清・杜文「西安新発現唐三彩作坊的属性初探」『文物世界』2000年第1期、53頁。呼琳貴氏らは同時に醴泉坊窯址出土の三彩塼についても寺院用に焼造された可能性が高いことを指摘している。また、張国柱氏は醴泉坊窯址と同じ坊内の醴泉寺との関連について言及している（張国柱「唐代興仏滅仏更迭中的醴泉坊三彩窯」『東方収蔵』2011年第5期、40頁）。

(45) 劉洪淼・廖永民「黄冶窯唐三彩製品的模具与模制成型工芸」『華夏考古』2001年第1期。林思耀『唐代陶瓷 長沙窯』A Lammett Book、1990年。

(46) 五味充子氏は開元年間を境に婦人像が痩せ型から肥満型へ移行し、とくに楊思勗墓（740年）以降に肥満が本格化することを明らかにし、その背景に肥満体であった楊貴妃の登場を指摘しており（前掲注(25)五味充子「唐代婦人像の髪型と服飾」、72頁）、同時に盛唐とひとくくりにされがちな開元年間と天宝年間の造型感覚と美意識の違いを早くに指摘している点（前掲注(25)五味充子「樹下美人について」、74頁）は慧眼といえよう。なお、傅江氏も唐代壁画墓の仕女図の様式分類において開元型と天宝型をはっきりと区分している（傅江「唐代壁画墓における仕女図の様式的研究——石槨線画・石窟壁画・陶俑も含めて——」『鹿島美術研究（年報第19号別冊）』2002年、484-486頁）。

(47) 矢部良明氏は天宝年間の俑の様式を「円熟した豊満主義」と呼び、それが安史の乱以後もしばらく残映を留めると指摘している（矢部良明『中国陶磁の八千年』平凡社、1992年）。また、富田哲雄氏も天宝年間に流行した豊満な体型の俑が9世紀初頭まで比較的長期間作られ続けたことを指摘している（富田哲雄『陶俑』平凡社、1998年、137頁）。実際、中唐期の清源県主墓（758年）、唐安公主墓（784年）、朱庭圯墓（808年）、崔紘墓（811年）、裴氏小娘子墓（850年）などの作例は天宝年間の俑と技術的な差はあれ様式的に大きな違いは認められない。

の上限については開元年間末期を設定しておきたい。

　そこで次に、これら素焼き俑が三彩俑の未完成品であったのか、あるいは彩色を施して加彩俑とするためのものであったのかという問題について考えてみたい。唐時代の俑の変遷を考えると、現在のところ三彩俑は永昌元年（689）の李晦墓から開元11年（723）の鮮于庭誨墓[49]や開元15年（727）合葬の安元寿夫妻墓[51]などまでのわずか40年足らずの間にしか見られない[52]。少なくとも開元年間末期から天宝年間以降の墓葬において三彩俑はほとんど見られずに、加彩俑が主流を占めていたことが分かる。実際、先に素焼き俑の類例として指摘した紀年墓などの出土例はいずれも加彩俑であり、三彩俑は見出せない。したがって、醴泉坊窯址の素焼き俑については、もちろん一部の三彩俑や三彩羅漢像の存在から三彩俑の未完成品であった可能性も完全には否定することはできないだろうが、大部分が加彩を施す前の段階の製品であったと考えるのが自然であろう[53]。窯址からは赤（朱）や緑などの顔料が残った陶磁器碗がいくつか出土しており〔図74〕、これらの顔料が加彩俑の彩色に使用されたものと考えられる。

　なお、本窯址では羅漢像や獅子、あるいは仏教寺院用との指摘もある塼など、副葬用明器とは異なる仏教寺院関連の製品に三彩のものが多く見られるという特徴から、三彩俑がほとんど姿を消す開元年間末期から天宝年間以降、こうした三彩による仏教寺院関連製品の生産が増えた可能性を指摘できよう。

6　俑の制作技法について

　醴泉坊窯址からは唐時代の俑の陶范が大量に出土しており、俑の制作技法を解明する上で極めて重要な資料となった。ほとんどが前後両面の陶范（合模）であり、一部器物に貼り付けるための装飾文様用として片面のみの陶范（単模）も見られる[54]〔図75〕。陶范の土は素焼

(48) たとえば開元27年（739）の西安俾失十囊墓からは典型的な豊満型の女俑が出土している（李域錚「西安西郊唐俾失十囊墓整理簡報」『文博』1985年第6期、図版壹-7）。なお、山西地区については7世紀後半にすでに豊満体型の陶俑が見られることから、都・長安を中心とした豊満型女俑の流行との関連が注目される（小林仁「山西省の唐時代の俑について」（東洋陶磁学会平成20年度第2回研究会、2008年6月28日）『東洋陶磁学会会報』第67号、2009年、4頁）。
(49) 陝西省考古研究院隋唐考古研究部「陝西南北朝隋唐及宋元明清考古五十年綜述」『考古與文物』2008年第6期、176頁、図版拾肆。
(50) 馬得志・張正齡「西安郊区三個唐墓的発掘簡報」『考古通訊』1958年第1期。
(51) 昭陵博物館「唐安元寿夫婦墓発掘簡報」『文物』1988年第12期。
(52) 三彩俑の変遷については、朱裕平「唐三彩俑的流行及其分期」（『中国文物報』総第461期、1995年12月3日）や前掲注(11)森達也「唐三彩の展開」などに詳しい。
(53) 三彩器皿類は天宝年間以降も引き続き見られることから、三彩俑を生産できる環境にあったことは確かであり、一部の三彩俑が素焼き俑とほぼ同時期とすれば天宝年間以降にも三彩俑が生産された可能性を示す貴重な例となる。開元年間から天宝年間における俑の詳細な変遷についてはまだ不明な点もあり、今後紀年墓資料の増加などによりその変遷過程が明らかになれば、本窯址の俑の上限や三彩俑の下限の問題についても新たな知見が得られるだろう。

き俑と同じく紅色を呈しており、製品と同じ粘土で素焼きされたものと考えられる。比較的大型の天王俑の場合は部分ごとに陶范を用いて成形していたことが出土した陶范から分かる。また、陶范では成形が難しい細かな部分は別につくっていたことが、出土した各種装飾品や手、靴などの素焼きの部分製品から明らかとなった〔図76〕。

前後両面の陶范がそろって出土した例は張氏採集品に１点確認できただけである。陶范の側面には、篦のようなもので鋭く切りつけた数本の跡が残っているものが確認できた。これはおそらく両面の陶范を合わせる際の目印の一種と考えられる。

筆者は考古研究所で許可を得て出土した陶范のいくつかに、持参した粘土を用いて実際に陶范成形を試みた〔図77〕。もちろん当時使われた粘土とはまったく異なる素材であるため、陶范からの着脱方法など具体的な成形の方法については十分検証できるものではなかった。また、本来は前後両面の陶范で成形する場合はそれぞれに粘土を押し付けてから陶范ごと両者を結合する方法をとっていたものと考えられるが、両面がそろった陶范が出土していないことから実験は片面の陶范のみを用いた単純な型抜き作業となった。それでも結果として、陶范だけでは判別しにくいその造形が明らかになったという点はもちろん、陶范成形の精度などを理解する上では大きな収穫を得た。

当初、細部などの表現は手作業による部分も多かったのではないかと予想していたが、実際はかなり細かい部分（たとえば緻密な毛髪や衣文の表現など）にいたるまで陶范によって表現可能であり、陶范成形のみで造形的にほぼ完成品が得られるということが分かった。一般的に比較的大型の俑では明らかに篦による調整の跡が見られる作例もあるが、通常、陶范成形の段階においてかなり精度の高い成形が可能であったと考えられる（本書第12章参照）。

7　おわりに――醴泉坊窯址の位置づけをめぐって――

醴泉坊窯址については、張氏採集品が早くから紹介されており、考古研究所による正式な発掘報告もすでに刊行された。中国国内では醴泉坊窯址に関する論考がこれまでいくつか発表されており、その中にはその位置づけや意義に関するものの他、同窯址から唐長安城の坊里制度の変遷を論じたものなど興味深い指摘や視点も見られる。当初、唐長安城内に位置する唐三彩窯址ということで注目を集めた醴泉坊窯址であるが、出土品の種類、質、そして特徴や、窯址のすぐ南側が西市であるという立地などから官営の工房ではなく商業的な性格の

(54) 器物に装飾として貼花するための小型の文様の型も発見されている。同様のものは黄冶窯でも発見されている。とりわけ建物の屋根の形のものは珍しいものである。
(55) 粘土はアートクレイ株式会社の「ファンドソフト（精選石粉粘土）」を使用した。
(56) ①呼琳貴「由礼泉坊三彩作坊遺址看唐長安坊里制度的衰敗」『人文雑誌』2000年第１期。②呼琳貴・尹夏清・杜文「西安新発現唐三彩作坊的属性初探」『文物世界』2000年第１期。③張国柱・李力「唐長安醴泉坊三彩窯焼造年代初探」『絲綢之路』2001年S1期。とくに①は天宝年間（752-756）頃に坊墻の破壊が始まり、東西両市を中心にその周囲も含めてさらに大きな商業区が形成されていくことを指摘した興味深い内容のものである。

民間の窯であり、大型の俑は売買により帝陵陪葬の貴威重臣の墓に、それ以外のものは普通官吏や富裕層の墓に入ったのではないかとの指摘もある。

　唐時代、皇族や高級貴族の墓向けの俑を含む明器については甄官署などがその制作を管轄し、階級ごとに俑の数量、種類や大きさに関して明確な基準がいくたびかの勅令で規定されている。こうした勅令は、当時盛んであった厚葬に対する禁令という意味合いもあったが、度重なる勅令もあまり効果がなかったことは実際の墓葬から出土する俑の多さや規定をはるかに超えたその大きさなどからうかがえる。そうした厚葬の場合、皇帝から下賜される甄官署などが制作した俑などの明器とは別に、さらに私的に準備したものを加え、みずからの副葬品の多さや豪華さを誇示していたという。

　唐長安城の二大商業区である東西両市には喪葬用品を商ったり葬礼を執り行ったりする今日の葬儀屋に類する凶肆が存在したことが当時の伝奇小説などの文献、さらには考古発掘の成果などから知られており、下賜品以外の俑などの明器類が東西両市の凶肆や民間の工房で調達されたことは想像に難くない。すでに指摘があるように、とくに三彩製品の性格や質、さらに生活用品類の多さなどから見ると、醴泉坊窯址もそうした民間の窯であった可能性は高いといえる。

　しかしながら、少なくとも副葬用の俑類に限って見た場合、醴泉坊窯址の俑と共通の造形的特徴をもつ作例が天宝年間を中心とした墓葬に数多く見出され、しかも両者の間に造形的な優劣や質的な差というものがほとんど認められなかったという点は特筆してよい。それらの墓葬には比較的官位の高い被葬者のものもあったことから、出土した俑の中には甄官署か

(57)　前掲注(56)①呼琳貴「由礼泉坊三彩作坊遺址看唐長安坊里制度的衰敗」参照。なお、醴泉坊窯址が官民共同で運営されていた可能性も指摘されているがはっきりとした根拠はない。

(58)　『大唐六典』巻之23には「甄官令、掌供琢石陶土之事、丞為之貳。凡石作之類、有石磬石人石獣石柱碑碣碾磑、出有方土、用有物宜、凡甎瓦之作、瓶缶之器、大小高下、各有程準。凡喪葬則供其明器之属、別勅葬者俱、餘並私備。三品以上九十事、五品以上六十事、九品以上四十事、當壙當野祖明地軸、誕馬偶人、其高各一尺、其餘音声隊、輿僮僕之属、威儀服玩、各視生之品秩所有、以瓦木為之、其長率七寸」とある。なお、唐時代の墓葬もほぼ同じ等級ごとの区別があったようでそれは生前の邸宅の規格とも対応しているとの指摘がある（宿白「西安地区的唐墓形制」『文物』1995年第12期、47頁）。

(59)　前掲注(58)『大唐六典』巻之23の「餘並私備」の記載からそのことがうかがえる（謝明良「唐三彩の諸問題」『美学美術史論集』第5輯第2部、成城大学大学院文学研究科、1985年、22-23頁）。また、『旧唐書』輿服志の唐太極元年(712)左司郎中唐紹の上疏には、当時王公百官が競って厚葬をし、墓に副葬する前に生けるが如き俑や馬などの明器をもって大通りを練り歩き、その盛大さを誇示した様子が記されている。

(60)　白行簡の伝奇小説『李娃伝』では、東西両市の凶肆が毎年それぞれ互いの葬送具の華麗さや挽歌の歌唱を競う様が描写されている。また、西市遺跡の西大街中部からは陶俑が出土しており凶肆遺跡ではないかと考えられている（中国社会科学院考古研究所西安唐城発掘隊「唐長安城西市遺址発掘」『考古』1961年第5期。中国科学院考古研究所西安唐城発掘隊「唐代長安城考古紀略」『考古』1963年第11期。宿白「隋唐長安城和洛陽城」『考古』1978年第6期。陝西省文物管理委員会「建国以来陝西省文物考古的収穫」『文物考古工作三十年1949-1979』文物出版社、1979年など）。

らの下賜品が含まれていた可能性も高いといえる。したがって、醴泉坊窯址の俑を当時の宮廷からの下賜品とほぼ同レベルのものと見なすことも可能であろう。

近年発掘された天宝元年（742）の李憲（第5代睿宗の長子で玄宗の腹違いの兄）の墓である恵陵からは、醴泉坊窯址出土の俑はじめ今回類例としてあげた天宝年間を中心とした墓葬出土の陶俑と共通のスタイルを見せる陶俑が出土している[62]〔図78〜80〕。玄宗は李憲に「譲皇帝」の諡号を贈り、皇帝に準じた葬儀を執り行わせ、恭皇后とともに恵陵に合葬させたが、実際に恵陵の陵園規模、陵前石刻、墓葬封土、墓室形制、葬具、副葬陶俑、墓誌や哀冊、壁画の面からも準皇帝の等級に符合したものであることが明らかになった[63]。とりわけ、恵陵から出土した大型跪拝俑〔図81〕は皇帝陵専用のものである可能性が指摘されている[64]。したがって、恵陵出土の陶俑は、天宝年間の陶俑を代表するものであり、準皇帝級ということから明らかに甄官署所管の官営工房の製品であることが分かる。

少なくとも陶俑の基本的なスタイルを見る限り、恵陵出土品と醴泉坊窯址および同時代の墓葬出土の陶俑の間に大きな差は見られず、唯一の違いといえば、恵陵出土品が概してかなり大型であるという点である。唐時代には開元20年（732）以降、たびたび副葬明器の数量やサイズについての規定が出されているが、身分が高いほど当然ながら明器の種類は多く、そのサイズも大きくなっている[65]〔表〕。恵陵が準皇帝クラスのもので大型の陶俑が多いというのもそのためと考えられる。当時は民間の明器類を買い足して葬儀を豪華にすることも頻繁であったようであるが、要するに官営工房と民営工房の陶俑にどのような違いがあったかということが現時点ではまだ十分明らかではなく、また単純に官営、民営と分けられるのかということも当然考える必要があろう。

醴泉坊窯址の性格については、推測の域は出ないものの現時点ではいくつかの解釈が可能であろう。①醴泉窯址が民営の工房ではなく官営あった、②民営ではあったが甄官署などからの発注による宮廷向けの製品も制作していた、③何らかの理由で官営工房の製品（あるいはその陶範）が流出し、それをもとに醴泉坊窯址で俑が制作されたか、あるいは官営工房の工人が醴泉坊窯址での生産に間接ないしは直接に関わっていた、ということなどが考えられる。筆者は、民営の明器工房というよりは官営あるいは何らかの形で官が関わった可能性がより高いと見ているが、いずれにせよ、今後皇帝陵をはじめ墓葬出土例をさらに検討する必要があろう。

西安地区では前漢の帝王陵墓用陪葬陶俑を専門に焼いた官営のものと考えられる窯址21基

(61) 豆盧建が従三品、雷君夫人宋氏が正四品、史思礼が正四品、張去逸が正三品、呉守忠が正五品、李玄徳が従三品などである。
(62) 陝西省考古研究所『唐李憲墓発掘報告』科学出版社、2005年。奈良県立橿原考古学研究所附属博物館編『大唐皇帝陵』奈良県立橿原考古学研究所附属博物館、2010年、76-98頁。
(63) 前掲注(62)陝西省考古研究所『唐李憲墓発掘報告』、244-269頁。
(64) 前掲注(62)陝西省考古研究所『唐李憲墓発掘報告』、256頁。
(65) 程義・鄭紅莉「《唐令喪葬令》諸明器条復原的再探討」『中原文物』2012年第5期。

表　唐時代の明器に関する各種規定一覧表

時期 典拠	三品以上	五品以上	九品以上	庶人	法量等規定
開元20年 （732年） 『通典』	90事	70事	40事		四神駿馬不過尺、余不過7寸
開元29年 （741年） 『唐会要』	70事	40事	20事	15事	皆以素瓦為之、不得用木及金銀銅錫、其衣不得用羅錦綉画
元和6年 （811年） 『唐会要』	90事	60事	40事	15事	四神不得過1尺、余人物等不得過7寸、不得用金、銀雕鏤、貼毛髪装飾
会昌元年 （841年） 『唐会要』	100事	70事	50事	25事	四神三品以上不得過1尺5寸、五品以上不得過1尺2寸、九品以上不得過1尺、庶人不得過7寸。其余三品以上不得過1尺、五品以上不得過8寸、九品以上不得過7寸、庶人不得過7寸

注1：秦浩『隋唐考古』（南京大学出版社、1992年、168-169頁）の表をもとに作成。
　2：1尺≒0.33m。「事」は件数の意。

が、漢長安城の西市内に位置する場所で発見され大きな話題となったが[66]、もちろん時代は異なるものの、西市内に官営工房が存在したという点から、醴泉坊窯址についてもその位置関係だけで単純に民間の窯とは判断できないだろう。本来、西市の商工業が主に貴族官僚集団向けであったとの興味深い指摘もあるが[67]、西市に程近い醴泉坊窯址の場合も、官営であるにしろ民営であるにしろ、貴族官僚集団と深く関わっていたことが前述の墓葬の出土例などからも明らかである。

醴泉坊窯址については出土品の種類の多様さから単一の小規模な窯ではなく大規模な工房であったことがすでに指摘されているが[68]、今回発見、発掘されたのはそのごく一部分のみであり、その全貌が明らかになったわけではないという点は注意すべきであろう。したがって、現段階では窯址の性格について言及することに限界があるものの、少なくとも醴泉坊窯址の

[66] 李毓芳「漢代皇家陶俑制作場——漢長安城陶俑窯址——」李文儒主編『中国十年百大考古新発現』文物出版社、2002年。
[67] 宿白氏は「両市は大興城内の手工業と商業の中心地区であり、その位置が城内中部以北であり、宮城や官衙署に近いことから、両市の商工業は主に貴族官僚集団に服するためのものだったと考えられる」と述べている（前掲注(60)宿白「隋唐長安城和洛陽城」参照）。また、醴泉坊窯址の三彩器についても、社会の上層階級用で、一部は「貢品（献上品）」であった可能性が指摘されている（前掲注(35)王長啓・高曼「西安出土唐三彩的特徴與鑑別」、38頁）。
[68] 前掲注(56)②呼琳貴・尹夏清・杜文「西安新発現唐三彩作坊的属性初探」、53頁。

俑が天宝年間を中心とした高級貴族や官吏などの墓葬から出土する俑と同じスタイルを示し、しかも同笵の可能性が考えられるような作例も存在するということから、たとえ官営の工房ではないにせよ当時の俑の生産を考える上では極めて重要な工房であったことは間違いない。実際、醴泉坊窯址の俑と類似する作例は上述の墓葬以外にも数多く存在しているようで、その生産量の多さも指摘されている[69]。

　醴泉坊窯址は、天宝年間を中心とした時期の俑をはじめとした長安一帯の明器生産やその流通のあり方を解明する上で極めて重要な意味をもつものといえる。

(69) 前掲注(35)王長啓・高曼「西安出土唐三彩的特徴與鑑別」、38頁。なお、西安市長安区で近年発掘された唐墓のうち天宝年間とされる時期のいくつかの墓からも、醴泉坊窯址の製品と考えられる加彩俑が数多く出土している（資料未発表）。その中にはミニチュアサイズの超小型俑も多く含まれ、しかもそれらはしばしば比較的大型の俑とともに出土していることから、少なくともこの場合、超小型俑は被葬者の等級と必ずしも関係しないミニチュア明器の一種として位置づけられるべきものといえる。

図1　醴泉坊窯址発掘現場(現状)

図2　唐代醴泉坊窯址窯体(Y2-4)

第11章　西安・唐代醴泉坊窯址の発掘成果とその意義

図3　「天寶四載……祖明」銘陶笵
醴泉坊窯址採集
残長12.0cm、残幅10.8cm

図4　素焼き盒子蓋片と器皿片
醴泉坊窯址出土

図5　各種三彩塼
醴泉坊窯址出土

図6　緑釉女立俑(左)と黄褐釉男立俑(右)
醴泉坊窯址出土
(左)残高16.2cm、(右)残高7.5cm

第11章　西安・唐代醴泉坊窯址の発掘成果とその意義

図7　三彩女坐俑(左)と三彩坐俑(右)
醴泉坊窯址出土
(左)高7.4cm、幅2.8cm、(右)残高4.2cm

図8　陶女立俑
醴泉坊窯址出土
残高10.5cm

図9　陶男立俑
醴泉坊窯址出土
(左)残高7.1cm、(右)残高7.2cm

図10　三彩抱鴨壺俑
醴泉坊窯址採集
高40.3cm

図11　三彩抱鴨壺女俑
山西省長治市李度墓(710年)出土
高34.0cm

図12　天王俑
醴泉坊窯址出土
残高36.0cm

図13　天王俑頭部
醴泉坊窯址採集
残高14.5cm

図14　邪鬼
醴泉坊窯址出土
(左)残高15.0cm、(右)残長10.6cm

図15　天王俑頭部
醴泉坊窯址出土
残高16.1cm

図16　天王俑
醴泉坊窯址採集
高34.0cm

図17　天王俑
雷君妻宋氏墓(745年)出土
(左)高142.0cm、(右)高113.0cm

図18　天王俑
陝綿十廠唐墓出土
(左)高98.0cm、(右)高92.5cm

図19　各種天王俑・鎮墓獣装飾品
醴泉坊窯址出土

図20　天王俑部分陶范
醴泉坊窯址出土
残高14.8cm、厚2.4cm

図21　天王俑岩座
醴泉坊窯址採集

第11章　西安・唐代醴泉坊窯址の発掘成果とその意義

図22　鎮墓獣背面陶笵
醴泉坊窯址出土
高18.3cm、幅19.7cm、厚2.2cm

図23　文吏俑頭部
醴泉坊窯址採集
(左)高15.0cm、(右)高14.5cm

図24　文吏俑(文官俑)
楊思勗墓(740年)出土
残高52.0cm

図25　文吏俑
豆盧建墓(744年)出土
高117.0cm

図26　文吏俑
呉守忠墓(748年)出土
高51.0cm

図27　各種男俑頭部
醴泉坊窯址出土

第11章　西安・唐代醴泉坊窯址の発掘成果とその意義

図28　各種男俑頭部
醴泉坊窯址出土

図29　文吏俑
李玄徳墓(755年)出土
高20.2cm

図30　胡人俑頭部
醴泉坊窯址出土
残高10.5cm

図31　胡人俑
雷君妻宋氏墓(745年)出土
高49.3cm

図32　男俑
醴泉坊窯址出土

図33　男俑
清源県主墓(758年)出土
高32.0cm

図34　遊山群俑
張去逸墓(748年)出土
山高23.4cm、俑高9.3cm

第11章　西安・唐代醴泉坊窯址の発掘成果とその意義

図35　遊山群俑
西安韓森寨唐墓出土
山高12.2cm、俑高7.9cm

図36　各種女俑頭部
醴泉坊窯址出土

図37　女俑頭部
醴泉坊窯址出土
残高11.2cm

図38　女俑体軀
醴泉坊窯址出土
残高16.5cm

図39　女俑
呉守忠墓(748年)出土
高54.0cm

図40　女俑頭部
豆盧建墓(744年)出土
残高23.0cm

図41　女俑(部分)
呉守忠墓(748年)出土
高54.0cm

第11章　西安・唐代醴泉坊窯址の発掘成果とその意義

図42　女俑頭部
醴泉坊窯址出土
残高10.5cm

図43　女俑頭部
豆盧建墓(744年)出土
残高19.5cm

図44　女俑(部分)
呉守忠墓(748年)出土
高52.4cm

図45　女俑
楊思勗墓(740年)出土
高53.0cm

図46　女俑頭部
醴泉坊窯址出土
残高10.9cm

図47　女俑頭部
清源県主墓(758年)出土
残高12.0cm

図48　女俑(部分)
張堪貢墓(780年)出土
高32.8cm

図49　半身女俑
醴泉坊窯址出土
(左)高11.0cm、(右)高10.6cm

図50　半身女俑陶范(前面范)
醴泉坊窯址出土
(左)高15.4cm、(右)高13.2cm

第11章　西安・唐代醴泉坊窯址の発掘成果とその意義

図51　各種半身女俑
楊思勗墓(740年)出土
高16.5cm

図52　半身俑
陝綿十廠唐墓出土
(左)高9.6cm、(右)高8.1cm

図53　半身女俑
朱庭玘墓(808年)出土
高9.5cm

図54　風帽女俑
醴泉坊窯址出土
高16.2cm

図55　風帽女俑陶笵
醴泉坊窯址出土
高20.8cm、厚2.1cm

図56　風帽女俑
張去逸墓(748年)出土
高16.6cm

図57　男装女俑頭部
醴泉坊窯址出土
(左)残高12.1cm、(右)残高9.7cm

図58　男装女俑
楊思勗墓(740年)出土
高53.0cm

図59　男装女俑
西安南郊養鶏場唐墓出土
高42.0cm

第11章 西安・唐代醴泉坊窯址の発掘成果とその意義

図60 女俑頭部
醴泉坊窯址出土
残高7.8cm

図61 女俑
楊諫臣墓(741年)出土
高50.1cm

図62 十二支俑片
醴泉坊窯址採集

図63　十二支俑（蛇、虎）
史思礼墓(744年)出土
（左）高41.7cm、（右）高38.9cm

図64　十二支俑（鶏）
楊思勗墓(740年)出土
高66.5cm

図65　抱犬童子坐像
醴泉坊窯址出土
残高10.5cm

図66　各種小型塑像
醴泉坊窯址出土
（左より）残高5.2cm、不明、4.6cm、7.7cm

第11章　西安・唐代醴泉坊窯址の発掘成果とその意義

図67　雑伎俑
醴泉坊窯址出土
残高10.5cm

図68　羅漢像
醴泉坊窯址出土
(左より) 残高13.5cm、14.0cm、11.0cm、12.5cm

図69 羅漢像陶范
醴泉坊窯址出土
高18.0cm、厚1.8cm

図70 各種羅漢像頭部
醴泉坊窯址出土

図71 羅漢像
醴泉坊窯址出土
残高15.9cm

図72 三彩羅漢像片
醴泉坊窯址出土
残高6.8cm

第11章　西安・唐代醴泉坊窯址の発掘成果とその意義

図73　石彫羅漢像
青龍寺遺址出土
高60.0cm

図74　加彩顔料が残った陶磁器碗片
醴泉坊窯址出土

図75　各種陶范(単模)
醴泉坊窯址出土

図76　各種俑類パーツ
醴泉坊窯址出土

図77　出土陶范を用いた成形実験(陶范と成形実験品)

第11章　西安・唐代醴泉坊窯址の発掘成果とその意義

図78　幞頭俑
恵陵(742年)出土
高76.0cm

図79　女俑
恵陵(742年)出土
高75.0cm

図80　女俑
恵陵(742年)出土
高74.6cm

図81　跪拝俑
恵陵(742年)出土
高42.7cm、長102.5cm、幅72.0cm

図版リストおよび出典

1　醴泉坊窯址発掘現場(現状)
2　唐代醴泉坊窯址窯体(Y2-4)(陝西省考古研究院『唐長安城醴泉坊三彩窯址』文物出版社、2008年、彩版二-1)
3　「天寶四載……祖明」銘陶范　醴泉坊窯址採集　残長12.0cm、残幅10.8cm
4　素焼き盒子蓋片と器皿片　醴泉坊窯址出土
5　各種三彩塼　醴泉坊窯址出土
6　緑釉女立俑(左)と黄褐釉男立俑(右)　醴泉坊窯址出土　(左)残高16.2cm、(右)残高7.5cm(長谷川祥子氏撮影)
7　三彩女坐俑(左)と三彩坐俑(右)　醴泉坊窯址出土　(左)高7.4cm、幅2.8cm、(右)残高4.2cm(長谷川祥子氏撮影)
8　陶女立俑　醴泉坊窯址出土　残高10.5cm(陝西省考古研究院『唐長安城醴泉坊三彩窯址』文物出版社、2008年、彩版七四-6)
9　陶男立俑　醴泉坊窯址出土　(左)残高7.1cm、(右)残高7.2cm(陝西省考古研究院『唐長安城醴泉坊三彩窯址』文物出版社、2008年、彩版七一-3)
10　三彩抱鴨壺女俑　醴泉坊窯址採集　高40.3cm(出川哲朗氏撮影)
11　三彩抱鴨壺女俑　山西省長治市李度墓(710年)出土　高34.0cm(『大唐王朝 女性の美』中日新聞社、2004年、図版38)
12　天王俑　醴泉坊窯址出土　残高36.0cm(陝西省考古研究院『唐長安城醴泉坊三彩窯址』文物出版社、2008年、彩版八二)
13　天王俑頭部　醴泉坊窯址採集　残高14.5cm
14　邪鬼　醴泉坊窯址出土　(左)残高15.0cm、(右)残長10.6cm(陝西省考古研究院『唐長安城醴泉坊三彩窯址』文物出版社、2008年、彩版八六-5、6)
15　天王俑頭部　醴泉坊窯址出土　残高16.1cm(陝西省考古研究院『唐長安城醴泉坊三彩窯址』文物出版社、2008年、彩版八三)
16　天王俑　醴泉坊窯址採集　高34.0cm(出川哲朗氏撮影)
17　天王俑　雷君妻宋氏墓(745年)出土　(左)高142.0cm、(右)高113.0cm(陝西省文物管理委員会編『陝西省出土唐俑選集』文物出版社、1958年、図版84、85)
18　天王俑　陝綿十廠唐墓出土(左)高98.0cm、(右)高92.5cm(陝西省考古研究所「西安西郊陝綿十廠唐壁画墓清理簡報」『考古與文物』2002年第1期、図一九)
19　各種天王俑・鎮墓獣装飾品　醴泉坊窯址出土(長谷川祥子氏撮影)
20　天王俑部分陶范　醴泉坊窯址出土　残高14.8cm、厚2.4cm(長谷川祥子氏撮影)
21　天王俑岩座　醴泉坊窯址採集(出川哲朗氏撮影)
22　鎮墓獣背面陶范　醴泉坊窯址出土　高18.3cm、幅19.7cm、厚2.2cm(陝西省考古研究院『唐長安城醴泉坊三彩窯址』文物出版社、2008年、彩版一〇二-1)
23　文吏俑頭部　醴泉坊窯址採集　(左)高15.0cm、(右)高14.5cm(盧均茂・張国柱『西安古瓷片』陝西人民出版社、2003年、16-17頁)
24　文吏俑(文官俑)　楊思勖墓(740年)出土　残高52.0cm(中国社会科学院考古研究所『長安城郊隋唐墓』文物出版社、1980年、図版97-1)
25　文吏俑　豆盧建墓(744年)出土　高117.0cm(陝西省文物管理委員会編『陝西省出土唐俑選集』文物出版社、1958年、図版55)
26　文吏俑　呉守忠墓(748年)出土　高51.0cm(陝西省文物管理委員会編『陝西省出土唐俑選集』文物出版社、1958年、図版102)
27　各種男俑頭部　醴泉坊窯址出土
28　各種男俑頭部　醴泉坊窯址出土(長谷川祥子氏撮影)

第11章　西安・唐代醴泉坊窯址の発掘成果とその意義

29　文吏俑　李玄徳墓(755年)出土　高20.2cm(陝西省文物管理委員会編『陝西省出土唐俑選集』文物出版社、1958年、図版108)

30　胡人俑頭部　醴泉坊窯址出土　醴泉坊窯址出土　残高10.5cm(長谷川祥子氏撮影)

31　胡人俑　雷君妻宋氏墓(745年)出土　高49.3cm(MIHO MUSEUM編『長安 陶俑の精華』MIHO MUSEUM、2004年、図版58)

32　男俑　醴泉坊窯址出土(長谷川祥子氏撮影)

33　男俑　清源県主墓(758年)出土　高32.0cm(陝西省文物管理委員会「西安南郊龐留村的唐墓」『文物参考資料』1958年第10期、図十三)

34　遊山群俑　張去逸墓(748年)出土　山高23.4cm、俑高9.3cm(『世界陶磁全集 11 隋唐』小学館、1976年、図版181)

35　遊山群俑　西安韓森寨唐墓出土　山高12.2cm、俑高7.9cm(陝西省文物管理委員会編『陝西省出土唐俑選集』文物出版社、1958年、図版155)

36　各種女俑頭部　醴泉坊窯址出土

37　女俑頭部　醴泉坊窯址出土　残高11.2cm(陝西省考古研究院『唐長安城醴泉坊三彩窯址』文物出版社、2008年、彩版六五-1)

38　女俑体軀　醴泉坊窯址出土　残高16.5cm(陝西省考古研究院『唐長安城醴泉坊三彩窯址』文物出版社、2008年、彩版七六-1)

39　女俑　呉守忠墓(748年)出土　高54.0cm(アサヒグラフ増刊10・15『中国陶俑の美』朝日新聞社、1984年、88頁)

40　女俑頭部　豆盧建墓(744年)出土　残高23.0cm(陝西省文物管理委員会編『陝西省出土唐俑選集』文物出版社、1958年、図版62)

41　女俑(部分)　呉守忠墓(748年)出土　高54.0cm(朝日新聞社編『中国陶俑の美』朝日新聞社、1984年、図版84)

42　女俑頭部　醴泉坊窯址出土　残高10.5cm(陝西省考古研究院『唐長安城醴泉坊三彩窯址』文物出版社、2008年、彩版六六-5)

43　女俑頭部　豆盧建墓(744年)出土　残高19.5cm(陝西省文物管理委員会編『陝西省出土唐俑選集』文物出版社、1958年、図版61)

44　女俑(部分)　呉守忠墓(748年)出土　高52.4cm(陝西省文物管理委員会編『陝西省出土唐俑選集』文物出版社、1958年、図版104)

45　女俑　楊思勗墓(740年)出土　高53.0cm(財団法人佐川美術館『中国国家博物館所蔵 隋唐の美術――正倉院宝物の故郷を辿る――』財団法人佐川美術館、2005年、図版37)

46　女俑頭部　醴泉坊窯址出土　残高10.9cm

47　女俑頭部　清源県主墓(758年)出土　残高12.0cm(陝西省文物管理委員会「西安南郊龐留村的唐墓」『文物参考資料』1958年第10期、図三)

48　女俑(部分)　張堪貢墓(780年)出土　高32.8cm(陝西省文物管理委員会編『陝西省出土唐俑選集』文物出版社、1958年、図版109)

49　半身女俑　醴泉坊窯址出土　(左)高11.0cm、(右)高10.6cm(陝西省考古研究院『唐長安城醴泉坊三彩窯址』文物出版社、2008年、彩版八〇-2、4)

50　半身女俑陶范(前面范)　醴泉坊窯址出土　(左)高15.4cm、(右)高13.2cm(陝西省考古研究院『唐長安城醴泉坊三彩窯址』文物出版社、2008年、彩版九九-1、3)

51　各種半身女俑　楊思勗墓(740年)出土　高16.5cm(中国社会科学院考古研究所『長安城郊隋唐墓』文物出版社、1980年、図版一〇二)

52　半身俑　陝綿十廠唐墓出土　(左)高9.6cm、(右)高8.1cm(陝西省考古研究所「西安西郊陝綿十廠唐壁画墓清理簡報」『考古與文物』2002年第1期、図三二)

53　半身女俑　朱庭玘墓(808年)出土　高9.5cm(陝西省文物管理委員会編『陝西省出土唐俑選集』文物出版社、1958年、図版120)

54　風帽女俑　醴泉坊窯址出土　高16.2cm(陝西省考古研究院『唐長安城醴泉坊三彩窯址』文物出版社、

2008年、彩版七五-1）

55　風帽女俑陶范　醴泉坊窯址出土　高20.8cm、厚2.1cm（陝西省考古研究院『唐長安城醴泉坊三彩窯址』文物出版社、2008年、彩版九五）
56　風帽女俑　張去逸墓(748年)出土　高16.6cm（陝西省文物管理委員会編『陝西省出土唐俑選集』文物出版社、1958年、図版96）
57　男装女俑頭部　醴泉坊窯址出土　（左)残高12.1cm、(右)残高9.7cm（陝西省考古研究院『唐長安城醴泉坊三彩窯址』文物出版社、2008年、彩版六九-1、2）
58　男装女俑　楊思勗墓(740年)出土　高53.0cm（財団法人佐川美術館『中国国家博物館所蔵　隋唐の美術――正倉院宝物の故郷を辿る――』財団法人佐川美術館、2005年、図版38）
59　男装女俑　西安南郊養鶏場唐墓出土　高42.0cm（王長啓・高曼「西安出土唐三彩的特徴與鑑別」『収蔵』総第100期、2001年第4期、図10）
60　女俑頭部　醴泉坊窯址出土　残高7.8cm（長谷川祥子氏撮影）
61　女俑　楊諫臣墓(741年)出土　高50.1cm（MIHO MUSEUM編『長安　陶俑の精華』MIHO MUSEUM、2004年、図版46）
62　十二支俑片　醴泉坊窯址採集（出川哲朗氏撮影）
63　十二支俑(蛇、虎)　史思礼墓(744年)出土　(左)高41.7cm、(右)高38.9cm（陝西省文物管理委員会編『陝西省出土唐俑選集』文物出版社、1958年、図版76、73）
64　十二支俑(鶏)　楊思勗墓(740年)出土　高66.5cm（中国社会科学院考古研究所『長安城郊隋唐墓』文物出版社、1980年、図版一〇三）
65　抱犬童子坐像　醴泉坊窯址出土　残高10.5cm（陝西省考古研究院『唐長安城醴泉坊三彩窯址』文物出版社、2008年、彩版七七-3）
66　各種小型塑像　醴泉坊窯址出土　(左より)残高5.2cm、不明、4.6cm、7.7cm（長谷川祥子氏撮影）
67　雑伎俑　醴泉坊窯址出土　残高10.5cm（陝西省考古研究院『唐長安城醴泉坊三彩窯址』文物出版社、2008年、彩版七八-5）
68　羅漢像　醴泉坊窯址出土　(左より)残高13.5cm、14.0cm、11.0cm、12.5cm（長谷川祥子氏撮影）
69　羅漢像陶范　醴泉坊窯址出土　高18.0cm、厚1.8cm
70　各種羅漢像頭部　醴泉坊窯址出土（長谷川祥子氏撮影）
71　羅漢像　醴泉坊窯址出土　残高15.9cm（陝西省考古研究院『唐長安城醴泉坊三彩窯址』文物出版社、2008年、彩版四七-1）
72　三彩羅漢像片　醴泉坊窯址出土　残高6.8cm（長谷川祥子氏撮影）
73　石彫羅漢像　青龍寺遺址出土　高60.0cm　西安青龍寺遺址出土（西安市人民政府外事辦公室・西安市青龍寺遺址保管所『青龍寺』香港大道文化有限公司、1992年、52頁）
74　加彩顔料が残った陶磁器碗片　醴泉坊窯址出土
75　各種陶范(単模)　醴泉坊窯址出土
76　各種俑類パーツ　醴泉坊窯址出土（長谷川祥子氏撮影）
77　出土陶范を用いた成形実験（陶范と成形実験品）
78　襆頭俑　恵陵(742年)出土　高76.0cm（陝西省考古研究所『唐李憲墓発掘報告』科学出版社、2005年、彩版二-3）
79　女俑　恵陵(742年)出土　高75.0cm（陝西省考古研究所『唐李憲墓発掘報告』科学出版社、2005年、彩版三-1）
80　女俑　恵陵(742年)出土　高74.6cm（陝西省考古研究所『唐李憲墓発掘報告』科学出版社、2005年、彩版四-1）
81　跪拝俑　恵陵(742年)出土　高42.7cm、長102.5cm、幅72.0cm（陝西省考古研究所『唐李憲墓発掘報告』科学出版社、2005年、彩版二-1）

※「醴泉坊窯址出土」の記載のある分はすべて陝西省考古研究院蔵、また「醴泉坊窯址採集」の記載のある分はすべて張国柱氏蔵である。
※出典、撮影記載のないものはすべて筆者撮影。

第12章
唐時代の俑の制作技法について
——陶范成形を中心に——

1　はじめに

　中国唐時代は俑の副葬が隆盛を極めた時期である。葬送習俗の厚葬化を背景に俑は大型化し、その種類も豊富になり、加彩や釉薬による装飾も華やかになった。階級身分により俑の副葬数や種類に規定はあったが（363頁表参照）、しばしばそれが破られたことは、当時たびたび出された厚葬禁止令や実際の墓葬からの出土品よりうかがうことができる。多くの俑を副葬することが、権力や財力の象徴でもあったといえる。当時、宮廷の管理する官営工房だけではなく、民間にも俑などの明器を生産する工房があったと考えられている。俑、とくに陶製の俑、陶俑の制作技法は、陶范（型）による成形、轆轤による成形、手づくね成形、塑像的成形（鉄や木の芯に粘土を貼り付けて形をつくりあげていく方法）など多種多様な方法が見られる。なかでも同一規格の大量生産に適した陶范成形は唐時代の陶俑の制作技法の主流であった。しかし、唐時代の俑の実際の制作技法については、陶范自体の出土例がこれまでほとんどなく、十分な研究がなされてきたとはいえない[1]。

　そこで、本章では近年西安市内で発見された唐長安城内の醴泉坊窯址および平康坊窯址出土の唐時代の陶俑の陶范についての考察を行うとともに、実際の陶范を用いて行った陶范成形実験の記録とその成果を紹介しながら、唐時代の俑の陶范成形について考えてみたい。

2　唐時代の陶俑陶范の出土

　唐時代の陶俑とその窯址に関する重要な発見の一つが唐長安城醴泉坊内に位置する西安市内の醴泉坊窯址である[2]（340頁地図）。1999年に市内在住の民間の文物愛好家・張国柱氏がい

[1]　陶俑の一般的な制作工程については富田哲雄氏の解説に詳しい（富田哲雄「陶俑の製作工程」富田哲雄『陶俑』平凡社、1998年、140-141頁）。また、秦漢時代の陶俑の成形、焼成については水上和則「中国やきもの紀行9【型づくり】秦漢時代俑の成形」（『目の眼』第314号、2002年、54-57頁）と関口広次「陶俑を焼成した窯」（前掲富田哲雄『陶俑』、142-145頁）に紹介されている。なお、俑の著名なコレクターでもあるEzekiel Schloss氏も漢から唐にかけての陶俑の制作については初歩的な考察を行っている（Ezekiel Schloss, *Ceramic Sculpture from Han through T'ang - Volume I*, Stamford, CT: Castle Publishing Co., Ltd., 1979）。さらに、河南省鞏義黄冶窯出土の各種陶范については劉洪淼・廖永民「黄冶窯唐三彩製品的模具与模製成型工芸」（『華夏考古』2001年第1期）に詳しい。

ち早く報告し、陝西省考古研究所（現、陝西省考古研究院）は同年5月から7月にかけて緊急発掘を実施した。すでに第11章で詳しく論じたが、この醴泉坊窯址からは大量の俑とその陶范が出土しており、唐代の俑の制作と陶范成形の実体を解明する上で極めて貴重な資料となっている。

現在、醴泉坊窯址の俑の陶范は考古発掘により出土したものが陝西省考古研究院に所蔵され、それ以前に採集されたものは張国柱氏が大量に所蔵している。とくに、張国柱氏所蔵品には、「天寶四載（745）……祖明」銘のある獣面鎮墓獣のものと考えられる陶范〔口絵25〕や、後述するが前後両面がそろった陶范など極めて資料的価値の高いものも含まれる点が注目される。一方、醴泉坊窯址に続き、長安城内の東側、東市の西北に位置する平康坊にあたる場所からも新たな窯址（以下、「平康坊窯址」とする）が発見され（341頁地図）、ここからも俑の陶范が数多く出土した。この平康坊窯址は道路工事中に偶然その一部が見つかったもので、正式な考古発掘は行われておらず、その全容については残念ながら不明である。この平康坊窯址の採集資料も張国柱氏が少なからず所蔵している。

これらの窯址から出土した陶范は、俑や動物模型などが中心で、小さなものは全体を一つの陶范でつくり出すものも見られるが、部分ごとのパーツに分けてつくられるものも多く見られた。とくに俑では頭部のみ、頭部から胸まで、上半身といったようなものもあり、さらに大型品は細かなパーツに分けられていたようである。動物模型についても同様であり、パーツごとに陶范成形されたものを最終的に組み合わせて成形する作業はそれなりに手間もかかったと思われる。基本的には前後両面のいわゆる合模制による成形方法であったが、両面

（2）醴泉坊窯址の陶俑とその陶范を中心とした出土品については本書第11章参照。

（3）醴泉坊窯址の正式な発掘報告書は近年刊行された（陝西省考古研究院『唐長安城醴泉坊三彩窯址』文物出版社、2008年）。この他、醴泉坊窯址については以下の論考が知られる。①張国柱・李力「唐京城長安三彩窯址初顕端倪——民間収蔵者的又一重大発現——」『収蔵』総第78期、1999年。②張国柱・李力「西安発現唐三彩窯址」『文博』1999年第3期。③呼琳貴「由礼泉坊三彩作坊遺址看唐長安坊里制度的衰敗」『人文雑誌』2000年第1期。④呼琳貴・尹夏清・杜文「西安新発現唐三彩作坊的属性初探」『文物世界』2000年第1期。⑤張国柱・李力「唐長安醴泉坊三彩窯焼造年代初探」『絲綢之路』2001年S1期。⑥張国柱「従残范看唐三彩泥坯制作工芸」『絲綢之路』2001年4期。⑦王長啓・高曼「西安出土唐三彩的特徴與鑑別」『収蔵』総100期、2001年。⑧盧均茂・張国柱『西安古瓷片』陝西人民美術出版社、2003年。⑨姜捷「唐長安醴泉坊的変遷與三彩窯址」『考古與文物』2005年第1期。⑩王長啓・張国柱・王蔚華「原唐長安城平康坊新発現陶窯遺址」『考古與文物』2006年第6期。⑪張国柱「従唐長安両処三彩窯模具看唐三彩陶坯的制作工芸」『東方収蔵』2010年第9期（王彬主編『2010年民辧博物館発展論壇論文集』陝西人民出版、2010年にも所収）。⑫張国柱「唐代興仏滅仏更迭中的醴泉坊三彩窯」『東方収蔵』2011年第5期。⑬張国柱「唐代仏教対長安醴泉坊三彩窯的影響」呂建中主編『第二届民辧博物館発展西安論壇論文集』陝西人民出版社、2012年。

（4）平康坊窯址に関しては以下の論考が知られる。①呼琳貴・尹夏清「長安東市新発現唐三彩的幾個問題」『文博』2004年第4期。②張国柱「砕陶片中的大発現 西安又発現唐代古長安三彩窯址」『収蔵界』2004年第8期。③王長啓・張国柱・王蔚華「原唐長安城平康坊新発現陶窯遺址」『考古與文物』2006年第6期。前掲注（3）⑪張国柱「従唐長安両処三彩窯模具看唐三彩陶坯的制作工芸」。

の陶范がそろっているのは張国柱氏所蔵の双髻女俑頭部の陶范のみである。出土した陶范は一部断面の観察から素焼きをしていたことがうかがえ、基本的には800度前後の素焼き焼成を経ていたものと考えられる。これまでに発表されている資料などから醴泉坊窯址ならびに平康坊窯址の概要は次のとおりである。

①唐代醴泉坊窯址：
　［位置］西安市西稍門豊鎬路南草陽村西（旧西安飛行場滑走路北端および駐機場）
　［発掘］面積2,800m²、唐代の窯址4基と土坑67箇所発見
　　　　　窯は平面が馬蹄形の「半倒炎式饅頭窯」　窯全長約2.65m、窯高約1.7m
　［出土品］三彩片、「天寶四載（745）」銘陶范片、素焼き陶俑片含む各種陶磁器片が1万
　　　　　　点以上
　［年代］開元年間（713-741）末から天宝年間（742-756）頃

②唐代平康坊窯址：
　［位置］西安市東郊太乙路東北角化工六院門前（市政府下水管改造工事中）
　　　　　長さ20m、幅1.5mの下水管溝両側、深さ約3-4m
　［出土品］陶俑約600点（約40種）、三彩（紅胎、白胎）、陶范など
　［その他］土坑10数箇所
　［年代］初唐〜盛唐

　いずれも唐の都長安城内に位置する窯址で、三彩製品も見られることから三彩窯址とされる場合もあるが、製品は三彩がすべてではなく、加彩俑や動物模型などの明器類を中心に、醴泉坊窯址についてはさらに白瓷や黒釉瓷なども含まれている。したがって、三彩窯址という名称は実体を必ずしも正確に表しているとはいえず妥当ではない。少なくとも当時の長安城内のこの二つの窯は三彩を含む多彩な製品を生産していたことは確かであり、それぞれ西市、東市という唐長安城の二大市場の近くという点から店舗に付随した生産窯との見方もある。

　出土資料の多い醴泉坊窯址についていえば、出土した俑の造形や大きさなどは長安一帯の唐墓出土の俑の中でもかなり上質の部類に入るもので、これを民窯の製品と単純に考えるにはやや抵抗がある。官営工房かあるいは官営工房ではないとしても、官営工房と何らかの関連があった可能性も考えられよう。皇帝陵やそれに準じる陵墓の出土品の実体が不明である現状では、窯の性格について断定的なことはいえない。しかし、いずれにしても、これらの窯址から出土した陶范は当時の俑の制作技法を考える上で極めて重要な資料であることは確かである。

　筆者はこれまでこれらの陶片の一部を用いた成形実験を行う機会に恵まれ、陶范についての理解を深めることができた。そこで、陶范による成形実験の経緯と成形の様子、そして所見について、次に詳しく紹介していきたい。

3 陶范成形実験の概要とその成果

　筆者は2002年8月、公益信託西田基金東洋陶磁史研究助成基金による研究「西安唐三彩窯址に関する研究」（研究代表者：伊藤郁太郎）における陝西省考古研究所（現在は陝西省考古研究院）での醴泉坊窯址資料の調査に際して、発掘担当者であった姜捷氏の許可を得て、出土陶范を用いての紙粘土による簡易的な陶范成形実験を行ったことがある〔図1、2〕。紙粘土と合模陶范の片面のみを用いた単純な型抜き作業であったが、かなり細かい部分（たとえば緻密な毛髪や衣文の表現など）にいたるまで陶范によって表現可能であり、陶范成形のみで造形的にほぼ完成品が得られるということなどが分かり、陶范成形の精度を理解する上で大きな収穫を得た[5]。そうした経験を踏まえ、2007年12月に張国柱氏の全面的な協力を得て、本格的な陶范成形実験を試みた〔図3〕。張氏には西安市長安区で採集された紅泥はじめ各種道具類も用意していただき、前回の時に比べてかなり実際に近い形での実験が可能となった。その概要は下記のとおりである。

〈陶范成形実験概要〉
日　時：2007年12月26日午後
場　所：陝西省西安市の張国柱氏宅
参加者：小林仁
　　　　森達也氏（愛知県陶磁資料館主任学芸員、現同学芸課長）
指　導：張国柱氏
実験内容：
　・醴泉坊窯址、平康坊窯址出土陶范（張国柱氏採集）を用いた成形実験
備　考：
　・粘土は西安市内で採取した紅泥を使用（張国柱氏提供）〔図4〕
　・成形調整用の箆各種を使用（張国柱氏提供）〔図5〕

　今回の実験で使用した紅泥は、唐墓の多く発見されている西安市長安区のもので、西安一帯の唐墓出土の陶俑で用いられた粘土と基本的には同様のものと考えられる。すでに何度か同様の実験を行ったことがある張氏の指導の下、次のような手順で成形実験を行った。

①粘土を良く練って寝かしておく〔図4〕
②適量の粘土を陶范へ押し込む〔図6〕
③余分な粘土を箆で削ぎ落とす〔図7、8〕
④しっかりと粘土を押し込む〔図9、10〕

(5) 小林仁「西安・唐代醴泉坊窯址の発掘成果とその意義——俑を中心とした考察——」『民族藝術』第21号、2005年、120-121頁。本書第11章、352-353頁。

第12章 唐時代の俑の制作技法について

⑤基本的には前後両面の合わせ陶范（いわゆる合模制）であるため、両面の范に粘土を押し込んだものを合わせる。その際、両面の范の合わさる内側の部分にあらかじめ箆で刻み目を入れておくと密着が良く、また剥がれやすくなる〔図11〕。また、前後両面の合わせ范の外側面には箆目が刻んである例が見られ、これは陶范の合わせる位置を間違えないようにするための目印であることが分かる〔図12、13〕。

⑥両面の范をしっかりと力を込めて合わせる〔図14〕。

⑦陶范が粘土の水分を吸い取り、成形された粘土が陶范から剥がれやすくなってくるのを待って陶范から取り出す。范を少したたくと取り出しやすくなる〔図15～17、19〕。

⑧范の合わせ目などの余分な粘土を削り落したりして修整する〔図18、20〕。

⑨表面にひび割れなどが生じた場合は、粘土を水に溶かしたものを表面に筆で塗って滑らかに調整する〔図21〕。

最後の⑨の工程については、経験のあった張国柱氏からご教示いただいたものであり、実際に当時行われていたかどうかは不明である。実際の陶俑では、陶范成形の後に素焼きを行い、加彩俑であれば通常白化粧（化粧掛け）をしてから彩色を施すので、この白化粧が表面の仕上がりを滑らかにする役割を果たした可能性が考えられる。

時間の関係で今回の実験では素焼きまでは行うことができなかったが、事前に張国柱氏がいくつか代表的な陶范を用いて、同様の粘土で陶范成形を行い素焼きしたものを実見、調査することができた〔口絵28、図22～32〕。なお、周知のとおり、素焼きをすると収縮率の関係で1～2割程度小さくなる。

前述のとおり醴泉坊窯址からは、唯一前後両面のそろった貴重な陶范が出土しており、今回はそれも実験に用いることができた〔口絵28、図33〕。こうした陶范自体を制作するには、まず母范（型）となる部分の制作が必要であり、それを粘土で型取りして陶范がつくられたと考えられる。実際に母范と考えられるものがわずかだが窯址から出土しており〔図34〕、同じく陶製（紅陶）である。これらの母范の胎土はかなり緻密で表面は磨き上げられて光沢がある。興味深いのは、首や肩、両膝底部などに朱色の線が塗られている点であり、両面陶范を分割する際の目印ではないかと指摘されている[6]。

前述の前後両面の陶范は双髻女俑の頭部用であり、前後両面に分けているが、前面、すなわち顔のある面は奥行きがあるためか、陶范自体もやや厚みを帯びている〔口絵28、図33〕。合わせた形状は卵形をしており、陶范の外面は箆目が随所に見られることから、削り調整がなされて陶范成形がしやすい形としたと考えられる。先の⑤で見たとおり、成形品の上下を間違えたり別の陶范と取り違えないようにするため、両面の合わせ陶范（合模）の側面には複数箇所、あらかじめ箆で両面に渡って1本ないし数本の刻みを入れ、陶范を合わせる際の目印としている。他の出土陶范にも同様の刻線が多く見られることから〔図22、27など〕、

(6) 前掲注（3）陝西省考古研究院『唐長安城醴泉坊三彩窯址』、74頁および104-105頁。

両面の合わせ陶范の場合は基本的にあらかじめこうした目印を入れていたと考えられる。

　通常、俑の場合は前後両面の陶范が多く、動物模型などの場合は左右両面の陶范となる場合が多いようである。俑では天王俑や大型の俑あるいは複雑な造形のものはパーツごとの陶范が用いられた〔図28〕。また、動物模型の場合も、馬の模型などやはり同様にパーツごとに陶范成形が行われていたことが出土した陶范から分かる〔図23、31、32〕。こうした場合、パーツごとに分けて陶范成形したものを組み合わせ、最終調整をするので、陶范によるとはいえ相当の手間と労力がかかることがうかがえる。

　今回の成形実験を通して、陶范成形はそれほど単純で簡単なものではなく、想像以上に経験や熟練が必要とされるということが分かった。とくに、陶范から取り出した粘土の表面には細かな縮れや皺などが生じてしまうことが多かった。これは以前に紙粘土を用いて行った際にはあまり感じなかった点であり、粘土の練りが不十分であったことや、また粘土中の水分バランスなどが原因と考えられる。仕上がりの美しい製品をつくるためにはまず材料となる粘土の十分な水簸や練りなどの下準備が重要であることが分かった。

　そして、陶范に押し込む際の力加減も難しく、貴重な出土陶范を壊さないようにとの配慮もあり、最初は力不足で十分な成形ができなかった。陶范自体はかなり厚みもあり想像以上に丈夫にできており、相当な力で押し込んだり、合わせたりしても壊れないことが徐々に分かった。粘土をしっかりと陶范に押し込むことにより、きちんとした成形が出来るのみならず、粘土中の空気が十分に抜けて縮れや皺などもある程度は防ぐことが可能となる。出土した成形品の内部にも多くの指跡（指紋）が残っており〔図35〕、当時の工人たちが粘土を陶范に押し込めていた様子がうかがえる。

　この作業は同時に成形品の厚さを薄くする効果もある。合模制の俑は当然ながら内部は空洞（空心）になるが、空洞が小さく、器壁が厚い場合は素焼きの際に窯割れが生じる可能性があり、ある程度の空洞と器壁の薄さが必要とされるのである。陶范自体はかなり吸水性があるため、粘土を入れてしばらくすると思いのほか粘土が取り出しやすいことも分かった。粘土が薄いほど、取り外しやすくなるまでの時間は短くなる。いずれにせよ、陶范に粘土をしっかりと押し込んで上手に成形すると、細部まで想像以上に美しく表現できることが改めて理解できた。彫塑成形であればかなりの時間を要するのに比べ、短時間でしかも同一の造形が量産できるという陶范成形ならではのメリットも同時に再認識することができた。

4　おわりに

　今回の陶范成形実験を通して、陶范は決して簡単に量産が可能なものではなく、その前提として陶范成形においても一定の技術と熟練が必要なことが認識できた。とくに、材料となる粘土の下準備が陶范成形の上でも重要な要素であることが分かった。陶范成形にふさわしい粘土があって初めて美しい、陶范どおりの成形が可能となるのである。逆にいえば、最適な粘土や一定の技術や熟練があれば、陶范成形というのは一つの優れた造形を量産できる極

めて合理的な方法である。実際に陶范による成形はかなりの精度で母范となった造形を再現できるものであることが本実験を通して分かった。基本造形のみならず、頭髪や細かな表情、服装など細部にいたるまでの再現性は想像以上のものであった。また、複雑な造形の動物や大型製品についてもパーツごとの陶范に分けて成形することにより、量産が可能となる。厚葬化などを背景とした陶俑副葬数の増加や大型製品などの需要を満たすために、陶范成形は極めて理想的な方法なのである。

同時に陶范成形のもう一つ見逃せない重要な意義は、定められた規範、規格どおりの製品が確実に制作できることである。唐代に限らず、皇帝はじめ王侯貴族の墓葬に副葬される俑を含めた明器類は皇帝（宮廷）から下賜されるものが基本となっていることは周知のとおりだが、そうした宮廷の定めた規範、規格どおりに俑を量産するという点で陶范は最適だったのである。[7]

陶范成形は簡単に大量生産が可能であると考えられがちであることから、一般に俑をはじめとした陶范成形による作品は従来の美術史、とりわけ彫塑史の中で十分な評価が与えられてこなかった点は否めない。しかしながら、陶范成形による再現性は極めて精度が高く、その母范の芸術性を如実に再現し得るものという点から、量産品とはいえ陶范成形作品にあっても造形芸術として十分な価値を有しているということが分かる。陶范成形による俑はこの様な点で、他の彫塑作品同様、その時代の造形芸術を代表するに足る美術作品となり得るということができよう。

今回の陶范成形実験は限られた条件や環境の下で行われたものであり、実際に当時の制作技法を十分に再現できたとはいえないが、従来あまり論じられることのなかった唐時代をはじめとした陶范成形による陶俑の制作技法を理解する上で一つの新たな手がかりを提供できたものと思う。陶俑研究においても、今後こうした制作技法に関するさまざまな研究が増えることを期待したい。

（7）　同様のことは、のちの南宋官窯における有名な「澄泥為範」という官窯製品あるいは宮廷用製品としての規格化を目的とした陶范の使用にも通じるものがある（小林仁「"澄泥為範"説汝窯」『故宮博物院院刊』2010年第5期、73-89頁）。なお、謝明良氏は一つの母范から複数の陶范をつくることができるとともに、複数の陶范の組合せによりさまざまな造形のヴァリエーションが生み出せるという重要な指摘をしている（謝明良「唐俑札記——想像製作情境——」『故宮文物月刊』第361号、2013年、58-67頁）。

図1　醴泉坊窯址出土風帽俑陶范と成形実験品
陶范高20.8cm、厚2.1cm

図2　醴泉坊窯址出土各種陶范と成形実験品

第12章　唐時代の俑の制作技法について

図3　陶范成形実験の様子
（右が張国柱氏、中央が森達也氏、左が筆者）

図4　使用した西安市長安区の紅泥

図5　成形調整用の箆各種

図6　粘土を陶笵へ押し込む　　　　　　　　　図7　箆で余分な粘土を削ぎ落とす

図8　箆で余分な粘土を削ぎ落とす

図9　粘土を陶笵へ押し込む　　　　　　　　　図10　粘土を陶笵へ押し込んだ状態

第12章　唐時代の俑の制作技法について

図11　箆で范の合わせ目に刻みを入れる

図12　両面の范を目印の記号により合わせる

図13　両面の范を合わせる

図14　両面の范をしっかりと合わせる

図15　范をたたいて范から粘土を取り出す

図16　笵から成形した俑（女俑頭部）を取り出す

図17　笵から取り出した女俑頭部

図18　笵の合わせ目部分の余分な粘土を削り落す

図19　笵から成形した俑（左半身）を取り出す

図20　余分な粘土を箆で削り落す

図21　ひび割れなどが生じた場合は粘土を水で溶かしたものを塗って表面を滑らかに調整する

第12章　唐時代の俑の制作技法について

図22　醴泉坊窯址出土女俑頭部陶范(前半面)と素焼き施釉した成形実験品
　　　陶范高14.0cm、幅7.4cm

図23　醴泉坊窯址出土馬模形頭部陶范(右半分)と素焼
　　　きした成形実験品　陶范高25.3cm、幅21.7cm

図24　醴泉坊窯址出牛模形陶范(左半分)と素焼きした成形実験品
　　　陶范高7.5cm、幅14.5cm

397

図25　平康坊窯址出土俑上半身(前半分)陶范と素焼
　　きした成形実験品　陶范残高14.2cm

図26　平康坊窯址出土俑上半身(前半分)陶范と素焼きした成
　　形実験品　陶范残高8.1cm

図27　平康坊窯址出土俑上半身(後半分)陶范と素焼
　　きした成形実験品　陶范高12.1cm、幅7.4cm

図28　平康坊窯址出土左手陶范(右半分)と素焼きし
　　た成形実験品　陶范残長12.0cm、幅6.0cm

第12章 唐時代の俑の制作技法について

図29 平康坊窯址出土俑体軀(後半分)陶范と素焼きした成形実験品

図30 平康坊窯址出土俑体軀(前半分)陶范と素焼きした成形実験品 陶范残高14.0cm、幅10.1cm

図31 平康坊窯址出土駱駝模型後肢(右半面)陶范と素焼きした成形実験品 陶范高21.7cm、幅9.0cm

図32 平康坊窯址出土馬模型後半身(右半面)陶范と素焼きした成形実験品 陶范高29.0cm、幅27.0cm

図33 醴泉坊窯址出土女俑頭部両面陶范
陶范高14.5cm、幅8.5cm、厚9.0cm

図34 醴泉坊窯址出土跪坐楽俑の母范
(左)高9.0cm、(右)高9.1cm

第12章 唐時代の俑の制作技法について

図35 醴泉坊窯址出土女俑頭部　残高15.1cm

図版リストおよび出典

1 醴泉坊窯址出土風帽俑陶范と成形実験品　陶范高20.8cm、厚2.1cm（陝西省考古研究院蔵／長谷川祥子氏撮影）
2 醴泉坊窯址出土各種陶范と成形実験品（陝西省考古研究院蔵／長谷川祥子氏撮影）
3 陶范成形実験の様子
4 使用した西安市長安区の紅泥
5 成形調整用の箆各種
6 粘土を陶范へ押し込む
7 箆で余分な粘土を削ぎ落とす
8 箆で余分な粘土を削ぎ落とす
9 粘土を陶范へ押し込む
10 粘土を陶范へ押し込んだ状態
11 箆で范の合わせ目に刻みを入れる
12 両面の范を目印の記号により合わせる
13 両面の范を合わせる
14 両面の范をしっかりと合わせる
15 范をたたいて范から粘土を取り出す
16 范から成形した俑（女俑頭部）を取り出す
17 范から取り出した女俑頭部
18 范の合わせ目部分の余分な粘土を削り落す
19 范から成形した俑（左半身）を取り出す
20 余分な粘土を箆で削り落す
21 粘土にひび割れなどが生じた場合は粘土を水で溶かしたものを塗って表面を滑らかに調整する
22 醴泉坊窯址出土女俑頭部陶范（前半面）と素焼き施釉した成形実験品　陶范高14.0cm、幅7.4cm（張国柱氏蔵）
23 醴泉坊窯址出土馬模形頭部陶范（右半分）と素焼きした成形実験品　陶范高25.3cm、幅21.7cm（張国柱氏蔵）
24 醴泉坊窯址出牛模形陶范（左半分）と素焼きした成形実験品　陶范高7.5cm、幅14.5cm（張国柱氏蔵）
25 平康坊窯址出土俑上半身（前半分）陶范と素焼きした成形実験品　陶范残高14.2cm（張国柱氏蔵）
26 平康坊窯址出土俑上半身（前半分）陶范と素焼きした成形実験品　陶范残高8.1cm（張国柱氏蔵）
27 平康坊窯址出土俑上半身（後半分）陶范と素焼きした成形実験品　陶范高12.1cm、幅7.4cm（張国柱氏蔵）
28 平康坊窯址出土左手陶范（右半分）と素焼きした成形実験品　陶范残長12.0cm、幅6.0cm（張国柱氏蔵）
29 平康坊窯址出土俑体軀（後半分）陶范と素焼きした成形実験品（張国柱氏蔵）
30 平康坊窯址出土俑体軀（前半分）陶范と素焼きした成形実験品　陶范残高14.0cm、幅10.1cm（張国柱氏蔵）
31 平康坊窯址出土駱駝模型後肢（右半面）陶范と素焼きした成形実験品　陶范高21.7cm、幅9.0cm（張国柱氏蔵）
32 平康坊窯址出土馬模型後半身（右半面）陶范と素焼きした成形実験品　陶范高29.0cm、幅27.0cm（張国柱氏蔵）
33 醴泉坊窯址出土女俑頭部両面陶范　陶范高14.5cm、幅8.5cm、厚9.0cm（張国柱氏蔵）
34 醴泉坊窯址出土跪坐楽俑の母范　（左）高9.0cm、（右）高9.1cm（陝西省考古研究院『唐長安城醴泉坊三彩窯址』文物出版社、2008年、彩版一〇六-2）
35 醴泉坊窯址出土女俑頭部　残高15.1cm（陝西省考古研究院蔵）

※出典、撮影記載のないものはすべて筆者撮影。

結　語

　俑とは死者とともに墓に埋葬される副葬明器の一種であり、中国美術史研究において重要なジャンルの一つとなっている。南北朝時代から隋唐時代にかけての美術を考える上で、俑は欠かすことのできない資料である。考古発掘により、各地の墓葬から数多くの俑の出土例が続々と報告されており、その中には紀年墓資料も多いことから、時代ごと、あるいは地域ごとの造形的特質や様式変遷を解明する上で格好の研究材料となっている。

　俑はまた一方において、窯で素焼き焼成されることが多く、またさまざまな施釉装飾が施される場合もあるなど、同時代の窯業の状況とも密接に関連している。そのため伝統的に陶磁史の一ジャンルとして扱われる場合が多い。

　2部構成の全12章からなる本書では、こうした南北朝から隋唐にかけての俑について、筆者の長年の現地調査による成果を踏まえ、地域性と様式変遷の観点から、美術史的、陶磁史的考察を行い、南北朝から隋唐の俑についての新たなアプローチを試みた。

　第Ⅰ部は「南北朝時代の陶俑の様式変遷と地域性」をテーマに計6章、そして第Ⅱ部は「隋唐時代の陶俑への新たな視座」をテーマに計6章で構成した。

　第1章「洛陽北魏陶俑の成立とその展開」や第2章「北朝鎮墓獣の誕生と展開——胡漢融合文化の一側面——」、第7章「隋俑考——北斉俑の遺風と新たな展開——」は、縦軸での俑の展開を見据えたものであり、北朝から隋唐へという俑の系譜や様式的展開を明らかにするとともに、隋唐の俑の基礎が北朝期において形成されていたことを示した。

　南北朝から隋唐への様式的展開とともに、都を中心とした単一的な視点ではなく、地方の様相や地域性の解明も本書の大きな目的の一つである。第3章「南北朝時代における南北境界地域の陶俑について——「漢水流域様式」試論——」と第4章の「南朝陶俑の諸相——湖北地区を中心として——」では、南北朝時代の漢水流域に分布する南北境界地域の独特な作風の俑についてとりあげた。従来、あまり注目されることがなかった地域であるが、筆者は早くからこの地域に着目し、現地調査を重ね、その成果を踏まえて「漢水流域様式」という新たな概念を提起した。南北朝時代の美術における地域性は仏教美術史でもこれまでたびたび注目されてきたが、俑におけるそうした地域性の一つの象徴がこの漢水流域にあるといえよう。なかでも漢中崔家営墓出土の俑はその塑像的な制作技法と彫塑としての造形力の高さという点で、この時代の俑の中でも際立っている。本書は、隋唐への展開を主として考えたということもあり、北朝が中心となり、南朝の都である南京出土の俑についてはほとんど触れることができなかった。ただ、第4章においては湖北地区の南朝俑の特質について考察す

るとともに、南京地区との相違についても言及し、南朝俑の地域的多様性を指摘した。

　地域性ということでいえば、第5章「北斉時代の俑に見る二大様式の成立とその意義――鄴と晋陽――」は、北斉の都・鄴と副都・晋陽を対象としたものであり、首都副都制を背景にした両地域の俑に見られる様式の相違を明らかにし、とりわけ首都と異なる様式を生み出した副都・晋陽の文化的背景を鮮卑文化の復権という点に求めた。

　北斉俑の様式はつづく隋代にも継承されていくことになるが、こうした北斉俑の様式の解明を踏まえ、北周系の隋代に北斉俑が大きく影響を与えた点については、第7章で指摘した。旧北斉領域の安陽ではさらに新たな白瓷俑や白胎俑の登場、鎮墓俑としての文吏俑、そして細身の女俑など次の唐時代にもつづく新たな展開が見られることも明らかになり、北斉俑をはじめとした北斉文化がのちの隋唐に大きな影響を与えた様相の一端がうかがえた。

　同様の状況は陶磁史でも見られる。北斉の鉛釉器が隋唐にも継承される状況を示したのが第6章「北斉鄴地区の明器生産とその系譜――陶俑と低火度鉛釉器を中心に――」と第8章「白瓷の誕生――北朝の瓷器生産の諸問題と安陽隋張盛墓出土白瓷俑――」である。後者では、安陽隋張盛墓の白瓷俑が、白いやきものを志向した北朝の瓷器生産の展開の中から生まれたものであり、とりわけ旧北斉領域の安陽相州窯や邢窯での瓷器生産の隆盛がその背景にあることを指摘した。俑の美術史的展開が陶磁史の流れとも見事にリンクする状況がうかがえ、こうした美術史、陶磁史双方の視点での俑の様式的展開や地域性の解明は従来にない新たな視点といえよう。

　第9章「初唐黄釉加彩俑の特質と意義」と第10章「唐代邢窯における俑の生産とその流通に関する諸問題」は陶磁史的視点からの考察が中心であり、同時に俑の流通や生産地の問題についても考察した。

　さらに、唐時代の俑の生産や制作技法ということに焦点を当てたのが、第11章「西安・唐代醴泉坊窯址の発掘成果とその意義――俑を中心とした考察――」と第12章「唐時代の俑の制作技法について――陶范成形を中心に――」である。俑を生産した窯の発見は極めて重要であり、官営工房か民営工房かという窯の性格の問題など唐時代の俑の生産体制を考える上で大きな手がかりを提供することになった。そして、醴泉坊窯址と平康坊窯址から出土した俑の陶范資料は、俑の制作技法を考える上で極めて貴重な実物資料であり、第12章ではそうした陶范を実際に用いた画期的な成形実験の様子とその成果を紹介した。

　南北朝から隋唐の俑について、様式変遷と地域性の問題を中心に美術史的に考察した本書は、紀年墓資料を含めた豊富な出土資料を有する俑ならではのメリットを最大限に生かし、陶磁史的な視点を加味しながら、俑研究の新たな方向性を示したものである。ただ、今回明らかにできたのは大きなパズルのまだ一部でしかなく、今後引き続き残りのパズルを解いていきながら、南北朝から隋唐にかけての俑の全体像をより浮かび上がらせていく作業が必要である。それにより、中国美術史の多彩な世界の一端が明らかになるものと信じている。

結　語

　俑にはその芸術性のみならず、美術史的価値、陶磁史的価値、さらにはさまざまな文化史的価値など多種多様な研究価値が内包されており、今後はさらに多角的な視点での総合的な俑研究が必要となってくるものと思われる。本書が、これからの新たな俑研究において少しでも貢献できるものとなれば幸いである。

あとがき

　本書は、平成25年3月26日付けで帝塚山大学より博士（学術）の学位を授与された論文『中国南北朝隋唐陶俑の研究』に、若干の加筆・訂正を加えたものであり、平成26年度日本学術振興会科学研究費補助金（研究成果公開促進費〈学術図書〉）の交付を受け出版するものである。

　学位論文審査にあたっては、帝塚山大学大学院人文科学研究科の関根俊一教授（主査、現奈良大学文学部文化財学科教授）、同大学院人文科学研究科長の源城政好教授（副査）、奈良県立橿原考古学研究所の菅谷文則所長（副査）、京都橘大学の弓場紀知教授（副査、現兵庫陶芸美術館副館長）を煩わせ、ご指導をいただくとともに、出版に向けてもさまざまな貴重なご助言をいただいた。

　本書は中国南北朝時代から隋唐時代までの俑に関して筆者がこれまで執筆した論文や研究発表したものを基礎に、それらを2部12章として再構成し、さらに序章や結語を加えたものであり、美術史、陶磁史双方からの新たな視点でこの時期の俑の様式的な変遷や地域性の問題などを明らかにすることを目的としたものである。

　筆者は、国際基督教大学教養学部人文科学科においてJ. エドワード・キダー教授（現名誉教授）の指導の下、東洋美術史の世界に触れたのが、美術史研究の道へ進むきっかけとなった。その後、成城大学大学院文学研究科美学美術史専攻に進み、東山健吾教授（現名誉教授）の指導の下、中国美術史研究の世界に足を踏み入れたことは筆者にとって大きな転機となった。東山先生からは精緻な美術史的方法論や実地調査の重要性などさまざまなことをご指導いただいた。また同大学の上原和教授（現名誉教授）からも幅広い視点や現地調査の重要性など美術史研究の醍醐味をご教示いただいた。このように成城大学大学院時代には、多くの素晴らしい先生、先輩、友人、後輩に出会うことができた。

　さらに、博士課程後期在学中には、北京大学考古系（現考古文博学院）に中国政府公費留学生（高級進修生）として2年間留学する機会をもつことができ、宿白教授と馬世長教授にご指導をいただけたことは筆者の研究者人生にとって大きな財産となった。留学中は蘇哲先生（現金城大学教授）や陶磁考古学の第一線で活躍されている秦大樹先生（現北京大学教授）をはじめ北京大学の多くの先生方とも出会うことができた。また、中国各地の調査では、一外国人留学生に現地の博物館や研究所の方々が多くの便宜を図ってくださった御恩は終生忘れることはできない。

　そして、縁あって平成9年（1997）より大阪市立東洋陶磁美術館の学芸員として仕事をスタートしてからは、伊藤郁太郎館長（現名誉館長）に公私にわたりご指導いただけたことは、筆者にとって大きな幸運であった。伊藤名誉館長には博士論文の執筆を約束してかなりの年月が経ってしまったが、つねに温かい目で叱咤激励していただき、筆者にとっては研究のみ

ならず人生の恩師であり、感謝の気持ちで一杯である。現在、こうして中国陶磁史の研究をできるのは、上司であり良き先輩でもある大阪市立東洋陶磁美術館の出川哲朗館長をはじめ職場の同僚、そしてまた日本・中国・韓国など国内外の研究者の先輩や友人らのおかげである。

　博士論文の執筆にあたっては、成城大学大学院時代からの良き先輩である筑波大学大学院人間総合科学研究科の八木春生教授と静嘉堂文庫美術館の長谷川祥子主任学芸員にさまざまなご指導、ご助言をいただいた。また、大学院時代からお世話になっている弓場紀知先生には常に温かくご指導いただき、筆者の中国陶磁史研究の良き師の一人である。さらに、国立台湾大学芸術史研究所の謝明良終身特聘教授や愛知県陶磁美術館の森達也学芸課長は、中国陶磁史研究の尊敬すべき先輩であるとともに、同じ研究を志す同士としていつも多くの刺激と啓発を受けている。

　現在、研究者としての自分があるのは、こうした諸先生、諸先輩はじめ多くのお世話になった方々のおかげであり、この場を借りて心より感謝申し上げたい。

　これまでの永い年月にわたる陶俑研究の成果をこのような形で上梓することができたことは望外の喜びである。それと同時にこれまでの研究過程におけるみずからの不足も痛感しており、今後も引き続き陶俑研究に精進していきたい。本書が陶俑研究の理解と発展に少しでも貢献できることを願うばかりである。

　最後になったが、本書の刊行にあたっては、株式会社思文閣出版の原宏一氏と田中峰人氏には、大変お世話になり、ここに心からお礼申し上げたい。

　そして、私事ながら、長い学生生活を送らせてくれた両親、そして仕事や調査研究で不在がちな筆者をつねに温かく見守って支えてくれている妻と息子にも感謝したい。

　　　平成27年2月吉日　　　　　　　　　　　　　　　　　　　　　　小林　仁

初 出 一 覧

　本書のもとになった原稿の初出は下記のとおりである。なお、本書ではこれら発表原稿に加筆訂正を加え、さらに図版についても大幅に追加した。

第Ⅰ部　南北朝時代の陶俑の様式変遷と地域性

第1章　洛陽北魏陶俑の成立とその展開
　　（「洛陽北魏陶俑の成立とその展開」『美学美術史論集』第14輯、成城大学大学院文学研究科、2002年、221-246頁）

第2章　北朝鎮墓獣の誕生と展開――胡漢融合文化の一側面――
　　（「北朝的鎮墓獣――胡漢文化融合的一個側面――［中国語］」山西省北朝文化研究中心編『4～6世紀的北中国與欧亜世界』科学出版社、2006年、148-165頁）

第3章　南北朝時代における南北境界地域の陶俑について――「漢水流域様式」試論――
　　（「中国南北朝時代における南北境界地域の陶俑について――「漢水流域様式」試論――」『中国考古学』第6号、日本中国考古学会、2006年、127-152頁）

第4章　南朝陶俑の諸相――湖北地区を中心として――
　　（「中国南朝陶俑の諸相――湖北地区を中心として――」『鹿島美術研究（年報第20号別冊）』財団法人鹿島美術財団、2001年、315-329頁）

第5章　北斉時代の俑に見る二大様式の成立とその意義――鄴と晋陽――
　　（「中国北斉時代の俑に見る二大様式の成立とその意義――鄴と晋陽――」『佛教藝術』297号、2008年、43-70頁）
　　（中国語翻訳「中国北斉随葬陶俑両大様式的形成及其意義」『文物世界』2012年第1期、42-54、66頁）

第6章　北斉鄴地区の明器生産とその系譜――陶俑と低火度鉛釉器を中心に――
　　（「北斉鄴城地区的明器生産及其系譜――以陶俑和低温鉛釉陶為中心――［中国語］」中国古陶瓷学会編『中国古陶瓷研究（第16輯）』紫禁城出版社、2010年、505-524頁）
　　（「北斉鉛釉器的定位和意義［中国語］」『故宮博物院院刊』2012年第5期、104-111頁）

第Ⅱ部　隋唐時代の陶俑への新たな視座

第7章　隋俑考――北斉俑の遺風と新たな展開――
　　（「隋俑考」清水眞澄編『美術史論叢 造形と文化』雄山閣、2000年、345-367頁）

第8章　白瓷の誕生――北朝の瓷器生産の諸問題と安陽隋張盛墓出土白瓷俑――
　　（「白瓷的誕生――北朝瓷器生産的諸問題與安陽隋張盛墓出土白瓷俑――［中国語］」中国古陶瓷学会編『中国古陶瓷研究（第15輯）』紫禁城出版社、2009年、61-78頁）

第9章　初唐黄釉加彩俑の特質と意義

（「初唐黄釉加彩俑的特質與意義［中国語］」北京芸術博物館編『中国鞏義窯』中国華僑出版社、2011年、347-360頁）

第10章　唐代邢窯における俑の生産とその流通に関する諸問題

（「唐代邢窯俑生産及流通相関諸問題［中国語］」北京芸術博物館編『中国邢窯』中国華僑出版社、2012年、318-326頁）

第11章　西安・唐代醴泉坊窯址の発掘成果とその意義――俑を中心とした考察――

（「西安・唐代醴泉坊窯址の発掘成果とその意義――俑を中心とした考察――」『民族藝術』第21号、2005年、110-122頁）

第12章　唐時代の俑の制作技法について――陶范成形を中心に――

（「中国唐時代の俑の制作技法について――陶范成形を中心に――」『民族藝術』第30号、2014年、119-125頁）

索　引

あ

會津八一	6, 7, 17
秋山進午	149
阿形	167
安徽省博物館	235
安元寿夫妻墓	352
安康	72
安康張家坎墓	72, 92, 95〜99, 101〜105, 108, 109, 112, 145, 148, 149, 151
安康長嶺墓	92, 94〜100, 102, 103, 105, 108, 112, 145〜147, 151
安康歴史博物館	72, 92, 95
安国市梨園唐墓	316
安史の乱	351
按盾	166, 167, 223, 225, 274
安藤更正	15
鞍馬	94, 95
安菩夫妻墓	285
安陽琪村隋墓	229
安陽橋村隋墓	230
安陽県固岸村北斉墓(M2)	169, 223
安陽固岸墓地	198
安陽市博物館	279, 320
安陽市文物考古研究所	229
安陽城	222
安陽小屯馬家墳隋墓	222
安陽置度村8号隋墓	229
安陸王子山唐墓	281
安陸県博物館	281

い

韋彧墓	36, 71
韋寛夫妻墓	225
斐矩	227
韋氏墓	70
韋諶墓	261
韋正	10, 91, 93, 105〜108, 110
市元塁	16, 18, 32, 70, 165, 204
一角獣	63, 66
伊藤郁太郎	340, 388
稲葉弘高	93, 148
帷帽	276〜278
イラン系民族	28
岩座	165, 167, 225, 273, 274, 276, 284, 316, 344, 345
尹夏清	273, 282, 351, 353, 356, 386
殷墟	4

う

烏桓	168
尉遅敬徳墓	280, 315
宇文儉墓	225
宇文猛墓	225
于保田	5
梅原龍三郎	6
吽形	167
雲岡石窟	15, 16, 65, 204

え

永固陵	66, 261
瀛州	162, 197
営州	319
影塑	30, 100, 104
睿宗(唐)	355
永寧寺→洛陽永寧寺	
永平陵	163
栄陽市薛村遺址	286
易水	99
易立	204
笑窪	101
越窯	255, 257, 263, 313
衣文(衣文線)	20, 32, 172
員安志	72, 230, 235, 236, 239
塩山県韓集鎮高窯村唐墓	316
偃師杏園村北魏墓	22
偃師杏園唐墓(M911)	208, 277, 281
偃師杏園唐墓(M923)	277
偃師商城博物館	22, 28, 37, 38, 276, 278, 280, 286
偃師商城博物館工地隋墓	262
偃師南蔡庄郷溝口頭磚廠唐墓(90YMGM1)	276, 278〜281
偃師北窯楊堂墓	279
袁勝文	257
偃師連体磚廠2号墓(90YNLTM2)	22, 29, 257
閻静墓	224, 238
鉛釉器	196, 201, 203, 205, 206, 210, 260, 283
鉛釉瓷	228
鉛釉陶	258
鉛釉陶器	259, 273
鉛釉明器	204〜206, 208
円領	97, 98, 101, 169, 170

お

王叡	207
王温墓	26, 28, 29, 31, 37
王会民	263, 313, 314, 323

索　引

黄褐釉	343
王幹墓	232, 237
王季族墓	224, 235
王去非	63, 342
王銀田	65, 169, 222
王君愕墓	273
王建保	200, 201, 203, 260
王克林	107, 180, 223
王士通墓	274
王綉	281
王襄	6
王士良・夫人、妾合葬墓	235
王仁波	4, 348
横吹	99
翁仲	32
王長啓	273, 348, 356, 357, 386
王徳衡墓	226
王波	163
王敏之	322
黄釉加彩俑	12, 208～210, 228, 272, 274～276, 278, 279, 281～288, 319, 320, 404
黄釉俑	281
大型文吏俑	163, 230
大阪市立美術館	7, 16, 17
岡田朝太郎	7
岡田健	18, 31, 33
小川琢治	6
小澤正人	145, 164, 198, 232
母范	389, 391
折襟	101
顎爾多斯博物館	222
温綽夫妻墓	284

か

外衣	26
開元通宝	342
開元年間	345～348, 351, 352, 387
鎧甲	165, 166, 344
外戚	163, 167
灰陶	201, 317, 342
河陰の変	31, 32, 34
カオリン質	275, 277～281, 283, 317
高領土	343
化学分析	262
郭学雷	255
郭玉堂	25
岳州窯	263
郭祥墓	279, 315, 317, 319, 322
郭定興墓	21～26, 35, 106
花結	165
加彩紅陶俑	274
加彩陶俑	273～276, 280, 283, 285, 287, 317
加彩白胎俑	227
重ね焼き	207, 230, 257, 261
下賜(品)	3, 25, 165, 174, 177, 276, 282, 354, 355, 391
賈思伯墓	24, 36, 104
下裳	23, 101, 171
賈進	178
画像塼	94～97, 99, 100, 105, 107, 110, 147, 174
画像塼墓	11, 91, 95, 107～110, 146, 148, 149, 151, 173
范(型)	3, 15, 20, 23, 25, 147, 161, 170～172, 176, 223, 230, 314
范成形	173
肩脱ぎ	22
甲冑	27, 165, 167, 345, 348
褐釉	342
河南省博物館	179, 223, 229, 254, 264
河南省文物考古研究所	169, 179, 207, 259, 261, 262, 286
河南博物院	9, 280
賀抜昌墓	166, 173, 175, 179
賈宝	178
河北省正定県文物保官所	238
河北省滄州地区文化館	24
河北省博物館	23, 35, 165
河北省文物研究所	8, 21, 32, 69, 105, 107, 172, 179, 223, 314, 316, 322
窯道具	201, 342
窯割れ	390
亀井明徳	200
ガラス器	199, 205, 207, 209, 256, 258, 260
賀妻悦墓	166, 168, 169, 179
川勝義雄	148
川島公之	6, 7, 32
官営工房	3, 4, 24, 174～177, 197, 198, 200, 202, 203, 276, 283, 288, 355, 356, 385, 387, 404
韓裔墓	164, 168～171, 173, 180, 224
桓温	151
漢化政策	18, 21, 27, 31, 176
韓貴和墓	235
還元	228
寛袖	98, 149, 150, 169, 173
甘粛省泰安県唐墓	347
甘粛省博物館	347
環首刀	21
鑑賞陶(磁)器	7
漢水流域	11, 72, 91, 92, 96～102, 104～107, 109, 110, 112, 145, 146, 148～152, 403
漢水流域様式	11, 91, 109～111, 145, 403
ガンダーラ彫刻	6
関中(関隴)	70～73, 151, 198, 204, 221, 223, 224, 227
漢中	72
漢中崔家営墓	72, 92, 95, 96, 98～106, 109, 112, 145, 148, 403
漢中市博物館	72, 92, 97, 98, 145
関中地区	71, 204
関中窯	256
漢白玉	321
咸平寺址	232
観鳳鳥	313～316, 320, 322

雁北師院墓(M2)	64, 66
漢民族	67, 68, 73, 149
漢民族化	67, 68, 163, 223
漢民族式服制	21, 28, 176
官窯	288
咸陽師専墓	70
咸陽市文物考古研究所	70, 237
咸陽博物館	71
咸陽平陵十六国墓	70
関林唐墓(M1289)	277

き

姫威墓	225, 226, 238, 263
伎楽俑	27
氣賀澤保規	25, 227, 281
機器中性子放射化分析(INAA)	343
儀魚	315, 316, 320, 322
眭厚	322
魏興郡	93
冀州	162, 197
『魏書』	3, 21
儀仗隊伍(鹵簿)	164, 169
儀仗刀	230, 264
儀仗俑	99, 112, 224
牛車(出行)	94, 112
儀刀	98, 147
紀年塼	95, 108, 110
跪拝俑・跪伏俑	315, 316, 355
熙平年間	19
窮奇	72, 146
牛弘	227
牛相仁墓	284
宮大中	231
供器	350
鞏義黄冶窯	262, 265, 284, 339, 343, 344, 349, 351, 353, 385
鞏義芝田、孝北食品公司唐墓(88HGZM13)	282, 315
鞏義芝田唐墓	286
鞏義芝田唐墓(88HGM89)	277
鞏義市博物館	240, 265, 286
鞏義白河窯	206, 207, 230, 261, 262, 265
鞏義窯	203, 282〜284, 286, 287, 319, 320
凶具	3, 4
鞏県石窟	176
恭皇后	355
凶肆	4, 354
拱手	149, 150
堯峻墓	167, 168, 171, 178, 276
姜捷	342, 344, 386, 388
鄴城遺址	175
鄴城考古工作隊	32
堯趙氏墓	205
響銅	260
響堂山石窟	176
邛窯	339

渠川福	163
金維諾	104
金銀器	207, 209
金彩	172, 208, 209, 275, 285
金属器	199, 205, 256, 258, 260

く

空海	350
空心(中空)	112, 225, 390
偶蹄	224
屈突李礼墓	284
『旧唐書』	354
供養者像	16, 23, 65, 100, 176
軍閥	198, 221

け

慶山寺舎利塔基	350
倪潤安	10, 31, 70, 71, 73, 225
邢台威県后郭固唐墓	316
『景徳鎮陶録』	256
邢窯	12, 203, 207, 263〜265, 282, 313, 315, 317〜321, 339, 349, 404
邢窯博物館	313
景陵	19, 32, 202, 204, 255, 259, 261, 265
恵陵	355
戟架制度	69
袈裟	349
化粧掛け	389
化粧土	202
元暐	36
元威・夫人于氏合葬墓	237
元睿墓	19〜22, 35
元懌墓	24, 25, 36
甄凱	35
元乂墓	25, 36
甄官署	3, 4, 174, 198, 288, 320, 354, 355
建義年間	19
献県東樊屯村唐墓	316
建康	145
元祐墓	175, 256
元始宗墓	178, 256
元邵墓	18, 23, 26〜29, 31, 33, 34, 37, 230
玄宗(唐)	355
建築模型	279
『元和郡県図志』	222
元和年間	351
元夫人	178
乾陵博物館	9, 287
元良墓	165, 167, 170, 171, 178

こ

高雅墓	205, 259
黄河路唐墓	319
高歓	163, 197
孝感市博物館	281
甲騎具装俑	173

索　引

侯義墓	71, 226
『考古』	8, 150
高孝緒	179
孔子	5
高氏	163, 164, 197
侯子欽墓	236
高氏墓	23, 35
高潤墓	167, 173, 179, 205, 256, 276
孝昭帝(高演・北斉)	163
孝昌年間	19
侯掌墓	23〜26, 31, 33, 35
高宗(唐)	273, 277, 278, 284, 287
厚葬(化)・厚葬文化	96, 166, 205, 210, 288, 354, 385, 391
厚葬禁止令	385
孝荘帝(北魏)	19, 32
高足杯	342
絞胎	342
紅胎(俑)	230, 317, 320, 343, 344, 387
江達煌	163
高潭・夫人合葬墓	235
高長命墓	256
皇帝陵	3, 9, 33, 96, 99, 150, 163, 166, 172, 174, 197, 198, 255, 259, 355, 387
浩喆墓	238
紅陶	201, 206, 208, 229, 264, 287, 314, 389
河野道房	167
講武城	201
孝武帝(北魏)	19
康文通墓	209, 285
孝文帝(北魏)	15, 16, 18, 21, 24, 27, 32, 68
弘法大師	350
高曼	348, 356, 357, 386
孝明帝(北魏)	19
合模(制)	15, 16, 22, 24〜29, 31〜34, 98, 101, 102, 172, 225, 348, 352, 387, 389, 390
合模陶范	388
江介也	108
後梁王朝	93
光禄寺	3, 34, 165, 174, 223
鴻臚寺	165
呉衛国	5
呉王妃楊氏墓	281
胡角	99
『後漢書』	168
胡漢融合(文化)	11, 63, 67, 73, 403
黒彩	286
黒瓷・黒釉瓷	261, 342, 387
斛律徹墓	206, 223, 224, 237, 259, 263
護耳	344
五銖銭	94, 202
呉守忠墓	345〜347
古順芳	16, 258
胡人・胡商	16, 27, 66〜69, 73, 148, 274, 276, 344
胡人俑・胡俑	9, 22, 23, 27, 29, 35, 66, 94, 95, 97, 146, 149, 229, 235, 239, 240, 264, 279, 281, 287, 315, 317, 323, 346
鼓吹隊	169
胡姓	163, 176
胡太后	24, 25
国家博物館	281
国家文物局	261
庫狄廻洛墓	107, 164, 166, 167, 169, 170, 173, 174, 180, 223, 260
庫狄業墓	166, 168, 180
虎頭形兜鍪	279
虎頭形帽	279, 280, 316, 317, 319, 320
小林古径	6
小林太市郎	7
胡服	16, 21, 26, 27, 34, 66, 97, 101, 105, 146, 169, 170, 176, 224, 276〜278
虎帽	313
五味充子	346, 351
古窯址	229, 264
呼琳貴	18, 273, 282, 351, 353, 354, 356, 386
五礼	227
渾源窯	339
渾脱帽	107

さ

西域	27, 66, 148
西域文化	73
載応新	199, 238, 261
崔楷	37
犀牛	72, 97, 146
崔鴻墓	24, 36
崔紘墓	347, 351
崔混墓	104
崔氏	164, 197
西市	353, 354, 356, 387
崔氏墓	38, 104
蔡須達墓	275, 281, 282
崔大義夫妻墓	279〜281
崔大義墓	279〜281, 315
斉東方	263
済南市博物館	231
崔昂墓	165, 205, 260
寨里窯	200
蔡和壁	234
窄袖	171, 231, 232
朔北地域	69
ササン朝ペルシャ	28, 224
雑技俑	66, 349
佐藤サアラ	196, 197, 203
佐藤雅彦	8, 10, 16, 17, 149, 200, 221, 225, 228, 229, 272, 287
三彩	258, 259, 387
三彩塼	351
三彩仏像	350
三彩俑	284, 343, 344, 352
三彩窯址	265, 339, 387
三彩羅漢像	350

413

山西省考古研究所	16, 65, 163, 173, 179, 180, 198, 206, 223, 224, 237, 238, 257〜259, 263, 318, 339	宿白	70, 166, 204, 354, 356
		寿光県博物館	24, 36
		侏儒俑	279, 322
山西省博物館	8, 179	数珠	349, 350
山西博物院	180	出行儀仗	17, 18, 32, 94〜96, 99, 100, 164
山東嘉祥英山2号隋墓	231	出行儀仗図	28, 96, 99
山東省博物館	235, 314	出行隊伍	96
山東省文物考古研究所	24, 36, 38	朱庭玘墓	347, 351
三稜形	169	朱裕平	352
		殉葬	5
し		常一民	163, 179
指圧痕	172	蕭偉墓	149
瓷器	196	蕭衍	93, 148
磁県文化館	165, 166, 198, 256, 259	襄垣県文物局	318
磁県湾漳村墓	21, 32, 69, 105, 107, 163, 165〜167, 169, 171〜174, 198, 223, 230, 231, 279	襄垣県文物博物館	238, 318
		襄垣唐墓(2003M1)	318
獅子	68, 274, 322, 344, 350, 352	小冠	20, 24, 169, 174
獅子像	68	将作監	3
瓷質	202, 318	襄州	93
耳室	94, 95	蕭秀墓	150
『資治通鑑』	93, 94, 199, 209, 222, 224, 227, 234, 257, 283	蕭紹墓	237
		邵真墓	35, 70, 71
獅子面	165, 225	小屯馬家墳隋墓	229
史思礼墓	348	焦南峰	209, 284, 340
四神	342, 356	常任俠	7
瓷胎	202, 279, 210, 228, 229, 262, 275, 278, 280, 281, 283, 317, 320	襄樊麒麟店出土	97
		襄樊市博物館	97, 98
瓷胎鉛釉	202, 203, 205〜207, 210, 228, 260, 265	正面観照性	21, 30, 31, 147
瓷胎俑	230	襄陽賈家冲画像塼墓	11, 92, 145
時代様式	70	襄陽墓	72, 92, 94, 96〜105, 109, 112, 145〜150
漆器	258	昭陵	208, 273, 278〜280, 282, 284, 287
実心→無垢		昭陵博物館	273, 352
叱羅協墓	72, 226	女媧	67
支釘痕	261	蜀人	101
瓷土	201, 273, 275, 286, 314	飾馬	94, 95, 99, 112
『支那古明器泥象図鑑』	6	徐顕秀(徐顗)墓	166〜171, 180, 224
『支那古明器泥象図説』	6	徐州博物館	165, 232, 238, 239
司馬睿墓	274	徐州茅村隋墓	232
司馬金龍夫妻合葬墓(司馬金龍墓)	15, 16, 64〜66, 68, 70, 204, 209, 222, 228, 257, 258, 285	徐州北斉墓(M1)	165
		茹茹隣和公主闆叱地連墓(茹茹公主墓)	96, 107, 166, 168, 170, 171, 173, 175, 198, 205, 275
四板村南朝墓	150		
邪鬼	284, 344, 345	徐信印	72, 92, 95, 145
笏頭履	147	初唐様式	272
謝明良	10, 196, 204, 258, 260, 280, 315〜317, 321, 342, 347, 354	徐敏行墓	231, 235
		徐苹芳	316
上海博物館	202, 206	白井克也	282
周剣曙	278	白化粧	103, 173, 204, 205, 208, 230, 256, 258〜261, 265, 287, 343, 344, 389
秀骨清像	24, 27, 31, 100		
周世榮	239	白抜き	288, 343
獣足	168	『神異経』	64
十二支俑(十二辰俑・十二生肖俑)	239, 315, 316, 322, 344, 348	沈維鈞	7
		新郷市博物館	277
戎服	98	秦始皇帝陵	3, 8
獣面	165, 225	神獣	69
周麗麗	202	人首魚身俑(人面魚身俑・人頭魚身俑)	315, 316, 323
叔孫夫人墓	171, 178		

人首鳥身俑（人面鳥身俑）	313～316, 320
仁寿年間	223
神将俑	284, 344
晋城窯	339
深圳望野博物館	318
秦大樹	229, 254
秦廷棫	32, 106, 149
神道石刻	231
申文喜	229
秦兵馬俑坑博物館	9
人面鶏身俑	323
深目高鼻	22, 28, 66, 276
晋陽宮	163, 197

す

推古会	6
『隋書』	3, 174, 199, 209, 222, 227, 230, 234, 283
隋文化	227
水浴寺石窟	176
素焼き	3, 11, 161, 172, 200～203, 210, 228, 230, 258, 259, 275, 278, 283, 286, 313, 314, 318, 320, 321, 342～344, 348～353, 387, 389, 403

せ

西安韓森寨唐墓	346
西安三橋何家東北魏墓	71
西安市文物保護考古所	284, 285
西安陝綿十廠唐墓（96十廠 M7）	345, 347
西安草廠坡1号墓	70
西安中堡村唐墓	348
西安長安区韋曲鎮7171廠工地北魏墓	70
西安頂益製面廠北朝墓	70
西安南郊鶏場唐墓	348
西安博物院	277
西安俾失十囊墓	352
青花瓷器	339
井陘窯	339
清源県主墓	346, 347, 351
正光年間	19
青瓷	196, 200, 202, 203, 205～207, 209, 210, 228～230, 233, 254～259, 261～265
製瓷産業	264, 265
青瓷四系罐	257
青州	162, 197
斉州	162, 197
青瓷俑	230, 263
静帝（北周）	198, 221
正定県火車站街唐墓	316, 317
青銅器	258
成都万仏寺	101, 111
青龍寺	349, 350
静陵	32
『世界陶磁全集』	8
関口広次	203, 344, 385
石獅子像	68
石人	30, 32, 33
石彫供養龕（石彫龕）	65, 66, 169, 222
石俑	96, 150
石窟（寺院）	11, 15, 161
鮮于庭誨墓	352
塼画	99
『山海経』	64
染華墓	18, 25～28, 31, 37
前漢景定陽陵	3
前後双室墓	95
禅譲	73, 163
陝西省考古研究院（研究所）	9, 16, 70, 199, 204, 206, 236, 237, 282, 285, 313, 339, 340, 342, 345, 352, 355, 386, 388, 389
陝西省博物館	275
陝西省文物管理委員会	70
陝西歴史博物館	94, 277
尖頂帽	319
陝南地域	110
鮮卑語	176
鮮卑人・鮮卑族	27, 31, 64, 67, 163, 164, 168, 170, 176, 196, 224
鮮卑拓跋族	27, 66
鮮卑風俗・鮮卑文化	16, 27, 34, 146, 170, 175, 176, 197, 223
鮮卑服	176
鮮卑帽	169, 176
宣武帝（北魏）	19, 32, 204, 255, 259

そ

双丫髻	20
僧衣	349
壮悍	176
双環髻	343
早期白瓷	254
宋忻夫妻墓	225, 236
宋馨	70
双髻	26, 112, 171, 387, 389
荘厳	205, 207
相州	222, 230
滄州呉橋北斉墓（M3）	165
相州窯	229, 230, 259, 263～265, 313, 404
双首人面蛇身俑	323
宋循墓	236
宋紹祖墓	16, 64, 65
送庄唐墓（C10M821）	280
双人首龍（蛇）身俑・双人頭蛇（龍）身俑	316, 342
曹臣民	65, 169, 222
葬送習俗	385
曹村窯址	200, 201, 203, 207, 210, 260
双頭俑	315
宋丙玲	169
双模制	16, 225
双螺髻	171
双領罐	257
僧侶像	349
僧侶俑	228

則天武后	284, 288	段簡璧墓	274, 278
ソグド人	27	単色釉	287
ソグド文化	91	男装	348
祖思	342	単模(制)	16, 20～27, 29～31, 33, 34, 101, 102, 225, 352
楚式鎮墓獸	63		
塑像	20, 23, 26, 30, 33, 100, 103, 105, 107, 111, 385, 403	単螺髻	171
蘇哲	3, 10, 34, 68～70, 73, 161～166, 173～175, 197, 222, 223, 231	**ち**	
		地軸	63, 342
蘇統帥墓	313	『茶経』	313
曽布川寛	18, 31, 33, 94	中央アジア	66, 259
楚墓	63, 64	中空→空心	
祖明	63, 342	中国硅酸塩学会	255
疏勒草原	163	『中国古代鎮墓神物』	63
孫機	176, 224	『中国古代陶塑芸術』	32
蹲踞型・蹲坐型	23, 65, 66, 68, 70～73, 97, 98, 105, 167, 226	中国古陶瓷学会	200, 201, 207, 260, 283, 313, 339
		中国社会科学院考古研究所	8, 18, 19, 21, 30, 32, 69, 104, 105, 107, 172, 178, 204, 208, 223, 236, 237, 240, 256, 259, 262, 277, 278, 283, 345, 347, 354
孫建墓	315, 317, 322		
孫信墓	316, 320, 323		
孫則墓	282		
た		『中国陶俑の美』展	8
『大漢原陵秘葬経』	316	『中国の土偶』	8
『大業雑記』	234	『中国☆美の十字路展』	66
太原金勝村北斉墓	167, 170, 224	中国文化遺産研究院	261, 262
太原市文物考古研究所	163, 179, 180, 198, 224, 281	中国文物研究所	286
太行山脈	256	『中国明器泥象』	7
大興城	225, 356	長安区南里王村唐墓	274
大丞相府	163, 197	長安城(漢)	356
太昌年間	19	長安城(唐)	273, 282, 283, 339～341, 343, 350, 353, 354, 385～387
大食人(アラビア人)	281		
大善墓	236	長安博物館	70
太宗(唐)	273, 284, 287	張海翼墓	166, 171, 180
大同雁北師院北魏墓(M1)	257	長角	99
大同迎賓大道北魏墓(M76)	16, 204	張家庫南朝墓	149
大同市考古研究所	16, 65, 67, 204, 257, 258	貼花文装飾	199, 260
大同市城東寺兒村北魏墓	65, 169, 222	張去逸墓	346, 348
大同市博物館	16, 65, 66, 204, 222, 257～259, 261, 285	貼金	172, 173, 208, 209, 274～276, 279, 284, 285, 287, 288
大同南郊北魏墓(M109)	259	貼銀	275
大同南郊北魏墓(M22)	257	長裙	20, 231, 286
大同二電廠北魏墓(M36)	16, 204	長江中流域	234
『大唐六典』	3, 63, 342, 354	張国柱	63, 273, 282, 340～342, 351, 353, 385～388
太武帝(北魏)	257, 259	趙胡仁墓	165, 166, 168, 175, 225, 259, 260, 316
太和年間	16, 65, 259	長沙窯	351
高橋太華	5	張士貴墓	208, 228, 274～279, 284～288
高橋照彦	282	長治市博物館	343
拓跋夫妻墓	225	張志忠	260, 263, 313～315, 322, 323
唾壺	257	趙志文	207, 261
多色鉛釉	5	長治北石槽(M3)唐墓	318
多色釉装飾	258, 288	張粛墓	69, 168, 169, 179
巽淳一郎	257, 258	張樹軍	72, 92, 145
タナグラ	4, 6	張小舟	70
田辺勝美	28	張小蘭	255
谷豊信	108	鳥審旗翁滾梁北魏墓	222
髦	347	張臣合墓	344
		趙青雲	229

索　引

張盛墓　　11, 12, 207, 227, 230〜234, 254, 262〜264, 278, 286, 288, 313
張静墓　　235, 236
張岱海　　102
張堪貢墓　　347
澄泥為範　　391
張枚墓　　208, 277
烏藩旗翁滾梁北魏墓　　65, 69
張文霞　　63
趙明度墓　　202, 260
朝陽市博物館　　281, 282, 319
朝陽繊維廠唐墓　　319
長楽公主墓　　208, 273, 283, 285, 287
陳寅恪　　177
陳万里　　8, 10, 64
鎮墓獣　　11, 16, 21〜23, 25, 33, 35〜38, 63〜70, 72, 73, 94〜98, 105〜107, 110, 112, 146, 149, 163, 164, 167〜169, 178〜180, 198, 199, 208, 222〜224, 226〜228, 230, 231, 235〜240, 262〜264, 273〜281, 285, 287, 315, 316, 322, 323, 342, 345, 386, 403
鎮墓神　　64
鎮墓神物　　64
鎮墓武人(士)俑　　21〜23, 27〜29, 33, 37, 63〜65, 96, 105, 109, 112, 164〜169, 198, 199, 222〜226, 228, 230, 231, 235, 237〜239, 262, 264, 273〜275, 284, 285, 287, 315, 316, 319
鎮墓俑　　11, 17, 18, 21, 23, 25, 32, 33, 63, 64, 66, 67, 72, 96, 105, 106, 112, 164, 170, 172, 199, 208, 209, 222, 228〜231, 233, 263, 274, 275, 279, 284, 285, 287, 288, 313, 315〜317, 320, 322, 342, 344, 345, 404

つ

雛髻(椎髻)　　101
通済渠　　232
筒袖　　171
『通典』　　356
坪ノ内徹　　96

て

低火度鉛釉　　70, 207, 256, 263
低火度鉛釉器　　11, 196, 197, 199〜201, 203, 208, 209, 228, 255, 261, 262, 272, 282, 404
低火度鉛釉陶　　258, 265
低火度鉛釉明器　　205, 209, 285, 288
低火度鉛釉俑　　285
程義　　342
蹄脚　　168
定県南関唐墓　　316
鄭氏墓　　238
定州　　162, 197
鄭州市文物考古研究所　　63, 71, 277, 284, 286
鄭仁泰墓　　208, 209, 228, 274〜280, 284〜288, 319
鄭振鐸　　7
泥象・泥像　　4, 5

鄭徳坤　　7
鄭平墓　　236
定窯　　339
出川哲朗　　284, 345
狄湛墓　　169, 180
手づくね　　22, 102, 106, 151, 385
鉄芯　　102〜104, 112, 172, 173
天関　　342
田徳元墓　　238
天王俑(像)　　284, 288, 322, 342, 344, 345, 348, 353, 390
「天寶四載」銘陶范片　　345, 351, 386, 387
天宝年間　　345〜347, 350〜355, 357, 387
田立坤　　319

と

唐安公主墓　　346, 351
同一工房　　165
透影白瓷　　263〜265, 313
東園局丞　　3, 34, 165, 174, 223
東園秘器　　3, 354
『唐会要』　　63, 356
童家山墓　　150
東京国立博物館　　8
鄧県　　72
鄧県画像塼墓　　92, 94, 96〜104, 107, 108, 112, 145, 147〜150, 174, 231
当壙　　342
籐座　　343
東西両市　　353, 354
唐三彩　　5, 7, 17, 199, 200, 206, 208, 221, 258〜260, 262, 265, 273, 275, 278, 282, 283, 285, 287, 288, 339, 353
唐三彩俑　　16, 209, 210, 272, 275, 285, 287, 288
唐三彩窯址　　342
東市　　273, 387
童子　　345
竇氏墓　　166〜168, 179
鄧州　　93
唐青花　　265
陶正剛　　224
銅川黄堡窯　　339, 342〜344
頭体一体　　172, 173
陶胎鉛釉　　201, 202, 204, 206
頭体接合　　102, 105, 109, 112
唐代壁画墓　　351
頭体別制　　19, 30, 172, 173, 345, 347
竇誕墓　　274
東都　　209, 265, 288
同范　　28, 29, 31, 152, 165, 169, 170, 177, 206, 351, 357
陶范(型)　　12, 16, 22, 23, 63, 102, 206, 225, 273, 276, 339, 342〜345, 348, 349, 351〜353, 355, 385〜391, 404
陶范成形　　12, 102, 104, 390, 391, 404
動物明器　　348

417

動物模型	16, 104, 164, 173, 204, 208, 277, 279, 281, 386, 387, 390
兜鍪	274, 344, 345
董満	322
透明釉	202, 230
当野	342
東洋陶磁学会	318
東洋陶磁研究所	7
東梁州	224
豆慮建墓	345〜347
常盤山文庫中国陶磁研究会	196, 254
土偶	5, 6, 8, 17
『讀史方輿紀要』	93
土坑	387
独角獣	146
独孤開遠墓	273
独孤羅墓	237
礪波護	167
杜文	351, 353, 356, 386
富田哲雄	5, 18, 170, 226, 231, 351, 385
冨田昇	5, 7

な

内丘県邢窯遺址	323
内丘県交通局家族楼邢窯遺址(陶窯遺址)	323
内丘県城関邢窯遺址	323
内丘県城歩行街	314
内丘県歩行街邢窯遺址	323
内丘西関窯址	313
内蒙古自治区博物館	222
長広敏雄	5, 8, 225
奈良(国立)文化財研究所	30, 257, 261, 262, 282, 286, 339
南・北秦州	93, 148
南京蔡家塘南朝墓(M2)	255
南京市博物館	150
南京博物院	234
南宮市后底閣遺址	314
南水北調工程	286
南宋官窯	391
南朝絵画	94
南朝造像	111
南朝美術	145
南朝文化	68, 100, 108, 109, 145, 257
南朝文化圏	109, 110
南鄭	93
南北境界地域(南北境界領域)	11, 72, 73, 91, 92, 151, 164, 173, 198, 403
南陽地域(南陽盆地)	110, 151
南和県東賈郭村唐墓	315〜317

に

二彩	199, 259
西アジア	22, 27, 199, 260
二次焼成	203
二大様式	161, 174, 196

ね

寧夏回族自治区博物館	72
寧夏固原博物館	72

は

ハイウエスト	231, 286
裴子小娘子墓	351
陪葬	278, 280, 284, 354, 355
陪葬品	287
陪葬墓	273, 282, 284, 287
陪都→副都	
廃仏	228
亳県博物館	232, 237
縛袴	20, 101, 167
白行簡	4, 354
博興県博物館	314
白瓷	11, 12, 196, 197, 200〜203, 205〜207, 210, 228〜230, 233, 254, 255, 259〜265, 278, 286, 288, 320, 342, 387, 404
白瓷加彩俑	288
白瓷胎	343
白瓷仏龕	314
白瓷俑	12, 227〜229, 232〜234, 254, 263, 264, 286, 287, 313, 404
麦積山石窟	23, 30, 100, 101, 103, 104, 111
薄葬	96
白胎	228, 273, 286, 343, 387
白胎加彩俑	230, 263, 288
白胎俑	227, 229〜231, 233, 286, 404
白泥	259
白陶	317, 318
泊頭市富鎮崔村唐墓	316, 320
白陶誕馬	275, 286
白陶仏	314
白釉	199, 207, 254, 260, 265
白釉陶	255, 261
馬世之	228, 229, 264
長谷川祥子	339, 340
長谷部楽爾	197, 200, 255, 275, 278
破多羅太夫人壁画墓(M7)	67, 168
馬忠理	163, 178, 256
髪髻	101, 103
馬蹄	69, 276
濱田耕作(青陵)	4, 6, 7, 17
原田淑人	7
パルティア	28
半跏形	343
板橋南朝墓	150
樊書海	314, 315, 322, 323
半身俑(半身胸像)	347
范粋墓	165, 170, 171, 179, 196, 200, 201, 206, 210, 223, 254, 255, 260, 261, 265
半倒炎式饅頭窯	387
半模制	16, 20, 102, 225

索　引

ひ

ひとがた	5
披帛	28
鬢	347

ふ

V字形接合	102
風衣	277
封氏	164, 197
封氏墓群	171
馮松林	343
風帽(俑)	172, 277〜279, 315, 317, 322, 348
武漢市博物館	150, 239
伏臥俑	320
伏義	67
服制改革	21
副葬明器	3
伏聴	316
副都(陪都)	11, 69, 161, 163, 174〜176, 196, 197, 203, 223, 260
傅江	351
武昌(M203)	150
武昌(M481)	150
武昌(M483)	150
武昌呉家湾画像塼墓	149
武昌東湖三官殿画像塼墓	150
武成帝(高湛・北斉)	163
伏せ型	70, 71, 73, 97, 199
仏龕	314, 323
仏教寺院	320, 344, 350, 352
仏教石窟	103, 174
仏教造像	3, 10, 15, 17, 33, 101, 110, 161, 314, 321
仏教塑像・仏教彫塑	15, 18, 23, 30, 33, 104, 323
仏教風俗	169
武帝(梁)	148
武定年間	166, 168, 175
武寧陵	21, 32, 69, 105, 107, 163, 166, 178, 198, 223, 230, 279
呼和浩特北魏墓	65
古谷清	7
プロポーション	167
文安県麻各庄董満墓	315
文献皇后	227
文静陵	163
文宣帝(高洋・北斉)	21, 32, 69, 105, 107, 163, 166, 175, 178, 198, 223, 230, 279
文帝(楊堅・高祖・隋)	198, 221, 228
文明皇后馮氏	66, 261

へ

平髻	231, 232
平康坊	386
平康坊窯址	12, 273, 283, 341, 385〜388
幷州	162, 163, 197, 223, 224, 260
兵馬俑(坑)	3, 5, 8
辟邪	63, 67, 69
北京芸術博物館	323
北京大学賽克勒(サックラー)考古與藝術博物館	20
別宮	163
別都	69, 163, 197, 223
ペルシャ系民族	28
偏髻	99, 100, 112, 147
扁袒右肩	169
汴洛鉄道	5, 17, 339

ほ

褒衣博帯	21, 28, 171
彭娟英	163
抱犬童子	349
鳳首瓶	281
彭城	232
庖厨操作	279
豊寧公主(楊静徽)・韋圓照合葬墓	199, 225, 226, 238
坊里制度	353
北魏平城時期	15〜17, 19, 22, 23, 26, 29, 30, 32, 33, 64〜68, 72, 73, 97, 167, 169, 204, 209, 222, 257〜259, 261, 265, 285
北魏洛陽時期	24, 107, 109, 173, 209, 223, 255, 257, 262
北魏洛陽遷都	11, 16〜19, 21, 22, 26, 29, 32, 33, 35, 37, 38, 68, 70, 71, 97, 102, 106, 107, 109, 110, 151, 161, 167, 170, 173, 176, 204, 255, 259, 265
北魏洛陽文化	163
『北史』	175
北周文化	227
卜仁墓	237
穆青	206, 229, 254, 256, 264
北斉鉛釉器	210
北斉鄴文化	234
北斉三彩	199, 206, 265, 283
『北斉書』	199, 227
北斉美術	161
北斉文化	161, 177, 197, 199, 206, 227, 234, 404
北斉様式	226
北朝青瓷	258
北朝陶瓷	196
北朝(北族・北方)文化	27, 73, 106, 110, 222
→鮮卑文化も見よ	
幞頭	280, 313, 346, 348
歩行状表現	100, 105, 106, 149
菩薩像	101
墓誌	25, 29, 96, 165, 166, 198, 278, 315, 355
『篆室古俑』	6
墓葬習俗・墓葬文化	64, 70, 96, 105, 204, 206, 288, 319
墓葬制度	67, 199
墓葬壁画	205, 231
渤海封氏	38
北方早期青瓷	202

北方(遊牧)民族	27, 67, 73, 163, 168, 176
墓門壁画	98
墓龍	315, 316, 320, 322, 323
翻襜虚帽	348
翻領	101

ま

正木直彦	6
繭山松太郎	6
饅頭窯	201, 342

み

右肩脱ぎ	169, 170
水上和則	385
水野清一	8, 221, 272, 278
ミニチュア俑	346
MIHO MUSEUM	98, 275, 348
宮川寅雄	4, 5
宮崎市定	227
民営(民間)工房	4, 355, 404
民窯	288

む

無垢(実心)	102, 112, 225, 349
室山留美子	63, 64, 67, 72, 226

め

目跡	229, 259, 261
明器(制度)	161, 171, 175
明器文化圏	316, 321
明光鎧	27

も

毛角	168
『孟子』	4
孟耀虎	281
木芯	103, 112, 347
木俑	5, 16
模型明器	16, 204
裳裾	23, 24, 171, 172
喪葬制度	17, 18, 171, 175, 199, 227
森達也	196, 199〜201, 205, 207, 258, 259, 262, 265, 283, 284, 343, 352, 388
門閥	164, 197

や

八木春生	10, 18, 27, 31, 91, 99, 101, 108, 110, 145, 151, 164, 170, 171, 176, 198, 232
矢島律子	197, 203, 207
安田靫彦	6
矢部良明	10, 351
山崎隆之	30

ゆ

兪偉超	347
熊煜	176

釉下彩	259
幽州	162, 197
釉陶	201, 202, 210, 258
釉陶俑	319
遊山群俑	346
弓場紀知	8, 196, 206, 259, 339, 344

よ

楊愛玲	229, 254, 260, 264
楊泓	9, 18, 63, 64, 67, 69, 161, 162, 164, 166, 222, 223, 226, 345
楊温墓	208, 273〜275, 279
楊諫臣墓	348
楊偘(侃)墓	279, 320
楊機墓	29, 37
窯業技術	11, 209, 210, 265
窯業生産	256, 264
楊効俊	162, 175, 197
窯址	10, 200, 203, 256, 257, 262, 341, 345, 353, 385, 387, 389
楊子華	167
楊思勗墓	345, 347, 348, 351
雍州	93, 148
耀州窯	282
煬帝(楊広・隋)	233, 234
楊堂墓	286
揺葉飾片	224
葉麟趾	256
『俑廬日札』	6
楊和墓	282
吉川忠夫	148
吉村苣子	63, 64, 66

ら

『礼記』	4
雷君妻宋氏墓	345, 346
雷勇	343
羅漢(像)	342, 344, 349〜352
羅観照墓	284
洛京陶	256
洛陽永寧寺	20, 23, 26, 33, 34, 99, 100, 103, 107, 111
洛陽永寧寺塔基	30
洛陽偃師前杜楼北魏石棺墓	22
『洛陽伽藍記』	4
洛陽鞏義市康店鎮磚廠唐墓	63
洛陽古墓博物館	19, 32, 204
洛陽市文物工作隊	18
『洛陽出土石刻時地記』	25, 38
洛陽城(北魏)	19, 209, 259, 262, 265, 283, 288
洛陽城大市遺跡	202, 204〜206, 258, 259, 261, 262, 265
洛陽博物館	18, 28, 29, 32, 36, 37, 230, 231
螺髻	171
羅秀	347
羅振玉	5〜7, 17
羅達墓	224, 236

索 引

| 藍浦 | 256 |
| 藍釉 | 342 |

り

『李娃伝』	4, 354
李雲墓	179, 200
李鳳墓	284
李華	179
李晦墓	209, 284, 285, 352
李希宗墓	205, 256, 260
李吉甫	222
李輝柄	108
陸羽	313
六鎮の乱	176
李啓良	72, 92, 95, 145
李憲(譲皇帝)	355
李玄徳墓	346
李賢夫妻墓	72, 225
李江	201〜203, 260, 283
李国霞	201, 260
李思摩墓	274
李寿墓	275, 286
李静訓墓	207, 225, 232, 238, 263
李星明	10
李爽墓	284, 344
李知宴	258
李椿・夫人劉氏合葬墓	225, 236
李度墓	343, 344
李梅田	91, 95, 162, 175, 256
李文才	94
劉偉・夫人李氏合葬墓	226, 235
劉瑋琦	162
柳昱墓	347
柳凱夫妻墓	276, 278, 279, 281, 319
柳涵	94, 101, 105, 108, 148
劉毅	257
鎏金銅器	260
劉康利	72, 92, 145
劉俊喜	65, 67
劉世恭墓	238
劉通	178
李融武	260
李裕墓	199, 225, 237
劉呆運	204, 206, 285
龍門(石窟)	15, 23, 176
劉耀中	318
劉世恭墓	225, 226
稜	105
廖永民	63, 351, 385
梁魏30年戦争	93
梁州	93, 148
梁天監五年太歳丙戌十月十二日銘紀年塼	92, 95, 108, 109, 145
裲襠	98, 169
裲襠鎧	20, 22, 27
裲襠衫	24, 230, 264

遼寧省博物館	319
遼寧省文物考古研究所	281, 282, 319
遼寧省文物保護中心	319
陵墓彫刻	68
緑釉	342, 343
呂衆墓	315〜317, 322
呂思礼墓	206, 285
呂武墓	73, 199, 224, 236
李力	63, 340, 353, 386
李良墓	347
李和墓	224〜226, 231, 235
臨城県西瓷窯溝唐墓(M2)	315, 317
臨城県陳劉庄遺址	323
林聖智	25
臨川公主李孟姜墓	284
臨潼関山唐墓	348

る

類銀	313
類雪	313
琉璃廠	5, 6

れ

醴泉寺	351
醴泉坊(窯址)	12, 63, 340〜345, 347〜357, 385〜389, 404
礼仏図	26
蓮花化生	349
蓮花化生童子	350
蓮華座	228, 231
蓮花文塼	95
蓮珠文	206, 258
蓮珠文碗	259
蓮弁	228

ろ

婁叡墓	69, 163, 166〜168, 170, 171, 173, 175, 180, 198, 199, 224, 225
籠冠(俑)	32, 100, 112, 150, 170, 171, 173, 276, 346
蠟抜き	343
盧均茂	386
軲轤	385
魯迅	6

わ

淮水	232〜234
和紹隆墓	165, 167, 170, 171, 173, 178
早稲田大学會津八一記念博物館	6, 17

Annette L. Juliano	27
Berthold Raufer	7
Carl Hentze	7
Esekiel Schloss	385
George Eumorfopoulos	5
Mary H. Fong	63, 69

◎著者略歴◎

小林　仁（こばやし・ひとし）

1968年　東京都に生まれる
1991年　国際基督教大学教養学部人文科学科卒業
1994年　成城大学大学院文学研究科美学美術史専攻博士課程前期修了
1994～96年　中国政府公費留学生（高級進修生）として北京大学考古系に留学
1999年　成城大学大学院文学研究科美学美術史専攻博士課程後期単位取得退学
2013年　帝塚山大学人文科学研究科博士（学術）学位取得

1997年より大阪市立東洋陶磁美術館学芸員，2007年より同主任学芸員，現在にいたる．
専門は東洋陶磁史，とくに中国陶磁史．
第35回小山冨士夫記念賞（奨励賞）受賞

〔主要論文〕
「中国・南京出土の三国呉の青瓷鉄絵に関する諸問題」（『東洋陶磁』第38号，2009年），
「"澄泥為範"説汝窯」（『故宮博物院院刊』2010年5期）など

中国南北朝隋唐陶俑の研究
（ちゅうごくなんぼくちょうずいとうとうよう　けんきゅう）

2015（平成27）年2月28日発行

著　者
小林　仁

発行者
田中　大

発行所
株式会社　思文閣出版
〒605-0089　京都市東山区元町355　電話 075(751)1781（代）

定価：本体13,000円（税別）

装　幀　上野かおる
印　刷
製　本　亜細亜印刷株式会社

©H. Kobayashi, 2015　　ISBN978-4-7842-1790-8　C3072